培文·电影

BLUE BOOK
OF CHINA FILM
2019

中国电影蓝皮书 2019

陈旭光　范志忠　主编

图书在版编目(CIP)数据

中国电影蓝皮书. 2019 / 陈旭光，范志忠主编. —北京：北京大学出版社，2019.12
（培文·电影）
ISBN 978-7-301-30899-8

Ⅰ.①中… Ⅱ.①陈…②范… Ⅲ.①电影事业－研究报告－中国－2019 Ⅳ.① J992

中国版本图书馆 CIP 数据核字 (2019) 第 233690 号

书　　　名	中国电影蓝皮书 2019 ZHONGGUO DIANYING LAN PI SHU 2019
著作责任者	陈旭光　范志忠　主编
责 任 编 辑	李冶威
标 准 书 号	ISBN 978-7-301-30899-8
出 版 发 行	北京大学出版社
地　　　址	北京市海淀区成府路205号　100871
网　　　址	http://www.pup.cn　新浪微博：@北京大学出版社 @培文图书
电 子 信 箱	pkupw@qq.com
电　　　话	邮购部010-62752015　发行部010-62750672　编辑部010-62750112
印 刷 者	天津联城印刷有限公司
经 销 者	新华书店 787毫米×1092毫米　16开本　24.75印张　470千字 2019年12月第1版　2019年12月第1次印刷
定　　　价	76.00元

未经许可，不得以任何方式复制或抄袭本书之部分或全部内容。
版权所有，侵权必究
举报电话：010-62752024　电子信箱：fd@pup.pku.edu.cn
图书如有印装质量问题，请与出版部联系，电话：010-62756370

主编：
陈旭光、范志忠

评委（按姓氏汉语拼音字母为序）：
曹峻冰、陈奇佳、陈犀禾、陈晓云、陈旭光、陈阳、戴锦华、戴清、丁亚平、范志忠、高小立、胡智锋、皇甫宜川、黄丹、贾磊磊、李道新、李跃森、厉震林、刘汉文、刘军、陆绍阳、聂伟、彭涛、彭万荣、彭文祥、饶曙光、沈义贞、石川、司若、王纯、王丹、王一川、吴冠平、项仲平、易凯、尹鸿、俞剑红、虞吉、詹成大、张阿利、张德祥、张国涛、张卫、张颐武、赵卫防、周安华、周斌、周黎明、周星、左衡

协助统筹、统稿：
李卉、晏然、林玮、于汐

撰稿（按姓氏汉语拼音字母为序）：
巴丹、陈日红、陈希雅、冯舒、高原、黄嘉莹、李卉、李立、李诗语、刘强、罗津、毛伟杰、任晗菲、苏美文、苏米尔、王一星、席鹏卿、徐怡、徐步雪、薛精华、于汐、杨碧薇、张李锐、张隽、赵立诺

目 录

主编前言 001
导论 电影蓝皮书绘制年度中国电影地形图 003

2018年中国影响力电影分析案例一：《我不是药神》 023
 现实主义与电影工业美学的共生 025
 ——《我不是药神》分析
 附录：《我不是药神》编剧访谈 059

2018年中国影响力电影分析案例二：《红海行动》 065
 类型加强、工业美学与新主流电影大片 067
 ——《红海行动》分析
 附录：《红海行动》导演访谈 094

2018年中国影响力电影分析案例三：《无名之辈》 099
 作为银幕"黑马"的底层叙事、黑色幽默与运营之道 101
 ——《无名之辈》分析
 附录：《无名之辈》导演访谈 126

2018年中国影响力电影分析案例四：《邪不压正》 131
 导演的僭越 作者的歧路：作者性与工业性的冲突和"僭越" 133
 ——《邪不压正》分析

2018年中国影响力电影分析案例五：《影》 161
 剧作建构、美学融合与产业策略 163
 ——《影》分析
 附录：《影》摄影指导访谈 195

2018年中国影响力电影分析案例六：《江湖儿女》 199
 "贾樟柯电影宇宙"的互文景观、真实美学、伦理之思与工业布局 201
 ——《江湖儿女》分析
 附录：《江湖儿女》营销项目统筹访谈 230

2018年中国影响力电影分析案例七：《狗十三》 235
 类型焦虑、现实主义诗学与权力叙事辩证法 237
 ——《狗十三》分析
 附录：《狗十三》导演、制片人及其宣发团队访谈 270

2018年中国影响力电影分析案例八：《无双》 277

 技艺与娱乐的极致：香港电影与"新港味" 279

 ——《无双》分析

 附录：《无双》导演访谈 307

2018年中国影响力电影分析案例九：《无问西东》 311

 数据库叙事、银幕诗性与互联网主控电影 313

 ——《无问西东》分析

 附录：《无问西东》导演访谈 342

2018年中国影响力电影分析案例十：《地球最后的夜晚》 347

 艺术创新与资本创造的博弈 349

 ——《地球最后的夜晚》分析

 附录：《地球最后的夜晚》主创访谈 377

Contents

Preface......001

Introduction:
Blue Book of China Film Draws the Topographic Map of the Yearly Chinese Film Culture 003

Case Study One of 2018 China Influence Film Analysis: *Dying to Survive* 023
Symbiosis between Realism and Film Industry Aesthetics 025
——Analysis on *Dying to Survive*

Case Study Two of 2018 China Influence Film Analysis: *Operation Red Sea* 065
Type Strengthening, Industrial Aesthetics and New Mainstream Film Blockbuste 067
——Analysis on *Operation Red Sea*

Case Study Three of 2018 China Influence Film Analysis: *A Cool Fish*099
The Bottom Narrative, Black Humor and Operation Ways of a Black Horse on the Screen 101
——Analysis on *A Cool Fish*

Case Study Four of 2018 China Influence Film Analysis: *Hidden Man* 131
Director Going Beyond, Author Misleading the Wrong Path: the Conflict between the Author and the Industry and the "Transgression" 133
——Analysis on *Hidden Man*

Case Study Five of 2018 China Influence Film Analysis: *Shadow* 161
Drama Construction, Aesthetic Integration and Industrial Strategy 163
——Analysis on *Shadow*

Case Study Six of 2018 China Influence Film Analysis: *Ash Is Purest White* 199
Intertextuality, Real Aesthetics,
Ethical Thinking and Industrial Layout of "Jia Zhangke Film Universe" 201
——Analysis on *Ash Is Purest White*

Case Study Seven of 2018 China Influence Film Analysis: *Einstein and Einstein* 235
Type Anxiety, Realistic Poetics and Power Narration Dialectics 237
——Analysis on *Einstein and Einstein*

Case Study Eight of 2018 China Influence Film Analysis: *Project Gutenberg* 277
Extreme of Skill and Entertainment: Hong Kong Film and "New Hong Kong Flavor" 279
——Analysis on *Project Gutenberg*

Case Study Nine of 2018 China Influence Film Analysis: *Forever Young* 311
Database Narration, Screen Poetic and Internet Control Film 313
——Analysis on *Forever Young*

Case Study Ten of 2018 China Influence Film Analysis: *Long Day's Journey Into Night* 347
The Game between Art Innovation and Capital Creation 349
——Analysis on *Long Day's Journey into Night*

主编前言

2018年的中国影视产业风云变幻,起伏不定,甚至被业界称为"遇冷"的"寒冬期"。但总体而言,中国影视依旧在蹒跚、起落、蜿蜒中倔强前行。各大影视评选榜单相继出炉,《我不是药神》《红海行动》等电影引发全民关注与热议,均足见中国影视艺术、文化与产业影响力之盛。

躬逢其时,由北京大学影视戏剧研究中心与浙江大学国际影视发展研究院联合发起的中国影视年度蓝皮书(《中国电影蓝皮书》《中国电视剧蓝皮书》)项目,也进入第二届!一如既往,我们以"影响力""创意力""工业美学""可持续发展"等为关键词,回顾和总结中国电影、电视剧(包括网大、网剧)的创作与产业状况,选出年度影响力双十强,并对双十强进行案例化的深度剖析、学理研判和全面总结。案例分析以点带面,以典型见一般,深入剖析年度中国影视业的发展、成就、问题、症结与未来趋向,力图为中国影视产业的可持续、良性发展提供类似于哈佛案例式的蓝本,以此见证并助推中国影视创作的"质量提升"和影视产业的"升级换代"。

"十大影响力电影"与"十大影响力电视剧",先由北京大学与浙江大学为代表的大学生进行投票评选出候选的年度电影与电视剧,再由专家学者组成的评审委员会投票选出最具代表性的10部作品,作为年度十大影响力电影、十大影响力电视剧,产生"中国影视影响力排行榜"。

影响力电影和电视剧评选的标准,不同于票房、收视率等商业指标,也不同于纯艺术标准。"中国影视影响力排行榜"兼顾艺术与商业(票房)、工业与美学,考察作品的影响力、创意力、制作的工业化程度、制片及运营的效率和实现,深入分析、探讨可持续发展的标本性价值,充分考虑影视作品的类别、题材,类型的多样性、代表性,产业

结构或工业美学的分层化和多样性等。

与现有的一些年度报告重视全局分析、数据梳理与艺术分析相比较，《中国电影蓝皮书》与《中国电视剧蓝皮书》侧重于以个案切入来分析年度影视业的十大现象，选取的作品包括但不限于最具艺术性与文化内涵之作、票房冠军与剧王、最佳营销发行案例、最佳国际合拍作品与最佳网台联动剧集等。

参与最终评选的 50 位影视界专家学者星光熠熠，组成了颇具学术研究和评论话语影响力的强大评审阵容。

榜单评选不是回顾的终点，而是展望未来的开始。本年度获选"十大影响力影视剧"的影片、剧集发布后，我们会聚影视行业专家学者和北京大学、浙江大学的博士生、博士后等对 20 部作品进行深入分析，内容涵盖创意、剧作、叙事、类型、文化、营销、产业等。每个案例分析都结合具体文本，依托对中国影视格局的了然认知，胸怀整个影视产业链，进行全案整合评估，总结并归纳其核心创意点、"制胜之道"（或"败北之因"），研判其可持续发展性；使其不仅具有较高的学术价值，还具有对当下影视艺术生产与产业实操的借鉴指导意义。

《中国电影蓝皮书 2019》及《中国电视剧蓝皮书 2019》两部书继续由北京大学出版社出版，该项目活动也将每年持续进行。

我们相信，中国影视年度蓝皮书与中国影视行业共同成长，它将见证中国影视的发展进程，为建设中国影视的新时代贡献智慧与力量。

<p style="text-align:right">北京大学影视戏剧研究中心
浙江大学国际影视发展研究院
2019 年 6 月</p>

导论

电影蓝皮书绘制年度中国电影地形图

引言

2018年中国电影在产业上被业界称为行业"遇冷"的"寒冬期"，因为税收政策的改革所导致的行业震动，也因为多年来的粗放型扩张，以及人口红利、影院银幕数红利、票补红利等的终结，使得影视产业的高速发展遭遇"瓶颈期"。但随着"互联网＋"时代的影视企业的迅猛发展，网络影评、评分网站使得口碑成为票房标准，创意、内容、质量成为真正的制胜之道。从这些方面看，本年度的电影创作颇可称道，值得总结，未来中国电影的发展仍然值得期待。在本年度"乱花渐欲迷人眼"的复杂态势中，现实主义美学潮流的涌动、喜剧美学的多样化、新导演的崛起、青年媒介美学探索等新类型的涌现等现象令人欣喜。

2019年度的《中国电影蓝皮书》，以中国电影艺术与产业的健康、高速、可持续发展为主旨，以影响力、创意力、运营力、工业美学、新美学等为关键词，秉持多元评价标准，兼顾商业／艺术、票房／口碑，综合考虑类型、题材的代表性与多样化，以及文化的多元化与丰富性等原则，经北京大学与浙江大学青年学生的初选，经50位国内重要影视专家的最后投票，评选出2018年度十大影响力电影。按得票排序如下：

《我不是药神》《红海行动》《无名之辈》《邪不压正》《影》《江湖儿女》《狗十三》《无双》《无问西东》《地球最后的夜晚》。后10部依次是：《找到你》《阿拉姜色》《暴裂无声》《唐人街探案2》《西虹市首富》《一出好戏》《你好，之华》《后来的我们》《动物世界》《超时空同居》。

其中，颇具现实主义力度和女性自省精神的《找到你》，以精神朝圣为主题但又凝

聚了更多现实生活、民族生存思考的《阿拉姜色》，采用黑色幽默风格、假定性寓言体的《一出好戏》，具有游戏架构的《动物世界》，以及小成本科幻电影《超时空同居》等未能入选，都有着各自的遗憾。

这十大影响力电影的布局及其背后隐现的中国电影生态，描绘出2018年度中国电影艺术、文化与产业的地形图。

一、2018年度中国电影："乱花渐欲迷人眼"

2018年12月31日，根据国家电影局通报的数据，中国电影市场大盘最终以609.76亿元收官，总票房比2017年的559.11亿元增长9.06%，基本实现了2018年的增长目标。然而，从上半年走势来看，2018年6月底，总票房已达到320.3亿元，8月底时，全国票房已达到458.12亿元。因而暑期档结束时，整个行业对于2018年的整体局面一片看好。因为下半年还有《影》《江湖儿女》《你好，之华》《李茶的姑妈》等期待中的高票房"潜力股"，但9月后，中国电影市场似乎进入了某种疲软期，备受期待的电影未能获得良好的票房业绩，虽然再次出现的若干爆款如《无双》《无名之辈》等令人侧目，但因为总体上爆款数量较少，且未达到《我不是药神》这样的现象级高度，终至12月底在业界人士"捏一把汗"的期待中勉勉强强过了600亿元大关。

尽管如此，2018年中国电影依旧可算是"现象级"的一年。就数量而言，全年生产故事片902部、动画片51部、科教片61部、纪录片57部、特种电影11部，总计1082部。[1] 就质量而言，这一年中国电影好片不少，从30亿元的现实主义电影《我不是药神》到具有"在地"风格的香港警匪片《无双》，从贾樟柯具有个人风格的类型实践《江湖儿女》到带有"网生代"文化和创新精神的《动物世界》《幕后玩家》等，更不用说张艺谋、姜文、徐克、林超贤等一批老导演作品的集中上映。2018年商业市场上的中国电影琳琅满目，对本年度的进口大片，尤其是进口分账大片形成绝对的力压之势。尽管《复仇者联盟3》《侏罗纪世界2》《碟中谍6》《毒液》《头号玩家》等都是好莱坞重磅推出的大导演、大明星、大题材系列片优质之作，但是依然没能盖过中国电影

[1] 郝杰梅：《2018年中国电影票房609.76亿元，同比增长9.06%|权威发布》，《中国电影报》公众号2018年12月31日。

的势头：全年票房过亿元的影片一共有82部，国产电影44部，进口影片38部[1]，最终国产电影总票房为378.97亿元，占比62.15%，成为历史上占比最高的一年。与此同时，艺术片也有颇多斩获，如《地球最后的夜晚》《大象席地而坐》《阿拉姜色》等作品，不仅在国际、国内的电影节中获得奖项，还在"全国艺术院线联盟"的支持下，开始走向某种属于艺术电影的商业化、市场化的道路。毕赣的《地球最后的夜晚》在上映前预售票房已经超过1亿元，为12月中国电影票房起了很大的助力作用，而它所引发的强烈争议更成为现象级电影事件，为中国电影尤其是艺术电影的发展提供了不可多得的镜鉴。

但行业问题仍然很多，甚至颇为严峻。近十年来中国电影的快速扩张、人口红利的持续作用和院线业粗放的发展方式，已基本走向尾声。中国银幕数的发展速度越来越快，尤其是近三年都在以每年近1万块的速度增长。2018年，院线行业第一个进入了"寒冬期"：整体观影人次增幅从2017年的11.19%下降为5.93%，总人次从2017年的16.2亿提高到17.16亿。而从10月影院排行榜的门槛线中可以看到好，单银幕产出较去年下降了46.3%，万达、耀莱、中影投资三家最大的院线场均人次下跌了50%以上。[2] 总票房增幅为9.06%，与2017年的17.47%相比下降了接近一半。

另一则"寒冬"事件，则是因崔永元曝光"阴阳合同"事件引出的影视行业的税改。严厉的税收政策使得乱象改善，但整个行业被迫从旧秩序向新秩序转换，殊为不易。尽管中宣部新挂牌的国家电影局又下发了一些相应的、有助于推动行业发展的相关扶持政策，但是整个行业的活力受到严重影响。

客观而言，"乱花渐欲迷人眼"的2018中国电影产业具有某种承上启下的特性，它既显示出在自由市场条件及电影新策的双刃属性下，电影资本、电影工业、观众与市场之间种种关联性问题"合必然性"的发展趋势，更凸显了中国电影工业化发展必然要经历的种种乱象和阵痛。中国电影产业必然要遵循经济规律、电影工业美学规律去解决自身迟早要出现的诸多问题。晚出现不如早出现。

[1] 数据来源：《中国电影报》2018年12月1日。
[2] 刘嘉：《为何票房不断增长，影院却陷关停潮》，《中国电影报》2018年12月28日。

二、多样化现实主义的美学潮流与市场觉醒

2018年最引人注目的电影文化和美学景观是现实主义的强势回归。许多电影触及当代中国、当代民生的尖锐之处,无不勾勒一个看似在主流话语之外,却在都市夹缝之中的逼仄生活空间,无不书写小人物在时代洪流中无法自主的悲剧命运,从而生成一股现实主义的电影文化潮流。在这个浪潮中,原本将现实题材打入文艺片冷宫的观众显示出前所未有的超高热情,不仅冷落了在视觉效果上更佳的进口分账大片,而且在网络上形成了一股有关这些电影的巨大舆论场。2018年重要的现实题材电影共有11部,票房共67.81亿元,其中6部作品过亿元,分别是《我不是药神》30.97亿元、《后来的我们》13.52亿元、《无名之辈》7.94亿元、《无问西东》7.54亿元、《悲伤逆流成河》3.55亿元、《找到你》2.85亿元。还有票房虽不尽如人意,但艺术上获评颇高的《大象席地而坐》《狗十三》《阿拉姜色》《宝贝儿》等也是现实题材,颇具现实主义精神。曾经被视为艺术片代名词的现实主义,一时间成为商业的宠儿。现实主义开始横跨商业和艺术两大阵营,或者说,商业片和文艺片之间的界限不再鲜明。这与观众多年来被各种与现实隔离的类型电影环绕导致审美疲劳有关,也与在当下中国现实中观众的精神需求、情感需求、共鸣需求有关。

现实主义不是禁区也不是标签,而是一种精神,其道路应该是宽广的。笔者把2018年具有现实主义精神的电影区分为积极现实主义、悲情现实主义、青春现实主义三种形态。

(一)积极现实主义的类型化书写

积极现实主义不仅指电影对于现实的态度是积极的,更重要的是一种影片整体的视听影像及台词风格,带有一种商业化甚至类型化的更易于被观众接受的风格和元素。

《我不是药神》就是如此。在故事的前半部分,虽然主体是贫困潦倒的保健品商贩和癌症患者建立关系的过程,人物所处的环境与位置都是令人悲伤和沮丧的,但是动作、场景、台词等的设计与风格却没有落入异常沉重的状态中,而是轻松、日常甚至带着些许诙谐。从人物书写的角度看,创作者对于真实事件中的人物进行了夸张式加工,在让主人公更具个性的同时,建构了一个属于中国当下的具有现实意义的"平民英雄"。这个英雄从一个家暴、自私、以赚钱为目的、道德瑕疵较重的小人物,经过一系列情感与生死的磨砺,最终成长为一个能够为了他人牺牲自我、大公无私的"药神";虽然据现

实生活中的原型程勇说,这一人物如果自己就是病人,其所作所为会更符合人物逻辑。这种平民英雄的塑造,与那些并不美丽却真实的、触目惊心的空间场景融为一体,从而将整个故事变成了一个发生在当代的平民神话。

《我不是药神》的意义在于,它勇敢地触及了当代中国的社会、阶层矛盾,而且以城市的边缘空间,而非代表着城市化、现代性的高楼大厦和豪华场所作为主体景观,这是一种对中国左翼电影的现实主义优秀传统的回归。另外,《我不是药神》的矛盾虽然看似无解,因为它某种程度上体现了某些伦理与法律之间的内在冲突,但是电影却给出一个光明的结局——程勇三年刑满出狱,治疗慢粒白血病的药物被国家纳入医保体系——这就给了一直被惨烈现实所震荡、激昂的观众以希望,而这种希望正是中国当下观众在文艺作品中所需要看到的。因此,"《我不是药神》非以情节、戏剧性取胜,亦非以徐峥所擅长且品牌化的喜剧性为噱头,而是以悲悯的人道情怀、小人物的人道勇气、接地气的现实批判精神感人心怀。洋溢着温情,不那么悲催无望的结尾虽然降解了现实抗争的力度,但符合体制的要求和普通百姓的中国梦,终于引发全民热议和观影热潮,并被寄予了推动现实变革的民众理想"[1]。

《无问西东》亦属此列。《无问西东》由四个年代的四个故事组成,每个故事既可以自成一体、各自独立,但相互之间又有联结之处。四个年代的四个故事都是在当时的历史、环境背景下所书写的现实故事,每一个人物都在这样的现实故事中寻找到自己的立足和转变之处,如20世纪20年代的吴岭澜、30年代的沈光耀、50年代的陈鹏、21世纪的张果果。不同时代的人既有着属于个体的忧虑,又有着属于时代的焦虑,但即便在这种情况下,导演依然给每个故事以光明的结局:吴岭澜成为一代大师,沈光耀虽战死沙场却赢得身后盛名,陈鹏成为著名的科学家,而张果果最终决定帮助四胞胎及其家人。在这个过程中,"创伤经验"被塑造为一种绝对化的历史过程。例如,经历了"乌合之众"几乎杀掉王敏佳的陈鹏,依然无法逃离"文化大革命";最终,连他所生活的边远的小山村都无法幸免。在《无问西东》中,历史成了制造创伤之物,人在其中如似浮萍,无力抵挡来自历史的必然的悲剧结局。但是,在如此巨大的拷问与批判下,《无问西东》却并不吝惜表现人性的光辉:富商华侨、沈家独子沈光耀义无反顾成为飞行员,投身抗日战争;曾经叛离王敏佳的李想,救下张果果的父母却牺牲了自己;张果果毅然决然帮助四胞胎。影片所有的批判,最终都是为了彰显人性之善在历史中的价值,为了塑造这

[1] 陈旭光:《"电影工业美学"的现实由来、理论资源与体系建构》,《上海大学学报》2019年第1期。

些在时代中、在现实中、在悲惨的境遇中依旧可以"立德立言,无问西东"的积极的、正能量的英雄形象。

(二)悲情现实主义与冷峻的个人化表达

悲情现实主义如《大象席地而坐》《阿拉姜色》《找到你》《江湖儿女》《宝贝儿》等,则以揭示某种"绝望之为虚妄"的悲怆为叙事目的。

《大象席地而坐》讲述了四组人物的命运,少年韦布、黑社会老大于城、少女黄玲以及老人王金。除了韦布和黄玲之间暧昧不明的少年情愫之外,他们看上去毫无关系,却突然发生了四个强情节的犯罪事件,将几个人紧密地联系在一起,从而展开了一场漫长而心不在焉的逃跑、追凶、捉奸、自杀、离家的旅程。整部电影将长镜头的作用发挥到极致:在戏剧性段落中,导演通过场面调度、镜头移动、景深、焦点变换,尽量不让剪辑所建构的戏剧情境破坏生活流内部的戏剧与情绪张力;在情绪性表达的段落中,导演又以极为独特的特写长镜头跟拍,在漫长的沉寂中完成对人物的心理认同、情绪摹写。这就使得整部电影虽然由长镜头构成,但起承转合错落有致,抑扬顿挫张力十足,将类型美学与长镜头美学做了极佳的融合。而在内容层面,《大象席地而坐》所触及的不仅仅是中国当下三线城市的边缘人的现实生活,更为重要的是,它指向了更广阔的当代人的生存问题。不同年龄阶段、不同经济条件、不同性别、不同身份的人,在对待生活、直面自我时都会遭遇各种问题——少年韦布面临的是刑事案件;少女黄玲面对的是插足他人家庭所带来的羞辱;中年人于城陷入"求而不得"、害死朋友的中年危机;老年人王金则面临着家人的抛弃——但是导演并没有将这些看似普世化的问题置于一个更加时尚的都市化空间,而是以一种悲情的姿态,选择了具有破败感、凋零感、边缘感的小城市作为叙事空间,人物在其中对抗、逃离、流浪,所有的行动最终指向了虚无——大象鸣叫,四面暗黑。

《阿拉姜色》讲述的是一种民族性的现实,导演松太加以家族叙事来完成一次对藏族信仰的阐释,并将藏区独特的景观、音乐与频繁使用的长镜头融合成一部具有独特气质、鲜明文化属性的少数民族电影。整部电影书写的是家庭大叙事之下的个人情感,而个人情感的最终归属目标又指向宗教信仰;由此宗教信仰这一大格局叙事被书写为情感性的心灵疗愈,整个藏族文化都被家庭叙事所表述。在松太加的镜头前,个人被封印在无法逃离的家庭话语、民族话语和信仰话语之中,被文化大格局中的主流话语所规训,情感需求被迫退位。在妻子的面前,罗尔基被规训为"不要流泪,像个男人";看着儿

子手中亲生父母的合影，他只能"像个父亲"，一面给他洗头发，一面默默流泪，始终活在藏族文化传统对于男性、父亲的叙事之中；妻子俄玛也一样，即便始终深爱前夫，却遵守着女性、妻子、母亲的规范，临死前才去完成"一起去拉萨"的愿景；儿子也同样，尽管已经和继父在旅途中建立起深厚的感情，但是依然要"像个儿子"，完成过世父母的遗愿。《阿拉姜色》讲述的既是一个家庭内部个人情感的冲突，也是一场文化冲突——儿子最后手中的照片，否定了罗尔基在家庭中的合法位置，否定了这位继父加强家庭话语的所有行动，用这种记忆性的仪式抹去了他在家中的位置。影片传达的这种从内而外、从文化到个人、从情感到信仰的史诗般的悲剧，是少数民族题材电影的重大收获。

《找到你》与《宝贝儿》则是女性题材的悲情现实主义，或可称为一种女性现实主义电影。其中《找到你》触及当今中国不同阶层的女性问题，关于婚姻、职业、生育、母性、爱情等。电影将三个阶层，或者说三种不同生活境遇的女性并置在一起，让她们面对面、近距离发生关系，在有关孩子的冲突中面临艰难的抉择和巨大的创痛。三名女性分别代表了城市职业女性、家庭妇女和底层劳动妇女。她们分属不同的社会阶层：职业女性相信"努力就有选择权"，家庭妇女相信"孩子是我的全部"，底层劳动妇女则带着对这两个阶层的嘲讽，以一种传统价值观中的女性身份，最终掀起一场关于女性位置、女性身份、女性情感的浪潮。结局处，孙芳站在船头，身后是凌厉的海风和浪涛，粗糙的脸颊、油腻的头发、注视着孩子的深情目光，以及最后那纵身一跃，将中国女性，尤其是底层女性的悲剧裸露在观众的面前。但是，由于作品采用了非线性叙事，回忆与现实不断交叠，而在情绪的张力和情感的流动上导演又有所失控，使得整部电影虽然深刻，却没有在观影中起到哀婉动人的效果。

《江湖儿女》继承了贾樟柯一贯的现实主义传统，将人物"抛入"时代巨变中。在小城市里，他们建立江湖，毁灭江湖，离开江湖，回到江湖。江湖在这里不是特指，而成为泛指，正如它所引用的《笑傲江湖》里的话，"有人的地方即有江湖"。贾樟柯书写的个体往往是具有某种寓言性质的个体，由此《江湖儿女》也最终走向了魔幻现实主义的高潮——巧巧在辽阔的新疆戈壁上，看到了璀璨的、布满星空的、象征着终极理想的UFO。

（三）青春现实主义与荒诞现实主义

第三种形态是青春现实主义，如《悲伤逆流成河》《后来的我们》《狗十三》等。这些电影虽以青春片为底色，却通过年轻人在成长中与社会、文化、父权、群体、资本发

生的碰撞与矛盾,来完成对社会的审视。《狗十三》以一名 13 岁初中女生的视角,通过她养狗、丢狗、找狗以及再次失去狗的经历,来表述她所生存的、由成人权威所建构的、牢不可破的文化体系。爷爷奶奶、爸爸后母、亲戚朋友,他们一面亲历着现实社会的种种艰难,又一面努力维持着花团锦簇的假象;直到父亲酒后接到母亲的电话突然痛哭流涕的一瞬,那些笼罩在现实悲剧之外的假象终于土崩瓦解。与之类似,《后来的我们》则是通过一对"北漂"恋人的恋爱史和奋斗史,来描写北京这座巨型城市内部不容忽视的社会落差,以及这种落差所建构的价值观与生活观;与此同时,刻画为之幸福、为之失去、为之感怀的年轻人的命运与情感。

第四种类型是荒诞现实主义。如《无名之辈》以一种独特的、非线性的、狂欢式的叙事形式来书写,但它所聚焦的是正在经历着这种荒诞现实、在城市中挣扎求存的小人物。这些小人物也许有着道德瑕疵,或者价值观缺失,却令人唏嘘,他们身上所固有的是作为人的尊严。《无名之辈》通过悲喜之间的巨大冲突,以及多线性叙事、快节奏剪辑等视听风格,书写了荒诞与荒谬。

2018 年这股现实主义潮流既来自产业的尝试、创作者的自觉,也来自中国当下现实的需求。中国电影从超级武侠大片走向脚踏实地的现实主义,从 2002 年到 2018 年共走了 17 年。这 17 年不仅是中国电影飞速发展的 17 年,也是中国经济、文化、政治飞速发展、飞速变迁的 17 年;文化彰显现实,现实反哺文化,无论何种现实主义,它们都应该是真正基于今天的"中国故事",而这种敢于触及的力量正是来自今天中国日益崛起的文化自信。

三、"新口碑时代"与类型电影的发展

在当下互联网时代,口碑越来越成为电影票房的试金石,与票房也越来越成正比。这种正比让"水军"无处存身,也让票房与评价真正体现"质量为王"的电影诉求。随着各大网站评分、影评人评价等越来越成为观众选择进入电影院的参考,过去广受重视的流量明星、大导演、大制作、大宣传等,似乎已经不再像过去那般受到追捧,体现在 2018 年,包括大制作《阿修罗》撤档、流量明星杨幂主演《宝贝儿》票房失败,以及《我不是药神》等中小成本影片的成功等电影事件均为有力佐证。

（一）口碑成就票房：大导演的集体失利与青年导演的涌现

一直以来，大导演尤其是张艺谋、陈凯歌、冯小刚、徐克、姜文等几大品牌导演，都是资本竞相角逐的对象。本年度张艺谋、徐克、姜文三位导演均有大制作上映，但从票房上看并不尽如人意。张艺谋的《影》6.29亿元，徐克的《狄仁杰之四大天王》6.06亿元，姜文的《邪不压正》5.83亿元，这些作品的票房都没有超过10亿元，与它们高昂的制作费相比，充其量是收回成本。与之相反，2018年青年导演群体却非常引人注目。文牧野导演的《我不是药神》票房超过30亿元，饶晓志的《无名之辈》创下7.93亿元，演而优则导的黄渤以《一出好戏》拿下13.51亿元；而《超时空同居》的导演苏伦、《动物世界》的导演韩延、《幕后玩家》的导演任鹏远、《悲伤逆流成河》的导演落落，则分别拿下9亿元、5.09亿元、3.59亿元和3.55亿元的票房成绩。这些导演的平均年龄不超过35岁，但所贡献的票房平均值已高达10.15亿元，远超张艺谋、姜文、徐克，是他们平均值6.06亿元的1.67倍。

这与《影》《狄仁杰之四大天王》《邪不压正》三部影片的口碑不无关系，尽管从制作而言，它们都算是精良之作，但是这三部作品都延续着品牌导演成功的老路——以高成本、大制作来实现个人风格与个人野心。《影》的野心是显而易见的，这不仅是因为它改编自《三国·荆州》，并试图向黑泽明的《影子武士》致敬；而且还因为导演对于中国古典绘画的水墨美学、阴阳思想的大胆表现。它表现了一种"中国艺术精神的现代影像转化"，因为"就现代电影艺术的实践而言，中华美学精神或中国艺术精神是通过电影影像语言、叙事方式、主题表达等体现出来的。也就是说，无论是中华文化精神、中华美学精神，还是中国艺术精神，我们都希望能够在艺术表现中得到具象化的体现"[1]。但剧作的疏漏使得外在的形式感和美学始终无法与内在的剧情相互统一，而故事本身也因缺乏必要的刻画人物变化的细节而变得不可信。

《狄仁杰之四大天王》也有同样的剧作问题。虽然"狄仁杰"系列以东方魔幻作为类型，但是在人物塑造上，徐克却显得有些随意。对于历史而言，武则天、狄仁杰、唐高宗等都是赫赫有名的人物，他们的行为轨迹对于中国历史的影响也是显而易见的。但是，徐克却在这样的历史语境下试图彻底抛弃历史的束缚，来创造属于自己的、全新的历史人物形象，或疯狂，或变态，或人格缺陷等。而这些人物除了变得与奇观化的画面一样富有猎奇性之外，对于剧情并没有什么更大的助益，从而不仅失去了历史真实，甚至失去

[1] 陈旭光：《试论中国艺术精神的现代影像转化》，《北京电影学院学报》2018年第6期。

了故事真实。这就使得徐克的所有设计——幻境、佛学、猿猴等——都变成了噱头，而不是一部电影的有机组成部分。

平心而论，《邪不压正》堪称可圈可点，时有天才之笔，但是在商业电影的格局中，姜文将那些作者风格很强的、富于隐喻和多重阐释的段落过度消费，将他的狂欢与荒诞从叙事的流动中割裂出去，从"众声喧哗"指向难以言喻的"自我喧哗"，使得那些在浪漫的屋顶跑酷与极为密集的姜文式的"能指性狂欢"的桥段，"跟影片的叙事，乃至跟人物本身，都没什么真正的关系。（而）这种情况其实在（民国）三部曲的前两部中就已经存在，但在本片中则发展到令人不安的地步"[1]，也使得姜文试图借助个人风格对武侠叙事进行重述的努力，异化为一种执拗的个人想象。所以这部几乎要从叙事和故事中飘忽出去的电影，在票房上只拿到5.83亿元便不是一个奇怪的现象了。毕竟在2018年，这种距离普通观众的叙事与审美越来越远的姜文式的浪漫，没能得到认同也是正常的。

与老导演相比，青年导演身上的个人风格和个人表达并没有那么重，他们更致力于在类型的范畴中讲好一个故事，塑造好一个人物。他们会有各自的关注点，有的是媒介（《幕后玩家》），有的是游戏和二次元（《动物世界》），有的是人类社会发展的指涉和隐喻（《一出好戏》），有的是社会问题（《我不是药神》）。从美学层面上看，他们并没有在电影的工业化、类型性表达中失去个体风格，就此而言，他们所奉行的正是一种做好"体制内的作者"的电影工业美学。[2]

（二）新主流大片与类型电影的拓展

具有中国风格的类型电影成为2018年颇多优质作品的关键。尽管故事的讲述方法是类型叙事，但是其所讲述的故事却是典型的中国故事。其中，新主流大片作为一种重要的国产类型，从《集结号》的历史／个人叙事，到《湄公河行动》的集体主义叙事，到《战狼2》的个人英雄主义叙事、主旋律商业化的创作思路，再到2018年的《红海行动》已经有了长足的进步。

《红海行动》讲述了中国海军在海外营救中国人质的反恐军事行动，但不像《战狼2》那样追求英雄主义以致违背现实，而是设计了一个"拯救大兵瑞恩"式的团队救援行动。导演林超贤作为香港动作片的重要导演，他的类型经验在《红海行动》中得到了较好的

[1] 李九如：《〈邪不压正〉：密集能指、嵌套类型与威权重构》，《电影艺术》2018年第5期。
[2] 陈旭光、张立娜：《电影工业美学原则与创作实现》，《电影艺术》2018年第1期。

体现，成为香港电影人北上的成功范本。但这部电影的缺点同样明显：人物形象依旧过于模糊，蛟龙突击队队员的个性特点在剧情的发展和结局中并没有起到相应的作用，而恐怖分子的能力却显得非常孱弱；危机设计过于牵强，最大的危机也并未能给观众带来悬念感。这就使得对这部电影的观影行为变成一次国民狂欢，观众们期待的和看到的都不是一部关于反战思想与个体命运、世界和平之间深刻联系的电影作品，而是一次次的假想性胜利。

但是，《红海行动》昭示着中国电影类型片的发展——类型技巧的成熟、类型美学与中国故事的结合、类型的多样化与类型融合等。再看2018年的喜剧电影，虽然从数量到票房看似都不能与前几年同日而语，但实际上，这是因为喜剧电影的范式已经在某种程度上成为当下中国电影的类型范式之一，在更多的类型片当中喜剧精神都有泛化的倾向，如悬疑片《唐人街探案2》、奇幻片《捉妖记2》、爱情片《后来的我们》、科幻片《超时空同居》，甚至《我不是药神》《无名之辈》等也都具有喜剧的特点。这就让浸淫在喜剧之中的观众对于纯粹的喜剧电影有了更高的要求，这也是《李茶的姑妈》《爱情公寓》《祖宗十九代》《龙虾刑警》等影片难以讨好观众的原因。它们不仅在喜剧技巧上不如《西虹市首富》，在思想深度上也不如其他类型融合的电影，从而造成2018年喜剧电影全面崩塌的局面。虽说这是一个"泛喜剧化的时代"[1]，喜剧美学是时代主流美学，但"这一届"观众的审美趣味是不断提高的，喜剧电影不能以低俗圈钱，其优化刻不容缓。

类型电影的发展过程，也正是电影工业美学观念的表现，"内容包括服从'制片人中心制'，甘心做'体制内的作者'，尊重市场与观众，尊重电影的大众文化定位，认可电影的产业性质或工业化特质等"[2]。

（三）香港电影的"在地"与"融合"

近两年来，具有本土化、在地性风格的香港电影，因为北上、CEPA等因素的深入，较多的反而是文艺片，而不是传统的类型片。但是，国庆档上映的《无双》似乎再一次掀起"香港电影""港味"的热度。这不仅是因为庄文强、麦兆辉再一次拍出了《无间道》般的香港故事，同样跟"双枪周润发"的怀旧画面有关；犯罪、假钞、周润发、枪战，似乎一切都在向20世纪八九十年代吴宇森、杜琪峰所引领的经典香港犯罪片致敬，

[1] 陈旭光在《青年亚文化主体的象征性权力表达——论新世纪中国喜剧电影的美学嬗变与文化意义》(《电影艺术》2017年第2期)中说："这是一个喜剧性已经成为文化底色的泛娱乐化、泛喜剧的时代。"
[2] 陈旭光：《中国电影工业美学：阐释与建构》，《浙江传媒学院学报》2018年第10期。

而其中所涉及的欧洲及东南亚景观，似乎也回归了港片曾经的景观、类型及叙事传统。

同时，体现其"港片"味道的，还包括它所探讨的问题依旧是"身份"。"假钞—整容""消费—爱情"构成两对互为隐喻的对比，而全篇的叙事主体则建构在一个"不可靠讲述"的基础之上，由此带来的最后的反转尽管在逻辑上并不十分合理，但它自身所拥有的一种精神分析特质，或者说精神分裂特质，却是一种绝妙的对于"怀旧的香港""此刻的香港"的一种绝佳隐喻——"前97"的香港身份是一种"不可靠叙事"，"后97"的香港则进入一种自我怀疑、自我分裂的"不可靠讲述"。但是，在《无双》的故事里身份问题已经不似《无间道》时那样惨烈、暧昧、迷惘，而是具有非常鲜明的二元判断。就如同美钞有真有假，爱情与容貌有真有假，叙述有真有假，身份也同样有真有假，有一个最后的答案。这样一来，香港电影对于身份问题的讨论似乎从"后97"时代走向鲜明，终于向一个价值方向偏移。

改革开放40年，港人北上，香港文化得以传播和融合，如独特的世俗精神与人性关怀，较少承载抽象意味的传统道德、家国情怀等主流价值，重娱乐、实用性以及世俗化的核心价值观等。《无双》也是如此，正是这种久违的"港味"，让2018年的中国观众欣喜不已。

四、互联网的强势进入：产业、美学交错融合的媒介景观

（一）互联网企业的强势进入与"大数据"的使用

2018年电影制片企业的格局也有了较大的变动，阿里、腾讯、优酷、爱奇艺等老牌互联网企业强势进军电影业，而发展较早的一些民营制片企业已经风光不再。2018年大多数传统影视公司的股价跌幅超过50%，有的甚至达到70%~80%；而阿里、猫眼、腾讯影业等互联网巨头却在"寒冬"之中得到"属于自己的暖冬"。不得不说，互联网企业进入电影业，与互联网近年来猛增的内容需求量有关，也与互联网企业的利润允许它们进行内容制作有关。

2018年猫眼和微影合并，双双归于光线影业。近年来在影视投资上屡屡受挫的光线影业依靠猫眼的在线票务实现盈利。在线票务系统经过了几年的自由竞争，在多方收购、吞并之后，2018年也终于形成了猫眼和淘票票两大寡头对峙的局面。"猫眼微影将享有微信、QQ、格瓦拉、娱票儿等流量入口的资源；淘票票作为阿里大文娱下的重要

布局，除了本身的用户资源外，还将享有支付宝、淘宝、天猫、优酷、微博等多平台、多场景的用户数据。"[1] 这些大数据的汇集，成为在线票务最大的资源，不仅阿里大文娱和光线影业可以利用这些大数据来进行营销、拍片以及目标受众等方面的安排，同时也可以为其他影视公司提供相应的数据以帮助它们做重大决策。在这一轮竞争中，最大的赢家是阿里影业。2018年票房过10亿元的影片共有15部，其中8部有阿里影业的身影，而《我不是药神》《西虹市首富》《无双》等都是阿里影业的重要参投或出品影片，其股价从年初算起涨幅超过30%。最核心的原因是，阿里于4月发布"一站式宣发平台灯塔"，利用丰富的大数据资源，为电影出品、宣发方面提供最精确的"用户画像"，并利用淘票票、淘宝、支付宝等阿里体系里的资源，为影片带来多重曝光。[2]

这一优势，是民营制片企业所不具备的，更是传统的国有电影制片厂无力完成的。

（二）媒介美学的汇入：数字世界经验的电影化

"当下中国电影新变化的背景首先是一个数字技术普及，新媒介不断崛起，随后互联网全面进入的全媒介时代或'互联网+'时代。"[3] "互联网+"的强势汇入不仅在制片层面，在美学和文化层面更是成为一股潮流。如今已经是一个以互联网为中心（尤其是以移动互联网为中心）的大众媒介时代，数字世界占领了人们的主流时间，原本被各种空间分割的"日常生活"，正在以飞快的速度在数字世界、赛博空间、网络领域内整合，进而数字文化和游牧美学成为当今时代媒介文化、城市文化、人类主流文化的基本样态。同时，因为互联网是从20世纪90年代后期开始普及，虽然如今已经遍布每一个年龄段，但互联网最具活力的群体依然是"80后""90后""00后"，亦即"网生代"，所以数字文化也属于青年文化的一种。而"电影……通过蒙太奇以一种'专家的位置'来考察人们日常生活的现代性"[4]，正如前文所述，如今青年导演已经走到台前，他们也是"网络化生存"[5]中的"网生代"导演，他们不仅带着年轻人更具爆发性的创造力，同时还带

[1] 齐伟、王笑：《"互联网+"语境下电影在线票务平台的发展现状与问题》，《电影艺术》2018年第5期。

[2] 艺恩网：《淘票票总裁李捷，生态+数据，用创新思维为电影市场创造增量》（http://www.entgroup.cn/news/Markets/1358658.shtml，2018年12月13日）。

[3] 陈旭光：《"受众为王"时代电影新变观察》，《当代电影》2015年第12期；《新华文摘》2016年第6期。

[4] Kristen M.Daly, Cinema 3.0: How Digital and Computer Technologies are Changing Cinema[Ph.D]. Columbia University. 2010:39.

[5] 笔者曾经在《新时代 新力量 新美学——当下"新力量"导演群体及其"工业美学"建构》（《当代电影》2018年第1期；《新华文摘》2018年第8期全文转载）中提出新力量导演的"三种生存"即"产业化生存""技术化生存""网络化生存"的观点。

着自己的数字经验和媒介经验;而主流观众群也同样是青年网生代观众,他们有着趋近的美学选择。

2018年集中出现了一批具有媒介美学风格的电影,如《幕后玩家》《中邪》《动物世界》《无问西东》等。其他电影也或多或少会在影像上触及关于媒介的议题,如《江湖儿女》结尾处摄像头中的影像,《后来的我们》用"游戏"和"任务"来指代男女主人公的爱情等。从整体上看,2018年关于媒介美学的电影共有三种类型:第一种是对于媒介和生活关系的探讨,如《幕后玩家》《中邪》等;第二种是二次元与现实之间的穿越,如《动物世界》等;第三种是百科全书式的"显性数据库"叙事[1],如《无问西东》《无名之辈》等。

《幕后玩家》的电影名称本身已"网感"十足,"玩家"二字瞬间带领观众走进一个游戏世界。导演通过一个封闭空间、密室逃脱的故事,不同程度地破坏、毁灭、重置各种电子设备或更新、互换其中的机械零件,这个过程本身构成了故事/游戏的主体。然而,"通信"媒介与"视觉"媒介成为整部电影无所不在的"幕后玩家""最大恶魔"。人从主体的位置上滑落,成为被囚禁、被操控的客体,看似"逃出生天",却依旧无法逃脱摄像头、偷拍、无所不在的手机与通信的境地——牢笼无所不在,媒介无所不在。摄像机、屏幕这些当代媒介文化中最重要的物件,在这个故事里不仅依旧承担着最核心的视觉文化制造者和传播者的功能,成为人们犯罪的利器,同时也成为隐藏在身侧的凶器,成为人的身体和心灵的入侵者。而钟小年那栋将其囚禁的豪华现代的居所,却由冷冰冰的水泥与坚硬冷峻的线条构成,正是对人类所追求的现代性的绝佳讽刺。《幕后玩家》充满了对媒介文化及后工业文化的批判,直指媒介文化、工业文化及后工业文化对于人和人类情感关系的扭曲,以及网络暴力、网络信息对社会与个体的存在、属性、定义的诸多威胁。但是,这部电影也有着诸多硬伤:刻意表现的无所不在的"幕后玩家"的恐怖质感并没有营造出来,反而因为故事线索过多,逻辑没有厘清,且人物脸谱化严重,没有达到所期待的隐喻效果。

另一部有关媒介文化的电影是《中邪》,这部被称为"乡村版《女巫布莱尔》"的恐怖片,同样以两台摄像机完成,以"拍摄者的拍摄过程"作为视觉呈现的主体,类似于维尔托夫"电影眼睛派"的《持摄影机的人》。与《幕后玩家》不同,除了仅有5万元的成本,还在于《中邪》以形式表意的方式进行点题:摄像机不仅是电影的表述对象,也是电影的表述者;摄像机不仅是恐怖事件的制造者,也是男主人公抛弃爱人、破除乡村迷信的

[1] Lev Manovich, *The Language of New Media*, MIT Press, 2002:227.

见证者。因为成本超低，其画面质感、叙事、演员等硬伤颇多，《中邪》的实验意义大于电影本身的意义。

另一种类型是如今青年文化当中的重要子类型：二次元文化和游戏文化。这一类型中比较重要的电影是《动物世界》。从媒介理论的视角出发，《幕后玩家》和《中邪》所触及的是媒介文化的"硬件部分"，是媒介的机器属性；而《动物世界》探讨的是"软件部分"，是媒介的内容属性。与《幕后玩家》类似，《动物世界》同样建构了一个封闭空间，不过不同的是，前者是机械逃生类游戏，后者是卡牌类游戏；但是，两者都建构了与之相关的规则、算法、关系隐喻。二次元文化的"二次元"原本是指动漫文化，但是在网络时代，二次元又在网络游戏、网络信息等诸多模块中有了全新的应用，从而使二次元转化成一种泛化的网络文化。在《动物世界》中，二次元成为男主人公的精神象征，用其表述虚拟的精神世界，既说明了网络世界的精神特质，又说明了人类精神世界的虚拟性。从而，二次元变成想象空间和现实空间的一个入口，也成为一种心理活动和精神世界的呈现方式。《动物世界》虽然看似建构了一个吊诡的寓言世界，又企图用盛大的、富有仪式化的、带有讽刺意味的游戏来进行一种人物与故事的修辞，但这个看似布满压力、充满能指的戏剧场，却终究以简单的"伦理方案"解决，最终指向一个后现代的、扁平的、游戏化的、媒介化的虚拟存在之中。

第三种类型特指一种百科全书式的、数据库叙事的形式。数据库叙事是近年来讨论媒介美学的热词，根据曼诺维奇的理论，数据库应该分为两种：一种是百科全书式的、显性的数据库，这种数据库的算法相对较为简单；另外一种是游戏式的、隐性的数据库，算法较为复杂。从数据库叙事的广义概念来看，大多数的电影，无论是线性还是非线性，多线索还是单线索，其实都可以用数据库的概念来涵盖；但从狭义的视角出发，数据库叙事特指多线索、多线性，以蒙太奇剪辑的方式将之综合的叙事方式。数字文化天然具有多线性的特点，而多屏幕、多视窗的电脑界面，则让蒙太奇叙事成为某种数字叙事的基本范式，从而数字文化的流行变成一种美学形式，也让蒙太奇叙事，多线性、多线索的叙事被网生代的受众所接受。《无问西东》和《无名之辈》便是此中典范。《无问西东》由四个不同时空的故事组成，与《云图》的叙事模式类似，每个故事既是独立的，但相互之间又有着"链接"和"门户"，一旦开启就可以进入下一个故事的世界中。例如，吴岭澜后来成了沈光耀的老师，陈鹏曾受过沈光耀的空投救济，王敏佳的前男友李想后来成了张果果父母的救命恩人等。这既是一种叙事上排列组合的算法，又是一种叙事形式；而"立德立言，无问西东"则成为整个故事提纲挈领的总目录，将所有看似关系疏

远的故事串联到一起，变成一整套的"数据集"。《无名之辈》则更加复杂，因为四组人物的故事在同一时间、不同空间，更显得是一种"算法"，若不是由"两杆大烟枪"将它们联系起来，则是毫无关系的四个故事。它们如同在网络的不同终端正在发生的行为动作，最终串联到同一主机、同一任务、同一时空中并将之解决。《无名之辈》更类似于威廉·吉布森所说的"神经漫游者"[1]这一词汇的意涵，因为它是一种更典型的、更具有时间统一性的、更赛博朋克式的叙事模式。

五、中国电影新力量与"电影工业美学"建构的自觉及争鸣

近年来，中国电影的一个重要现象是以"新"命名的新力量青年导演群体的崛起，他们迅速成长并逐渐占据中国电影创作格局中颇为醒目的位置。

这一特征也突出地表现在本年度的电影创作之中。

2018年中国电影的导演生态，既有如张艺谋（《影》）、徐克（《狄仁杰之四大天王》）、姜文（《邪不压正》）、林超贤（《红海行动》）、庄文强（《无双》）等内地、香港资深导演的同台竞技，也涌现出以陈思诚（《唐人街探案2》）、韩延（《动物世界》）、苏伦（《超时空同居》）、闫非与彭大魔（《西虹市首富》）等偏向商业片创作的新力量导演群体；同时，还有在类型电影创作上颇有创新且类型性与作者性达成和谐的忻钰坤（《暴裂无声》）、偏向艺术电影的曹保平（《狗十三》），以及松太加（《阿拉姜色》）这样的新导演，这些不同层次的导演构成了本年度电影创作格局中不可或缺的力量。

这也形成了2018年中国电影创作生态中"新老共存""跨地区、跨文化"的多层次、立体化的格局。其中，新力量导演继续表现出一些共性特征，即他们的电影生产表现出一种较为独特的"工业美学"探索的意向，笔者曾概括为：秉承电影产业观念与类型生产原则，在电影生产中弱化感性、私人、自我的体验，代之以理性、标准化、规范化的工作方式，游走于电影工业生产的体制之内，服膺于"制片人中心制"但又兼顾电影创作的艺术追求，最大限度地平衡电影的艺术性与商业性、体制性与作者性的关系，追求电影美学效益和经济效益的统一。

从字面上理解，工业美学也是电影的工业特性、工业标准与美学要求、艺术品格和

[1] ［美］威廉·吉布森：《神经漫游者》，南京：江苏文艺出版社2013年版。

文化含量的某种折中。因而它并非一种超美学或者经典的、高雅的美学概念，而是一种大众化的、"平均的"、不凸显个人风格的美学形态。工业美学限制导演的个性，但不是抹杀其个性，而是要求在制片人中心制的前提下做好"体制内的作者"，导演必须适应产业化生存、网络化生存、技术化生存等新的生存方式。

2018年度，《红海行动》《无双》等践行的"重工业电影美学"[1]，《我不是药神》《无名之辈》等践行的"中度或轻度电影工业美学"，《江湖儿女》中贾樟柯品牌式作者电影的商业化探索，《无问西东》对艺术电影与商业电影的形态融合，以及《邪不压正》的作者性对工业性的极度僭越和尴尬困窘，《地球最后的夜晚》以艺术电影之实而谋求商业大片式营销并引发的强烈争议，都在为电影工业美学理论的继续深入思考提供了鲜活的案例，增添了重要的研究对象，悬拟了更高、更宽阔的研究视野。

从理论评论界着眼，2018年关于电影工业美学理论的争鸣、探讨颇为集中甚至称得上热烈。中国电影工业体系和电影工业美学成为热议的焦点和"显学"：2017年第26届中国金鸡百花电影节首次提及，2018年在几家重要刊物的第1期（《当代电影》《电影艺术》《浙江传媒学院学报》）均推出明确地以电影工业美学命名的文章；《电影新作》《浙江传媒学院学报》《上海大学学报》三家刊物开设"电影工业美学"争鸣专栏；电影工业美学成为2018年第27届中国金鸡百花电影节中国电影论坛的学术主题；电影工业体系研究（"新时代中国特色电影工业体系的建构"）成为2019年国家社科基金艺术学重大招标课题；一年多来，关于电影工业美学争鸣、探讨的文章达到三十多篇。

无疑，中国电影的发展需要一个成熟完善的工业体系的强有力支撑，需要中国电影工业的"升级换代"，也需要美学、艺术层面上的有力保障以及相应电影理论体系上的建构、阐释与支撑。电影工业体系建构与相应的理论上的电影工业美学体系架构，应运成为具有时代意义的主题。

在2017年中国金鸡百花电影节的中国电影论坛上，笔者以《中国导演新力量与电影工业美学原则的崛起》[2]一文对建构新时代中国电影工业美学理论进行了初步思考，随即得到了饶曙光、张卫、赵卫防、刘汉文等诸多学者的呼应和支持。笔者随后在《新

[1] 陈旭光在《类型拓展、"工业美学"分层与"想象力消费"的广阔空间——论〈流浪地球〉的"电影工业美学"兼与〈疯狂外星人〉比较》（《民族艺术研究》2019年第3期）中依据投资规模、生产体量、市场诉求等考量、区分了类似于《流浪地球》这样的"重工业美学"和《疯狂外星人》这样的"中度工业美学"。
[2] 此文后改名为《电影工业美学原则与创作实现》，发表于《电影艺术》2018年第1期。

时代 新力量 新美学——当下"新力量"导演群体及其"工业美学"建构》[1]《新时代中国电影的"工业美学":阐释与建构》[2]中,对电影工业美学的背景与意义、内涵与外延等进行了深度阐发,以此观照并总结改革开放40年来中国电影的历史经验,力图为新时代的中国电影建立面向实践的工业美学理论体系。学界对电影工业美学的关注与热议、争鸣与质疑的文章也陆续涌现,如徐洲赤的《电影工业美学的诗性内核与建构》[3]、李立的《电影工业美学:批评与超越——与陈旭光先生商榷》[4]。

围绕电影工业、重工业电影、电影工业升级等话题的文章可谓不可胜数,如饶曙光、李国聪《"重工业电影"的崛起与中国梦表达》(《当代电影》2018年第1期),饶曙光、李国聪《"重工业电影"及其美学:理论与实践》(《当代电影》2018年第4期),饶曙光、李国聪《创意无限与工匠精神:中国电影产业转型升级新动能》(《电影艺术》2017年第4期),张卫《新时代中国电影工业升级的细密分工与整体布局》(《浙江传媒学院学报》2018第1期),赵卫防《中国电影美学升级的路径分析》(《浙江传媒学院学报》2018年第1期),刘汉文《中国走向世界电影制作中心》(《浙江传媒学院学报》(2018年第1期)等。

围绕电影工业美学议题的争鸣、探讨,从笔者2017年中国金鸡百花电影节提交的论文《中国导演新力量与电影工业美学原则的崛起》开始,相关文章多达二十余篇,初步列举如下:张卫、陈旭光、赵卫防《以质量为本 促产业升级》[5]、陈旭光《当下"新力量"导演群体及其"工业美学"建构》[6]、陈旭光、张立娜《电影工业美学原则与创作实现》[7],陈旭光《新时代中国电影的"工业美学":阐释与建构》[8],陈旭光《"电影工业美学"的现实由来、理论资源与体系建构》[9],徐洲赤《电影工业美学的诗性内核与建构》[10],李立

[1] 陈旭光:《新时代 新力量 新美学——当下"新力量"导演群体及其"工业美学"建构》,《当代电影》2018年第1期(《新华文摘》2018年第8期全文转载)。
[2] 陈旭光:《新时代中国电影的"工业美学":阐释与建构》,《浙江传媒学院学报》2018年第1期。
[3] 徐洲赤:《电影工业美学的诗性内核与建构》,《当代电影》2018年第6期。
[4] 李立:《电影工业美学:批评与超越——与陈旭光先生商榷》,《浙江传媒学院学报》2018年第4期。
[5] 张卫、陈旭光、赵卫防:《以质量为本 促产业升级》,《当代电影》2017年第12期。
[6] 陈旭光:《当下"新力量"导演群体及其"工业美学"建构》,《当代电影》2018年第1期。
[7] 陈旭光、张立娜:《电影工业美学原则与创作实现》,《电影艺术》2018年第1期。
[8] 陈旭光:《新时代中国电影的"工业美学":阐释与建构》,《浙江传媒学院学报》2018年第1期。
[9] 陈旭光:《"电影工业美学"的现实由来、理论资源与体系建构》,《上海大学学报》2019年第1期。
[10] 徐洲赤:《电影工业美学的诗性内核与建构》,《当代电影》2018年第6期。

《电影工业美学：批评与超越——与陈旭光先生商榷》[1]，李立《再历史：对电影工业美学的知识考古及其理论反思》[2]，陈旭光、李卉《电影工业美学再阐释：现实、学理与可能拓展的空间——兼与李立先生商榷》[3]，陈旭光、李卉《争鸣与发言：当下电影研究场域里的"电影工业美学"》[4]，郭涛《技术美学视域中的电影工业美学》[5]，刘强《"电影工业美学"视域下的〈建军大业〉研究》[6]《中国新主流大片"电影工业美学"的建构与思辨》[7]，张立娜《"开心麻花"：喜剧电影的"工业美学"实践与话语建构》[8]，高原《〈妖猫传〉"工业追求"与"作者表达"的冲突》[9]，陈旭光《"蓝皮书"视野下"新主流"或"重工业"电影的新发展》[10]，刘强《东方古典美学与当代电影工业美学的融合及现代性转化——〈影〉的美学研究》[11]，陈旭光《"电影工业美学"的"伦理承诺"：从"伦理至上"到"道德焦虑"》[12]，陈旭光《新时代中国电影工业观念与"电影工业美学"理论》[13]，向勇《后"电影工业美学"：中国电影新时代的概念性图式》[14]，宋法刚《电影工业美学的三重建构路径》[15]，陈旭光《类型拓展、"工业美学"分层与"想象力消费"的广阔空间——论〈流浪地球〉的"电影工业美学"兼与〈疯狂外星人〉比较》[16]，陈旭光《中国电影的"空间生产"：理论、格局与现状——以贵州电影的空间生产为个案》[17]，陈旭光《"新力量"导

[1] 李立：《电影工业美学：批评与超越——与陈旭光先生商榷》，《浙江传媒学院学报》2018年第4期。
[2] 李立：《再历史：对电影工业美学的知识考古及其理论反思》，《上海大学学报》2019年第1期。
[3] 陈旭光、李卉：《电影工业美学再阐释：现实、学理与可能拓展的空间——兼与李立先生商榷》，《浙江传媒学院学报》2018年第4期。
[4] 陈旭光、李卉：《争鸣与发言：当下电影研究场域里的"电影工业美学"》，《电影新作》2018年第4期。
[5] 郭涛：《技术美学视域中的电影工业美学》，《浙江传媒学院学报》2018年第4期。
[6] 刘强：《"电影工业美学"视域下的〈建军大业〉研究》，《电影新作》2018年第4期。
[7] 刘强：《中国新主流大片"电影工业美学"的建构与思辨》，《上海大学学报》2019年第1期。
[8] 张立娜：《"开心麻花"：喜剧电影的"工业美学"实践与话语建构》，《电影新作》2018年第4期。
[9] 高原：《〈妖猫传〉"工业追求"与"作者表达"的冲突》，《电影新作》2018年第4期。
[10] 陈旭光：《"蓝皮书"视野下"新主流"或"重工业"电影的新发展》，《齐鲁艺苑》2019年第4期。
[11] 刘强：《东方古典美学与当代电影工业美学的融合及现代性转化——〈影〉的美学研究》，《齐鲁艺苑》2019年第4期。
[12] 陈旭光：《"电影工业美学"的"伦理承诺"：从"伦理至上"到"道德焦虑"》，《现代视听》2019年第7期。
[13] 陈旭光：《新时代中国电影工业观念与"电影工业美学"理论》，《艺术评论》2019年第7期。
[14] 向勇：《后"电影工业美学"：中国电影新时代的概念性图式》，《艺术评论》2019年第7期。
[15] 宋法刚：《电影工业美学的三重建构路径》，《艺术评论》2019年第7期。
[16] 陈旭光：《类型拓展、"工业美学"分层与"想象力消费"的广阔空间——论〈流浪地球〉的"电影工业美学"兼与〈疯狂外星人〉比较》，《民族艺术研究》2019年第3期。
[17] 陈旭光：《中国电影的"空间生产"：理论、格局与现状——以贵州电影的空间生产为个案》，《当代电影》2019年第6期。

演与第六代导演比较论——兼及"新力量"导演走向世界的思考》[1],陈旭光《文学、剧本、新力量导演与"电影工业美学"——试论"电影工业美学"视域下的剧本生产之维》[2],高原《新主流电影的新台阶——论〈红海行动〉的电影工业美学生产》[3],苏米尔《电影工业美学视域下〈无名之辈〉的"工业化"运营之道》[4] 等。

2018年的中国电影,"新力量"青年导演全面登上舞台,践行电影工业美学,为中国电影注入了新鲜的血液。同时,更多影片展现出宽广的国际视野与高度的文化自信,描绘出中国电影新时代的新格局与新版图。

当然,问题依然严峻:2018年的中国电影,既显示出在自由市场条件及电影新政的双刃属性下,电影资本、电影工业、观众与市场之间种种关联性问题"合必然性"的发展,也凸显了中国电影工业化发展必然要经历的种种阵痛。

退一步海阔天空。中国电影必将迎来自己的新时代。2019年已经来到,并再次以春节档《流浪地球》的成果鼓起了我们的巨大热情。

鉴往知来,《中国电影蓝皮书2019》必将铭刻、见证并预言中国电影的发展历程。

[1] 陈旭光:《"新力量"导演与第六代导演比较论——兼及"新力量"导演走向世界的思考》,《电影艺术》2019年第3期。

[2] 陈旭光:《文学、剧本、新力量导演与"电影工业美学"——试论"电影工业美学"视域下的剧本生产之维》,《现代视听》2019年第4期。

[3] 高原:《新主流电影的新台阶——论〈红海行动〉的电影工业美学生产》,《齐鲁艺苑》2019年第4期。

[4] 苏米尔:《电影工业美学视域下〈无名之辈〉的"工业化"运营之道》,《现代视听》2019年第4期。

2018年
中国影响力电影分析　案例一

《我不是药神》
Dying to Survive

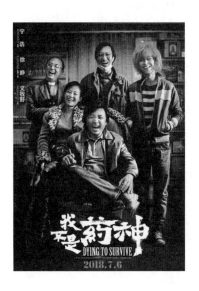

一、基本信息

类型：喜剧、剧情
片长：117分钟
色彩：彩色
内地票房：30.7亿元
上映时间：2018年7月5日
评分：豆瓣9.0分、猫眼9.6分、IMDb8.1分

联合出品：上海阿里巴巴影业有限公司、北京聚合影联文化传媒有限公司、万达影视传媒有限公司、优酷电影有限公司、北京真乐道投资管理有限公司、方金影视文化传播（北京）股份有限公司、锦元素国际传媒（北京）有限公司、江苏中南影业有限公司、北京启泰远洋文化传媒有限公司、天津猫眼微影文化传媒有限公司、天津肆号影视制作工作室
发行：北京京西文化旅游股份有限公司

二、主创与宣发信息

导演：文牧野
监制：宁浩、徐峥
编剧：韩家女、钟伟、文牧野
摄影：王博学
配乐：黄超
制片：王易冰、刘瑞芳
主演：徐峥、周一围、王传君、章宇、谭卓、杨新鸣、王砚辉
制作：霍尔果斯坏猴子影视文化传播有限公司
出品：花满山（上海）影业有限公司、北京真乐道文化传播有限公司、欢欢喜喜（天津）文化投资有限公司、北京京西文化旅游股份有限公司、北京乾坤星宇文化发展有限公司、北京唐德国际电影文化有限公司、霍尔果斯坏猴子影视文化传播有限公司

三、获奖信息

第31届东京电影节中国电影周金鹤奖特别电影贡献奖（徐峥）、评审委员会特别奖
第42届蒙特利尔国际电影节最佳剧本奖
第5届丝绸之路国际电影节金丝路传媒荣誉最佳故事片
第14届中国长春电影节最佳故事片奖、最佳青年男主角奖、最佳青年编剧奖、最佳青年男配角奖
第55届台湾电影金马奖最佳新导演、最佳男主角、最佳原著剧本获奖，最佳剧情长片、最佳男配角、最佳造型设计、最佳剪辑提名
第8届澳大利亚影视艺术学院奖最佳亚洲电影奖
第1届海南岛国际电影节年度电影、年度导演、年度男主角
第38届香港电影金像奖最佳两岸华语电影

现实主义与电影工业美学的共生

——《我不是药神》分析

一、前言

回顾 2018 年的中国电影市场,《我不是药神》无疑是最大的赢家。30.7 亿元的票房和 9.0 分的豆瓣评分,将这部基于真人真事改编,同时展现出高超的工业化水准的影片推上神坛,打破了国产电影口碑和票房难以统一的惯性。《我不是药神》尽管是文牧野的长片处女作,但在前辈宁浩和徐峥的保驾护航下,这位熟稔类型叙事的青年导演将现实题材的影片拍出了"喜闻乐见"的形式,在剧作、镜语、风格以及商业经验上,为国产现实主义电影的创作提供了崭新的思路。

《我不是药神》的主角是走私和贩卖"印度神油"的小贩程勇,他在机缘巧合下结识了一位慢粒白血病患者,后者请求他去印度带回一批治疗白血病的仿制药。在与白血病患者的朝夕相处中,程勇渐渐摒弃了个人利益,从赚取差价到贴钱为病人买药,创造了一个"药神"的神话。影片最初的灵感来自《今日说法》的一期节目——《救命的"假"药》,主人公陆勇是一名慢粒白血病患者,当他发现印度仿制药"格列卫"对自己的病情很有效时,开始为病友推荐和代购这种仿制药。影片《我不是药神》对真实事件进行了大刀阔斧的改编,仅保留了"印度仿制药"这一题眼,而在背景、人物和情节上做出了巨大改动。这样的改编无论从艺术性还是商业性上来说,都是有益且富有借鉴意义的。

影片上映后,评论人对其在结合现实题材和类型元素方面的探索给予了肯定和赞扬。饶曙光在《现实底色与类型策略——评〈我不是药神〉》[1]中提出,影片采用的是"现实主义+商业表达"的策略,在现实题材和写实化影像的基础上,采用类型化和结构化

[1]　饶曙光:《现实底色与类型策略——评〈我不是药神〉》,《当代电影》2018 年第 8 期。

的叙事模式，并因在题材、影像和发行方面高度的"在地性"赢得了广泛的市场传播。梁晖在《〈我不是药神〉与现实主义电影范式更新》[1]中认为，电影所展现出的美学品格和创作精神已经超出了传统的国产现实主义电影，它摆脱了以往对现实主义创作方法的狭隘理解和苛刻把握，通过对现实题材的勇敢挖掘和对喜剧模式及戏剧结构的灵巧应用，在情感、思想和现实意义上都实现了国产现实主义电影的范式更新。龚自强在《电影如何批判现实——兼论〈我不是药神〉给国产电影的启示》[2]中认为，影片成功的因素在于使得社会底层的重症患者第一次进入观众的视野，产生了极大的感染力，又具备尖锐的批判力；同时借鉴、糅合了大量类型片的元素，最终获得票房和口碑的"双丰收"。陈献勇、吴宝宏在《商业化背景下电影现实主义的困囿与突围——〈我不是药神〉的文化解读》[3]中也提出，《我不是药神》打破了国产现实主义电影的困境的观点，认为其实现了商业电影和现实题材之间的巧妙融合，本土化叙事、个性化的黑色幽默以及市井英雄的塑造，共同实现了影片对传统现实主义的突围。曹晚红在《〈我不是药神〉：平衡的艺术与技术》[4]中赞扬影片完成了"创作理想与市场规律的平衡、影片完成度与创作尺度的平衡、喜剧元素与现实批判的平衡、塑造平民英雄与弘扬社会正能量的平衡"。

在一片叫好声中，也有评论人提出了冷静的质疑，丰富了评论界的声音。孙静在《〈我不是药神〉：疾病表征与社会书写》[5]中指出，多数观众认为该片触及了最深层次的医药问题和病患问题，并且在电影制作方法上有很大创新，这一评论是需要商榷的。一方面，电影表面上关注底层病患，实际上却建构了一个"药神"的形象，用英雄传奇来治愈现实焦虑；另一方面，导演使用的"新类型"更大程度上来源于对国外同类型电影的借鉴和拼贴，反而极大地削弱了电影的反思功能。李蕊的《电影中的现实与存在论的使命》[6]也针对影片在情节和人物设置方面的漏洞进行了分析。她认为，影片着重于程勇这条民间寻药的线索，而对警察曹斌这条代表公权的线索"欲言又止"。同时影片的结尾也处理得比较草率，有头重脚轻之感。在人物设置上，导演对每个人物性格的思考堕入"二元模式"中，如刘思慧职业与伦理身份的对立、牧师职业与性格的落差，这种借鉴好莱

[1] 梁晖：《〈我不是药神〉与现实主义电影范式更新》，《电影文学》2018年第19期。
[2] 龚自强：《电影如何批判现实——兼论〈我不是药神〉给国产电影的启示》，《艺术评论》2018年第8期。
[3] 陈献勇、吴宝宏：《商业化背景下电影现实主义的困囿与突围——〈我不是药神〉的文化解读》，《电影文学》2018年第21期。
[4] 曹晚红：《〈我不是药神〉：平衡的艺术与技术》，《中国电影报》2018年9月5日。
[5] 孙静：《〈我不是药神〉：疾病表征与社会书写》，《艺术评论》2018年第8期。
[6] 李蕊：《电影中的现实与存在论的使命》，《艺术评论》2018年第8期。

坞类型片的角色设置实际上牺牲了现实性。

纵观《我不是药神》的评论，可以看出，学者对于影片"拓展了国产现实主义题材电影的形式"这一点形成共识，但对于其借鉴和吸收类型元素的做法有着不同的认识。大多数学者认为，这是艺术创新和赢得市场的正面尝试；但也有学者认为，对于类型电影的借鉴和模仿牺牲了现实性，同时也削弱了批判性。笔者认为，如何统一电影的艺术性和商业性，长期以来都是国产电影的难点和痛点，在迷惘困顿中，《我不是药神》迈出了具有实验意义和示范意义的一步，并且交上了一份合格的答卷。尽管影片还存在着一些缺憾，但已经具备了值得学界与业界研究、参考的标本意义。

二、剧作策略：现实主义基础上的类型变形

从电视新闻到一部兼具观赏性和反思性的剧情电影，《我不是药神》经历的是在融合电影艺术和民族精神的基础上讲述一个"中国故事"的过程，而非简单的移植和模仿。因此，对《我不是药神》成片的解析固然重要，但电影的创作过程和剧作特点对于国产电影的发展更具有指导和借鉴意义。

《我不是药神》共有三位编剧：韩家女、钟伟和文牧野。2015年，韩家女在电视上看到《今日说法》对陆勇的专题报道，认为"很有戏剧性，适合做一个电影男主角的原型"[1]，随后查找了相关的新闻报道，写成第一版剧本。据韩家女介绍，她创作的这版剧本完全按照陆勇的真实故事写成，素材全部来源于新闻报道，故事人物都有现实原型，"连名字都是一样的"。

在最初的故事里，主人公陆勇是一位慢粒白血病患者，他代购"格列卫"只是为了帮助病友，并没有从中获利。此外，他以一己之力在十多年的时间里为病友买药，并没有同伴相助，就连母亲也是在他被捕后才得知他代购药品的事情。当韩家女把剧本交给宁浩后，宁浩认为这一题材值得拍摄，便交给了自己公司旗下的青年导演文牧野。对市场具有高敏锐度的宁浩和文牧野决定将这个略显沉重的现实题材与商业电影模式结合起来，随后邀请编剧钟伟加盟，对故事进行了大刀阔斧的改编。可以看到，在第一版严肃正剧的基础上，钟伟和文牧野对故事进行了重构。正如钟伟在接受采访时所说："我的

[1] 见附录中笔者对韩家女的采访。

剧作任务是将故事向内的戏剧冲突掉转方向朝外扩散，重新组织人物关系和故事结构。完成这样的剧作任务，需要了解类型片的创作方法，并能灵活运用。"[1] 编剧在情节结构、人物关系和风格定位上所做的类型化改编，正是《我不是药神》成功的关键。

（一）情节结构的类型化和规范化

在商业风格的定位下，编剧对影片的结构和节奏进行了类型化处理。钟伟称，在剧本创作之前，他列出了"4幕—16个序列"，每个序列只有8个字，但包含了主要任务和意义，形成了一个工整的骨架。[2]（见表1）

表1 《我不是药神》故事结构

幕	序列
第一幕	神秘假药，机场初见
	潦倒油贩，"妻离子散"
	父病无钱，铤而走险
	印度寻药，有惊无险
第二幕	初试身手，举步维艰
	招兵买马，大干一番
	谨小慎微，一隅偏安
	药贩夺药，自保离叛
第三幕	严打无药，苟延残喘
	受益自戕，震惊愧然
	代购救众，为求心安
	危机来袭，众人护全
	彭浩罹难，灵魂暗夜

[1] 每经影视：《专访 | 爆款〈我不是药神〉引关注，背后"讲故事的人"他们这样说……》，凤凰网2018年8月1日（http://ent.ifeng.com/a/20180801/43080309_0.shtml）。

[2] 影视工业网：《〈我不是药神〉故事结构》，2018年7月17日（http://wemedia.ifeng.com/69477583/wemedia.shtml）。

（续表）

幕	序列
第四幕	不计代价，英雄蜕变
	身陷囹圄，光荣终显

在故事架构清晰明确的基础上，再梳理人物的动作逻辑，往里面"填肉"，最后增加风格化色彩。这是钟伟创作剧本的过程，也是专业化和规范化的编剧思路。根据杨健教授的分类，编剧法的传统结构形式有两种，分别是"西方以古希腊悲剧为代表的戏剧体结构"和"东方以中国戏曲为代表的叙事体（史诗）结构"。[1] 两者在结构上略有不同：

戏剧体：开端部（开端—展开—发展—递进）—展开部（开端—展开—发展—递进）—递进部（开端—展开—发展—递进）—高潮部（开端—展开—发展—递进）

叙事体：开端部（开端—发展—高潮—结尾）—发展部（开端—发展—高潮—结尾）—高潮部（开端—发展—高潮—结尾）—结尾部（开端—发展—高潮—结尾）

简而言之，戏剧体电影"一切进展都奔赴冲突的爆发"，而叙事体电影则"形成单元间均衡起伏的节奏"；[2]《我不是药神》则结合了戏剧体和叙事体两种类型的叙事节奏，以"起—承—转—合"的结构建构整个框架，但在单元内部两种叙事结构交替使用，用小节奏带动大节奏，整部电影松弛有度，井然有序。同时，《我不是药神》的剧本吸收了好莱坞经典的叙事结构和节拍规律，抓住了每个序列中主要任务对于整部电影的作用和意义，保证了剧本的商业化水平。笔者根据《拉片子》《编剧路线图——推动故事发展的 21 个关键问题》[3] 等书中总结的叙事结构分析程式，整理了《我不是药神》的剧本结构大纲。（见表 2）

[1] 杨健：《拉片子：电影电视编剧讲义》，北京：作家出版社 2017 年版，第 3 页。
[2] 同上书，第 44 页。
[3] [美]Neil Landau：《编剧路线图——推动故事发展的 21 个关键问题》，李志坚译，北京：中国工信出版社 2016 年版，第 116 页。

表 2 《我不是药神》剧本结构

		内容	时间点	作用
开端部	开端	交代主人公的生活窘境：小弄堂里的保健品商店店主程勇面临着房东催房租、商品卖不出去、父亲住在养老院且身体不好、前妻要带儿子移民等一系列麻烦	1~9分钟	设置"平凡的世界"
	展开	邻居介绍慢粒白血病患者吕受益给程勇认识，后者托他去印度带回一批抗癌药"格列宁"的仿制药。正版药37000元，仿制药2000元，吕受益表明这是一个商机	第10分钟	设置"陷阱"
	递进	程勇的父亲突然晕倒，需要高昂的手术费。程勇联系吕受益，打算铤而走险走私"格列宁"	第16分钟	主人公走进了"陷阱"
	高潮	程勇只身来到印度，成功地从厂商处买下第一批100瓶"格列宁"，并且打通了走私渠道。只要在一个月内卖掉就能获得中国代理权		
发展部	开端	程勇带回药品，要求吕受益帮他一起卖，却屡屡碰壁，卖不出去	第20分钟	"陷阱"突然裂开——超出主人公控制的情况
	发展	吕受益介绍病友群群主刘思慧给程勇，她可以联系各层级的病友群群主。程勇又让会说英语的神父刘牧师、小镇青年黄毛加入团队，五人小组大赚了一笔		A 计划 正面目标：赚钱、给病友提供廉价药 负面目标：违法
	高潮	市面上出现了德国"格列宁"，这是完全的假药，吃了会拖延病情。五人小组大闹德国"格列宁"的推销现场		中间临界点

(续表)

		内容	时间点	作用
	结尾	假药商人张长林要求程勇把印度"格列宁"的代理权卖给自己,这样程勇就不用担心因走私被捕。程勇转让了代理权,卖药小组解散	第60分钟	中点 两难困境
高潮部	开端	一年后,程勇成为一家小服装厂的老板。此时张长林已经成为逃犯,病人很久吃不上印度"格列宁"了。吕受益为了不拖累家人自杀,令程勇惊痛		"虚假的安全感"
	展开	程勇重新联系上厂家,和黄毛一起为以前的病人购买印度"格列宁",且原价卖给病友	第75分钟	"顿悟的十字路口",点燃新的目标,B计划
	递进	瑞士药厂向警方施压,让警察找出"假药贩子"。病友、张长林依次被捕,但都没有供出程勇	第80分钟	"嘀嗒作响的时钟"
	高潮	警方追查到码头,黄毛为了保护程勇,开车引开警察,却在将要逃脱之际撞上货车,不治身亡		高潮
结尾部	开端	印度药厂关闭,程勇以2000元一瓶的价格向零售店回购药品,再以500元一瓶卖给病人	第100分钟	结尾
	发展	在搬运药品的时候,程勇被捕		
	高潮	程勇被判刑10年,在被押解去监狱的路上,数百名白血病患者站在路两旁,为他送行		
	结尾	程勇出狱,曹斌告诉他,"格列卫"已经被纳入医保,没人吃"假药"了		

从以上结构大纲中可以看出,《我不是药神》熟练、准确地运用了好莱坞电影的叙事节拍,并且依照影片特点进行了变形和改良。整部影片使用了"开端—发展—高潮—结尾"的叙事体叙事模式,在开端和高潮的单元内部却运用了"开端—展开—递进—高潮"的戏剧体叙事结构。这种变体让影片的开端部引人入胜,发展部冷却反思,高潮部情绪迭起,结尾部意味深长。另外,117分钟的影片完全符合好莱坞电影重要情节点的节奏

和规划,故事的内在逻辑完全自洽。这样的叙事结构令影片既做到情节饱满、节奏适度,又不像纯商业电影以刺激观众感官为主,但挤压和牺牲了反思空间。在规范化的剧本结构基础上,《我不是药神》故事节奏张弛有度,踩点精准,实为国产电影学习的对象。

(二)人物组合的功能性和丰富性

《我不是药神》除了主角程勇以外,还塑造了四个身份各异、性格鲜明的人物,分别是为家庭自我牺牲的吕受益、为女儿坚强工作的刘思慧、爱恨分明的黄毛彭浩,以及淡定幽默的牧师老刘。从"孤胆英雄"陆勇到团结合作"治愈小队"的改编,编剧依旧参考了类型电影的经验。

钟伟称,《我不是药神》在类型上参考借鉴了"金羊毛型"[1]。"金羊毛"的命名者布莱克·斯奈德在《救猫咪——电影编剧宝典》中将公路电影和犯罪电影定义为金羊毛类型。"这个名字来源于贾森和亚尔古去海外寻找金羊毛的神话故事,一般是这样的:主角'上路'寻找某物,历尽艰辛最终发现别的东西——他自己……金羊毛类型影片的主题是内心成长,情节是冲突事件如何影响主角……这个类型也包括强盗片。个人或群体进行的所有探险、任务或'古堡里的宝藏',都落入金羊毛的类型,都要遵循同样的规律。其中的任务相对于个人发现而言,常常变得次要了。"[2] 无论是公路电影还是犯罪电影,主角都不是孤身一人,编剧必须把各种各样的人物聚集在一起,通过他们之间的互动来制造戏剧性和冲突,进而推动主角的成长。《我不是药神》更像是公路电影和犯罪电影的融合。主角程勇在一无所有的情况下接受挑战,一路的遭遇让他产生蜕变。这部分情节属于公路电影类型,而程勇走私药品的情节又类似犯罪电影。因此,为了"犯罪行为"的分工协作,同时让主角经历最剧烈的戏剧冲突和情感挫折,设置这样一个类似家庭的人物团队,是十分巧妙和合理的。

在影片中,每个角色都具备鲜明的功能性。"通常,一部电影提供的引人注目的角色顶多有六七个。通常情况下,我们只能记住三到五个角色。这包括了主人公、反角、恋爱对象以及几个显眼的配角。"[3] (见表3)

[1] 影视工业网:《〈我不是药神〉故事结构》,2018年7月17日(http://wemedia.ifeng.com/69477583/wemedia.shtml)。

[2] [美]布莱克·斯奈德:《救猫咪——电影编剧宝典》,王旭锋译,杭州:浙江大学出版社2011年版,第27—28页。

[3] [美]琳达·西格:《编剧点金术:剧本写作与修改指南》,曹怡平译,北京:北京联合出版公司2015年版,第203页。

表3《我不是药神》角色功能

主要角色	主人公
配角	反角
	恋爱对象
	催化角色
	密友
增加故事维度的角色	插科打诨的角色
	对比性角色
主题性角色	平衡角色
	"心声"角色
	编剧视点角色
	观众视点角色
次要角色	陪衬角色

在《我不是药神》中，吕受益是密友，是程勇最重要的拍档，同时是强迫程勇转变的催化角色。牧师老刘是插科打诨的角色，给观众解压并带来一些笑料。黄毛是对比性角色，他一根筋，爱恨分明，和圆滑的程勇有巨大的差异性，因而产生争执、冲突和戏剧性。刘思慧本应该承担恋爱对象的功能，但影片中弱化了感情戏，促使她成为团队的黏合剂。另外，影片中也有令人印象深刻的"心声"角色，如发出"谁家还没有个病人呢，你能保证一辈子不生病？"反问的老奶奶。相应地，我们也可以发现《我不是药神》在人物设置上的漏洞，即没有强大的反面力量。影片中可以列入反角的只有医药公司的代表。在中国的社会语境下，代表公权的警察必然不能成为反面角色，于是曹斌成了在医药公司重压之下办案，内心却万分不愿意的正义警察。为了进一步缓和罪犯主角和警察之间看似不可调和的对立，编剧把曹斌设置为程勇的小舅子，让他们在亲情上有了关联，两者之间结构性的矛盾被情感性的矛盾所遮掩。另一位看似反派角色的张长林则在被捕后拒绝供出程勇，显示出人物的复杂性和一定的"弧光"。在两个反面角色都难以立脚的情况下，编剧只能把医药代表塑造成冷酷无情的形象，成为一个脸谱化的角色，在他身上编剧为了实现角色功能而放弃了更细腻的处理。（见图1）

钟伟认为，这五个角色是根据中国传统戏曲中的"生旦净末丑"而写成的。在传统

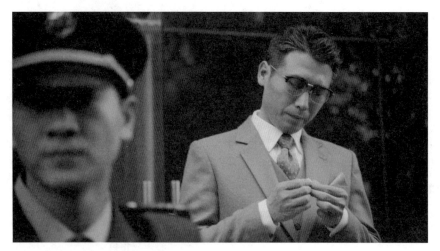

图1　面对公众抗议若无其事的医药代表

戏曲中，不同的脸谱赋予角色鲜明的性格，观众通过装扮就可以知道这个人物的性格和功能。钟伟称："程勇是武生，有一些鲁莽，但也有一些智慧。旦角是刘思慧，自然是花旦。黄毛是花脸，是非观念非常鲜明。刘牧师是末，是老生，他在团队里起到定海神针的作用。丑是吕受益，我们主要放大了小市民的特点。"[1] 生旦净末丑的行当分工包含了中国戏曲的表现美学思想，通过仪式化的装扮和固定的性格特点来达到外表和心灵的统一。同时，不同人物的上下场达成了舞台性别和性格的平衡，实际上称得上是中式的类型经验。而编剧巧妙地将其融合在以西方文化主导的电影中，构思相当巧妙。

综上所述，编剧在人物设置方面既借鉴了类型电影，又吸纳了中国戏曲元素，在人物的功能性和丰富性上都展现出一定的专业技巧。当然，在创作过程中为了推动情节和突出主角，某些人物的个性会被"阉割"，行为逻辑也不够顺畅。如上文所分析的反派角色医药代表，再如刘思慧"钢管舞女郎"的职业和母亲身份的两极化略显吸睛和刻意。但总体而言，影片中的几个人物依然个性丰满，令人印象深刻，称得上是成功的人物塑造。

（三）悲喜风格的设计性和精准度

为何影片会从严肃正剧转向悲喜剧，韩家女在接受笔者采访时说："比较苦的'药'

[1] 影视工业网：《〈我不是药神〉故事结构》，2018年7月17日（http://wemedia.ifeng.com/69477583/wemedia.shtml）。

怎么让观众比较顺口地喝下去，就只能给它包一层'糖衣'。"[1]而文牧野在采访中也坦率地说过，影片中的每一个笑点和哭点都是经过精心设计的。电影前半部分更像是喜剧，其中的"笑点都是一个一个研究的，每一个让观众笑的点都是植入的，在这个位置上一定要让观众笑"[2]。还会请专业喜剧演员帮忙在剧本里"埋包袱"，达到"三分钟一小笑，五分钟一大笑"的效果。另外，在剧本围读的时候，编剧和导演会根据演员的读词情况做一些更有趣的改动。在《我不是药神》中，制造笑点的手段主要依靠对白设计和表演设计。对白的笑点主要在"俚语"和"粗言"上，程勇和周围的人都属于"底层人民"，说话粗俗能引人发笑。在表演上，程勇、吕受益、牧师以及张长林等都不时有可笑的神色表情和行为动作；另外还有一些情节反转引发了全场爆笑，如坚持让刘思慧跳舞的男服务员在程勇"砸钱"之下自己去跳钢管舞的情节，在导演镜头剪接的作用下起到了极佳的"笑果"。以影片第一幕中的笑点为例。（见表4）

表4《我不是药神》第一幕笑点整理

类型	人物	内容	时间点
对白设计	程勇	和邻居旅馆老板关于"神油"功能的对话	3'20"
对白设计	程勇	养老院和父亲的对话	4'
表演设计	程勇	程勇给养老院工作人员送烟，眼睛眯着递了个眼风	4'43"
对白设计	程勇	和儿子在澡堂的对话	5'14"
表演设计	程勇	问儿子为什么不让后爸买球鞋时狡黠、得意的神情	5'30"
表演设计	程勇	程勇被曹斌用文件砸后，表情呆滞无辜地帮忙拿下卡在床上的文件	8'17"
对白设计	邻居	邻居让程勇和吕受益"谈价格"	9'30"
表演设计	吕受益	吕受益摘下三层口罩	9'37"
表演设计	吕受益	吕受益让程勇"吃个橘子"	9'50"
表演设计	吕受益	程勇答应去印度但要求吕受益先给钱时，吕受益的表情骤然呆滞	16'20"
对白设计	程勇	印度船员要程勇加钱，程勇一边笑一边用中文骂他	19'30"

[1] 见附录。
[2] 我们有好戏综合：《文牧野：〈药神〉本是文艺片，我要把它做成〈辩护人〉》，凤凰网2018年7月9日（http://news.ifeng.com/a/20180709/59073204_0.shtml）。

可见在影片的前20分钟里，导演设置了满满的笑点，让影片的氛围达到一种轻松的状态。在导演的规划里，笑是为了让观众更好、更快地接受影片，更是为后面的哭做铺垫。文牧野说："艺术作品永远都是线性的，前面蹲得越低，后面跳得就越高。前面越柔软，后面就显得越坚硬，它是一种相对线性的过程，前面一定要让观众喜欢、爱上这些人物，笑出来之后才能哭出来。"[1]

如果说笑点是编剧和演员精心安排的，那么哭点则是通过研究观众心理和运用电影视听手段制造的。让观众怎么哭也是有讲究的，有些地方让人心酸，有些地方让人含着泪哭不出来，有些地方让人大哭，有些地方让人先笑后哭。不同层次的哭点能让观众的情绪层层积累，最后达到爆发的顶点。（见表5）

表5《我不是药神》哭点整理

层次	人物	内容	时间点
先笑后哭	吕受益	病入膏肓的吕受益让来看他的程勇"吃个橘子"，与前半部分的笑点呼应	68'
心酸	吕受益	吕受益清疮，发出痛苦的惨叫	69'
心酸	黄毛	吕受益过世，黄毛蹲在台阶上剥橘子	74'30
小哭	老奶奶	白血病患者被拘捕，老奶奶对曹斌的自述和发问	83'
大哭	黄毛	黄毛遭遇车祸去世，程勇质问曹斌	95'
大哭	程勇	被羁押到监狱的途中，病友夹道送行，程勇摘下口罩	110'

在程勇被送往监狱这一幕中，导演充分调动了视听手段，在逐渐上扬的背景音乐中，镜头对准一个个褪去口罩的病友，柔和的日光照映在人们的脸上，安详而又深情。紧接着，镜头转向牧师、刘思慧和女儿，甚至已经去世的吕受益、黄毛的特写，他们的眼中含着泪，嘴角却挂着笑。而最后一个镜头则是对着车里的程勇，他似乎放下了什么，又放不下什么，面部的大特写似哭似笑。（见图2）

此时的背景音乐着力将情绪调动到最高点，然后舒缓落回。显然，导演在这动人的一幕中使用了所有手段，让观众"不哭都不行"。但对于更成熟的观众来说，这种过于

[1] 我们有好戏综合：《文牧野：〈药神〉本是文艺片，我要把它做成〈辩护人〉》，凤凰网2018年7月9日（http://news.ifeng.com/a/20180709/59073204_0.shtml）。

图 2　病友送别时程勇的面部特写

丰满的铺陈反而让人有一种不舒适感。比起被外部手段调动和控制情绪，他们更希望自己的感情如流水一般在剧情中自由涌动，在观影时享有充分的情感自主。

因此，《我不是药神》控制住了哭和笑的节拍，达到了商业上要求的精准度，但从另一个角度看，过于精准的推算和设计也让影片缺少了诗意。在分析了《我不是药神》的情节结构、人物设置和悲喜节奏后，我们可以发现，影片对于类型经验的使用相当娴熟，同时也进行了一些变形，加入了东方化的叙事元素。《我不是药神》对故事原型的改编过程及一系列的剧作技巧，对青年导演和编剧都有很大的启示和借鉴意义。

三、美学价值：国产现实主义电影的变奏与更新

正如诸多评论人所述，《我不是药神》实现了对传统现实主义电影的突围，让现实题材的影片以一种新的面貌呈现在观众眼前，票房证明了观众对这种新型电影有极高的兴趣和接受度。

电影反映社会现实的功能一直是中国电影的题中之义。20 世纪 20 年代以《孤儿救祖记》为代表的一系列反映社会现实的影片打破了武侠神怪片、鸳鸯蝴蝶派等娱乐电影的统治地位，突出电影在救亡图存、开启民智方面的作用。30 年代更是现实主义电影迅速发展的时期，《神女》《马路天使》等一系列带有社会批判意识的电影被创作出来。

40年代对社会现实的隐喻仍是电影创作的重点,《小城之春》《一江春水向东流》等电影都表现出强烈的社会关怀。新中国成立到"文化大革命"结束,电影的政治性得到空前发展,涌现出一大批反映社会主义建设状况和歌颂先进人物的影片,如《钢铁战士》《创业》等。此后,第四代、第五代、第六代导演也都借表现真实的中国社会状况来表达自己对社会和历史的思考,完成电影的民族化表达。但是新世纪以来,这种现实主义传统让位于电影的娱乐化倾向,反映现实、表达思考的现实主义电影难以得到足够的重视。[1]《我不是药神》的出现给予了中国电影工作者一个新的思路:将现实题材与商业电影相结合,利用现实题材的思想深度和商业电影的接受广度,达到艺术和商业的平衡。如何打造中国特色的现实主义电影,《我不是药神》做出了新的示范。

(一)商业与艺术的互渗:"电影工业美学"

"电影工业美学"这个术语是陈旭光多年观察中国电影的创作和市场总结出的思考,它将创作者的个人诉求和电影工业升级结合起来。陈旭光认为,电影工业美学体系的建构包含三个方面:一是侧重于文本、剧本,电影是叙述的艺术,要"讲好中国故事"[2];二是强调试听和技术工业品质,电影语言要满足观众的试听欲望;三是要规范电影的管理、生产、运作机制。笔者以为,"工业美学"是一个高度概括、顾名思义的术语,"工业"倡导国产电影学习和内化西方电影工业在叙事、类型、试听、管理等方面的成熟经验,"美学"强调国产电影坚持电影艺术的美学品质,同时彰显民族性格,从概念上打破传统认知中的"工业—艺术"的二元对立,打造兼容互补、商业性和艺术性兼备的中国电影。

《我不是药神》在影片创意、生产、营销等层面较完美地体现了电影工业美学原则。如上节所述,《我不是药神》在叙事规律、人物设置、情节驱动等方面都严格遵循标准规范;在布景、光线、摄影等技术上以"新现实主义"美学和巴赞的"段落镜头"理论作为基础,在观摩大量新现实主义风格影片和韩国现实主义题材电影后确立了影片的摄影风格。摄影师经过反复的技术测试,最终选择了ALEXA系列摄影机,以及ARRI、SkyPanel的灯光。在管理上影片采用了新型的制片人中心制,由两位著名导演和演员担任监制,从艺术和商业两个维度给予指导、把握方向、掌控风险。可以说,《我不是药神》是一部中小成本,却是在工业体制框架中完成的电影。李立、彭静宜在《再历史:对电影工业

[1] 陈旭光、范志忠:《中国电影蓝皮书2018》,北京:北京大学出版社2018年版,第413页。
[2] 陈旭光:《新时代中国电影的"工业美学"阐释与建构》,《浙江传媒大学学报》2018年第1期。

美学的知识考古及其理论反思》中将电影工业美学划分为"重工业美学""中度工业美学"和"轻度工业美学"三个形态[1]，而《我不是药神》可被划分为中等投资的中度工业美学电影，并成为此类电影的典范。

回顾国产电影，在电影语言现代化的道路上经历了诸多坎坷。中国早期电影继承了戏曲、戏剧的传统，而不注重"影"。1979年张暖忻、李陀的《谈电影语言的现代化》开始推动电影界的创作理念发生变化，中国电影终于试图追赶世界电影语言发展的步伐。在20世纪80年代，第五代导演高度造型化、艺术化的电影挑战着普通观众的审美趣味，产业化的娱乐片虽让观众乐于接受，创作者却羞于拍摄。实行市场经济以来，好莱坞带有视觉奇观的影片进入观众视线；在受到冲击和挑战后，中国电影开始学习、效仿好莱坞电影，但始终学得"四不像"，也让业界人士产生了中国无法做出类型电影，而只能做"类型化电影"的质疑。《我不是药神》的出现给从业者注入一针强心剂，它表明抛开大制作和视觉奇观，朴素叙事的中国电影也可以在工业水准上追赶好莱坞，中国影人对世界性的电影语言的学习和应用不输于任何国家。

21世纪以来，商业电影和艺术电影似乎一直处于分裂的两极。商业电影邀请明星主演，内容娱乐化、价值观世俗化；艺术电影则投入小、内容沉闷、批判性强，而现实主义题材的电影往往以艺术电影的形式出现。然而将现实主义与严肃艺术完全画上等号实际上是一种狭隘的做法，正如桂青山所说："现实主义的张扬，往往促成电影史上创作与产业的高潮——真正的现实主义创作与商业票房的丰收其实并行不悖。"[2] 现实批判和商业诉求是有可能在同一个载体中得到实现的。宗白华先生提出"常人"的概念，指没有接受过艺术教育的普通人，陈旭光在阐述工业美学原则时也强调，电影是一种大众的艺术，"具有大众文化品性，主要属于大众文化的电影的观众就是这种'常人'，电影主要是给'常人'看的，而不是给一小部分先锋性艺术家、艺术电影爱好者、'迷影'们看的。我们要有对'常人'观众的敬畏和尊重。"[3]《我不是药神》将现实题材和商业电影相结合，在对观众友好的基础上兼备现实批判性，是对国产现实主义电影观念和实践的革新，也印证了电影工业美学原则的可施行性和可贯彻性。

[1] 李立、彭静宜：《再历史：对电影工业美学的知识考古及其理论反思》，《上海大学学报·社会科学版》2019年第1期。

[2] 桂青山：《现实主义电影与当代中国》，《当代电影》2006年第5期。

[3] 陈旭光：《新时代中国电影的"工业美学"：阐释与建构》，《浙江传媒大学学报》2018年第1期。

（二）在地化写作：地域和草根叙事

国产现实主义电影在工业美学原则的指导下完成了基本架构，但要更加贴近中国现实，讲述"中国故事"，还需要加入具有国家或民族特性的元素。《我不是药神》给出了一个有益的思路，即地域和草根叙事。导演文牧野在讲述人物构思时提出了用地域进行人物定位的概念。他将程勇定位成"外表上海人，内心东北人"，表面上生活在上海，操着一口上海话，实际性格更接近东北人的鲁莽、豪爽和幽默。而对于刘思慧，导演则"早就想好了要定一个东北女人"，这样东北和上海，一个北一个南，就拉开了跨度。[1]中国地大物博，不同地区的人有着不同的风俗文化和性格特征。譬如东北人的豪爽、上海人的精明、四川人的泼辣、陕北人的粗犷……尽管存在一些刻板印象，但当人物具有一定的地域特性时，能非常快地引起观众的理解和共情。方言也是具有地域特色并能快速获得观众共鸣的元素。在《我不是药神》中，程勇不时蹦出的上海俚语、吕受益小市民式的上海普通话、牧师带着浓重上海口音的英语，都成为影片中的笑点。对于中国人来说，方言带有熟悉感和亲切感，一些方言中的独特表达也颇具趣味。当用方言表达台词时，人物会更加立体和生动，也让影片有了回归生活的感觉，增添了现实感。

影片中故事发生的地点在上海，但影片并没有展现上海的繁华和现代化，而是把镜头聚焦在狭窄脏乱的小胡同、人满为患的医院、拥挤不堪的群租房等底层人民生活的地方。（见图3）剧中的人物也都是"草根"：程勇是"印度神油"店老板，入不敷出；吕受益是被病痛折磨的小市民；刘思慧是在夜总会上班的钢管舞女郎；老刘是社区教会的牧师；而黄毛则是离家出走、在屠宰场工作的农村青年。影片中导演以幽默又不失冷峻、现实又不失关怀的方式直面草根人物以及白血病患者这一特殊人群的日常生活状态。这种聚焦底层人民、关注人物生存状态、还原个体生命体验的叙事，体现出极强的现实主义精神和态度，也是国产现实主义电影学习、借鉴的方向。

（三）敏感题材"软着陆"：伦理包裹批判

倪震曾提出，中国电影可能就是一种主类型——伦理片。伦理是中国传统哲学的核心，同时也深刻影响着中国艺术。对于传统的中国现实主义电影存在着长久的批评，认为这些影片依然不够"现实"，"特别是影片结尾解决社会或时代问题的方式仍然过于依

[1] 我们有好戏综合：《文牧野：〈药神〉本是文艺片，我要把它做成〈辩护人〉》，凤凰网2018年7月9日（http://news.ifeng.com/a/20180709/59073204_0.shtml）。

图 3　上海狭窄脏乱的小弄堂

靠'人性'和'良心'……从《神女》《马路天使》《十字街头》到《一江春水向东流》《三毛流浪记》,中国电影里的现实或现实主义,总是将家国梦想的宏大母题与伦理道德的解决方式联系在一起,并形成了颇具民族特色的样式(类型)特征"[1]。而之所以用伦理解决问题,一方面是更容易引起中国人的共情,另一方面则是为了在审查之下削弱现实批判题材电影的政治元素,实现"软着陆"。但是,伦理电影并非就没有批判意义。当电影的核心包含着人类命运的起伏、人生困境的关怀或是社会伤痛的悲悯时,精神世界接近麻木的观众有了情感宣泄的空间,庞大数量的观众聚集在一起,好像拥有了批评社会的底气和话语权。"人们渴望有一个'公共空间'去讨论并直面一些有关生存的问题,去参与'自己的生活',并且面对共同的生存困境与焦虑。"[2]将有关政治的讨论从影片中移植到影片外,是调和商业和政治意识形态、规避审查风险的聪明举措。

《我不是药神》就给出了很好的示范。当把一个包含政治敏感性的题材搬上银幕时,主创做出了以下改编:第一,将主角从白血病人改编为健康人。如果主角是白血病人,那么"购药"这个行为就成了生存欲的驱使,他代购药品的动机就值得商榷:是不是和印度厂商有协议可以获得免费药?违不违法?在法律界定上也有争议。但当主角是一个健康人,并且是一个小商贩时,法律问题解决了:程勇贩药且盈利,一定是违法了。其次,

[1]　饶曙光、张卫、李道新、皇甫宜川、田源:《电影照进现实——现实主义电影的态度与精神》,《当代电影》2018 年第 10 期。

[2]　李蕊:《电影中的现实与存在论的使命》,《艺术评论》2018 年第 8 期。

程勇贩药从开始的利益驱使演变成拯救病人,将法律问题隐藏在伦理弘光之下,一如传统的国产现实主义电影,道德、人性、良知成了解决问题的核心。第二,让程勇和警察曹斌成了亲戚,如上文所分析,这样的设定把公权和罪犯的对立关系嫁接到亲情伦理中,两者间的不理解在于程勇和曹斌姐姐之间失败的婚姻。而在执法层面,代表警察的曹斌始终不愿意去抓药贩,并且在听了病人的故事后良知战胜了上司的命令,将病人全部放走。第三,让程勇入狱。在影片中程勇确实违法了,入狱无可厚非。这从一定程度上维护了法律的公正。相较于《达拉斯买家俱乐部》《辩护人》等同类型外国电影,我们没有在《我不是药神》中看到病患和官方敌对、抗争的情节和画面,也没有看到对于反抗者的压制,它依旧遵循了传统现实主义电影的路径,用伦理包裹批判。但是,我们也看到更加热烈的讨论来自电影之外。《我不是药神》上映后,各大媒体开始关注白血病患者这一特殊群体,关于天价药的相关话题持续发酵,甚至李克强总理还做出了加快抗癌药物降价和进入"医保"的批示。

电影审查制度并非横亘在电影创作者面前的大山,削弱敏感元素也并非退让。因为在媒介互通的时代,还有更多的方式可以和电影相互补足,关注同一个问题。而在持续的关注下,必然会将社会推向更好的方向。念念不忘,必有回响。

四、文化征候:真实性与类型化的取舍

《我不是药神》在类型化的实践上取得了成功,无论从叙事策略、镜头语言还是风格化创作的角度来看,影片都相当成熟。然而,在表现真实方面,碍于影片商业电影的定位,《我不是药神》具有一定的局限性。

(一)"药"的罗生门:价值取向、主角立场与真实性的博弈

影片中,"药"可以说是贯穿全片的"题眼"。病人为了吃药救命倾家荡产,程勇为了走私药品赚钱铤而走险,药商为了打击假药赶尽杀绝,警方为了药品安全彻夜查案。而在现实生活中,关于药的问题并非影片中表现得那么简单,正品药和仿制药之间的关系、关于药的法律和政策等都有着复杂的社会背景。

1990年瑞士诺华医药公司开发出一种专门针对慢性粒细胞性白血病的药物"伊马替尼",也就是影片中的"格列宁"。伊马替尼的诞生是慢性粒细胞性白血病患者的福音,

但也是科技成果，是众多医疗工作者付出的结晶。伊马替尼的开发者布莱恩·德鲁克尔、尼古拉斯·登莱也获得了2009年美国拉斯克奖和2012年日本国际奖。[1] 诺华公司投入了难以想象的巨额资金研发药物，最终能保证研发成功的只有21种，而像伊马替尼这样具有突出效果的更是少之又少。为了收回巨额研究经费和人力成本，高昂的定价也是情有可原的。换言之，如果医药公司不能赚钱，又怎么会有动力持续投入研发呢？因此，医药公司在现实中的角色并非如影片中的医药代表那样冷漠，相反，如果没有医药公司的投入研发，没有伊马替尼这种药物，白血病患者还将饱受更痛苦的折磨。

仿制药也有着复杂的社会背景。与想象中不同，仿制药在印度并非一些小工厂的恶意山寨，而是一个很大的产业。电影中诺华公司的"格列卫"是专利药，在专利期内，只有拥有该药品专利或取得专利授权的公司才可以生产。而印度生产的仿制药，则是根据专利药的成分模仿生产的一模一样的药物，仅在工艺和配料比例上可能有一定的差别。因此，印度"格列卫"在药效上和瑞士"格列卫"区别不大，但由于无须承担研发成本也无须支付专利费用，仿制药的价格只有专利药的十分之一。印度仿制药不仅药效不假，甚至成为支柱产业之一，印度一度被称为"世界药房"。

印度之所以能堂而皇之地生产仿制药，是基于对法律和规则的"合理利用"。首先，仿制药在国际上是受到认可的。1984年美国出台哈茨·沃克曼法案（药品价格竞争与专利期补偿法），新厂家只要证明自己的仿制药与原药生物活性相当，无须支付专利费就可以生产。但值得注意的是，仿制药只能在专利药的专利到期后才能生产。而1970年印度颁布的专利法规定，对食品、药品只授予工艺专利，不授予产品专利。这意味着在印度药品是不受专利保护的，印度药厂可以在专利期内对进口药品进行随意仿制。本国特殊的法律是印度仿制药业兴旺的重要原因。中国政府是承认药品专利的，因此中国本土药厂按照国际惯例只能低价生产专利期已过的仿制药，而无法像印度那样低价仿制如"格列卫"这样的药品。面对天价进口药，中国政府能做的有以下几点：（1）与药厂协商谈判，协调药价。（2）降低进口药关税。（3）将进口药纳入"医保"。

影片没有办法将"格列卫"的全部背景交代清楚，而现实中关于药的矛盾远比影片复杂得多，药品的背后是科学研究、商品经济、国际规则、国家利益等诸多因素的碰撞和激荡。《我不是药神》尽管是一部现实主义题材的影片，但依旧预设了立场，不仅程勇是英雄角色，为程勇提供"格列卫"的印度仿药厂代表的形象也相当正面，他以远低

[1] 钛媒体：《命、药、钱，〈我不是药神〉背后的挣扎求生》，微信公众号2018年7月5日。

于零售价的批发价格卖药给程勇，在药厂被强制停止生产后依然尽力以成本价为中国病人供药，占据了道德高度。而瑞士药厂的代表则被塑造成反面人物，他面对病人高傲无理，缺乏同情心，对药贩"赶尽杀绝"，看起来只为自己的商业利益着想。影片上映后观众也发出了许多针对药企的"声讨"。因此，《我不是药神》在现实主义题材类型化的道路上遇到了瓶颈，即如何解决创作者价值取向、主角立场、真实性三者间的关系。对于类型电影而言，创作者的立场和主角是一致的；而对于现实主义电影而言，创作者价值取向应和真实性一致，尽可能同时展现对立双方的观点。当两者结合时，以一种怎样的立场组织和叙述故事，是舍弃类型性还是舍弃真实性，对于创作者来说是一种抉择。

（二）英雄叙事下的疾病表征

尽管声称"我不是药神"，但主角程勇仍是一个平民英雄的角色。电影一开始，程勇潦倒落魄，是一个普通的底层小市民。当他去印度购药时，明确地说"我不是什么救世主，我只想赚钱"。但在后半段，程勇的道德和良知战胜了私欲，自己贴钱为病人购药，凭一己之力挽救或延长白血病患者的生命，甚至促进了政府将抗癌药纳入"医保"。影片结尾，程勇入狱，被他拯救过的白血病患者纷纷为他送行，在震撼的场面中，程勇完成了英雄的封名仪式。刘藩把《我不是药神》归为"以为了社会正义和公众福祉反抗固有制度和既得利益者的英雄为主角"[1]的社会英雄类型片。饶曙光认为《我不是药神》回答了如何针对新的社会情境塑造新的英雄形象，尤其是平民化英雄的命题。[2]而编剧韩家女之所以在一开始认为陆勇具备电影主角的特点，就是因为陆勇代购药品的行为有着平民英雄的特质。当这个故事被改编成商人摒弃利益无私救人时，主角的人物弧光变得更加丰满耀眼，也更加贴合英雄的形象。

在以揭露白血病患者真实状况为主题的影片中，身为非患者的程勇以一己之力解决天价药的问题，完成"药神"的蜕变，而白血病患者却成为背景，实际上为了增强类型而弱化了对疾病本身的关注。"英国社会学家克莱夫·塞尔指出，大众媒体常常将疾病塑造成一种媒体景观，即聚焦日常生活中的普通人，展示他们用超乎寻常的能力去面对病痛，以达到不让大众失望的目的。换句话说，这种普通病人与逆境抗争的超凡能力亦能够让观众在焦虑之后实现软着陆。"[3]媒体往往将与病痛抗争的病人作为典型进行报

[1] 刘藩：《〈我不是药神〉：社会英雄类型片的中国经验》，《电影艺术》2018年第5期。
[2] 饶曙光：《现实底色与类型策略——评〈我不是药神〉》，《当代电影》2018年第8期。
[3] 孙静：《〈我不是药神〉：疾病表征与社会书写》，《艺术评论》2018年第8期。

道，而安抚大众对于疾病的恐慌，同时弘扬正面的精神和能量。对于媒体来说，"疾病"和"病人"也许只是载体，对大众进行"能量注射"才是真正的目的。在影片中，尽管程勇不是病人，但他的封神之路也让观众对于健康的焦虑和担忧实现了"软着陆"，甚至"观众在结尾更关心程勇是否该坐牢，而不再是病人的情况"[1]。

在英雄叙事的视角下，无论这个英雄是不是病人，疾病都会成为弘扬正能量的媒介，而非直接关注的目标。从这个角度来说，《我不是药神》甚至可以被称为新型的主旋律电影。

（三）现实需求与现实主义变形

现代生活给予了普通人太多的压力，上班族为了生活拼命工作，把自己放置在一个狭小的生存空间里。对于他们来说，很难去了解自己生活以外的真正的世界是什么样子的，他们对于世界的认知来自媒体。而电影基于复合式的表达特性，更能全方位调动人的认知。正如鲍德里亚所提出的，电影和现实是相互构建的关系。电影影像毫无疑问是对现实的模仿，而电影影像在观众的精神世界里就是现实的一部分。鲍德里亚在评论科波拉电影《现代启示录》时说，科波拉拍摄电影的方式和美国制造越南战争的方式没什么区别。普通观众并不能亲自到"越战"战场上去经历真正的战争，那么电影中的那些战争场面就成为观众认为的现实。鲍德里亚还举例："尽管核战争没有发生，但是核爆炸通过影像已在人们的精神世界发生过成百上千次。我们在电影中放映它，让核爆炸的影像变成日常生活的消遣，因而电影本身就成为核灾难预演的一部分。"[2] 因此，基于现实题材或者真人真事改编的电影，能够满足观众对于自己并不能亲身经历的现实的影像的渴望，犹如人照镜而自知，他们需要通过影像来丰盈自己对于生活世界的认识，现实主义电影在任何年代都是被需要和被呼唤的。

然而随着电影工业的发展，观众在观影习惯上越来越依赖剪辑、音响和特效等，而对于力图展现真实的长镜头、有声源音效和实景拍摄等缺乏兴趣。在这样的大环境下如何创作现实主义题材的电影，对于创作者是一个很大的考验。李洋提出，20世纪90年代中国出现了《小武》《秋菊打官司》这样的"硬核现实主义"电影，"所谓'硬核'就是面对现实采取果断、直接、毫不回避、正面强攻式的创作态度。它是一种创作手段、一种风格，也是一种立场"[3]。2002年以后现实主义呈现三种走向，即为适应中国电影治

[1] 孙静：《〈我不是药神〉：疾病表征与社会书写》，《艺术评论》2018年第8期。
[2] 李洋：《从梦境蒙太奇到电影终结论——初议让·鲍德里亚的电影哲学》，《电影艺术》2016年第2期。
[3] 李洋：《中国电影的硬核现实主义及其三种变形》，《文艺研究》2017年第10期。

理体制而产生的"软核现实主义"、投机资本在产业化过程中诱导产生的"粉红色现实主义"和因新的青年亚文化兴起而出现的"二次元写实主义"。《我不是药神》可以看作"软核现实主义"电影,用程勇的道德弧光绕过对医药体制的批判,在叙述上采用策略避开直接矛盾,是其"软"的显著特点。而在态度更积极的学者看来,现实主义的变形实际上为创作者开阔了思路。饶曙光认为,现实主义是多元性的,要避免从概念上限定现实主义,更多地考虑创作者的要求。[1] 他提出"温暖的现实主义""积极的现实主义""建设性的现实主义"等概念,为现实主义题材电影提供了更广阔的渠道,同时也鼓励了创作。

《我不是药神》是"软核现实主义",也是传递能量的"温暖的现实主义",但更显著的特征是"类型化创作的现实主义",是电影工业与现实主义的结合。必须承认,《我不是药神》具有强烈的人工操作痕迹,绕过了最直接的矛盾,在暴露疾病问题的同时以"理想中的现实"缝合观众的焦虑,在表达的真实性上有所欠缺。2019年美国奥斯卡最佳电影《绿皮书》同样可以看作"类型化创作的现实主义"电影,以公路片的形式展现了美国20世纪20年代至60年代的种族矛盾,却在获奖后引发巨大争议,被认为"虚假、不真实、白人视角"。《我不是药神》和《绿皮书》一样,对于普通观众非常友好,观影体验绝佳,同时也能让人产生参与了社会讨论的感觉,但对于影评人来说还有很大的不足。《我不是药神》在国内并未遭受批评,但其缺憾我们也不能视而不见。

有了《我不是药神》的示范,相信越来越多类似的"类型化创作的现实主义"电影会在大银幕上出现。在当下的中国电影生态中,我们不苛求这样的电影有直白的"现实主义表现手法",但是期盼真诚的"现实主义态度",这种态度会和观众之间形成强大的情感共鸣,也许会成为推动社会进步的助力器。

五、产业分析:生产机制创新与口碑制胜

作为一部新人执导的真实事件改编的现实主义电影,《我不是药神》与同时期的其他商业电影相比,在点映前的知名度上相差悬殊。在这种不利的情况下,《我不是药神》以生产机制方面的开创性和成功的口碑营销实现票房逆转,值得后来者学习和借鉴。

[1] 饶曙光、张卫、李道新、皇甫宜川、田源:《电影照进现实——现实主义电影的态度与精神》,《当代电影》2018年第10期。

(一)"七十二变电影计划":青年电影人才的孵化器

"七十二变电影计划"是宁浩所创公司"坏猴子影业"发起的致力于挖掘新晋电影人才的计划,该计划遵循电影新生力量搭配资深电影人的模式,为新导演提供技术和资金等方面支持,实现对青年电影人的帮扶。此计划于2016年9月5日正式启动,目前已签约13位新人导演。

从培养和投资方式来看,"七十二变电影计划"表现出重作者、轻IP的特点。坏猴子影业在2016年的发布会上公布了10位签约新人、海报和以导演代表作品为素材剪辑而成的宣传片,近一年后才公布第一批片单。这与其他电影新人扶持计划在时间安排上有着很大的不同。比如,发掘了宁浩的"亚洲新星导计划"是由主办方拿出一定资金支持新导演的作品,以投资电影的方式支持新生导演的发展;黄渤发起的"HB+U新导演计划"也是通过挑选并投资具备类型片创作潜质的导演作品来支持青年导演的发展。"七十二变电影计划"与其他导演扶持计划最大的不同是先作者后作品,看重作者而非作品。在这10位导演中,除了凭借《绣春刀》系列小有名气的路阳,其他多是电影学院新毕业的学生,并没有成熟院线电影的运作经历。"七十二变电影计划"的总负责人虎靖璇在采访中提到,该计划在与导演们合作的过程中会定期提供小说、版权等内容,激发导演们的创作灵感,同时充分尊重导演们的创作自由,不对项目数量和票房收益做硬性要求,以期培养出有个性的、独立的导演。可以看出,IP并不是坏猴子影业关注的重点,从各个方面支持新导演的成长才是"七十二变电影计划"的侧重。[1]

新晋电影导演缺乏经验和资源,票房号召力也相对较差,需要经历一个漫长的孵化期,而"七十二变电影计划"无疑为这些新导演提供了丰厚的经济与人才资源。《我不是药神》共有15家出品公司和4家发行公司,总投资约1亿元,属于一个中等体量的影片。其中北京文化一家公司就投资1500万元,投资份额占10%~15%,再加上后期宣发阶段投入的6000万元,共投资7500万元。[2] 其他几家大的影视公司如欢喜传媒、坏猴子影业、真乐道影业、唐德影视等也都有大额投资。"七十二变电影计划"借助坏猴子影业的平台,能够为优秀的创意争取到充足的启动资金;除此之外,在制片、特效、宣发等方面都能够提供帮助,这对资源相对欠缺的新导演来说是一个保障,能够免除后顾之

[1] 搜狐:《坏猴子影业:我们没有"小目标",我们有"大目标"》,2018年3月27日(http://www.sohu.com/a/226473831_99982318)。

[2] 每经影视:《专访丨北京文化董秘陈晨:公司总投〈我不是药神〉7500万,票房3亿可回本》,凤凰网2018年7月6日(http://ent.ifeng.com/a/20180706/43065288_0.shtml)。

忧,全身心投入创作。

"七十二变电影计划"在运作时注重培养新导演的独立意识、鼓励创新、提倡自我,以此来锻炼他们独立创作的能力和意识,培养能够独当一面的电影人才。坏猴子影业的电影前辈与这些新导演之间是一种平等的合作关系。虎靖璇在采访中提到,宁浩导演在培养过程中更多地起到经验分享的作用,帮助导演们发现问题,而不是具体指导。[1] 但是从保障培养计划良性发展的角度来看,对创作的尊重和导演权力的服从要以不偏离制片厂制度为前提,这也是"七十二变电影计划"的发展方向。虎靖璇表示,该计划未来会签约更多的制片人,调整结构,培养出能够掌控电影制作各个环节的大制片人。[2]

"七十二变电影计划"作为支持和培养新晋电影人才的计划,目前已经取得了初步的成果,类似的扶持计划也有很多。这种资深电影人帮扶新生代电影人的模式,是电影界的传承,能够形成一种良好的生态循环,对于年轻导演的快速成长、中国电影的推陈出新,都具有不可忽视的作用。

(二)制片人中心制的落地:以名导监制为核心的新型制片机制

一部由新导演执导的新题材电影,收获了30.7亿元票房和豆瓣9.0分的高分,成为现象级电影作品,这在中国电影史上是极为少见的。《我不是药神》的成功,与贯穿电影生产营销全流程的以名导监制为核心的监制制度有着分不开的关系。

《我不是药神》的两位监制有明确的分工,分别在影片创作的不同阶段和不同方面发挥作用,为影片保驾护航。宁浩的监制工作集中在影片的前期准备阶段,包含剧本创作、影片定位、演员选择等方面。如前所述,《我不是药神》的初稿剧本是韩家女交给宁浩的,宁浩收到剧本后将项目交给文牧野。宁浩在这里承担的,其实是制片人选择剧本和导演的部分职责。文牧野在采访中提到,在剧本的创作过程中宁浩会和其他的创作者定期开会,为剧本创作提供方向性建议,客观地告诉他现在电影处于一种什么样的创作状态;但不会在细节上指导,具体的创作和修改则由钟伟和文牧野两位编剧决定,宁浩在前期创作中就像是一面"镜子"。[3] 徐峥的监制工作主要集中在后期宣发阶段,他此前的导

[1] 搜狐:《坏猴子影业:我们没有"小目标",我们有"大目标"》,2018年3月27日(http://www.sohu.com/a/226473831_99982318)。
[2] 同上。
[3] 我们有好戏综合:《文牧野:〈药神〉本是文艺片,我要把它做成〈辩护人〉》,凤凰网2018年7月9日(http://news.ifeng.com/a/20180709/59073204_0.shtml)。

演和监制经历可以为《我不是药神》的宣发提供经验。另外，徐峥作为明星，也成为电影宣传的金字招牌。

影片制作阶段的宣传主要集中在对徐峥的报道上。2017年6月18日主演阵容曝光，宣传徐峥颠覆式的造型。5月10日"绕佛入世"海报曝光，宣传徐峥"最满意表演"。5月17日公布角色版海报时仍然以徐峥和周一围为宣传重点。[1] 随后几次重要的物料发布都以徐峥或者徐峥＋周一围、徐峥＋宁浩作为宣传点。《我不是药神》大规模点映时，徐峥已然成为微博流量担当，形成一场"饭圈"狂欢。从7月1日晚到2日，"#山争哥哥#"超级话题阅读量从1700万增长到5300万，进入明星榜前十。[2] 账号"万达电影生活"通过徐峥宣传《我不是药神》的微博"山争哥哥没流量？C位出道我挺你……"成为与《我不是药神》相关微博单条微博转发榜冠军。《我不是药神》的官方微博账号也在7月2日三次转发视觉中国关于"山争哥哥"的微博，为电影增加热度。

截取从6月19日上海电影节超前点映到9月7日下映之间的百度指数，我们可以看到，搜索指数、资讯指数和媒体指数都在影片上映三天左右达到了顶峰，其中关键词"我不是药神"和"徐峥"有着较为明显的搜索指数波动，相关性也较高。（见图4~6）

由此，在《我不是药神》的制作中，制片人角色被分成艺术与商业两部分，艺术监督功能由监制宁浩实现，商业支持和制约则由监制徐峥、坏猴子影业和真乐道影视公司主导。《我不是药神》的制片人王易冰和刘瑞芳分别是坏猴子影业和真乐道文化传播有限公司的CEO，他们对整个项目所起的作用，一定程度上以两家公司作为依托，实现对电影的支持和制约，这也是"七十二变电影计划"为新晋导演提供的帮扶。以上两个团队共同行使制片职责，统筹以导演为核心的创作和宣发，形成行之有效的制片机制。

总的来看，宁浩和徐峥两人本身都是导演，又亲自参与影片的制作，他们能为导演争取到更大的发挥空间，尽可能实现艺术和商业的平衡。尤其是宁浩在前期剧本方向的把握和风格的确定方面，一定程度上弥补了中国电影与好莱坞电影在前期准备上的差距。这种"监制＋导演＋明星"的体制与林天强所提出的"完全导演论"中的"制片人＋导演＋编剧＋明星"模型有异曲同工之处，对于新导演筹拍处女作具有很大的借鉴意义。

完全导演模型是统一制片人、导演、编剧和明星四种角色的职能之后得到的一种理

[1] 参见中国票房网（http://www.cbooo.cn/m/676313）。
[2] 罗媛媛：《徐峥一夜成为流量明星〈我不是药神〉借势营销成赢家》，人民网2018年7月4日（http://media.people.com.cn/n1/2018/0704/c14677-30124706.html）。

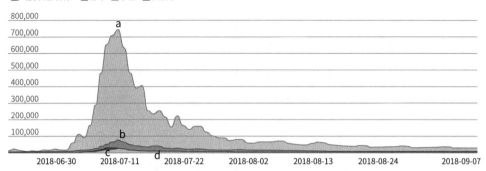

图 4 百度指数关键词搜索趋势

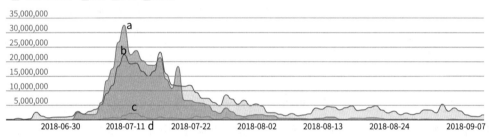

图 5 相关资讯指数

图 6 相关媒体指数

论模型,可以是导演个人,也可以是导演团队。完全导演理论提出"导演资本 = 融资能力 + 电影创意 + 电影组织整合能力"这一公式,通过对完全导演的最优融资契约模型分析可以得出:电影创意是电影获得投资的必要条件,与投资者所占电影股份呈反向相关;导演组织能力是投资者最为关注的因素,新晋导演可以通过与成名电影人合作来

增强投资者对自己组织能力的信任。[1]

以此反观《我不是药神》的创作，不难发现两者是相符合的。首先，《我不是药神》最终形成的悲喜交织风格，是文牧野和钟伟在宁浩的指导下对韩家女的初稿进行完善所得到的。因此以文牧野为代表的导演团队的创意能力在两位监制的帮助下得到了强化。其次，在《我不是药神》的组织和生产中，"七十二变电影计划"为此前没有长片经验的文牧野提供了集合要素方面的帮助：宁浩导演在角色的选取上提供了建议，徐峥也提供了必要的帮助和建议等。[2] 不过在创作过程中，文牧野自身的组织能力才是剧组工作得以推进的前提。徐峥在采访中谈道："文牧野是非常成熟的导演……他现场控场能力很成熟，包括对整个剧组状态和气氛的调度。"[3]

可见，《我不是药神》的监制制度对于新导演的融资能力、电影创意和电影组织整合能力都进行了优化。徐峥和宁浩的加入，增强了文牧野对投资者的说服力。这一点在徐峥的访谈中也有所提及，他讲道："如果导演是一个人在单打独斗，有时候会因为没有话语权而被一些力量左右……我相信如果我在场，跟出品方去讲这个创意好在哪里，可以往哪个方向做，是很有可能说服对方的。但如果只是年轻导演去讲，对方很可能是听不进的。"[4] 在《我不是药神》的主创团队中，宁浩和徐峥都属于实力电影人，两人担任监制无论对影片的投资团还是普通观众，都是一颗定心丸。

在互联网背景下成长起来的新力量导演，对于电影产业对个人风格限制的接受度要比第六代导演高。他们乐于服从制片人中心制并获得市场的回报。[5] 而相比好莱坞意义上的制片人中心制，《我不是药神》的监制制度要更温和，更有利于发挥导演的个人创作力，也给新力量导演的成长提供了一个符合中国电影产业现状的出路。

（三）口碑宣传：良好品质引发全媒体讨论热潮

从映前到映后，《我不是药神》的宣传始终遵循口碑宣传的策略，通过大规模点映

[1] 林天强：《从制片人中心制、电影作者论到完全导演论——对好莱坞、新浪潮和中国电影新生代的一个模型推演》，《当代电影》2011年第2期。

[2] 同上。

[3] 《中国电影报》：《〈我不是药神〉监制徐峥：不想当导演的演员不是好监制》，搜狐2018年7月6日（http://www.sohu.com/a/239655411_388075）。

[4] 上观：《独家对话 |〈我不是药神〉口碑持续走高，影片主演、监制徐峥这样谈电影……》，2018年7月5日（https://www.jfdaily.com/news/detail?id=95288）。

[5] 陈旭光：《文学、电影及新力量导演散论》，《文艺争鸣》2018年第10期。

积累口碑，随后提档引爆票房，宣传稿中常使用"感动观众""口碑爆棚""创佳绩"等宣传电影品质的词语。

1. 口碑引爆：大规模点映 + 提档

从"映前想看日增"来看，上映前一个月到开启点映之间，《我不是药神》映前想看日增低迷，与同期电影《动物世界》《邪不压正》存在巨大的差距。6月19日上海电影节全片放映之后，电影的每一次点映都伴随着映前想看日增的迅速上升，并超越同时期影片。上映前一天即7月4日，《我不是药神》新增想看人数28172人，上映当天即7月5日达到33245人。《邪不压正》上映前一天新增想看人数12502人，上映当天新增14054人；《动物世界》上映前一天新增想看人数8271人，上映当天新增14094人。《我不是药神》点映期间积攒的人气在票房上也有相应的表现：6月30日和7月1日拿下4900万元点映票房，点映期间累计总票房超过1亿元。[1]7月4日，《我不是药神》宣布提前一天至7月5日公映，当日新增想看人数28172人，迅速释放点映期间积累的口碑。（见图7~9）

2. 映前宣传：制作阵容 + 影片品质

《我不是药神》上映前的宣传点分为制作阵容和影片品质两方面。2017年3月15日开机仪式的报道强调了宁浩和徐峥两位黄金搭档的再次携手。2018年5月物料发布时的主要宣传点在于徐峥的角色形象、最佳表演等。从6月30日点映开始，宣传点集中到影片的口碑方面。IMAX海报曝光、点映票房破亿元、提档7月5日等重要宣传点都强调了电影在点映时得到的高分和高评价、对社会现实的反映、"中国良心"，以及过亿元的票房成绩等。影片上映后口碑爆棚，引起社会各界的关注，此时出品方依然延续对影片口碑的宣传。7月11日曝光情感特辑和双雄版、离别版两款海报，进一步强调了影片口碑佳作、好评如潮、感动人心的一面。[2]豆瓣评分9.0分、猫眼评分9.6分、淘票票评分9.5分，这些重要的电影讨论和购票平台上的高分，始终是吸引观众的有力武器。

3. 映后：全媒体讨论热潮

《我不是药神》上映后口碑爆棚、票房井喷，形成全媒体讨论热潮。根据蚁坊舆情报告，在有关"《我不是药神》引争议"的信息中，60.88%来自微博，15.28%来自微信公众号，

[1] 参见猫眼（https://piaofang.maoyan.com/movie/1200486/boxshow）。

[2] 参见中国票房网（http://www.cboo.cn/m/676313）。

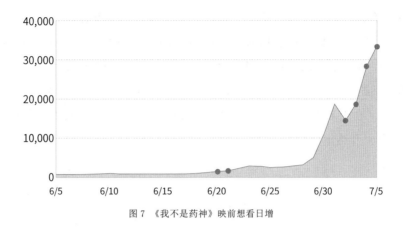

图 7 《我不是药神》映前想看日增

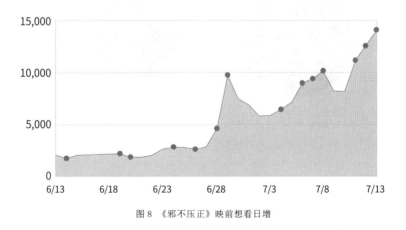

图 8 《邪不压正》映前想看日增

图 9 《动物世界》映前想看日增

13.45%来自新闻客户端。[1] 其中微博是主要讨论场所,也是《我不是药神》的主要宣传场所。(见图10、11)微博上《我不是药神》话题总讨论量488.6万;话题"#我不是药神 豆瓣9.0#"讨论量3955,阅读量1321.5万;话题"#冯小刚赞我不是药神#"讨论量1334,阅读量1571.5万;话题"#我不是药神 一日破三亿#"讨论量5984,阅读量1886.4万。

明星大V在引导口碑、增加热度方面起到重要作用。在《我不是药神》带动转发用户榜里,万达电影生活以16万的总转发量位居第一;其次是演唱主题曲的张

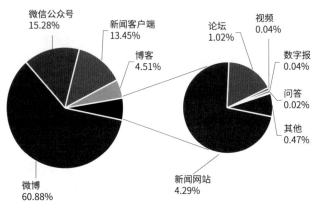

图10 相关讨论来源

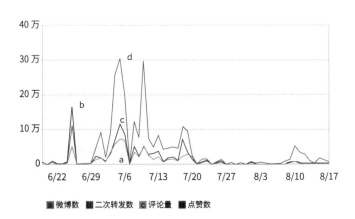

图11 热门微博互动明细(数据来源:猫眼)

[1] 蚁坊软件:《〈我不是药神〉引争议》,蚁坊2018年7月13日(https://www.eefung.com/hot report/20180713143958/)。

杰,总转发量为11.5万;韩寒、张碧晨、南派三叔等也都有3万以上的总转发量。韩寒称其为"最近几年罕见的国产好电影";张碧晨称"黑色幽默的表达方式,轻松却又令人深思";南派三叔称"完成度高,笑中带泪,令人动容……好电影应该被看到"。媒体方面也对影片展开热烈讨论。在媒体对《我不是药神》的报道中,28%的媒体报道票房收益,如搜狐娱乐《〈我不是药神〉提档7月5日 点映累计票房已破亿》等;18%的媒体报道电影的高品质,如1905电影网《〈我不是药神〉超前点映感动百万观众 口碑爆棚》、网易娱乐《〈我不是药神〉发情感特辑 治愈力量创口碑佳绩》等;还有6%的媒体报道演员的敬业精神、电影的拍摄故事、假药与仿制药区别等其他方面。(见图12)

电影观众在观影后,也自发成为"自来水"。在关于《我不是药神》的讨论中,39%的网民言论认为《我不是药神》是良心之作,是一部有着深远社会意义的电影;剩余6%讨论包括徐峥演技、白血病患者等在内的其他话题。(见图13)

如前所述,《我不是药神》采用伦理包裹批判的手法隐藏其题材的敏感性,这一策略在宣发中也有所体现。无论是映前还是映后,影片的宣传仅限于演员、口碑、质量、票房成绩等方面,避免进一步提及对现实事件的反映,以规避题材敏感性影响票房的可能性。但是影片与现实的高关联度正是引起广泛讨论的重要原因,对影片选题的赞扬多出现在评论中,成为观众讨论的重要话题。这在一定程度上弥补了宣传过程中的缺憾。

(四)现实反推:主流媒体报道和总理批示引爆票房

《我不是药神》对现实事件和社会问题的揭示将陆勇案和慢粒白血病患者吃不起药的现实重新推到观众面前,引起了热烈的反响和讨论。电影带来的现实影响,又增加了

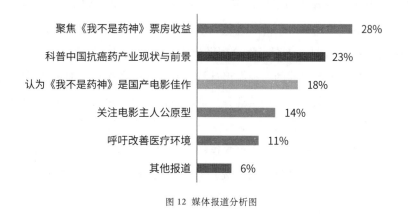

图12 媒体报道分析图

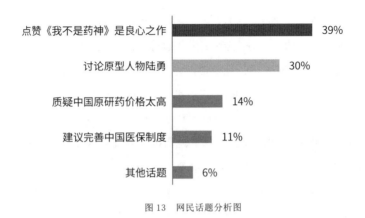

图 13　网民话题分析图

电影的热度，反哺电影票房。

电影带来的第一个讨论是电影主角原型陆勇的案件。2015 年前后，陆勇因"妨害信用卡管理"和"销售假药"被逮捕，后被释放。这一事件在当时引起了广泛关注，《今日说法》节目、新华网等都对陆勇案进行了报道。《我不是药神》上映后，陆勇案重新进入大众视野。在微博上，腾讯新闻出品、财经网、头条新闻、中国新闻周刊、新浪娱乐、梨视频、新浪财经等大 V 都发布了陆勇案相关的微博，介绍原型陆勇及案件的前后经过。微信方面，《人民日报》微信公众号发布的《〈我不是药神〉改编自真实事件：活着的境界分五层，你在哪层？》得到了超 10 万的阅读量。

随着电影的原型人物和事件受到新一轮的关注，背后的天价药、看病难等问题也重回大众讨论区。根据蚁坊舆情报告，在网民对《我不是药神》的讨论中，有 30% 的网民讨论电影原型人物陆勇的相关故事，14% 的网民讨论药价过高的问题，11% 的网民讨论中国医保制度。在媒体报道中，有 23% 的媒体聚焦电影反映的抗癌药贵、治病难等问题，14% 的媒体聚焦影片的原型人物及事件，11% 的媒体呼吁改善医疗环境。

影片引起的社会反响，在李克强总理做出批示时达到顶峰。7 月 18 日，李克强总理就电影《我不是药神》引起的舆论做出批示，要求有关政府部门加快落实抗癌药降价保供等问题。这一批示又将《我不是药神》推向舆论的风口浪尖。中国政府网和《人民日报》官方微博报道总理批示的博文，分别得到了 7 万和 3 万的转发量，位列《我不是药神》相关微博单条转发榜前十。主流媒体的盛赞和总理的批示，无疑成为影片质量的保障。总理批示后的第一个周末，已经是影片上映的第 17、18 天，影片票房又出现了一个小高峰，两日票房达 1 亿多元。（见图 14）电影的题材及其人文关怀引发的热烈讨

论，形成一种强大的社会影响，进而反哺电影，吸引更多的观众观影，如此形成一个良性循环，达到《我不是药神》叫好又叫座的效果。

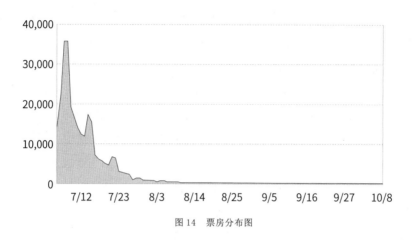

图 14　票房分布图

六、全案整合评估

《我不是药神》是一部具有开创意义的国产现实主义题材电影，导演将慢粒白血病患者这一群体推入大众视野，表现了底层人民的真实生活状态，影片对现实的关照以及对人性的深刻揭示，是其广受好评的重要原因。同时，电影遵循工业美学的内在要求，用成熟的商业电影创作模式讲述一个具有社会意义的现实事件，做到了电影可看性和深度表达的平衡。

从剧作策略来看，《我不是药神》总体上使用了类型电影的叙事模式。电影采用叙事体和戏剧体叙事结构相结合的方式，起承转合节点明确，故事节奏感强。人物设计采用类型电影中常用的小团体作战模式，借鉴京剧人物思路，角色分工明确。但在这个过程中，为了单纯实现人物功能，影片对反面角色的个性进行了阉割，导致了角色的平面化。影片整体采用悲喜交加的风格，前半部分喜剧风格突出，后半部分悲伤煽情，笑点和哭点的设置精准有效，情绪掌控能力强。

从美学价值来看，《我不是药神》在剧作、视听和管理方面都体现了电影工业美学原则，体现出高超的工业化水准。影片采用地域和草根叙事，贴近中国现实，表现出现实主义的精神和态度。影片在创作过程中以伦理矛盾掩盖深层的法律、政治和制度批判，实现了敏感题材的"软着陆"。

从文化征候来看,《我不是药神》在创作过程中遇到了"真实性"和"类型化创作"的冲突和取舍的问题。一方面,影片弱化了抗癌药及仿制药的部分背景,隐藏了制药公司、法律规则、国家机器和患者等多方之间不可调和的矛盾;另一方面,主角蜕变为英雄的叙事模式转移了大众对疾病本身的关注,以满足电影类型化创作的要求。《我不是药神》是"类型化创作的现实主义"电影,其在真实性方面的欠缺不能忽视,但为扩充现实主义电影类型做出了贡献。

从电影产业来看,《我不是药神》依托"坏猴子"七十二变电影计划,形成了以名导监制为核心的新型制片机制,从艺术监督和商业推广两方面提供保障,开创了稳定的新导演培养模式。在电影宣发方面利用徐峥+宁浩的金字招牌,采用大规模点映积累口碑、提档引爆的方式,达到口碑和票房的双丰收。影片上映后引起民众和媒体的广泛讨论,甚至得到了总理的批示,形成对电影票房的反哺。

总体来看,《我不是药神》在中国电影现实主义题材的开拓和补充中国电影工业美学建构方面都有重要的借鉴意义。在艺术性与商业性相结合方面,成为国产电影创作的范本。

七、结语

在中国电影的创作过程中,《我不是药神》堪称一部具有里程碑意义的作品,它为未来青年导演的创作提供了诸多可借鉴的经验。影片以真实事件为蓝本,充分调动类型电影创作手法,在表达人文关怀的同时通过严谨的结构、丰满的人物、精确的情绪点把握来增强可看性,做到了文化深度与电影工业的并重。

从 2017 年开始,"电影工业""电影工业美学""产业升级"等话题一直是学界的热点,《我不是药神》应运而生。影片在创意、生产和营销全产业链条上都体现了电影工业美学的原则,成为中等投资的中度工业美学电影的示范。特别是在管理制度上,该片开启了以名导监制为核心的制片机制,实现了制片人中心制在中国电影产业现实条件下的落地,并开发出稳定、可复制的新导演培养模式,有利于形成中国电影生态的良好循环。

《我不是药神》是电影工业与现实主义的结合。尽管影片绕过了最直接的矛盾,在暴露疾病问题的同时却以"理想中的现实"缝合观众的焦虑,在表达真实性上有所欠缺,但仍然实现了对社会现实的反思和对大众的启发。《我不是药神》所开拓的"类型化创作下的现实主义"是对现实主义的一种变形,给现实主义题材电影提供了一个更广阔的

渠道，也鼓励着现实主义电影的创作。《我不是药神》的成功将激励现实主义题材电影在银幕上的回归，这也是其最重要的意义所在。

<div style="text-align:right">（黄嘉莹、薛精华）</div>

附录：《我不是药神》编剧访谈

采访者：陆勇先生的原型故事哪里打动了您，为什么您觉得这个故事适合改编成一部电影剧本呢？

韩家女：最主要的还是他的行为感动了我，其实就这一个理由。当时也不是希望这个剧本被拍出来，只是想用一个完整的故事练练手，然后就看到这个故事。看了《今日说法》后就找了很多相关的新闻报道，因为那时关于陆勇的报道还挺热的，就是2015年他刚被释放的时候。调查以后觉得很有戏剧性，特别适合做一个电影男主角的原型，所以就写了。

采访者：第一版的故事框架大概是什么样子的？

韩家女：框架就是陆勇从2001年、2002年生病到2015年被释放的这十几年的经历。第一稿比后面的成片时间跨度要大很多，而且跟原型人物的出入没有那么大，名字都是一样的。

采访者：一开始创作剧本的时候想要把它往偏艺术的方向去写吗？

韩家女：比较写实，肯定不是喜剧。

采访者：您去采访陆勇先生了吗？

韩家女：我没有采访他，就是取得了他的同意，说想根据他的真实情况写一个剧本，在创作过程中可能会有一些艺术上的原创性，希望他能理解。他很快就同意了，只要是正面宣传，在不损害他名誉的前提下，能让更多的人注意到白血病患者这个群体，他就满意了。

采访者：电影中的形象与他本人的形象出入挺大的，陆勇先生对此有什么看法吗？

韩家女：他中间一度不太高兴，但是当时我也没法去跟他解释，因为版权已经不在我这里，在宁浩导演的公司。制片人就跟他解释这件事，艺术作品肯定会在原型人物的基础上进行一些加工，为了有观赏性，陆勇先生也理解了。

采访者：在最初的剧本里，除了陆勇先生还有别的原型人物吗？

韩家女：只有周一围扮演的那名警官，还有一名公安局长。剩下的像王传君、章宇扮演的角色都是文牧野导演和我们的另一名编剧钟伟创作出来的。

采访者：在最初的剧本里，警官是一个什么样的形象？

韩家女：也是正面的，但是最初的剧本里警察到故事的中段或者三分之一时才出现，跟主人公没有亲缘关系。电影里就非常聪明，把他设计成主人公的前小舅子。《今日说法》里面陆勇也提到，他在看守所待了一百多天，有警察帮他买药，所以我就想肯定有这样一个人一直照顾他。

采访者：为什么想要把这个故事交给宁浩？

韩家女：第一是个人关系，跟宁导演很熟，认识很长时间了。其实我也不知道为什么就发给他了，就觉得他可能会对这个故事感兴趣，主要是直觉，也说不清有什么逻辑上的理由。

采访者：会担心宁浩导演的个人风格和您的题材有冲突吗？

韩家女：不担心，因为当时自己刚刚毕业，也没有资格去担心这个，人家能觉得这个剧本可操作其实就挺开心的。

采访者：钟伟和文牧野介入到剧本的创作后，整个剧本的风格有没有发生变化？

韩家女：确实发生了很大变化，但是主题还是人文关怀，这是一直都没变的。这个母题是贯穿始终的。

采访者：三位编剧在共同开发的过程当中是怎样分工的？

韩家女：其实我后来对这个剧本的贡献就比较少了，主要是文导和钟伟老师，他们

在初稿的基础上进行再加工。

采访者：三人有没有产生过分歧？

韩家女：我跟他们没有什么分歧，我不知道他俩之间有没有分歧，应该会有吧。但是电影是导演的艺术，最后还是导演拍板。

采访者：您如何看待剧本从严肃的悲剧修改为悲喜剧的过程？

韩家女：其实我还是觉得这个题材值得更多的观众来看，但如果完全按一个文艺片来拍的话，你也知道我们国家文艺片的生存空间其实很狭窄，不像美国有专门的艺术院线。这个比较苦的"药"怎么让观众比较顺口地喝下去，就只能给它包一层"糖衣"。其实就是希望观众人次能多一些，让这个电影更有意义。

采访者：电影的这一风格是初稿里就有的，还是受到了宁浩导演的影响？

韩家女：是他定的。

采访者：您对电影的人物设置有何看法？

韩家女：文导演和钟伟老师用的是一个特别经典的中国京剧的模式，电影里的五个人就是生旦净末丑，然后各自把合适的角色安进去。这种小团体作战也是一个比较经典的商业模式。

采访者：电影的结构比较规整，风格偏商业，这在创作剧本的过程中就有所考虑吗？

韩家女：创作的时候就想写一个比较快节奏的剧本，但是影片的节奏主要是剪辑老师根据片子的语境进行调整的。要说商业化其实我也说不上来，因为一般商业电影会有一条比较清晰的爱情线，但这里面没有。这部电影也没有一个传统意义上的女主角，但我觉得从它的节奏上来看绝对是部商业电影。

采访者：为什么把故事设定在上海，却不展现东方明珠等标志性建筑或者高楼大厦，而是着力展现一个看不出是在上海的底层社区，是不是有隐喻的含义？

韩家女：他们是在南京拍的。电影拍的其实是 17 年前的上海，但是现在的上海找不到那种感觉了，所以去了别的城市拍。至于为什么没有拍东方明珠，是因为这部片子

其实讲的是老百姓，讲的是最普通的人，没有什么隐喻的含义在里面。

采访者：影片使用上海方言也是为了突出上海这个地点吗？

韩家女：影片其实只有前面两三场戏用了上海方言，就是想给大家营造一种这件事发生在江浙一带的感觉。电影里其实也没有明确地说是上海，可能最后那场戏写了上海某某监狱，但之前的地点说是无锡也可以，南京也可以。

采访者：除了买印度药这一点，还有什么情节是有原型的？在设计情节的过程中是怎么考虑的？

韩家女：在这部电影里男主角被判刑了，在原故事里是被拘留了，在拘留所里待了一百多天。设计情节时主要考虑的还是可看性，主要是人文关怀加可看性。

采访者：有没有担心过影片的情感取向会影响观众？

韩家女：其实影片的情感取向已经很克制了。医药代表可能只是衣服穿得贵一点，形象精英一点，他也并不是坏人。因为确实医药公司研发抗癌药是会花费巨资的，医药公司的钱也不是大风刮来的。可能研究 20 种药只能成功一种，它必须把那些药的成本也加到成功的药上，如果不卖这么贵医药公司就倒闭了，就更没有人研发新药了。

采访者：电影改名的逻辑是什么？

韩家女：最开始叫《生命之路》，其实现在的英文名还是这个，然后改成《印度药神》；最开始应该是《印度药商》，从《印度药商》改成《印度药神》。片子粗剪出来后感觉跟印度没有多少关系，又改叫《中国药神》。从《中国药神》改成《我不是药神》，应该还是想体现程勇是一个普通人，并不想把他塑造成一个高大全的形象。

采访者：在创作过程中如何注意商业化与艺术性的平衡？

韩家女：艺术性与商业性的平衡主要还是靠导演。如果说拍电影是盖房子的话，编剧提供的剧本尤其是初稿连一个建筑图都算不上，只是一个设计草图。电影是靠画面和声音说话的，剧本方面塑造出一个有趣且立得住的人物是最重要的。剩下的像可看性这些我觉得还是靠导演，而且很大程度上依赖主演的表演。

采访者：文牧野导演的个人风格为电影带来了什么样的影响？

韩家女：他对普通人的观察、在情感上的表现都是很细腻的。我看过的都是他在学校里拍摄的短片，他的第一部在社会上拍的片子叫《恋爱中的城市》，那部电影我没看过。在学校时没有商业上的压力，创作会比较自我。影片里观察最普通人的状态，体现他们的情感是很准确的。他有一部短片叫《斗争》，留给我的印象很深，讲述了一个新疆青年在北京打工的经历。

采访者：是否同意饶曙光总结的"电影成功的关键是在高度结构化的类型空间内搭载了一个完全中国化并具备了市场传播力的故事"？

韩家女：同意。我觉得之前可能没有人想拍这种电影，难度太大，第一个"吃螃蟹"的人就尝到了甜头。

采访者：这样一种模式是可以复制和学习的吗？

韩家女：复制、学习谈不上，我现在也在学习别人，但我希望导演们多多关注普罗大众的生活，不要离大众太远。

采访者：如何看待《我不是药神》与《达拉斯买家俱乐部》的比较，在创作的过程中有没有受到影响？

韩家女：肯定会有参考，因为《达拉斯买家俱乐部》是2014年的电影，陆勇是2015年初被释放的，时间隔得很近。题材也有相似之处，但我觉得一个是发生在美国20世纪70年代的事情，一个是发生在中国2000年前后的事情，区别还是挺大的。

采访者：在影片呈现方面有没有遗憾？

韩家女：没有，凡事要看结果。

采访者：日后的创作会不会再次尝试这样的风格？

韩家女：什么都想试一试。也许一名编剧写出来10个剧本，能拍出来的只有一两个，所以要尽量多地涉足才行。

采访者：您认为《我不是药神》这种既关注民生又强调工业化水平的创作方向是中

国电影的发展方向吗?

韩家女：应该是，如果单纯比工业高度，现在还比不过美国，应该在内容上尽量贴近中国人的情感，因为国情不一样。美国大片的特效已经发展到《海王》《复仇者联盟》这种程度了，中国电影也追逐这种类型的话会比较惨，所以只能从情感入手。

采访者：宁浩和徐峥给影片带来了哪些正面的影响？

韩家女：如果不是他们参与的话，我估计宣发不会那么顺利，因为他俩就是"金字招牌"。

采访者：对宁浩导演的"七十二变电影计划"，也就是青年导演培养计划有什么看法？

韩家女：特别有意义的一件事，因为好多都是我的同学。北电刚毕业的导演开始的路会比较难走，但有宁浩帮助他们，愿意保驾护航，很快会脱颖而出。有才华的导演尽量早一些成名，对观众来说也是一件好事。

<div style="text-align:right">采访者：黄嘉莹、薛精华</div>

2018年
中国影响力电影分析　案例二

《红海行动》
Operation Red Sea

一、基本信息

类型：动作、战争、剧情
片长：138 分钟
色彩：彩色
语言：汉语普通话、阿拉伯语、英语、索马里语、粤语
内地票房：36.51 亿元人民币
上映时间：2018 年 2 月 16 日
评分：豆瓣 8.3 分、猫眼 9.4 分、IMDb6.8 分

总顾问：夏平
军事顾问：王海峰
总制片人：于冬、唐静、陆振华
监制：梁凤英
出品：北京博纳影业集团有限公司、博纳影业集团股份有限公司、中国人民解放军海政电视艺术中心、星梦工场文化传媒（上海）有限公司、英皇影业有限公司
发行：博纳影业集团股份有限公司、华夏电影发行有限责任公司

二、主创与宣发信息

导演：林超贤
编剧：林超贤、冯骥、陈珠珠、林明杰
摄影指导：冯远文、黄永恒
剪辑：蔡志雄、林志恒
美术指导：庄国荣
灯光指导：周瑞鸿、罗塿辉
原创音乐：梁皓一
音效设计：Nopawat Likitwong、Sarunyu Nurnsai
动作设计：林超贤、徐添发、黄伟亮
主演：张译、黄景瑜、海清、杜江、张涵予、蒋璐霞、王雨甜、尹昉、麦亨利、郭家豪

三、获奖信息

第 38 届香港电影金像奖最佳动作指导、最佳音响效果、最佳视觉效果
第 34 届大众电影百花奖最佳故事片、最佳导演、最佳男配角、最佳女配角、最佳新人
第 17 届中国电影华表奖优秀故事片、优秀导演
第 13 届亚洲电影大奖最高票房亚洲电影、最佳新演员
第 8 届北京国际电影节天坛奖最佳视觉效果
第 14 届中国长春电影节最佳华语故事片、最佳女配角、最佳摄影
第 25 届北京大学生电影节最佳影片

类型加强、工业美学与新主流电影大片

——《红海行动》分析

一、前言

由博纳影业集团股份有限公司、中国人民解放军海政电视艺术中心等出品，林超贤执导的电影《红海行动》于 2018 年 2 月 16 日农历大年初一在中国大陆上映。影片根据真实事件改编，讲述了中国海军特种部队蛟龙突击队奉命前往发生战乱的伊维亚共和国执行撤侨任务的故事。在营救被恐怖组织掳走的中国公民途中，蛟龙小队遇到了追查核原料交易的法籍华人记者夏楠。最终，八位蛟龙队员从 150 名恐怖分子手中成功解救了中国公民及其他人质，并成功阻止核原料落入恐怖分子手中，谱写了中国人民解放军的英勇史诗。

作为一部战争片、动作片，《红海行动》一反常态地选择在春节档上映。在传统合家欢类型贺岁片的竞争下，依靠影片本身的素质造就了超高的口碑，实现了逆袭式的票房反超，最终以 36.51 亿元的票房成绩成为 2018 年中国电影票房第一名。同时，电影获得了香港电影金像奖最佳动作指导、最佳音响效果、最佳视觉效果，大众电影百花奖最佳故事片、最佳导演、最佳男配角、最佳女配角、最佳新人，中国电影华表奖优秀故事片、优秀导演等诸多奖项。

影片也受到了评论界的关注与肯定。专家们首先肯定了《红海行动》在类型创作、影片制作水平方面取得的成就。饶曙光认为：“《红海行动》代表了中国电影工业美学的提升。……影片给予了我们一个提升中国电影工业美学的标准，也对中国电影工业美学做出了很大的贡献。”[1]尹鸿认为：“《红海行动》把中国的军事战争片推向了一个新的高

[1] 吕国英：《大国之尊强军歌》，《解放军报》2018 年 3 月 4 日。

度,立起了一个新的标杆,反映出中国电影工业和影片创作成熟的速度愈来愈快。"[1]赵卫防认为:"《红海行动》在类型叙事、主题表达和人物塑造等层面更显功力……丰富了华语电影的类型美学。"[2]胡东认为:"(电影)成就了主旋律与商业化的成功融合,创立了国产类型片的新高度。"[3]

对于影片的国家形象展现与文化表达,明振江认为:"电影《红海行动》的成功证明主旋律电影具有强大的生命力和创造力。"[4]赵葆华认为:"影片不仅体现出近年来中国军队的发展和强大,更凸显了中国军人热爱和平、不惧牺牲的英雄气概和国际人道主义精神,彰显了国家利益、国家精神、国家形象和中国荣光。"[5]康伟认为影片"是中国日益融入人类命运共同体的绝佳隐喻和生动注脚"[6],"极大地满足了新时代中国观众基于伟大复兴、大国崛起的心理期待、情感期待和审美期待"[7]。李准认为影片"将有国家担当的崇高集体主义塑造成中国海军最强大的精神来源,这体现了影片创作的精神高度"[8],"该片鲜明地区别于西方军事大片的精神内涵,达到新的精神高度"[9]。

对此,部分学者更提出《红海行动》具有走向世界、打动国际观众的可能。高小立认为:"《红海行动》有能力打动外国观众,因为影片聚焦'反恐'这一国际性话题……展现了国际人道主义精神。……《红海行动》一方面展示了中国海军的伟大力量,另一方面也彰显出中国的大国气度,体现了中国对于人类命运共同体的责任与情怀。"[10]张宏认为:"未来中国电影必须要走向国际,与好莱坞电影展开全球竞争,只有这样才能有效传播中国的文化和中国的价值观。《红海行动》的成功,对国产大片走向世界做出了有益启示。"[11]

但是,在赞扬的背后也有对于影片尺度的反思。包磊认为:"某些镜头甚至有呈现

[1] 吕国英:《大国之尊强军歌》,《解放军报》2018年3月4日。
[2] 赵卫防:《〈红海行动〉:主流价值观表达的新拓展》,《当代电影》2018年第4期。
[3] 新华社:《〈红海行动〉:真实与精神,创造军事题材影片新高度》,《对外传播》2018年第4期。
[4] 吕国英:《大国之尊强军歌》,《解放军报》2018年3月4日。
[5] 新华社:《〈红海行动〉:真实与精神,创造军事题材影片新高度》,《对外传播》2018年第4期。
[6] 李博:《呼应大国崛起,打造中国式主旋律大片》,《中国艺术报》2018年3月5日。
[7] 同上。
[8] 同上。
[9] 吕国英:《大国之尊强军歌》,《解放军报》2018年3月4日。
[10] 李博:《呼应大国崛起,打造中国式主旋律大片》,《中国艺术报》2018年3月5日。
[11] 同上。

太过细致的嫌疑，譬如斩首的、断指、巴士爆炸等过于血腥，不适合儿童观看。"[1] 豆瓣网友无闻评论："一部大年初一上映的电影不做任何分级提示……过年期间上映的电影，一点这方面的意识都没有吗？！"[2] 同时，相较于国内学者对于影片海外传播的乐观态度，国外媒体对于《红海行动》的评价则多认为这是一部充斥着视觉轰炸的政治宣传电影。The Hollywood REPORTER 评价《红海行动》是"吵闹、嘈杂、圆滑、沙文主义的一团糟"[3]。VARIETY 评价《红海行动》是一部战争宣传片，但自身的爱国主义被暴力冲淡，认为"林超贤极客式地卖弄武器装备，对人员伤亡的画面描写（比如残肢）既让人麻木又让人反胃"[4]。SCREENDAILY 评价《红海行动》中"毫不让步的原始动作场面削弱了其主导的沙文主义话语"[5]。

综合来看，电影《红海行动》在类型创新、电影制作上代表了中国电影的新高度，展现了中国军人的风貌和融入人类命运共同体的人道主义精神。但是影片的暴力表现受到部分非议，在海外接受上也受到西方媒体的激烈批评。

二、叙事分析

从 2015 年的《战狼》到 2017 年的《战狼 2》，再到 2018 年的《红海行动》，以军事主题为主要表现对象的战争片从受到观众认可到创造票房奇迹，可谓近年来最火热的电影类型。作为这一序列上最新的一部电影，《红海行动》延续了战争片类型的基本程式，并适当地结合了导演林超贤多年的警匪片经验。依托博纳多年的新主流大片创作经验，影片突破性地创造了具有中国特色的群像式英雄。但是，影片中的几条故事线戏剧冲突错位，冲散了剧情张力。未来新主流大片在处理国际主义、人道主义等普世价值时，

[1] 包磊：《从〈红海行动〉看主旋律电影向艺术本体的回归》，《艺术广角》2019 年第 2 期。
[2] 无闻：《〈红海行动〉短评》，豆瓣 2018 年 2 月 16 日（https://movie.douban.com/subject/26861685/comments?status=P）。
[3] Elizabeth Kerr, "'Operation Red Sea'（'Honghai xingdong'）: Film Review", May 2018, The Hollywood REPORTER（https://www.hollywoodreporter.com/review/operation-red-sea-honghai-xingdong-film-review-1149626）.
[4] Maggie Lee, "Film Review: 'Operation Red Sea'", March 2018, VARIETY（https://variety.com/2018/film/asia/operation-red-sea-review-1202710157）.
[5] John Berra, "'Operation Red Sea': Review", February 2018, SCREENDAILY（https://www.screendaily.com/reviews/operation-red-sea-review/5126843.article）.

应进一步内化于剧情叙事中。

（一）类型化剧情建构

影片《红海行动》的故事原型是 2015 年中国海军也门撤侨，这也是中国海军历史上首次使用军舰执行撤侨任务。在接到电影创作任务后，海政电视艺术中心认为："中国观众在观看过《黑鹰坠落》《拆弹部队》这样的美国战争片之后，欣赏水平已经提升了一个层次，必须要用最先进、最现代的工业模式来创作国产战争片，才能吸引他们的关注。"[1] 如果说电影类型是制片厂与观众在互动过程中所产生的系统，那么《红海行动》所面临的问题就是要去征服那些深受好莱坞影响的观众。对此最有效的解决办法就是同样使用类型电影的方式进行影片制作。

一般认为，战争片反映历史上发生的军事行动，在重现战争的同时也要对人性进行反思。为了更深刻地揭示战场环境下人的存在，战争片以巨大的资金投入去还原战场，而激烈的战争场面和深刻的人文内涵也是该类型最吸引观众的亮点。具体到《红海行动》，影片共有五次较大规模的军事行动，分别是开篇在货轮上与海盗的战斗、营救使馆人员的城市巷战、前往战场时遭遇的沙漠伏击战、巴塞姆镇营救人质战和最后盗取黄饼的基地潜入战。以下是每场战斗在影片中所占据的时间。（见表 1）

表 1 《红海行动》战斗段落时长

	起始时间	结束时间	总时长
海盗战	1:39	11:45	10 分 06 秒
城市巷战	28:16	45:50	17 分 34 秒
沙漠伏击战	52:56	1:07:44	14 分 48 秒
巴塞姆镇营救战	1:22:18	1:59:54	37 分 36 秒
基地潜入战	2:02:21	2:13:38	11 分 17 秒

五场战斗的总时长为 1 小时 31 分钟，占全片的 65.9%。可见，战斗场面占据了影片的绝对篇幅，并且这五场战斗各具特色，表现了不同的战斗场景。首先体现在战斗场

[1] 李博：《"主旋律大片的成功是民心所向"》，《中国艺术报》2018 年 2 月 28 日。

地的不同，海上货轮、城市、沙漠、小镇到最后的恐怖分子基地，战场的不同导致战斗规模、战斗经过的不同。不同的战斗地点提供了丰富的艺术表现空间，如海盗战中多点突破的协同作战能力，城市巷战中的强攻能力、拆弹技术，沙漠伏击战中的狙击手博弈、无人机炸弹，以及巴塞姆镇营救战中的坦克战、无人机协作，到最后潜入基地时的飞行服、防空毒刺导弹。《红海行动》在两个多小时内带来了极其丰富的现代战争体验，满足了战争片观众尤其是军事爱好者对于战争电影的诉求。可以说，这五场战斗构成了整部电影的基础结构。正如导演林超贤在谈到影片剧本创作时说道："海军很早就已经有一个初稿剧本了，但只是一个大概的框架，没有具体的情节，我们以此为基础，去国外看场景……看每场大战适合安排在哪里，如何根据环境展开……然后再通过剧情把这些战斗连起来。"[1] 在基础的剧情框架内，首先以实际场景为依据进行战斗设计，再串联起情节。这种独特的创作方式让《红海行动》抓住了战争片的首要类型特征，同时也保证了战斗与剧情的有机整合。

同时，有着丰富警匪片创作经验的林超贤还将自己熟悉的警匪片、动作片风格融入影片中。例如，记者夏楠潜入公司进行黄饼调查，以及易装后"狸猫换太子"的营救人质行动，都更加符合着重描写警察与不法分子斗争冲突的警匪片的特点。同时影片激烈的战斗表现中融入了大量动作元素，尤其是佟莉与恐怖分子在飞机中的决斗，将军事动作融入搏斗中，丰富了影片的视听表现。通过有机融合动作片、警匪片，《红海行动》的战斗过程更加曲折，战斗表现更加激烈，带来了更具时代感的表现，而这正是导演的诉求。"我希望可以拍出不一样的感觉，所以我也在某种程度上融入了我所擅长的警匪片元素，这样会让影片有一种新鲜感，也会避免同一种题材风格一直拍下来造成的一成不变的沉闷感。"[2]

（二）群像式英雄主角

无论是《战狼2》中的冷锋、《勇敢的心》中的威廉·华勒士、《拯救大兵瑞恩》中的约翰·米勒，还是《上甘岭》中的坚守阵地的志愿军战士们，英雄作为战争片的主角总是影片表现的核心。我国经典主旋律电影中的英雄主义大多以群体英雄进行表现，而好莱坞战争片则注重表现个人英雄主义浓重的战斗英雄。比如，在影片《壮志凌云》中，

[1] 林超贤、詹庆生：《〈红海行动〉：打造中国的大格局战争片——林超贤访谈》，《电影艺术》2018年第2期。
[2] 同上。

由汤姆·克鲁斯饰演的战斗机驾驶员麦德林特立独行，不服管教，但最后凭借出色的驾驶技术解决了来袭的敌机。近年来，我国新主流大片也吸收了这种个体英雄为主人公的创作方法，如围绕冷锋进行叙事的《战狼》和《战狼2》，突出杨子荣个人英雄形象的《智取威虎山》等。在《红海行动》中，主角蛟龙突击队既不是千人一面、代表理念的传统群像式英雄，也不是靠一己之力就可力挽狂澜的个人英雄。作为一个团体，八位蛟龙突击队员呈现出全新的英雄表达，"林超贤导演近年来推出的'新主流大片'对英雄主义的呈现，试图探索出第三条路线"[1]。

首先影片着重表现了八位蛟龙突击队员，分别是一队队长杨锐（张译饰）、副队长兼爆破手徐宏（杜江饰）、狙击手顾顺（黄景瑜饰）、观察员李懂（尹昉饰）、机枪手"石头"张天德（王雨甜饰）、女机枪手佟莉（蒋璐霞饰）、通信兵庄羽（麦亨利饰）、医疗兵陆琛（郭家豪饰）。他们共同执行了五次作战任务。在营救完市区人质后，伴随着蛟龙二队的离开，八位队员更成了之后作战的唯一支柱。在角色塑造上，影片虽然对每一位队员的着墨各有不同，但并没有集中笔墨将某一位队员塑造成个人英雄。在最终一战中，杨锐勇猛突袭劫持了敌方首领，李懂勇敢狙击救下佟莉，佟莉又精准地用毒刺导弹击落武装直升机。这种多角度立体叙事，使胜利不再是某一个人，而是众人共同努力的结果。可以说，影片《红海行动》中的英雄是由八个人共同组成的蛟龙突击队，是不同于个体英雄的群体英雄。

但是《红海行动》中的蛟龙小队，又不同于传统主旋律电影中具有相同英雄品格的群体英雄。八位蛟龙突击队员的性格、专业、分工、特长、缺陷各不相同。队长杨锐善于制订周密的作战计划，爆破手徐宏临危拆弹，狙击手顾顺枪法精湛，机枪手佟莉果敢勇猛，作为一个小队他们互相支撑。当杨锐想要让佟莉乔装营救人质时，徐宏表示没有佟莉的火力很难支撑。在面临狙击手时，顾顺依靠李懂的精确观察准确还击。甚至，如果我们聚焦到每个人身上，会发现他们作为个体都具有脆弱的缺点。杨锐身为队长，"家长"的身份令他承担了过量的精神负担。陆琛会调皮地偷吃石头的糖，而石头则需要靠吃糖来缓解压力。李懂和庄羽对于残酷的战场还不熟悉，会有紧张、胆怯、恐惧的情绪。但是，在蛟龙突击队这个集体中，他们可以互相依靠，甚至超越自我。佟莉在最终时刻陪着默默爱着她的石头走完最后一程；震惊于战场血腥的通信兵庄羽，为了小队的命运一人击退来袭的恐怖分子，用生命连接上了通讯器；而李懂则在顾顺的鼓励下，勇敢地

[1] 赵卫防：《〈红海行动〉：主流价值观表达的新拓展》，《当代电影》2018年第4期。

突破自我成为一名合格的狙击手。每一位蛟龙突击队员都是不同的，但又组成了坚不可摧的小队，这正是不同于个体英雄也不同于群体英雄的第三种英雄路线。

但是，从叙事角度来看，这种分工式的集体英雄无疑分摊了影片的表现力度。虽然几位角色在影片中各有成长，但是离散的视点和过于短暂的表现时间使得观众不但无法代入角色，甚至许多人在观影结束后都无法准确分辨几位蛟龙队员。这对于需要通过角色认同从而将观众与电影缝合的类型电影来说是致命的。好在影片设置了记者夏楠这一角色，林超贤说"她就是代表我们所有的观众"[1]。通过这一平民角色，影片完成了观众的视点代入。

（三）紧凑但错位的叙事

"剧情紧凑""全程无尿点""直接切入主题，毫不拖泥带水""整部影片都是一场接一场紧凑且高难度的任务"，这些是豆瓣网上观众对于《红海行动》的短评。可见，影片依靠紧张激烈、毫不拖沓的叙事成功吸引了观众，并受到了一致好评，而这得益于影片在叙事结构上的设置。

如同大部分动作电影，《红海行动》采用热启动方式，开场直接上演蛟龙突击队剿灭海盗的戏码，用最直接、最简洁的方式将八位蛟龙队员的姓名（通过特效字幕）、能力与特长介绍给观众。在热启动之后，影片并没有提供过多的铺垫，而是在另一位重要主角夏楠出场后迅速切入影片主题——武装撤侨。舰长在会议中明确介绍了事件背景、敌人及行动目标。随后蛟龙突击队出动，展开贯穿全片的行动——营救中国侨民。通过剧情的迅速展开，影片将开篇热启动所带来的激烈节奏顺利延续到影片叙事中，并一直持续到最后的结局。

在剧情和动作设计上，《红海行动》人为安排了多组人员在多个不同地点同时进行，这样就为大量的平行剪辑、交叉剪辑提供了基础。在开篇的海盗战中就分为指挥室突袭、轮机室强攻和直升机狙击组三组不同的行动，通过三组行动之间的切换与联动将相同时间内的动作密度提升，从而造就了影片激烈、刺激的感官体验。在剧情展开阶段，蛟龙队员在城市内执行救援活动，队员被分为狙击、楼内强攻和楼外防守三个小队。为了进一步提高影片的节奏，影片将夏楠潜入失败后逃亡的剧情与之进行平行剪辑。两条剧情

[1] 今日影评Mtalk：《〈红海行动〉林超贤专访：〈战狼2〉非常成功，对我来说肯定是有压力的》，新浪微博2018年2月18日（https://weibo.com/tv/v/G3Ij5FDTQ?fid=1034:ae559f4198663784f6d1c519735ff0fc）。

线同时发展，对于观众来说不仅是双倍的悬念，更加长了每一个悬念所持续的时间。蛟龙队员如何面对自杀性爆炸？夏楠翻车后如何逃离恐怖分子？这些问题都没有直接回答，而是通过另一场剧情的推进去悬吊观众的期待心理。这种技巧在最后的巴塞姆镇决战中更被应用到极致，共分成了通信组、潜入组、护送组、狙击组、坦克组以及远在临沂号上的支援组。通过多场景行动的设置，影片造就了极具速度感的快节奏表达。

这种节奏也导致影片在情感表达时"冷不下来"的特点。"《红海行动》这个题材的特别性决定了我没办法也没时间突然停下来去做一大段文戏，那会影响整个故事的节奏感……想要表达的情感，要通过每个眼神、每个细节展现出来……我只能尽力保证每个镜头都不要浪费，每句台词都言之有物。"[1]影片只能在几场大的战斗的间隙，通过只言片语去表现人物。以着墨最多的石头与佟莉的感情戏为例，影片的描述共有三次，分别是开战前拿照片（18:51—19:12，共6个镜头）、巷战后石头解释吃糖（46:17—46:43，共6个镜头）、伏击战后石头给佟莉糖（1:11:34—1:12:13，共6个镜头）。总共86秒的感情戏言简意赅地描绘出石头对佟莉的感情，并依靠残酷的战争背景在最后让每一位观众感动。但总体来说，《红海行动》的文戏缺失，间接导致了人物不够立体，使其对人性的挖掘不够深刻。

同时，在激烈的叙事节奏下，《红海行动》在叙事层面也有自身存在的缺陷，这主要体现在最后抢夺黄饼的行动导致剧情拖沓冗长。究其原因，是主叙事线与次叙事线在高潮部分上的错位。影片共有两条故事线，第一条是拯救被俘人质，第二条是解决黄饼危机。笔者将两条情节线的发展进行了简单整理。（见表2）

表2 《红海行动》主要情节线

营救线		使馆人员被困	解救使馆人员	前往小镇被伏击	巴塞姆镇救援人质	
黄饼线	获得黄饼信息		潜入公司	前往小镇被伏击	巴塞姆镇发现线索	抢夺黄饼

从中可见，以蛟龙突击队为中心所展开的营救线，在经历了开端（使馆人员被困）、发展（解救使馆人员、路途被伏击）后，以激烈的巴塞姆镇决战作为高潮完成了叙事。

[1] 林超贤、詹庆生：《〈红海行动〉：打造中国的大格局战争片——林超贤访谈》，《电影艺术》2018年第2期。

但是此时的黄饼线并没有结束，巴塞姆镇只是发展阶段，还需要再执行一场抢夺黄饼的战斗。因此，两条叙事线在高潮上产生了错位，这导致观众在看完巴塞姆镇人质救援后，正本能地期待结局部分时又被迫进入下一个高潮之中。影片策划周振天说："黄饼行动是原剧本没有的，这是林超贤导演后加的。但是审片的时候，国家新闻出版广电总局电影局和海政电视艺术中心也认可了，因为我们要共建'人类命运共同体'，反恐正是全世界的课题。这也把影片的主题提到了一个新的高度。"[1] 客观上讲，黄饼行动确实提高了影片的立意，但如果能够将两条叙事线的高潮部分合并，或者提供一个转进解释，都能在完善叙事的同时，让国际主义精神更加融洽地融入电影的表达之中。

三、美学与艺术价值

在现代电影工业体系的支撑下，《红海行动》给观众带来了一场极具真实性的大规模现代战争体验，是工业美学的实践者。同时，继承香港电影的暴力美学传统，通过奇观式的武器展示、爽快的动作场面、激烈的枪战营造了颇具娱乐化的观影体验。但是，影片对于暴力场面的直接描写，尤其是对战争残酷性的表现尺度突破了以往的中国电影，客观上造成了一些负面反响。

（一）电影工业美学新篇章

饶曙光评价《红海行动》为"我们的工业实力、对现有科技的掌握，以及专业的电影团队，成就了这部大片。它代表了我国电影工业化水平和电影工业美学的提升"[2]。所谓工业美学，"是从美学原理与工业生产相结合的角度，把美学应用于工业领域的一门特殊学科或逐渐被人接受的美学观念系统"[3]。电影工业美学"要求既尊重电影的艺术性要求、文化品格基准，也尊重电影技术水准和运作上的'工业性'要求，彰显'理性至上原则'"[4]。《红海行动》斥资5亿元，由林超贤导演带领五百多位演职人员于摩洛哥实景拍摄。其出色的动作、战争场面使其成为当下电影工业美学的代表作。

[1] 张成：《岁月静好，是因为有人负重前行》，《中国艺术报》2018年2月28日第5版。
[2] 新华社：《〈红海行动〉：真实与精神，创造军事题材影片新高度》，《对外传播》2018年第4期。
[3] 陈旭光、张立娜：《电影工业美学原则与创作实现》，《电影艺术》2018年第1期。
[4] 陈旭光：《新时代中国电影的"工业美学"：阐释与建构》，《浙江传媒学院学报》2018年第1期。

"影像风格在看景的时候就基本确定了,实拍的时候标准就是要真实。"[1]在坚实的电影工业支撑下,《红海行动》的拍摄从选址、布景、表演、特效都力求做到真实。为了还原也门撤侨的真实感,林超贤决定在红海一代寻找摄制地,最终在综合考虑各种因素后,选择在摩洛哥进行拍摄。实地取景为电影带来了实打实的地中海风情,沙漠、小镇、港口的风格也接近红海地区的也门。作为一部战争电影,《红海行动》中不可避免要用到武器,通过摩洛哥当地制片方,摄制组直接调用了摩洛哥军方的武器库存。在处理实战场面时,通过使馆与摩洛哥制片方的努力,取得在市区封锁拍摄的机会,把卡萨布兰卡"弄得像一个战场,要封几条街道,要封很久……预算花了很多"[2]。随后,剧组利用真实的炸药进行爆炸场景拍摄,枪战场景也用空包弹进行摄制,"用到的枪械是真的,子弹是空包弹,炸药都是真的"[3]。至于动作设计方面,"《红海行动》跟我之前拍过的所有动作片都不一样,它的题材和主题注定了它的动作不能是随意的,一定要有一个标准在,同时还要符合人性本能"[4]。除了从海军提供的资料中去了解这支特种部队外,为了能真实还原中国海军的战斗姿态,海军安排了一位退役军人跟随拍摄组,"跟组军事专家退役前就是蛟龙突击队的战士,有很丰富的经验。关于武器和装备的使用、战斗的细节,他都会一一教给演员"[5]。同时,英国团队为影片进行了全方位的特效化妆,将战斗中的损伤描绘得栩栩如生。《红海行动》就这样在真实的地点、真实的场景中,用真实的子弹(空包弹)、真实的炸药,通过真实的战术动作表现了一场残酷又真实的现代战争。

有了成熟的电影工业支持,林超贤展现了其对动作电影惊人的控制力与表现力。影片最终的战争场面表现不亚于好莱坞战争电影。在规模上,影片表现了八人小队的立体化作战,横跨城市、沙漠、敌军基地,有巷战、坦克战、防空战。在表现力上,影片叙事节奏快,战斗效果真,可谓目不暇接、惊心动魄。在美学上,影片在画面层次和色彩风格上都向好莱坞看齐。可以说,《红海行动》证明了当今中国电影工业已经逐渐趋向成熟,导演也掌握了在工业体制中的艺术创作规律,一种成熟的、标准化的电影美学正在形成。曾经,好莱坞依靠先进的电影工业垄断了最为先进的电影技术,如《拯救大兵瑞恩》独特的高对比颗粒质感就来自好莱坞独特的高感光度快片。对于没有同等电影工

[1] 林超贤、詹庆生:《〈红海行动〉:打造中国的大格局战争片——林超贤访谈》,《电影艺术》2018年第2期。
[2] 同上。
[3] 同上。
[4] 同上。
[5] 同上。

业水平的外国导演来说，想采用类似的图像风格是不可能的。现在，伴随着数字技术的发展，不同国家电影工业的技术鸿沟在逐渐缩减，而这也正是我国电影工业美学迎头赶上、弯道超车的机会。

（二）超越暴力美学

暴力美学诞生于香港，强调表现暴力的形式美，弱化现实意义。通过风格化表达，将本应受到严格控制的暴力镜头审美化，进而提高影片的娱乐化、商业化特质。作为一位警匪片出身的香港导演，林超贤在以往的电影中也表现出对香港暴力美学的继承与发展。在《逆战》《湄公河行动》等影片中，依靠快速的镜头剪辑、有节奏的枪战、富有画面表现力的爆炸以及恰当的升格，塑造了一系列激烈爽快的动作场面。与善于将暴力场面浪漫化的吴宇森不同，林超贤更加注重镜头的真实质感，使其镜头中的暴力场面更具有纪实性。

在《红海行动》中，林超贤将这种在香港商业电影环境下锤炼而成的暴力美学融入国产战争片中，大幅提高了影片的观赏价值。这也是战争场景约占 2/3 的《红海行动》受观众喜爱的原因之一。开篇海盗战中，影片采用多线"子弹时间"的数字长镜头展开战斗。作为超高升格镜头的"子弹时间"，将极短时间内发生的事件以人眼可以捕捉到的速度细致地展现出来，可以认为是一种时间上的特写，是对事件发生的强烈表现。（见图1）通过多线平行剪辑，影片以极具视觉冲击力的方式表现了中国军人的机敏反应、高行动力和过硬的军事素质。

在绝大多数枪战镜头中，影片都设置了大量炸点，形成了多层次的枪火与着弹点特效，并辅以逼真的枪弹声音形成节奏感。在汽车炸弹袭击据点一幕中，通过己方、敌方以及汽车炸弹的不同视角，配合近景、全景、远景的不同景别，影片呈现了富有层次的枪弹声音——开火时的声音、打到车上和身上的声音、远景时的背景音，并最后利用汽车刹车声进一步提高紧张感（实际上司机已死，是踩不了刹车的），最后形成了爆炸时的冲击感。（见图2）

处理爆炸场景时，影片一方面注重画面的美感，通过景别的对比（近景与远景）、色调的对比（冷色与暖色），立体塑造了爆炸效果的形式美。（见图3）在佟莉被困并受到火箭筒袭击时，影片采用了声画对位的方式，用二胡配乐与升格画面相呼应，慢镜头与悠扬的二胡音色相辅相成，共同营造了中国化的感伤情绪，塑造了背水一战的绝望、凄惨与壮烈。影片优秀的爆炸镜头的应用，使得这种最具震撼性的暴力场面不但能够吸

图 1 暴力奇观化的子弹时间

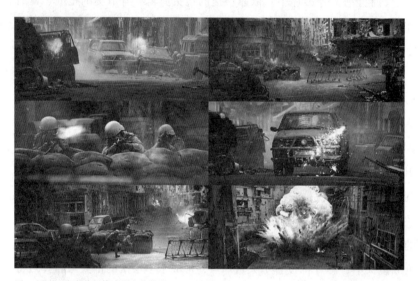

图 2 画面、声音共同构成暴力的节奏

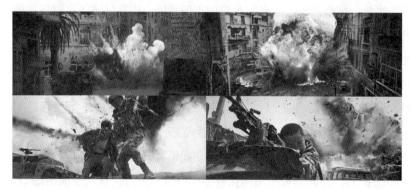

图 3 艺术就是爆炸

引人的眼球,更能撼动人的心灵。

但是,《红海行动》也暴露了林超贤暴力美学过于追求真实的问题。在以往的警匪片中,依靠复杂的人物背景、集中于个人的叙事视角,真实还原暴力的镜头可以进一步揭示事件矛盾,深入人物内心;但是在战争片中,并没有较多的篇幅进行背景与人物性格的刻画,而战斗场景又被大幅度增加,其惨烈程度也是警匪片难以企及的。这就造成了在《红海行动》中,更加真实的暴力场面以极高的密度呈现在观众面前,如大量的残肢断臂、助手割喉的长镜头、子弹穿颅的直接描写等。在没有很好的背景支撑下,纪实化的手法无法构成风格化的叙事表达,而是变成了一种现实主义的陈列。此时,这些真实、惨烈、超乎想象的暴力血腥镜头,不再是构建或浪漫、或游戏的戏剧叙事,而是让观众去反思自己与现实生活,去面对现实生活中的战争伤亡。策划周振天说:"我们的维和部队、大使馆武警部队都有牺牲的战士,从这一点上看电影是写实的。《红海行动》是有心理依据和事实依据的。我比较喜欢网友说的那句'哪来的岁月静好,只是因为有人负重前行',观众意识到了战争的残酷性和我们广大官兵为保护国家人民所做的努力和牺牲。"[1] 林超贤说:"我的反战方式就是用电影尽可能呈现战争本来的面目。"[2] 从这一点来看,电影《红海行动》已经脱离了暴力美学的范畴,而是通过暴力场面间离观众与电影的缝合,让观众去认识战争、恐惧战争,从而达成反战的目的。"现代战争片让人厌恶战争,也让人恐惧战争……《红海行动》提供了一种中国式现代战争片的标本,它或许不完美,但绝对有价值。"[3]

(三)现代战争电影中的真实

"鲍德里亚认为,战争片尽管是假的,但那就是战争本身。"[4] 现代战争电影为了更加深刻地表现对于战争的反思,其美学风格不可避免地从戏剧化的表达走向现实主义。"从建国初期一直到1966年'文革'开始,是中国战争影片创作最活跃的时期……这一时期的中国战争电影,以革命英雄主义加现实主义为主要创作风格。"[5] 而将暴力美学进行纪实化处理,依靠完善的工业美学进行真实战争描写的《红海行动》,则可以认为是在

[1] 张成:《岁月静好,是因为有人负重前行》,《中国艺术报》2018年2月28日。
[2] 林超贤、詹庆生:《〈红海行动〉:打造中国的大格局战争片——林超贤访谈》,《电影艺术》2018年第2期。
[3] 李洋:《〈红海行动〉比〈战狼2〉更有价值!》,搜狐2018年2月21日(http://www.sohu.com/a/223355561_817440)。
[4] 同上。
[5] 张东:《新中国战争片形态演变》,《当代电影》1999年第6期。

图4 《红海行动》与也门撤侨

另一种途径上对现实主义传统的召回。

伴随近年来的国力提升,我国开始在撤侨行动中使用军事力量。影片《红海行动》的原型正是2015年的也门撤侨。这次行动是中国首次出动军舰进行武装撤侨,而类似的军事行动改变了"新世纪中国战争片创作面临的最大问题,就是战争片无仗可打"[1]的局面,成为近年来中国军事片的主要创作来源。《战狼2》就同时参考了2011年利比亚撤侨和2015年也门撤侨。(见图4)与之相比,直接根据也门撤侨事件改编的《红海行动》与现实的关系更近一步,其逻辑与经典战争电影《黑鹰坠落》相似——将真实事件艺术加工后呈现给观众,促使观众思考战争本身。

在细节表现上,《红海行动》依靠过硬的工业美学质量,以及与海军的深入合作,在多方面做到了对军事行动的纪实性表达。在影片伊始,政委就强调"我们绝不能进入他国领海",这既符合国际法也表现了我军的纪律性。影片第23分钟表现了撤侨环节中对侨民的身份验证、安检、登舰等情节,是对实际撤侨工作的表现。"检验130名被撤人员证件并陆续登舰仅用了一小时……海军官兵把床铺让给撤离人员……撤离的侨民吃

[1] 赵宁宇:《新世纪战争片述评》,《当代电影》2007年第4期。

图 5 《红海行动》中 2005 年伦敦恐怖袭击镜头

着几菜一汤,水兵们却在吃咸菜罐头。"[1] 这些撤侨行动时真实发生的事件在影片中被如实表现。

"临沂舰停靠亚丁港的时候,在它的右舷 60 度 5 公里处,警戒哨报告发现一枚炮弹落地;紧接着 7 分钟以后,在军舰舰首 20 米处,有一个吊车疑似遭到坦克扫射,有数枚榴弹击中吊车。"[2] 电影将这些在撤侨行动中实际受到的威胁与军队在其他行动中遇到的威胁、军人的牺牲进行了艺术融合。影片中的蛟龙突击队代表的是为国奉献的全体中国军人。电影表现的真实,是超越了事实真实的艺术真实。而在夏楠解释为何反恐时,影片更是直接使用了 2005 年伦敦恐怖袭击的真实画面。(见图 5)纪录性画面的闯入,将影片拖入现实世界,让影片的艺术空间与现实空间融为一体。

《红海行动》的现实主义创作是成功的,它改编自真实事件,反映真实行动,美学风格真实,甚至采用了真实的纪录影像。影片成功地将电影的故事空间与现实空间进行了缝合,表现了一个真实的现代战场。在这个立场上再重新审视影片纪实性的暴力美学,

[1] 叶介甫:《"红海行动"背后的那些真实故事》,《世纪风采》2018 年第 4 期。
[2] 中国领事服务网:《执行撤离任务人员集体露面讲述也门撤侨细节 领事司司长:也门撤侨最扬眉吐气》,2015 年 4 月 10 日(http://cs.mfa.gov.cn/gyls/lsgz/mtwz/t1253674.shtml)。

图 6 露骨的暴力特写

就构成了"阿尔托的'残酷美学'……宿命般无可回避的痛苦体验,让观众警醒般地直面身体,直面真实。……这正与《红海行动》对战争场面的真实呈现不谋而合"[1]。(见图6)无论是吴宇森的浪漫、昆汀的游戏化,抑或是北野武的冷峻,暴力美学都需要一种风格化的表达。而林超贤对于纪实性的追求则是对这种风格化的削弱。当暴力美学仅存暴力时,电影就不再适合不加区分地呈现给每一位观众。"二战"时乔治·史蒂文斯拍摄的达豪集中营成为审判的重要证据。但这些珍贵的影像被他紧锁在仓库中,直到筹拍《安妮日记》时才重看了一分钟。[2] 史蒂文斯没有将这些伤痛直接呈现,而是通过电影艺术的语言向观众诉说了那段令人惊愕的历史。这种"哀而不伤"的艺术表达,正是未来中国电影发展的方向。

[1] 陈红梅:《从〈红海行动〉看"新主流大片"的影像表达与类型探索》,《中国文艺评论》2018年第6期。
[2] 《五人归来:好莱坞与第二次世界大战》第三集,NETFLIX,2017年,1:01:18。

四、文化与价值观

电影作为一种大众媒体，是个体身份认同的方式，是构建文化的载体，是一个国家意识形态机器的重要组成部分。在娱乐大众的同时，电影也要承担起反映大众文化、构造大众文化的任务。由海军参与创作的《红海行动》，用充满娱乐效果的电影语言书写了新时代的主旋律，揭开了新主流电影大片的新篇章。

（一）新主流大片的主旋律书写

进入 21 世纪以来，伴随着中国电影产业的发展，将电影分为主旋律电影、商业电影、艺术电影的传统三分法逐渐显露出不足。一系列电影，如《集结号》《十月围城》《建国大业》《智取威虎山》等跨越了三分法的边界，相互借鉴、相互融合。面对电影的新样态，马宁在《新主流电影：对国产电影的一个建议》中率先提出了"新主流电影"这一概念，提出低成本国产电影应依靠中国本土文化与好莱坞抗衡。随后，在学界讨论中形成了"新主流电影大片"或"新主流大片"的概念，保留了马宁"新主流电影"的两个根基，"一是主流价值，主流电影必然表现主流价值……二是类型，新主流大片必须依靠类型创作"[1]。但是在制作规模上则逐渐实现了电影重工业化，突出大投资、大制作，其中以《战狼》《湄公河行动》《战狼 2》所代表的现代战争题材最为成功。这些电影在贴合当下中国社会话语的前提下，以战争片、动作片等好莱坞类型片为参照，通过富有视觉冲击力的画面表现、英雄主义的角色塑造获得了观众的青睐。《红海行动》作为这一序列中最新的一环，在维持类型创作的前提下，又进一步实现了独特的主旋律书写。

博纳总裁于冬在采访时说道："只有（将艺术手法）结合好了，才能使得这些主旋律电影成为带有文化属性的，或者是大众文化的元素，才能被更多的人接受。"[2]延续了《战狼 2》"类型加强"型的创作方式，《红海行动》融合了战争片、动作片、警匪片等元素，令观众大呼过瘾。但是影片在人物塑造上抛弃了冷锋的个人英雄主义模式，而是将整支蛟龙突击队塑造成分工式的集体英雄。蛟龙小队在保留队员个性的前提下，组成坚实的集体。作为一个小队，是集体力量的显现；作为个人，是新时代的个体认同。可以说，团结又各具特色的蛟龙突击队，是一种具有时代感的集体主义表现。最终蛟龙队员牺牲

[1] 张卫、陈旭光、赵卫防、梁振华、皇甫宜川、张俊隆：《界定·流变·策略——关于新主流大片的研讨》，《当代电影》2017 年第 1 期。
[2] 《文化十分》，CCTV 3，2017 年第 13 期。

自我、保护中国侨民的英雄壮举，烘托了中国军人的担当与舍生取义的家国情怀。正对应了开片时舰长向队长杨锐所说那句"只解沙场为国死，何须马革裹尸还"；这首由辛亥先烈徐锡麟所作的七言绝句《出塞》，继承了唐代边塞诗的风格，反映了中国千年来的爱国情怀。《红海行动》所表现出的爱国主义，正是对这一民族传统的继承。

"中国内地的主旋律电影所呈现出的'主旋律'，主要包括爱国主义、英雄主义和集体主义等层面。"[1]《红海行动》对此所做的多元化深度呈现，丰富了我国主旋律电影在新主流大片时代的艺术语言。在谈到主旋律创作时，生于香港的林超贤导演说："于我而言，主旋律也是一种可以给观众积极影响的正能量。比如好莱坞大片对外输出的都是美国主旋律，我们中国这么大的一个国家，当然也应该有我们的主旋律，只是在不同年代，这个主旋律的内容也有所不同。"[2] 这正对应了主旋律电影最初的含义："时代的主旋律……如果一部作品的思想倾向能在社会上产生正确的导向，如果一部作品的思想品格能以积极向上的精神力量陶冶群众、净化心灵，我们就可以说它表现了时代主旋律的精神。"[3] 虽然进入21世纪后，主旋律电影逐渐退出了人们的视野，但是依靠类型化表达，融合了商业电影、艺术电影后，新主流电影大片将继续新时期的主旋律书写。

（二）军事电影与国防教育

毋庸置疑，作为大众媒介的电影具有强大的社会影响力。而除了在主旋律题材上得天独厚的优势外，战争片在国防教育上也具有比其他类型电影更加深厚的影响力。尤其在和平年代，当民众在日常生活中不再接触战争，无法实际接触军队、触碰武器时，战争片就替代了战争本身，成为普通人了解战争、学习国防知识的窗口。

这首先体现在战争片对战术技巧的直接表现、教学上。"二战"时期，美国军方就联合华纳兄弟绘制了动画短片《大兵斯纳福》，以一种幽默、搞笑的方式将伪装、防病菌、反间谍的技巧传授给前线士兵。我国第一部军事教学片是1958年的《奇袭武陵桥》，将军事知识融入影片叙事中，一经上映便受到了全军好评。该片随后改拍为1960年版《奇袭》，受到广泛欢迎，从而形成了"军教片"这一独特片种。解放军总参谋部随后展开《地道战》《地雷战》的摄制工作，这两部经久不衰的军教片说明，只要寻找到适当的艺术表现形式，枯燥的军事知识同样会吸引观众。（见图7）

[1] 赵卫防：《〈红海行动〉：主流价值观表达的新拓展》，《当代电影》2018年第4期。
[2] 林超贤、詹庆生：《〈红海行动〉：打造中国的大格局战争片——林超贤访谈》，《电影艺术》2018年第2期。
[3] 柳城：《关于主旋律、多样化及其他》，《北京电影学院学报》1995年第1期。

图 7 《大兵斯纳福》（左上、右上）、《地雷战》（左下）、《地道战》（右下）剧照

在《红海行动》中，虽然在海军前蛟龙突击队员的指导下，影片的战术布置与战斗技术有十分规范且细致的表现，但由于现代战争的专业化程度增高，这些技术性动作的可复制性不强，更多的是以娱乐化的方式满足军事爱好者的期待。影片的教育意义主要体现在以夏楠、邓梅为代表的普通人的行动中。比如当使馆人员被阻击时服从军人命令不擅自行动，被困时选择蹲姿、坐姿减小目标面积。而最为重要的是，夏楠联络了外交部 12308 热线，从而取得了与中国政府的联系，这一关键性信息在影片结束后又以黄色中英文字幕的方式重新出现。

战争片对于国防教育的另一大意义是通过表现本国军队，激发有志青年的爱国热情，从而动员入伍。电影工业最发达的好莱坞与美国军方有深入合作，"五角大楼对为何给好莱坞提供支持非常坦诚，按照陆军内部手册《美国陆军与娱乐业合作的制片人指南》，这种合作'有助于征兵和现役兵工作'"[1]。1986 年的爆款电影《壮志凌云》让"海军征兵人员在电影上映的影院里开设了征兵亭。根据海军提供的数据，希望成为海军航空兵的年轻人在电影上映后竟然多出 500%"[2]。这部电影甚至影响到我国飞行员的招募，

[1] [美]戴维·罗布：《好莱坞行动 美国国防部如何审查电影》，林涵、王宏伟译，北京：金城出版社 2018 年版，第 1 页。
[2] 同上书，第 133 页。

图 8 石头一人解救全部人质

《空天猎》的制片人在谈到创作原因时说："很多飞行员是看了美国电影《壮志凌云》后有了当飞行员的冲动……拍摄一部中国现代空战电影，最早是来自空军基层官兵的呼吁。"[1]《红海行动》中杨锐的扮演者张译在接受采访时说："我是因为看了《红十字方队》，然后穿上军装……朋友跟我说，'你们这个电视剧几乎成了征兵广告'，太多的有志青年因为看了《士兵突击》真的就来当兵了。"[2] 可见，通过影视作品对军队进行适当展示，对于提升民众对军队的认识、动员征兵入伍、提升我军实力都是大有好处的。在《红海行动》中可以看到对军人风采的表现，尤其是蛟龙队员精湛娴熟的作战技巧，如狙击手顾顺帅气的对决、佟莉血性的奋战、徐宏冷静的拆弹等；也有对军事装备的表现，临沂号、昆仑山号等战舰悉数出镜，尤其 1130 型近防炮以每分钟 9000~11000 发的射速拦截导弹的画面可谓振奋人心；更有对未来战场的大胆预测，单兵遥控的无人机炸弹、远程操控的通讯、攻击用无人机等，对信息化、集成化、立体化的未来战场进行了设想。伴随着年青一代观影习惯的改变，以《红海行动》为代表的新主流大片将成为未来展现我军的重要平台。（见图 8）

[1] 潘珊菊：《〈空天猎〉制片人提醒军迷：观影别眨眼，否则可能错过一个亿画面》，《南方都市报》2018 年 8 月 25 日（http://m.mp.oeeee.com/a/BAAFRD00002017092453461.html）。

[2] 军武大本营：《军武大本营第二季：张译爆海军军舰惊呆黄景瑜 张召忠：比美国先进》，25:50，爱奇艺 2018 年 1 月 31 日（https://www.iqiyi.com/v_19rrfpr614.html）。

(三)国家形象的海外构建

强大的军队营造了强大的国家形象,对于国内观众来说,《红海行动》无疑是构建集体认同的强大意识形态工具;但是这种过于明显的"亮剑"行为,在国际跨文化传播时又会怎样呢?张宏认为:"高标准的工业化流程保证了《红海行动》的品质,这部影片完全有能力走出国门、走向世界。"[1] 高小立更因影片最终落脚"反恐"、救援外国平民,认为具有国际人道主义精神的《红海行动》展示了大国气度。

然而《红海行动》的跨文化传播似乎并不顺利。SCREENDAILY 评价影片:"毫不让步的原始动作场面削弱了其主导的沙文主义话语。"[2] 这凸显了外媒对于影片的两个主要判断:(1)工业水准高、效果出众的动作场面,以及所带来的暴力呈现。(2)极端爱国主义下的政治宣传。这对于《红海行动》的海外市场及评价产生了实质影响。VARIETY 评价影片是一部"伪装成反战电影的战争宣传电影。……海外军事爱好者或类型粉丝会对其中令人震惊的动作肃然起敬,但国内观众对影片弱化的个人英雄主义和感觉良好的民族主义表示失望"[3]。可见,在缺失了民族、国家话语背景的情况下,一部他国的战争片所带来的不是身份认同而是排斥,甚至还可能对影片进行进一步解读。UNSEEN FILMS 评价:"电影隐藏着一个有趣的子文本,可能是也可能不是有意为之,如果你不是中国人,那么中国军方要么对你没兴趣,或者没有能力拯救你的生命。在电影中,他们未能疏散阿拉伯人质,未能阻止一辆满载非洲平民的汽车被迫击炮炸成鸡块,也未能阻止记者的欧洲助理被恐怖分子斩首;但这没有关系,中国公民都得救了,中国作为超级大国日益增长的全球霸权也得到了巩固。"[4]

诚然,《红海行动》从未避讳自己的军队背景,在爱国表现上也不吝笔墨。但是由于国别认同的差异、意识形态的差异,西方媒体不顾影片黄饼线中所表现的"反恐"主题,不顾蛟龙小队最后以巨大的兵力差异强行营救人质的自我牺牲,将影片解读为中国力量的自我满足式展现,显然是不客观的。当然《红海行动》在跨文化传播方面确实具有进一步提升的空间。首先,影片的营救线与黄饼线结合得不紧密,由夏楠引导的黄饼

[1] 李博:《呼应大国崛起,打造中国式主旋律大片》,《中国艺术报》2018 年 3 月 5 日。

[2] John Berra, "'Operation Red Sea': Review", February 2018, *SCREENDAILY*(https://www.screendaily.com/reviews/operation-red-sea-review/5126843.article).

[3] Maggie Lee, "Film Review: 'Operation Red Sea'", March 2018, *VARIETY*(https://variety.com/2018/film/asia/operation-red-sea-review-1202710157).

[4] Nathanael Hood, "Nate Hood on OPERATION RED SEA (2018) NYAFF 2018", July 2018, *UNSEEN FILMS*(http://www.unseenfilms.net/2018/07/nate-hood-on-operation-red-sea-2018.html).

线在影片中期一直不构成核心冲突。对于叛军、恐怖分子的描写也过于简单，从而没有国际危机的压力。这些都客观减弱了影片国际人道主义的高度。如果能够说明脏弹的目的，如袭击北京、伦敦、巴黎等国际都市，相信可以进一步提升影片的国际接受度。其次，影片对于外国平民的表现过少，政府军也是以"炮灰"的形式出现。实际上，2015年也门撤侨时中国军舰曾协助15个国家共279名外国公民撤离，这一人道主义救援行动受到国际社会的好评，展现了中国的国际担当。如果能够更加直接地表现这一事件，相信"中国军方只救中国人"的论调将不再出现。最后，影片以中国海军驱逐即将入境的他国船只结尾，这段具有宣传性质的影像直接表现了中国海军的实力与坚决捍卫领海主权的决心。但是，如此直接的武力表现，对于外国观众来说无疑是一种刺激。这种直接力量的展示应当适当克制，以防过度解读。

从网络平台上外国网友对于《红海行动》的评论来看，依靠过硬的视觉表现，影片着实笼络了一批动作、战争电影爱好者。许多网友表示"不亚于一部好莱坞大片"，"没想到中国可以拍出这样的战争片"。也有网友表示这是一部政府宣传电影，但随后补充说："这样的事情好莱坞干的还少吗？至少《红海行动》是直接告诉你它要这么做。"并且部分媒体也注意到《红海行动》中独特的中国表达。*FILM INQUIRY* 评论："值得称赞的一小部分是它表现女性角色的进步性……（佟莉）只是作为队伍中的一位普通成员，这是好莱坞管理者应该学习的。"[1] 中国文化是具有生命力的，相信随着电影产业升级、电影美学升级，我们的文化在合适的表达下也会被世界接受。

五、产业和市场运作

一部优秀的电影离不开导演与演员的艺术创作，更离不开优秀的制片团队和宣发团队为其制作、发行保驾护航。《红海行动》的制作方中有军队部门、民营公司，有内地团队、香港团队。在发行上，电影更是破天荒地选择在春节档上映。正是这些突破之举，共同造就了最终的成功。

[1] Alex Lines, "OPERATION RED SEA: The Definition Of 'Action-Packed'", March 2018, *FILM INQUIRY*（https://www.filminquiry.com/operation-red-sea-2018-review）.

(一)跨界联合制片

回忆起《红海行动》的创作始末,制片人唐静说道:"这绝对是香港团队和内地团队打出的一套完美的'组合拳',是政府部门、海军和民营公司相互配合而成的文化工程。可以说,没有高度军民融合的优势,就没有今天的《红海行动》!"[1] 政府、军队与民营公司相互合作,强强联手,进行优势互补;同时整合多方资本,协同中国香港、内地以及海外等众多创作团队共同创作。可以说,《红海行动》是多方位、多角度联合制片的结果,是对现代电影工业的多元整合产物。

《红海行动》立项于 2015 年,由海军首长授命海政电视艺术中心进行创作。由于缺少电影制作经验,此时急需寻找合适的投资方与合作方。而从《十月围城》开始,博纳影业就努力探索如何用现代电影语言表现过去主旋律电影中的英雄事迹。在听完也门撤侨的故事后,于冬当即决定参与影片制作,并积极地寻找投资方。"在于总和陆总的积极运作下,31 家单位共同投资,联合出品。大家风险共担,利益共享。"[2] 于是,军队通过与民营公司的合作,获得了有经验的摄制团队、丰富的民间资本,从而可以将优秀的军事题材以优秀的现代电影工业美学呈现出来。另一方面,通过合作,博纳也获得了军队的全方位支持。前期准备阶段,海军提供了相关资料,带领摄制组进入军营参观,介绍武器装备。拍摄时,安排退役蛟龙队员全程指导,甚至实际调派军舰协助摄制。"一个军舰的配合,相当于 16 亿的预算在配合我们拍摄,每一个离靠码头的动作约 50 万预算。"[3] 在影片的主题、表达等方面军队也提供了意见与帮助,导演林超贤说:"关于尺度问题,海军方面给了我很大的支持,消除了我的担心。"[4]

另一方面,林超贤在《红海行动》中也展现出了香港导演在内地电影生态中的强大能量。2003 年 CEPA 签署以后,内地与香港的合拍片经历了最初的水土不服到如今渐入佳境。将香港类型片美学与内地的主流价值观对接的新主流大片更是这一交流合作的产物。通过合拍,热爱军事题材的林超贤得以拍摄战争电影,他带来了香港电影人的电影工业标准和爱岗敬业精神。在拍摄《红海行动》时他经常冲在前线,甚至意外摔伤了颈椎。依靠全球多个精英团队的协作,将主旋律精神用不亚于好莱坞商业电影的声画效

[1] 凤凰网:《制片人揭秘〈红海行动〉:找投资方合作方是最大难题》,2018 年 3 月 14 日(http://news.ifeng.com/a/20180314/56720865_0.shtml)。

[2] 同上。

[3] 《〈红海行动〉为什么能这样红?主旋律大片取得口碑票房双丰收》,人民网 2018 年 2 月 26 日(http://ent.people.com.cn/n1/2018/0226/c1012-29834628.html)。

[4] 林超贤、詹庆生:《〈红海行动〉:打造中国的大格局战争片——林超贤访谈》,《电影艺术》2018 年第 2 期。

果生动地表现出来。这说明如今的合拍片已经超越了简单的资金与人员合作，在有机整合资源的前提下发展出独特的叙事逻辑与美学特征。

（二）"自杀式"档期安排

20世纪90年代中国电影刚开始商业化改革时，冯小刚导演了一系列成功的贺岁片，从而奠定了春节档电影的特点：喜剧化、商业化。作为中国人最重要的节日，春节期间阖家团圆，去电影院理应选择一些一家人可以共同观赏的影片。所以一般认为春节档比较适合合家欢类型电影，比如喜剧片、动画片等。2018年春节档的电影如《唐人街探案2》《捉妖记2》《西游记之女儿国》《祖宗十九代》《熊出没·变形记》都是喜剧片或融合了喜剧片类型的电影。作为一部战争片，《红海行动》选择春节档上映，跌破了所有人的眼镜；更令人没有想到的是，这样一部在其他人眼中"逆流而上"的影片不但成为同档期最卖座的电影，更取得了2018年中国电影的最高票房。

实际上，《红海行动》的初期排片并不理想，上映首日排片占比仅为11.4%，首日票房1.2亿元，仅占总票房的10.1%。而同档期的《唐人街探案2》首日排片占比为25.1%，票房3.2亿元，占总票房的26.5%；《捉妖记2》首日排片占比为35.6%，票房5.2亿元，占总票房的42.8%。[1] 可见，对于这样一部突然进入春节档的战争动作电影，观众、院线都没有做好准备。但就在这种情况下，博纳影业的CEO于冬却对影片报以非常大的信心。"在1月31日举行的《红海行动》北京发布会上，于冬大胆向媒体表示：'我认为春节档的冠军一定是《红海行动》。'在《每日经济新闻》的报道中，于冬更将这个预估值具体到了'30亿元起步'。"[2] 事实确实也如于冬所预言的，随后《红海行动》的排片比与日俱增，2月21日以25.5%的排片比超过《捉妖记2》的21.9%，25日以31.2%的排片比超过《唐人街探案2》的30.8%，并于3月1日达到34.1%的最高峰。[3] 在经历了一次密钥延期后，至4月15日《红海行动》最终获得36.51亿元的票房。

票房逆转的原因，得益于《红海行动》过硬的影片素质所造就的良好口碑。"电影《红海行动》的满意度为86.9，是春节档六部新上映的影片中满意度最高的电影。……在口碑效应的持续发酵下，《红海行动》的票房持续上升，是六部电影中唯一一部日票房走

[1] 数据来源：猫眼专业版APP。
[2] 耿凌波：《博纳影业CEO于冬：〈红海行动〉票房30亿起步 现在博纳是中国的福斯》，界面2018年2月14日（https://www.jiemian.com/article/1944087.html）。
[3] 数据来源：猫眼专业版APP。

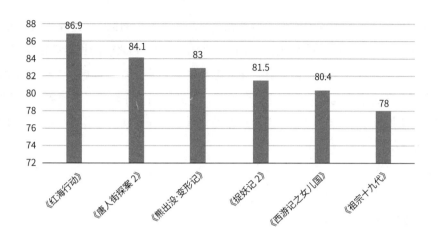

图 9 2018 年春节档单片电影满意度前六位

图 10 《红海行动》《唐人街探案 2》《捉妖记 2》票房走势对比

(数据来源：猫眼)

势呈上升曲线的电影。"[1]（见图 9）通过对比同档期三部影片的票房曲线，可以看到口碑越好的电影票房越能维持在较高的水平。说明如今的中国电影市场正趋向稳定，一部电影的商业成功越来越依靠自身的艺术品质。（见图 10）

但就算如此，在遍布喜剧片的春节档上映，对于《红海行动》来说也算不上合适。

[1] 陆佳佳：《2018 年春节档影市观察与年度影市展望》，《电影新作》2018 年第 1 期。

"几乎所有人都反对,说我这是'自杀式袭击'。"[1] 于冬事后回忆,选择春节档主要是因为制作周期,影片错过了2017年国庆档,而在2018年国庆档之前的长假只有春节档了。"《红海行动》是一匹千里马,需要有一个长假期的赛道……如果延后到三天的小档期,锁场、占厅、预售这些乱象会使影片受到挤压,等到第四天开始凭口碑逆袭时,排片是释放了,但假期也结束了。"[2] 对于影片质量的自信最终让博纳决定放手一搏,而最终市场也给了他们应有的答复。

六、全案效果整合性评估

作为2018年春节档的一匹黑马,《红海行动》依靠口碑在竞争激烈的春节档中脱颖而出,可谓预料之外;但以影片精良的制作、优秀的视听效果以及主流的价值观表达,大获成功又在情理之中。

通过整合军队与民营公司的力量,将民间资本、专业团队与军队资源相融合,为电影的拍摄提供了得天独厚的条件。在香港导演林超贤的带领下,多家团队协同合作,最终呈现出代表当下中国最先进电影工业的美学水平。在创作上,影片遵循类型片的规律,在故事大纲内以动作场景为先导,再用叙事将动作场景串联,从而实现了丰富的动作场面呈现,满足了战争片、动作片爱好者的观影期望。继承于香港暴力美学传统,影片依靠坚实的工业美学基础,在影音效果上追求视听极致,在满足观众观影快感的同时完成了主流价值观的传达,获得了中国观众的认同。与《湄公河行动》《战狼2》相比,《红海行动》的战争表现更为纯粹,实现了战争类型电影的突破。其现实主义的战争表现,唤醒了民众对于和平的珍视,加深了普通公民对于现代海军的了解,提高了集体荣誉感,增进了爱国热情。因此,这是一部优秀的新主流电影大片,其成功意味着内地、香港合拍片已趋于成熟,内地电影市场开始趋于理性,影片质量将成为票房的重要因素。

由于跨文化传播的障碍,影片在海外市场遇冷,甚至遭到了部分媒体的攻击。但是,影片依靠优秀的动作场面、过硬的音画表现依然获得了部分类型片爱好者的认同。这说

[1] 聂宽冕:《〈红海行动〉出品人于冬:拆除主旋律和观众之间的墙》,人民网2018年3月23日(http://media.people.com.cn/n1/2018/0323/c40606-29883988.html)。

[2] 艾璐璐:《〈红海行动〉放映交流:校友于冬畅谈新时代电影人使命、责任与担当》,北京电影学院2018年3月30日(http://www.bfa.edu.cn/2018-03/30/content_107710.htm)。

明中国电影具备了走出国门、传达文化的潜力。《红海行动》中国际主义、人道主义的表达未能与主线剧情有机整合,黄饼线与营救线的错位导致最终的"反恐"行动不但拖沓,更无法激发国际认同。外国角色的缺失、营救他国人质的一笔带过则造成了"中国军队只救中国人"的误读。直白露骨的暴力镜头也被批评为令人麻木反胃。这说明与国际一流战争电影相比,《红海行动》在影片立意、对战争的反思、叙事与思想的有机整合,以及暴力的艺术化表达上还有一定差距。如何将国际主义融入现有的中国叙事中,从而不但对内彰显大国力量,更能对外彰显大国担当;如何让暴力镜头震惊但不惊恐,引人深思又不造成生理性的反感,这些都是未来中国战争电影需要努力的方向。

七、结语

从《湄公河行动》到《战狼2》再到《红海行动》,三部新主流电影大片的成功,说明只要选取恰当的艺术表达方式,主旋律电影依旧具有旺盛的生命力。影片能够在以合家欢电影为主的春节档获得成功,表明中国电影市场开始细分,观众对于不同类型的接受程度在增高。以往依靠IP、明星、流量主导的电影市场将逐渐趋于理性,作品质量将成为未来市场的主要标准。这要求未来的电影人在制作上更加精益求精,从而与观众形成良性互动,共同推动整个电影市场。作为战争电影,《红海行动》在叙事线索、美学呈现、文化表达等方面依旧存在提高空间,但是作为中国现代战争电影的开篇之作,其高标准的电影工业美学、对战争的深入思考,都将构成未来中国战争电影的标杆。

(高原)

附录：《红海行动》导演访谈
——打造中国的大格局战争片

詹庆生：本片以也门撤侨为故事原型，但经过了相当程度的电影化改编。目前来看，影片动作戏份吃重，剧作因素相对较弱，最终的成片和最初拿到的剧本之间有多大的差异？

林超贤：海军那边很早就已经有一个初稿剧本了，但只是一个大概的框架，没有具体的情节，我们以此为基础，然后去国外看场景。我记得我们当时跑了差不多一个月，每到一个地方，就想这里可以拍哪些戏，适合放在剧本的哪个环节，怎样推动情节发展，然后再考量制作上能否完成，预估呈现的效果是否理想。如果有困难就要放弃，然后去看下一个场景。电影故事和相关的细节，包括很多创作灵感也都是在这个过程中完成的。后来到了实拍的时候又要根据气候和现场情况进行调整，演员的表现、他们感情爆发的状态都要随时补充进去，可以说是一边拍一边写了。

詹庆生：有的观众认为，本片的武戏和文戏似乎不太平衡，您如何评价目前影片的动作戏和文戏的比例关系？

林超贤：首先我觉得，不管文戏还是武戏，每一场戏都要做到有内容，要有它想去表达和传递的东西，只要能做到这一点，我觉得不用刻意强调是文戏还是武戏，更不用强行去平衡那个比重。其次我觉得，文戏和武戏不是割裂开的，是可以相互融合的。《红海行动》这个题材的特别性决定了我没办法也没时间突然停下来去做一大段文戏，那会影响整个故事的节奏感，包括演员也不能给他太多时间去说大段台词或是演一些所谓的文戏，我只能要求他们在有限的时间里给我想要的东西，他们想要表达的情感要通过每一个眼神、每一个细节展现出来。所以你们看到的，如夏楠用拳头砸墙、佟莉给石头剥糖，都是感情戏，只是跟大家印象中的感情戏不太一样。因为这些人也不是一般的人，他们是面临生死考验的战士，要在最短的时间内做出决定、制定战略然后救人，所以我没有时间去做无效的事，我只能尽力保证每一个镜头都不要浪费，每一句台词都言之有物，每一个角色都能让人记住。

詹庆生：在拍摄前是如何定位本片的整体影像风格的？

林超贤：影像风格在看景的时候就基本确定了，实拍时的标准就是要真实，所以大家在电影里看到的一些特写，还有那些特效化妆，都是尽可能真实地呈现战争残酷的一面。剪辑倒是还好，只是后期因为时长的关系不得不剪掉很多关键情节，不过现在也都在陆续放出来了。

詹庆生：您除了是本片的编剧、导演，也担任了动作设计，您是如何确定影片动作设计风格的？

林超贤：我拍了很多年动作片，每部动作片都有自己的风格，但《红海行动》跟我之前拍过的所有动作片都不一样。它的题材和主题注定了它的动作不能是随意的，一定要有一个标准在，同时还要符合人性本能。比如说战士的一招一式都是受过严格训练的，他的打斗动作一定不同于以往动作片里那种无章法的乱斗，像佟莉击败外国大块头用的就是很专业的锁技。但遇到凶残的敌人，为了尽快制胜，也不可能完全按照套路来打，像庄羽遇到的情况就是不可预测的，但他们的共同点是符合现场情况，符合人性本能，所以才会给人以真实的感觉。

詹庆生：据说本片拍摄过程中一直有海军方面的顾问在协助拍摄，请谈谈军方对于本片在前期筹备、中期创作和拍摄过程中所承担的工作以及发挥的作用。

林超贤：很重要的作用。开拍前，军方就帮助我们收集蛟龙突击队的资料，提供了很多没有公开过的视频，让我们了解蛟龙突击队是一个怎样的团队，了解他们的实力，他们做事的方法。有他们的帮助，我们前期就收集了大量的资料，后来我们到海外拍摄，由于他们不能出国，于是就为我们安排了一个退役军人跟组，帮助演员训练，指导大家使用武器和作战步骤。最重要的一点，正是因为有了海军的大力支持，那些重型的装备、武器、军舰才能出现在电影中，这部电影才能具备感染人的力量。

詹庆生：本片中有几场连场的大战，但呈现出的却是完全不同的战斗形态。本片在战斗形态的设计方面是如何构思的？

林超贤：按照最初的剧本框架，我们大概知道会有几场大战。那接下来就是去当地考察场景，看每场大战适合安排在哪里，如何根据环境展开，过程中会发生怎样的意外等，然后再通过剧情把这些战斗连起来。所以你会看到，电影里的每一场战斗都是跟着

剧情走的，不是单纯为了打而打，也不是单独存在的，更不是通关游戏。虽然现在"吃鸡"蛮流行的，但我们还是不希望让大家觉得这是在闯关。这是一场战争，战争就要有它残酷的一面，这也是所有战争的核心，我们不想回避这一点。

詹庆生：您之前的动作影片（如《线人》《湄公河行动》）当中都成功地刻画了相对复杂的主人公，但本片更多为人物群像，形象也更为纯粹，您对本片人物形象塑造的考虑是什么？

林超贤：《红海行动》展现的是团队合作，每个队员都有自己的能力，他们不是超人，而是一个个很真实的士兵。他们是在集体执行一次任务，所以剧情包括人物塑造要更多地考虑整个作战小队，不太可能为了突出一个人物，给他增加过多的眼神交流和所谓的文戏，就为了让观众记住，这会破坏整部电影的节奏。

詹庆生：本片的定位和主题是什么？您如何理解"主旋律"这一概念？

林超贤：在《湄公河行动》之前，我对"主旋律"这个词是没什么概念的，我只是拍动作片，然后希望可以给观众一些正面的影响。后来我才接触这个词，于我而言，主旋律也是一种可以给观众积极影响的正能量。比如好莱坞大片对外输出的都是美国的主旋律，我们中国这么大的一个国家，当然也应该有我们的主旋律，只是在不同的年代，主旋律的内容也有所不同。《湄公河行动》传递的是"从来没有岁月静好，只是有人为你负重前行"，如今《红海行动》传递的是"我们没有生在和平的年代，但我们有幸生在和平的国家"。当然还有另外一句：勇者无惧，强者无敌。

詹庆生：相对于《湄公河行动》，您试图在本片创作中实现的差异或突破在哪里？

林超贤：《湄公河行动》在类型上算是警匪片，但我在拍的时候尝试把一些军事元素放进去；《红海行动》正好相反，是我拍的第一部纯军事题材电影，我希望可以拍出不一样的感觉，所以我也在某种程度上融入了我所擅长的警匪片元素，这样会让影片有一种新鲜感，也会避免同一种题材风格一直拍下来造成的一成不变的沉闷感。

詹庆生：近两年的军事题材电影，从《湄公河行动》到《战狼2》《红海行动》都取得了出乎意料的巨大成功，您觉得这个成功背后的主要原因是什么？这些作品的成功因素，如果按"作品"和"文化环境"打分，您觉得这个比例大概是多少？

林超贤：拍《湄公河行动》的时候我就发现，观众的欣赏水平和对电影的要求已经到了一个很高的层次，你设计的每个细节他们都会发现，甚至你忽略的部分他们也会捕捉到，他们围绕影片提出的问题会比专业媒体更专业。观众观影水平的提升要求电影人必须更加严格地要求自己，对作品也要精益求精，所以到《红海行动》时，我更加注意细节的部分，但还是会有网友发现一些问题并给出一些非常好的意见和建议。所以，我觉得电影取得不错的票房成绩，一定是跟观众的观影水准分不开的，另外大家可能还是会喜欢一些和自己有关系、有联系的电影，很有亲切感。外国影片你可能会欣赏它的画面、特效等，但是不如自己的电影能够打动内心，产生共鸣。

像《湄公河行动》和《红海行动》都是来自曾经真实发生的故事，这个故事对国人是有真实触动的，不是空想出来的。两部电影的事件本身就是有力度、有基础的，所以才会有空间把它放大，放大成一件让人感动的事情。坦白说，如果没有这样的基础，我觉得我也很难拍出来。

采访者：詹庆生，国防大学军事文化学院副教授
受访者：林超贤，《红海行动》导演

2018年
中国影响力电影分析　案例三

《无名之辈》
A Cool Fish

一、基本信息

类型：黑色幽默、悲喜剧
片长：100 分钟
色彩：彩色
内地票房：7.95 亿元
上映时间：2018 年 11 月 16 日
对白语言：方言、普通话
评分：豆瓣 8.1 分、猫眼 9.0 分、IMDb7.2 分

剪辑：许宏宇
特效：丁燕来
录音：蒋建强
监制：梁琳
制作公司：英皇（北京）影视文化传媒有限公司、北京京西文化旅游股份有限公司、上海正夫影视文化有限责任公司、霍尔果斯少年派影业有限公司、深圳市一怡以艺文化传媒有限公司、爱奇艺影业（北京）有限公司、浙江熙元文化传媒有限公司

二、主创与宣发信息

导演：饶晓志
编剧：饶晓志、雷志龙
主演：陈建斌、任素汐、潘斌龙、九孔、章宇、王砚辉、马吟吟、程怡、宁桓宇
摄影：李剑

三、获奖信息

第 10 届中国电影导演协会年度影片提名、男演员提名、女演员提名、青年导演提名
第 10 届澳门国际电影节金莲花奖最佳影片、最佳男主角、最佳男配角
第 5 届豆瓣电影年度榜单评分最高华语电影提名

作为银幕"黑马"的底层叙事、黑色幽默与运营之道

——《无名之辈》分析

一、前言

电影《无名之辈》讲述了在一座贵州小城中,一对憨实的劫匪、一个瘫痪的"毒舌女"、一个命运多舛的中年保安、一个携情妇躲债外逃的商人,以及一系列社会小人物,因为一把丢失的枪和一桩手机店的乌龙劫案,被命运裹挟而演绎的一场场啼笑皆非又笑中含泪的人生故事,颇具黑色幽默特色。《无名之辈》从上映首日的票房低迷到几周后的成功逆袭,使这部以小人物群像为表现主体的电影成为2018年度的银幕"黑马"。

《无名之辈》属于小成本慢热型影片,上映后逐步获得观众、学界、业界的一致好评。一是从观众评价来讲,首先能够代表观众态度的是票房。本片2018年11月16日上映后,逐渐集聚口碑效应,在五天后的11月21日实现票房逆袭,成为单日票房冠军,冠军纪录一直持续至2018年12月6日,最终获得7.95亿元票房。其次,在专业网站的评分统计中,本片获得了豆瓣8.1分、猫眼电影9.0分、IMDb7.2分的佳绩,而且荣获了第5届豆瓣电影年度榜单评分最高华语电影提名,足见观众对本片的较高满意度。二是从学界评价来讲,整体上持肯定态度。比如,张颐武认为:"这部关于中国三线城市的浮世绘般、情节剧式的作品却指向了一种非常能够打动生活在当下的人们的力量。"[1]马明凯认为:《无名之辈》从平淡上映到持续发力,之所以能在进口大片的环伺围攻下完成逆袭,除了整体结构和叙事的精致打磨之外,更多的还在于成功的底层群像塑造和深入的主题表达。特别对于普通观众而言,并不会分析其结构和表达特色,更多的情感共鸣

[1] 张颐武:《〈无名之辈〉:脆弱与感伤的力量》,《当代电影》2019年第1期。

还在于人物与故事。"[1]三是从业界评价来讲,也不乏赞誉之声。比如,冯小刚导演在微博中发文称赞《无名之辈》"剧本、导演、演员都好。人在困境中的那点人味,那丝暖意,正切合了当下人们内心的情感需求"。作家韩寒在微博中对《无名之辈》大力推崇:"它看似喜剧,其实也是喜剧,但远远不止于喜剧。除了导演编剧一流以外,《无名之辈》的表演也非常棒,陈建斌、章宇、任素汐、潘斌龙……个个出色。"

概言之,在电影工业美学追求审美效应与市场业绩相统一的学理视阈下,《无名之辈》作为一次意料之外的成功实验,蕴含了情理之中的诸多经验,这些经验涉及文本、审美、文化、制片、营销等多个方面。当然,影片也有些许遗憾与有待优化之处,姑且作为后来者的前车之鉴。

二、人物与意象:底层叙事的静态之维

《无名之辈》之所以成为年度"黑马",一个重要原因是人物与意象的成功创设,体现为底层叙事的静态之维。本片塑造了底层人物群像,人物图谱既有西方黑色幽默电影的原型依据,也有对中国"草根"现状的艺术凝练。本片中的两个滑稽荒诞的劫匪"眼镜"和"大头",不禁令人联想起西方黑色幽默电影中那些坑蒙拐骗和乌龙抢劫的经典形象。比如,法国《黑道快餐店》中两个劫匪闯入一名厌世少女家中,向少女的父亲勒索。结果厌世少女在与二人相处中获得快乐,对立消解,打劫以失败告终。《无名之辈》中的两个"憨匪"与厌世的瘫痪"毒舌女"马嘉旗的人物设置与《黑道快餐店》异曲同工。《无名之辈》着眼于底层人物,也延续着国内黑色幽默电影小人物的创作之风。《疯狂的石头》中倒闭工厂的保卫科科长、《疯狂的赛车》中被奸商坑害的赛车手、《钢的琴》中一心为圆女儿钢琴梦的下岗工人、《驴得水》中民国时期处于社会底层的远山教师、《追凶者也》中西南偏远山区的村民等,都是通过小人物外在的滑稽荒诞的演绎揭开有待治愈的心灵伤痛。这些影片中的小人物群像体现了创作者对底层人群的关怀和反思,这也是《无名之辈》导演饶晓志的一大创作缘起。不仅如此,《无名之辈》的主创者将人物"情语"延展至物象"景语"之中:那把令人神往又为其所伤的"枪",那扇隔在兄妹之间的"门",那幅寄托着美好憧憬的"画",那条迷途知返、父性重建的"路",

[1] 马明凯:《〈无名之辈〉:把力量还给喜剧,把尊严献给底层》,《中国艺术报》2018年11月26日。

以及绽放于天际、短暂而美好的"烟花",都成为充盈着丰富指涉意义的审美意象。

(一)人物:以共情效应带动购票风潮的小人物

《无名之辈》之所以获得市场认可,赢得票房逆袭,在于本片小人物所代表的阶层在现实社会中不在少数,不论这种弱势表现于物质匮乏还是精神缺失,都折射出现实生活中人们在某一时间的弱势状态。片中人物与现实大众的共情效应是大众以购票风潮为本片投票的重要缘由。《无名之辈》采取的是底层人物叙事,展现了挣扎于社会底层的小人物众生相。底层研究视角独特,在精英政治之外,以自下而上的历史观与社会观折射出底层人群的自主性、反抗性和能动性。把镜头聚焦于社会底层小人物,以夸张的喜剧手法表达他们的悲欢,这正是戏剧以绝假道本真的独到之处。世界喜剧大师卓别林经常以小圆顶帽、上翘的八字胡、小尺寸的上衣、肥大的裤子、特大号的皮鞋、一根手杖将自己塑造成那个滑稽可笑的小人物"夏尔洛"。然而,在一场场嬉笑怒骂、插科打诨的闹剧背后,实际上传达出卓别林对底层民众发自肺腑的怜悯与同情。其实,"夏尔洛"这一形象本就源于卓别林自幼在底层社会的慧眼观察与慧心提炼。《无名之辈》的人物由来亦然,恰如饶晓志导演常言,"电影里的每个人我都认识",应该说这些经历着苦痛和温暖、怀抱希望又不乏执念的小人物来源于导演经年累月的生活经验,甚至在某些时候就是导演某个自我的银幕投射。在人物塑造上,涉及"阶层的角色隐喻"和"父性重建的挣扎"两大命题。

1. 第一个命题:阶层的角色隐喻

草根是社会阶层中被各种社会力量碾压却又迫于生存而彰显不屈精神的社会群体。受到碾压的草根必然带有肉体与精神的双重痛楚,这在《无名之辈》中体现为"硬暴力"与弱者、"软暴力"与弱者的关系建构。

一方面是硬暴力实施粉碎弱者的最后尊严。《无名之辈》中的马先勇曾因参加队长酒局,酒后驾车,发生惨祸,其妻丧命,其妹瘫痪。这种毁灭式的非死即伤系典型的硬暴力,在开篇就为马先勇这一角色及其主要人物关系蒙上了身心双重伤痛的阴影。灾难之后,马先勇在家庭关系与社会关系上陷入双重困境,沦为真正的社会底层。就家庭关系而言,人生灾难直接导致马先勇难以面对其妹,决定了影片中二人之间永远隔着一道"门"。就社会关系而言,马先勇成为警察队伍中的反面典型和被抛弃者。在众目睽睽之下"水枪喷脸"却不得反抗,便是一种阶层力量悬殊的外化。(见图1)当马先勇家庭关系与社会关系的窘境相叠加,就构成了其彻底丧失尊严的一幕。影片中马先勇在寻枪

图1 马先勇被奚落后拿着被掉包的水枪传达出其弱者身份

过程中由于误会遭到女儿的一记掌掴。这一耳光以硬暴力的形式直接摧毁了马先勇身为人父的最后一丝尊严。

另一方面,软暴力实施将弱者钉在耻辱柱上。这一点集中体现于两个憨匪的人物塑造上。《无名之辈》中眼镜、大头这两个人物的设计极具夸张和喜剧感,不论是在二人仓皇而逃时摩托车挂在树枝上,还是眼镜对面具的荒诞解读,抑或是盗取了假手机的乌龙劫案,都指向两个劫匪憨傻与无害的特质。影片在解构劫匪负面身份的同时,建构起的是一对荒诞式的小人物形象。(见图2)所谓小人物,集中表现为其最具体的、最平凡的物质需求与精神需求;所谓荒诞式,则集中体现为小人物实现平凡愿望所采取的极端又荒谬的方式。这种荒诞行径与理想目标渐行渐远,使理想成为一种永难实现的乌托邦泡沫,并消散于软暴力的弹指一瞬。作品中的软暴力来自强势媒体的谐谑播报与同为弱者的瘫痪女的毒舌。眼镜看到电视报道时的歇斯底里表现出作为底层草根对尊严的渴望和对侮辱的敏感。马嘉旗身体上的虚弱与言语上的强悍构成反差张力,马嘉旗身体愈虚弱,愈能反衬出憨匪本质上的弱者身份。

2. 第二个命题:父性重建的挣扎

中国几千年的父权社会使父亲不仅是一个家庭的中心角色,也是一个社会的中心角色。所谓"率土之滨,莫非王土;率土之臣,莫非王臣",在封建社会,所有臣民都是帝王的子民。对统治者父性形象的塑造与父权思想的强化,赋予整个社会身为人父者不容置疑的权威性。"一日为师,终身为父。"人父者,不仅为"王者",亦为"师者",不

图 2 两名憨匪用"悍匪"来掩饰自己的弱者身份

仅占有疆土、财富与人臣等社会物质要素,还决定人的意识、思想、观念形态等精神因素。在中国人眼中,父亲形象代表着中心价值体系,既是一个家庭规范的制定者与裁决者,也是一种社会主流价值的分身。从艺术塑造上讲,父亲或者具有父性色彩的角色,属于"卡里斯马"型人物,即"初指拥有神助的超常人物,后被延伸运用,特指那种代表了中心价值体系,以其独有的影响力在特定社会中起着示范作用的人物"[1]。

在《无名之辈》中,父性几乎等同于卡里斯马型人物代表的中心价值与社会权威。影片中马先勇和破产老板高明都身为人父,前者为警察,后者为企业家,两种职业定位本是通常意义上中心价值体系的代表,属于掌握社会话语权的卡里斯马型人物。(见图3)然而由于各种原因,两人被逐出这一价值系统。不论是铸成大错的马先勇不遗余力地寻枪,还是已经跑路的高明艰难地决定回头面对一切,都体现了一种身份的重拾,这种身份在能指意义上表现为协警与企业家身份的恢复,其身份的所指则都是父性重建。这种父性重建的渴望,本质上是家庭与社会的中心价值体系代言人的归位诉求。

(二)意象:心境的物化隐喻有助于观众解读

《无名之辈》的意象使用增添了道具的指涉意义与画面的情感调性。饶晓志作为具有戏剧功底的电影导演,在物件的意象化上具有独到的艺术敏锐力。

[1] 王一川:《修辞论美学》,长春:东北师范大学出版社1997年版,第144—145页。

图3 高明踏上归途，开启父性重建之旅

枪：向往与伤痛。枪在《无名之辈》中是一个核心意象，故事围绕一支失踪的枪展开，悬念设置也缘于此。枪是一种权威的象征，即人物不遗余力甚至舍生忘死追求的身份外化。影片中的枪是一种身份与尊严的代名词，是人物追求的一种隐喻。同时，枪也是一种伤痛的表征，即人物越是靠近它，越是为其所伤。所以，枪的存在似乎在告诫底层小人物，对权威的渴望和对尊严的向往需要付出伤痛的代价，这是实现阶层跨越难以避免的磨难。

门：隔离与弥合。门在《无名之辈》中是一个充盈着感情力度的意象，是一种暗示命运转折的象征。马先勇没能推开妹妹马嘉旗的家门，带有一种情感隔阂的意味。然而，马嘉旗决定和哥哥诀别的一刻，她强忍眼泪、故作洒脱地"贬斥"马先勇，就是担心和哥哥见面后无法控制胸中情感的闸门。此处，门的存在直接避开了直面的尴尬，客观上带给三个人物独立的心灵空间。这一切都以门内眼镜的视角，见证了马嘉旗与哥哥的亲情弥合。作为倾听者的眼镜，此刻也与马嘉旗敞开了彼此的心扉。

画：泡影或蓝图。画在《无名之辈》中是美善的写照，同时隐喻着新生。当一切尘埃落定，马嘉旗醒来看到眼镜留下的画。画上留言"我想陪你走过剩下的桥"是一种真情的流露，也是美善本质的彰显。然而，此时眼镜因为误伤马先勇正面临牢狱之灾。那么这幅画究竟只是一种乌托邦式的泡影，还是二人未来的生活蓝图？画中的理想能否实现已不重要，画本身就是底层弱者相互取暖的写照。

路：逃离与回归。路在《无名之辈》中代表着命运轨迹的转变，"人在旅途"即

是对"人生道路""心灵之旅"的指涉。影片中最为鲜明的路之隐喻不外乎高明的逃离与归来。作品中不同的人生之路是一种互文,高明的归途也是对影片中其他人物命运之路发生转折的指涉。路对马先勇而言,也具有重大的命运关联,酒后驾车的道路灾难使路成为马先勇不可磨灭的创伤记忆。自此马先勇一直在父性与尊严的归途上苦苦追寻。

桥:尽头或开端。桥在《无名之辈》中具有多层象征意义。桥梁用来连接空间断裂处,也是人生告别一段旅程而开启新的旅程之隐喻。首先,桥意味着一种尽头。影片中眼镜认为,"桥是路走到了尽头",这里透露出的是小人物在生活无望之余的悲凉与绝望。其次,桥隐喻着未知与失衡。桥可以视为另一种"路",是人生转折的关节处。大头与真真两人在桥上的奔跑如同漫天烟花一般浪漫而短暂,处于一种非恒定的状态。最后,桥暗示着一种开端。大头与真真桥上重逢,也隐喻着过往纠葛的结束与全新旅程的开启。

面具:流露与遮蔽。面具在《无名之辈》中具有两点隐喻功能:一方面,面具是喜感的流露,是该片喜剧外壳的具象化。开场两个憨匪抢劫手机店时,面具是一种小丑化、笑料化的表征,特别是眼镜对面具的阐释,是一种充满喜感的笑料,也暗指两个憨匪并非真正的凶神恶煞。另一方面,面具是卑微的遮蔽,隐藏着难以言说的情感。两个憨匪畏惧在马嘉旗面前摘下面具,隐含着弱者冒充强大的可笑与可悲。憨匪摘下面具后对马嘉旗的恫吓实际上是试图用语言武装自己,重新戴上"面具",这都是对面具之下卑微本质的写照。

烟花:宿命或憧憬。烟花在《无名之辈》中承载着多重职能。首先,烟花的短暂具有指涉意义。小人物的喜悦如同烟花一样绚烂短暂。其次,烟花的爆破发挥着叙事功能。过度紧张的眼镜在烟花突如其来的爆破声中不慎叩响了扳机,完成了他逞能当英雄的美梦,同时也把自己的人生推向深渊。最后,烟花的绚烂也具有光明的指向作用。《无名之辈》片尾彩蛋交代了人物的结局,聊以慰藉观众情感的同时,也似乎在昭示着生活虽难如愿,但天无绝人之路。

三、情节与时空:底层叙事的动态之维

《无名之辈》的意外成功在底层叙事中亦体现为情节与时空的动态之维。情节编织的成功之道其实在一定程度上具有先验性,曾经成为银幕黑马的《疯狂的石头》为《无

名之辈》的票房逆袭打了前站。《疯狂的石头》讲述了一个破产企业的落魄科长和几伙社会人士围绕着钻石抢夺展开的故事。这是典型的强情节叙事与多线索叙事。特别是平行蒙太奇交叉剪辑的使用，让观众从上帝视角来审视这场钻石争夺战。在叙事中，由于角色不清楚对方情况，所以闹出了许多笑话。《疯狂的石头》中底层小人物近乎西方滑稽、荒诞的演绎，与经典电影《两杆大烟枪》的许多创作经验如出一辙。当然，《无名之辈》在延续这种情节模式的同时，基于饶晓志导演的戏剧出身，又在叙事上体现出强调冲突集中的三一律与强化写意象征的潜文本的时空特色。对经典文本的创作沿袭和自身特色的彰显无疑满足了接受端的定向期待与创新期待，这也是《无名之辈》成为年度黑马的重要缘由。

（一）情节：符合受众市场需求的叙事

强情节叙事较符合当前工作生活高速运转中的大众审美，符合受众市场需求。相较于文艺范儿浓厚的弱情节、慢节奏，强情节、快节奏的叙事更有市场。强情节叙事的绝对情节强度及相关概念均由学者李胜利提出，起初用于电视剧叙事研究，这些概念亦适用于电影叙事的探索。《无名之辈》由一支丢失的枪带来的悬念感和近乎荒诞的喜剧情节，决定了该片的强情节叙事风格。一是情节密度较大。在单位时间内，翻转次数越多，信息量越大，则情节密度越大。影片中眼镜、大头从逃离劫案现场到与马嘉旗唇枪舌剑，充满了反转。（见图4）二是情节落差较大。情节落差集中体现为情绪落差。影片中以马嘉旗尿失禁为节点，憨匪与瘫痪女情绪氛围落差显著。马先勇获得寻枪线索后，希望在即却又瞬间陷入窘境，落差明显。三是情节黏度较低。《无名之辈》整体上因果关系让位于情感关系，即感性色彩浓重而理性思维较弱，情节黏度较低。

《无名之辈》的多线索叙事主要分为三条线索，在此强彼弱、此起彼伏的多情节交错铺陈中形成互文，揭示真相。在第一条情节线中，马先勇的寻枪之路宛若一场浩大的父性重建工程，其背后的目标指向尊严；在第二条情节线中，眼镜、大头在大众传媒与瘫痪少女的软暴力中颜面尽失，最终失手开枪后被警察摁倒在地，被辱没了尊严；在第三条情节线中，高明从逃离到归途的转折实际上是父性尊严丧失达到极点后的反转，归途是重拾父性的一场旅程，但未完全成功。三条情节线索彼此呼应，指向尊严并走向一个不尽如人意却又聊以慰藉观众情感的结局。命运裹挟着所有人朝落日的方向追赶余晖，却只能渐渐驶向绝望的暗夜。

在多线索呈现"情节负向驱动"的同时，需要"情感正向驱动"与之产生反作用力。

图 4 两人由持枪威逼的强势迅速沦为束手无策的弱势

这是审美心理期待使然。底层叙事毕竟不是励志叙事，所以情节走向也具有类型定式。这种定式满足着观众的定向期待。同时，人物对命运的抗争与人们之间的相互取暖又带来强大的感人力量，情感的正向驱动以诸多意料之外、情理之中的方式满足了观众的创新期待。较为典型的是第二条线索的延宕。当两个憨匪走出马嘉旗家，这条情节线依然在延续，以悬念的方式成为暗线，直至结局方才揭晓；马嘉旗一觉醒来，看到了画，自此实现了与眼镜彼此之间的心灵治愈与灵魂救赎。（见图5）所以，第二条线索的延宕是对三线合一的"枢纽站"悲剧情节之温情弥合。

影片最后的高潮段落是一个情节"枢纽站"。多条情节路径最终通向的是一个表面仍然激烈亢奋却隐含着慰藉与悲情的结局。在这个情节枢纽站中，冲突抵达高潮，多重矛盾汇聚于此，《无名之辈》选择的闹市步行街正是这样一方能量场。伴随着天幕下烟花的巨大声响与夺目色彩，无名众生的悲情命运被掩盖在一种看似大团圆的天幕之下。

（二）时空：三一律与潜文本

《无名之辈》在时间与空间上借鉴了新古典主义戏剧三一律。源于亚里士多德于《诗学》中提出的三一律发展至17世纪，从规律演化为教条，变为新古典主义戏剧品鉴的金科玉律。后世戏剧乃至影视创作在突破三一律桎梏的同时也保留了其合理性。就《无名之辈》的时间而言，所有故事都发生在一天之内。日月轮回似乎预示着人生的起承转

图5 "眼镜"留下的画是真挚情感与人生希望的朴素写照

合,夜幕降临,所有人物的奋勇挣扎都在此刻尘埃落定。时间上极具规定性的线性铺陈手法偶然穿插回忆、倒叙,揭开过往伤痛和人物身世,强化了人物关系与情节因果。同时,作品的强情节、多线索叙事的信息量避免了顺叙时间叙事的平淡乏味,利于观众接受。就《无名之辈》的空间而言,虽然故事不限于一个空间,但主要场景屈指可数,比如建筑工地、抢劫现场、马嘉旗家、梦巴黎会所、高速公路以及冲突高潮的步行街闹市。在作品三条主要线索中,只有马先勇基于寻枪目标辗转于工地、街市、学校、会所、警局,看似空间较多,实则由第一人称串联起来,大有移步换景的古典主义戏剧时空感。第二条线索中两个憨匪所处的瘫痪女家与第三条线索老板高明所处的公路基本都在各自的单一空间中完成叙事。这些空间具有相对的独立性,成为每条情节线索的富有指涉含义的物质载体。

观物不可皮相,应当含而不露地为物质空间植入潜文本。首先,空间创制意在营造矛盾感。都匀这座小城作为故事的空间载体,具有多重风格杂糅带来的矛盾感。影片展现的这座西南小城是凋敝与繁华、昏暗与明媚、原始朴素与初具华彩的复合体。多重格调的复合本身就具有强烈的不稳定性,从而深化了多重矛盾的剧烈性。地产商与业主的矛盾、阶层之间的隔阂、教育冲突等在城市舞台轮番上演,这正是城市空间潜文本的意义所在。其次,空间创制意在凸显混沌感。两个憨匪各自怀揣愿望,但找不到真正的实现路径,误将自己当作蜘蛛侠与钢铁侠的现实翻版,误将自己的打劫当成一种英雄行为,

图 6 马嘉旗的家成为两人彼此救赎的心灵场域

是一种空间镜像误读，说明其内心世界的混沌。现实空间与心灵空间的错位造成了迷惘与困顿，使眼中世界是一个混沌的空间。马嘉旗的家就是盛放混沌感的戏剧容器，是一个敞开心扉的避风港，被创作者植入了潜文本。（见图 6）最后，空间创制意在表征逼仄感。恰如宣传片所言，"一座小城，困住蝼蚁"。从宏观的城市空间来讲，都匀的地理空间以山地为主，依山而建的城市自然而然地显现出公共空间的狭窄逼仄，高密度的楼群与狭窄的街道是受到挤压的心理空间的外化和隐喻。从微观的局部空间来讲，救护车是一个极具隐喻色彩的空间载体。（见图 7）救护车中的误伤，似乎是一种命运的玩笑、人生的巧合，又是一种底层草根于逼仄生存空间中挣扎到极致的悲情隐喻。同时，乘坐救护车本身就具有伤痛的暗示，也是一种底层小人物在逼仄狭窄空间中撞得头破血流、伤痕累累的潜文本空间植入。

毋庸讳言，《无名之辈》在情节与空间的设计上也存在提升空间。《疯狂的石头》曾使用多线索叙事，多条线索都围绕着真假钻石展开。由于各条线索存在信息不对称，往往会产生意料之外的滑稽效果，如此一来线索之间的关联度提升，更有利于观众对故事世界的沉浸。然而，《无名之辈》三条主要线索之间关联度较低，这与主创者的空间设置有关。诚如前文所述，每条线索所在的空间相对单一和封闭。如此，每一空间内的人物行动对其他空间的人物行动影响便比较弱。《疯狂的石头》则不然，在空间上，甲乙二人作为对立方，寓所只相隔 堵墙，丙扔下可乐罐的时间，丁行驶的面包车恰好路过

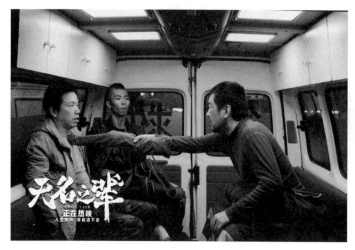

图 7 救护车的逼仄空间是主要人物的心灵外化

而被砸中。这种线索的关联度依托于时空载体的同一性，并得到强化，而时空同一性的情节交错又是推动事件发展的关键情节点。对比之下，《疯狂的石头》对多线叙事的运用更为炉火纯青。《无名之辈》多线索关联性弱，其实也可选择《追凶者也》的情节模式。《追凶者也》采取了类似于《低俗小说》的章回体结构，讲述了一场意外串联起三个故事的追凶案。章回体结构是对多线索叙事共时性的历时性的改写，尤其适合线索之间关联度较弱的多线叙事。当然，这只是一种基于《无名之辈》所存在问题的动态创设。

四、审美格调：小人物的复合式悲喜剧

《无名之辈》具有喜剧外壳、悲情内核，是较为典型的中国式黑色幽默。这正是《无名之辈》作为年度"黑马"在美学维度上的投射。黑色幽默是一种社会悲情的喜剧外化，是对现实情绪的美学提炼，悲喜风格的对立统一使黑色幽默具有一种举重若轻的戏剧张力。这种喜剧范式来源于美国 20 世纪 60 年代的文学流派。从根源上讲，黑色幽默作家往往塑造一些乖僻的反英雄人物，借其荒谬可笑的言行影射社会现实，表达作家观点。《第二十二条军规》《万有引力之虹》《第一流的早餐》《烟草经纪人》《凯柏特·赖特开始了》都是这一文学流派的代表小说。《无名之辈》中自诩为侠的两个憨匪实则是反英

雄的人物塑造。其滑稽荒谬的言行实际上是一种美国黑色幽默所涵盖的滑稽戏剧、电视喜剧、喜剧电影的沿袭。这些以黑色幽默为审美风格的作品风靡美国，长盛不衰，已经经受住了观众和岁月的考验。中国电影市场上美国电影票房一路高歌猛进，正代表了中国观众在审美上对美国电影很大程度的认同。因此，将黑色幽默风格植入中国电影创作，在审美对接上不存在风险。同时，由于此类国产电影为数不多，一旦出现，观众耳目一新，这也增加了《无名之辈》的取胜砝码。

（一）举重若轻，喜剧外壳

走入影院，欣赏喜剧，对于在繁重工作与家庭琐事中奔波劳碌的"无名之辈"而言，是一种放松心情的上乘之选，这是《无名之辈》在审美风格上的一项优势。《无名之辈》不仅塑造了类似美国黑色幽默的眼镜、大头这类喜感人物，还赋予了悲剧人物以喜剧色彩。比如，马先勇的经历与《暴雪将至》中的余国伟如出一辙。二人的共同点是怀有警察梦，并具备过硬的刑侦能力。余国伟可以凭借一己之力接近真相，马先勇也凭单打独斗最终追回真枪。但是《暴雪将至》从色彩到环境都是一种阴郁风格，始终处于一种哀怨郁愤的悲剧氛围之中。《无名之辈》则在马先勇这条线索上亦庄亦谐，依然浸润在一种荒诞的喜剧格调之中。深入《无名之辈》，该片黑色幽默的喜剧外壳实际上由多种喜剧原料打造而成。所谓黑色幽默电影，是对黑色幽默文学在内容层面以喜剧表达悲剧这一核心思想的继承。在形式层面，电影的喜剧手法除了荒诞滑稽，还有对西方自古希腊喜剧伊始的许多喜剧手法的融合与拼贴。

其一，影片继承了古希腊式喜剧传统。"古希腊喜剧大师阿里斯托芬的代表作《鸟》《蛙》《和平》《阿卡耐人》等均关注现实，关心人生，针砭时弊，有广泛的社会影响，也奠定了欧洲现实主义喜剧的传统。如果具体说到喜剧性和喜剧效果产生的原因，则是指喜剧中的小人物由于性格和生存欲望的驱使，其在追求生活与感情目标的过程中，愿望与现实发生矛盾冲突，生存选择不断受阻，其行动不断产生与其愿望相反的效果。"[1]《无名之辈》中的两个憨匪渴望在城市中出人头地却尊严尽失；马先勇一直渴望回归主流社会却每况愈下，离梦想只差一步却又功亏一篑。在此，这些充满喜感的存在似乎都受到命运驱使，只是以令人捧腹的方式表达命运的不可抗性。

其二，影片体现出一种透明错觉。尼古拉·哈特曼在谈及喜剧的美感体验时提出，

[1] 路海波：《电影〈无名之辈〉显露高级喜剧品质》，《文艺报》2018年11月28日。

喜剧能使人产生一种"透明错觉",无足轻重的事物以郑重其事的形式呈现,以至于给人以高深莫测、郑重无比的错觉,上当之后怀疑自己先前是错觉却又不敢肯定。只有当时间不断推进,这种错觉才能借由"透明"而消解。《无名之辈》中的两个憨匪试图把自己包装成蜘蛛侠、蝙蝠侠等类超人形象,企图以一种强悍的威力震慑他人,实际上就是一种无足轻重的"郑重其事",二人与瘫痪女数回合的较量使观众的透明错觉渐渐消解,一切堂而皇之和郑重其事都化为虚无。

其三,影片融入了荒诞戏剧的色彩。荒诞是一种失去家园、无所依托的状态,表面上滑稽可笑,背后是孤独焦虑。在《无名之辈》中,形形色色的人物都在寻找自己的灵魂归宿,却无所适从,于是产生了一连串啼笑皆非、荒诞不经的人生故事。荒诞作为审美范畴,其典型特征即为"扁平化"。从价值观来讲,"高雅与鄙陋、神圣与平凡、美丽与丑恶、完好与残破都是一样的——极其贵重的画框中间可以仅仅是一块抹布"[1]。影片中没有按照通常的社会意识形态将劫匪、按摩女郎、黑心老板、情妇等化为假恶丑的典型,而是把人性的光辉与瑕疵并列呈现,无法单纯地褒扬或批判,其实是一种价值扁平的表征。从时空观来讲,时空纵深感不再,秩序也不复存在。在影片最后的"时空结"步行街这场戏中,警察、黑社会、学生以及几名主要人物的"混战"实际上已经把时空夷平,秩序打乱,是一种扁平时空观的表现。

(二)命运之矢,悲情内核

《无名之辈》的喜剧外衣之下是其悲情内核,之所以是悲情而非悲剧,是由于影片浸润于一种悲剧氛围中,人们在命运的裹挟中似乎无能为力,但人性中的光辉又将人们导向光明和希望。

本片的悲情色彩具有双重性:一方面,悲情具有古希腊命运悲剧色彩,犹如《俄狄浦斯王》一般,主人公无法逃离命运的捉弄。命运悲剧的主人公并非道德缺陷或性格缺陷之人。这些人物往往由于一点小错误而导致无可挽回的悲剧命运,不论如何努力也难以脱离厄运。《无名之辈》中马先勇和眼镜都带有这种性质。所有的努力和挣扎随着一声枪响瞬间消失殆尽。另一方面,悲情具有19世纪欧洲社会悲剧的色彩。社会悲剧揭示了社会存在的种种不合理因素,具有鲜明的批判精神。不论是法国小仲马改编而成的《茶花女》还是挪威易卜生的代表作《玩偶之家》,均对社会偏见与世俗势力进行了揭露

[1] 叶朗:《美学原理》,北京:北京大学出版社2009年版,第370页。

与批判。社会悲剧强调社会矛盾中的不合理因素导致人生的悲剧。在《无名之辈》中，底层叙事实际上也折射出阶层金字塔底部人群在物质生活与精神生活上的双重窘境，这既有其自身的原因，也有社会眼光本身的问题。

当然，不论是命运悲剧还是社会悲剧，往往一悲到底，主要人物走向终结。《无名之辈》在融入悲情色彩的同时力求做到哀而不伤。"艺术包含的情感必须是一种有节制的、有限度的情感。这样的情感符合'礼'的规范，是审美的情感。郑声的情感过分强烈，超过了一定的限度（'淫'），不符合'礼'的规范，所以不是审美的情感。"[1] 与此同时，中国戏曲叙事素有大团圆结局的传统，不论是寄希望于清官的《秦香莲》，还是寄希望于上苍的《窦娥冤》，或是寄希望于神话的《长生殿》，抑或是寄希望于想象的《梁山伯与祝英台》，都以人们对美好结局的向往而作结。这是中国人戏曲审美倾向的重要特征。《无名之辈》则继承了中国传统叙事美学传统，既避免了大悲大喜，在述说不幸遭遇的同时也在由喜剧元素进行调节，又一定程度地借鉴了大团圆的结局，片尾彩蛋是对人物悲情命运的弥补，也是对观众渴望圆满的照拂。

五、文化之思：历史、时代、地域的文化合力

《无名之辈》以"黑马"姿态赢得市场认可，从根本上依然是文化使然。特定的文化孕育特定的艺术作品与对应的受众群体。在文化八面来风的今天，国产电影受到西方电影文化深刻影响的同时，也受到本土历史与现实文化的深厚滋养。作为一部黑色幽默电影，《无名之辈》对美国黑色幽默电影形式层面的文本与审美的借鉴只是其实现票房逆转的外部因素，内部缘由则在于本片所蕴含的历史维度、时代维度与地缘维度的文化合力。首先，历史文化中儒家学说始终占据社会主流地位。儒家以"仁"为核心思想的文化源远流长，已经深入国人骨髓，成为一种文化定式。这个"仁"在《无名之辈》中既有对底层人群的同情怜悯，也有与"无名之辈"的同病相怜，还有一种对历史的苍茫感和对人世的悲凉感。此时，外在轻松的喜剧样式把观众带入深沉的现实反思，从而实现一种共鸣与共情效应。这是本片上映后观众口碑集聚的一个重要因素。其次，时代文化中的底层关怀日益引起大众关注。改革开放 40 年来经济财富的积累使大部分人的物

[1] 叶朗：《中国美学史大纲》，上海：上海人民出版社 1985 年版，第 47 页。

质生活水平日新月异，但是仍有少数群体由于自身条件或外部原因无法享受这些物质成果，同时在精神层面存在诸多问题，沦为物质与精神之双重"难民"。特别是精神方面，这些底层人群如《无名之辈》中的眼镜、大头，有着精神生态的脆弱性和思想意识的局限性等症结。而这些精神症结同样蔓延于走入影院的"白领""金领""高知"之中。关注底层人群精神世界的同时也是观众的自我观照，这是高速运转的中国社会对精神家园的时代诉求。最后，地域文化中的西南特色成为近年来的银幕现象。近年的现象级银幕作品《百鸟朝凤》《路边野餐》《地球最后的夜晚》《无名之辈》等均出自贵州籍主创者之手。这与黔地的自然景观和社会景观所孕育的人文精神息息相关。

（一）历史溯源：儒家文化之广博仁爱

从历史渊源来讲，《无名之辈》带给人们的感伤和同情在审美之维可以追溯至中国古代儒家文化"仁"的范畴。"仁是一种普遍的人类同情、人间关怀之情，是一种人类之爱，即孔子所说的泛爱众、爱人。"[1] 仁作为人类弥足珍贵的情感，从爱亲人到爱生命之物，直至爱整个自然界。

从孔孟的"民贵君轻"之民本思想，到受这一思想启迪的诗圣杜甫之"三吏""三别"，都是古代知识分子仁之外化。儒家的仁爱投射于《无名之辈》，一方面体现为苦苦挣扎、各怀苦楚的众生在彼此刺痛又彼此慰藉时所流露出的人间真情，眼镜与马嘉旗从剑拔弩张的对峙到生死相依的憧憬带给观众的正是一种对小人物命运哀怨郁愤的沉郁与温厚平和的纯美。另一方面，马先勇的人生遭遇似乎是一个命运的玩笑，令人啼笑皆非。当我们目睹这个因早年过失而一无所有，不论如何挣扎都难以改变命运轨迹的中年男人时，似乎看到了现实中无数的"马先勇"仍在命运的迷途中苦苦等待一线生机的悲凉感与苍茫感。

（二）时代动因：社会文化之底层关怀

从时代缘由来讲，底层叙事的电影于 20 世纪 90 年代社会阶层分化日渐严重的背景下产生。城市工业文明的曙光还未沐浴到那些生活在社会底层、挣扎于城市边缘的人群。这些人群在时代大潮中也渴望获得生存的保障与生活的尊严，但是市场大潮下日益物质化、趋利化的思潮已经把这群物质财富匮乏者推至社会边缘。游走于社会底层的人群普

[1] 傅庚生：《文学赏鉴论丛》，西安：陕西人民出版社 1981 年版，第 316 页。

遍具有物质利益的敏感性、精神生态的脆弱性、思想意识的局限性。物质基础、精神生态、思想力量的孱弱致使他们很难真正走出底层困境，所以会在现实生活中反复上演《无名之辈》中眼镜、大头和马先勇之辈的故事。

所谓"无名之辈"，姑且可以看作平凡众生、无名草根的代称。其一，就物质基础的薄弱而言，底层人群奔忙于各行各业的生态底层，由于复杂劳动与简单劳动所对应的价值差异，这些人始终挣扎于温饱线上，由此也决定了其物质利益的敏感性，甚至有些草根为了物质利益出卖人格、出卖灵魂、出卖肉体。《无名之辈》中大头中意的按摩店女郎真真正正属于为了生存的物质保障牺牲肉体的典型。其二，就精神生态的脆弱而言，则源于底层人群敏感的自尊心和自卑感。自尊与自卑犹如一对孪生兄弟。在都市代表的精英文化与主流文化圈层中，底层人群一方面渴求阶层的晋升，获得体面和自尊；另一方面又被精英与主流所排斥，产生自卑感与对立性。因此，在离开世代繁衍的乡村文明，走进繁华冷漠的都市街区后，精神生态的骤变总会带来精神世界的失衡。其三，就思想意识的局限而言，底层人群由于教育资源匮乏、生活环境局限等因素，难有开阔的眼界和成熟的思想。《无名之辈》中眼镜与大头到城市中希望有一番作为，但选择鸡鸣狗盗的方式来实现所谓的"理想"，并由于"憨""笨"而引发了一系列令人捧腹的事件。所幸的是，电影作为大众文艺，关注到底层人群的困境，引起了全社会的文化反思。

（三）黔地文化：自然景观与人文情怀

近年来贵州籍的创作者为中国银幕增色不少。2016年上映的《百鸟朝凤》荣获第13届精神文明建设"五个一工程"优秀作品奖和第29届中国电影金鸡奖，影片编剧肖江虹系贵州籍剧作家。2018年肖江虹凭借作品《傩面》获得第七届鲁迅文学奖中篇小说奖，成为首位获此殊荣的贵州籍作家。同样来自贵州的导演毕赣于2016年和2018年分别执导的《路边野餐》和《地球最后的夜晚》折桂台北金马影展金马奖。作为2018年银幕"黑马"的《无名之辈》，出自贵州籍的饶晓志之手。同时，其他正在成长中的诸如"罗汉兴、崔义祥、杨正庆等贵州籍导演，他们的作品也都从贵州这个西南省份出发，携带着家乡故园留下的深刻印记。当然，贵州导演群的作品是多元化的，但他们作品中的'贵州形象'都为他们的作品增色不少"[1]。出自黔地的银幕作品日益受到观众青睐，与贵州地域文化息息相关。

[1] 胡谱忠：《〈无名之辈〉："贵州影像"的魅力》，《中国民族报》2018年11月30日。

一方面,《无名之辈》等贵州制造占领票房市场与影片表现的自然景观息息相关。当今时代,奔波劳碌的都市人群总向往一种"诗意地栖居",这也是人们忙里偷闲时常常渴望田园诗意休假的缘由。这种"诗意地栖居"不应该是永难企及的乌托邦,而是现实世界中可以触及的一方天地。北方的大漠飞雪、江南的小桥流水,已然在小说、戏剧、影视文本中大量演绎,不再新鲜。贵州的自然风光不是典型的南北方景致,而是一种黔地独有的山水自然之美。毕赣导演的《路边野餐》与《地球最后的夜晚》中黔东南地形地貌赋予了作品一种朦胧迷惘的思绪。神秘潮湿的亚热带乡土,大雾弥漫的凯里县城,似有与世隔绝的世外桃源之感。同理,《无名之辈》拍摄地贵州都匀是一方山清水秀的所在,城市化进程尚未吞没都匀本身的山水灵动。城中云雾缭绕、群山环抱,蜿蜒的小河、山水风雨桥、明清石板桥等建构出一种世外桃源般的意象空间。一直以来,银幕上鲜有大量呈现贵州自然风貌的影片,几场银幕实验的大获全胜,其实是导演们以贵州自然景观的银幕再造实现了观众的一种诗意寄托。

另一方面,《无名之辈》等贵州制造占领票房市场与影片折射的人文景观密切相关。一方水土养一方人。贵州是全国唯一没有平原做支撑的省份,走进贵州,就走进了山之王国。自古以来,黔地山民朴实无华、性格直爽,性情如同甘酿一般醇厚,是一种热烈的真性情。这也许可以看作茅台酒诞生于此的人文因素。久居繁华都市、倦怠职场斗争的人们其实渴望这种人际之间相对简单、朴素的真性情。生长于贵州的饶晓志导演把自身的这种黔地性情融于《无名之辈》当中,使全片洋溢着一种底层小人物真诚、朴实、善良、豪迈的真性情。本片演员虽然来自天南海北,但却尽量仿照贵州方言,使得影片更有喜感、更接地气、更通人情。眼镜与大头这种黑色幽默反英雄形象的背后实际上是真挚的情感与朴素的情怀,否则,大头不会明知是抓捕陷阱还毅然前往与心上人会合,眼镜也不会受到感动而为马嘉旗留下一幅寄托美好的画。还有,马先勇执着于回归警察队伍和高明执意踏上归途面对一切,其实都内蕴着贵州人一种坚如磐石的执拗,这份执拗正是一种真性情的写照。本片中"无名之辈"身上的人文精神正是一种影院观众久别的心灵神往,填补了观众心底的精神文化缺失。应该说,贵州灵韵丰厚的银幕佳作以独有的人文关怀温暖了观众的心灵世界。

六、运营之道：爆款制片与口碑营销

电影所具有的艺术和商业的双重属性，决定了它既是艺术品又是工业品。电影工业美学旨在完成两种属性的平衡统一与相辅相成。作为注重品牌等无形资产价值的电影，文化价值与商品价值的实现与制片、营销等策略密切相关。对于《无名之辈》而言，其爆款制片与口碑营销，不妨作为同类影片日后运营的经验之谈。

（一）爆款制片：注重文本潜质与"制宣发"一体化

从宏观电影市场俯瞰，2012年中国的年度总票房刚刚突破百亿元，2018年则突破600亿元大关。此种增速其他行业难以望其项背。在这一趋势下，大量资本涌入电影行业，对于职业制片人来讲，最为关注的是资本背后的标的物——影片是否具备高杠杆收益潜质。《无名之辈》制片人梁琳提出了爆款理念，她认为："所谓爆款，往往是在前期的时候，不管是市场还是观众的认知度都非常低，他们低估了这个项目的价值。""当我们想着观众可能会喜欢什么，来审这个剧本的时候，往往会很偏颇，如果故事的情感打动了我们，才更可能成为爆款。"[1]

爆款制片一方面重在文本潜质。当《无名之辈》制片人梁琳与导演饶晓志及另外一名导演在后来谈起故事原型时，其实是受到饶晓志先前一部话剧中轮椅的启示，在大家根据市场预期来编织故事情节之际，梁琳提出就用当前可以打动自己的故事，而不要妄加揣测未来观众的欣赏品位。应该说，一个动人的故事原型是激发制片人运营的强大动力。事实证明，影片的动人之处正是其实现观众共情效应、成为票房爆款的重大缘由。在立足爆款潜质的基础上，《无名之辈》的投资构成相对多元。除北京京西文化旅游股份有限公司（简称"北京文化"）外，《无名之辈》的主要制作还有六家，即英皇（北京）影视文化传媒有限公司、上海正夫影视文化有限责任公司、霍尔果斯少年派影业有限公司、深圳市一怡以艺文化传媒有限公司、爱奇艺影业（北京）有限公司、浙江熙元文化传媒有限公司。北京文化董秘陈晨在接受《每日经济新闻》记者采访时表示，北京文化有自己投资、选片的逻辑体系，除了现实主义题材之外，也投资了一些其他题材的影片。北京文化通常不是采取某种题材的跟风措施，而是更看重剧本、导演、演员、摄影等文

[1] 张春楠：《北京文化押中黑马〈无名之辈〉预计笑纳6000万元收益》，搜狐网2018年12月6日（https://finance.sina.com.cn/roll/2018-12-06/doc-ihmutuec6815158.shtml）。

本要素，这是因为文本潜质是影片成为爆款并持续发挥市场效益的先决条件。

另一方面，爆款制片依托于"制宣发"一体化。电影工业美学主张"在电影生产过程即弱化感性的、私人的、自我的体验，取而代之的是理性的、标准化的、规范化的工作方式，其实质是置身商业化浪潮和大众文化思潮的包围之下将电影的商业性和艺术性统筹协调达到美学的统一"[1]。强调理性至上旨在满足观众审美需求的最大公约数，降低成本、保证票房、规避风险，从而在提升大众审美水平的同时提高资金使用效率。《无名之辈》采取制宣发一体化就是电影工业美学理性观念的具体实施。北京文化的战略是做"全产业链服务型平台公司"，通过搭建这一桥梁，使制片方更充分地了解观众诉求，调整制作方案；也使受众增强参与感并更早了解影片，开掘潜在票房。制宣发一体化涵盖了一部影片完整的生命周期，形成合力为电影保驾护航。的确，客观地讲，《无名之辈》披荆斩棘一路走来，与制宣发策略有着紧密关联。北京文化对制片介入较早，并持有股份。从《无名之辈》剧本形成到影片粗剪完成，北京文化持有了51%的股份。正是由于对该片全方位的了解，才促使北京文化主动垫资宣发。作为宣发方代表的张苗总经理曾就影片创作与饶晓志导演商议并达成一致，为影片增加亮点。当时张苗从制片角度深感影片第三幕欠缺情绪的制高点，也就是眼镜与马嘉旗分离后，马嘉旗看着眼镜留下的那幅画，应该增加一段音乐烘托情绪，于是在那一段落加入了音乐，强化了观众泪点。

（二）爆款制片的经验之谈

在《无名之辈》中，制片人体现了"中心地位"。电影工业美学已经预见，"'制片人中心制'是未来中国电影市场发展的大势所趋，这意味着导演不能再任意而为，在剧本把控、演员选择、镜头拍摄、后期剪辑等方面都要有制片人与之牵制，导演的过分个人化和艺术性的表达将会被限制，只有在体制和束缚内最大限度地发挥艺术想象和艺术创造力才能在今日的中国电影市场取得一席之地"[2]。在《无名之辈》中，制片人与导演共同决定影片立意与故事梗概，从项目初始设计上就表现出市场与创作的兼容性。

当然，市场具有不可预期性。制片人梁琳谈及项目困境时，道出了《无名之辈》曾经历过的各种困难，如缺乏流量明星、拍摄期间合作方临时撤资、上映前热度不高、网络平台的想看指数寥寥几千。制片方希望在上映前通过点映带来市场热度，但是影片当

[1] 陈旭光、张立娜：《电影工业美学原则与创作实现》，《电影艺术》2018年第1期。
[2] 同上。

时还未取得许可证。与此同时，同期《毒液：致命守护者》《神奇动物：格林德沃之罪》两部大片的前后挤压，导致几个投资方想要调整上映期。但是，梁琳坚持把首周末三天当成大规模点映。结果证明，制片人决策正确，带来了口碑集聚。成熟的制片人对市场瞬息万变的把控和应变能力是一部影片生死存亡的关键。

对于供给侧内部，制片与宣发合作，形成"制宣发"一体化的"利益纽带"，弥合了艺术与商业、成本节约与制作耗费的冲突。北京文化的较早参与促成制片方和宣发方达成共赢。一是宣发方充分了解影片的创作背景、导演意图、演员呈现、档期排片、竞争对手等信息，更有针对性地提供宣发方案。二是消除信息不对称，从而使北京文化做出成为影片最大股东并垫资宣发的决定，解决了制片融资的后顾之忧，也客观上促使宣发方竭尽全力提升宣发效果。三是宣发方通过市场调查为制片方建言献策，直接服务于影片创作。

除《无名之辈》外，北京文化投资的《我不是药神》也成为爆款。北京文化对《我不是药神》的投资比例超过10%，该片最终的分账票房为28.85亿元，按照片方11.28亿元的分账票房计算，北京文化获得的票房收益将超过1亿元。虽然影片结算的时间会稍微滞后，但《我不是药神》的票房收益已经相当于公司2018年1—9月超过两倍的净利润。与《我不是药神》的分梯度发行和《战狼2》的保底发行不同，《无名之辈》采取了比较传统的发行方式。北京文化作为主要发行方，对每个区域的发行不尽相同，所以也很难描述一个确定的收益比例。当然，算上投资和发行的权益，北京文化对《无名之辈》整体的收益分配大约占30%。据英皇电影透露，《无名之辈》的制作成本共3000万元，获得7.95亿元的票房，其中要向国家交纳3.3%的增值税、5%的国家电影发展基金，剩余的91%~92%和电影院进行分账，分给院线方52%~58%，剩余的33%~35%，也就是可供投资人分配的资金为2.76亿元。除以制作成本的话，当下投资回报率就已经达到9倍，这就是影视投资的爆款制片带来的暴利回报。

（三）口碑营销：观众"投票"策略升级

一方面，口碑效应逐层显现。

营销主要按照影片类型采取相应策略，然而《无名之辈》可参照的营销先例有限，基本上只有《疯狂的石头》《驴得水》，所以不易做出明确的市场预期。《无名之辈》的营销难度在于：一方面，类型上观众对该类片认知有限，有效需求难以预测；另一方面，该片演员虽然演技过硬，却非流量明星，为营销带来难度。恰如北京文化电影事业部总

经理张苗所言:"《无名之辈》属于缺乏营销抓手,在市场上相对比较难打的一类。""如果营销得当,影片得到观众认可,就能轻松突破1.5亿元,就是看你能不能击穿它的上限,打开它的上升空间。"[1]

这种新类型影片欲突破5000万元票房,达到1.5亿元还需要在营销方面经历几个阶段。第一阶段,视频宣传。影像时代视频信息的受众面最宽、传播力最强、渗透度最深,影片精彩片段有利于观众形成初步认知,如"任素汐骂人花絮""憨匪VS悍妇特辑""桥城憨匪特辑"等视频。第二阶段,意见领袖。虽然网络时代意见领袖与两极传播效应弱化,但是明星的品牌效应依然可以助力意见领袖的打造。冯小刚、韩寒、陈坤、吴京等明星都发布了影片观感,业内资深人士陈木胜、柴智屏、马未都等也都对影片予以高度评价。第三阶段,口碑传播。宣传效应主要来自第三阶段。豆瓣平台实际上也是网络时代的"意见领袖",宣发方借助豆瓣平台举办活动,邀请职业影评人和影迷观影,通过微博、微信、论坛、贴吧、小红书等社交软件进行爆发式宣传和转载,同时,宣发方采用社会化营销手段,完成从业内到大众的传播。

另一方面,启动排片策略。

电影院集体观影是一种氛围的营造,观众数量愈多,情绪场域愈强。这是影院的优势,网络时代的个体化传播无法替代。因此,通过宣发提升口碑的重要一维就是对影院排片量与上座率的调节。《无名之辈》上映于2018年11月16日,在口碑效应还未产生时,第二日适当缩减排片量,这是以较低的排片量换取较高上座率的策略。较高的上座率对观众是一种暗示,无形中提升了观众的认可度。口碑效应正是通过最早走进影院的观众连同早期宣发逐渐积累而成的。从第三日开始,排片量形成递增趋势,票房占比也与排片占比正相关,到第五日即11月21日,票房实现单日冠军,于是新闻宣传以票房逆袭作为亮点,提升口碑效应。此时各大社交平台开始形成从业内到大众的口碑效应。面对潜在市场需求,宣发团队采取收紧型排片策略。在口碑效应与新闻宣传的进一步发酵中迎来了第二个周末双休日的票房激增。

在《无名之辈》上映期间,票房占比基本上与排片占比正相关。这一方面说明排片量的调整对票房收益十分关键,是影片本身之外不可忽视的市场策略;另一方面也说明影院在排片量的调节中保持了相对稳定的上座率。既保障了场地成本与票房收益之间的

[1] 孙畅:《〈无名之辈〉票房逆袭的背后,挖掘新类型和创新宣发策略的方法论》,百度网2018年11月25日(http://www.tmtpost.com/3609186.htm)。

比例，以确保盈利；也保障了观众始终在较强的影院场域中获得优质的群体传播效果，形成共鸣。这些都进一步强化了影片的口碑效应。

（四）口碑营销的经验与优化

对于供给侧和消费端，营销以阶层文化、社会情绪、大众共鸣作为情感纽带，通过举办宣传活动或设计移动客户端参与，增加社会参与度，培养潜在观众群。比如，设置"我也曾是无名之辈""我不是无名之辈""伟大的无名之辈"等话题，引起广泛社会热议，产生话题效应，并分别为平民英雄、稀有职业从业者制作主题海报。同时，发布与主题有关的歌曲。民谣歌手尧十三的歌曲《瞎子》以及影片中演员任素汐演唱的《等一等》登上各大音乐平台。许多先例表明，一些经典电影音乐的魅力有时会超出电影本身，成功的音乐和音乐背后的故事可以成为影片与观众的情感纽带。

当然，《无名之辈》的口碑营销还存在可以优化的空间。口碑集聚更多依靠观众，作为供给侧的可控性被削弱。营销策略效果在很大程度上体现为映前观众的消费引导效果，这一点由"映前想看指数"来表示。与同一档期的《毒液:致命守护者》相比较，《无名之辈》的映前想看指数处于较低水平。《毒液：致命守护者》的映前想看指数在映前与上映后基本都维持在15000左右，说明宣发营销效果显著。《无名之辈》的想看指数则主要来自消费端观众的口碑集聚，映前这一指数不足500，上映后则上涨了15倍左右，这从侧面说明供给侧的营销策略效果并不是十分显著。此类影片营销在积累经验的同时亟待进行优化。

其一，潜在观众定位从"广撒网"到"精准化"。《无名之辈》的营销针对大众市场无可厚非，但是根据艺恩电影智库统计[1]，从性别比例来看，女性观众占据74%，偏好程度为116，远高于26%的男性观众及72的偏好度。从年龄分布上看，20~29岁占72%，19岁以下占16%，青年人占据主体。从职业分布上看，服务业占44%，办公文教占31%，信息产业占13%，其他行业占12%。从这些观众分布中不难洞悉，《无名之辈》更容易激发青年女性的共情作用，对服务业人群更有吸引力。那么，今后在表现小人物的黑色幽默题材营销中不妨针对青年女性和服务业人群进行更多的口碑营销，从而更充分地发挥这一人群意见领袖的消费引导职能。

[1] 李桂婷：《〈无名之辈〉复盘研究报告》，艺恩网2018年12月7日（http://www.entgroup.cn/Views/58280.shtml）。

其二，口碑集聚效应从"零散型"到"现象级"。《无名之辈》在上映前的确采取了许多宣发手段，但是由于这些活动过于多样化且分散化，没有形成合力。相比较而言，同年度的《我不是药神》则在宣发营销上形成了现象级事件。《我不是药神》上映前，围绕主演徐峥的"山争哥哥"话题引起粉丝效应，多次登上网络热搜，同时该片根植于一个真实事件，涉及民生关注的医药话题，使之成为意料之中的高口碑高票房之作。《无名之辈》其实也可以探索基于本片的"议程设置"。演员任素汐作为实力派演员的"求戏演"，这些实力派演员在流量明星大行其道的今天也在滑向"无名之辈"的边缘地带。这些都是具有话题度和价值性的"议程"。今后，在设置电影宣发"议程"时，要注重电影的大众文化属性，才能赢得大众市场。"一般来说，大众文化是精英文化的对立面，具有娱乐性、消费性、商业性、通俗性、感性、流行性、轻浅（非深度）等特点。"[1]

其三，物料宣发从重"现场感"到重"客户端"。《无名之辈》在口碑营销中举办了诸如路演等许多现场活动，也在网络客户端采取了一些营销措施。但是，网络营销依然没有形成合力。与《我不是药神》相比较，虽然在各类物料渠道投入上《无名之辈》囿于成本均有所差距，但是在网络新闻与微博宣传两类物料上异常悬殊，两部影片投入量差距在2~4倍，这一点从两部影片物料指数投放上不难发现。[2]（见表1）

表1 《无名之辈》与《我不是药神》物料指数投放比较

物料指数	平面新闻	网络新闻	片花预告	微博宣传	微信文章
《无名之辈》	155	805	463	32143	1642
《我不是药神》	227	1540	1942	129178	1876

"在互联网的背景下，电影实际上早已经'被传统化'，成为一种传统媒体。无论技术还是美学都发生着深刻的变化。电影不仅要与新媒介争夺受众，也要利用新媒介来传播和营销，打造舆论影响力，同时互联网新媒介也在不断地改变着电影的语言表现方式、叙事形态等。"[3] 鉴于此，今后类似成本与类型的影片宣发应当强化互联网意识。

[1] 陈旭光：《论"电影工业美学"的现实由来、理论资源与体系建构》，《上海大学学报》2019年第1期。

[2] 李桂婷：《〈无名之辈〉复盘研究报告》，艺恩网2018年12月7日（http://www.entgroup.cn/Views/58280.shtml）。

[3] 陈旭光：《论艺术批评暨电影批评的维度与方法》，《浙江传媒学院学报》2019年第1期。

七、全案评估：文本创作、审美文化、产业运营联合驱动

作为2018年的年度"黑马",《无名之辈》对今后具有鲜明美学风格和地域特色的现实主义题材小成本电影创作具有诸多启示价值。

首先,《无名之辈》的成名之道在于其文本创作。本片是一部具有黑色幽默风格的悲喜剧作品,在人物方面塑造了许多滑稽幽默、内心质朴、情感真挚的小人物形象,其实观众从这些人物身上都可以看到某一个自己,具有强烈的代入感。在意象方面,出身于戏剧创作的饶晓志导演比较注重道具舞美的写意性,所谓"一切景语皆情语",各个场次较为丰富的意象设计是底层人物难以名状的情语之外化,更有助于观众沉浸其中,实现共鸣。在情节方面,强情节的冲突剧烈、矛盾集中有助于观众注意力的提升,多线索的彼此呼应、殊途同归有利于底层叙事的主旨凝练。在时空方面,三一律与潜文本的时空创设使强情节、多线索叙事如鱼得水,在一种类似戏剧的时空中完成了一场亦庄亦谐的人生洗礼。当然,在情节与时空创设上,本文也提出了有待商榷之处。

其次,《无名之辈》的成名之道在于其审美文化。就审美之维而言,本片继承了西方黑色幽默电影的传统,蜚声世界影坛的《两杆大烟枪》《低俗小说》《偷拐抢骗》《落水狗》《黑道快餐店》等黑色幽默电影都是运用荒诞、离奇、嘲讽等方式来表达一种绝望的幽默。这种审美风格投射于中国银幕,诞生了诸如《疯狂的石头》《疯狂的赛车》《钢的琴》《驴得水》《追凶者也》等东方化、中国化的黑色幽默电影。《无名之辈》的喜剧外壳与悲情内核在一定程度上是对这种风格的延续和发扬。就文化之维而言,《无名之辈》具有历史、时代和地域多重文化动因,是适应当代观众文化心理的一次成功实验。

最后,《无名之辈》的成名之道在于其产业运营。爆款制片与口碑营销缺一不可,都是该片产业运营的关键所在。影片从刚刚上映的票房低迷到票房逆袭,获得了出乎意料的佳绩。当然,本文也对本片的口碑营销提出了优化建议。饶晓志导演从早年间由戏剧改编的电影《你好,疯子》伊始,到《无名之辈》的市场成功,正在形成独特的品牌。这为年青一代导演的品牌构建与市场开发提供了宝贵经验。

八、结语

电影工业美学摒弃了传统电影艺术与电影产业之间的二元对立,以一种执两用中的

思辨智慧正在引领中国电影在新时代开启新征程。《无名之辈》作为前进途中的一次实验，其成果对未来的创作和运营具有诸多镜鉴价值，在一定程度上，《无名之辈》可以作为电影工业美学的一次初步践行。在未来，于电影工业美学之美学维度，导演创作要在感性思维中加入理性思索，实现创作与接受、生产与消费的良好对接。"导演的创作工作必须遵循社会、市场、受众的需求，遵循一定的产业运营规范，处于国家管理的体制要求之内，导演也必须遵循各种规范进行电影生产工作。"[1] 相应地，于电影工业美学之工业维度，近年来在文化创意产业日益振兴的背景下，电影市场如火如荼，社会大量资金涌入。此时，需要产业运营者转变思维，立足电影作为注重无形资产的特殊意识形态工业品，将以往注重固定资产行业的市场法则因地制宜、量体裁衣，使资本真正服务于创作，而非对艺术进行绑架。唯有真正促成艺术、美学、文化、工业之合力，中国电影才能书写好新时代大国文艺的新篇章。

（苏米尔）

附录：《无名之辈》导演访谈

采访者：饶晓志导演，您好！《无名之辈》选在您的家乡拍摄，故土文化对您的创作影响体现在哪些方面？

饶晓志：您好！一方水土养一方人嘛。贵州的地域风貌与精神文化对我的思维方式、风格表达还是具有潜移默化的影响的。我从小生活在贵州的小镇里，那里自然没有大都市里云集的各路名流。《无名之辈》中刻画的是一系列挣扎于社会底层的小人物形象，他们说着方言，没见过世面，还存在各种各样的缺点，但又不乏对生活最朴素的愿景，闪耀着对生命最恳切的庄严。这就是家乡的那些"无名之辈"给我的艺术灵感。电影宣传期，我坚持到贵阳，在贵州大学办了一场六七百人的校园放映。虽然贵阳不是一个票

[1] 陈旭光：《新时代 新力量 新美学——当下"新力量"导演群体及其"工业美学"建构》，《当代电影》2018年第1期。

仓城市，但这部片子毕竟与"乡愁"这个创作初衷有关，从这个意义上我选择了大多数电影路演都不会选择的贵阳。

采访者：作品描摹底层草根，但您有意规避了苦难叙事，这是出于何种考虑？

饶晓志：生活虽有坎坷，但一路沐浴阳光。我还是不希望作品以苦难叙事来表达情感。比如，影片开始的两个劫匪——眼镜和大头是一对喜剧化小人物。眼镜一心想在劫匪界出人头地，大头则想干完这一票迎娶梦中情人。两人所谓的抢劫不过是一场乌龙闹剧，这种喜剧化、离奇化的人物设计姑且可以理解为对无奈现实的超现实调侃吧。

采访者：就"眼镜"这条线索而言，他与瘫痪女的关系转变，是想表达什么呢？

饶晓志：这一线索在制片方做了调查研究后，应广大观众之需，戏份增加了。瘫痪的毒舌女马嘉旗在与憨匪不乏喜剧色彩的斗智斗勇中，实际上完成的是彼此的救赎。当马嘉旗最终没能完成一死了之的愿望而看到眼镜留下的那幅画时，其实完成的是彼此的救赎。这可以看作一种孤立无援者抱团取暖的象征。

采访者：影片中马先勇属于哪种社会典型形象呢？

饶晓志：落魄的中年保安马先勇早年间因酒后驾车致妻子丧命、妹妹瘫痪。如今一心想成为一名正式协警的他，在协助破案时又屡遭误会与尴尬。特别是遭到女儿掌掴应该是一个父亲尊严尽失的极致表达，其中的辛酸苦楚难为外人道也。马先勇代表着现实中那些一直怀有雄心壮志却因种种因素难以实现的中年群体；他们渴望成功，渴望被认可，但却始终不得志，也难以看到可观的未来，最终成为平庸的无名之辈。

采访者：影片中的音乐起到了怎样的作用？

饶晓志：《无名之辈》主要的音乐有两个：一是尧十三的《瞎子》，当时在飞机上听到这首歌曲，勾起了乡愁，也算是这部作品的创作缘起之一吧。另外就是马嘉旗扮演者任素汐演唱的《等一等》。作为劫匪的眼镜和大头帮助马嘉旗在天台拍照时，响起的这首抒情意味浓厚的歌曲，为"临刑"前的"圆梦"蒙上了温情的面纱，同时也隐喻着人生的柳暗花明。所以，我觉得音乐不仅具有抒情作用，也有预叙的作用。

采访者：影片中的人们透露出一种挣扎，努力争取却不得其法，陷入悲剧困局。那

么，这种悲剧的解码方式又是什么？

饶晓志：《无名之辈》看似喜剧甚至略带荒诞意味，但实际上折射出的是一种挣扎于底层的小人物的无奈与悲凉。以乐境显悲更显其悲。眼镜在高度紧张时受到礼花惊吓，下意识地开枪，导致马先勇受伤，原来马先勇手持的仅是一杆玩具水枪。这似乎是一场命运的玩笑，却将一直渴望生命庄严的人推向人生绝境。这类似古希腊的命运悲剧，不论主人公怎样挣扎都难逃厄运。我没有刻意给出悲剧的解码方式，因为每个人物都有自己的生活路径。当然，眼镜与瘫痪的马嘉旗二人从剑拔弩张到彼此取暖，姑且算作一种解脱方式吧。

采访者：影片中的故事应该是您多年生活经验的一种典型提炼吧？

饶晓志：我觉得电影如同一扇面向大千世界的窗。我们透过这扇窗来认识我们生活与工作两点一线之外的现实世界，从而拓宽我们的认知视野。我在不止一个场合说过，电影中的人物我都认识，这些人物来自我从小生活的贵州小镇、县城以及后来求学立业的北京。在这些年为电影的奔波劳碌中，我观察和思考过许多这样平凡无奇却又极具典型性的人。影片中呈现的，既是众多现实原型的复合体，也是某个时期我自己的某个侧面。

采访者：创作源于生活，那么您认为《无名之辈》属于现实主义作品吗？

饶晓志：我认为《无名之辈》虽在艺术手法上不是纯粹写实，但仍属现实主义范畴。这部作品表面上看是荒诞喜剧，荒谬感许多时候依靠巧合实现。然而，巧合有时也是现实的写照。《无名之辈》上映期间有一则新闻，讲的是四川有个男青年盗取18部手机，其中15部是模型，3部是坏的，这与影片中眼镜、大头的经历如出一辙。所以从现实中来的作品其实是对琐碎日常的一种典型凝练。

采访者：现实的内容采取非现实的手法来呈现，是《无名之辈》的一大创作亮点吧？

饶晓志：应该算是《无名之辈》以独特形式对现实内容的艺术提炼吧。影片的荒谬性来源于对时空的集中处置。具体来讲，如果我们按照日常时间复制在银幕上，实在乏善可陈，但如果我们把人的一生压缩在一天展示，那么每个人的故事都像一部传奇。同时，我们把不同的人生放置于相对集中的空间来展示，他们的命运轨迹或是交错，或是并行，都会透过艺术表象折射出现实本质。其实看似荒诞的喜剧能引起人们的共鸣，就

是发挥了叙事艺术对生活的审美提炼功能。

采访者：影片中特殊化与离奇化的人物和情节如何引起观众的共鸣？

饶晓志：刚才提到《无名之辈》以荒诞手法表达现实生活，当然在创作实施中需要像戏剧舞台一样立规矩，或者说与观众形成一种审美约定。比如演员走上舞台进行无实物表演，模拟抛出一个玻璃杯，然后音效模仿玻璃杯破碎的声音，用这种方式来建立一种审美假定性。立了规矩之后，演员与观众就在一种假定情境中形成了审美约定。在影片中，两个憨匪逃离时摩托车飞起来挂上树枝、马先勇挂在推土机上等设计，就是为了建立这种规矩，形成一种约定，从而消除写实感，以假鉴真。通过不同的呈现形式来引起共鸣，实际上还是发挥了电影观照现实的功能。也就是说，电影好似一面镜子。这面镜子中不仅映照出导演，还有影院中的观众。人们在银幕之镜中仿若发现了另一个自己。《无名之辈》中憨实的劫匪、瘫痪的毒舌女、历经磨难的落魄保安等，与现实生活虽然大相径庭，但这种哈哈镜式的人物变形依然有现实形象作为原型，同时这种特殊化、离奇化甚至带有荒诞意味的设计，也是为了造成审美距离，产生戏剧的间离效果。

采访者：通过《无名之辈》，您希望为人们营造出一个怎样的精神世界？

饶晓志：其实，电影不仅如一扇窗、一面镜，还犹如一场梦。这场梦就是您说的精神世界。艺术对现实的提升总是在反映现实的同时流露出一种希望。影院就是一个塑造精神世界的造梦空间。当代都市的繁华与喧嚣无法掩饰都市人群精神家园的日渐荒芜。都市中的"精神难民"需要艺术作品的心灵抚慰与精神启迪，这与其收入多寡、地位高低关系甚微。人们走进影院，实际上已经进入一个造梦空间，这个梦既不是脱离现实、远在天边的乌托邦，也不是照搬现实、复制生活的"录像带"，而是从梦境观照现实、从现实仰望星空的一场银幕之梦。

采访者：毋庸置疑，近几年一些缺乏精神养料的作品泛滥银幕，2018年出现了两部现象级的现实主义国产电影——《我不是药神》与《无名之辈》，您觉得这是否开启了电影创作现实主义回归之路呢？

饶晓志：我不敢说《无名之辈》能产生引领作用，不过《无名之辈》也具有它的社会特性。首先，具有窗的认知特性。让生活在繁华都市的大众能够看到还有这样一个群体，他们面临物质和精神的双重窘境。其次，具有镜的投射特性。我们大多数人虽然衣

食无忧，但是在某个方面，比如心理层面，是否也是弱势群体，也需要关怀？影片中的人物至少在一定程度上是某个自我的投射。最后，具有梦的理想特性。特别是片尾彩蛋的设置，也是考虑到观众对美好结局的期待，所以具有一定的理想主义色彩。总之，我认为坚持以广阔的社会生活为源泉，为最广大的底层民众抒写、抒情、抒怀，是发挥电影大众文艺职能的关键所在。

<p style="text-align:right">采访者：苏米尔</p>

2018年
中国影响力电影分析　案例四

《邪不压正》
Hidden Man

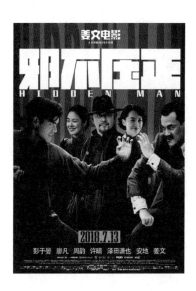

一、基本信息

类型：动作、喜剧
片长：137 分钟
色彩：彩色
票房：5.8 亿元
拍摄日期：2017 年 1—6 月
上映日期：2018 年 7 月 13 日
评分：豆瓣 7.0 分、猫眼 7.4 分、IMDb 6.5 分

二、主创与宣发信息

导演：姜文
制作人：周韵
出品人：姜文、Richard Fox、杨受成、杨巍、郑志昊、吕建楚、周韵
监制：常君
编剧：姜文、何冀平、李非、孙悦
摄影：谢淼
剪辑：姜文、张琪、曹伟杰
美术设计：柳青
配　乐：Nicolas Errera、Bjorn Shen、Aaron Zigman、Dylan Ebrahimian
主演：姜文、彭于晏、廖凡、周韵、许晴、泽田谦也、安地
摄制公司：北京不亦乐乎影视文化有限公司
出品公司：无锡自在影视有限公司、和和（上海）影业有限公司、英皇影业有限公司、旗舰影业有限公司、天津猫眼微影文化传媒有限公司、蓝色星空影业有限公司、北京不亦乐乎影视文化有限公司
联合出品公司：浙江影视（集团）有限公司、天津联瑞影业有限公司、耳东影业（北京）有限公司、北京伯乐文化传播有限公司、浙江横店影业有限公司、霍尔果斯金逸影业有限公司、中卫市三合为一影视文化有限公司
发行公司：无锡自在影视有限公司、天津猫眼微影文化传媒有限公司
联合发行公司：天津联瑞影业有限公司、北京不亦乐乎影视文化有限公司、华夏电影发行有限责任公司

三、获奖信息

第 55 届台湾电影金马奖最佳动作设计（获奖）、最佳导演（提名）、最佳女配角（提名）、最佳视觉效果（提名）、最佳美术设计（提名）、最佳造型设计（提名）
第 1 届海南岛国际电影节年度编剧
第 38 届香港电影金像奖最佳两岸华语电影（提名）

导演的僭越 作者的歧路：作者性与工业性的冲突和"僭越"

——《邪不压正》分析

一、前言

2018年，中国著名导演姜文带来了他的最新电影《邪不压正》，这部作品改编自作家张北海的武侠小说《侠隐》，讲述了在"七七事变"前夕，身负师门深仇的李天然回国复仇的故事。李天然一生有"三个爸爸"和对他影响深远的两个女人，还有两个发誓手刃的仇人。这些人在动荡年代的北平亦正亦邪，有人为了治家国、平天下，有人找寻自我内心的空缺，在欲望与命运的交织下，共同抒写了一部北平往事。评论界习惯将《邪不压正》与《让子弹飞》《一步之遥》合称为"民国三部曲"（或"北洋三部曲"），串联起民国那段快意恩仇、诡谲多变的江湖往事。

《邪不压正》的票房最终定格在5.8亿元，相比上部《一步之遥》的惨败（5.1亿元），稍微挽回一些颜面，但是仍未能超过2010年《让子弹飞》的6.3亿元。相比于票房表现的平庸，影片的口碑更加不尽如人意，在豆瓣网姜文导演电影的评分中，《邪不压正》以7.0分位居倒数第二，在IMDb中也以6.5分位居倒数第二，仅仅超过《一步之遥》。自1993年执导第一部电影《阳光灿烂的日子》以来，姜文在25年里完成了六部电影作品，虽然在电影导演中不算高产，但其中佳作频出，获得国内外多个大奖及提名，奠定了姜文在大陆导演中最具代表性的电影作者之一的地位。然而自《让子弹飞》开始，姜文的电影水准呈下降趋势，对于观众来说，期待越高失望越大，不少网友表达了对《邪不压正》的不满："属于导演个人恶趣味的东西反而成了双刃剑，时而灵光闪现，时而尴尬无趣。""姜文一勺烩了自己的所有想法……没有轻重缓急，缺少取舍研判，在混乱之后还有个很鸡汤的治愈心病的结尾？没必要从细部刻意找象征，难看就是难看。"但是也有不少姜文的忠实粉丝对这种熟悉的风格欣喜不已，说《邪不压正》"有一种单纯

天真的浪漫，一种玩世不恭的深情，一种参透世事的荒诞"[1]。

虽然姜文曾不止一次表示不喜欢重复自己，但是他所执导的这些特色鲜明的电影在其电影世界中，却都带有深刻的作者印记，这既关乎导演表达和电影本体，也关乎中国电影的产业化发展。这一点在姜文新作《邪不压正》中尤为突出。拥有独特的个人风格在市场上未必会受到所有人的欢迎，观众对于姜文电影的理解始终有较大的分歧，他的作品常常会遭遇各式各样的不同反应。评价姜文的电影几乎总是难题，但姜文又是中国当代导演中非常具有独特性的一个，他的作品始终是中国电影中重要的存在，对于其影片的探讨尤为重要。

《邪不压正》在姜文电影世界中的意义，其票房和口碑的分歧引发了国内外学者、影评人和普通观众的广泛讨论，主要围绕影片的作者性、美学风格、文化意义和人物特性等方面展开。无论观众喜欢与否，是褒是贬，但是几乎所有人都承认这部电影"很姜文"。无论是画面、表演、台词、剪辑，从《阳光灿烂的日子》开始，"姜文一直坚守这份独具成色的自我，始终不为他者所动，并因激情而疯狂，为感性而迷恋；在镜头的深度与摄影机的升降之间，展现出一种逃脱尘世的意愿、无须迟疑的行动以及飞在空中的想象力"[2]。

但"很姜文"既是《邪不压正》的优点，也在很大程度上导致了它的不足。姜文擅长用戏剧化的对白、舞台化的表演、快节奏的镜头剪辑等展现他个人化的风格，但在酣畅淋漓的表面背后，形式与内容之间的密切关联却开始松动，"导演个性化的表达方式，很容易令观众陷入云里雾里、不知所云的状态。当暗喻叙事陷入极端的滥觞，影片流于花式炫技，缺乏故事细节支撑，就成了一出令人困惑的闹剧"[3]。这带给观众一种非常糟糕的观影体验，因此也有评论说在当今电影市场化、商业化的浪潮中，"姜文的《邪不压正》仍然在自娱自乐，过度张扬自我，重复自己，蔑视观众"[4]。

对于这些学者、观众在叙事上的批评，一些评论提出了反对意见，认为这种个性与市场相结合的创作方式正是姜文的个人魅力所在，对于电影中的这些不足和得失，需要辩证地看待。相比于《太阳照常升起》《一步之遥》等电影在叙事上的晦涩、难以索解，

[1] 豆瓣电影《邪不压正》短评（https://movie.douban.com/subject/26366496/）。
[2] 李道新：《升降之间的生之魅惑——〈邪不压正〉的俯仰美学与姜文的深微性灵》，《当代电影》2018年第9期。
[3] 马春娜：《〈邪不压正〉叙事策略研究》，《电影文学》2018年第21期。
[4] 陈旭光：《论"电影工业美学"的现实由来、理论资源与体系建构》，《上海大学学报·社会科学版》2019年第1期。

《邪不压正》体现了姜文在把握叙事和营造类型上对自己的超越,"很姜文,就是电影给了我们姜文风格的最有力的呈现,电影的想象力和情节都是姜文的;超越姜文,则是这个故事本身具有的框架把这部电影的想象力框在了故事之中"[1],"在这部作品中,姜文将不羁个性关进了叙事性的牢笼之中,力求叙事和类型营造的规范性"[2]。

但是总体上讲,《邪不压正》的评价以负面居多,票房也印证了这一点。作为著名电影导演姜文的新作,《邪不压正》在多重意义上体现了姜文对自己的延续与超越,其中更有自我表达的执着追求与忽视观众和市场的矛盾,也因此导致了众多纷繁复杂、分歧较大的评论和观点。本文试从影片叙事、美学与艺术价值、文化征候、产业运作等角度对其进行全案分析,并将其置于姜文电影的世界中纵向考察,在电影工业美学的大环境下探讨与总结《邪不压正》的现实意义,给予创作者启发与指导。

二、叙事分析——作者电影的叙事策略

作为一个典型的作者导演,姜文在多年的电影创作中,一直凸显出强烈的个人风格与趣味,他的作品也在有意无意间形成了内容和形式上的互文性。姜文肆意汪洋的想象力、自由狂放的精神气质形成了他独特的作者性,吸引了固定的观众群体,但是他个人才华的表现欲望也常常压倒了电影的叙事目的,招致"不讲逻辑""东拉西扯"的诟病。《邪不压正》的出现,成为我们理解姜文电影世界的一把钥匙,无论是内容上的主题呈现、人物塑造,抑或是形式上的影像风格、叙事结构等,既与他以往的电影形成了强烈的互文,也有所创新。在这个意义上,我们将对《邪不压正》进行叙事分析与解读。

(一)内容

1. 主题:历史关切与个人成长

就主题而言,《邪不压正》所表达的历史与个人关系问题,一向是姜文电影的基本关切之一。自从执导电影以来,姜文就格外关注个人与历史的联系。《邪不压正》一开始就给出了明确的时代背景,即1937年"七七事变"爆发前夕。姜文曾说他的电影偏

[1] 张颐武:《〈邪不压正〉依然姜文和超越姜文》,《中关村》2018年第8期。
[2] 赵卫防:《姜文将不羁个性关进了叙事性的牢笼》,《中国艺术报》2018年7月16日。

爱乱世，因为"乱世容易出故事，乱世也容易出英雄"[1]，在乱世中，人性能够表达得更加淋漓尽致。从《阳光灿烂的日子》《鬼子来了》再到"北洋三部曲"，姜文的这些影片对重要历史时段各路人马的选择与命运进行了描画，表达了对历史的反思和批判。

《邪不压正》通过展现李天然的内心困惑所导致的复仇行动，讨论了革命主体如何脱离外界依靠获得精神的成长。从这个意义上进行分析，就会发现姜文一直试图在影片中透过人物的行为心理和故事线索去讲述历史本身。但是与谢晋、张艺谋、田壮壮等几代导演不同的是，姜文并不着眼于严肃的历史反思和文化批判，而是"试图从国家、民族及其历史、文化的宏大命题中挣脱出来，聚焦于个体的成长及其生命的意义"[2]。姜文电影的真正着力点并不在于还原历史真相，而在于用极度个人化的表达方式剖析肌理，打破线性历史的逻辑脉络，让历史的不确定性与荒诞性暴露出来。

《邪不压正》改编自张北海的武侠小说《侠隐》。原著通过李天然的复仇故事，讲述了民国时期江湖侠客大隐隐于市的生存状态，面对战争的爆发，侠的时代即将终结。但姜文无意对原著进行镜像式的呈现，他突破了文学作品的束缚，塑造了一个属于自己的虚幻世界。影片努力还原小说中北洋时期北平城的风貌，讲述的内容本身却只保留了最基本的复仇框架，至于人物性格、行为动机、人物关系等则与原著全然不同。尽管在类型上可以归为动作片，但是从主题上看影片并无过多武侠元素的呈现，电影中侠的道义与江湖恩怨都缺乏足够的支撑，"李天然的盗剑、烧鸦片仓库与其说是出于民族大义，不如说是这个大男孩基于私人恩怨一时兴起而为的恶作剧"[3]。

因此在《邪不压正》中，也和姜文以往的电影作品一样，主题往往混沌多义、难以辨清，它既是革命寓言、政治隐喻，同时也有家国情仇、个人成长。虽然都言之有理，但这种自由狂放的艺术表达，总是会引发很多的误解和争议。

2. 人物类型的延续性

《邪不压正》中的人物尽管力求多样化，增加关系的复杂性，但总体而言在形象及价值观塑造上都比较简单，以李天然为中心辐射开去，不难看出人物之间的内在联系。但简单不等于容易理解，《邪不压正》中也充斥着像是故意影响观众观影流畅性的密集隐喻。而从男女主角的设定上，我们很容易看出姜文对于角色的偏爱及其延续性。

[1] 杨冬冬：《姜文：有困惑了才去拍电影》，2015年1月4日（http://www.chinawriter.com.cn/2015/2015-01-04/229768.html）。

[2] 李道新：《升降之间的生之魅惑——〈邪不压正〉的俯仰美学与姜文的深微性灵》，《当代电影》2018年第9期。

[3] 刘春：《面对历史的作者表达，评〈邪不压正〉》，《艺术广角》2018年第6期。

成长是姜文电影中一个重要的主题,从《阳光灿烂的日子》中的马小军到《邪不压正》中的李天然,姜文电影中的男性角色总是像个长不大的孩子,对目标一腔热血,但又玩心很重,永远带着少年的天真烂漫与理想主义。李天然身负家仇,又正值国家危难,个人恩怨与家国仇恨混杂在一起。这位青年却并不是一个稳重、果断、坚毅的革命者,也不是一个复仇心切的侠客。在主角的塑造中,主动性是非常重要的一个要素,而在李天然这里,观众却常常感到他十分被动,需要其他人来帮助他成长。这位天赋异禀并经过专业训练的李天然,一直困在自己是个胆小鬼的心魔中,他嘴上口号喊得坚定而响亮,实际却毫无计划,迟迟不见行动。在关巧红给了他烧鸦片仓库、为国除害的建议后,李天然却玩心大起,忍不住偷了根本一郎的刀和印,并将印盖在朱潜龙的情人唐凤仪的臀上。此举除了提高敌人的警觉外可以说毫无益处,并且通过调查很容易就锁定下手之人的身份,暴露自己的位置,实在是算不上高明。在六国饭店,李天然用冰块划伤了朱潜龙的眼睛,为了他的安全,蓝青峰让他在钟楼里等两个月,李天然也乐得自在,与关巧红在钟楼谈起了恋爱。最后,如果不是关巧红报信,蓝青峰已被敌人软禁,李天然还不知道外界已经发生了翻天覆地的变化。一个行动力如此欠缺的男主角,纵然武功高强,也给人恨铁不成钢之感,如果一定要说他能带给观众什么共鸣,那大概就是李天然代表了我们内心深处那个懦弱胆小、恐惧现实的自己。

　　姜文电影的主角几乎都是男性,其故事拥有一种强烈的雄性气质,但与此同时,与孩子气的男主角相对应,故事中的女性总是对于男性的成长、觉醒和救赎起着至关重要的作用。姜文电影中的女性角色总体上有着惊人的相似性,大体上可以被分为两类:"性感妖娆的红玫瑰与清冷高贵的白玫瑰"[1],红玫瑰代表着女人的肉体,弥漫着荷尔蒙的气息,风情万种、泼辣热烈。比如《阳光灿烂的日子》里的米兰、《让子弹飞》里的县长夫人、《一步之遥》里的完颜英,还有《邪不压正》中号称"北平之花"的唐小姐,她们个性鲜明,勇敢地追求爱情。而白玫瑰则代表着女人的精神,她们自由独立、高冷神秘,让男人捉摸不透,比如《让子弹飞》里的花姐、《一步之遥》里的武六,还有《邪不压正》中的京城第一裁缝关巧红。(见图1)无论是红玫瑰还是白玫瑰,都在李天然的人生道路上起到了重要的作用,不仅为他开启感情的大门,引导他从男孩成长为男人,更给他指明了方向,坚定了他复仇的决心。

　　在人物的身份上,姜文在影片中大量运用了符号和隐喻的手法,在每个人物身上都

[1] 周夏:《〈邪不压正〉——飞一样的想象、谜一样的"姜湖"》,《中国电影报》2018年7月18日。

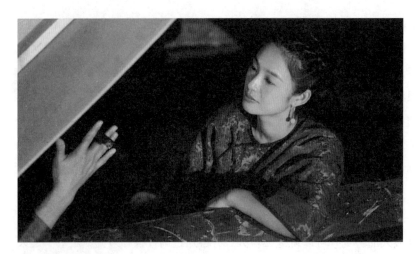

图1 "白玫瑰"关巧红

图2 朱潜龙与朱元璋画像合影

赋予了一定的历史背景。人物符号是电影中最常见也是非常重要的影像符号,作为一种符号,电影中的人物有其象征意义,对人物符号进行分析有利于透过表面看本质,探究人物背后的象征和隐喻。然而《邪不压正》对人物符号的使用几乎达到了滥用的地步,并且对于很多隐喻并没有给出很好的解释。除了男主角以外,根本一郎显然代表了日本侵略者,他们不仅用武力侵略中国,而且输出鸦片,摧毁中国人民的精神意志。反派朱潜龙是警察局局长,是腐朽政府的化身,同时导演还为他安排了朱元璋的后人这个身份,其行动目的也多了一个"反清复明",然而此设定很难说真的有什么重要作用,也许仅仅为了制造朱潜龙与朱元璋画像合影的笑点。(见图2)蓝青峰是革命者的代表,他的

手下是城市中数量庞大的无产阶级——黄包车夫,但是影片对于他的革命目标、手段并没有详细地展开。除此之外,更有由著名编剧史航饰演的潘公公,一共只认识五个字却自诩著名影评人。此人物完全游离于主线之外,去掉影评人的身份也对情节没有任何影响,似乎是导演为了表达对当今影评者的讽刺而设定。

(二)形式与风格

在剧本结构上,相比于《一步之遥》通篇的戏仿手法,《邪不压正》整体上有一个基本的叙事线索,即李天然复仇的主题。这主要得益于其故事蓝本,即小说《侠隐》。因为有小说作为整体构架,原著中的戏剧冲突一定程度上对电影中的各种无厘头情节和隐喻起到了掩饰作用,但我们不能因此承认《邪不压正》拥有一个很完整、很标准的剧本,必须要看到在故事上它存在着很多不符合商业电影规范甚至是违背基本剧作法的问题。

在叙事结构上,姜文吸取了《一步之遥》情节散乱、节奏拖沓的教训,在《邪不压正》中大大增强了叙事上的完整性,使得影片基本达到了可以"看懂"的程度。总体上《邪不压正》的叙事按照商业电影的节奏进行结构,一共分为三幕。第一幕从李天然师父一家被杀到李天然回国复仇遇到关巧红。第二幕以李天然偷走根本一郎的刀和印为开端,经历了六国饭店的暴露危机后,李天然被蓝青峰关在钟楼两个月,却得知蓝青峰已被朱潜龙软禁的消息。第三幕则是最终决战,在蓝青峰的安排和关巧红的帮助下,李天然终于手刃仇人,然而"七七事变"爆发,国家即将陷入更持久的苦难之中。

看懂这部以复仇为主题的电影并不困难,但以常见的商业片为参照,《邪不压正》的叙述完成度并不高,许多情节的推进只停留在台词上,一些重要的线索并未展开。在故事中,蓝青峰先是和朱潜龙交易,如果朱潜龙杀了根本一郎,他就把李天然交给朱潜龙;随后蓝青峰和根本一郎交易,如果根本给他汉奸名单,他就杀了美国人亨德勒;而在李天然这边,蓝青峰表示正在寻找机会将两个仇人聚在一起,交由李天然处置。这个革命者的角色看似是一个左右逢源的多面间谍,实际上并未做出什么事业,只得到了一份写着朱潜龙的名单,自己也差点死在敌人的酷刑下,很多行为实在是有头无尾。在故事的最后,李天然救出蓝青峰后,两个人驱车救下张将军(暗指抗日名将张自忠)。对于张将军这个角色,故事中完全没有解释,如果不是对这段历史非常熟悉,观众多半会摸不着头脑。在节奏上,电影前两幕节奏较为紧凑,而从李天然被蓝青峰关在钟楼开始,故事的主角从李天然转移到蓝青峰身上,李天然只是一个默默等待机会的复仇者,而蓝青峰才是整盘大棋的布局人,无怪一些评论者认为李天然的故事只是被嵌套进了蓝青峰

图 3 革命者蓝青峰

的抗日大局中。（见图 3）

在主线故事之外，姜文还故意制造一些叙事上的模糊与暧昧，造成了滑稽、荒诞的效果。《邪不压正》中的典故梗无处不在：朱元璋的画像、三次出现的曹雪芹写《红楼梦》的地方、飞贼燕子李三、梁启超被错割的肾、溥仪和他的外教庄士敦，还有在北平发生的重口味"帕梅拉悬案"等。一方面，这种手法使虚构与史实相结合，"延伸了时空，扩充了脑洞，形成了妙趣横生的互文效果"[1]，这也是姜文电影幽默感的重要来源。但另一方面，这些明显游离于故事逻辑之外的情节打破了观众对故事的完整感受，用间离的方式将编织好的故事撕扯开来，将正常的观演关系进行解构，造成了观众在理解上的困难。这种故事线索在电影叙述中的断裂，与其说是姜文掌控能力不足，倒不如说是他刻意为之。与通篇讲述一个完整故事相比，姜文更在意每一个场景的戏剧张力，即"好看"。这些闲笔贴满了姜文的个人趣味，如对口相声般的密集台词像连珠弹发射出去，让观众防不胜防。一些常识性的典故观众或许能够理解，并跟随剧情会心一笑，但过多冷门的、无关紧要的密集隐喻却在阻碍着观众进入情节，往往需要借助其他领域的常识才能对其有所领会。

[1] 周夏：《〈邪不压正〉——飞一样的想象、谜一样的"姜湖"》，《中国电影报》2018 年 7 月 18 日。

三、美学风格

很多人说姜文的电影"走肾",于是在《邪不压正》中就真的展示了一只泡在福尔马林中的肾。对于姜文电影美学风格的界定,学者们提出了不同的观点:"姜文电影并不能算是典型的魔幻现实主义类型片,却不折不扣地属于具有魔幻现实主义元素的电影。"[1] "在表达不同的城市空间时,姜文电影中的超现实主义和浪漫主义的风格也很明显,这也是姜文肆意挥洒、浪漫张扬的个性风格的外化。"[2] 无论是魔幻现实主义、浪漫主义,抑或是超现实主义、后现代主义,这些概念在众多评论中都有所提及,却几乎没有人用现实主义来形容姜文电影的美学风格,据此我们对于其美学风格大致有了一个整体的感观。而《邪不压正》除了体现出飘逸灵动、天马行空等特点之外,还尤其强调真实与虚幻的交互关系,这二者不仅构建了独特的艺术空间,更承载了导演的个人表达,通过"讲究才是根本"的艺术追求,形成了姜文的电影世界。

(一)真实与虚幻的空间建构

《邪不压正》的原著《侠隐》本身是毫无魔幻意味的,无论是故事情节抑或是人物形象都根植于现实。在电影中,姜文同样极为注重布景、用镜、对白,制造了大量逼真的细节,将虚构的情节与历史事件相结合,使电影具有真实的质感。例如,在蓝青峰与朱潜龙吃饺子的对白中让蓝青峰以"老西子"和"小诸葛"提及阎锡山与白崇禧,表现了蓝青峰作为辛亥元老心系家国;关巧红的原型则是民国时期为父报仇刺杀大军阀孙传芳的侠女施剑翘。当然《邪不压正》中故事与历史事件的结合还比较浅层,大部分停留在台词的层面,还不能达到水乳交融、真假难辨的程度。

比起故事本身,姜文更为注重的是如何在场景和道具中体现出年代感。例如,李天然在美国时赤裸上身跑步经过金门大桥,而其时"金门大桥还在施工,因此一闪而过的镜头中,观众能看到大桥顶端施工的塔吊和焊工焊出的火花"[3]。(见图4)此外,李天然和蓝青峰会合时用的浪琴手表、医院西门的匝道、屠户店门口的猪尿泡,胡同里走街串巷的手艺人"磨剪子"的吆喝声等,都用写实的手法展现了特定的时空环境,这些细节的真实性吸引着观众融入故事的情境中。

[1] 冯志英:《魔幻现实主义下的〈邪不压正〉》,《电影文学》2018年第21期。
[2] 赵卫防:《姜文将不羁个性关进了叙事性的牢笼》,《中国艺术报》2018年7月16日。
[3] 朱婷婷:《〈邪不压正〉的抽离机制解读》,《电影文学》2018年第21期。

图 4 背景中正在修建的金门大桥

而在对叙事背景进行写实性表达的同时,姜文又不断地加入各种违背常理、天马行空的情节或细节,将整个时空非真实化,赋予电影以神秘、奇异的色彩,使观众无法以理性逻辑或历史经验来理解影片中的一些内容。在《太阳照常升起》中,疯妈在火车上生下了儿子,火车停下后,孩子躺在铁轨上的鲜花堆中微笑;《阳光灿烂的日子》里马小军为了在米兰面前逞能,爬上高高的烟囱顶,竟然在煤灰和气流的帮助下安然降落到地上。在《邪不压正》中,也充斥着如李天然躲避子弹的特异功能、天上掉下钱币、骑着自行车在老北平院落屋顶上穿梭这样不可思议的情节。

因此,我们可以看出,姜文的电影要表达的往往是一种主观的真实,在塑造真实空间的基础上,加入了天马行空的想象,避免将自己的叙事空间落到实处。每每观众在入戏之时,姜文便会提醒观众这一切并非真实。《一步之遥》的故事发生在上海,但马走日与武六相遇是在火车上,突然出现的金黄沙滩,以及马走日临死时爬上的风车等,显然都是姜文对地理环境的虚化,是空间被人物当时的心理情境进行加工改造后呈现出的样子,"与其说是一种实体形态,不如说更是意义系统的一部分"[1]。

在破除了传统空间对故事的统摄后,姜文又不断地赋予电影中的空间以引申义,尤其是屡屡在姜文电影中出现的屋顶,甚至成为姜文的标志性空间符号。在《阳光灿烂的日子》中,马小军常常在屋顶俯瞰,在躲避家长和学校管束的同时,他也在成长与探寻

[1] 欧阳娉婷:《空间美学视域下的〈邪不压正〉》,《电影文学》2018 年第 21 期。

图 5 屋顶上的李天然

自我;在《太阳照常升起》中,屋顶被疯妈视作故乡,她在屋顶大声念着"昔人已乘黄鹤去",呼唤那个不可能出现的爱人。在《邪不压正》中,屋顶是一个象征着自由与纯净的符号,是姜文有意塑造的一个有别于下面那个腐败堕落、钩心斗角的社会的理想世界。像马小军挎着书包在屋顶闲逛一样,李天然喜欢在屋顶上骑自行车。他在屋顶奔跑跳跃,在北平的天空下,在无数胡同的屋顶上飞翔般地漫游。(见图5)在这里,屋顶空间被姜文赋予了天堂般的意义,李天然在屋顶和关巧红邂逅并相爱,他可以纵情任性,畅快地大笑,把地面上的尔虞我诈、艰苦的复仇事业暂时放在脑后,仿佛回到天真烂漫的童年时代。

除了导演个人审美和风格的表达,这种真实与虚幻交织的空间建构也反映了当时社会醉生梦死的荒诞。《邪不压正》中三次提到曹雪芹写《红楼梦》的地方,第一次是蓝青峰和朱潜龙吃饺子的时候,他说这个屋子就是曹雪芹当年写《红楼梦》的地方;第二次是亨德勒和李天然说他回国后住的屋子正是曹雪芹写《红楼梦》的地方;第三次是李天然藏身于钟楼之上,他告诉关巧红曹雪芹就是在这个钟楼写出《红楼梦》的。且不论这个情节在故事中有什么具体的作用,在某种程度上这正是导演在暗示观众不要将电影中的空间与真实空间对号入座,同时体现出当时人物的一种普遍性的、如同吸食鸦片般的迷醉状态。

（二）艺术与技术的碰撞：讲究才是根本

在姜文这里，电影具有梦的某些特质，是一个存在于潜意识深处的绚烂场景，光怪陆离，这些梦用故事来承载，但又冲破了故事的罗网，用强烈的艺术感染力取代一般意义上的理性逻辑。正如《一步之遥》中马走日和完颜英吸食大烟后在迷狂状态下开车在城市公路上飞奔，《邪不压正》中李天然被抓注射毒品后的亢奋状态，《阳光灿烂的日子》更是通篇故事都是回忆、想象与梦境的混合。伯格曼如此阐述自己的电影理念："从来无意写实，它们是镜子，是现实的片段，几乎跟梦一样。"[1]姜文的作品也显露出电影的造梦本质，他直言并不期待观者从中懂得什么，只是"想唤起人们在不懂的情况下的感动"，他认为"在感动这件事情上，离开了懂和不懂的前提才是真正的感动"[2]。

为了塑造出犹如梦境般的故事效果，在影片制作上最重要的就是"讲究"。讲究也是《邪不压正》的关键词之一，银装素裹的老北平、破损的老钟楼、东交民巷、六国饭店……《邪不压正》用诸多令人印象深刻的画面，还原出具有真实感的老北平，这一切都离不开特效技术的制作。《邪不压正》的后期特效团队是数字王国大中华区团队，如果说《邪不压正》是姜文包的饺子，数字王国做的就是为它擀面皮。

姜文在本片中追求的是看不见的特效：不着痕迹、还原真实。"当时接《邪不压正》这部片子，最兴奋的点在于以往的电影中并没有出现过1937年的北平，这部影片是第一次尝试。"[3]据特效总监周逸夫介绍，为了还原老北平，团队中近百位艺术家将日本绘制的1937年北平街道地图和NASA的卫星图相结合，先还原出一张信息完备、比例精准的老北平城地图，随后将数据资料导入三维软件，通过计算机建造北平城的电子沙盘。为了最大限度地做到还原，数字王国特效团队还成立了专门的历史考据小组，研究地标性建筑物的形态细节，以及那些未知的建筑物信息。上至四合院屋顶中远景的墙体延伸、屋顶上的绿色植物、城墙上的杂草，下至雪景、火焰与血液等微乎其微的细节，数字王国特效团队搜集并整理了20世纪30年代北平城的照片多达一万张，为老北平"搭建"了6000栋房屋，"栽种"了超过12000棵树。（见图6）

在做老北平远景的时候，特效团队最初是将钟楼和鼓楼做得一样高，但是姜文一眼

[1] 《在死亡、疼痛与渴望中诞生——英格玛·伯格曼之一》，2008年7月14日（http://i.mtime.com/1128110/blog/1311095/）。

[2] 姜文、吴冠平：《不是编剧的演员不是好导演——姜文访谈》，《电影艺术》2011年第2期。

[3] 娱乐独角兽：《专访〈邪不压正〉视效总监周逸夫，为姜文的"饺子"擀个"皮"》，2018年7月22日（https://baijiahao.baidu.com/s?id=1606703359107318658&wfr=spider&for=pc）。

图 6 电影中的北平冬景

就看出了问题所在,"钟楼 40 多米,鼓楼 30 多米,为什么在镜头里一样高?应该修改"。类似这种问题的反馈,在数字王国所承制的 476 个镜头当中有很多,"导演相当严格,他会在画面里挑出各式各样的毛病,但是他发现的毛病和给出的反馈又让我们哑口无言,因为他说的是对的"[1]。

在《邪不压正》这部"讲究才是根本"的电影里,姜文表面上讲究的是表演和剧本,"但从根本上分析,姜文'讲究'的还是高、低、升、降、俯、仰,以及如何更好地经由电影承纳生命"[2]。这部电影对于民国老北平的写实性展现,在街道布局、建筑风格和季节特征等细节上创造出强烈的真实感,与主人公在房顶上下跳跃的缺乏逻辑性的浪漫段落结合在一起,在真实与虚幻交织的高度反差中,带给观众不可思议的心理效果。在电影中,主体意志可以逃离世界,动作可以脱离现实,最终传达出一种感性的世界观和迷人的生命体验。

[1] 娱乐独角兽:《专访〈邪不压正〉视效总监周逸夫,为姜文的"饺子"擀个"皮"》,2018 年 7 月 22 日(https://baijiahao.baidu.com/s?id=1606703359107318658&wfr=spider&for=pc)。
[2] 李道新:《升降之间的生之魅惑——〈邪不压正〉的俯仰美学与姜文的深微性灵》,《当代电影》2018 年第 9 期。

四、文化分析

尽管本章节是文化分析，但是对于姜文这样一个个性极强的导演来说，每部电影都烙印了他的成长经历与价值取向，对于导演的个人心理、社会文化背景的探讨尤为必要。成长于军人干部家庭中的姜文在他的诸多电影中都展现出强烈的红色英雄情结，而特殊的时代背景也使他并不是简单地崇拜力量与正义，相反，在他的作品中，表现出了正邪交织、善恶难辨的道德与价值取向。在创作过程中，优越的心理状态使姜文常常只顾及自我的表达，忽略观众的情感愉悦需求；从文化类型上进行分析，则是他在创作过程中遇到了精英／高雅文化和大众文化之间的冲突和取舍的问题。

（一）军人家庭出身的导演：红色与英雄情结

对于姜文电影的文化分析离不开他个人的成长经历。姜文的父亲是一名参加过抗美援朝的军人，姜文从小在军区大院生活，接触了大量国产的或来自苏联的经典作品。这些作品，无论是影视还是文学，都塑造了一批可歌可泣的英雄人物。社会氛围对于革命历史的反复渲染、主流价值观对于英雄形象的肯定，都在姜文的人格形成过程中产生了潜移默化的深远影响。姜文内心中的红色英雄情结在他的成长经历中一点点地累积起来，而电影正是宣泄这种情怀的最好方式之一。姜文有意无意地反复在电影的叙事文本中注入这一情怀，表现为姜文将内心的体验投射到电影的人物当中，"赋予他们诸多英雄式的传奇，以此完成自恋的抒怀，并为银幕下的观众建立一个英雄膜拜的参考系"[1]。

《阳光灿烂的日子》主人公的成长历程与姜文的真实经历重合度极高。马小军就是一个热衷于英雄想象的人物。作为处女作，在创作过程中，姜文有意将个人体验融入马小军身上，使马小军的生活经历带有导演明显的个人印记，也为姜文从小积淀下来的英雄向往之情找到了宣泄点。在《让子弹飞》中，姜文更是将自己的英雄情怀张扬到极致。在与黄四郎斗智斗勇的过程中，土匪头子张麻子找到了自己的正义感和使命感，发挥了一个英雄所应具备的领导力。《邪不压正》则讲述了一个英雄的成长，李天然的强壮身体里本是一颗弱小自卑的心。在手刃仇人的同时，他也杀死了曾经自卑、懦弱的自己，最终成长为拥有家国情怀的英雄。

但在姜文这里，红色情结又往往带有一定的矛盾性，在传统的军人家庭环境中成长

[1] 冯建飞：《姜文电影的个性表达》，《大众文艺》2018 年第 19 期。

的姜文，一方面受国家意识形态影响很深，内心崇拜革命英雄、渴望亲近权力，有一种与生俱来的"领袖气质与革命精神"[1]；另一方面，他又常常处于对时代与自我的怀疑中，富于造反精神，崇尚独立与解放，不屑于做中规中矩的历史传声筒，很多时候对国民性的批判十分激进。因此，在这种气质引领下的姜文，在塑造英雄的过程中并不会按照传统主旋律电影"高大全"的方式来进行刻画，而是常常把英雄人物置于历史洪流中，被时代的荒诞所裹挟，由此凸显出人性中最真实的一面。如《鬼子来了》中愚昧、胆小的马大三面临着亲手杀掉日本兵的困境，《让子弹飞》中马走日从一个为别人解决麻烦的教父式的人物沦落为有冤不能伸的杀人凶手。同时，姜文的英雄情结是充满匪气的，他认为英雄不问出处，带有一种自下而上的、充满革命气节的正义，如从土匪变成英雄的张麻子。姜文这种既自信、念旧又反叛、怀疑的特性，使得他的作品既有对民族自信心、自尊心的宣扬，也有对愚昧无知、娱乐至死的国民性的批判，从而展现了对社会历史环境下个体生存意义的探索。

（二）直面暴力：个性化的价值观、历史观

人类的自我本能中天然就包含了暴力。在姜文成长的特殊时代，战争大环境以及新中国成立后的卫国戒备中，尚武精神一直占据着话语权。尚武的姜文从不掩饰他对展现暴力的热爱，在他的暴力表达中往往充斥着自我英雄主义，同时也诉诸兄弟情结、侠义情结等元素中。对于姜文这种个性张扬、崇尚批判精神的导演来说，他的每部影片都折射了他的成长经历，映照了他独特的价值观、道德观、历史观。

作为一名商业片导演，姜文很擅长营造暴力美学的视听风格。《让子弹飞》尤为明显，影片直接展现了老七的腮帮子被打穿、六爷剖腹取出凉粉、马邦德的屁股被炸得挂在树上等暴力场面。在《邪不压正》中则主要体现在开头李天然师父一家被朱潜龙与根本一郎用刀杀死的情节。血肉横飞的场面给观众强烈的视觉震撼，强化了李天然复仇的心理动机。除了这些直观的暴力展现，姜文的故事中从来没有二元对立的正邪之分，主角常常亦正亦邪，没有是非分明的道德观念。好人同样能杀人，而恶人也可以成为英雄。《邪不压正》中蓝青峰为了更伟大的革命利益毫不留情地把有碍李天然复仇的无辜美国人亨德勒推下了城墙，《让子弹飞》中本来是土匪的张麻子上任鹅城后却逐渐变成了对抗地方恶势力的英雄。

[1] 余纪：《影戏姜文与中国艺术的真精神》，《电影艺术》2011年第2期。

尽管从小接受的是最正统的红色教育，但姜文这个干部子弟却并无坚定的"邪不压正"的思想。对于他来说，这个世界需要公正，更需要英雄来维护这份正义，但历史现实的转折又使他对正义是否会到来产生了深深的怀疑。在有意无意间，姜文笔下的历史往往处于荒诞和不真实中，正义或邪恶也常常不是个人能够主动做出的选择，在环境的压迫下，人物往往处在正邪交织的困境中。这大概也能部分解释《邪不压正》带给观众的"平庸而直白"的感受，和其他优秀作品相比，这部电影中的人物大都正邪分明，动机直接、单纯，一个简单的复仇故事，缺少真实的人性表述，实在难以引起观众的共鸣。

除了个性化的道德观，在历史的表述上，为了规避踏上前人的旧路，姜文大多回避深刻的民族苦难和宏大的历史叙事，用戏谑幽默的手段解构严肃的历史和沉重的人生。《阳光灿烂的日子》用军队干部子女的青春狂欢代替了深刻的历史教训；《邪不压正》在国家危亡的紧要关头，李天然却恶作剧般偷来日本人的印章盖在警察局长情妇的屁股上；《鬼子来了》更是展现了沦陷区人民与日本侵略者"军民一家亲"的诡异而荒诞的场景。这种方式既增加了影片的喜剧效果和观赏性，又投射出导演对待历史人生的态度。

（三）高雅文化与大众文化的博弈

姜文的家住在东单的内务部街胡同里，他的父亲是军人，母亲是教师。部队大院和胡同，都有着独特的文化特征。在这两种环境中成长的姜文，"热情，又理性；高傲，又朴实；自豪，又自卑；冲动，又克制"[1]。同时，在知识分子家庭长大的姜文，具有一种与生俱来的干部子弟气质：见多识广、豁达仗义，在上学期间姜文的同学就包括后来成为文艺界著名人物的英达、洪晃等人，这也使他浸染了精英文化的优越气息。这些特质反映在姜文的电影创作中，影响着他的艺术追求，造就了姜文独特的风格。

谢飞导演对姜文的评价中有这样一句："很有力量感。"[2] 成为导演以来，姜文在作品中一直力求创新，每部都不一样，既有卖座的，也有赔钱的。但始终不变的，是姜文那份来自文化精英的优越感。姜文富有才华这一点毋庸置疑，其故事与历史的高度结合、张口即来的典故段落使他的电影中有一种难得的文化气质，此特质在他多年的成长环境浸透下油然而生，非一朝一夕的练习所能获得，也是其电影独特性审美的来源。尤其

[1]　赵宁宇：《姜文的电影世界》，《当代电影》2011年第5期。
[2]　同上。

是姜文在2010年以前的三部电影，无论卖座与否，都展现出属于高雅文化的精英气质，传达出"影片制作者所拥有或向往的知识分子的理性沉思、社会批判和美学探索旨趣"[1]。

不幸的是，姜文的电影不仅有高雅文化的特色，他还常常只顾展现自己的艺术索求、文化底蕴，而忽略满足大众的日常感性愉悦需要。但是，姜文所执导的电影，从成本、受众等各方面来看，都并非只面向小众的艺术片，而是投向广大市场的商业电影，属于大众文化。尽管从细分上讲，可以称为带有高雅文化特色的大众文化片，或精英文化片。典型的失败例子就是《太阳照常升起》，使用了后现代拼贴和意识流技巧，但远远超前于普通大众的接受水平。目前来看，尺度把握得最好的是《让子弹飞》，姜文游刃有余地将表达个人趣味与照顾大众观影需求结合在一起，将原本晦涩的概念通过通俗的方式表达出来。不仅观赏性很强，对国民性的批判意识也很深入，达到了高雅文化与大众文化的统一。

从文化类型上讲，《邪不压正》之所以未能满足公众的普遍期待而遭遇票房、口碑失败，原因之一就是没有分清两种影片文化类型的差异。结果一方面没有彻底坚持自己从《阳光灿烂的日子》开始的高雅型大众片制作道路，另一方面又无法放下身段，真正领会、贴近大众的通俗娱乐手段，从而陷入非雅非俗的窘境。或者说，在经历了《一步之遥》的失败后，姜文似乎也意识到问题所在，但是并没有把力气使在正确的地方。《邪不压正》的故事、人物直白简单，以至于到了平庸的境地，而姜文真正在行的国民性批判、历史关切却全部消失不见，只在台词、表演的插科打诨中展现出他的才气。而对姜文十分熟悉的观众、评论家内心先入为主地充满了对于他的作品的高雅文化渴求，这就形成了公众文化期待和作品最终呈现之间的矛盾。因此，从《邪不压正》中我们虽然能看到姜文有意尝试突破，但他长期执念于个人风格的展现，看起来每部作品都在反思自己、颠覆自己，却没有真正地改变。经历了《太阳照常升起》和《一步之遥》的失败，姜文有些怀疑，但天生的优越感却不会让他过分妥协，于是便陷入一种消极对抗中，《邪不压正》"更多的是现代犬儒式的自我麻痹，这给他带来了巨大的'所知障'，并逐渐迷失其中"[2]。

[1] 王一川：《高雅型大众片与影片文化类型》，《当代电影》2001年第2期。
[2] 强立横：《姜氏"式微"——从〈邪不压正〉的"落寞"浅谈开去》，《大众文艺》2018年第19期。

五、产业与市场分析

(一)全能型电影导演的创作与结果

1. 导演全方位主导参与影片制作

在导演《邪不压正》之前,姜文一直与制片人马珂进行合作,两人号称"黄金搭档",北京不亦乐乎影视文化有限公司便由二人共同创立,合作的第一部戏是《让子弹飞》。其中姜文负责拍戏,马珂负责融资、宣发、制片等,解决了姜文拍戏的资金问题。但在经历了《一步之遥》的失败后,到了《邪不压正》我们发现这次姜文离开了马珂,影片的制片人乃是姜文的妻子周韵。从以往对马珂的采访中我们不难看出姜文是一名非常强势的导演,常常因为拒绝商业植入、资金超支等问题为制片人制造麻烦,在马珂的多方协调下,最终才能呈现出《让子弹飞》这样一部叫好又叫座的电影,证明了姜文的商业价值。而离开了专业制片人的姜文在《邪不压正》中能够控制自己强烈的表达欲望吗?在影片上映之前,很多人就对本片的市场表现捏一把汗,从这次《邪不压正》的创作与宣发方式中,我们也能探知一二。

自《让子弹飞》开始,姜文的电影就带有一定"家庭作坊"的性质。这次姜文身兼导演、编剧和主演,《邪不压正》可以说是彻头彻尾的姜文制造,同时姜文的妻子周韵也身兼主演和出品人,从内容创作到拍摄制作,姜文都全方位参与到影片之中,担任着主导的作用。

姜文曾经说拍电影就是请观众吃饭,那么电影团队就是他的厨子、伙计,帮他置办一桌酒席。作为一部电影的绝对中心,所有工作都围绕着姜文展开。姜文不仅在后期特效制作上非常讲究,创作故事的过程也是亲力亲为。《邪不压正》的编剧之一李非形容创作过程:"《邪不压正》的主力编剧就是导演本人,他自己想清楚了之后,把大的骨架敲定,然后开始找编剧。"[1]据报道,在拍《让子弹飞》《一步之遥》等电影时,姜文的剧本只写到五成,剩下的部分则根据拍摄场地、服装等外部环境进行填充与修改,剧本随着电影拍摄过程一起成长。在《邪不压正》团队中李非与孙悦被称为剧组的"门神",两位编剧根据现场拍摄的情况提供支援,在孙悦印象中不存在一遍过的剧本,几乎每场戏在拍摄之前都还在修改剧本。"在真正拍摄之前,你总会觉得有修改空间,永远有更

[1] 北青网:《专访〈邪不压正〉编剧 | 姜文请观众吃饭,"厨子们"如何置办酒席?》,2018年7月21日(http://mini.eastday.com/bdmip/180721005227218.html#)。

好一点的空间。"[1]而电影中六国饭店的重头戏,李非的剧本前前后后写了7万字,7万字已经达到两个普通电影剧本的体量,而这仅仅是《邪不压正》中的一场戏。

对于李非、孙悦两位编剧而言,姜文始终是《邪不压正》剧本的主心骨,他敲定剧本的骨架,而李非与孙悦负责填充血肉。其实不仅是编剧,整个剧组都在为这副骨架填充血肉。孙悦介绍,摄影指导谢征宇从剧本策划初期就全程参与。这种以导演为中心的制作方式,能够最大限度地还原导演的个人意图,保持稳定的个人风格,诸如编剧跟组这种创作方式可以保证剧本的精雕细琢,但另一方面也增加了时间成本的不可控性,严重打乱制片计划,一般常见于小成本的独立电影创作中,而在工业化非常高的好莱坞制片厂恐怕是不可能的事情。

2. 知名导演 + 成熟演员 + 流量明星

毋庸置疑,姜文是现在中国大陆最知名、最有影响力的导演之一,他本身就是这部电影最大的流量,从一鸣惊人的处女座《阳光灿烂的日子》、反思历史的《鬼子来了》,到口碑票房双收的《让子弹飞》,这些封神之作使姜文拥有广泛的粉丝群体,虽然《一步之遥》"扑街",但是观众、评论界都对这部四年磨一剑的《邪不压正》有着很高的期待,在"黑马"《我不是药神》出现之前,可以说是2018年暑期档最令人期待的国产电影之一。

演员的演技一向是姜文电影中最不需要担心的部分,即使是《阳光灿烂的日子》,初出茅庐的夏雨也凭借青涩但朝气蓬勃的演技征服了海内外观众,获得了台湾电影金马奖和威尼斯电影节最佳男主角奖。更何况姜文本身就是一名优秀的演员,在成为导演之前,姜文已经在电影《末代皇后》《芙蓉镇》、电视剧《北京人在纽约》等影视作品中证明了自己的演技。

对于一名优秀的演员来说,虽然已经成功转型为导演,但姜文依然难以割舍对表演的热爱,从《太阳照常升起》开始,姜文一直在他的电影中扮演重要的角色。《鬼子来了》中的马大三、《让子弹飞》中的张麻子、《一步之遥》中的马走日,再到《邪不压正》中的蓝青峰,姜文总是喜欢亲自去诠释电影中那个最复杂的人物,甚至经常是男主角本身。也许只有姜文自己才能演绎出他笔下的人物,也许这些角色就是他为自己量身定制的,无论如何,演员与角色相互塑造成就了姜文电影独一无二的气质。原著作者张北海在采访中说:"他忘不了演戏,非演不可,做导演已经够忙了,而且虽然这个故事没有

[1] 北青网:《专访〈邪不压正〉编剧 | 姜文请观众吃饭,"厨子们"如何置办酒席?》,2018年7月21日(http://mini.eastday.com/bdmip/180721005227218.html#)。

什么大场面，但是有着相当复杂的故事，还有那么多人物，他还是要过瘾。最初我希望由葛优演天然的师叔，葛优是一流演员，我希望电影里有他。"[1]

除了自己做主演外，姜文还利用自己广泛的人脉资源，在电影中汇集了海峡两岸及香港优秀、成熟的演员，如《让子弹飞》中的周润发、刘嘉玲、葛优，《一步之遥》中的葛优、舒淇，以及《邪不压正》中的廖凡、许晴，当然还有必须出现的周韵。这些演技精湛的演员为影片奠定了坚实的观众基础，不少人就是冲着周润发、葛优而来，即使影片故事不好看，能够在电影院看到这些著名演员互飙演技也是一大乐事。演技正是姜文电影的一大卖点，他在创作中也最大化地呈现了这一特色；舞台化的灯光布景和表演方式烘托出绝佳的艺术效果，一些经典场面也被观众津津乐道。

也许是姜文对《邪不压正》还不够自信，因为有李天然这样一个年轻的男性主角存在，姜文必须挑选一个青年演员来担当主角，他选择了来自台湾的人气偶像彭于晏。彭于晏不仅长相帅气，更有标志性的健美身材，在《邪不压正》中导演也安排了他的专属"露肉"戏。但是彭于晏的演技却遭到不少人的诟病，和其他的优秀演员在一起，屡屡给人出戏之感。首先就是那一口改不掉的台湾腔，而李天然明明是成长于太行山的北方少年。同时，还有人说他"演技全在嘴上"，去掉台词，还以为是《悟空传》中的孙猴子。但不得不承认，彭于晏确实为这部影片带来了更多的流量，让不少不熟悉姜文的少男少女走进了电影院。姜文也明确表示《邪不压正》这部片子是要拍给儿子这一代的，他说："其实这部《邪不压正》我有一个私心，就是起码让我儿子他们看着舒服。"[2]连张艺谋都在《影》中启用了关晓彤和吴磊，那么姜文选择彭于晏做主演也是无可厚非的，这其中也难免掺杂了在保持自我与贴近观众时的权衡与无奈。

3. 强宣传+大规模路演

在宣发上《邪不压正》走的是"强宣传+大规模路演"的路线。2018年2月5日，《邪不压正》宣布定档暑期，并发布了15秒的预告片，在片中饰演主要角色的姜文、彭于晏、廖凡、周韵、许晴五位演员先后亮相。《邪不压正》的宣传主要集中在彭于晏这位流量担当上，通告大多以"彭于晏化身007""彭于晏为许晴打不老针"为标题。同时，影片宣发毫不掩饰对他的"男色消费"，不仅有"彭于晏自爆被姜文'掏空'"这样的标题，

[1] 艺绽：《〈邪不压正〉原著作者谈改编：最合适的导演不是姜文，而是……》，2018年7月4日（https://www.sohu.com/a/239274421_556612）。

[2] 老铁的铜钢笔：《姜文谈〈邪不压正〉，彭于晏不是一般人，这部电影是拍给……》，2018年7月13日（https://baijiahao.baidu.com/s?id=1605855420968842781&wfr=spider&for=pc）。

更有报道说在片场"姜文玩心大发,一边抚摸着彭于晏的健硕腹肌,一边'哎哟,我去'地不住感叹,又拿起手机记录下彭于晏胸前的'事业线'"[1]。

同时姜文本人也是影片的重要宣传点,媒体不断强调这部新片"比姜文更姜文"。2018年5月23日,作为新片上映的"前菜",姜文导演的四部经典之作陆续走进全国百所高校与学子见面。对应《阳光灿烂的日子》《太阳照常升起》《让子弹飞》《一步之遥》四个故事的起源地,"姜文电影百所高校展映行动"于北京、昆明、成都、上海四地揭幕,在全国范围的百所大学中陆续放映姜文的经典作品,向部分不熟悉姜文的学生观众提前开启宣传攻势,为《邪不压正》预热,这也不失为一种"情怀"手段。(见图7)

图7 《邪不压正》营销事件

姜文几乎不参加任何综艺节目,然而这次在票房的压力下,这名号称文艺老直男的导演,竟然去参加了《创造101》。《创造101》是2018年腾讯推出的女团选秀综艺节目,乍一看,和《邪不压正》完全不搭边。姜文来到《创造101》的决赛显然是带着目的和任务的,因为当时距离《邪不压正》7月13日上映只有20天,正是宣传的重要时机。节目大概进行到一小时,《邪不压正》的两位主角廖凡和彭于晏登场了,姜文随后登场,除了为节目成员加油,更重要的是让大家记住电影的上映日期。

从2018年7月6日开始,《邪不压正》剧组开启了路演旅程,这次路演几乎是全国规模的,总共跑了21座城市。路演获得了较好的口碑,观众直呼"这部电影是送给年轻人的礼物","《邪不压正》是给中国电影定标准的",而导演姜文的现身更是引爆全场。虽然网络媒体通稿中《邪不压正》好评如潮,但事实是否真的如此呢?从公布终极预告片开始,电影的每一次点映都伴随着映前想看日增的上升。上映前一天即7月12日,《邪

[1] 网易娱乐:《"邪不压正"曝导演特辑,彭于晏自曝被姜文"掏空"》,2018年5月23日(http://ent.163.com/18/0523/10/DIG0FGK5000380D0.html)。

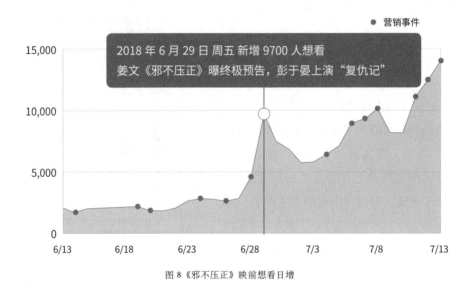

图8 《邪不压正》映前想看日增

不压正》新增想看人数为12502人，上映当天即7月13日达到14045人。而同样经过大规模点映的《我不是药神》上映当天即7月5日该指标达到了33245人。我们至少可以得出结论，《邪不压正》并没有达到《我不是药神》的口碑爆棚效果。（见图8）

影片上映后，《邪不压正》的宣发可谓肉眼可见的铺天盖地。"0713姜文邪不压正"在微博上拥有138.5万的讨论量和7.5亿的阅读量，和同档期的《我不是药神》展开了话题大战。在《邪不压正》的带动转发用户榜里，彭于晏以32万的总转发量位居第一；其次是彭于晏工作室，以26万的总转发量位居第二。而单条微博转发榜的第一名是当时正在参加《创造101》的人气选手吴宣仪，7月13日以一条"屋顶之上、恣意翻飞浪漫盎然；城楼之下，杀机四伏复仇上演"的微博获得12万的转发量，足以看出网络媒体时代里偶像的力量，也证明了姜文参加《创造101》的意义。然而和《我不是药神》主要依靠口碑和现实意义展开讨论不同，《邪不压正》除了强调电影的姜文属性外，甚至把许晴臀部、彭于晏胸肌、周韵真美、廖凡/朱元璋送上了微博热搜，不禁让人怀疑《邪不压正》的内容真的乏善可陈，只能依靠赤裸裸的"卖肉"增加话题度。（见图9）

《邪不压正》的首日票房达到1.2亿元，票房占比43.5%，一日之后突破2亿元人民币。然而从走势上看，影片票房逐渐下跌，上映第七天票房只有2700万元，首周票房为3.15亿元，不仅远远低于《我不是药神》12.38亿元的首周票房，也没有达到《让子弹飞》

4.73亿元的同期成绩。与此同时，电影的口碑也在下降。虽然本片比《一步之遥》更贴近观众，评分要高一些，但即使是粉丝也承认，《邪不压正》没有达到《让子弹飞》的优秀程度。（见图10）

在海外表现中，2018年10月，美国电影艺术与科学学院官网公布，《邪不压正》代表中国内地参加第91届奥斯卡最佳外语片的角逐。中国香港选送了2018年票房冠军《红海行动》，中国台湾则选送了获得极高口碑的《大佛普拉斯》。且不论《邪不压正》在质量上能否超越《小偷家族》《罗马》等优秀影片，姜文电影本身也很难让外国观众理解，陪跑的命运是注定的。

图9 《邪不压正》微博热搜

（二）电影工业美学下电影大师的难题

1. 在体制与作者性中搏斗的导演

说到作者论与类型性的冲突，最有代表性的导演是陆川，学界往往将他称为"体制内的作者"，这也是他在硕士论文《体制中的作者——新好莱坞背景下的科波拉研究（1969—1979）》中对他所景仰的新好莱坞导演科波拉的界定[1]，同时也暗喻了自己的电影创作倾向。而在这一点上，姜文与陆川有着诸多相似之处，二人都在作者性与体制（或类型性、市场化）的博弈中进行创作，常常处于自我与外界的纠结搏斗中。

关于姜文与体制的关系，从他为数不多的电影创作中我们不难看出，姜文绝不是一个规规矩矩在体制内做电影的导演。在他的理念中，坚持个人艺术信念是第一位的，为此可以在政策边缘疯狂试探，更可以无视观众的观影期待。姜文在20世纪90年代进入电影界，一出手便表现不凡。当时，"传统的电影产业已经几乎走到了尽头，电影厂普遍亏损，民营公司还没有形成规模"[2]。这正是新旧观念交替的时代，对历史的重述开始

[1] 陈旭光：《"后陆川"："作者"的歧途抑或活力——以〈王的盛宴〉和〈九层妖塔〉为主的讨论》，《当代电影》2016年第6期。

[2] 赵宁宇：《姜文的电影世界》，《当代电影》2011年第5期。

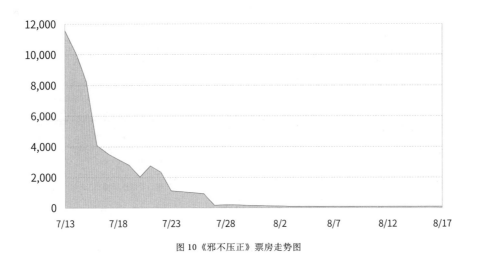

图 10 《邪不压正》票房走势图

出现但还没有成为主流。在这个转型的机会中,《阳光灿烂的日子》一出世就获得了巨大的成功,国内外获奖无数,姜文的大胆与突破在这部处女作中展现得淋漓尽致,而挑战禁区题材的成功也为他之后的创作埋下了一些隐患。

姜文的第二部电影《鬼子来了》在反思历史、主题立意等方面均有较大突破,再一次证明了姜文的才华。然而,由于"立场问题"没能通过广电总局的审查,这部电影被列为禁片,姜文也受到了处罚。在触碰了电影管理条例之后,在下一部电影《太阳照常升起》中姜文又触碰了观众的观影底线。这部影片票房极其惨淡,也没有收获多少正面的评价,只沦为被人嘲笑的对象。

终于,在接连的失败与亏损后,姜文决定拍一部商业片。《让子弹飞》是姜文导演的电影中将作者性与体制结合得最好的一部,恐怕也是唯一的一部。这部电影正是姜文与制片人马珂搭档的杰作,不仅观赏性很强,对国民性的批判也严肃而深刻,正是姜文在市场与类型的要求下拍出的具有强烈个人风格的不俗之作。

不知是不是《让子弹飞》让姜文恢复了本来就十足的信心,在《一步之遥》中姜文再次"飘"了,场面依旧好看,台词也是一贯的幽默,然而在剧本和主题上严重偏离商业电影创作的规范,到了《邪不压正》虽然收敛了不少,但大体上依然是这个问题。

纵观姜文的电影创作历程,他一直在作者性与体制间磕磕绊绊地探索,这条创作之

路走得并不十分畅快,与陆川在这条道路上左顾右盼的情状相比,姜文的自我更加强大,这使他收获了赞誉,也跌了不少跟头。但他是不屑于做体制内的作者的,刚刚在商业类型中得到一点成功,便又回到那个统领全局的自我中。虽然从个人追求上讲这也无可厚非,但从他的成长经历和所受教育来看,姜文的目标是"我愿意把自己过舒坦了","我大部分时间都在生活,都是有工夫才拍电影。把老婆、孩子、家庭照顾好,我才记着去拍戏"[1]。然而对于一名有艺术追求的导演,尤其是商业片导演来说,要在其位谋其政,有必要克制自己喷薄而出的作者性,在体制的要求下展现自己的作者性,才能拍出成功的商业电影。

2. 一种新的提倡:走向电影工业美学

平心而论,《邪不压正》中不乏姜氏冷幽默的桥段,场景和表演尤其好看,观影体验尚佳。但是在商业电影的格局之中,姜文过度消费了那些作者风格很强的、内含隐喻的密集段落,"将他的狂欢与荒诞从叙事的流动当中割裂出去,从一种'众声喧哗'指向一种难以言喻的'自我喧哗'"[2],脱离了和叙事、人物的关系,所以这部电影只拿到5.83亿元票房也不是一个奇怪的现象。

该片的遭遇也是近年来大师电影、作者电影总体情况的一个缩影。近两年来,大师们的作品市场表现都比较一般,陈凯歌的《妖猫传》、张艺谋的《影》、姜文的《邪不压正》都遭遇了票房和口碑的压力。客观地说,这几部电影在国产电影中均属质量上佳之作,然而它们总是不能精准地触及市场与观众的需求,恐怕是大师们的创作方式在一定程度上已然不符合日新月异的工业生产环境。目前,在中国电影工业升级换代的迫切需求下,随着关于提升电影工业品质、升级电影产业链、打造重工业电影的讨论在学界和业界逐渐升温,学界开始提出"中国电影工业美学"的概念。

所谓中国电影工业美学,按照陈旭光的阐释,是"在新时代中国电影的现实背景下,对'电影是什么'这一问题的重新思考,也是对新时代中国电影发展的一种兼具观念革新意义、现实发展需求和理论建构方法论意义的'顶层设计'——在强调工业意识觉醒的同时,更呼唤着美学品格的坚守和艺术质量的提升"[3]。

[1] 《姜文:有困惑了才去拍电影》,2015年1月4日(http://www.chinawriter.com.cn/2015/2015-01-04/229768.html)。

[2] 陈旭光:《论"电影工业美学"的现实由来、理论资源与体系建构》,《上海大学学报·社会科学版》2019年第1期。

[3] 同上。

它有一些原则，如"秉承电影产业观念与类型生产原则，在电影生产中弱化感性、私人、自我的体验，代之以理性、标准化、规范化的工作方式，游走于电影工业生产的体制之内，服膺于'制片人中心制'但又兼顾电影创作的艺术追求，最大限度地平衡电影艺术性／商业性、体制性／作者性的关系，追求电影美学效益和经济效益的统一"[1]。同时，电影工业美学为创作者提出了包括"商业、媒介文化背景下的电影产业观念，'制片人中心制'观念，类型电影实践，'体制内作者'的身份意识"[2]等新的方向。而从《邪不压正》的创作方式、思想表达等方面我们很容易看出它不仅是导演中心制的产物，强调张扬导演自我体验，剧本创作过程更与标准化、规范化的工作方式背道而驰，最终因忽视观众而导致票房失败。

值得一提的是，除了带有自传性质的处女作《阳光灿烂的日子》外，凡是姜文导演做第一编剧的电影票房都不甚理想，如《邪不压正》《一步之遥》；而由著名编剧朱苏进、述平作为主要编剧的《让子弹飞》在故事上却能达到可看性与风格的统一，这正是说明电影生产是集体合作的产物，每个岗位都需要专业人员来做，不能仅凭个人天才完成。电影的生产是各个环节和链条的有机统一，从制片、导演、编剧到无数普通的工作人员，必须通力协作、制约配合才能保证电影生产这个庞大系统的正常运作，导演的一意孤行、统揽全局只会让电影走上歧途。

与尝试去做体制内的作者的陆川相比，姜文一而再地忽视客观规律，无视市场的要求，他不仅自己做导演、主演、第一编剧，而且抛弃了专业能力更强的职业制片人，把电影制作拉回到家族企业式、夫妻店式的生产模式。作为一部商业电影，它的投资成本是巨大的，它原本应该严格按照工业流程进行每一个环节的深加工；但是作为艺术家的姜文却抗拒着工业的规训，试图用小成本独立电影的生产方式来完成一部宏大的商业巨制，最终生产出《邪不压正》这样的"拧巴"电影。对于姜文这种才华横溢但难以把控自我的导演，一些学者提出了他们的建议，即为影片制作增加一个有力的监制。"监制是当下中国电影的独特产物，其职能介于导演和制片人之间，在把握电影的艺术品质、整合电影的创作资源层面发挥着重要作用。"[3]相比导演对创作的全情投入来说，监制是"退后一步"的学问，"退后一步你才能比较冷静、比较客观、比较理性地去判断这个事

[1] 陈旭光：《新时代中国电影的"工业美学"：阐释与建构》，《浙江传媒学院学报》2018年第1期。
[2] 陈旭光：《论"电影工业美学"的现实由来、理论资源与体系建构》，《上海大学学报·社会科学版》2019年第1期。
[3] 同上。

情。导演绝对是要投入的,他才不会退后一步,他永远是在前线的"[1]。在中国电影由导演中心制向制片人中心制转型的当下,监制可以起到过渡、调和的作用,监制与导演的合作方式既可以是老导演带新导演(如《我不是药神》由文牧野导演,宁浩、徐峥监制),也可以是资深导演与资深监制形成强强合作(如《狄仁杰之四大天王》是徐克导演,陈国富监制)。电影工业美学限制导演的个性,但不是抹杀其个性。像姜文这种作者性很强的导演,正需要一个得力的监制或制片人与他形成良好的互相制约关系,在导演追求作者性的同时,把他拉回到体制与市场的规范中。导演也应当认识到一个人不是万能的,纵然才华横溢,在工业化的生产环境中各个环节都需要专业人士来指导,尤其是在票房已经证明了其编剧水平有限的情况下,姜文可以将自己的一部分权力让渡出去,只发挥一个导演应有的职责,这样,相信在电影质量把控、观众反响上都会有很大的改观。

六、全案评估

《邪不压正》是一部具有导演姜文强烈个人风格的电影,影片改编自张北海民国武侠小说《侠隐》,导演有效运用现代电影技术,再现了民国北平的历史样貌,讲述了一个哈姆雷特式的复仇少年从懦弱到坚定的成长历程,同时展现了"七七事变"前夕日本侵略者、革命家、汉奸、侠女等多方面的力量纠葛。导演无意重述历史,而是着重体现历史浪潮中英雄存在的荒谬与身不由己。影片的主要特色在于浓烈的姜文个人风格,从表演、台词到画面、剪辑,充满了浪漫张扬而又天马行空的想象。

从剧作策略来看,《邪不压正》总体使用了类型电影的叙事模式,是动作(武侠)、喜剧等类型的结合,情节易于理解。人物角色分工明确,以成长中的男性主角为中心,女性角色是姜文电影中屡次出现的"白玫瑰"与"红玫瑰"。但是,影片节奏较为拖沓,往往为了单独场面的好看而忽略整体叙事的连续性,在细节和台词中过多加入体现导演个人审美的"干货",这些意义不明的"彩蛋"打断了故事情节,虽然笑料频出,但给观众以出戏之感。尽管保证了影片观赏层面的好看,但姜文对每一场景过度戏剧化的追求,在某种程度上消解了影片整体叙述的戏剧张力。

从美学价值来看,《邪不压正》在剧作和视听方面都贯彻了姜文独有的浪漫主义、

[1] 陈旭光:《论"电影工业美学"的现实由来、理论资源与体系建构》,《上海大学学报·社会科学版》2019年第1期。

魔幻现实主义的美学风格，在真实与虚幻的空间建构中，体现出了作者电影的价值取向。影片在制作中处处表现了"讲究才是根本"的艺术追求，创造出一个只属于电影的光怪陆离、五光十色的梦，让观众在观看时回归电影的本质属性。

从文化征候来看，《邪不压正》体现了姜文导演在成长环境中积累起来的英雄情结和个性化的道德观、历史观，但是天生的优越感使他在创作过程中遇到了精英/高雅文化和大众文化间的冲突和取舍的问题。一方面，姜文导演有着一贯的、无法割舍的个人追求，这也是其电影的魅力来源；另一方面，由于前作《一步之遥》因沉迷自我、疏远观众而导致失败，姜文也试图在市场中寻找平衡，因此产生了这部收敛之后略显平庸的《邪不压正》，并没有复现《让子弹飞》艺术与市场的双赢。

从电影产业来看，《邪不压正》是一部带有明显的家庭作坊性质的电影，依靠"知名导演+成熟演员+流量明星"的生产机制，保证了影片的质量与宣传度。由于本片自身质量的问题，虽然前期宣发劲头十足，但影片上映后，每日票房却直线下跌，两极化的口碑也引发了广泛讨论。目前学界提出了电影工业美学的理论方向，对于姜文这种作者性极强的导演，本文也给出了相应的建议，即克制自己的一部分作者性，做一个体制内的作者，在商业类型与市场的规范下去表达自己，实现电影的商业与艺术价值。

七、结语

经过十多年的市场化，中国电影在产业上飞速发展，商业化已经浸入中国电影的肌体，理性、规范化的产业标准诉求越来越强烈。电影大师们也在积极应对市场，改变自己的表达方式。姜文的《邪不压正》尽管放弃了过于艺术化的叙事方式，但市场效果并不理想。电影工业美学的提出，本质上也是为了生产出更多面向市场的好作品，而好的作品一方面需要艺术层面的积累传承，另一方面也离不开产业层面的电影工业环境。《邪不压正》是姜文向大众和市场妥协的一次不太成功的尝试，与成就相比，它的出现为我们指出了中国电影工业化道路上的问题。中国的电影艺术探索并没有就此止步，对于大师们来说，缺少的不是持续的艺术原创力，而是对体制的敬畏，在释放作者性的同时，需要学会运用体制的力量来克制、调和自身，只有这样，才可能成为体制内的作者，才可能达成电影工业与美学的合适张力，获得票房与口碑的双重胜利。

（冯舒）

2018年
中国影响力电影分析　案例五

《影》
Shadow

一、基本信息

类型：剧情、动作、武侠
片长：116 分钟
色彩：彩色
内地票房：62898.9 万元
上映时间：2018 年 9 月 30 日（中国）
评分：猫眼 8.1 分、淘票票 8.2 分、豆瓣 7.2 分、IMDb7.2 分

出品公司：乐创文娱、上海腾讯影业文化传播有限公司、完美威秀娱乐（香港）有限公司
联合出品：博纳影业集团股份有限公司、香港腾讯影业有限公司、天津猫眼微影文化传媒有限公司、浙江博地影视有限公司、北京完美影视传媒有限责任公司
发行公司：乐视影业
联合发行：华夏电影发行有限责任公司、上海腾讯影业文化传播有限公司、天津猫眼微影文化传媒有限公司

二、主创与宣发信息

导演：张艺谋
原著：朱苏进
编剧：李威、张艺谋
摄影：赵小丁
美术设计：马光荣
原创音乐：捞仔
视觉特效：王星会
服装设计：陈敏正
动作指导：谷轩昭
声音部门：杨江、赵楠
主演：邓超、孙俪、郑恺、王千源、王景春、胡军、关晓彤、吴磊
制片人：张昭、程武、廉洁、艾秋兴

三、获奖信息

2018 微博电影之夜微博最受瞩目年度电影
第 62 届伦敦国际电影节入围主竞赛单元
2018 年 9 月，入围第 75 届威尼斯国际电影节非竞赛展映单元，获"荣耀电影制作人"大奖
第 55 届台湾电影金马奖获 12 项提名并斩获最佳导演、最佳视觉效果、最佳美术设计、最佳造型设计等 4 项金马奖
2019 年 3 月 17 日，第 13 届亚洲电影大奖中获最佳摄影、最佳美术指导、最佳造型设计、最佳音响 4 项大奖
2019 年 3 月 25 日，第十届中国电影导演协会 2018 年度表彰中获年度影片、年度导演两项提名

剧作建构、美学融合与产业策略

——《影》分析

一、前言

《影》是张艺谋独立执导的第 21 部电影，其灵感来自黑泽明的著名电影《影子武士》（1980）。"中国古代题材都拍烂了，就没有拍过替身，中国史书记载中关于替身的也非常少。我们的邻国日本就有一个著名的《影子武士》，我不相信中国悠久的历史中没有过替身。为什么史书中没有记载？他们的下场怎么样？他们是什么样的人？从哪里来？我对这个故事感兴趣。"[1] 正是出于强烈的、对表现神秘而有趣的替身题材的兴趣，这部根据朱苏进原著《三国·荆州》改编的电影将原著的叙事框架和设定几乎进行了翻天覆地的改造，替身的故事和内核被推到了最前台。

2018 年 9 月，该片入围第 75 届威尼斯国际电影节非竞赛单元，全球首映后赢得高度好评，"贡献了令人震撼的视觉效果以及令人折服的表演"，更有国外媒体直言，"这可能是迄今为止张艺谋拍摄过的最惊艳的电影"。观众也大多给出了极高的赞誉，"绝对是国师的水准之作"，"将阴阳美学推向了国际"，"后三十分钟高燃、高能、高绝"。自威尼斯国际电影节归来后，《影》赚足了海外口碑。国内公映后，针对影片力透纸背的人性刻画、独树一帜的影像风格、浓郁的古典美学意蕴和美轮美奂的视听语言更是引发了国内外学者、影评人和普通观众的广泛讨论。

首先，学者对其作品的人性主题与人物刻画都做出了鞭辟入里的分析和肯定。周星认为："《影》别具一格的艺术表现，既是视觉奇观的文化展示，又显然带着不同凡响的权争表现，而人的欲望与搏击则具有惊心动魄的气息"，"电影第一次将影子和本身的复

[1] 袁云儿：《张艺谋谈新作〈影〉：让人性的复杂浮现光影之中》，《北京日报》2018 年 9 月 28 日。

杂关系表现得淋漓尽致"[1]。王燕萍认为："他利用对色彩的个性化运用与戏剧的独特表达，在光影声色之间带领观众触摸到了人性中复杂的原始欲望与意识发展过程，并向观众传递着其对人性原始欲望中利己欲望的抨击，对自我意识的探索和对良知、道德与尊严的敬畏。"[2]

其次，很多专家学者津津乐道于影片的叙事手法，童娟指出："《影》的叙事结构并不复杂，却于平淡之中见奇崛。中规中矩的叙事结构内部，充满戏剧张力的冲突与反转才是影片的精彩所在。"[3]

再次，更多专家学者对影片的古典美学风格、导演风格、诗意影像空间做了细致阐释，认为影片"在视觉美学上，却充分践行了中国古代虚实相生、诗画一体、内敛含蓄的美学理念，使电影具有充分的仪式感与意境美，给予了观众极具质感的审美享受"[4]。骆玮的《〈影〉与国产电影中的东方美学元素》一文则从诗性思维、写意手法、视觉符号出发，分析了《影》中的东方美学元素。

最后，还有大量学者、影评人则对影片的色彩隐喻、造型语言、声音风格定位等视听语言维度做出了细致的分析，呈现出众声喧哗的研究热潮。

但在全民对《影》的讨论热议中，同样有着两极化的评价。钱翰认为："张艺谋在取传统美学之'形'的同时，遗忘了中国古典审美之'神'，反映的是创作者对传统精神的隔膜。"[5]殷昭玖对电影的影像风格、人物塑造、主题意蕴做了全面批判，认为："权谋争斗的强戏剧性、人性的暗调处理以及压抑沉郁的基调使得作品在内在精神上与中国传统水墨画背道而驰。"[6]"子虞这一人物的性格变化缺少刻画，仅仅成为一个诠释导演理念的扁平、简化的符号，缺失了人物的丰厚度，留下不小遗憾。"[7]张园园对这一观点也有呼应，她认为："影片过分地渲染暴力与血腥，片面地强调二元的对立性，实质又与古典美学中二元相生、相统一的思想发生背离。"[8]也有人对演员表演提出批评和质疑："《影》有张艺谋标签式的成功，也有标签式的败笔，比如在演员选择上，有邓超、王千

[1] 周星：《迷乱棋局中的人性探索——张艺谋新片〈影〉分析》，《电影评介》2018年第16期。
[2] 王燕萍：《〈影〉：人性辩白的深度解读》，《电影文学》2018年第23期。
[3] 童娟：《浅议〈影〉的叙事结构及艺术特点》，《电影文学》2018年第23期。
[4] 孔艳霞：《〈影〉对古典美学的视觉阐释》，《电影文学》2018年第23期。
[5] 钱翰：《它空有水墨的形，却背叛了水墨的神——评张艺谋新片〈影〉》，《文汇报》2018年10月10日。
[6] 殷昭玖：《〈影〉：水墨阴阳、权贵想象与文化认知》，《电影艺术》2018年第6期。
[7] 同上。
[8] 张园园：《〈影〉的古典美学展现及其偏差》，《电影文学》2018年第23期。

源、胡军、王景春等演技出色者，也有关晓彤、吴磊这样完全融不进故事的表演者，在演员阵容上的妥协，为《影》减分。"[1]

从张艺谋执导的首部影片《红高粱》开始，围绕其影片的争议就没停止过，对其影片的评价也总是褒贬不一。本文亦将从《影》的剧作建构、美学特色、审美文化、产业模式等方面进行全案分析，力求剖析电影剧作方面的叙事技巧，分析探讨其古典美学与当代电影工业美学二者是如何融合的，并深度透视影片文本背后的审美文化，在对其产业模式的策略与问题做出辩证分析后，进一步对张艺谋今后的电影创作提出合理化建议与构想。

二、结构即是人物，人物即是结构——影片叙事分析

所谓"叙事"（又称为叙述），按照罗吉·福勒的说法，"指详细叙述一系列事实或事件并确定和安排它们之间的关系"[2]。《影》的叙事结构并不复杂，既非《英雄》的多时空、多视点结构，也不是《红高粱》《我的父亲母亲》的第一人称叙事视角，而是采用纯第三人称的客观叙事视点。叙事线索也是按照最中规中矩的好莱坞戏剧式结构，似乎没有太多的叙事创新，甚至也缺乏叙事的机巧。然而导演却采用偷窥叙事、寓言化叙事策略，大量使用留白、陡转等叙事手法，于平淡之中见奇崛；在中规中矩的叙事结构表象下，却有着强烈的戏剧张力和剑拔弩张的矛盾冲突，同时对于刻画人物形象、表达主题都具有重要作用。正如罗伯特·麦基所言："我们无法问哪个更为重要，结构还是人物，因为结构即是人物，人物即是结构。"

（一）好莱坞经典叙事模式的践行

从1911年第一个电影制片厂在好莱坞开业至今，好莱坞形成了一套别具特色的经典叙事模式。他们在结构故事和展开情节时多以戏剧化作为基础：故事情节充满戏剧性的冲突，故事结构完整封闭，故事发展逐次递进直到结尾的高潮。

《影》虽非好莱坞电影，但在叙事上有着明显的对好莱坞经典叙事模式的借鉴和运用。

[1] 韩浩月：《文化阐释一再缺席，我们说说张艺谋的〈影〉》，《中国青年报》2018年10月9日。
[2] [英]罗吉·福勒：《现代西方文学批评术语词典》，袁德成译，成都：四川人民出版社1987年版，第172页。

它的线性叙事结构、开头和结尾以同一个镜头形成的闭合式叙事、对冲突的刻意营造等都是好莱坞经典叙事的最典型例证。

克里斯汀·汤普森曾详细阐释了好莱坞经典叙事的特点。[1]她将电影分为建制、复杂行动、发展、高潮和尾声等五部分，在这里我们沿用这一理论来分析《影》的叙事结构。（见表1）

表1 《影》的叙事结构

		内容	时间点	作用
建制部	开端	"子虞"借为杨苍祝寿之际，宣告要收复失地境州，由此惹恼偏安一隅苟且偷生的沛良	第1~5分钟	设置子虞、杨苍、沛良三方矛盾，触发事件
	展开	沛良命令"子虞"与小艾合奏琴瑟，步步紧逼，"子虞"骑虎难下，百般推脱	第7分钟	设置陷阱，试探子虞身份，冲突激化，为故事发展埋下伏笔
	高潮	小艾意欲断指	第10分钟	激化高潮
	结尾	"子虞"割发谢罪，沛良顺水推舟，并提议通亲议和	第11分钟	完成故事开端部的承转，为通亲线埋伏笔
复杂行动部	开端	子虞为境州制造刀伤并练习琴技以掩人耳目	第12~24分钟	交代子虞与境州的关系，刻画人物形象，为境州与小艾感情线做铺垫
	发展	早朝，沛良为"子虞"验伤敷药，削职为民。境州与子虞演练对战，却依然无法破解杨刀。沛良让妹妹青萍下嫁杨平，杨平意欲纳青萍为妾，激怒青萍	第25~35分钟	沛良试探，欲擒故纵，君臣矛盾进一步激化
	高潮	小艾发明破解杨刀之法。	第43~48分钟	故事转折，矛盾继续推进
发展部	开端	境州竹林密会田战，子虞密室交代计划，厉兵秣马，训练死囚。	第48~56分钟	中间临界点
	展开	沛良向青萍交代计划，境州与小艾情难自已，大战前夜冲决理智的堤坝	第56~64分钟	"顿悟的十字路口"，境州主体意识的唤醒与确立

[1] [英]克莉丝汀·汤普森：《好莱坞怎样讲故事——新好莱坞叙事技巧探索》，李燕、李慧译，北京：新星出版社2009年版。

（续表）

		内容	时间点	作用
	高潮	境州与杨苍决一死战，炎国大意失境州	第64~82分钟	高潮
	结尾	杨苍被杀，青萍与杨平同归于尽，境州收复	第83分钟	
高潮部	开端	境州回家找母亲，母亲被杀，自己遇刺	第83~87分钟	
	发展	沛良设宴，庆贺收复失地。境州奇迹般献身	第88~92分钟	鸿门宴
	递进	杀死鲁炎，子虞出现，刺杀沛良	第93~99分钟	故事反转，情节峰回路转
	高潮	境州杀死子虞并伪造沛公遇刺假象，取代都督	第99~106分钟	制造整部影片最大高潮，完成人物塑造和主题表达
结尾部		小艾扑向殿门	第106分钟	开放式结尾，设置悬念

在这五部分中，影片的建制部承担了触发事件的功能，确定了故事发展的领域，引出主要人物沛良、境州、子虞、小艾与青萍，并让主人公境州承担了一项"不可撤销的行动"——以子虞之身份承担收复境州的使命，并引发了子虞与沛良的矛盾。

复杂行动部可谓整部影片的黑暗时刻，它"被规划成一系列的复杂因素、紧要时刻和引发行动的逆转"。表现在故事里，一方面子虞在境州身上制造刀伤并让其练习弹奏古琴以期掩人耳目，并不断训练其破解杨刀的武功，直至小艾发明破解杨刀之法；另一方面沛良将计就计多次试探境州身份真伪，直至将妹妹青萍嫁给杨平为妾，以此制造假象麻痹子虞。二人斗智斗勇是该部分的叙事重心，也是制造戏剧冲突、增强故事曲折性并为情节发展埋伏笔的段落。

发展部是指"前提、目标以及障碍等详尽规定至此已经全部得到介绍，通常要在这里出现的是主人公为追求他或她的目标而奋力挣扎，经常包括能够促成行动的一些事件，以及忧虑和迟疑等"。在《影》中，发展部貌似故事的高潮，大败杨苍、收复境州，情节慷慨悲壮，义士壮怀激烈，整部影片的故事矛盾冲突似乎在此达到最高潮，但由于整部影片的叙事重心并非在事，而是在人，所以真正的故事高潮是在沛殿"鸿门宴"这一

场戏中。

故事的高潮部中,导演通过五次陡转,不仅使故事情节峰回路转,一波三折,更加引人入胜,制造出全片最富张力的戏剧高潮,而且将人心的险恶、人性的黑暗与复杂展示得淋漓尽致,将庙堂权贵尔虞我诈、党同伐异、翻云覆雨的政治哲学刻画得力透纸背。

而在结尾部,影片定格在小艾扑向殿门,通过门缝向外窥探时却大惊失色这一镜头中,在叙事上主要是通过这样一个开放式结尾,留下了巨大悬念,从而使影片有一种余音绕梁之感。

这种好莱坞经典叙事模式的运用,让影片的建制部引人入胜,复杂行动部与发展部冷却反思,高潮部则高潮迭起、跌宕起伏,结尾部又意味深长。另外,前四部分每一部分的叙事节奏也大多按照好莱坞电影重要情节点的节奏进行规划设计,故事内在逻辑合情合理,整体叙事结构较为完整丰富。

但纵观全片的叙事结构,我们可以明显感觉到全片节奏前疏后紧,前面多是错综复杂的人物关系、人物行为动机铺垫,叙事节奏较为缓慢凝重,而后半程打戏段落节奏明快,高潮部分更是反转不断、引人入胜。这样一来,不免在节奏上给人以头重脚轻之感,这是影片叙事的一大问题。

(二)"偷窥"叙事

"偷窥"是人类生理和心理上普遍的共性现象,它在现实生活中层出不穷。精神分析学家弗洛伊德通过临床实证认为:"每个人的潜意识中都有偷窥他人的欲望。"[1]而电影源于生活,故偷窥自然会成为电影叙事的常见手法。

偷窥在《影》中亦多次出现,成为我们管窥人性和影片主题的一扇窗口。影片中的偷窥主要表现在以下几组人物关系上:沛良隔着屏风对朝堂上的人的偷窥、子虞多次对妻子和境州的偷窥、小艾对境州的两次偷窥、影片首尾小艾在宫殿大门的偷窥。而这些偷窥在影片中富有多重指涉功能,意蕴悠长。(见图1)

1. 偷窥——欲望主题的言说

偷窥是人类欲望的表征之一,英国性心理学家哈夫洛克·霭理士认为:"有一种现象叫作'性景恋',就是喜欢窥探性的情景,而获取性的兴奋,或只是窥探异性的性器官而得到同样的反应……平时禁得越严的事物,我们越是要一探究竟,原是一种很寻常

[1] [奥]弗洛伊德:《释梦》,孙名之译,北京:商务印书馆2004年版,第243页。

图1《影》中的偷窥镜头

的心理。"[1] 即人类通过眼睛能获得性欲望的满足,性欲望驱使下的偷窥心理和行为,往往与伦理习俗、社会禁忌相互关联,它是人类欲望满足的行为方式,尤其与性欲望的满足密切关联。

在影片中有两场戏表现小艾在境州就寝后对境州的偷窥,而这两次偷窥,都指向了

[1] [英]哈夫洛克·霭理士:《性心理学》,潘光旦译,北京:生活·读书·新知三联书店1987年版,第74页。

性欲望的满足。小艾虽然是子虞的结发妻子,但子虞心理阴暗、阴险奸诈、喜怒无常,自然会让其有伴君如伴虎的压抑感,且小艾不过是子虞政治婚姻的遮羞布,抑或是一枚政治棋盘上的棋子,夫妻二人早已同床异梦、貌合神离。同时,子虞身负重伤,形同枯槁,身体弱不禁风,这自然使小艾在生理上长期处于空窗期。小艾在政治风云的裹挟下经受着精神和肉体的双重煎熬,一方面默守着忠贞孝义,另一方面又备受身体欲望的诱惑,所以第一次偷窥暗示了小艾对境州肉体和精神的渴慕,表现出人物的性渴求、性压抑,而第二次偷窥的结果则是两人冲破理智和秩序的束缚,翻云覆雨,实现了性欲的满足和释放。导演借助"偷窥"这一叙事元素绘制了主人公在压抑与冲决之间凸显人性原欲的生命图景,传递着创作主体复杂困惑的心灵音符。

2. 窥视 = 监视:人格层面的透视

现代精神分析理论曾这样解释偷窥癖的成因。该理论认为,任何人一出生,就与这个世界建立了一种主体—客体关系,他面对的第一个客体,就是母亲和母亲的乳房。如果在他成长的过程中过早地与客体分开,那在他成年以后,就会下意识地、强迫性地寻找那个在幼年失去的客体。对大多数这样的人来说,寻找客体的方式会被限定在社会允许的范围内,如通过对金钱、地位、权力的追求来替代童年丧失的客体。所以从某种意义上来说,偷窥也是自我保护的需要,是对权力、地位追逐的折射,是安全感缺失的明证。

在《影》中,子虞多次通过暗室机关偷窥妻子和境州的一举一动,这就让我们看到了他对妻子和境州的不信任与猜忌。尽管子虞需要借助境州和妻子演戏来蒙蔽沛良,借助境州实现其报仇并篡取王位的狼子野心,但他在密室两次暗中偷窥妻子与境州的一举一动,这不仅是对妻子忠贞的猜忌和怀疑,更反映出他担心遭受妻子与"影子"的背叛,生怕权力旁落、阴谋粉碎的隐秘内心世界。所以偷窥是其自我保护的需要,也是担心权力与地位丧失、安全感缺失的表现。对于子虞来说,偷窥即是监视。

而沛良与妹妹青萍、"子虞"抑或文武百官的交流多是由屏风遮挡,或透过屏风偷窥他人,可谓云山雾罩,雾里看花。这既暗示了他的狡猾多疑、阴险奸诈,也暗示出人与人的猜忌、隔阂和不信任的关系。偷窥是沛良暗中观察文武百官、伺机而动保护自我的需要,同样也是其担心权力与地位旁落、安全感缺失的表现。

导演通过影片多处偷窥镜头的设计,讲述了暗室中的操纵者、心思隐秘的傀儡、老谋深算的国君展开的一场融合了将计就计、反间计、苦肉计、美人计、声东击西、借刀杀人等多重计谋的刀刀入肉的权力游戏,借以反映人物间的猜忌、不信任、监视与隔阂,

刻画出人性的阴险、奸诈与居心叵测。他们的种种偷窥行为实乃"人性中所隐藏的恶"以及兽性、破坏性、报复性的扩张与蔓延[1]，进而一步步扭曲身心走向变态和病态，这是电影作品对个体多重人格的诗学烛照与呈现。张艺谋借助偷窥，刻画了复杂且丑陋不堪的人性，对权谋之争、政治倾轧下扑朔迷离的事件和人性之恶的呈现都达到了力透纸背的程度。

（三）寓言化叙事

鲁晓鹏说："如果一个故事既不能合理地读成历史，也不能读成寓言，它就是无意义的、微不足道的、怪异的、误入歧途和颠覆性的。"[2]《影》虽然改编自朱苏进的小说《三国·荆州》，但显然不是对历史的还原和重现，张艺谋采用寓言化叙事策略，让叙述的人物、主题和情节带有双层含义，既有意义的留白又能造成叙事的突转，让整部作品的艺术性和流动性展示得很完美，同时又具有某种引人深思的寓意性。

在影片中，子虞的"影子"境州经历了一个从影子到取而代之成为都督的过程，这一过程实则是境州从无意识到主体意识的发现与确立的过程，是从认命奴性走向斗争反抗的过程。因而影子成为一个极具隐喻意义的叙事符号，是导演运用的寓言化叙事策略的典型载体：影子表面是完成任务和承担风险的替身，实则是人的内心深处影子和人的矛盾体，境州的思想和人性的变化轨迹正是这一矛盾体相互博弈、彼此角力的斗争轨迹，最终境州"人"的心理打败了"影子"的心理，从甘心赴死的宿命感转为杀死子虞取而代之，自己主宰自己的命运，体现了人性的黑白、善恶和正邪就在一念之间，就像每个人心中都存在的一个"影子"，它隐喻着人性的复杂和多面。（见图2）

诺斯罗普·弗莱曾说，任何作品的深入探究实质上都是寓言式策略。创作者总是有意无意地从寓言艺术中汲取养分，以达到叙事反转和叙事留白的效果。在这一点上，《影》概莫如是。

除此之外，影片的留白叙事、反转叙事都是影片叙事的显著特点。诸如此类的叙事策略都极大地扩张了电影叙事的外延，它含蓄而内敛，给观众以开放的诠释空间，也反映出导演对人性、权谋、生死等问题的哲学思考，极大地拓展了影片的思想意蕴。

[1] 刘明厚：《人性之恶：卑鄙的偷窥》，《四川戏剧》2006年第1期。
[2] [美]鲁晓鹏：《从史实性到虚构性：中国叙事诗学》，北京：北京大学出版社2012年版，第97页。

三、东方古典美学与当代电影工业美学的融合

《影》一方面将中国传统水墨的表意形式、阴阳哲学的理念融入创作中,力图生成精妙绝尘的东方气韵,让观众产生一种"有意味的形式"的体验效应,体现了对中国传统古典美学的追求和文化自觉。另一方面,不论是视觉特效,还是摄影、声音设计、服装设计,《影》都是按照成熟的电影工业体系标准制作的,是电影工业美学的一次有效践行。

(一)中国古典美学精神的影像化

《影》是张艺谋打磨四年的心血之作,也是其将中国传统古典美学融入电影的全新尝试。影片在影像风格和视觉美学上充分践行了虚实相生、诗画一体、内敛含蓄等中国古典美学理念,使电影具有充分的仪式感与意境美。

图 2 子虞与境州互为"影子"

1. 影像风格:浓墨饱蘸,水墨杀场

张艺谋说:"我多年来就想拍摄这类电影,一部受到中国传统水墨画启发的电影。"[1] "如同行走的水墨画",是张艺谋导演对《影》影像风格的要求,也是美术设计的主要方向。影片一反常态摒弃了张艺谋过往影片情有独钟的具有悲剧荼蘼之美的红色,而以黑白灰的水墨基调作为影片的整体影调,水墨风呈现出的肃杀、内敛、杀机暗藏的氛围,完美地贴合了影片的气质,使影片在形式上做了一次极致化突破。这种水墨风格又是通过影片内外置景、道具、服装设计等体现出来的。

首先,影片中外景设计在造型理念上遵循中国传统山水画的意境,特别是以阴湿、

[1] 刘丽菲编译:《外媒:张艺谋威尼斯电影节获颁荣誉奖 自言"仍在学习"》,《参考消息》2018 年 9 月 9 日。

云雾为视觉基调，突出山水的高远、深远、悠远。沛国大殿和境州城都是在水边，沛殿依水而建，背后层峦叠嶂，前方同样崇山峻岭，而气候又多是阴雨连绵，所以给人以云山雾罩、云蒸霞蔚之感。山色又因远近高低、光照不同而有了浓淡深浅之别，可谓墨分五色，如同浓淡相宜的水墨画。山水之韵，胜在虚无缥缈的镜像，水的流动与妖娆是山的纽带，山水不可缺一，阴阳方能两合。资料显示，该片美术组前期搜索大量的中国传世古画，体会其中山、水、云雾、草木、大量留白的绘画语言在画面中的运用，从而打造了"舟行碧波上，人在画中游"的千里烟波水墨长卷的画面效果，最终传达了张艺谋导演寄予《影》所想表达的深远意境。（见图3）

其次，内景与道具设计上的水墨古风。作为片中文戏最多的内景，沛良大殿同样是以黑白灰影调为主基调。厚重的柱子是"黑"，朴素的地板是"灰"，书法屏风、门窗隔扇则是"白"。沛良以舞入字，在屏风上书写狂草《太平赋》，狂放的大字与流畅的小字组合，浓墨与枯笔相随，粗犷而不失节奏，犹如沛良的内心所想泄于纸上之酣畅，隐喻了沛良生而为王的责任与隐忍，从侧面塑造了沛良放浪不羁与深谋远虑的人物形象。

最后，在服装造型设计上，水墨汉服的设计不仅采用了黑白灰风格，图案也多是浓妆淡抹的山水，像极了一幅幅泼墨山水画。更重要的是导演量体裁衣，男女有别，因人而异，让服装成为彰显人物性格的符码。如邓超一人分饰二角，在演绎健壮的影子境州时，多以紧身的白衣为主，凸显其年轻俊朗和单纯；"病态"的都督子虞多以黑衣为主，暗示其内心的阴暗险恶。这样的服装设计，使影片有了一种"人如水墨画中立，山向芜尽处山横"的古典美学意境。

水墨画风的写意与权谋斗争的写实相得益彰，古希腊悲剧与东方美学的杂糅，形成了一种独特而又古典的电影美学风格。正可谓绝色水墨，尽显国风。

2. 从"形"到"意"升华的色彩美学

张艺谋在接受采访时曾说："墨和水以一种流动、动态的方式融合在一起，而且有多重层次的暗影。我希望探究它，因为我认为人性也是一样，非常复杂，并非黑白分明。"[1]《影》又是张艺谋一次色彩的创新和升华。黑白灰的水墨基调不仅打造了影片水墨丹青式影像风格，更是一场从"形"到"意"升华的色彩美学。

电影是以真身与影子的关系为载体叙事的，用黑色与白色来表现非常契合主题。随着故事的发展，境州主体意识逐渐唤醒，并逐步脱离了子虞的控制，从影子变为真身，

[1] 刘丽菲编译：《外媒：张艺谋威尼斯电影节获颁荣誉奖 自言"仍在学习"》，《参考消息》2018年9月9日。

图 3 炎国校场水墨山水画影像风格

服装色彩也实现了从黑到白再到棕褐色的蜕变。尤其是随着境州打败杨苍并登堂入室进入沛殿时，其衣服的颜色越来越鲜丽，脸色也逐渐从黑白变成肉色，暗示人物不再只是一个没有思想、情感、灵魂的影子，逐渐成长为一个有血有肉、有自己的思想和情感的人。子虞貌似在为沛国收复河山，实则在拥兵自重，以期自立为王，他实际上是想从幕后的影子转变为王，所以观众可以注意到他的服装色彩主要是黑色的，隐喻了他的内心黑暗。黑色与白色的强烈对比，从深层次上隐喻了人生：正反面的角色可以转化，奸诈的计谋最终逃不过善恶两端。

张艺谋曾说："中国水墨画讲的并非非黑即白，恰恰是借水的流动和晕染展示出了丰富的中间层次，是水墨画最独特的韵味。你用这个概念跟他讲人性也不是非黑即白，它中间的部分是非常复杂的。"[1] 影片中的灰色调和了非黑即白的二元对立的思维方式，反映出人性的复杂，同时隐喻着人多是在是非黑白中左右摇摆不定的。这部讲述政治权谋的影片，充斥着谎言与欺骗、背叛与陷害，蝇营狗苟，就像电影中多次出现的水墨场景一样，中间部分流动的、晕染开的丰富层次，就是人内心中复杂的东西。灰色是对君臣、夫妻、情人、同僚、仇敌间含而不露的爱恨情仇，以及被利益驱使的复杂人性的最好诠释。

除了黑白灰的色调外，全片还有一个变色——红色。红色主要出现在各种战争场面中，在如同地狱一般的黑白色系下，鲜红的血液在黑白背景的衬托下显得异常触目惊心，

[1] 刘丽菲编译：《外媒：张艺谋威尼斯电影节获颁荣誉奖 自言"仍在学习"》，《参考消息》2018年9月9日。

图 4 水墨中的红色越发触目惊心

被放大的视觉冲击不仅凸显了战斗的血腥残酷,也表达了角色骨子里的血性与骨气。"这是故事走向,你死我活,刀光剑影。有这样的力度才会有这样的震撼,才可以力透纸背,才可以去凸显人性的另一面。"[1] 红色的点缀和水墨的渲染完美融合,使《影》做到了内容和意境的高度统一。(见图 4)

3. 虚实相生与诗画一体的古典美学精神

王骥德曾就戏剧的创作目的与方法指出:"戏剧之道,出之贵实,而用之贵虚。以实而用实也易,以虚而用实也难。"[2] 即戏剧应该反映真实的内容,但为了艺术效果,应该对原型在各方面的局限进行突破,在艺术形象的设计上进行虚构处理,这即是出实用虚。《影》亦然。影片虚实相生,虽改编自朱苏进的小说《三国·荆州》,电影却放弃了三国中吴蜀两国争夺荆州的背景,将其置于一个架空的时代。电影所想表达的"实",是人物在欲望驱使下的内心冲突,以及在乱世中生存的无奈和悲哀。

除了国名、地名和人名都发生了变化以外,电影也有意在视觉上不断强调时代的架空感,其中最明显的便是内景的设计。在电影中,子虞的都督府以屏风区分空间,并挂满了水墨画,而沛殿也是由一面面硕大的上书《太平赋》的屏风构成。在光影交错间,这些墨迹给人一种暧昧阴森之感。电影用屏障、纱幔等搭建、隔断空间,使其增加光影

[1] 新华网综合:《极致的〈影〉,回归的张艺谋》,2018 年 9 月 17 日(http://www.xinhuanet.com/ent/2018-09/17/c_1123440390.htm)。

[2] 王骥德:《曲律》,北京:中国戏剧出版社 1959 年版,第 22 页。

的虚实性和气氛的悬疑感。屏风成为电影表现人物关系虚虚实实、命运吉凶难测的意象。在电影中,人物都隐藏自己的真实意愿,成为"屏风后的人",沛良、子虞、境州、青萍莫不如是。反复出现的屏风空间,就是观众视觉上接触之"实",代表了电影中的人物在权谋博弈中人心叵测、人性诡谲阴暗之"虚"。

"诗画一体观"是对中国古典美学中"意境说"这一核心范畴的扩展。诗与画两种艺术形式都强调韵外之致、味外之旨,以营造出玄妙的意境。张艺谋的影片一向善于通过摄影运镜、色彩、构图、人物造型、意象等方面来营造意境,给人以含蓄隽永、意味深长之感,呈现出诗画一体的艺术效果。例如,在《影》中子虞曾在地下训练境州破解杨苍的刀法,此处上有洞开以引天光,雨丝也由此洞飘落下来。此处张艺谋大量使用升格镜头,将两人的动作身法进行诗意化的展现。(见图5)子虞手持竹竿代替杨苍的大刀,境州则用沛国特有的沛伞。前者动作刚劲雄健,大开大合,势大力沉;后者则在夫人小艾的指点下,"以女子身形入伞"。升格镜头下,三人衣袂翩然,长袖善舞,辗转腾挪之间,动作轻盈潇洒,华丽舒展,刚柔并济,给人以极大的视觉美感,取得了"诗中有画、画中有诗"的诗画一体的艺术效果。

(二)电影工业美学的有机尝试

《影》之所以赢得极高盛誉,除张艺谋自身对电影的极致追求和把控之外,还要归功于市场基础和整个电影工业制作体系的支撑。张艺谋认为,今天电脑调色易如反掌,但精益求精的工匠精神才能更好地传递作品的文化价值。究其本质,《影》也是一部较为典型的电影工业美学产品。因影视产业链本身覆盖内容创作、技术生成、资本、团队、后期制作、宣发、衍生品、票务、影院等多个环节,所以《影》的电影工业美学特征也相应地体现在影片的文本故事层面、技术工业层面,以及运作管理和生产机制层面。文本故事层面前文已有介绍,运作管理和生产机制层面将在本文第四部分"产业和市场运作模式"中专门论述,故该节重点分析技术工业层面上的电影工业美学特征。

《影》不论是视觉特效,还是摄影、声音设计、服装设计等都是按照成熟的电影工业体系标准制作的。

1. 视觉特效制作团队与流程的专业化

电影工业的飞速发展催生了一批新技术,而新技术反哺着电影工业走向成熟,新的良性循环同样发生在《影》的拍摄过程中。

《影》里面特效镜头近千,仅高级特效镜头就有350个左右。全片视觉特效有八家

图 5　升格摄影制造了声画一体的古典美

公司参与制作,在整个制作过程中,视效总监和特效公司以及导演、摄影指导都有着明确而具体的分工。仅视觉特效这一环节便设有视效场记、视效协调、视效剪辑、视效技术主管、数据管理、视效经理六个工种,连最终检查测试镜头也有一套严格细密的流程。他们各司其职,又通力合作,前后历时八个月才将特效镜头完成。

专业化的制作团队、细致的专业分工、成熟的制作标准、完善的制作流程使《影》成为一部艺术精湛、制作精良的优秀作品。

2. 摄影设备保驾护航

《影》的摄影及航拍画面是由大疆传媒参与的。为了满足张艺谋导演的创作需求,大疆的仿真平台研发团队为此开发了无人机的三维航线规划功能。它通过重建的实景三维模型,对拍摄场地进行可视化的预览,模拟各种航拍视角和线路。

为了给观众更佳的视觉体验,影片要求拍摄素材有足够的后期空间进行 CG 制作,影片摄影指导赵小丁选定 RED WEAPON HELIUM 8K S35 摄影机作为《影》的拍摄设备,用"悟"Inspire 2 无人机进行航拍。

如影片在拍摄沛国死囚从水中泗渡偷袭炎国的场景中,有一个一群士兵从街上冲过来迅速在街角处聚集的镜头,在这场戏的拍摄中有三个地面机位,包括一个固定机位、一个小滑轨、一个伸缩炮,三个机位从不同的角度进行地面拍摄。这三个地面机位的拍摄,牵一发而动全身,所有工作人员都需要为这些重型设备进行调度。除了地面机位,拍摄现场还使用无人机"悟"Inspire 2 在高视角完成拍摄,镜头在 20 米的上空迅速垂

图 6 无人机完成的高视角拍摄

直下降俯拍,将屋檐作为前景拍摄士兵聚集的场景,并将左侧攻城的尖锐部队带入画面。不仅能体现影片中人物和场景的空间关系,还可以根据剧组的需求实现快速机动的调度。此时,相比伸缩炮,无人机灵活性的优势显露无疑。(见图6)

3.声音设计:"侘寂"声音风格定位后的技术流

"侘寂"是《影》的声音指导杨江、赵楠对影片声音风格的定位。"侘寂"这一概念源于中国的禅宗。"侘"是在简洁安静中融入质朴的美,寂是时间的光泽。可以通俗地理解为"削减到本质,但不要剥离它的韵,保持干净纯洁但不要剥夺生命力"[1]。在《影》中,两位主创力求将张艺谋导演关于阴和阳、浓和淡、疏和密、静和动这些反差的力量通过声音设计传达给观众,并制定了相应标准:味道准确、内容精练、表达到位。

首先,对声音元素的内容去伪存真。在具体的制作流程、方法上,影片声音主创坚守定下的标准。比如对"古"的还原,他们力求味道古老,但质感不旧。在保证材质真材实料的基础上还原最淳朴的声音,而不是用效果器进行调制变化。在整个声音骨架搭起来之后,配合画面色调,根据"侘寂"这一风格定位,把所有的声音组成部分再进一步契合到最佳状态,让声音有一个完整的气质。《影》中所有可以听到的声音元素,包括部分音效,全部采用实录素材,再加以编辑的手段进行合成。

其次,音效选用古琴音色以增加影片古韵。影片音效部分采用了古琴这一特殊元素,

[1]　赵楠:《〈影〉的声音风格定位与创作解析》,《电影艺术》2019年第1期。

并录制了很多不同调性的铜弦和丝弦的古琴音色。如兵器里杨苍的大刀在击打和泛音部分就有这一成分,又如境州割发掉落在琴弦上的声音。影片特意把古琴往宫音上调,象征着与权力的对峙。

最后,在制作流程上打破传统的剪辑、预混、混录的工艺顺序,而是先录制对白、音效,把后期拟音的制作工艺搬到前期拍摄中进行。这样对于对白、动效和环境声音,主创始终都能在完成度比较高的情况下进行随时、有效的调整,不断提高声音元素之间的契合度,也非常好地还原了影片的气质。

由于《影》在时空上的虚化,声音主创对声音元素进行了减法,同时与之有关的元素尽力做到精确,一击到位,化繁为简,既不喧宾夺主,又配合和推动电影的戏剧情节,保持了高度的同步性,从而完美呈现了影片"侘寂"的风格定位。

此外,《影》采用"水拓画"技法进行服装设计,打造了汉服上的水墨画韵律,以及中国水墨山水画风格的影调调色等,无一不是遵循电影工业美学标准制作的。精益求精的制作理念、对电影工业美学的恪守与践行,成就了《影》这部标准化、工业化、典型化的电影工业美学之作。

四、《影》中的东方文化及其现代性转化

在张艺谋看来,《影》是一部具有创新性的作品。这种创新一方面体现在对东方美学的推广,另一方面则是美学背后的中国文化符号。正如张艺谋所言:"用的都是传统的中国美学概念,它的黑白、水墨风,它的阴阳、八卦、太极,它的以柔克刚、隐忍。包括所谓对影成三人、人心如影,都是中国文化符号的一个集中表现,也符合这个故事的要求。"[1] 在《影》中,极具中国文化符号的意象都能找到依托并被张艺谋给予了现代性转化。

(一)《影》中的阴阳哲学

《影》将阴阳哲学的理念融入其中,通过电影表达了对阴阳哲学的理解,从而形成

[1] 刘丽菲编译:《外媒:张艺谋威尼斯电影节获颁荣誉奖 自言"仍在学习"》,《参考消息》2018 年 9 月 9 日。

了一种独特的"阴阳美学",体现了导演对传统文化的自觉和东方意蕴的美学理解。[1]而影片中人物关系、一系列东方文化意象的使用、道具的设计、视听语言系统的运用等,无不蕴含着东方哲学中阴阳互化与对立的思想。

影片中最能体现这种阴阳哲学的莫过于太极了。太极图寓意阳中有阴,阴中有阳,相互对立、相互渗透、相互转化,蕴含着中国哲学相克相生、生生不息的智慧。这种太极阴阳的图案在影片中多次出现并具有不同的寓意。如子虞和境州在密室训练、境州和杨苍的生死对战都利用了阴阳太极图。作为影子的境州忠心耿耿、坦荡阳刚,却一直是影子的宿命,站在太极图中的阴处、暗处;而阴险诡谲、佝偻羸弱的子虞则是堂而皇之的大都督,站在太极的阳处。子虞为真身时为阳,境州为影子时为阴,两者的阴阳对峙,就像人性的对决与厮杀。又如杨苍擅长使用硬如磐石的大刀,杨刀武功刚烈似火,在太极中主阳;小艾研究的沛伞阴柔似水,片中反复强化"以女人的身形入伞",以女性化的武器来对抗杨刀,是以柔克刚、以阴克阳这一理念较为直接的外化形式,体现了阴阳之间相生相克这一太极的精髓要义。(见图 7)

除了阴阳太极图外,沛良与子虞、子虞与小艾、杨苍与杨平、文臣与武将等人物关系的设置,以及幽闭密室与天下江山等空间建构,都呈现出阴阳哲学的对立统一性。

琴瑟、书法、围棋、竹林与水墨画等其他中国元素在电影中的融入,不仅打造了浓郁的中国风格和东方韵味,也因其黑白、浓淡、疏密、虚实、藏露、远近等一组组对比性关系而使阴阳美学在电影中得到鲜明体现。导演将对阴阳哲学的认知融入视听修辞的基本法则中,表现出阴阳美学中最基本的对立统一关系,折射出东方哲学的古老思想本原,充分展现了东方美学的魅力以及中国传统文化的神韵。

(二)《影》中传统文化的现代性转化

陈旭光曾说:"对于文化传统、艺术精神的认识和利用应当是与时俱进、不断重构的,而不宜僵化视之、待之。对这些传统的文化精神、美学精神和艺术精神的影像转化及其现代转化,均应遵循这一原则。由此,方有望不断激活本民族传统文化的活力,并同世界文化共奏出和谐共生、富有张力的新乐章。"[2] 从《英雄》到《长城》再到《影》,张艺谋一直不遗余力地运用影像载体实现对中国传统文化的现代性转化。在《影》中,这种

[1] 殷昭玖:《〈影〉:水墨阴阳、权贵想象与文化认知》,《电影艺术》2018 年第 6 期。
[2] 陈旭光:《试论中国艺术精神的现代影像转化》,《北京电影学院学报》2018 年第 6 期。

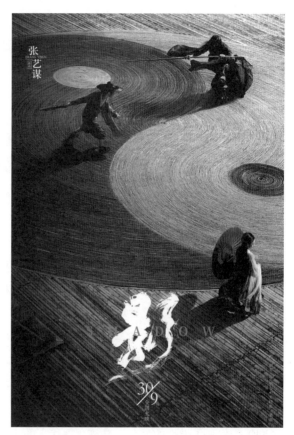

图 7 《影》中的太极图

转化又鲜明地体现在影片的主题传达、角色设定、叙事元素设计等方面。

首先,架空历史,以草根视角对于正史进行解构或者重构。《影》是张艺谋根据朱苏进小说《三国·荆州》改编而成的,但又完全架空三国的历史背景,将叙事置于架空时代,以获得更广阔的发挥空间。在汲取古典题材养分的情况下,又对其进行再阐释,将原型转化为一个全新的影子故事;选择以不被正史记载的草根视角进入故事,而不同于传统官修史或精英史,并通过草根视角对正史进行解构或者重构,以此来表达自己的历史观。《影》将表达的重心从家国天下和英雄梦转移到真身与影子(替身)的关系上,借以传递导演对人性的认知。"我自己看(《影》)很像是一个莎士比亚大悲剧的结构,里面的主题也是讨论人性的挣扎与生存。""我也是借这样一个结构,传递中国文化的一

种美学概念，从美学的角度对人性做一个开掘。"[1] 借助历史的躯壳，导演实则是在剖析人性，表达人物身份认同的焦虑与困惑，展现人性在欲望诱惑下的精神癫狂这一主题。

其次，人物设定的现代性。关于替身境州，从一开始就面临着本我和自我的撕裂、生存还是毁灭的两难选择，一方面遵循着"现实原则"行事，另一方面内心又被"快乐原则"支配，在生存与死亡、自由与欲望之间挣扎。在自由与权力的选择上，他最终放弃自由，选择权力，杀死真身，伪造现场，自立都督。"在中国古典美学中，老子提出'虚实相生'，并认为天地万物都是'无'和'有'的统一、'虚'和'实'的统一。有了这种统一，天地万物才能流动、变化，生生不息。所以，影片在虚实的对比中走向人性的毁灭，其实偏离了虚实美学的精髓。"[2] 影片更符合弗洛伊德人格心理结构有关本我和自我的理论，而这也是张艺谋用当代人眼光实现的一次对历史人物的现代性转化。又如影片中青萍这一女性角色的设定，也体现出张艺谋对女性主义的解读和诠释。青萍在影片中并非恪守三从四德的传统古典女性形象，她对自己的命运、自我的人格与尊严都表现出一种殊死捍卫的姿态。她敢爱敢恨、敢生敢死，刚烈勇毅的形象实则是张艺谋对当代女性主义思想的高蹈与张扬。

最后，商业化叙事元素的运用。影片中小艾与子虞、境州三人之间的情爱关系既是影片激化矛盾、构筑冲突的重要组成部分，也是导演对商业性考量的一个重要手段。三人间的猜忌嫉妒、偷窥通奸、阴谋情欲都是现代商业电影不可或缺的叙事佐料，既丰富了剧情，刻画了人性的复杂，又符合现代人的观影趣味，同时也体现着张艺谋对当代男女情爱关系的理解与认知。"这种落入'俗套'的情节设定，正是导演基于对观众的熟悉而做出的选择。一言以蔽之，传统的三国文化资源在提供战争文本的同时，又被张艺谋植入了现代观众热衷的权谋与情爱元素，电影成功地实现了古为今用。"[3]

无须讳言的是，张艺谋在对中国传统文化进行现代性转化时，又有着过度消费历史，甚至存在着严重违背历史事实的问题，商业性叙事元素的运用也一定程度上影响了作品的审美品格，对传统文化意象的运用也有着过于肤浅和刻意之嫌，往往抽空了中国特有

[1] 申学舟：《对话张艺谋：每个人的艺术生命都非常有限，你如何延长自己》，"三声"2018年10月1日（https://mp.weixin.qq.com/s?__biz=MzA4MjgxMzkxOA==&mid=2652853521&idx=2&sn=0483680196af418aad5c9e718af4b86c&chksm=841403a0b3638ab67fe9bb5f148c3721b02dc976f54e4eb006ca4cd5802223340def36eb8166&mpshare=1&scene=1&srcid=0325NetA9ejdCadtC3t1usMz&pass_ticket=FxtMnW48zEFvuCkwIIOqU6Yb81649M0vlGsEt1p6JLmBJg4uzFgcEbnm%2BZCMFpg1#rd）。

[2] 张园园：《〈影〉的古典美学展现及其偏差》，《电影文学》2019年第1期。

[3] 王静：《〈影〉的古典题材转化》，《电影文学》2018年第23期。

的丰富的神话思维和文化内涵，成为单一的符号化能指。而这都是他今后创作中亟待解决的问题。

五、《影》的产业和市场运作模式

众所周知，张艺谋拍摄的《英雄》《十面埋伏》以及《满城尽带黄金甲》，以一个充满东方魅力的武侠品牌，开拓了一条推进中国电影产业化并跨文化、跨国度出征全球主流市场的道路。尤其是《英雄》的成功预告了好莱坞商业运作模式开始进入中国，并成为国内电影整合营销的成功案例。他的影片有赚得盆满钵满的，但也有过票房血本无归的惨痛教训，《长城》《金陵十三钗》《满城尽带黄金甲》莫不如是。而《影》投资3亿元，宣传1亿元，票房最终6.28亿元，相较于同档期上映的《无双》所取得12.73亿元票房，这显然是一个不尽如人意的成绩。然而票房的失败并不能抹杀《影》在产业和市场运作模式上的成就，对票房失利原因的深层透视更是避免重蹈覆辙、探索中国电影产业化发展的必由之路。尤其是《影》所采取的新文创战略、跨界融合与影游联动、整合营销等策略，都具有一定的行业示范性。

（一）"新文创"战略——IP营销定制

《影》对于中国东方美学的推广以及美学背后的中国文化符号的构建，与影片出品方腾讯影业的新文创战略不谋而合。所谓新文创战略，即指以IP构建为核心的文化生产方式，在产业价值之外承载更大的文化价值，打造出更多具有广泛影响力的中国文化符号。

从内容运营的角度来看，影片出品人和制片人张昭认为《影》是一个非常强的IP——它具备当代性，"在电影氛围、情绪塑造上，张艺谋花了巨大的精力。通过塑造一个影子替身的故事，来塑造一种文化。它的当代性就是人生处处是棋局，到底是棋子还是棋者？谁都不能回避这样的问题，因为整个社会就是一个棋局"[1]。"我相信这个IP是可以做的，因为它有非常强的价值观、世界观，以及人设。希望通过这部电影确立以

[1] 曹乐溪：《张昭：乐创文娱"破茧成蝶"》，一起拍电影公众号2018年6月25日（https://www.sohu.com/a/237603629_699621）。

后，还可以继续延展。"[1]

所以，这次《影》与乐视影业、腾讯影业促成合作的契机，一方面基于双方对品质和匠心的坚守，另一方面是对中国文化、电影艺术和"美"不约而同的极致追求。张艺谋借助《影》呈现的东方美学，与腾讯的新文创战略及打造中国文化符号的目标在价值观层面高度契合，影片实则是一次IP营销定制的产物。

（二）跨界融合与后产品开发

众所周知，好莱坞最愿意"循环利用"的一条生财之道就是后产品开发。在真正的盈利面前，后产品扮演的角色远比票房要大，只有真正找到合理、正确的后产品开发途径，我们的电影才算是真正走上了产业化道路，并且真正实现了电影艺术属性之余的经济价值。《影》在跨界融合与后产品开发等方面也做了积极探索并取得了一定的成绩。

1. 跨界融合——沉浸式电影主题体验店的设立和线上线下多场景的营销联动

在此次《影》的后产品开发中，"超级物种"（属腾讯系生态场景）与《影》达成战略合作，携手推出沉浸式电影主题体验店。门店外墙以"如影随鲜"的巨幅视觉海报展示了此次合作主题店的IP特性，充满东方古典韵味的用户互动区，吊顶以油纸伞进行悬挂点缀，配以水墨画般的帷幔和极具禅意的古筝、屏风、茶几、烛台，各种《影》元素的摆件让门店古典味十足，整个门店以此营造出一个身临其境、别具一格的体验式消费场景。（见图8）

除了主题门店的落地以外，此次合作还打通线上线下进行多场景的营销联动。用户可以通过"永辉生活APP"活动专区参与到此次活动中，此外还以投放朋友圈广告的形式扩大外围影响。除了线上资源进行联动外，超级物种50余家门店、将近400家永辉生活门店都同步配合《影》的上映进行联合推广；在商品营销层面，超级物种全国50余家门店同步上线了"如影随鲜"专享券，为消费者打造一场声色味俱全的场景体验；除此之外，超级物种还线上同步为影迷粉丝送上互动福利，通过超级物种公众号报名参与电影观影礼等。

这种IP营销定制，通过将电影中极具特色的东方美学视觉盛宴与零售场景进行跨界融合，打造以水墨风格为视觉基调、充满禅意精神的消费场景体验。打通线上线下进

[1] 新华网综合：《极致的〈影〉，回归的张艺谋》，新华网2018年9月17日（http://www.xinhuanet.com/ent/2018-09/17/c_1123440390.htm）。

图 8 《影》与超级物种的跨界融合

行多场景的营销联动,不仅给用户带来全新的内容体验,也大大加深了用户对于超级物种的品牌印象。同时为影片宣传造势,强化观众对影片的某种视觉印象,为电影 IP 与零售业跨界融合带来全新思路,实现合作互赢。

2. 影游联动——互联网 + 影视的跨越

在《影》的后产品开发中,腾讯影业充分发挥"不孤立做影视"的战略,策划影游、影音联动,进一步拓宽营销渠道。他们融合东方动作与现代科技,将《影》与《天龙八部》《天涯明月刀》两部国风气质游戏进行深度联动、跨界联营。同时与《大家来找茬》等轻量级游戏进行主题性合作,针对不同受众进行精准营销。

如《天龙八部》手游开启东方之影活动月,首先从游戏核心玩法入手,为《影》定制了全新的同名门派"影",不论是人物设定还是门派技能特性,都与《影》的剧情有着极高的契合度。同时还为《影》定制了电影前传副本《影·列传》。正如专家所言:"《天龙八部》手游与《影》的联动是深入游戏内核之中的,不仅有电影对游戏的内容输出,

游戏核心玩法的更新也对电影进行了反哺,玩家可以清晰地感受到联动双方的跨界文化互动,进一步释放了彼此的IP价值。"[1] 通过涉及游戏核心玩法的联动门派、副本等形式将影游联动做到了水乳交融的程度,游戏玩家可以通过联动玩法的更新,更多地了解《影》的精彩剧情和其中所蕴含的武侠文化,从而走进电影院去享受一场水墨武侠风的视听盛宴。

《天龙八部》手游与《影》的联动合作堪称是一次教科书级别的范例。通过本次影游联动,影游双方(玩家和观众)都能体会到同一IP不同角度的魅力,继而在互相渗透的同时,助力游戏与电影产业共同发展,实现IP良性循环。它改变了业界短时间捞钱的僵硬联动模式,开创了影游深度联动的新思路。

(三)整合营销

整合营销是当下中国电影市场营销中最行之有效的营销策略。《影》在发行营销上同样采用了整合营销的传播策略,具体表现在如下两个方面。

1. 背靠大数据平台优势,确立电影精准定位和营销策略

在宣传层面,《影》背靠腾讯大数据平台优势,通过对市场环境、用户、现阶段口碑的精准分析,确立电影定位和营销策略。在本地化整合营销工作中,结合腾讯大数据分析精准定位影片受众渠道,分别针对商超场景、校园场景、社区场景等渠道与近80个品牌及商家开展了相应的营销合作及活动,整体合作及活动曝光达1.3亿人次,极大地影响了影片热度在各城市中的提升。

在地方媒介合作中,《影》针对不同城市组织观影团及KOL(关键意见领袖)合作产出衍生原创内容及影评,对影片进行解读及口碑发酵。此次与230个地方媒体及KOL合作,累计产出及传播1000余次原创内容及影评,整体触达近7000万名观众,助力影片口碑在城市下沉中的发酵。

2. 以声会影,推拉联动

借助音乐营销,内部打通TME(腾讯音乐娱乐集团)制作宣发全渠道,外部联合快手、B站等头部平台,多管齐下,全方位联动发力。

9月17日,由陈嘉桦演唱的电影推广曲《傀》的MV在腾讯音乐娱乐集团旗下的

[1] GameRes游资网:《对"影游联动"的深度开发"新文创"时代下〈天龙八部手游〉的IP进阶之路》,搜狐2018年9月30日(http://www.sohu.com/a/257227079_483399)。

三大音乐平台首发上线。歌手无懈可击的演绎，配合高品质的制作，让《影》在粉丝心目中成功"种草"。截至10月7日，歌曲总播放量突破1085万次，单日播放量峰值超过142万次，粉丝的积极回馈让我们看到《傀》与《影》之间的相生相长、电影与影视音乐的彼此赋能。这种"以声会影"的联动，正是《傀》和《影》双双得到海量粉丝关注的原因。当影视与音乐彼此水乳交融时，它们之间就不会是"1+1"的简单关系，而是一个相互带动、相互成就的过程；在这个过程中，影视剧和影视音乐的联动会焕发出更强的生命力。[1]

3. 全媒体深度整合营销

《影》的宣发团队在营销影片时，同样根据用户的不同需求分类，选择性运用报纸、杂志、广播、电视、音像、电影、出版、网络、移动在内的各类传播渠道，以文字、图片、声音、视频、触碰等多元化的形式进行深度互动融合，涵盖视、听、光、形象、触觉等人们接受资讯的全部感官，打造多渠道、多层次、多元化、多维度、全方位的立体营销网络，实现了对影片全媒体深度整合营销。

影片在腾讯视频、优酷、猫眼电影等六大视频门户网站的物料总播放量达9407.9万；有步骤地推出了各类预告片、制作特辑25部，评论总数42.3万；微博等新媒体不断热炒各种话题，其微博话题讨论量高达3795.2万。此外，在头条、一点资讯、网易、腾讯娱乐、新浪等各大门户网站发布网络新闻千余条，在幕味、中国电影报、深焦、桃桃淘电影等微信公众号发表文章1532篇，文章阅读总量超过85万。宣传阵地全覆盖、宣传手段多类型、宣传物料多样化，真正实现了多渠道、多层次、多元化、多维度、全方位的全媒体整合营销。

（四）发行与空间维护：点映与定制化发行合作相结合

在发行上，由腾讯影业旗下全资子公司腾影发行公司负责《影》在23个一、二线重点票仓城市的发行落地工作，其负责的城市票房占全国票房份额的近50%。

在空间维护工作中，前期通过与近2000家影院的一对一影片推介，让影院负责人充分了解影片内容及宣发的市场运作及效果；后期针对性地与近900家重点核心影院合作，结合其不同用户属性及特点进行定制化发行，助力排片空间的提升。上述手段都在

[1] 环球网综合：《〈傀〉播放量突破1085万 + 腾讯音乐娱乐让影音结合释放更多可能》，环球网2018年10月15日（http://ent.huanqiu.com/yuleyaowen/2018-10/13264892.html）。

一定程度上推动了影片票房的提升,并且在电影发行营销层面具有一定的行业示范性。

六、《影》的产业启示与经验总结

看上去颇具新意的营销宣发策略并没有给《影》带来预期的票房佳绩。影片9月30日上映首日票房仅有6615.6万元,用时1天13时票房才破亿元,最终影片票房定格在6.28亿元。在2018年内地电影票房总排行榜上仅位列第27位,这个成绩在当下电影市场可谓差强人意。

众所周知,2018年中国电影行业处在焦虑之中,资本潮水的离场、明星IP效应的失灵、内容质量的忧虑、行业乱象的频发、政策规定的干预、票补时代的结束、影院产能的过剩等因素都在一定程度上影响了《影》的票房,加之受类型天花板的限制,观众对古装武侠片审美疲劳,以及宣发雷声大雨点小、事倍功半等原因都造就了这样的票房结局。痛定思痛,《影》的票房失利和营销中暴露出的问题是必须予以总结并值得全行业作为前车之鉴的。

(一)必须要全流程管控,加强口碑管理

从市场反馈来看,随着观众对电影内容的判断力不断提升,加之媒介的高效传播,当下口碑对票房的决定作用已越来越明显。互联网对中国电影市场的引导作用越发明显,而互联网本身信息扁平化、传递速度快,导致现在对口碑控制的难度也越来越大。口碑会加速内容的转换,加速市场的洗牌,同样会助推内容的成长,因而一部影片上映前后的口碑管理便显得至关重要。

张艺谋在20世纪八九十年代曾凭借《红高粱》《菊豆》《活着》《一个都不能少》《我的父亲母亲》等电影为其赢得良好的口碑,而各种鬼才、奇才、怪才的称呼也足以显示观众对他的喜爱与崇拜。而自2002年以来,张艺谋从精英电影向商业电影转型,陆续拍摄了《英雄》《十面埋伏》《满城尽带黄金甲》等高概念大片。关于作品形式大于内容、叙事混乱、人物个性单薄模糊、情节胡编乱造、台词雷人等批评声甚嚣尘上,尤其是《三枪拍案惊奇》等影片更招致如潮恶评,一次次透支了观众对他的好感和美誉度,导致《影》上映后,代表普通观众喜好的猫眼评分竟只有8.1分,甚至不及同档期上映的包贝尔导演处女作《胖子行动队》的8.2分,充分暴露了张艺谋的口碑滑落。从某种意义上说,《影》

的票房失利不是因为影片的质量问题，而是"国师"口碑坍塌、跌落神坛、风光不再的结果。业内人士曾说："电影本质上不是票房业务，而是影响力业务，对此一定要有清醒的认识。"[1]《影》的票房失利是对这句话的充分印证。

当下中国电影要想加强口碑管理，必须对电影创作进行全流程管控。真正的口碑管理，在进行项目设计时就要开始管控；当观众定位清晰了，就要开始做口碑管理。在营销宣发期，目标受众的预期值管理是工作的重中之重，要发挥可控制的因素，扩大电影的品牌影响；对于不可控的因素，或者不好的口碑，则应尽量降低它的负面影响。发行营销人员在影片的系列化、品牌化管理上，要首先考虑如何放大内容价值、品牌价值，放大品牌的牵引力，这也是树立电影或导演品牌的有效法则。

（二）精准定位，努力挖潜，找到电影市场的新消费人群

根据灯塔发布的《选择的力量——2018年中国电影市场用户观影报告》中关于观影年龄的数据显示，2016—2018年中国电影市场不断增长，呈现"年轻态"趋势，19岁及以下观影用户占比逐年加倍，从2016年的2%增至2017年的4%，2018年更是达到8%，成为电影市场的重要人群力量。2018年25岁以下观影用户持续增长，占比已接近四成，达到39%。（见表2）

表2 2016—2018年观影用户年龄分布

年份	19岁及以下	20~24岁	25~29岁	30~34岁	35~39岁	40岁及以上
2016	2%	30%	32%	17%	9%	10%
2017	4%	32%	29%	16%	9%	10%
2018	8%	31%	25%	15%	9%	12%

从上述数据中可以看出，随着"新中产"和"95后"的崛起，加之"00后"观影用户占比逐年加倍，成为电影市场的重要力量，中国电影观影主力正在迭代。这就需要电影宣发从终端的影院到影片的内容，从年龄的多元化到消费的多元化，都要做好精准定位，找到电影市场的新消费人群，做出相应的文化产品，电影的内容和宣发也应更加

[1] 曹乐溪：《张昭：乐创文娱"破茧成蝶"》，一起拍电影公众号2018年6月25日（https://www.sohu.com/a/237603629_699621）。

向年轻化、互联网化发展。

在做好精准定位的同时，电影宣发还需努力挖潜，开掘潜在的消费群体，并且要做到面对新的消费人群出现，捕捉电影市场的新机会。"90后"活跃型的观影群体固然是观影主力，但30岁以上相对理性的观影群体占据了近36%的比例，如何保持这一观影群体的稳定性并能带动更多的理性观众走进影院，从而给整个市场带来增量，这是电影宣发必须要考虑的问题。从表2不难总结出，如何推动30~34岁观众人数的增长并稳定35~39岁这一观影群体，再努力挖潜40岁以上观影群体的数量，是每部影片宣发人员必须面对和解决的问题。从某种意义上说，谁能拥有30岁以上理性观影群体，谁就拥有了市场和票房。

而落实到《影》，其"观众画像"也体现出同样的规律。（见图9）《影》的20~30岁的观影群体比例最高，达57%，说明《影》的观众定位较为精准。30岁以上的观影群体比例为39.4%，近四成；同时，40岁以上的观影群体比例为11.1%，与报告中所显示的观众年龄分布比例大致持平。这也说明，如何推动30~34岁观影群体人数的增长并稳定35~39岁这一观影群体，再努力挖潜40岁以上观影群体的数量，同样是《影》必须直面和解决的问题。而《影》在这一点上显然没有做好，所以也造成了《影》的票房失利。

（三）要做好关系型的时间体验营销

作品内容是驱动成年理性观众花相当高的时间成本去看电影的最大动力，未来电影营销必然涉及更多关系型的时间体验。《我不是药神》和《无名之辈》之所以顶起了国产剧情片的天花板，正是因为此类影片能够引发共鸣，促进社会话题发酵；而"略污"的《前任3：再见前任》以及"催泪瓦斯"《比悲伤更悲伤的故事》也都是靠其接地气的内容让三、四线城市里的观众情感得以释放，并在抖音上制造情感话题，引发年轻观众的极大情感共鸣，才使票房高歌猛进。相比较之下，《影》所讲述的替身故事，题材和类型都过于小众和文艺，很难与观众产生关系型的消费体验，从而导致票房不尽如人意。这一点我们也可以从《影》在各种媒介上的总评论数仅有42.3万得到印证，要知道，2017年连《建军大业》这种不具备话题性的主旋律电影的微博话题讨论量也高达12亿，由此可见观众对《影》的关注度、讨论度之低。从图9可以看出，《影》20岁以下观众比例仅为3.6%，与全国8%的比例有着不小的差距，这充分说明了影片题材类型未能与20岁以下观众建立有效的关系型消费体验，题材和电影类型先天的局限性造

成了票房的"天花板"。而在教育程度上,《影》的观众中本科以下比例高达72.3%,观众审美水平较低和审美趣味的差异性同样未能建立起观众与导演艺术旨趣的沟通与链接,这样我们就不难理解为何影片在猫眼、淘票票得分比烂片还低,然而豆瓣打分却高达7.2分的原因了。

关系型消费是未来"新中产"甚至"90后"会选择的主打型消费,所以电影在内容上要强调视听的作用,营销上要强调关系型消费体验,这是电影宣发在未来产品设计和营销思路上必须做出的调整和变化。

(四)做到精准营销,提高宣发策略的有效性和精准度

当下中国电影观众呈现出泛众性特点,中间是核心观众,外面是电影

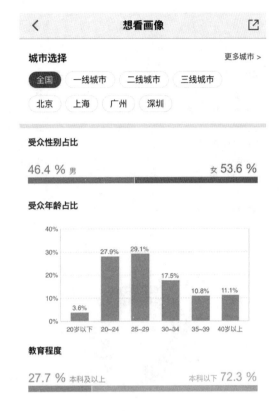

图9 《影》的"观众画像"(数据来源:猫眼)

观众,再外面是"吃瓜"群众,这就要求对观影人群的划分必须精准并做好因势利导。电影发行通常都会考虑一部影片的买点和卖点,通常来说每部电影在发行时都会对影片的卖点做出精准梳理,但是观众的买点、消费动机却往往是中国电影营销发行人员忽略的问题。只有做到精准营销,提高宣发策略的有效性和精准度,用营销触达观众的消费动机,使买点和卖点相结合才是成功的电影营销。

《影》这一点做得显然不够。影片在发行通知上归纳了七大卖点,但无非是归纳总结了视效、演员阵容、获奖、张艺谋个人品牌、故事这五个方面而已。卖点较为常规和老套,电影的差异性无从体现。视觉效果对于看惯了太多中外视效大片的观众并无多少吸引力;邓超、郑恺这些综艺咖作为宣传卖点甚至一定程度上造成了观众对影片演技质疑的反作用;"张艺谋洗净铅华回归初心"这样的卖点对于普通观众来说更是语焉不详,难以建立起有效的情感沟通;"水墨丹青,国风晕染"这些概念对于纯粹将电影当作娱

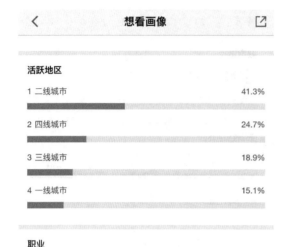

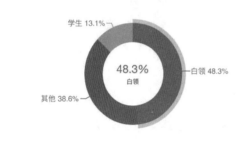

图10 《影》的"观众画像"（数据来源：猫眼）

乐消遣的"吃瓜"观众来说更是难以产生任何共鸣。

《影》的活跃地区集中在二线、四线城市，该片艺术格调较高，对观众的审美鉴赏力和趣味都有一定要求，但本应作为观影主力的一线城市比例仅为15.1%，充分显示出影片地域营销的精准度不够，宣发策略的有效性和精准度都是有失水准的。在职业构成上，现有观众中白领占据了48.3%，也充分说明这部影片的观众定位理应在收入较高、观影品位不俗的白领阶层，但显然影片营销并未进行市场细分，也未能充分调动白领群体的观影欲望。（见图10）

张昭认为，电影公司需要尽快找到跟不同受众群体沟通的方式。比如，如何通过短视频、娱乐媒体甚至小游戏等方式去触达不同年龄段、不同喜好的受众群体。"这件事情是我们很重要的一个工作，因为电影产业不仅仅是内容行业，产业是要把用户包含在里面的。""对不同的用户，要产生不同的意义。"[1] 因此，电影公司要做到精准营销，提高宣发策略的有效性和精准度。这是《影》所欠缺的部分，也是中国电影营销今后应注意的问题。

（五）分线发行，正向激励

当下，中国已经进入消费升级时代，电影市场日渐成熟，互联网渗透全产业链，观众观影品位也在不断提高，影院的经营已经从最早期拼位置和价格的时代走到充分竞争

[1] 新华网综合：《极致的〈影〉，回归的张艺谋》，新华网2018年9月17日（http://www.xinhuanet.com/ent/2018-09/17/c_1123440390.htm）。

的拼内容和营销的时代，传统的大锅饭已经满足不了新型用户市场，分线发行是未来的一个方向。

饶曙光认为，中国电影市场差异化发展的空间已经打开，时机也已到来。"毫无疑问，艺术院线等差异化电影市场体系的建设，是一件极其艰难的事，也是一个长期性的过程，但的确是中国电影从粗放型、数量型到精细化、集约化、普惠化方向转变的关键所在。"[1]

《影》虽是大体量、大卡司、大制作，有着商业化的包装和外衣，但其水墨画风、阴阳美学对于普通观众来说有着较大的审美距离，而略显沉闷的叙事节奏、阴郁的影调、单薄的叙事、悲剧故事又难以刺激观众的肾上腺激素，所以它仍是一部文艺片的内核，因此，走分线发行，进入艺术院线长线放映是一条更适合它的发行路数。

电影宣发方处于产业链的下游，起着承上启下的作用，面临着诸多的产业棘手问题，比如，如何做好口碑营销、如何找到新的消费群体、如何面临后票补时代滋生的各种问题、如何精准营销等，这些核心问题都是需要身处产业前线的人时刻深思的。

七、结语

2018年中国电影产业在资本潮水涌入之后逐渐回归理性，不再唯票房、唯明星、唯流量论，这一点应该是中国电影产业的进步。而对于张艺谋来说，如何冷静下来去思考电影的艺术特质，心无旁骛地创作和思考，并理智对待市场的反馈与回报，保留一份电影独立的价值与尊严，才是更有意义的问题。

《影》是张艺谋试图回归传统与故乡的艺术情怀之作，同时也是一次向中国古典艺术美学的回归。中国古代虚实相生、诗画一体、内敛含蓄的美学理念，在影片中得到淋漓尽致的体现，这在百年中国乃至世界电影史中都是独特的美学风格、中国风范。而在影片的故事层面，技术工业层面和电影的运作、管理、生产机制层面对电影工业美学精神、理念的趋同与践行，同样为中国电影工业体系提供了可资借鉴的经典范本。但影片在人物塑造方面的扁平化、意念化，思想深度的欠缺与新意的匮乏，水墨风格略显刻意生硬、流于形似而非神似，加之对暴力元素的过分渲染、对权力与欲望的过度展现，使得影片的思想内核又与古典美学意蕴发生了背离，这一切都暴露了张艺谋剧作上的不足。

[1] 刘长欣、陶明霞：《国内电影首尝分线发行，电影市场将进一步细化》，《南方日报》2017年9月11日。

纵观张艺谋近30年的艺术创作，其剧作质量往往成为影响其影片口碑好坏和票房高低的关键因素，所以，提高讲故事的能力、优化剧作质量、提升编剧写作水平，应是张艺谋今后电影创作的重中之重。

同时，《影》所构建的东方文化世界、传递的审美文化价值以影像的形式在大众层面得到传播。尽管这种极致艺术难以在产业价值上取得极大成功，但它为探索新媒体环境下中华优秀传统文化的创新转化，加速中国电影跨文化传播提供了有益的借鉴。但在中国电影跨文化传播的道路上，张艺谋还需不断提升"内功"，加大对中华优秀传统文化内涵的挖掘和艺术形式的转化。创作者要在中国丰富的古典文学、地域文化、民族文化、民俗文化等多种文化类型中汲取营养，并对中华民族优秀传统文化蕴含的思想观念、人文精神、道德规范有更深入的了解和认知，才能在视听语言的转化中更加得心应手，在全球电影市场的竞争中独树一帜。

此外，IP定制新文创战略、跨界融合影游联动、整合营销等手段在《影》中的使用，也一定程度上实现了"互联网+影视"的跨越，对中国电影营销及产业升级都有着重大的启示意义，甚至具有行业示范性。然而如何将营销落到实处、实现增利，如何加强口碑和品牌管理、精准定位，如何做好关系型时间体验营销并做到营销的精准性，都是张艺谋及电影宣发人员必须考虑的问题。

张艺谋曾说："每个人的艺术生命都是非常有限的，所以你如何延长自己的艺术生命？一个是要有敏锐的视觉、敏锐的感知，了解时代，与时俱进；还有一个是你不断地磨砺自己，提高你创新的能力，这些都很重要。"[1] 创新是艺术创作最根本的准则和最大的动力，对于一个不断主动延长自己艺术生命，锐意创新、不断求变，"既不重复自己，也不重复别人"的年近古稀的电影大师来说，这种创新意识更显弥足珍贵。"老骥伏枥，志在千里；壮士烈年，暮心不已。"我们期待着这位电影"国师"能给我们带来更多更优秀的电影作品。

（刘强）

[1] 新华网综合：《极致的〈影〉，回归的张艺谋》，新华网2018年9月17日（http://www.xinhuanet.com/ent/2018-09/17/c_1123440390.htm）。

附录：《影》摄影指导访谈

编者注：本文刊于《北京电影学院学报》2018 年第 6 期"创作札记"栏目，原文共有关于器材与 DIT、关于影像呈现、关于摄影师与导演的合作、关于摄影教育四部分内容，现仅节录关于影像呈现、关于摄影师与导演的合作这两部分内容。经作者授权后用作《影》案例分析的附录。

关于影像呈现

问：您和张艺谋导演合作过多部影片，包括《英雄》《满城尽带黄金甲》《十面埋伏》，色彩都是非常重要的核心。您之前在访谈中也聊过，您觉得色彩是有助于加强叙事冲击力的，而此次在《影》中浓烈的色彩被消解了，这是出于怎样的一种考量？

赵小丁（《影》摄影指导，以下简称赵）：其实这部影片色彩依旧参与了叙事与表达。只不过这次用了一种近乎消色的呈现方式，营造出一个更具中国国画感的美学影像体系，将其同步于人物的活动空间之中，用水墨丹青般的环境，来配合典型的中国故事。这实际上还是一种色彩的参与，只是我们不再强调浓烈的、高饱和度的大色块，换了一种方式，用了另一种感觉而已。这也可以说是一种追求吧，不想走过去走过的路，在这一点上我特别认同张导，我们都是那种渴望不断尝试新鲜事物的人，通过这种不断的尝试，自然而然地成就了现在的作品。要说有什么考量，概括起来就是两个字——创新。过去我们使用那种浓墨重彩、高饱和度的色块，现在我们使用近乎黑白的效果，目的都是为了配合讲故事，使故事讲得自然生动，引人入胜。同时，用影像、色彩来表达某种特定的情绪、某种不凡的意境，这也恰恰是中国传统文化里难以言说的一种感觉、状态、情绪。你说是禅意也好，是哲思也罢，我们希望借助影像将它表达出来，但与西方某些直白的表达不同，我们的表达带有东方哲学所独有的含蓄与深沉。

问：制作《影》中的这种近似水墨画的影像效果的最大难点是什么？

赵：在这部影片中，导演并不想要纯黑白。如果是纯黑白，我们可以简单粗暴地把颜色一消就实现了，但那个效果比较廉价，不高级。我们要做的是，既要留住我们想要

保留的东西，又要使画面呈现出某种非常强烈的彩色倾向。我们当时比较担心的是，要适当地保留人的肤色，以及血的颜色，该如何与近乎黑白的大环境在整体调性上匹配与平衡。我原来拍广告试过，肤色相对保留，抽掉其他颜色，做不好就会感觉比较"愣"。后来和导演商量，因为他也是摄影师出身，知道摄影的门道，我们决定从根源上出发，首先尽可能地控制被摄环境和被摄物体的颜色，也就是说将很多道具、服装、场景的颜色构成控制为近乎单色。这就使得我们在后期不需要做太多的改变，只需把肤色的饱和度略微降低一点，消除一些颜色以匹配环境，最终呈现的效果也比较协调、自然。我们尝试了很多不同程度的调整，然后找到了一个兼顾各方、匹配平衡较好的方案，就是现在看到的这个方案。整部影片讲述的是人和人性的事，伴随着生生死死的感觉。因此战争段落中，以及影片最后结尾的高潮处，我们将血的颜色的饱和度保留得相对较高，明度降低了一些，让血液的呈现没有那么明亮。要说难点，就是在处理、控制低饱和度的色彩与消色的匹配、平衡上的难度，但我们在拍摄前……

问：也就是说导演在一开始就想做水墨中带淡彩的效果，定下了这样一个特质和基调，然后大家再从技术和艺术各方面去支持这个基调。影片中有大量的烟雨朦胧、意境十足的水墨画般的影像效果，是怎么拍摄、制作出来的？

赵：我们在拍摄之前，先让美术画出气氛图，绘制出一个场景的大致感觉，进而和导演以及几个关键部门坐下来讨论。导演基本认可重点场景的气氛图以后，我们会让后期公司去做单帧，这些单帧就是一场戏里的一些重要的支点镜头，这是未来我们完成镜头的重要参考。其实《影》中的特效部分并不多，主要是合成了外景中最远的背景，其他基本都是实拍的。例如，影片中一些船、码头的镜头都是实拍的，船使用了一条轨道，水面是后期合成的。作为背景的远山用的是我们去三峡拍的大量照片和动态影像的实景素材，我们的基本思路是要让山水景观看上去就是实拍的，而非那种过于视效、过于魔幻的效果，追求的就是实打实的感觉。

问：在拍摄《影》的过程中，有哪一场戏是您印象最深的？

赵：如果按照外景和内景来划分的话，外景有一场戏是攻破境州城，给我印象比较深刻。这场戏表现的是攻城的军队坐在用伞盖的车上面，顺着石板路迅速滑下来，这场戏中的动作场面复杂，加之整个拍摄过程是在雨中进行，实操过程中有着相当的难度。既要强调摄影机的调度，又要摄影机配合每一个武打动作的细节，还要兼顾雨水呈现的形态，方方面面缺一不可，难度之高可想而知。内景拍摄中相对比较难的是表现大量的

屏风、格栅与纱的半通透的质感。对光的控制提出了很高的要求,把光打得太强了,那第一层纱基本上就把后面的纱都遮盖了;但是如果不打光,层次感又无法表达。在内景中对纱帘、屏风层层叠叠进行打光,确实有着相当的难度。

问:该影片对于肌理质感的表现非常好,但是国内有些影院的放映条件实在差强人意。您怎么看?

赵:我每次去美国都会专门去电影院看电影,他们的电影院放映机的亮度、焦点等细节都做得非常好,我们现在也是在调整当中,在好转,如万达等院线还是有专业规范的。我最近在一些三、四线的城市拍戏时,看到一些新建的影院,相对来说还是可以的,比过去已经改善了很多。但多少还是会有各方面的问题,相关部门也在抽查。好在我们这次的颜色相对比较单纯,它毕竟不像3D电影对于颜色亮度的放映要求那么高。当然,如果亮度好,可能观影效果会更好,层次感也会更理想,相对于其他影像风格的电影来说会好一些。

关于摄影师与导演的合作

问:在拍摄现场,我没有发现分镜脚本或者故事板之类的东西,但您和张导沟通却非常简单有效,这种与导演的有效沟通是如何建立起来的?

赵:因为我和张导合作比较多,《影》是第九部戏,算上刚拍完的《一秒钟》就十部戏了。跟张导合作就是要相互了解、彼此默契。之前总有媒体采访时问我,张导是摄影师出身,摄影的事儿都懂,与他合作是不是压力很大。其实这恰恰是我们的一个默契点,导演是摄影出身,反而更好沟通,他与摄影师有着很多共同的东西。不会像跟其他导演那样,需要摄影师反复解释、说明,甚至有些导演在影像层面、视觉层面上还得让摄影师去开导,跟张导合作就完全没有这些顾虑与麻烦,总之很默契。当然,摄影师与导演的有效沟通是有前提的,那就是摄影师的自身专业能力必须赢得导演的充分信任。在我和张导的合作中,张导在现场实际上把更多的重心放在演员的表演上,至于影像造型,他几乎完全交给摄影师。你也提到,现场没有看到故事板,因为张导在拍戏的时候,自己心里面要什么,哪些该保留,哪些该剔除,他非常清楚。即使像《长城》这样的视效大片,我们先做了分镜,还有很多动态预览,甚至有些整场都做了;但我们在基本确定了景与环境后,跟导演的沟通也仅仅是说明第二天会拍哪场戏,会先拍哪几个镜头而已。剩下的就

是我们先到现场,布置灯光和镜头,弄得差不多了,张导过来看。接下来怎么拍、拍什么完全是按部就班、心中有数的。

问:那可不可以这样理解,关于第二天要拍的镜头设计都是由您完全把控的?

赵:不是这样的。我会大概设计某场戏的角度,该怎么下镜头,之后会接什么样的镜头。我会给导演一个大概的基础性的方案,如果张导有什么特殊要求或是需要特别强调的,他会提前告知。否则他在现场,只是看看、嘱咐嘱咐。比如我在拍摄现场摆了一个比较广的镜头,导演过来看了,可能会说,能不能再广一点,我想要环境再多一些。

问:您既做摄影师也做导演,在这两个角色的转换中,您感觉有什么不同?

赵:摄影师与导演的思维方式是完全不一样的,是必须要转换的。我深有体会,当导演的时候如果还是沿用摄影师的思维方式,就会不够全面。导演思维具有全方位、系统化的特点,影像是他要考量的一方面,而他必须兼顾导、摄、美、录、服、化、道等多方面的事情,其中最重要的是跟演员沟通。而有些摄影师改做导演后,往往忽略了这一点。因为作为摄影师,跟演员的沟通并不是很多,只是在演员走位和调度时才有直接的交流。因此从摄影师到导演,要有一个思维转化的过程,也是一个思维习惯的过程。其实张导也是用了一段时间才慢慢从摄影师思维转变到导演思维的。

采访者:曹颋,北京电影学院 2017 级博士研究生
吉亚太,北京电影学院 2016 级博士研究生

2018年
中国影响力电影分析　案例六

《江湖儿女》
Ash Is Purest White

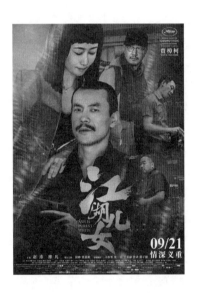

一、基本信息

类型：爱情、犯罪
片长：137 分钟/141 分钟（戛纳国际电影节）
色彩：彩色
国内票房：6994.7 万元
上映时间：2018 年 9 月 21 日/2018 年 5 月 11 日（戛纳国际电影节）
评分：豆瓣 7.6 分、猫眼 7.6 分、IMDb7.0 分

二、主创与宣发信息

导演：贾樟柯
编剧：贾樟柯
摄影：埃里克·高蒂尔
剪辑：马修·拉克劳、林旭东
灯光：黄志明
美术：刘维新
录音：张阳
作曲：林强
主演：赵涛、廖凡、徐峥、梁嘉艳、刁亦男、张一白、丁嘉丽、张译、董子健
监制：市山尚三
联合监制：张冬、项绍琨、朱叶特·史玫翠、王中磊
制片人：张冬
出品：上海电影（集团）有限公司、北京西河星汇影业有限公司、台州欢喜文化投资有限公司、欢欢喜喜（天津）文化投资有限公司、华谊兄弟电影有限公司、MK PRODUCTIONS（法国）、北京润锦投资有限公司、北京无限自在文化传媒股份有限公司、歌童（上海）影视文化有限公司
联合出品：华夏电影发行有限责任公司、上海淘票票影视文化有限公司、福建恒业影业有限公司、东阳向上影业有限公司
发行：华谊兄弟电影有限公司、华谊兄弟（北京）电影发行有限公司、华影天下（天津）电影发行有限责任公司
联合发行：华夏电影发行有限责任公司、北京国影纵横电影发行有限公司、五洲电影发行有限公司、上海淘票票影视文化有限公司、上海电影股份有限公司电影发行分公司、北京无限自在文化传媒股份有限公司

三、获奖信息

第 71 届戛纳国际电影节主竞赛单元金棕榈奖（提名）
第 55 届台北金马影展金马奖最佳女主角（提名）
第 54 届芝加哥国际电影节最佳导演银雨果奖、最佳女演员银雨果奖
第 25 届明斯克国际电影节最佳导演奖、最佳女演员奖
第 39 届国际电影摄影师电影节银摄影机奖
第 12 届亚太电影大奖最佳女主角奖
2018 年丹佛国际电影节基耶夫洛夫斯基奖特别提及
2018 年国际迷影协会奖评审团大奖、最佳女主角奖
第 13 届亚洲电影大奖最佳编剧奖

"贾樟柯电影宇宙"的互文景观、真实美学、伦理之思与工业布局

——《江湖儿女》分析

一、前言

在2018年的中国电影版图中,《江湖儿女》以鲜明的贾樟柯特色成为现实主义美学潮流的一支,引发了广泛的关注和讨论。通过讲述斌哥(廖凡饰)和巧巧(赵涛饰)之间跨越17年的情感故事,影片观照了转型期中国社会的巨大变动与中国人情感结构的变化。影片串联起《任逍遥》《三峡好人》等多部电影,成为开启"贾樟柯电影宇宙"的一把钥匙,在贾樟柯的创作序列中居于重要的节点位置,并成功入围第71届戛纳国际电影节主竞赛单元。2018年5月11日在戛纳进行全球首映后,《江湖儿女》于9月21日登陆中国大陆主流院线,并以6994.7万元的票房收入,成为目前为止贾樟柯电影在国内取得的最高票房纪录。

《江湖儿女》在票房、奖项上的亮眼表现,以及对于贾樟柯而言的创作转型意义,引发了国内外学者、影评人和普通观众的广泛讨论,其话题主要围绕影片的作者性、美学风格和文化意义等方面展开。一个普遍的共识是,《江湖儿女》是贾樟柯电影的集大成之作。正如诸多论者所指出的,《江湖儿女》"集合了贾式场域的典型元素,用其一贯质朴无华的影像语意文风,打造了一个现实版的江湖"[1]。"《江湖儿女》是贾樟柯对以往作品深情而伤感的回眸,在互文性的重演中进一步表达了对时间流逝、现代性危机以及体制外暴力等主题的反思。"[2] 对此,也出现了诸多批评的声音,认为"透过影片可以明

[1] 张郑波、刘倩:《〈江湖儿女〉:江湖式微,情义迷离》,《艺术评论》2018年第11期。
[2] David Ehrlich:"Ash Is Purest White" Review: Jia Zhangke's Latest Epic Is a Long and Melancholy Mash-Up of His Previous Films —— Cannes 2018, 2018.5.11, *indieWire*(https://www.indiewire.com/2018/05/ash-is-purest-white-review-jia-zhangke-cannes-2018-1201963491/).

显看出导演创作上的瓶颈,全片几乎都在挪用之前的作品而无多少创新可言,可谓江湖已逝,斯人不在"[1]。《江湖儿女》让那些看过贾樟柯作品的人感到似曾相识。戛纳记者团颇感遗憾的是,《江湖儿女》虽然触碰了他们心中所设立的超高标准,但并未完全超越这一标准。"[2]

在对《江湖儿女》类型化探索的评论中,同样出现了意见的分歧。支持者认为,"《江湖儿女》是贾樟柯在《天注定》后对黑帮类型片最为严肃的一次尝试"[3]。"编导类型意识的增强则是应该肯定的,由此也说明贾樟柯的创作正在力图转型,以努力适应当下电影市场发展的需要。"[4] 批评者则认为,"这无疑暴露出导演某种逃避的倾向,貌似直面现实,却对现实阐释乏力,依赖类型片思维设计人物的行为逻辑"[5]。

除此之外,对贾樟柯电影之社会文化意义的关注,一如既往地成为中外评论界共同关注的焦点。法国《世界报》影评人雅克·曼德尔鲍姆称贾樟柯是"巴尔扎克式的编年史作家,用一系列有着敏锐洞察力和壮观画幅的影片记载了祖国的变迁"[6]。《电影手册》影评人让—塞巴斯蒂安·万称《江湖儿女》"既是情感探测器,也是一则社会寓言"[7]。《国际银幕》影评人艾伦·亨特也认为,"透过《江湖儿女》这个史诗般跌宕起伏、苦乐参半的爱情故事,能够切身感受到 21 世纪中国社会所经历的震荡与颠覆。这份来自贾樟柯的最新'国家报告'既耐人寻味又令人惋惜悲伤,是一部明显经过深思熟虑与细致推敲的作品"[8]。国内影评也多从《江湖儿女》对社会变迁的反思、对情义伦理的洞察等社会文化意义的角度展开论述,某种程度上颇为符合贾樟柯对文献性电影的美学追求,并在深层次上与社会发展和人心变动形成共振。

[1] 刘小波:《江湖已逝 斯人不在》,《文艺报》2018 年 10 月 10 日。

[2] Ben Croll:"Ash Is Purest White" Film Review: The Characters Have Growing Pains, and So Does, 2018.5.11, *TheWrap*(https://www.thewrap.com/ash-purest-white-film-review-characters-growing-pains-china/)。

[3] Maggie Lee:Film Review:"Ash Is Purest White",2018.5.11, *Variety*(https://variety.com/2018/film/reviews/ash-is-purest-white-review-1202802929/)。

[4] 周斌:《〈江湖儿女〉:在历史反思中抒发人文情怀》,《中国电影报》2018 年 10 月 10 日。

[5] 杨林玉:《〈江湖儿女〉:类型、纪实与仿象的"江湖"》,《艺术广角》2018 年第 6 期。

[6] 自在传媒:《法国〈世界报〉盛赞〈江湖儿女〉为真正的艺术佳作》,2018 年 5 月 13 日(http://www.sohu.com/a/231464346_588763)。

[7] 让—塞巴斯蒂安·万:《法国〈电影手册〉:〈江湖儿女〉,贾樟柯的二十年》,曹轶译,贾樟柯艺术中心公众号 2019 年 2 月 26 日(https://mp.weixin.qq.com/s/E2n-PjXsq6XvI64ZSJWdcA)。

[8] ALLAN HUNTER:"Ash Is Purest White":Cannes Review, 2018.5.12, *Screen Daily*(https://www.screendaily.com/reviews/ash-is-purest-white-cannes-review/5129220.article)。译文转引自猫眼电影:《〈国际银幕〉影评:贾樟柯〈江湖儿女〉堪比狄更斯小说》(https://maoyan.com/films/news/38792)。

总之，作为贾樟柯电影的集大成之作，《江湖儿女》在多重意义上成为"延续"与"转型"的重要节点。本书将从影片的互文与类型叙事、真实美学与媒介观念、平民立场与文人忧思、制作转型与宣发新变等方面，对该片进行全案分析，并将其置于贾樟柯电影的纵向坐标与2018年中国电影的横向坐标这一双重参考系中进行考察，进一步总结影片的意义与成就，并反思其问题和经验。

二、叙事分析

作为典型的作者导演，贾樟柯一直有意建立其电影文本之间、电影文本与时代和社会环境之间的对话性，《江湖儿女》通过引用和重写散布于贾樟柯电影宇宙的互文本符号，延续了贾樟柯电影一贯的主题和风格，同时在叙事上进行了更为深入的类型化尝试，在与香港黑帮片形成互文的同时，进行了颇具作者风格的改写和重新演绎。

（一）互文叙事与贾樟柯的电影宇宙

作为一个典型的作者导演，贾樟柯在多年的电影创作中，一直有意建立个人电影之间的细微联系，他曾坦言："如果有一天重放我的电影，我觉得次序是《站台》《小武》《任逍遥》《世界》《三峡好人》《天注定》，我可以把它们剪成同一部电影。"[1]《江湖儿女》的出现，成为开启贾樟柯电影宇宙的一把钥匙，不论是内容上的主题呈现、人物塑造、空间设置，抑或是形式上的影像风格、叙事结构等，都与他以往的电影形成强烈的互文，在凸显作者风格的同时，亦招致了自我重复、故步自封的批评。对此，贾樟柯在采访中多次否认《江湖儿女》的"自我致敬"，而认为是对《任逍遥》《三峡好人》等电影叙事留白部分的补充。在这个意义上，《江湖儿女》呈现出典型的互文性叙事特征，其文本意义应置于贾樟柯电影宇宙交织的文本网络中进行解读。

互文性理论产生于20世纪60年代，最早由法国哲学家朱莉亚·克里斯蒂娃提出，指的是"任何文本的构成都仿佛是一些引文的拼接，任何文本都是对另一个文本的吸收

[1] 贾樟柯、王泰白：《我不想保持含蓄，我想来个决绝的（对谈）》，载贾樟柯：《贾想Ⅱ——贾樟柯电影手记2008—2016》，北京：台海出版社2017年版，第174页。

和转化"[1]。这一广义上的互文性理论将社会历史文本和意识形态因素引入封闭的结构主义分析，进而攻击作者的主体性和创造性。20世纪70年代法国叙事学家热拉尔·热奈特将广义的互文性理论重新引入结构主义视域，将其狭义化为"跨文本关系"之一种，即一个具体文本与其他具体文本之间存在的引用、戏拟、改编、套用等互文性关系，从而建立起一种可操作的、建设性的互文性理论。狭义的互文性理论并不认为作者已死，反而重新激活了作者研究，并成为此后互文性理论应用于文本批评实践的重要理论工具。

《江湖儿女》作为贾樟柯电影的集大成之作，延续了对转型期中国民间社会与底层群体的关注，并将其提炼为"江湖"与"儿女"两个颇具古意的语汇，以此回眸并总括20年来的电影创作，在交织的文本网络中抽丝剥茧，构成了一次反向命名。有意味的是，这一命名的灵感本身亦源于电影史的丰厚遗产。贾樟柯在2009年拍摄纪录片《海上传奇》时，曾采访《小城之春》的主演韦伟女士，于交谈中得知费穆导演有一部未完成的遗作，名为《江湖儿女》[2]，这一片名当即"击中"了他，并唤醒了其成长岁月中由香港武侠片与黑帮片浸润而生的"江湖情结"，由此构成了《江湖儿女》电影创作的前文本，潜移默化地影响着贾樟柯对江湖的另类塑造，并激发了观者与受众层面的互文性联想与感知。

在文本内部，《江湖儿女》的互文性叙事体现在对散布于贾樟柯电影宇宙的互文本符号的引用与重写，影片主角巧巧与斌哥直接借用了《任逍遥》中的角色名字，并杂糅了《三峡好人》中的人物身份与命运轨迹，赵涛的妆发与服饰甚至和前述两部影片中的形象完全一样，似是背负着巧巧与沈红的过往，从世纪之交一路走至当下，给那些无疾而终的故事续写了新的结尾。除此之外，大同、三峡、矿区、歌舞厅等空间的选取，山西方言、港台流行音乐等听觉元素，关公、UFO等意象符号，三段式板块状叙事结构，长镜头、不同画幅与影像介质的拼贴等影像风格，再一次被贾樟柯从其电影宇宙中提取，整合进《江湖儿女》的叙事系统之中。基于个人经验与时代的共振，贾樟柯在《江湖儿女》中以互文性叙事建构起自成一体的电影宇宙，并将其指向我们身处其中的当代中国社会，从而在相互印证的互文本痕迹中凸显了一以贯之的作者风格与记录时代的文献性影像意识。

[1] Julia Kristeva, Bakthine, le mot, le dialogue et le roman, Sèméiolikè, Recherches pour une sémanalyse, Paris, Seuil, 1969, P.146. 转引自秦海鹰：《互文性理论的缘起与流变》，《外国文学评论》2004年第3期。

[2] 这一作品后由朱石麟、齐闻韶在费穆导演筹备的基础上完成拍摄，于1952年在香港上映，讲述的是忠义技术团流浪卖艺的江湖生涯，与团员之间的爱恨情仇和伦理故事。

相比于《任逍遥》《三峡好人》对世纪之交的大同和移民潮中的三峡等真实时空的记录和表达，《江湖儿女》对其互文本的引用则多为间接形式，在怀旧视域中力图还原时代细节。如片中巧巧家所在的矿区职工宿舍，与《任逍遥》中巧巧的家同为一个取景地，"除了公路上行驶的公共汽车变了，所有的东西都没变"[1]。这种"不变"给贾樟柯带来了巨大的震撼。他曾说："我所处的时代，满是无法阻挡的变化……拿起摄影机拍摄这颠覆坍塌的变化，或许是我的天命。"[2] 而在《江湖儿女》中，贾樟柯将对"变动"的关注转移到对"不变"的追寻，在拆迁的废墟与重建的楼宇之间，寻找被遗留在原地的"不变"的孤独之物。在电影中，它们指的是废弃矿区的职工宿舍，是宛若江湖旧梦的麻将馆，也是巧巧所坚守的江湖情义。这是一种在加速的现代社会之中的古典主义伤怀，一种在急剧变动中的回眸、静观和审视，反映在叙事文本上，则是对已有影像文本的直接引用。如片头的公交车段落来自贾樟柯在2001年用第一台DV拍摄的日常生活素材，三峡段落中的库区景观、流浪歌舞团表演等来自贾樟柯在2006年拍摄《三峡好人》和纪录片《东》时所录制的素材。影像文本的直接引用加强了叙事的真实感，营造出一种扑面而来的时代气息。直接引用的互文本在插入文本机体内部的同时，也会使文本机体自身产生变异，生成新的叙事面貌，如片头的公交车段落拼贴了2001年真实拍摄的DV素材与赵涛的表演场景，这一日常的生活空间与巧巧的江湖人身份产生了碰撞，凸显出贾樟柯对江湖的独特理解，即江湖寄生于日常，大哥亦不过凡人，从而区别于港式黑帮片所渲染的浪漫化、传奇化的江湖故事，为整部影片于纪实和虚构交织中展开叙事定下了基调。

（二）类型叙事与贾樟柯的江湖想象

从《天注定》开始，贾樟柯的电影逐渐呈现出某种类型片的特质，尝试"用写实的方法拍出类型电影的非写实感"[3]。《江湖儿女》延续了这一创作趋势，在叙事上借鉴了香港黑帮片的类型架构。香港黑帮片在20世纪八九十年代对大陆民间社会的影响构成了贾樟柯的成长环境，多年以后，他又将这种成长记忆借由黑帮片的类型程式呈现在《江湖儿女》中，形成了一种杂糅了个体记忆、类型元素与社会现实的非典型性类型叙事，

[1] 贾樟柯、梁文道：《梁文道对谈贾樟柯：我们都是无辜卷入时代的"炮灰"》，看理想公众号2018年10月11日（https://mp.weixin.qq.com/s/27_yQY15pfcpvC1opFF61w）。

[2] 贾樟柯：《我的边城，我的国》，载贾樟柯：《贾想 II——贾樟柯电影手记2008—2016》，北京：台海出版社2017年版，第11页。

[3] 贾樟柯、余力为等：《在〈天注定〉第一次主创会议上的讲话》，载贾樟柯：《贾想 II——贾樟柯电影手记2008—2016》，北京：台海出版社2017年版，第144页。

并在其中寄予了贾樟柯对江湖的独特想象。

《江湖儿女》采用三段式叙事结构,讲述了2001年以斌哥为核心的大同黑帮故事、2006年以巧巧为核心的三峡闯荡故事,以及2018年巧巧与斌哥重聚大同的重逢故事。其中,对黑帮片类型元素的借鉴主要显现于第一个叙事段落中。首先,《江湖儿女》采用了黑帮片典型的人物谱系设计,即由大哥(斌哥)、小弟(李宣等)、女人(巧巧)、中间人(拥有警察与黑帮双重身份的万队)等组成的江湖人物群像。其次,《江湖儿女》对人物与家庭关系的设计同样遵循了黑帮片的思路。在传统的黑帮电影中,家庭与江湖是两种异质性的空间,江湖人通常生活于正常社会秩序之外的黑道空间。这一秩序指的是社会化的组织机构,如斌哥本是矿务局机车厂的工人,但因国企转型的下岗潮而流落到社会秩序之外,并在江湖空间中建立起新的秩序而成为"大哥"。此外,这一秩序还指作为正常社会结构基本单位的家庭。当斌哥还是江湖大哥时,叙事并未交代其家庭背景。斌哥本人亦无成家的意愿,他许诺巧巧买房成家是"分分钟的事",却一拖就是三年。当斌哥在尝试进入社会主流体系却惨遭失败后,他开始关心巧巧的婚姻状况,并渴望在家庭与爱情中治愈身体的病症与身份的迷失。此时他的行事逻辑已非江湖思维,自然得不到已是江湖人的巧巧的回应。在这个意义上,他的最终出走意味着放弃家庭、重回江湖世界,以寻找逝去的尊严。与之相应,巧巧则经历了由江湖外而江湖内的过程,其身份的转变同样与家庭观念的变化有关,从向往婚姻家庭的大哥的女人,到闯荡江湖的天涯孤女,其间的巧巧经历了父亲的死亡与斌哥的绝情,对家庭与爱情的信仰逐渐崩塌;与徐峥所饰演的新疆客的际遇,进一步表明巧巧已然失落了对婚姻家庭的渴望,在彻底的孤独感中真正而自觉地成为江湖中人。

人物塑造之外,《江湖儿女》对黑帮片的借鉴还体现在对"江湖秩序"与"兄弟情义"等核心类型要素的打造中。开篇第二场戏即通过斌哥调解老贾与老孙的债务矛盾,树立起以关公所代表的道义为意识形态约束的江湖秩序,在这个有序的江湖中,斌哥所扮演的角色相当于港式黑帮片中的"话事人",即最有发言权、可以做决定的人。第三场戏伴随着叶倩文的《浅醉一生》展开,这是贾樟柯在《小武》《站台》《二十四城记》后,第四次在电影中使用《喋血双雄》的主题曲,以营造一种江湖的氛围。此间斌哥与一众兄弟喝"五湖四海酒"的场景,伴随着"肝胆相照"的台词,迅速建立起20世纪80年代港式黑帮片黄金时代的江湖气象。

除此之外,暴力美学作为香港黑帮片最为重要的美学特质,同样渗透于《江湖儿女》的叙事之中。不同于《天注定》对暴力行为的严肃思考,《江湖儿女》中的暴力场面更

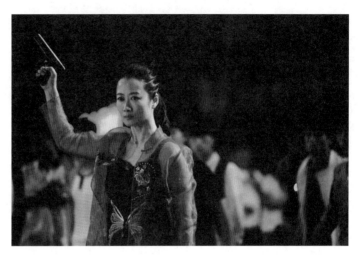

图 1 巧巧举枪救斌哥

具形式化的审美意味,斌哥与飞车族小年轻的打斗场面作为片中唯一被正面展现的暴力场景,呈现于 4K 的超高清分辨率镜头与浓郁艳丽的色调之中,斌哥从容不迫破窗而出的动作经过了精心的设计,流畅的运动长镜头以小景别穿梭于打斗场面之中,叶倩文的《浅醉一生》伴随着巧巧的枪声再次响起,抽了一半的雪茄与皇冠车标上缓缓滑落的血迹,预示着斌哥江湖生涯的终结。在这里,大哥成为时代暴力的受难者,枪既是保命的武器,亦是通往牢狱的诱因。主角的暴力行为被赋予了自保的正义动机,并伴着肝胆相照的兄弟情义与生死相随的恋人之情。李宣的挺身而出、巧巧的义无反顾,给这场热血街头的暴力行为蒙上了浪漫而温情的色彩,暴力美学的道德困境在"他们以身相许,如此红尘笃定"[1]的情义之中消解了。(见图 1)

贾樟柯曾提及《江湖儿女》的创作初衷:"我总在想,什么时候能拍一部电影,写写我们的江湖。不单写街头的热血,也要写时间对我们的雕塑。"[2]"街头的热血"是黑帮类型片之所长,在第一叙事段落中已被渲染得淋漓尽致;而"时间的雕塑"显然是文艺电影之所长,在《江湖儿女》后两个叙事段落中,港式黑帮片的类型色彩快速退却,转变为贾樟柯惯常的写实路线,叙事重心由斌哥转移到巧巧,斌哥的由江湖内而江湖外,

[1] 贾樟柯:《江湖从头说》,《青岛早报》2018 年 9 月 24 日。

[2] 同上。

与巧巧的自江湖外走入江湖中，形成了时间洪流中两条逆向的人物命运轨迹，其间人物身份与自我认同的变化已然超出了黑帮类型片的范畴，呈现出更为符合现实逻辑的生命常态。（见表1）

表1 影片主要人物角色形象演变

角色形象演变	第一叙事段	第二叙事段	第三叙事段
斌哥	在体制外建立了秩序的江湖大哥	经由国家权力规训与资本力量诱惑，而试图进入社会主流成功体系的普通人	主流体系的失败者与昔日江湖落寞的符号
巧巧	大哥的女人，向往婚姻家庭的普通人	闯荡江湖的孤女，经历了财富与情感的双重缺失	试图重建江湖秩序的巧姐，江湖道义的坚守者

贾樟柯在采访中不止一次强调，《江湖儿女》的重点在于"儿女"，而非"江湖"。"叙事性作品最核心的创造所在，是寻找、塑造出可信可感的人物形象。无论采用哪一种电影语言、电影方法，人应该是电影一直关注的重点和焦点。"[1] 类型电影颇为倚重、精心构建的情节因果关系，在《江湖儿女》中被淡化，着力突出的则是人物与环境的关系，如黑帮片中主角的敌手在《江湖儿女》中是隐而不显的，二勇哥被杀与斌哥被袭击的缘由归于年轻人想出头。这种无因的暴力指向的是时代变革中社会结构的失序，"时代"这一抽象而宏大的名词取代了黑帮片中具象化的敌手，成为阻碍主角实现目标的主导性力量。这里所说的时代，在贾樟柯的电影中有着明确的所指，即我们亲身经历的中国社会的转型。电影中人物命运的浮沉，昭示着商品化经济浪潮对既有社会结构和传统人际关系的摧毁与重建。在这样强大的现实逻辑面前，《江湖儿女》的情节叙事走向了黑帮片类型规则的反面，银铛入狱的大哥并未东山再起，曾经肝胆相照的兄弟也未能坚守"兄弟同心，其利断金"的江湖道义，第一叙事段中少年意气的江湖气象仿若一场大梦，梦醒时分是贾式江湖的中年颓丧、一地鸡毛。

在第二叙事段中，利益和欲望成为江湖的主题，与时代对抗的主角从斌哥变成了巧巧。在2006年的三峡这一特殊的时空环境中，一切固有的东西都在坍塌，废墟之上流

[1] 贾樟柯：《我不是在赞美女性，我是在反思男性》，《青岛早报》2018年9月24日。

溢的是毫不掩饰的欲望,巧巧先后经历了财物被偷、贞洁遭威胁、情感被辜负等多重打击。在饥饿与赤贫的生存危机中,不得不走上婚礼骗吃、酒店骗钱的"混"江湖之路,江湖的情义法则与文化精神在此荡然无存。有意味的是,第二叙事段中泥沙俱下的江湖气象,暗合了"后九七"时代香港黑帮片中江湖的转变,"利益与欲望才是今日江湖的主题,义气更成为往昔的童话"[1]。而这昔日童话般的情义江湖,才是贾樟柯真正怀念与心生向往的,第一叙事段中所引用的《英雄好汉》(1987)与《喋血双雄》(1989),均为香港黑帮片黄金时代的作品。在这些作品中,情义远超过利益,男人的尊严即便面临挑战,也终将通过复仇而寻回并重建。《江湖儿女》中,这一寻回尊严、重建秩序的任务被置于巧巧这一女性角色之上,从而区别于传统黑帮片中或为红颜祸水,或为被拯救对象的女性形象,许多评论亦从女性主义的角度进行分析。然而,正如贾樟柯所言,"我不是在赞美女性,我是在反思男性"[2]。巧巧身上所寄托的是贾樟柯对情义江湖的怀旧,是昔日大哥而今泯然众人的叹惋,这种执念使得巧巧在仰望星空奇迹降临时刻的顿悟,化为对斌哥理想的继承。在她面前看似有广阔的天地,她却自愿回到大同,重建作为主角的斌哥与作为导演的贾樟柯等男性们恋恋不忘的江湖旧梦。

三、美学分析

"我的摄影机不撒谎"作为第六代导演的美学宣言,在实践中却并非完全客观与纪实,而始终携带着强烈的个体意识。贾樟柯独特的真实美学观念亦由此而来。《江湖儿女》以叙事上类型原则与现实逻辑的交融、形式上纪实素材与艺术创作的共存,典型地体现了贾樟柯纪实与虚构交织的真实美学观念,呈现出对电影媒介属性的本体反思。

(一)纪实与虚构:贾樟柯的真实美学

"我的摄影机不撒谎"作为第六代导演的美学追求之一,在贾樟柯的电影创作中体现得尤为明显。方言、非职业演员、实景拍摄、同期录音、长镜头等纪实性手段贯穿于从《小武》到《江湖儿女》的电影系列之中,成为贾樟柯最为鲜明的风格标签。《江湖

[1] 左亚男:《黑色江湖:类型中的对话 后九七香港强盗片研究》,《北京电影学院学报》2005年第4期。
[2] 贾樟柯:《我不是在赞美女性,我是在反思男性》,《青岛报纸》2018年9月24日。

儿女》尽管在叙事模式上借鉴了诸多黑帮片的类型逻辑，但正如贾樟柯在谈及《天注定》的类型化时所坚持的：“我依然珍惜电影的纪录美感……希望我的电影，能从自然的日常状态中，提炼出惊心动魄的戏剧感觉。”[1] 为了追求这种日常状态与纪录美感，《江湖儿女》突破了怀旧叙事对过往年代的想象与美化，在影像文本中直接插入当时当地所捕捉的粗糙而鲜活的影像片段，如片头公交车影像、广场舞影像、三峡库区影像、流浪艺人团影像等，这些从中国人的日常生活中打捞出来的时间片段，已然变成一种记载在影像媒介上的"文献"，"散发着无法再造的时代气味"[2]，也凸显着纪录美感的真实力量。

作为文献和档案，贾樟柯当年漫无目的拍摄的影像片段也为其在《江湖儿女》中复原年代感提供了影像参考。在回答知乎网友的拍摄自述中，贾樟柯特别强调了用考证的方法来再现时代，其考证的途径则是大量观看曾经拍摄的纪录影像，"记录里面就有那个年代的公共汽车是什么样的，通信器材是什么样的"，通过比对影像文献，来"重现17年前的街道、车站、麻将室、disco舞厅"[3]。此外，电影在听觉层面亦大量引用了当年录制的声音素材。录音师张阳从《小武》开始就参与了贾樟柯的电影创作，在二十余年的合作中逐渐形成了追求真实的创作共识，如果说贾樟柯是在"用摄影机对抗遗忘"，那么张阳也正是在"用录音机对抗遗忘"[4]。电影中声音的纪实性与年代感，一方面来自张阳对多年来积累的声音素材的选用，如影片中大同棋牌室场景中的音乐"都是他早年在大同的KTV和舞厅中录制的"[5]；另一方面也来自贾樟柯一贯对时代流行金曲的偏爱，影片中的《上海滩》《浅醉一生》《潇洒走一回》《永远是朋友》和《有多少爱可以重来》等歌曲，大多流行于20世纪八九十年代，这些歌曲构成了贾樟柯成长岁月中的声音记忆与时代体认，"音乐好像化学药剂，虽然没有幻觉，但纵使你不愿意，也还是让你看到刻在记忆深处抹不掉的细节"[6]。

尽管贾樟柯颇为追求电影的日常状态与纪录美感，但他也认为纪实并不等于真实，

[1] 贾樟柯、汤尼·雷恩：《只有虚构才能抵达》，载贾樟柯：《贾想Ⅱ——贾樟柯电影手记2008—2016》，北京：台海出版社2017年版，第193页。

[2] 同上书，第212页。

[3] 贾樟柯：《如何评价贾樟柯电影〈江湖儿女〉（Ash is Purest White）？》，知乎2018年9月20日（https://www.zhihu.com/question/271959252/answer/495431991）。

[4] 姚远：《对真实的追求——与张阳谈〈江湖儿女〉声音设计》，《电影艺术》2018年第6期。

[5] 同上。

[6] 贾樟柯：《记忆之物》，载《贾想Ⅱ——贾樟柯电影手记2008—2016》，北京：台海出版社2017年版，第44—45页。

"由纪实技术生产出来的所谓真实,很可能遮蔽隐藏在现实秩序中的真实"[1]。事实上,《江湖儿女》中看似最纪实的场景,往往也都包含着虚构的成分,如片头公交车段落实际上拼贴了2001年真实拍摄的日常生活片段与2017年赵涛扮演巧巧的表演片段,贾樟柯通过像素、画幅等技术要素的统一使其实现了自然过渡;又如影片虽然采取了同期录音这一典型的纪录片手法,但在声音处理上则颇为灵活。录音师张阳在采访中提到,在拍摄斌哥被双胞胎袭击的场景时,因现场环境声音复杂,难以达到导演所要求的"袭击前斌哥和巧巧的对白能够尽量显得安静,以突出斌哥被袭击时瞬时的冲击力",因而,在后期处理这段对白时,张阳并"没有单纯地使用降噪手段来修正",而是从拍摄的多条素材中截取声音干净的部分,"通过声音剪辑的方式合并为一条完整的同期声,再逐字逐句对照口型调整对白"[2]。

因而,不论是叙事上类型原则与现实逻辑的交融,抑或是形式上纪实素材与艺术创作的共存,都凸显着贾樟柯对真实的独特理解,即"电影中的真实并不存在于任何一个具体而局部的时刻,真实只存在于结构的联结之处,是起承转合中真切的理由和无懈可击的内心依据,是在拆解叙事模式之后仍然令我们信服的现实秩序。对我来说,一切纪实的方法都是为了描述我内心经验的真实世界"[3]。秉持着这样的真实美学,贾樟柯的电影创作始终游走于纪实和虚构之间,而长久以来评论界对其纪实性的关注,一定程度上掩盖了虚构性的痕迹,而那灵光乍现、宛若神启的UFO,则以超脱日常的奇迹叙事,照亮了巧巧真实的内心世界,也烛照了贾樟柯的真实美学观。

基于这样的真实美学,贾樟柯近年来在纪实与虚构的天平上,开始明显地偏向虚构,如《天注定》《江湖儿女》对香港武侠片、黑帮片等类型元素的借鉴,以及《山河故人》对未来世界的描绘。在镜头语言上,贾樟柯对长镜头运用的变化典型地体现了这一趋向。从《站台》中标志性的大景别静止长镜头,到《江湖儿女》中大量出现的小景别运动长镜头,贾樟柯电影中的人物不再是时代的景片,那些在《站台》中被远远观望的、面目模糊的小人物,在《江湖儿女》中走到了镜头近前。(见图2)长镜头在此处的作用,已然不同于"故乡三部曲"时期的客观性和民主性,而增加了一种情绪性和专注性。雨

[1] 贾樟柯、孙健敏:《经验世界中的影像选择(笔谈)》,载贾樟柯:《贾想——贾樟柯电影手记(1996—2008)》,北京:北京大学出版社2009年版,第99页。

[2] 姚远:《对真实的追求——与张阳谈〈江湖儿女〉声音设计》,《电影艺术》2018年第6期。

[3] 贾樟柯、孙健敏:《经验世界中的影像选择(笔谈)》,载贾樟柯:《贾想——贾樟柯电影手记(1996—2008)》,北京:北京大学出版社2009年版,第99—100页。

图 2 《站台》中的远景长镜头场景与《江湖儿女》的中近景长镜头场景

夜旅馆场景中,贾樟柯用将近 10 分钟的长镜头细腻而深入地表现了巧巧与斌哥重逢时的五味杂陈,以及诀别时的痛彻心扉。在旅馆房间的狭小空间内,镜头调度围绕着床与窗展开,以人物的出画、入画营造变化,以焦点的虚实突出人物,景别则以中近景为主,并用特写镜头展现巧巧与斌哥执手相望泪眼的场景,演员情绪之浓烈,镜头调度之细腻,使这一长镜头中的情感浓度宛若窗外的"雷电交加"。在这样饱含深情的凝视下,小人物的心灵史在时代的进程中被打捞并放大,述说着贾樟柯"内心经验的真实世界"。

(二)技术与媒介:贾樟柯的媒介反思

从《山河故人》开始,贾樟柯开始重新审视以往拍摄的影像素材,将其作为一种无

法再造的时代文献插入电影之中。《江湖儿女》延续并发展了这一创作倾向,以六种技术设备拍摄的六种影像介质结构全片,用电影媒介自身的变化模拟时间的流逝、折射时代的变迁。(见表2)这一对电影自身媒介文化属性的反思和认知,使得《江湖儿女》在互文性叙事之外,亦呈现出电影本体机制上的"元电影"[1]特质。

表2 影片六种影像介质与视觉效果[2]

	摄影器材	影像介质	视觉效果
第一叙事段	Master Primes 镜头	Mini DV、HD、2K、4K	锐利,色彩饱和,年代感
第二叙事段	Cooke S4 镜头组	35mm 胶片	圆润的画面质感
第三叙事段	徕卡 Summilux 镜头组	6K	高对比度,色彩真实中性

尽管六种影像介质在清晰度、对比度、画面色调与质感等层面各有不同,但贾樟柯并未将其处理成强烈的对比,而选择以一种微妙的渐变实现一种缓慢的、不易察觉的过渡。在他看来,不同的介质对应的是不同时代的影像经验,其并列、混杂、交融与演进,镌刻着时间流逝的痕迹,身处其中的我们被一种技术进步的豪情推动着,热情地拥抱新媒介,而将那些已然退化的旧媒介抛掷于时间深处。

除了本体层面之外,《江湖儿女》在内容上也表现出对媒介景观变迁的高度敏感性。从饱含革命时代话语的矿区高音喇叭,到浸透消费主义色彩的录像厅电影,再到宛若当代人义肢的智能手机,中国的媒介景观在十几年间经历了极为快速的变迁。从纸质媒介、听觉媒介,到视听影像媒介、移动新媒体,不断涌现的新媒介正在融合甚至覆盖旧媒介,而那些逐渐退化的旧媒介则变成了记录时代的文献材料,正面临着被遗忘甚至被篡改的风险。

这正是当下许多怀旧影片的叙事逻辑,即用新的影像媒介、在虚构的怀旧视野中重述历史。在这样的叙事逻辑与影像建构中,历史的记忆被新媒介擦除与重写,并被怀旧情绪蒙上了一层想象与美化的痕迹,其结果则是历史真实的不可知甚至被改写。相比于

[1] 元电影:关于电影的电影,包括所有以电影为内容、在电影中关涉电影的电影,直接引用、借鉴、指涉另外的电影文本或者关涉电影本身的电影都在元电影之列。杨弋枢:《电影中的电影》,南京:南京大学出版社2012年版,第5页。

[2] 根据《江湖儿女》摄影师埃里克·戈蒂耶采访整理,参见《〈江湖儿女〉贾樟柯为什么选择了一位法国摄影指导?》,影视工业网公众号 2018 年 9 月 24 日(https://mp.weixin.qq.com/s/Jr9qB23usFWjphM_cmm_Fg)。

此种怀旧美学，《江湖儿女》尽管也采用了一种跨越17年时光的怀旧叙事，却直接引用了过往时空里真实拍摄的纪录影像片段，并以一种有意识的影像媒介转换模拟时间的流逝，其怀旧意味不仅体现在内容上，也显露于贾樟柯对电影曾有介质的缅怀与乡愁。这些曾有的媒介形态尽管在现实中可能已经退化了，但《江湖儿女》却使其焕发出一种"退化的诗意"。托马斯·埃尔塞瑟将艺术领域对过时的媒介技术的推崇，称为一种"退化的诗学"，以"表示对不断加速的新事物的暴政的英雄式反抗"[1]。贾樟柯曾在纪录片《无用》中展现机器制作对手工制衣的摧毁，这是一种器物层面上对退化的怀旧；《江湖儿女》对退化之物的缅怀进一步呈现于媒介层面，体现出贾樟柯高度的媒介敏感性与对电影本体的自反式思考。

除此之外，对电影制作和观看机制的指涉与反思同样是元电影的题中之意。《江湖儿女》片头的纪录影像中，小孩直视镜头的片段暴露了摄影机的存在，贾樟柯的作者主体性浮现于小孩与观众的相互凝视之间，经典电影叙事所致力于打造的"第四堵墙"被这一银幕内外的对视目光所洞穿，观众蓦然意识到摄影机的存在，进而与审美对象拉开距离，产生一种布莱希特所谓的间离性的审美体验。

与此同时，这一片段也暴露了贾樟柯的美学意识和文化姿态。贾樟柯作为"持摄影机的人"，秉持着"我的摄影机不撒谎"的美学原则。这一美学宣言有两个层面的含义：其一为世纪之交数字化影像设备的普及，使得摄影机逐渐挣脱官方体制的垄断而成为"我的"，摄影机所附带的观看、表达与阐释的功能开始赋予个体，为以"第六代"为代表的青年导演于体制之外建立不同于官方权威的影像叙事提供了可能；其二为"不撒谎"，这是一种强调个体的真实感受，将镜头聚焦于底层和边缘，重新发现中国日常生活的文化姿态。在此意义上，贾樟柯对小孩直视镜头这一纪录片中自然行为的有意保留，便具有了元电影与媒介文化反思的意味。

摄影机、手机、监控器等媒介作为人眼的延伸，自然引出了"谁在看"与"谁被看"的电影观看机制问题。从片头小孩对摄影机的凝视开始，这一看与被看的关系多次出现在影片之中。（见图3）如第三叙事段中对手机这一媒介的思考，媒介所建构的观看机制暴露了斌哥的客体位置，麻将馆中斌哥与老贾的冲突呈现于看客的手机摄像头之下，一如当年小武暴露于模拟看客目光的摄影机镜头之中，昔日大哥失去了强健的身体与强

[1] 托马斯·埃尔塞瑟、李洋、黄兆杰：《媒介考源学视野下的电影——托马斯·埃尔塞瑟访谈》，《电影艺术》2018年第3期。

图 3 小孩直视摄影机镜头

者的尊严,在手机的围观中沦为被评判、被羞辱的对象,其大哥身份被媒介的观看机制所祛魅,沦为主流体系的失败者与昔日江湖的落寞符号。

与斌哥的落寞相对,第三叙事段中的巧巧成长为"巧姐"。在重建江湖秩序的同时,似乎也重建了身为女性的主体性。然后,正如类型叙事一节所述,巧巧的背后始终有着斌哥与导演贾樟柯的男性目光,片尾的监控器镜头同样有力地证明了这一观点。在原初的剧本中,贾樟柯设想的结尾是巧巧打算与斌哥再喝一次"五湖四海酒",但斌哥出走,巧巧寻人无果,便独自一人喝酒,以追忆昔日江湖荣光。在这一版本的结尾中,斌哥的出走使得巧巧彻底告别了与斌哥的恩怨情仇。情、义均已回报,也就意味着情、义均丧失了对象。此时的巧巧才真正把握了自己,拥有了自己的"江湖"。然而,监控器镜头的数码感对贾樟柯的吸引力,使其放弃了叙事层面的怀旧,而转向媒介层面的怀旧,一种逆高清的影像回溯行为,形成了与片头 DV 影像的呼应,同时使得巧巧暴露于监控器镜头的审视之下,再一次变成被观看的客体对象。

那么此时此刻,镜头的背后又是谁在观看?笔者认为,有四种可能的解释:其一为斌哥,片尾的监控器影像取自电脑屏幕,而电脑本身被置于斌哥的房间,这是巧巧给予斌哥的生存能力与观看权利,以维护其所剩无几的尊严,却也同时把自身置于被观看的位置。(见图 4)其二为"时代",无所不在的监控器镜头下的当代社会,仿若福柯所称的"全景敞视监狱",镜头背后是权力的目光,而传统意义上的江湖空间作为法外之地,在权

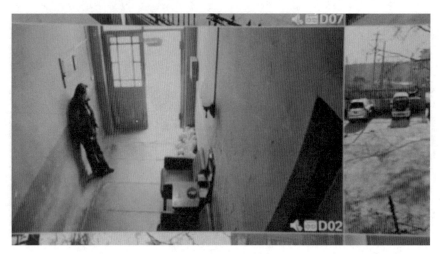

图 4 电脑屏幕上的监控器影像

力目光的注视下正逐渐走向消亡。其三为贾樟柯，影像介质的突变暴露了导演的主体位置，监控器产生的终将被删除的"垃圾影像"。与贾樟柯镜头下被时代碾压的小人物命运形成同构，贾樟柯称其为"时代的炮灰"，但正如影片英文片名 Ash Is Purest White 所指，被热火炙烤后的灰烬才是最洁白的，被时代碾压的小人物也同样值得认真对待和记录，即使他们终将成为"垃圾影像"被删除，或成为灰烬被吹散，而贾樟柯多年以来所坚持的，正是"用摄影机对抗遗忘"。其四为观众，身为这一观看机制的最外层，观众对以上所有含义的领悟，部分依赖于影像媒介的自我暴露与自我反思，正是在元电影的意义上，我们找到了进入贾樟柯电影宇宙与美学江湖的路径。

四、文化分析

作为一个典型的知识分子型导演，贾樟柯始终有着强烈的入世精神，其电影对中国日常生活、底层平民和社会变动有着持续而深入的关注和反映。《江湖儿女》延续了贾樟柯的平民立场与底层视角，通过讲述发生在"江湖"空间里的"游民"群体的故事，探讨了中国社会由计划经济向市场经济体系转型过程中，金钱逻辑与情义法则的对抗及游民群体的身份焦虑。

（一）平民立场与历史叙述：转型社会中的身份焦虑

"当电影成为一个艺术门类后，其先驱者们就用影片——纪实的或虚构的——介入了历史。"[1] 贾樟柯在从影之初，便具有一种鲜明的历史意识，"我想从《站台》开始将个人的记忆书写于银幕，而记忆历史不再是官方的特权，作为一个普通的知识分子，我坚信我们的文化中应该充满着民间的记忆"[2]。因而，面对主流话语体系对市场化改革所缔造的阶层跃升和财富神话的讲述，贾樟柯选择了背向而行，将目光投向底层空间，尤其是其中被风起云涌的时代变革抛至底层的游民群体。

王学泰在《游民文化与中国社会》一书中描绘了游民群体的特征：脱离了当时的社会秩序，缺少稳定的谋生手段，居住也不固定，在城市乡镇之间游走，以出卖劳动力为主，也有以不正当手段牟取财物的。[3] 贾樟柯电影中的小偷（《小武》）、流浪艺人（《站台》）、无业青年（《任逍遥》）、劫匪（《天注定》）、黑帮成员（《江湖儿女》）等，均是当代游民的典型代表。在中国文化传统中，游民的生存空间即被称为江湖，"江湖是官府和法律难以管到的地方，是化外之民麇集之地"[4]。《江湖儿女》所讲述的，正是发生在这一江湖空间之中的游民群体的故事，在聚焦斌哥与巧巧的命运浮沉之时，也折射出中国社会由计划经济向市场经济体系的转型，以及转型之中游民群体的身份焦虑。

《江湖儿女》中，以斌哥为代表的游民群体的形成，源自计划经济向市场经济体制转型过程中国营工厂体系的解体。斌哥与巧巧原是国营矿场的职工，本应继承父辈的人生成为曾经光荣的、占据领导地位的工人阶级，却被市场化改革的浪潮抛掷于体制之外，流落于游民聚集的江湖空间。这种身份的转换是时代推动下无奈又必然的选择，其中老一辈尚且不甘心，试图用革命时代流行的话语体系寻回自身的主体地位，如片中巧巧的父亲借由矿区高音喇叭控诉厂长刘金明的用词，"我们是无产阶级革命队伍""一切敌人都是纸老虎""坚决清算走资派"，即是典型的阶级斗争与革命话语。然而，在时代变革的狂澜之下，这些话语早已失去了效力，并被作为子辈的巧巧亲手掐断，最终不得不向命运低头，将内心的波澜壮阔寄托于桥头打牌的输赢之中。而以斌哥为代表的子一代的年轻人，则决定于体制之外重建规则，在江湖空间中寻找自己的身份定位，由此形成了影片第一叙事段中有序的江湖空间。

[1] [法] 马可·费罗：《电影和历史》，彭姝袆译，北京：北京大学出版社 2008 年版，第 7 页。
[2] 程青松、黄鸥：《我的摄影机不撒谎》，济南：山东画报出版社 2010 年版，第 370 页。
[3] 王学泰：《游民文化与中国社会》，北京：同心出版社 2007 年版，第 16 页。
[4] 同上书，第 225 页。

在贾樟柯看来，"'江湖'意味着动荡、激烈、危机四伏的社会，也意味着复杂的人际关系"[1]。作为游民群体的麇集之地，江湖尽管游离于法律的监管之外，却遵循着一种由传统文化中的"情义""忠义勇"等价值观念所构建的道德规范。经由此种道德规范的约束，游民群体失序的身份被整合进江湖帮派与社团的新秩序之中，在此种意义上，江湖成为一种"特殊的文化的人造物"，一种基于民间共识的"想象的共同体"。这一共同体在20世纪80年代传入的香港黑帮片的刺激下被重新激活，形成了影片第一叙事段中港味浓厚的江湖景象。其中，斌哥无疑是这一共同体中的核心人物，在枪与义、强权与意识形态的双重作用下，建立并维系着稳定的江湖秩序，并在其中投射着自我的身份认同。

然而，正如现实中贾樟柯在多年后的汾阳街头重遇的当年大哥，已然屈服于命运而沦为蹲在家门口吃面的中年人，斌哥亦未能长久地维系其心向往之的江湖，随着小年轻对江湖规矩的僭越，以及巧巧危难之下的一声枪响，曾经有序的江湖在国家权力机关的规训与商品经济浪潮的冲击下土崩瓦解。出狱后的斌哥被放逐于江湖之外，而那片残存的江湖也早已失去了情义的文化内核，走向了共同体的消亡。于是，在第二叙事段中，我们看到了一个更为形而下的江湖，利益和欲望取代了情义法则，正如巧巧的质问："企业化了，还是江湖吗？"在这片失序的江湖中，斌哥失去了曾经建立的身份认同，他说自己已不是江湖上的人，"有人有钱"才能回去。此时，于他而言，金钱和面子显然已经重要过情和义，他试图寻回尊严的方式，是借由金钱上的胜利来赎回曾经众人拥戴的江湖地位，最终却落得半身残疾，在翻天覆地的故乡也找不到身份的定位，只能黯然退场。

与斌哥的山河日下相对，巧巧则在由江湖外而江湖内的过程中逐渐找到了自己的身份认同。第一叙事段中尚且摇摆在家庭与江湖之间的巧巧，在第二叙事段中被完全抛掷于失序的江湖空间。刚刚出狱又丢失了财物和身份证的巧巧，成为一个丧失了身份的游民，不见容于正常的社会体系。当她站立在潮州商会的门前时，自动玻璃门甚至都不曾为她开启，此时的她犹如一个透明人，被剥夺了一切身份的标记。（见图5）然而，巧巧却并未迷失于欲望横流的江湖，虽然她也曾为了生存而骗吃、骗钱、骗走摩的，但却都出于生存的无奈而非内心的贪婪。她也始终未曾将金钱作为确认身份的标签，而选择坚守斌哥曾告诉她的江湖道义，有情有义。正是在这个意义上，以巧巧为代表的游民群体，尽管是"宇宙的囚徒""时间的炮灰"，却因心中情义不灭，而成为烈火淬炼之后最干净的"火山灰"，谱写着一首平民的史诗。

[1] 贾樟柯：《江湖从头说》，《青岛报纸》2018年9月24日。

图 5 宛若透明人的巧巧

（二）情义之辨与义利之分：当代社会古典伦理的消逝

如果说《江湖儿女》的英文片名 *Ash Is Purest White* 代表了贾樟柯为平民立传的情怀，那么 *Money and Love* 这一最初的英文片名，则显露了更多批判的锋芒，并极为准确地切中了影片的核心问题：社会转型过程中金钱逻辑与情义法则的对抗，亦即情、义、利三者之间的辩证关系。在价值观的激荡和冲突背后，是"内在的看不到的世界的终结，这个终结就是传统人际关系的落幕"[1]。这一传统人际关系被贾樟柯置于江湖空间之中，并凝练为关公所代表的情与义，而随着片中江湖空间的逐渐消亡，寄居于其中的古典伦理与民间价值观也开始走向终结，在情感结构上表现为情、义、利由交融走向对立。

第一叙事段中，江湖呈现为一幅情、义、利相互交融又相互制衡的理想图景。情体现为斌哥与巧巧的儿女之情、与兄弟的手足之情，义体现在社团成员对关公作为精神领袖的自觉认同和自我约束，利则作为维系情义的重要媒介，隐匿于情义的外衣之下。如二勇哥虽为帮派兄弟，但找斌哥帮忙办事时，出钱仍是不可缺少的环节，只是在这里被修饰为给弟妹巧巧买衣服。又如二勇哥去世后，斌哥表达兄弟情义的媒介是一沓包裹在报纸里的钱。正如当年小武用偷来的钱当作给小勇的份子钱时所说的，"这不是钱的问题，

[1] 贾樟柯、寇淮禹：《贾樟柯：当代艺术影响了我的电影创作》，《新京报》2018 年 12 月 31 日（https://baijiahao.baidu.com/s?id=1621339895751240160&wfr=spider&for=pc）。

是礼"。在贾樟柯对传统人际关系的缅怀中,金钱并非罪恶的化身,而始终保留着人情的体温,情义与利欲也并非完全对立,而是有着共存的可能。

在情、义、利交融和共存的局面之外,同样存在的是三者的制衡,这一内在的牵制与平衡典型地体现于斌哥对老贾与老孙借钱纠纷事件的处理中。老孙出于信任和义气借钱给老贾,老贾基于贪欲和私利不愿承认,要老孙拿出证据(人证、物证、借条)。在此,证据的出现颇有意味,作为一种现代社会中基于两个平等主体的契约精神而签订的一种凭证,证据或契约是市场化社会得以有效运转的重要保证,但也充满了利益最大化的工具理性色彩,一定程度上漠视了人的情感与精神价值。在影片初始2001年4月这个特殊的时间节点上,中国已经历了二十余年的改革开放,并将于七个月后正式加入世界贸易组织。伴随着这一全球化和现代化快速推进而来的,是市场化社会的工具理性和经济逻辑对传统伦理精神价值的冲击。在这个看不见硝烟的战场上,中国传统中基于情、义、信而建立的饱含情感色彩的人际关系开始出现裂缝,老贾的赖账固然有个人品行的缘故,却也在一定程度上折射出社会上更为普遍的人心变化。幸而彼时,民间社会源远流长的对义的信仰尚能发挥规范人心的作用,老贾面对老孙的枪口都未改口,却在斌哥请出关老爷的雕像后惭愧承认,这是义对利的制衡。然而,私利和欲望对情感的伤害却是难再复原的,并具有一种恶性的传染功能,因而老孙同样基于利益原则要求老贾偿还利息,兄弟情谊已然岌岌可危。此时,仍是斌哥用"都是兄弟,各让一步"的处理方式,试图从情感入手抵消利的负面影响,并达成了表面上的和解。在此,情、义、利成为建构江湖秩序的核心价值观念,在相互运动之中维持着一种微妙的平衡。

然而,随着社会市场化改革的进一步发展,曾经被情义压制的利逐渐开始占据上风。斌哥出狱后,当年的兄弟早已各奔前程,曾经的马仔坐着宾利耀武扬威,只因他们更早地接受了利的原则,并抛弃了情义的外衣。在这种落差之下,斌哥顺从了社会新的价值逻辑,他对巧巧情义的辜负,远甚于兄弟对他往昔情义的弃置。曾经江湖里的风流人物,如今也免不了被雨打风吹去,只留下一片欲望横行的末日江湖,等待着巧巧一脚踏入。在这样的江湖之中,有情有义的巧巧也不得不屈服于利的原则(在此为生存之欲)。以在监狱中习得的"江湖之术"冲州撞府,通过对他人欲望的观察和利用来化解自己的生存危机。巧巧行骗的对象或为婚内出轨的有钱人,或为对她有不轨之意的摩的司机,其行为甚至有某种劫富济贫、惩奸除恶的侠客风范。在此意义上,巧巧并未像斌哥那样认同于利的原则,反而在山河日下的江湖中悟出了义的真谛,用贾樟柯的话来说:"这就是江湖原则,义是一种做人底线,即使没有情,但作为人,还要互相遵守一些原则,这

是一种公义、正义。"[1]

除了义利之分这一古老而传统的话题之外，《江湖儿女》还着重呈现了情义之辨。《江湖儿女》中，贾樟柯将他对情义的理解置于巧巧与斌哥的关系变化上：第一叙事段中，巧巧对斌哥是有情无义，其挺身而出救下斌哥并为之顶罪的行为更多的是出于爱人之情。第二叙事段中，斌哥对巧巧是情义两失，他以为自己只是辜负了巧巧的爱情，因而从不曾有违反江湖道义的愧疚。一方面因他自认此时已不在江湖之中，另一方面也在潜意识中反映出，斌哥从未将巧巧真正纳入自己的江湖。第三叙事段中，巧巧对斌哥是有义无情，影片用台词直接点明，巧巧对斌哥说："对你无情了，也就不恨了。""江湖上不就是讲个义字，你已经不是江湖上的人了，你不懂。"因而她出于道义收留斌哥，却拒绝回应斌哥的感情。

至此，影片将情、义、利一层层地剥离，并以巧巧对义的坚守作为最终的价值指归。"我希望为中国电影留住人情。"[2]贾樟柯如是说。这是一种在加速的时代慢下来的冲动，一种在全球化和现代化的中国社会里，对正在消逝的古典伦理的精神乡愁。

五、产业分析

作为贾樟柯制作成本最高的一部电影，《江湖儿女》在融资结构、艺术创作、宣发模式与市场表现等方面均呈现出不同于以往的新特点，也体现出贾樟柯身为作者导演对电影工业体制的灵活借势与把握。

（一）工业体制中的电影作者

以第六代导演的身份踏入影坛的贾樟柯，同样走过了一段由体制外的独立制片向电影工业体制迈进的道路。《江湖儿女》以高达8000万元的制片成本，打破了贾樟柯长期以来所坚持的低成本文艺片路线，实现了创作上的工业化转型。尽管作为典型的作者导演，贾樟柯在《江湖儿女》的项目操作中依然拥有最大的话语权，但面对相对文艺片来

[1] 贾樟柯：《如何评价贾樟柯电影〈江湖儿女〉（*Ash is Purest White*）？》，知乎2018年9月20日（https://www.zhihu.com/question/271959252/answer/495431991）。
[2] 贾樟柯、石鸣：《一个山西黑帮故事，2001—2018》，一条2018年9月21日（https://zhuanlan.zhihu.com/p/45106890）。

说如此高额的投资和当下中国电影不可逆转的工业化趋势，贾樟柯在创作观念与实践层面上均做出了相应的调整，体现出作者导演对电影工业体制的灵活借势与把握。

这一工业化转变首先显现于《江湖儿女》多元化的资金来源，多达12家的出品公司远远超过了贾樟柯以往电影的融资渠道。其中，除了长期合作的国有企业上影集团、法国影视公司 MK PRODUCTIONS，以及贾樟柯名下的北京西河星汇影业之外，《江湖儿女》的出品公司新增加了传统民营巨头华谊兄弟、快速崛起的欢喜传媒、以营销起家的自在传媒、以线上票务和营销为主的淘票票影视等多家影视公司。谈及与欢喜传媒的合作，贾樟柯尤为看重的是欢喜传媒对导演创作自由的尊重，而与华谊兄弟的合作则主要在发行层面，看重的是华谊兄弟在发行《芳华》等文艺片时的成功经验。自在传媒从《山河故人》时期开始与贾樟柯展开合作，此次更是以"投资＋营销"的新模式深度参与到《江湖儿女》项目中，成为贾樟柯班底的重要成员。由此，《江湖儿女》开启了贾樟柯电影新的融资模式，即以电影人为主的独立制片公司、海外资本、老牌国企和民企、新兴影视公司、互联网企业相互联合，从而共担风险、资源互补的合作式融资结构。除此之外，贾樟柯在进行融资时也有着自己独特的考量，力图选择与自身创作理念相符合的影视企业，借由中性的资本最大限度地发挥人的创造性，在保障艺术品质的同时，努力寻求与资本和市场和谐共处的方式。

在如此高额的投资下，《江湖儿女》在创作上出现了明显的风格转向。除了启用柏林影帝廖凡作为主角外，在配角的选择上亦启用了徐峥、张译、张一白、刁亦男等明星演员和导演进行客串，显然有着电影宣传与票房上的考量。此外，类型化的叙事模式、流畅而动态的镜头设计、摆脱粗糙走向细腻的影像风格等，也使得《江湖儿女》在故事性和美学风格上更亦被大众接受。尽管贾樟柯依然强调冷静和克制，强调电影的开放性和多义性，却不再将作者电影和工业电影截然对立，而是认为"如今作者电影也开始逐步强调传播，而工业电影亦逐渐体现出作者的色彩"[1]。此间，作者电影与工业体制在相互借势之时亦相互掣肘，《江湖儿女》所遭遇的自我重复、类型夹生等多重批评，某种程度上表明贾樟柯依然在寻找作者性、体制性与商业性之间的微妙平衡。这似乎是第六代导演共同面对的问题，贾樟柯与之不同的是，他在把握国内体制与国际市场的关系之间显得更为从容。

[1] 贾樟柯、寇淮禹：《贾樟柯：当代艺术影响了我的电影创作》，《新京报》2018年12月31日（https://baijiahao.baidu.com/s?id=1621339895751240160&wfr=spider&for=pc）。

为了获取更多的观众，贾樟柯开始主动寻求在工业渠道内推广电影，《江湖儿女》可谓贾樟柯作为导演参与宣发环节最为深入的一部电影，其取得的成果也是显而易见的，6994万元的国内票房已然是贾樟柯电影至今为止最好的票房成绩。然而，相比8000万元的制片成本来说，6994万元的票房收入显然是远远不够的。但贾樟柯这么多年来能够持续稳定地进行艺术电影创作，与其独特的品牌经营和营收渠道密不可分。作为拥有超高国际知名度的中国导演，贾樟柯几乎每部电影都入围了世界知名的国际电影节并屡屡获奖。其电影的销售模式也非常国际化，从《小武》开始，国际发行和版权收入就是贾樟柯电影的一大收入来源。面对全球经销商，贾樟柯与三家境外公司形成了长期而有效的合作，这三家公司分别是目前掌握了发行主控权的法国公司MK2、掌握法国区发行权的欧洲独立分销商联盟成员Ad Vitam，以及掌握日本区发行权的北野武工作室。每年世界各大电影节在举办电影竞赛与展映时，版权交易也是其中至关重要的环节。据称，在《江湖儿女》上映前，MK2已经卖出了美国、英国、法国、德国等19个国家的电影版权。[1]这些版权包括海外的电影发行权、院线放映权、电视台放映权、音像制品租售权等，据贾樟柯所言，直到2010年，《小武》"还在卖，我每年都能从《小武》那里挣到很多钱。像美国的电视台，过三四年版权过期就再续一次……真正优秀的艺术电影，是一个非常长线的投资"[2]。这一独特的品牌经营与销售模式，为贾樟柯的电影创作提供了更大的自由空间与更为长久的可持续发展模式。

随着贾樟柯在国际上知名度的提高及其电影对中国文化"走出去"的重要意义，贾樟柯由曾经体制外的独立电影人转变为体制内的重要角色，2015年担任中国电影导演协会副会长，2016年出任上海温哥华电影学院院长，2018年当选为中华人民共和国第十三届全国人民代表大会代表。身份的转换使得贾樟柯拥有了更多的话语权，其对完善中国电影工业体系、培养电影创作人才的呼吁和实践，对中国电影的良性发展大有裨益。目前，贾樟柯名下拥有西河星汇、暖流文化两家电影公司，并入股以上传媒，成立青年电影短片新媒体平台"柯首映"，扶持青年导演创作；2017年发起创办平遥国际电影展，在反哺故乡、培育地方电影文化的同时，推动了中国电影与世界电影的广泛对话和交流。在中国电影工业不断发展的当下，贾樟柯不仅借势增强了电影创作的影响，也以实际行

[1] 斯塔西：《谁在为贾樟柯的高价文艺片买单？》，娱乐资本论公众号2018年9月23日（https://mp.weixin.qq.com/s/j_ZqryarGbYpp4p7apyotA）。

[2] 熊寥：《晋商贾樟柯》，《东方企业家》2010年11月19日（http://finance.ifeng.com/a/20101119/2918402_0.shtml）。

动不断推动着中国电影工业体制的完善,在电影作者身份与工业体制运作之间保持着良好的平衡。

(二)营销宣传与市场表现

从《山河故人》开始,北京无限自在文化传媒股份有限公司(简称"自在传媒")开始接手贾樟柯电影的营销宣传工作,为贾樟柯的第一部商业片设计了全套的营销方案。成立于2010年的自在传媒作为行业顶尖的电影营销公司,曾参与过《让子弹飞》《夏洛特烦恼》《前任3:再见前任》等多部现象级电影的营销工作,也参与过《烈日灼心》《罗曼蒂克消亡史》等多部文艺电影的营销推广,拥有丰富的电影营销经验。作为《江湖儿女》营销方案的制定者与主要出品方之一,自在传媒以"投资+营销"的新模式参与到《江湖儿女》的项目运作中,凸显了公司由影视产业链下游向上游的整合发展的趋势。

出品方和营销方的双重身份,让自在传媒从《江湖儿女》项目立项之初就参与其中,不断积累后续营销所需的素材,为更精准地制定营销方案打下了基础。影片的营销活动于上映前296天就已启动,长时间跨度的营销周期,使《江湖儿女》的营销策略呈现出明显的阶段性。其一为围绕《江湖儿女》入围戛纳主竞赛单元展开的口碑营销,其目标受众定位为影迷群体,自在传媒在第一时间翻译了法国《世界报》、英国BBC、美国《洛杉矶时报》等知名外媒的影评文章,向国内受众进行二次传播,并与国内知名的电影自媒体和电影杂志形成良好互动,如桃桃淘电影、藤井树小姐、《看电影》杂志、深焦Deep Focus等均对《江湖儿女》做出了正面评价,从而推动了《江湖儿女》在影迷群体内的口碑传播。这一阶段的营销重点是凸显贾樟柯的国际大导地位,以及《江湖儿女》角逐金棕榈的艺术品质和戛纳映后的良好口碑,这是一种典型的由国际到本土、由奖项反馈票房的传统艺术电影营销策略。

第二阶段为映前一个半月开启的线上宣传活动,营销重点在于"将艺术电影中偏作者表达甚至是偏含蓄内敛的深层次情感挖掘出来,用大众更乐于接受的方式传递给大众,唤起大家的情绪共鸣"[1]。《江湖儿女》项目中,片方和营销方主推的情绪渲染集中于江湖事、江湖情、乡愁与怀旧等影片内蕴的且较易引起大众共鸣的情感形态。如海报设计中的宣传语"我经过的最大风浪,是和你的爱情""一生很短,只够爱一个人""一生很长,用来找一个人"等,这些出自贾樟柯之手的各式文案,以直白的方式突出了

[1]　内容来源于作者对《江湖儿女》营销项目统筹周维的访谈,时间为2019年2月14日。

爱情这一普世情感,以期与普通观众产生共鸣。主题曲创作也着重突出了爱情主题,七夕上线的由谭维维演唱的同名主题曲被定位为暖心情歌,"一世的悲喜交集,我会在江湖等你",凸显了情深义重的江湖情。电影上映当日发布的由于文文演唱的角色主题曲《过去》则凸显虐恋情深,在情绪上更为贴合影片本身的悲情特质。剧照层面,则围绕小镇生活、众生百态、迪厅文化等渲染乡愁与怀旧情绪,围绕江湖大佬、街头械斗、侠女巧巧等唤起观众的江湖想象,进一步增强了观众对贾式江湖的好奇。

 第三阶段为电影上映前后密集的线上宣传与线下路演活动,营销重点在于制造话题度,"做好覆盖率,谋求转化率"[1]。艺术电影的受众群体相对固定和有限,如何在原有影迷群体的基础上扩大受众圈层,是艺术电影营销的重中之重。经由第一阶段对影迷群体的口碑营销以及第二阶段对普通大众的情感营销之后,《江湖儿女》在第三阶段将营销重点置于话题营销,通过线上制造话题、线下路演宣传,进一步吸引影迷群体之外的普通观众。如贾樟柯与杨超越的跨界对话,围绕小镇生活回忆、大城市江湖打拼、努力奋斗实现梦想等关键词,寻求与"95后"观众群体的情感互动,并借由杨超越流量明星的身份增加电影的话题度和关注度,进一步扩大受众圈层。再如山西农村的"土味"标语刷墙,其目的并非为了实现受众市场的地域下沉,因贾樟柯的电影受众本非真正的小镇青年,更多的是都市文艺青年群体,自在传媒的这一营销行为更看重的是"农村土味标语在网络上引起的关注和讨论,以及由此带来的传播与转化效果,切实反馈到了我们重要的都市人群和主流市场"[2]。接地气、下沉式的营销策略,也同样贯穿于线下的路演活动中,"迪厅小王子"与"国际大导演"的形象反差、亲民性与高端性的性格碰撞,屡屡成为路演活动的爆点,"原来国际大导演如此接地气""'95后'观众为电影打call"等词句频繁出现于路演报道中,凸显着营销方对扩大受众覆盖率、增强转化率的诉求。

 此外,《环球时报》总编辑胡锡进在微博上发布的《江湖儿女》影评及随后贾樟柯的长文回应,同样在社交媒体上引起了广泛的关注和讨论,无意中迎合了第三阶段追求话题度的营销策略,对影片营销来说具有积极的推动意义。与此同时,这一事件也反映出《江湖儿女》在上映后的口碑分化局面。胡锡进对影片"是个用灰暗镜头讲的好人不得好报的平庸故事"的负面评价,一定程度上反映了普通观众的心理预期和艺术电影的

[1] 《专访无限自在董事长朱玮杰:创意营销博爆点,跟着"科长"闯江湖》,麻辣鱼公众号 2018 年 11 月 2 日(https://mp.weixin.qq.com/s/t78l-T7ppPv1SAEOnaEn2A)。

[2] 内容来源于作者对《江湖儿女》营销项目统筹周维的访谈,时间为 2019 年 2 月 14 日。

叙事风格之间的落差,营销中着力凸显的黑帮江湖、情深义重、儿女情长,在电影中表现为江湖不再、情义消散、英雄气短,对于不熟悉贾樟柯电影的普通观众来说,本想看一个酣畅淋漓的江湖爱情故事的观影预期并未达到,也难免会"心里有点堵得慌"。《江湖儿女》与同档期电影相比,在文青聚集的豆瓣上获得了最高评分,而在普通观众更多的猫眼和淘票票平台,其评分则明显低于另外两部商业电影。(见表3)这也是艺术电影在跨圈层传播时不可避免的困境。同样的问题在《地球最后的夜晚》中表现得更为明显,在此情况下,如何准确把握营销宣传与影片内容的契合度,成为艺术电影能否顺利走向市场的关键。

表3 中秋档影片各平台评分(满分10分)

	豆瓣评分	猫眼评分	淘票票评分
《江湖儿女》	7.6	7.6	7.9
《悲伤逆流成河》	5.8	9.0	8.6
《黄金兄弟》	5.0	8.4	8.3

从营销效果来看,相比前作《山河故人》,《江湖儿女》在映前热度、排片率、票房收入、观影人次等各方面均获得了大幅度提升。(见表4)影片上映首日收获票房1325万元,在同档期电影中排名第二;微信热度位居第一,当日共有393篇有关《江湖儿女》的微信文章,阅读量达到"16万+";10条物料的数量在同档期影片中也位居第一,但当日物料播放量却不及《黄金兄弟》《悲伤逆流成河》等影片,位居第四;同时影片在微博上热度较低,上映当日未有热门微博,在新媒体平台上的宣传力度有待进一步扩大。

表4 《江湖儿女》与《山河故人》影片各数据对比(数据来源:猫眼、灯塔)

	想看人数	首日排片率	总观影人次	累计票房
《江湖儿女》	56611	16.7%	206.1万	6994.7万元
《山河故人》	23444	10.5%	96.5万	3225.6万元

其中,《江湖儿女》与港式古惑仔电影《黄金兄弟》的对比颇有意味,同为主打江湖情的影片,《黄金兄弟》在宣传中着力渲染郑伊健、陈小春等"古惑仔二十年再聚首""港

片再雄起""友情岁月和青春情义""并肩作战与动作戏场面",以打造纯正的港式江湖和兄弟情义,从而与《江湖儿女》的本土江湖和儿女情长形成鲜明对比。从营销热度和票房收入来看,《黄金兄弟》对港式江湖怀旧式地重现显然更符合大众对江湖的想象,并在类型叙事的陈规中满足了普通观众的观影期待;而《江湖儿女》反类型的叙事方式,在成就影片艺术深度的同时,也抛弃了类型电影的观影快感,在主流院线的票房竞争中自然难以胜出。(见表5)

表5 2018年中秋档影片首日票房与营销热度对比(数据来源:猫眼)

	首日票房	物料数量与播放量	微博热度(当日热门微博)	微信热度(当日文章阅读量)
《江湖儿女》	1325万元	10条,31.9万	无	"16万+",393篇
《悲伤逆流成河》	1277万元	5条,68.2万	96,二次转发7467	4.7万,407篇
《黄金兄弟》	4747万元	7条,131.1万	19,二次转发9381	5.0万,474篇

通过对比日票房和日排片的趋势图(见图6)可以发现,借助于映前良好的宣传态势,影片在上映初期取得了突破性的票房成绩,上映第四天票房破5000万元,远远超过了前作《山河故人》3225万元的总票房收入,但此后日票房收入开始出现明显下滑,直至9月27日才破6000万元。与此同时,影片日排片的下降趋势明显缓于日票房,说明在宣传力度不变的情况下,影片依靠自身内容吸引观众的能力依然有限。随着国庆档期对排片的挤压,影片在进入国庆档后票房收入再无起色。

然而,院线收入告一段落后,《江湖儿女》在互联网上又开辟了新的市场,并在欢喜传媒与猫眼的联合推动下,成为撬动视频网站格局的初次尝试。随着2018年7月猫眼成为欢喜传媒的第二大股东,"渠道+内容"相结合的成果,首先在《江湖儿女》的网络播放上体现出来。在电影上映13天后,猫眼APP《江湖儿女》条目下出现了播放按钮,点击可跳转至欢喜首映,付费9.9元即可观看全片。在彼时院线排片已降至0.1%的情况下,猫眼对《江湖儿女》网络播放的导流,最大限度地延长了影片的生存期限,为影片在后影院市场上借由新媒体版权经济进一步增加收益提供了平台和渠道。此举也借机宣传了欢喜首映平台,通过绑定知名导演,并借助于猫眼平台的强大导流,欢喜首映致力于打破被爱奇艺、腾讯、优酷垄断的视频网站格局,正如欢喜传媒董事会主席董

图6 《江湖儿女》日票房（上）和日排片（下）走势图

平对其的定位，"如果说视频网站是大超市，欢喜首映提供的就是精品店"[1]。在此意义上，欢喜首映或将成为线上的文艺电影院线，为诸如《江湖儿女》的艺术电影提供更专业的版权保护和更广阔的市场生存空间。

[1] 付于洋：《左挑优爱腾、右刺淘票票，9.9元看〈江湖儿女〉是猫眼+欢喜的必杀技吗？》，娱乐资本论公众号2018年10月25日（https://mp.weixin.qq.com/s/l9c_Xu5KriYQ7c8BzRZ-GQ）。

六、全案评估

作为贾樟柯电影的集大成者,《江湖儿女》开启了本年度对贾樟柯电影宇宙的集中探讨,在业界与学界均引发了广泛的关注。作为2018年中国电影现实主义潮流里的重要作品,《江湖儿女》具有典型的作者特色与独特的真实美学观,丰富了中国电影现实主义的美学表达。其在艺术创作与产业实践上的新变化,标志着贾樟柯电影的进一步转型,并凸显了作者导演与当下中国电影工业体制的良好互动。

叙事层面,《江湖儿女》呈现出典型的互文性叙事特征,在影片主题、人物、空间、音乐、意象、美学风格等多个层面,与贾樟柯前作形成了高度的互文,对其文本意义的解读应置于贾樟柯电影宇宙的作者系统之中进行,同时也应置于更大的电影史系统之中进行,如其对费穆和香港黑帮片的致敬。黑帮片类型元素的渗入使得影片在第一叙事段呈现出典型的类型叙事特征,但影片最终仍回归了贾樟柯一贯的现实逻辑。此间的融合或曰并置,在营造江湖这一热点话题时也招来了对影片叙事逻辑的批评,并一定程度上影响了影片的口碑评价与票房表现。

美学层面,《江湖儿女》通过对纪实手法和艺术虚构的灵活运用,体现出贾樟柯独特的真实美学观,即用纪实的方法描绘导演内心所经验的真实世界,从个体心灵和情感角度记录社会变迁。

形式层面,影片以六种影像介质表达时间流逝的主题,体现出贾樟柯对电影自身媒介文化属性的反思和认知,并通过影片中多重的"看与被看"关系,在元电影的意义上反思电影制作和观看机制,传达出"我的摄影机不撒谎""用摄影机对抗遗忘"的美学主张。

文化层面,《江湖儿女》体现了贾樟柯作为一名知识分子型导演替底层发声、为平民立传的入世情怀。通过聚焦江湖空间里的游民群体,《江湖儿女》讲述了那些被政治所打扰的人、被时代所撞倒的人的命运,并借此探讨了中国社会在由计划经济向市场经济体系转型的过程中,传统人际关系与市场经济逻辑的碰撞和对抗,进而传达出一种在全球化和现代化的中国社会里,对正在消逝的古典伦理的精神乡愁。

产业层面,《江湖儿女》作为贾樟柯制作成本最高的一部电影,在融资结构、宣发模式、市场表现上均产生了不同于以往的变化。多元化的投资来源在资源互补的基础上实现了风险共担,为艺术电影的创作实现工业化转型并更好地走向市场提供了坚实的基础。自在传媒"投资+营销"的新模式,使影片的宣传周期更长,并呈现出从口碑营销到情怀营销再到话题营销的阶段性特征。相比前作《山河故人》,《江湖儿女》在营销热度、

票房收入、观影人次等层面的提升是巨大的，但同样面临着艺术电影商业化运作的困境，即在扩大受众范围的同时，遭遇影迷群体的不满与普通观众的不解。因而，如何更好地实现类型叙事与作者风格的融合，如何准确地把握营销宣传与影片内容的契合度，成为《江湖儿女》等艺术电影能否顺利走向市场的关键。

七、结语

在中国电影工业体制和市场规范不断完善的当下，曾经以体制外独立制片而登上历史舞台的第六代导演，开始更深入地参与到电影工业体制的运作之中，他们的作品在保持艺术性的同时，并不排斥商业性。在此过程中，艺术与商业、奖项与票房、作者表达与工业体制之间的矛盾与耦合，成为他们不得不面对并竭力去平衡的问题。贾樟柯作为其中较为偏向艺术天平的一方，在近年来的创作中也开始尝试工业化和市场化的转型，从《山河故人》到《江湖儿女》，再到据称是贾樟柯首部商业类型片的《在清朝》，这一转型的过程将始终伴随着本书中所探讨的类型叙事与现实主义、虚构创作与纪实观念、作者导演与工业体制、艺术电影的市场化生存等诸多问题。《江湖儿女》作为贾樟柯转型路途中的重要驿站，携带着过往的余绪与未来的征兆，成为探讨以上诸般问题的典型文本，至于它将通向何方，未来会给我们答案。

（李卉）

附录：《江湖儿女》营销项目统筹访谈

问：《江湖儿女》是贾樟柯导演制作成本最高的电影，有8000万元的投资，无限自在作为《江湖儿女》的主要出品方之一，为什么选择投资这个项目？

周维：自在传媒持续关注文艺片，每年都会参与一些艺术电影的项目。从投入资本支持到营销策划和执行，包括相关的发行支持与合作，无限自在很荣幸为中国电影艺术

的探索与发展贡献力量。从《山河故人》《时间去哪儿了》等电影开始，无限自在就与贾樟柯导演保持长期、紧密的合作，大家可以把无限自在看成"贾樟柯班底"，自在传媒的小伙伴也都非常乐意跟着贾导闯江湖。贾樟柯导演执导的《江湖儿女》从题材到内容，从创意到制作，都非常值得关注，无限自在一直致力于支持好电影，希望所有好电影都能有好的社会影响及市场回报。

问：无限自在作为《江湖儿女》全案营销的制作者，是从什么时候开始介入项目的？

周维：我记得是在2017年冬天，去南锣鼓巷对面一个山西会馆和贾导吃饭，听他说起自己正在创作的一个新剧本。当时听贾导口述斌哥请关老爷来平息江湖人债务纠纷那场戏，我就十分心折，这无疑是体现了高度浪漫主义的现实题材，贾导说他在山西老家亲眼见过类似的场景。当时拟定的英文片名就叫 *Money and Love*，直译过来就是"金钱与爱情"，听起来还挺硬核的。后来开机拍摄了，我先后去山西大同和重庆巫山、万县探过两次班，杀青那天我又去了晋中。贾导有非常专业的侧拍团队，我们一起开会讨论了如何准备后续营销所需的素材等事由。

问：《江湖儿女》在宣发阶段主打的宣传点是什么？与贾导以往的电影相比，《江湖儿女》8000万元的制作成本有没有给宣发带来压力？团队有没有针对这一高成本文艺片调整和制定相应的营销手段？

周维：《江湖儿女》不同于典型的商业片和文艺片，在保持很高的艺术水准的同时，也尝试选用了更多大众明星参与演出，由此带来了更高的关注度和社会影响力。这是贾樟柯导演的集大成之作，更高的成本和更精良的制作肯定会在票房预期上有所提升，而我们所做的宣发工作也会针对目标方向有相应的调整。

无限自在针对《江湖儿女》的营销方向、宣发路径，放在了情绪渲染和"贾樟柯特质"的物料传播上，毕竟贾樟柯导演在山西本地具有极高的知名度，而他本人对家乡的反哺也是不遗余力，借助导演的独特影响力，从山西开始将口碑和势头延至全国是我们重要的宣发策略。比如，我们特意制作发布的"故乡特辑"物料，就是针对在大城市打拼的人做一些"小城回忆"，引发他们对于故乡的人和事的记忆，让影片与受众形成情感互动，通过情绪加强传播，扩大影响力和信息覆盖。此外，贾樟柯在国际影坛有很大的影响力，《江湖儿女》的重要资讯尤其是很多外媒报道和评论等，无限自在都在第一时间向国内观众做出及时的翻译解读，进行二次传播。山西农村土味标语刷墙也是《江湖儿女》的一大营销亮点，我们看重的并不是单纯的市场下沉，毕竟农村还不是主要电影市场，但

是农村土味标语在网络上引起的关注和讨论,以及由此带来的传播与转化效果,切实反馈到了我们重要的都市人群和主流市场。据统计数据显示,《江湖儿女》上映前296天我们的营销动作就已开启,映前一个月营销活动更是达10次以上,一系列宣发组合拳打出后成效显而易见:影片首日排片占比18%,全国总计5万多场的排片量,比三年前《山河故人》上映首日时超出400%。

问:"投资+营销"的新模式有没有给营销团队带来更多的主导权和话语权?体现在哪些方面?与公司以往的传统宣发模式相比有什么新变化?

周维:"投资+营销"的新模式当然为营销团队带来更多的主导权和话语权。无限自在站在权衡投资回报的角度,参与到宣发工作乃至项目整体中,有利于真正贯彻实施营销创意。行业内都很清楚,单纯的营销工作一直是乙方身份,纯服务性质,在很多时候遇到相对强势和固执的甲方,尤其是对宣发工作不够专业、不够理解的甲方,乙方在工作中很难真正拥有足够的创意和发挥的空间。但通过"投资+营销"的合作模式,我们以出品方的身份主控营销工作,与以往单纯的甲方公司结成了非雇佣性的利益共同体,大家同荣辱、共进退,共同承担风险和更大的责任,自然拥有了更大的话语权和发挥空间。

问:《环球时报》总编辑胡锡进与贾导之间的争论,对电影的营销有没有产生影响?

周维:首先,我们不觉得这是争论,因为孰是孰非一目了然,事情不过是胡锡进先生对贾樟柯导演的作品公开提出了不够理性、不太善意的质疑,而贾樟柯导演对此进行了有理有节、不卑不亢的公开回应。我们很尊重和支持贾樟柯导演作为创作者面对质疑的公开回应,而广大网友、影迷对此事的关注与对贾导的支持,在事实上无疑对电影的营销有着积极意义。我们感谢网友和影迷们的关注和支持,就像贾樟柯导演回应中所说的,"真话才是最大的正能量",坚持说真话,无论对一个公民、一个导演,还是一家宣传公司,都是一种社会责任感的体现。

问:营销方案中,贾导与杨超越的对谈、山西农村的印刷体标语等引发了一些争议,为什么会制定这样的营销方案?最后有没有达到营销的目的?

周维:贾樟柯导演的作品一直以来都将镜头对准真实的人和生活,GQ蹦迪、虎扑

问答、对话杨超越、出镜读诗、标语刷墙……这些事件既是贾樟柯导演"展示真我",也是他结合作品与所有网友和影迷的真实互动。所谓引发争议,也许是因为有些影迷把贾樟柯导演当成一个高不可攀的"神话",误会他因为一直在创作高水准的艺术电影就不食人间烟火,其实贾导本人非常接地气也非常有亲和力,大家看他在抖音上就玩得很开心,也没有任何偶像包袱。就像贾樟柯导演之前所说,"一个中国故事应当交给中国观众检验",而我们提出的种种营销策划也与此相对应。比如杨超越,她在大众偶像的背后,本质上还是一个走进大城市的小镇青年,她的经历在一定程度上和贾樟柯以及千千万万的小镇青年很相似,大家都愿意为了实现理想而坚持奋斗、追求幸福,这种跨界对话其实很有意思。

问:在电影分众欣赏的新时代,您认为文艺电影的营销策略有哪些新变化?与营销商业电影有何不同?

周维:艺术电影和商业电影的营销有一定的共性,就是都需要找准自己的受众,但是艺术电影的观众群相对要小很多。首先要找到精准的受众群体,其次是如何将艺术电影中偏作者表达乃至偏含蓄内敛的深层次情感挖掘出来,用大众更乐于接受的方式进行传递,唤起大家的情绪共鸣,这一点对艺术电影的营销也很重要。相对来说,商业电影无论在作品本身的创作上还是在营销表达的方式上,无疑都会直白、清晰许多。

<div style="text-align:right">采访者:李卉</div>

2018年
中国影响力电影分析　案例七

《狗十三》
Einstein and Einstein

一、基本信息

类型：剧情、青春
片长：119 分钟
色彩：彩色
国内票房：5129.3 万元
上映时间：2013 年 10 月 11 日（华语青年影像论坛）/ 2014 年 2 月 14 日（柏林国际电影节）/ 2018 年 12 月 7 日（戛纳国际电影节）
评分：豆瓣 8.2 分、猫眼 8.2 分、IMDb7.6 分

二、主创与宣发信息

导演：曹保平
编剧：焦华静
摄影：罗攀
剪辑：马媛飞
灯光：孙建设
美术：娄磐
后期声音指导：郝健
录音：任亮
作曲：白水
主演：张雪迎、果靖霖、智一桐、曹馨月、黄诗佳、代旭、周珍
制片人：曹保平
监制：侯光明、孟钧、李鸿斌、俞念初
出品：北京标准映像文化传播有限公司、上海阿里巴巴影业有限公司、麦特影视文化传媒（天津）有限公司、北京光线影业有限公司、北京云图影视文化传媒有限公司、上海不那么空文化传播有限公司
发行：华谊兄弟电影有限公司、华谊兄弟（北京）电影发行有限公司、华影天下（天津）电影发行有限责任公司、浙江东阳小宇宙影视传媒有限公司
联合发行：上海淘票票影视文化有限公司、白马（上海）影视发行有限公司、上海电影股份有限公司影视发行分公司

三、获奖信息

第 64 届柏林国际电影节国际评委会特别奖
第 64 届柏林国际电影节水晶熊奖青少年电影最佳影片（提名）
第 21 届北京大学生电影节最佳影片奖
2013 中国电影导演协会年度表彰大会年度导演（入围）、年度编剧（入围）、年度影片（入围）、年度男演员（入围）、年度女演员（入围）

类型焦虑、现实主义诗学与权力叙事辩证法

——《狗十三》分析

一、前言

2018年的末尾,《狗十三》上映。其实早在宣传期,因为"密封五年""曹保平作品""现实主义"几个关键词,《狗十三》已经被诸多影评公号、影评大V评为2018年12月"最值得期待的电影"之一。恰巧,主角张雪迎也凭借2017年的真人秀节目《演员的诞生》走红,其知名度、辨识度、网络流量瞬间走高。加上豆瓣一直以来8.5分的高分和暑期档《我不是药神》引领的一波现实主义观影潮流,看上去似乎《狗十三》已经等到了上映的最佳契机。

不负众望的是,上映后的《狗十三》形成一股巨大的媒介引力,不仅因为密封五年的神秘气息,更因为它所表述的"普通家庭的普通日常"[1],与近年来网络媒介的话题热潮不谋而合,又掀起了一波关于原生家庭、子女教育、亲密关系的网络讨论,从而形成了一个电影之外的文化话语空间。这使得这部电影似乎从"文本的桎梏"中解放出来,成为网络世界的一个"导航",以及诸多相关话题的网络社区"启示录"。而另一方面,令人失望的是,在如此规模的网络话题推动下,最终《狗十三》以5129.3万元的票房收场。[2] 尽管和前期600万元左右的制作成本[3]相比还算差强人意,但就影片品质、话题性以及种种看似因势利导的商业环境而言,这个数据确实不能令人满意。

事实上,如果仅作为一部小成本制作的独立电影,《狗十三》已经获得了某种程度上的成功。皇甫宜川将这部电影的成功之处与可供借鉴之处总结为"小题材,大格局"。

[1] 杜思梦:《导演曹保平:〈狗十三〉没有残酷,没有衰!》,《中国电影报》2018年12月12日。
[2] 数据来源:艺恩网(http://www.cbooo.cn/m/619583)。
[3] 曹保平、吴冠平、冯锦芳、皇甫宜川、张雨蒙:《〈狗十三〉曹保平对谈》,《当代电影》2014年第4期。

他说:"这部影片讲述的是一个13岁女孩的故事,但故事背后呈现的却是对传统文化和当下社会的一种反思和拷问,比如童贞与谎言、成人社会的游戏规则、男权社会结构、教育问题、隔代溺爱、中国式离婚等……这对当下的创作有启示意义。"[1] 冯锦芳也说:"这部影片不是激烈的和绝对的,而是有一种弥漫性的文化意味。"[2] 李清认为曹保平"将这部故事平淡无奇的青春片,呈现得犹如犯罪片一样惊心动魄"[3]。陈咏也给予了极高的评价:"《狗十三》这部低成本小制作青春片给笔者所带来的震撼和思考,不亚于二十多年前的那部《黄土地》。"[4] 美国影评人亚历山大·高迪阿诺也强烈推荐这部电影:"尽管这部电影不无瑕疵,但它依旧是一部相当棒的电影,非常值得一看。"[5] 王小鲁则评价道:"这是我在2018年看到的最好的国产片。"但是从"曹保平电影"这一作者序列的角度看,《狗十三》也确实显得有些格格不入,正如王小鲁所说:"在曹保平的作品系列里,《狗十三》显得很跳跃,不像是他的作品。"[6] 马聪敏也说:"它已经使得曹保平作品的'总体形式'发生了微妙的变化,也使其自身产生了新的意义。"[7] 碰撞也为这部电影带来了新的审美体验,但与曹保平的其他作品相比,这部电影又显得粗糙和略有瑕疵,带有些许小成本手工作坊的味道。

这也许是《狗十三》最终未能获得一个与之相匹配的票房的重要原因之一。但是,如果将它放在国产青春片的序列中,《狗十三》无疑为当下几乎要走入死胡同的中国青春电影提供了一个绝佳的范例。如何将青春题材与真正的中国现实相结合,如何表达真实的、能够与观众共情的、更加具有代表性的"中国式成长",《狗十三》提供了诸多可以借鉴的视角。《狗十三》的剧情紧密地围绕着少女与成人世界之间的矛盾关系展开,在这一场域中,所有人物的行为动机、规范准则都在少女的视点、观察和反应中发生了一种"青春化"的畸变——这种畸变来自并不那么一一对应的道德准则,来自摇摆不定的性格习惯,更来自一个家庭场域中那些微小的事情所酿成的人物心中微妙而巨大的情

[1] 曹保平、吴冠平、冯锦芳、皇甫宜川、张雨蒙:《〈狗十三〉曹保平对谈》,《当代电影》2014年第4期。
[2] 同上。
[3] 李清:《成长的代价——观电影〈狗十三〉》,《中国艺术报》2018年12月21日。
[4] 陈咏:《〈狗十三〉:现实主义的青春挽歌》,《电影艺术》2013年第6期。
[5] Alessandro Gaudiano:Einstein and Einstein is a smart coming-of-age drama,2014.7.17. 06:19,https://gbtimes.com/einstein-and-einstein-smart-coming-age-drama.
[6] 王小鲁:《〈狗十三〉:油腻的爱和少女规训史》,《中国电影报》2018年12月19日。
[7] 马聪敏:《一场"制造受规训的人"的视觉景观——论〈狗十三〉中的主体性消弭及其电影性表达》,《当代电影》2019年第1期。

感变化以及情感关系。在这种变化和关系中,创作者始终围绕着"成长"这一母题来言说,始终将少女放在一个不仅是承受者,而且是观察者的位置上,并最终赋予她作为整个成人世界的点评者的特权。对于青春的如是尊重,对于成长的如是描绘,对于人物道德、性格和关系的如是设计,毫无疑问,《狗十三》正是一部特征鲜明的青春片、一部带有强烈的作者印记的类型电影,更是一部具有反类型特质的、能够为观众提供启迪价值的作品。

从电影工业美学的角度看,"我们应该打造工业美学意义上的中国式类型片,首先应对西方文化进行本土化改造,即在学习好莱坞的同时,坚持中国的主体性,技术和工业可借鉴,但理念和信念不可照搬"[1]。《狗十三》在类型叙事的制作格局中通过现实主义做到了这一点,而这也是它成功的重要原因。在2018年令人瞩目的现实主义电影浪潮中,《狗十三》也成为绕不开的重要文本。这不仅是因为它题材上的现实主义,同时也与曹保平自身的现实主义诗意气质息息相关。这也使得《狗十三》作为一部类型电影,它的现实主义呈现出与其他作品截然不同的特质。由此,也使得这个"不是故事的故事""不成传奇的传奇"[2]与观众产生情感和生活的共振。正如严鑫超所说:"出色的现实主义作品,根本不需要营造生活奇观来吸引观众,它会在习以为常的细节中产生打动人心的力量。"[3]

从产业的角度而言,《狗十三》也是一个可被思考的独特个案。它的剧本来自北京电影学院在读学生焦华静的本科毕业作品。学生作品的灵性与稚气皆在其中,却浑然天成,具有一股动人心魄的力量。《狗十三》的成功无疑为当今原创匮乏的电影市场提供了一个可供深耕的内容来源。而同样,作为独立电影的《狗十三》,其市场策略也极具讨论空间,并在诸多层面上提供了借鉴的价值。

二、叙事分析:国产青春片类型语法的突围

(一)青春片 or 剧情片:《狗十三》的类型焦虑

《狗十三》的类型辨析存在模糊性,以不同的分类法看这部电影,似乎都会产生某

[1] 陈旭光、李卉:《电影工业美学再阐释:现实、学理与可能拓展的空间》,《浙江传媒学院学报》2018年第4期。
[2] 曹保平、吴冠平、冯锦芳、皇甫宜川、张雨蒙:《〈狗十三〉曹保平对谈》,《当代电影》2014年第4期。
[3] 严鑫超:《〈狗十三〉:讲述中国式"爱的教育"》,《海南日报》2018年12月10日。

种进入的可能。因为任何归类行为都不得不放在中国当代电影这一大的生产语境当中，这就在无形中导致了类型中的反类型困惑，并产生某种指认上的焦虑。

曹保平本人将《狗十三》定位为剧情片[1]，并拒绝将之划入青春片范畴[2]，但所有的话题依然围绕着"青春残酷"[3]"亲子关系"[4]"成长的代价"[5]这些与青春议题密不可分的关键词，甚至在这种"拒绝"的最终，连曹保平自己似乎都掉入了这场关于概念的旋涡："《狗十三》其实不是一部青春片，当然它也可以说是青春片。你拍一个13岁的女孩，以她的视角去拍，她不青春谁青春……我希望它是一部剧情片。"[6]电影中处处呈现的令人焦虑的"实体—概念"的矛盾，则冲入了文本实在与归类阐释的现实情境。电影内外构成了一组"互文/镜像"的文化现象学：电影中，两个爱因斯坦拥有同一个名字；电影外，同一个电影却拥有两个不同的类别术语。

《狗十三》所陷入的这种类型焦虑，实际上体现出整个中国电影对于青春片这一类型范畴的集体困惑。从分类学的角度出发，青春片和剧情片是两种完全不同的分类法所形成的概念范畴：一个关乎题材，一个关乎表达方式。实际上，剧情片可以表达的题材内容要远比青春片广泛得多，所以剧情片的范畴也可以涵盖青春片。而曹保平对于青春片的拒绝，实际上是对近年来国产青春片所逐步形成的越来越狭窄的类型语法和叙事的拒绝。

青春片属于舶来品，也是当代好莱坞电影中的主流类型之一。青春片成为主流类型始于20世纪50年代后的"新好莱坞"，它的出现受到意大利新现实主义、法国电影新浪潮以及20世纪50年代后美国国内轰轰烈烈的文化运动（如反战主义、婴儿潮、黑人民权、女性运动等）的影响。随着20世纪六七十年代一批小成本电影（如《雌雄大盗》《逍

[1] "截然的划分会比较粗暴，用'剧情片'来说《狗十三》比较合适。"——卫毅：《曹保平：吃下现实这块狗肉》，《南方人物周刊》2018年12月10日。

[2] "我没有研究过青春片，而且我也不觉得《狗十三》是一部青春片。"——阿辉：《对话曹保平：〈狗十三〉和青春片没有一毛钱关系》，新浪娱乐2018年12月19日（http://www.entgroup.cn/news/Movies/1958914.shtml）。

[3] 杜思梦：《导演曹保平：〈狗十三〉没有残酷，没有丧！》，《中国电影报》2018年12月12日（https://mp.weixin.qq.com/s/wiVPSVbQVqDqutoHFykbuw）。

[4] 魏雪：《〈狗十三〉：相爱相杀的中国式亲子关系》，2019年1月22日（https://mp.weixin.qq.com/s/wVtTgAJ1M8ewz2Mp998pJQ）。

[5] CCTV今日说法：《希望孩子成长的代价不再是向家长妥协——电影〈狗十三〉》，2018年12月12日（https://mp.weixin.qq.com/s/C_Cx4uyvFmEnId89tjcu_Q）。

[6] 烟熏丁尼生：《迟到五年的〈狗十三〉，等到了它想要的时刻——专访导演曹保平》，导演帮2018年12月6日（https://mp.weixin.qq.com/s/8p-xPLc4ZyOEu4guYwQt1g）。

遥骑士》等）在商业上的成功，好莱坞迅速将这些"反文化"电影潮流纳入主流类型体系中。[1]青春片被视为青年文化的一种，而青年的含义则源自1904年美国心理学家斯坦利·霍尔提出的"青春期"概念，被认为是"一个近代发明"[2]。青年文化在美国被视为一种"反文化"，它所对应的是独特、反叛、时尚等亚文化，所表达的也通常是自由、反抗、蔑视权威的精神，这一点尤其表现在反战运动中。青春片中的成长叙事也经常和反叛精神联系在一起。从20世纪80年代开始，在好莱坞的扶植下，青春片迅速发展壮大，衍生出多个亚类型与新名称，如小妞电影、青春期电影、高校电影、成长片，以及在近年来大行其道的漫威英雄电影等。青春片的发展壮大，使得它作为一种类型变得越来越含混不清，尤其是年龄的界限越来越模糊，几乎涵盖了从儿童期（5~8岁）[3]到中年（40岁甚至45岁）的漫长阶段。在美国，这种不受年龄限制的青春片更像是一种表现青少年文化与成人文化在既定格局的碰撞中产生的特定叙事，"一种回收、融合、杂糅不同已有类型与再造新类型的电影制作模式"[4]，广义而言，"它可以包括反映所有时代的青年生活的电影样式"[5]。如今，美国青春片越来越流于类型化，那些曾经打动人心的、迷惘不定的青年形象，逐渐被具有雄心壮志和反叛精神的"英雄"所取代，青年的面貌变得有些千篇一律。

从青春片的历史、范畴和定义出发，《狗十三》的类型焦虑似乎不复存在。"青年—成人"的矛盾关系和成长叙事是这部电影的基本出发点。13岁的主人公李玩极具矛盾性的人物性格，日益成长、日益变化的身体已经将这一人物归到青春期、青少年的人物图式中去；正是在这一图式中，李玩已经觉醒的和正在觉醒的主体性都彰显了电影的主要矛盾核心。正如在电影开端处对着镜头喃喃自语的李玩，说着反复不定的结论，表达了她自身对于"青少年/主体性—成人/规训"的对抗与接纳。这种对抗与接纳的矛盾性本身，就已经构成了青春片成长叙事的核心。

从这一层面出发，《狗十三》是当之无愧的青春片，而该对《狗十三》的类型焦虑负

[1] [美]约翰·贝尔顿：《美国电影，美国文化》，米静、马梦妮、王琼译，成都：四川人民出版社2018年版，第322页。

[2] [加]张晓凌、詹姆斯·季南：《好莱坞电影类型：历史、经典与叙事（上）》，上海：复旦大学出版社2012年版，第368页。

[3] 约翰·休斯编剧、导演了诸多20世纪八九十年代的青春喜剧片，其中《小鬼当家》系列最具代表性，主人公年龄不超过8岁。

[4] 何谦：《致青春：作为另类历史、代际经济与观看方式的美国青春片》，《电影艺术》2017年第5期。

[5] 王文斌：《青春物语与政治诗学——20世纪60年代东欧青春片探论》，《理论月刊》2017年第5期。

责的则是国产青春片的整体困惑。自从 2011 年的《失恋 33 天》以来，"校园—青春"的核心景观、"青春—爱情"的基本议题，以及"集体怀旧"的消费性情怀，三者构成了如今越走越狭窄的国产青春片的基本类型语法。[1] 尽管其中不乏佼佼者，但大多数的爆款都来自狭小逼仄的类型语法、类型生产、类型定式，并经常先以既浮夸又硬拗的笑点讨好观众，再刻意渲染自我假象式的"青春—爱情"的怀旧仪式，完成最后的（实际上是商业性的）"凭吊"。当然，国产青春片也出现过诸如《黄金时代》《闪光少女》《后会无期》等基于其他议题和景观书写青年成长的电影，但也都在制作能力不足、宣发对位不准等各种因素的围困下，没能为国产青春片提供一个类型语法的新路径而被淹没至类型边缘。备受好评的《七月与安生》也最终未能逃出校园、爱情和怀旧这三项国产青春元素，只不过将议题中心从爱情置换为友情。

在这种类型语境下，《狗十三》的尴尬是不言而喻的。2018 年活跃在大银幕上的国产青春片依旧繁盛不衰，除《狗十三》外，《悲伤逆流成河》《超时空同居》等票房之作也都或多或少地尝试某种类型突破。但是，似乎只有《狗十三》真正走出了一条全面突围之路，而这条路不仅实现了类型上的突围，也实现了类型电影在文化建构上的意义。它从青年视角、青年文化出发，辐射到更为广泛的有关文化、权力、家庭、社会等多个层面的问题。如同一面多棱镜，类型叙事是它的镜面，而独特的形状才是它最终能够发光发亮的根本原因。这是《狗十三》作为一部电影的优秀之处，也是它作为一个文本的复杂之处。

（二）不曾怀旧：强调创伤的现实性表述

对怀旧的摒弃是《狗十三》最具独特性的一个重大叙事策略，曹保平用他强大的现实主义影像风格极力排斥了任何唤起怀旧的可能。从全片置景来看，电影所讲的显然不是近几年的故事：早已不再流行的旱冰场；齐聚一堂旧家具、光线参差不齐、充斥着背投电视和吊扇的老式房屋；以及笔记本电脑上外置的摄像头、满屋的碟片、海报上的老明星等。这些都是 20 世纪 90 年代末、21 世纪初的景观。编剧焦华静曾提到，《狗十三》的剧本源自少年时的经历[2]，而曹保平在拍摄时也直接使用了编剧曾经真实生活

[1] 梁君健，尹鸿：《怀旧的青春——中国特色青春片类型分析》，《电影艺术》2017 年第 3 期。
[2] 北京电影学院文学系：《[名人堂] 焦华静：不要把创作热情误解为创作天赋》，2016 年 2 月 2 日（https://mp.weixin.qq.com/s/uqvYDD_gp-FImo4zEayBPw）。

过的房子，并且基本上是按照十几年前的样子进行摆设和布置的[1]。电影先天具有时代感的优势，但是曹保平却没有利用这一特性来搭建记忆，消费怀旧，而是尽可能地将之转化为一场关于现在进行时的写作，13岁时发生的丢狗事件并没有变成一曲逝去的青春挽歌。

故而，《狗十三》中所有具有时代性的景观编码皆无法解码为一场关于怀旧的共情。除了富有时代感的空间和景观塑造之外，怀旧的发生也基于对乌托邦的回忆式讲述。无论事件本身多么残酷，怀旧叙事都无所畏惧地通过塑造某种"现实—回忆"之间的落差，将回忆中的过往美化、包装成永远无法回归的乌托邦，而《狗十三》恰恰回避了这种叙事方式。最露骨的是2018年的《后来的我们》和2017年的《芳华》。这两部影片都是典型的回忆式叙事，不仅在讲述过去时空时大量使用滤镜和刻意营造诸多美好时刻，而且对现实时空传达出否定的态度。《后来的我们》是通过黑白（现在时空）和彩色（过去时空）的对比来表述态度；《芳华》则将故事定格在两个年华老去却活在回忆里的主人公身上，将最后的拥抱书写为一场绵延青春的煽情仪式。无论曾经的乌托邦有多少令人难以回望的"作死"和"丑事"，对于讲述那些过往的现实/此刻来说，都是值得缅怀、令人心动的。

《狗十三》中最温情的片段，只有"李玩窗边吃面"的"成长前夜"的短暂瞬间。（见图1）虽然有着鹅黄的灯光、鸟叫声、脚边的小狗和面条上可见的温暖气息，但并没有编码成回忆中的乌托邦。随着剧情的深入，叙事并没有进入回忆，而是不断加重对美好的摧毁。这种摧毁是通过四个阶段完成的，而真正的"一记棒喝"则是中间点时学鸟叫的精神病人被抬走的那一场目击。（见表1）对于李玩来说，摧毁的暴力一直在升级，直到这个有形的"暴力机构"的彻底出现。

在一场场暴力式摧毁的所到之处，回忆式讲述无路可走。因为它所摧毁的不仅是李玩独自一人的"小确幸"，还有整个家庭关于爱的真相。"你要原谅爸……爸打你，是因为爱你"（爸爸台词），"我娃高兴着呢，谁说我娃不高兴"（奶奶台词），"全家上下给你一个人找狗，你再闹的话就不懂事了"（后妈台词）。在这匆忙行进、灯火辉煌的成人世界里，人们指鹿为马、信口雌黄、背信弃义、虚与委蛇。所有声明，尽皆荒诞；所有现象，尽皆假象。

[1] 卢美慧：《曹保平 站在中间地带》，《人物》2019年第2期。

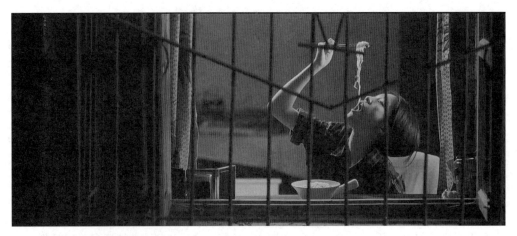

图 1 被最终摧毁的成长前夜

表 1 伤害／成长的一一对应

成长前夜	摧毁过程
鹅黄色的灯光	铁栅栏
面条上可见的温暖气息	饭局
脚边的小狗	丢失的爱因斯坦／被抛弃的爱因斯坦
鸟鸣声	学鸟叫的精神病人被抓走

从而，整部电影都带有一种反对怀旧的叙事特征。李玩对过往的叙述只能通向未来："这样的事儿，以后还多着呢。"（李玩台词）对过去的所有凭吊，也仅限于故事的最后李玩在寻狗启事前的一场短暂的哭泣。在这场哭泣里，任何回望姿态的美化叙述都难以发生，这场哭泣无关任何乌托邦，仅关乎创伤，而创伤无可更改，不可饶恕，最终回忆不可得，怀旧不可得。

窗边吃面的成长前夜与风中哭泣的成长结局，构成了关于李玩故事的首尾呼应，完成了"青春—创伤—觉醒"的现实性表述。尽管在这"将人'用完即弃'的转型社会和后工业时代……年轻人普遍缺乏安全感，他们的事业和情感关系往往也是脆弱和不堪一击的……上升通道狭窄，阶层壁垒森严……自我权利意识被进一步挤压"[1]，怀旧貌似能够实现某种类型电影本应具备的疗愈社会心理的文化作用，却难以逃离对创伤和现实的阉割，也很容易将电影沦为消费社会的工业之物。毕竟，缓解式疗愈不能成为这一类型

[1] 杨柳：《〈后来的我们〉：前任的流行病，情怀的分裂症》，《当代电影》2018 年第 6 期。

的"必备良药",消费化的怀旧也不能作为唯一的情感诉求,否则国产青春片将会复制好莱坞西部片的命运:消费主义呼唤的"白人至上"和满足征服欲的"情绪春药"遍地开花之日,正是这一类型走向无可挽回的衰亡之时。

(三)从原生家庭到文化逻辑:大格局的青春议题

如果说对于成长而言爱情避无可避,那么原生家庭的影响也同样重要。然而,在近年来的国产青春片中,原生家庭却常常被爱情议题淡化至边缘。无论有多少早恋、怀孕、自杀之类的成长问题浮现于文本,原生家庭都或是被处理为失语状态,或是被纳入乌托邦的建构,或是作为主人公某些性格特质的背景图谱,始终无法真正成为文本叙事的核心议题。这也是《狗十三》受到人们广泛讨论的重要原因之一。在这部电影的成长叙事中,父母甚至祖父母史无前例地在场,将"青春—创伤"这一命题指向一个被人熟知却在大银幕上甚少呈现的施暴对象:不是爱情,不是荷尔蒙,不是所谓社会和金钱,而是一种以原生家庭为代表的默默运转的社会机制、社会文化以及整体性的中国式文化机器和社会关系。

家庭是社会单位,原生家庭则是一个心理学概念,指的是作为孩子身份所属的家庭。[1]《狗十三》的叙事视角为孩子/李玩,原生家庭成为她进入社会、观测社会的第一单位。《狗十三》的惊心动魄也正在于此:看似书写一个孩子/少女貌似叛逆和受到压迫的故事,而实际上,层层推进的叙事却将重点放在对于中国社会不同层面的关系的展示上。在父母、祖父母、兄弟姐妹、学校老师同学、父母同事领导等多方人物一一出场后,在看似简单的情节和矛盾关系中,却清晰地勾勒出一幅中国人的"人际生存草图"。而生之养之的父母、祖父母,以及家庭背后的社会文化力量共同构成了少年成长中压制其反抗性和主体性的施暴者。

其中,看似扮演着慈母角色的奶奶也难辞其咎。假意出门寻找李玩的一幕,导演刻意安排她就站在离家不远的某个灯光明亮的所在,且在父亲发现她时才做出东张西望、寻找孩子的动作,但也正是她的这个极富表演性的"慈爱""示弱"行为,导致李玩承受了整个过程中最强烈的一场暴力。在这场暴力中,父亲是动作的发出者,爷爷是暴力的默许者,而奶奶则继续扮演着那个"阻拦者"(实际上是火上浇油)的角色。斯坦尼斯洛说:"雪崩时,没有一片雪花是无辜的。"(见图2)

[1] 作为夫妻或父母身份所属的家庭称为再生家庭。

图 2　奶奶出门的表演性攻击

原生家庭暴力及其背后的逻辑是电影真正的叙事核心，所以整个叙事看上去有一种循环往复甚至是重复性的质感。然而，叙事的重复原本就在于强调，而《狗十三》的重复更是将矛盾的解决转化为矛盾的展览。其中，每个人物在外部冲突中所呈现的自我矛盾才是导演想要表达的真意。例如，在暴打李玩的那场戏中，不仅李玩备受伤害，爸爸、爷爷和奶奶的状态都是异常矛盾的：爸爸最终道歉，爷爷紧锁眉头，奶奶声泪俱下。在随后的"天文展览—饭局"那场戏中，导演用镜头扫过每一张侃侃而谈的面孔，面孔构成了展览的主体，而"看展览—留在饭局"的外部冲突则显得没那么重要了，因为在整个叙事中冲突始终无法解决，也不曾解决。

为了完成这种以展示为目的的叙事，电影建立了以父女关系为核心的复调人物关系，并以层层递进、由内而外的形式按时间顺序徐徐展开。

父女矛盾由四个核心事件推动："学英语—学物理""丢狗—找狗—扔狗""看展览—饭局""弟弟出生—接纳弟弟"。"丢狗—找狗—扔狗"是故事主线，其余三个事件以轮动的方式与之穿插进行。四个事件带来的是父女矛盾之外的四种矛盾关系，它们按照时间顺序与李玩逐一正面对抗，并在事件基本完成后逐一隐退，最终完成由内而外、层层递进的"关系的展览"。（见表2）

表2 四大核心事件

矛盾事件	带出关系	关系的隐退	时间点
丢狗—找狗—扔狗	祖父母	父亲暴打李玩	53分钟
弟弟出生—接纳弟弟	后妈—弟弟	弟弟的生日	1小时13分钟
学英语—学物理	姐姐—高放	扔掉第二只狗后，高放陪李玩喝牛奶	1小时36分钟
看展览—饭局	张总等	吃狗肉	1小时49分钟

从整个电影的叙事方式来说，这四个级别的关系也不是轮动的，而是层层递进的，根据时间顺序不断涌现；这四个部分的人物关系也可以看作由内到外、由原生家庭步步走向社会层面的关系。也是这四重关系，最终导致李玩和父亲各自都增加了除父女这一层级的基本矛盾之外的额外压力，并使得矛盾不断深化，叙事向前滚动。

尽管原生家庭是《狗十三》的核心议题，但爱情依旧在这一场成长中有它的位置。只不过曹保平并没有将爱情当作一场唯美的伤痛记忆，而是着力展示青春期少年对于爱情、身体、性/性别的探索。姐妹俩关于喜欢和爱的对话值得玩味，不断出现在镜子、对话和浴室中逐渐发育的胸部值得玩味，男孩用以表白的刺青也值得玩味。三个人的关系看似与《七月与安生》有相似的人物关系搭建，实际上迥然不同。"七月—家明—安生"的爱情是一种以婚姻做担保的情感关系，也是"七月—安生"感情的试金石。而在"李玩—李堂—高放"三人的爱情关系中，爱情更像一场"过家家"的儿童游戏，一场自己跟自己做的游戏、自己给自己制造的青春创伤。李堂分手的最后一场醉酒如是，高放身上的刺青亦如是。而处于核心位置、毫无知觉地重复着"伪善"的李玩，甚至都不具备"玩家"的资格和诚意。在这个故事里，曹保平在某种程度上还原了大多数人的校园爱情和青春初恋。在身体和心灵都没有走向成熟的时间段，爱情更像是一场从儿童期的自恋走向他恋的延伸，所以当李玩读懂社会逻辑后便拒绝了高放的"游戏"。

（四）多元空间格局

这也是电影能够突破近年来国产青春片不断重复的"校园—青春"叙事的原因。即便如《中国合伙人》《飞驰人生》《芳华》等电影，看似超出了"校园—爱情"的既定"画像"，开始建立某种与一般青少年不同的经验，也依然没有超出"高墙内/校园—高墙外/社会"的基本矛盾，只不过是将校园这一更能指征大众、召唤共情的空间场域置换

成创业环境、赛车道和文工团。而在功能上，这些空间场域所勾勒的"有瑕疵的桃花源"和"不完美的乌托邦"，与"高墙内的校园"如出一辙，都处于"校园—爱情—青春—怀旧"这一类型语法的序列当中，作为不同群体的"青春—爱情"的视觉代言。

《狗十三》并没有否定校园的单纯性，也没有否定社会的复杂性。"青春世界—成人世界"的基本矛盾在《狗十三》中通过层层递进的社会关系进行了明示，使得这些空间得以重新排列组合，"校园—社会"的基本景观语法因而失效。

在《狗十三》中，产生叙事功能的重要空间一共有四个：一个是家庭空间。原生家庭作为叙事的核心议题，这一空间也是电影的核心空间，几乎所有的重要矛盾和核心事件都是在家里发生并完成的。但是这个家庭空间（李玩的主要生活空间）是爷爷奶奶家，而不是父母家，这一设置令叙事压力和叙事效率陡然增强：人物的身份在这个空间中变得含混不清，爷爷奶奶承担着父母/祖父母的双重身份，父亲承担着父母/子女的双重身份，而后妈则承担着父母/外人的双重身份，姐姐也承担着朋友/孙女的双重身份。身份的含混导致关系的错乱，让这一空间变成一个小小的修罗场，将人物圈禁在这个统一的、封闭的世界中，让每个人物在自己双重身份的不同诉求下，都获得了双重的压力，从而激化矛盾，并形成一个所谓"家庭"的能指。

另外一个重要空间是校园空间。校园空间并没有因为本片的原生家庭议题而被边缘化，而是起到了极为重要的叙事功能。校园空间主要出现在李玩"学英语—学物理"这一与学习有关的事件当中，兴趣小组的选择、英语演讲、物理竞赛等几个相关场景都是在校园空间完成的。在这部电影中，校园空间并没有变成主人公所有青春故事的主要战场，甚至三角恋的发生也大部分在校园空间之外进行（这也符合中国的现实）。但它与家庭空间的核心事件始终遥相呼应：李玩与父亲第一次冲突，是在学校被迫选择自己不喜欢的英语兴趣小组；"指鹿为马"之前，姐姐通知李玩找到爱因斯坦也发生在校园空间；丢弃第二只狗，但最终决定捡回，也是由于目击了老师打落蝙蝠的残忍场景。（见图3）校园空间变成家庭空间的某种延伸，也构成了家庭空间的镜像，两者的权力空间属性，在一次又一次的事件、冲突、暴力中被重复、叠加和强调。

社会空间在这部电影中是以"饭局空间"进行指代的。在整部电影中，饭局一共有三场：弟弟生日、张总的饭局和李玩的升学宴。（见图4）在这三个饭局中，不仅李玩的地位一步一步从边缘走向中心，饭局上的主要人物也基本上由家庭空间的成员（父母、祖父母、后妈、弟弟）和校园空间的成员（姐姐）共同构成。饭局构成了"校园—家庭"的链接空间，也成为家庭空间和校园空间的第三重镜像。在这其中，姐姐和后妈你来我

图 3 打落的蝙蝠

图 4 李玩逐渐走向中心的三次饭局

往进行着交易，父亲和张总高谈阔论却显得虚情假意，那些恭喜李玩的亲朋好友根本未曾关心过她，而是用狗肉表达着带有表演性质的歌舞升平。饭局将无形的社会化作有形的权力空间，最终完成了富有戏剧性的展示性叙事。

但《狗十三》依旧有温情脉脉的时刻，而这个时刻常常发生在第四个空间，即李玩爸爸的车里。狭小的车内空间将李玩和爸爸圈入其中，却让二人在其中享受着难得的独处，社会层面的所有身份在这一空间内似乎被清零，二人的关系也随之变得更自然、更纯粹。车前挡风玻璃如同一个缩小的画框，将二人圈入其中，社会权力被车窗阻隔于外。只有在这个空间，父女的和解才得以发生。

《雌雄大盗》编剧罗伯特·本顿的三个写作目标是更复杂的道德、更模糊的性格、更纤细的关系[1]，更是几近完美地对接上《狗十三》的电影特质。面对中国当代语境，《狗十三》呈现出的是国产青春片即将走向成熟的中间值，对于混合了当代社会青年的文化消费趋向所形成的一种水土不服、片面表达、盲目跟风、消费媚俗的青春片类型格局，具有积极的借鉴意义。

三、美学分析：曹保平的现实主义诗学

（一）流动的在地性：曹保平的现实主义寓言式写作

《狗十三》的现实主义合乎一种在地性，但是这种在地性却并不是确定的，而是流动的，地缘边界是模糊的。电影讲述的是在西安发生的故事，影片也都是在西安取景拍摄，西安这一中国历史名城构成了叙事的核心地域景观和特定的语言系统。但是导演所选取的最主要的景观，如街道、公园、教堂、溜冰场、菜市场、楼房和房间等，却并没有采用人们日常所认知的、具有指征历史和西北地域的符号性景观（如钟鼓楼、明城墙、秦始皇兵马俑、秦岭等）；甚至在家庭饮食文化上也没有刻意贴合西安的饮食习惯（如羊肉泡馍、肉夹馍、裤带面等）。在这个层面上，它的在地性是可以被怀疑的、不确定的，因为从电影中的视觉地缘信息来看，《狗十三》所建立的叙事图谱适用于大多数北方城市。

从方言系统的呈现来看，似乎这种在地性又是清晰的。从现实层面上讲，西安是

[1] 《雌雄大盗》编剧罗伯特·本顿采访。转引自[美]彼得·比斯金：《逍遥骑士，愤怒公牛——新好莱坞的内幕》，严敏、钱晓玲等译，上海：文汇出版社2008年版，第6页。

20世纪80年代后全国普通话推广效果最好、力度最大的城市,在西安接受九年义务制教育的"80后""90后"日常基本不说也不太会说陕西关中方言,但是他们的父辈、祖父辈依旧以关中方言为主。这就造成了在经济文化快速发展的格局中,西安的一种独有的语言文化现象:父辈说陕西关中方言,子辈说普通话;相互理解,相互包容,同时并存。这是西安独有的、"传统—现代"与"地域—国家"相交叠的语言景观,也构成了西安市民对于自身历史性和地缘性的身份认知。而这个在西安之外的人看起来甚至有些不能理解的奇异性景观,又极具现实主义地构成了《狗十三》中所有关系的基本矛盾的外部形态,看似相互关爱、相互理解的原生家庭和亲密关系,却存在着实质上的父代与子代的无言,是一种真正的言语的凋零。

独一无二的言语系统构成了电影对于西安这一地域的绝对性指认,但经过导演重新筛选的视觉景观和空间造型,又始终在模糊这种绝对。曹保平一面强调这个城市的"此在",一面尽力阻止观众从既定认知出发看待他的影片。正如导演在论述西安对于《狗十三》的意义时所说的,尽管这个故事看似在哪里都可以发生,但是相对而言,西安比较"封闭","传统父权文化保留得比较完整","这个故事发生在西安会看上去更像"[1]。这种看似矛盾的做法,实际上是曹保平在建构自己的现实主义风格的一种独有的在地性——他强调人物所在空间的绝对真实、细致入微。他的现实主义是基于人物的绝对的影像化的真实,有生活的气息、时间的陈旧感,景观/物品之中沉淀的是人物的历史,而不是一个城市或地域的历史。淡化地域的异质性,以为叙事和人物服务为原则,重新选择需要出现在影片中的地域文化景观,这种在地性构成一种地缘的朦胧感,而这种朦胧感则指向一种更广阔的在地性。

这个特点普遍存在于曹保平已上映的五部电影中。2004年的处女作《光荣的愤怒》讲述的是村支书叶光荣带领全村人民斗倒村霸熊家三兄弟的故事。这个故事的拍摄地和发生地都是云南某村镇,但是那些独属于云南的地理及文化符号都没有出现在电影中,如高原地貌、少数民族文化景观等。除了在台词和方言上强调云南外,再没有任何有关云南的视觉性意象。同样,《李米的猜想》发生在昆明,但是除了台词中强调的云南农村、昆明、广州等地理名词外,在这个故事里,昆明与中国其他任何一个城市一样,方言之外并不具备地理景观上的辨识度。《李米的猜想》比较典型的一点还在于,按照曹保平的设计,这个故事原本应该发生在新疆喀什,他在采访中这样描述喀什给他的感觉:

[1] 见附录。

"那种大阳光底下白色的感觉，而且到处都是伊斯兰建筑，伊斯兰建筑中又夹杂着非常多的汉族的东西，甚至包括伊斯兰建筑旁有一个麦当劳的标志，旁边有一面国旗。还有20世纪50年代的公房建筑……地貌本身让你觉得非常诡异……镜头触及的每个角落都支撑着这个故事的诡异感。"[1] 昆明本身并不构成表达对象和文本内涵，甚至是一个不得已的选择。[2] 这说明《李米的猜想》的故事也可以放在中国的其他城市，甚至如果是喀什会更好。《追凶者也》《烈日灼心》也是如此。云南和厦门实际上构成了一个封闭空间，地域文化让渡给人物特质，这一空间看似广大，却渺小到无从逃脱。人物在叙事建构的关系循环中展示自身的矛盾与丑陋，一面与自我和世界作战，一面承受和接纳着社会、命运所给予的一切。在两部电影结尾处，人物最终束手就擒的两个场景——楼顶和小区，是厦门、云南这两个地域的具体呈现形式，也是它们隐喻性的微缩景观，"理想—灭亡"都存于这无从逃遁、无从出走的封闭空间中。

一虚一实、一明一暗之间，曹保平的在地成为一种"流动的在地"，促成这种流动的是叙事，导演刻意回避的地域符码，进一步模糊了地缘边界。地域性的意义仅在于维持人物和叙事的真实，建构一个"中国的在地"的内部封闭空间，统一到"中国"的地缘意义之下。因此，曹保平的现实主义中的在地性，不是为了表述某地的异质性，相反，是统一于"中国"这一文化系统中的同质性，而这种表述是寓言性的。

为了将无论西北、华北或者更小的区域概念——某省、某市建构为"中国"的能指，建立具有真实性、合法性的封闭空间，又不会让人物的主体话语空间被地域特异性夺走，曹保平去除了"地域—故乡"的天然联系。除了《狗十三》之外，《光荣的愤怒》《烈日灼心》《李米的猜想》以及《追凶者也》都有类似的架构：主人公或主要人物都是故事发生地的外来者和异乡人。而即便在所有人物都是本地人的《狗十三》中，主人公李玩也无处不在地透露着一种对于"故乡—在地"的格格不入。这一点，也恰恰是这个故事当年能够打动导演的原因之一。毕竟，作为一个在改革开放后就工作、生活在北京的艺术工作者，曹保平目睹了中国城市化的迅速发展、数次大规模的迁徙，以及城市打工者的"流浪"。"原乡—在地"被置换为"流浪—在地"，原乡成为内心的愿景，与人物一起在动荡的历史中漂泊。可以说，"流浪—在地"也是当今中国最大的现实主义之一。

这也再次印证了曹保平的现实主义美学观和在地思路，是为了强调"中国"这一统

[1] 曹保平、吴冠平：《商业电影：资本与智慧的博弈——曹保平访谈》，《电影艺术》2008年第5期。

[2] 因为去喀什拍摄的难度和成本都很高，所以《李米的猜想》的投资方华谊要求在昆明拍摄。摘自曹保平、吴冠平：《商业电影：资本与智慧的博弈——曹保平访谈》，《电影艺术》2008年第5期。

一的地理／政治／地缘概念，其目的都是为了建构一个导演独属的寓言谱系。我们不能因为这种流动感就否定曹保平的在地性，因为他的在地并不是区域性的在地，而是一种"中国"的在地。同质于"中国"，恰恰是最异质于"世界"的部分，而导演也通过这种形式试图突破景观性地域符码，给大众文化中已有的既定地域形象祛魅，重新建立一种基于当代人生存状态的中国新现实主义地域景观。而这种流动的在地性，一方面让地域失去了在文本中被指认、被辨认、被讨论的空间，另一方面又推动着塑造新时代的、更现实层面的、更贴近当下人生活的地域景观和地域形象。

（二）灰色地带：叙事图式的现实主义风格

"《狗十三》算是离我最远的，但是我把它拽到这个方向上了。"[1]《狗十三》看起来不是悬疑电影，曹保平本人也将之归于剧情片，但是很显然，在叙事上影片具有诸多曹保平的作者风格与特质。也可以说，《狗十三》依旧在曹保平所建立的叙事图式中，而这种叙事图式则是他建立和通向某种现实主义的范式之一。

许多研究文章都倾向于将曹保平划入悬疑片导演的序列中去，但与一般悬疑电影"谜题—解谜""案件—破案"的基本二元叙事图式相比，曹保平的悬疑片看上去并不典型。在他的叙事中，解谜从来都不构成故事的主体，而谜底／真相也并不那么重要，一般用来给悬疑片牵引事件主线的"麦格芬"在他的电影中也并不真正存在。他的重点是通过事件来描摹人物，表现在巨大选择面前人物的状态、情感变化、思维模式、性格特质等。在曹保平的电影中，几乎所有的高潮都不是揭开真相的一刻，而是在人物遭遇巨大情感冲突的时刻，这造成了他的电影与一般悬疑片的区别性，也造就了他的作者风格。正如"曹保平总结自己对电影的认知，'可能也是介于自我表达和商业之间的一个灰色地带'"[2]，而这种叙事特征也是曹保平现实主义美学观的重要特点。

曹保平善于用谜题作为故事起笔。例如，《李米的猜想》开头的"独白—数字—照片／肖像"（李米独白）确实是一个谜题，但很快导演就用另一段的"独白—历史—人物／肖像"（菲菲独白与马冰）完成了解谜。接下来则是与此谜题几乎毫不相关的劫车段落和早已知晓答案的漫长审讯与调查，更遑论原本应作为悬疑片高潮的真相揭示的桥段。真相信息的给出往往是开端、铺陈时看似不经意完成的，曹保平电影的高潮段落都

[1] 三声编辑部：《曹保平和被允许的现实主义：一面镜子，一把刀子》，"制片人内参"2018年12月12日（https://mp.weixin.qq.com/s/Ye_JQ05F3jvEUKk_j_El3Q）。

[2] 卢美慧：《曹保平 站在中间地带》，《人物》2019年第2期。

是人物关系与情感的抉择,如辛小丰出柜(《烈日灼心》)、李米追方文背诵信件内容(《李米的猜想》)、董小凤之死(《追凶者也》)。对于曹保平而言,重要的从来不是寻找答案、揭开谜底,而是困在事件中的人们,生活在这片土地上的人们,与周遭人产生关系的人们,怎样生活,怎样执着。

在这一点上,《狗十三》更加典型。尽管并不是一部悬疑电影,但是题材上的现实主义特性使得这种叙事风格变得更加鲜明。"狗如何与李玩建立感情"是最初的悬念,然而这个悬念仅以"猪肝饭"(23'28")做结;"丢狗—找狗"本已构成另一个悬念,但很快"指鹿为马"事件又将其消解(43'29");而后经过"蝙蝠事件—接纳第二条狗"的中间点,狗和关于狗的一切被边缘化,"李玩—成人世界"的矛盾由此展开漫长的展示和陈述。

"悬念/麦格芬—对真相的祛魅/麦格芬叙事的取消",这是曹保平的叙事策略、叙事公式和叙事序列。这个公式是他整体序列的一环,是其中的一个突出特征,是他引入的建构经验的形式之一,而不是全部。对于一个作者而言,尽管已有的文本是固定不变的,但是他的经验是随着时间变化的,用叙事和电影语言结构经验/讲故事,以及叙事的方法也一直在发生着变化。这是一种基于当代审美的现实主义美学的叙事图式,毕竟大多数观众是从20世纪末21世纪初的电影审美体系中培养出来的,他们被电视和网络上的港片和好莱坞电影喂养长大,崇尚快节奏叙事和烧脑剧情;当代中国又构成了他们审美的元叙事。这种"类型审美+现实期待"使得第五代导演的寻根叙事和第六代导演的边缘叙事在当下的主流审美话语中已然失效,但是一直走在"灰色地带"的曹保平,却凭借他的自觉和执着,逐渐形成一种具有作者化风格的、快节奏的、故事片的现实主义叙事图式。

(三)肖像/群像:现实主义的诗学核心

曹保平的光影风格整体以冷色调为主,乍一看有一种大卫·芬奇式的冷静质感,但不同的是,他并不痴迷于光线的层次,甚至尽量避免光线的戏剧性,尽量看上去像是自然光效。将那些代表人物的、具有戏剧性和感受性的光影淡淡铺开,却并不强调,让人物看似置于一个真实自然的在地场域,从而在"看似寻常的发生"事件中产生更极致的现实悲壮感。《狗十三》使用不同色彩的光线来布置不同的区域,这在"六方会谈"那场戏中尤为突出,因为这场戏将画面中几乎所有区域的灯都打开了,我们可以看到餐厅和走廊的灯光为鹅黄色,客厅是一盏米黄色的落地灯,客厅后景的阳台则是白色光。前景处的李玩和姐姐处在鹅黄色的表演区,而中景处的大人们处在客厅,米黄色和白色光

图 5 "六方会谈"不同区域的光线层次

线交织落在他们前方电视机的位置上,造成一种蓝色的阴郁感觉。(见图 5)

这种做法类似于意大利新现实主义,不同的是,意大利新现实主义总是用长镜头和远景镜头把人物置于环境里,呈现的是"人本身只是存在于其他事物之间的一个事实,不应当先验地赋予他任何特殊的地位……(所以)既不让动作脱离物质环境,又不冲淡人的特殊性"[1]。如《德意志零年》的结尾处,在废墟中到处游荡的埃德蒙,在漫长的行走与沉寂之后,身影不再是他本身,而是偌大的城市中一个孤独的、幼小的、表征着法西斯的幽魂,人物成为书写历史、社会和环境的线索,而真正的写作对象,则是将他小小身影囊括其中的环境与历史。曹保平更热衷于以近景和特写来书写人物,尤其是电影的开端或结尾处,巨幅的脸庞成为他压缩或消除人物本身立足的物质环境和现实语境的

[1]　[法]安德烈·巴赞:《真实美学》,载《电影是什么》,崔君衍译,南京:江苏教育出版社 2005 年版,第 289 页。

图 6 "大写"的李玩

一种方式,让人物成为电影的绝对主角,使之逼近观众,而不让任何看似在地的、现实主义的环境要素抢夺人物在叙事中的话语权。

《狗十三》的开头,戴着牙套、长着痘痘、看上去略显黑瘦的李玩以一个特写镜头配合独白出场。(见图 6)《李米的猜想》的开头和结尾也是李米的"独白—近景",《烈日灼心》最具震撼力的一场是结尾处辛小丰的"死亡—特写",《追凶者也》中董小凤的死也是一个漫长的"独白—近景"。在《狗十三》中,人物的近景和特写变得更多了。环境与方言的"在地"是人物得以真实存在、得以与叙事图式合二为一、得以指向更广泛的中国寓言的必要条件,但真正在电影中担当或者说完成"现实主义"的,其实是处在前景的、被放大的、一直保持着"面部运动"的人物。这一切将人物转化为"肖像",因此从另一个方面来看,曹保平的现实主义是一种以人物为核心的现实主义,一种肖像性的现实主义。(见图 7)

"面对一张孤立的面孔,我们感知不到空间。我们对空间的知觉被解除了。"[1] "特写 / 近景—脸庞"构成了肖像,在地的流动性也由此而起。空间不存在了,脸庞本身所具有的迷人属性,以及表情 / 无表情所建构的面孔上的运动,屏蔽了一切环境要素。如果说对于现实主义所固有的在地性存在环境上的约定俗成的话,那么一切都被肖像的不断出现所消解了,这正是曹保平的现实主义中最具风格化的部分。他的叙事图式里的两个特点——"麦格芬边缘化"和"人物关系中心化"进一步加深了肖像的轮廓清晰度,

[1] [法] 吉尔·德勒兹:《电影 1:运动—影像》,谢强、马月译,长沙:湖南美术出版社 2016 年版,第 154 页。

2018年中国影响力电影分析案例七 《狗十三》

图 7 《李米的猜想》中李米肖像、《追凶者也》中董小凤肖像、《烈日灼心》中辛小丰肖像

257

不仅肖像是一个戏剧段落中最重要的视觉呈现,人物的情感与命运也是最重要的叙事要素,他的人物中心现实主义是多种手法叠加出来的效果,从而让观众立刻与人物产生非比寻常的联结关系。这种方式也让他的电影呈现出强运动性的特征,人物始终在运动当中,这一点与罗西里尼非常相似[1],但却存在一种"曹氏韵律",不是快速剪辑所产生的眼花缭乱的效果。在节奏上,曹保平始终非常克制,运动不能抢走人物的光晕,所以我们会看到,他采用一种以特写人物为核心的剪辑。当人物被放置到大前景中时,其他线索、人物和环境都退到不能再退的位置,无论是在同一画面中,还是在剪辑里。《李米的猜想》和《狗十三》都具有这样一种人物前置、环境退场、突出人物的特性。环境成为次要中的次要,是完全为人物服务的;当表达人物深层状态时,环境即被舍弃,其他相关人物也被舍弃。"推得很近的摄影机直指面孔上压抑不住的细微部分,并且能拍摄下意识的东西。"[2] 所以它的强运动性是一种微运动,是一种貌似静态的运动,是一种"众声喧哗"中的"去噪",是一种围绕着人物的运动。

不过,肖像也并不能完全概括曹保平电影的人物/视觉谱系,有时显得太过于单薄,只能说从视听语言的层面来看,肖像可以作为讨论和进入曹保平电影图式的"文本的入口"[3]。当我们从这个入口进入,会发现电影中的肖像从来不是孤立的,尽管主人公已经在用"面孔的运动"进行细腻微妙的呈现和表达,但是其他人物依然面目清晰。《狗十三》中纠结、分裂、说谎、脆弱的父亲,号称永不出门、总是用"哄娃"解决问题的奶奶,以爱之名成就权威之实的爷爷,看似聪明的姐姐李堂,处于青春期的、对于女性完全不能够理解的少年高放,甚至懵懂的弟弟李昭等,在很多场景中几乎每个人都拥有大量令人玩味的近景和特写镜头,而这些肖像也正是在这些镜头中完成的。如父亲的肖像的生成,在"六方会谈"中他来到前景李玩的表演区域说"你要体谅老人",导演便用了特写镜头;打李玩之后,以李玩的主观镜头来拍摄父亲表情的变化,从中景到近景,最终停止在双人镜头上。其中最具震撼力的一场戏,也是许多观众被戳中泪点的一场:爸爸和李玩吃完饭开车回家,接到妈妈(前妻)的电话,爸爸捂住李玩的眼睛忍不住泪流满面。车前挡风玻璃形成画框,将这个中景镜头里的人物框定在近景的景别上,李玩

[1] "罗西里尼的人物仿佛中了魔,总是在不停地运动。"摘自 [法] 安德烈·巴赞:《为罗西里尼一辩——致〈新电影〉主编阿里斯泰戈尔的信》,载《电影是什么》,崔君衍译,南京:江苏教育出版社2005年版,第363页。

[2] [法] 巴拉兹·贝拉:《特写(1930)》,安利译,载李洋主编:《电影的透明性——欧洲思想家论电影》,郑州:河南大学出版社2017年版,第70页。

[3] [法] 吉尔·德勒兹、菲力克斯·迦塔利:《什么是哲学?》,张祖建译,长沙:湖南文艺出版社2007年版,第3页。

对爸爸的态度、情感，以及两人的关系在这个双人固定镜头里开始产生化学反应和微妙变化，而这一切都是随着爸爸表情的变动、眼泪的释放、感情的崩溃开始的，从而真正完成了父亲肖像的生产和建构。

"特写／近景—肖像"被故事汇集起来，"肖像—群像"由此而生，但无论从文本本身还是从对曹保平的诸多采访来看，他都在试图将肖像／群像与精神分析和性别政治分析隔离开。曹保平电影中的女性形象大都身材消瘦，穿着休闲、宽松的服装，如《狗十三》中的李玩、《李米的猜想》中的李米、《烈日灼心》中的伊谷夏、《追凶者也》中的杨淑华。对《狗十三》中原本可能会涉及的重男轻女环节也刻意地一笔带过。曹保平曾说过："可能就是我自己比较喜欢此类女性形象。"[1]他一直努力回避一对一式的关于元素的读解。这样一来，因为叙事节奏的消退、麦格芬从叙事重点向叙事边缘的迁移，"肖像—群像"构成了电影真正的叙事、隐喻和寓言。

"建构中的'电影工业美学'原则在电影观念上是商业、媒介文化背景下的产业观念，是对'制片人中心制'观念的服膺，是'体制内作者'的身份意识以及电影生产环节秉承并实践标准化生产的类型电影追求。"[2]曹保平之于《狗十三》便是多重身份的融合，他既是导演又是制片人，同时大学老师的体制身份又使他充分具有体制内作者的特质，这就使得这部电影能够在他的美学架构中获得一种商业和艺术的平衡，能够在"导演—制片人"双轨中获得统一。

四、文化分析：电影内外——权力的昏暗与媒介狂欢

《狗十三》是一部具有鲜明文化批判意识的电影，这一点毋庸置疑，它具有明确的立场、判断和结论。正如导演所说："（这部电影传达了）当今动荡的形态下家庭的崩溃，还有少年向成年蜕变过程中的残酷，这不只是中国的问题，世界性的语境里这样的文本同样不少……"[3]《狗十三》不仅完成了这场关于"家庭—文化—时代"的"权力逻辑的展示"，还完成了对"权力—文化"本身的批判。巴迪欧认为"任何悲剧都向人们展示

[1] 见附录。
[2] 陈旭光、张立娜．《电影工业美学原则与创作实现》，《电影艺术》2018年第1期。
[3] 曹保平、吴冠平、冯锦芳、皇甫宜川、张雨蒙：《〈狗十三〉曹保平对谈》，《当代电影》2014年第4期。

权力的昏暗的忧郁"[1]，所以《狗十三》并不仅仅是一场视觉化的展示，也是一场批判意识明确的审视；或者说，它并不是一场后现代式的、具有荒诞色彩的喜剧，而是一场现代性的、富有思辨精神的悲剧。

（一）亲历者与观察者：双重话语身份的李玩

导演并没有采用原剧本中更具作者化和个人化的叙事模式，而是使用了更加剧情化、类型化的叙事。这样的做法使得李玩／弱势群体的视角看似减弱，但其话语空间反而获得了拓展。她不是只能"低头玩弄盘子里的海参"[2]，作为一个处在青少年身份体系中的被动的"被建构者"，她同时拥有了"抬起头来"看的权力，以更客观、更独立、更具主体性的立场去碰触成人文化，去观察成年世界的诸种嘴脸。由此李玩便具有了双重身份：作为13岁的少女，她是故事的"亲历者"；而她所具有的主动性视点和视线，又让她成为故事的"观察者"。

两个身份之间存在着某种联动关系。在身体层面上，她在整个故事的发展过程中都是成人文化的外在者，所以她的视线就具备了审视的距离感和天然的客观性。但是，在一次又一次视觉性的身体叙事中，作者又将李玩明确地放在一个青少年文化的话语空间中。这个话语空间原本就带着诸多令人玩味的有关性别、性、爱情、成人以及自我的回眸与反思，所以我们看到，裸露的、半裸露的身体在镜前、浴室、卧室出现，甚至在户外（李玩和姐姐相互打闹）的言语中出现。（见图8）视觉和言语上的裸露与半裸露强调了身体的两重变化：一个是内向的变化，即身体在自我认同的镜像中的变化，使得身份及其话语空间由儿童向青少年转化，其心理层面的自我认知与认同正在发生；另一重变化是外向性的，即身体的成长让原本属于青少年的话语空间，向成年人的话语空间展开视觉上的入侵，并易于导致一种成年人甚至是观众的误认。如李玩被打的一场戏，爸爸"这么大了，一点事儿都不懂"的立场便是出于这样一种误认；而在暴力后的安慰戏中，爸爸让李玩坐在腿上的举动更体现了这种误认的结果：视觉上，坐在腿上的李玩已经超过了爸爸的身高，身体已经自然而然地生出一种对成年人的攻击性。观众此时也从暴力时刻的李玩视角转移到父亲的视角，但是权力上李玩又处于绝对的从属地位，所以爸爸的暴力和随后的示弱都可看作一种权力性的回防。（见图9）

[1] ［法］阿兰·巴迪欧：《当前时代的色情》，张璐译，郑州：河南大学出版社2015年版，第8页。
[2] 见附录。

图 8 半裸露的青春期身体

图 9 视觉上的长大与潜在的攻击性

从而,身体所经历的一切内在和外在的变化、认同、弹压和暴力,本质上都将李玩牢牢地固定在一个外在于成年文化的话语空间范围内。但正是身体所带来的这种天然的"骚动—内在""暴力固定—内在"的叙事,让李玩具有了作为亲历者的话语权。这也是大多数评论者将这部电影直接归类为规训叙事的根本原因。[1]

也正因如此,"被弹压的身体"使李玩被迫外在于以父亲为代表的成人世界。有两件事表征了这种"外在":一个是弟弟打伤奶奶事件,另一个是爸爸哄骗弟弟事件。在这两个事件中,因施害者和受害者都不是李玩,所以她承担的是冷眼旁观的观察者和评

[1] 马聪敏:《一场"制造受规训的人"的视觉景观——论〈狗十三〉中的主体性消弭及其电影性表达》,《当代电影》2019 年第 1 期。

论者的身份。她第一次评论道:"弟弟应该给奶奶道歉。"第二次评论说:"你不应该骗他。"尽管两次评论都在她与父亲的碰撞中失效了,但是却获得了一个观察的位置,拥有了评论的特权。而评论的失效恰恰是她在这一事件结束时,再一次回到亲历者的身份位置中去的结果。

(二)权力的溃败:看的政治与留存的主体性

正是这样一个双重的、联动的身份,使得李玩在这场盛大的规训仪式中的位置实际上是值得怀疑的。亲历和观察本身都具有一种批判性的话语权,而不仅仅是"代表了另一个自我的爱因斯坦,对规训始终保持着'狂吠'的姿态",更谈不上"在众人的注目下吃下那块狗肉,将自己作为牺牲正式献上了规训的祭坛"。[1] 在这场父女的权力角逐中,看似父亲获得了某种胜利、指认了自己权力拥有者的位置,但是在"看"的政治中,在这场由李玩视角发出的叙事中,父亲得到的是全面的溃败,他在被观察、被批判、被审视的位置上,毫无知觉地经受着李玩如火般炙烤的目光。所以导演给这场规训与观看之间的权力角逐设置了一次大和解:父亲和李玩双双处于车内,当母亲的电话打来,李玩问道,你和母亲是怎么相识的;父亲泪流满面,并用手捂住了那双观察的眼睛。在这个富有多方隐喻的动人场景中,规训的溃败和观看的溃败同时发生。(见图10)

在电影中发生的所有的"盛大的规训仪式",都被"看的政治"解构于无形,而在这场关于权力和暴力的叙事中,发生和解构共同生产出一组"镜像系统"。这源于作者通过寓言叙事,将原生家庭、中国式教育、规训等显而易见的命题作为一个巨大的能指,指向了更加广泛的文化和社会命题。他并没有让李玩成为这些规则里面的唯一受害者,而是将所有人都拉入了受害者的旋涡,并让主人公李玩目击这一切。如果说电影的前半段是以"李玩—爱因斯坦"为镜像叙述着李玩的亲历以及受害的话,那么在暴力发生、李玩接受第二条狗之后的后半段,李玩则逐一观看着每一个人的陷落,而每一场陷落都是李玩曾经所经历的一切的戏仿。核心场景主要有三个:第一个是弟弟假扮孙悟空,最终奶奶被打伤的闹剧,完整地再现了李玩曾经因为狗而导致爷爷脚伤的一幕。后妈怒斥,父亲哄骗,弟弟成为第二个李玩。第二个是在"指鹿为马"这场令她难以置信的"强权政治"中,姐姐李堂背叛了李玩,但最终李堂被高放的背叛放逐。第三个是父亲哭泣,

[1] 马聪敏:《一场"制造受规训的人"的视觉景观——论〈狗十三〉中的主体性消弭及其电影性表达》,《当代电影》2019年第1期。

图 10 溃败的权力

一场被观看的眼泪将父亲再次拉回到成长语境中,最终完成了这个镜像系统的搭建。

双重身份让李玩在经历了这场盛大的规训后,主体性依旧得以保全。狗肉仪式和偶遇爱因斯坦两场戏应被看作李玩双重身份互相博弈的最终结果:李玩虽然在所有人的惊愕之中吃下狗肉、拿起酒杯,却选择放弃爱因斯坦,坚持了"我不是想要一条狗"的初心。吃下狗肉是作为亲历者对于父亲镜像的指认,而放弃狗则是对于观察者、评论者身份的一种坚守。电影的批判性也由此得以完成。(见图11)

(三)作为网络导航关键词的"狗十三":一场集体批判的媒介狂欢

《狗十三》作为一个具有现代性、确定性、悲剧性的文本,在文化批判的过程中,迅速进入到具有后现代精神的网络媒介当中。"电影的所有变化,都处于这种'媒介文化'革命的背景中。"[1] "批判"这一行为为文本及作者确立了一个现代性的精英立场,后现代网络的各个节点则通过认同现代性文本,不断进行解构和重写。从而,观众对李玩的认同具有了"生产性"。

电影之外,对《狗十三》的认同生产了一个相当庞大的网络公共空间。除了传统媒体、微信公众号和微博大号所写的文章以外,许多观影者甚至只看了影评的网友都参与到这部电影所关联的关于原生家庭和青春期的词条/话题讨论/写作当中来。这些公共空

[1] 陈旭光:《新时代 新力量 新美学——当下"新力量"导演群体及其"工业美学"建构》,《当代电影》2018年第5期。

图 11 吃狗肉与放弃爱因斯坦

间具有一种"参与式补足"的话语模式：《狗十三》整部电影往往只是开场白，而真正处于主体部分以及被认为是重要的往往不是文本原有的内容和观点，而是再生产出的新文本、新故事、新经验、新观点，这些内容常常和元文本大相径庭。例如，微信公众号"新京报书评周刊"在标题里提出"《狗十三》里的中国式家庭是真实还是矫情"的问题，但文章并不是围绕着电影文本进行讨论的，而是以大量篇幅描述了他们所采访的四位读者的青春期生活，以此作为文章的主体部分。在媒介文化中，"认同"在进行着这样的"生产"：通过媒介的置换（影像—文字），一次又一次地进行着对于这一现代性文本的后现代写作。在这个生产过程中，"真实和想象混淆在相同的操作全体性中，到处都有美学的魅力"[1]，"魅力"又让"认同"一再发生。电影文本变成了元文本，《狗十三》成

[1] ［法］让·波德里亚：《象征交换与死亡》，车槿山译，上海：译林出版社2012年版，第100页。

为一个庞大的网络文化话语集群的"祖先"与导航。新的文本依旧在持续地生产着有关原生家庭、青春成长、中国式教育等方面的"认同"。网络世界的节点构成了一种生殖链，公共空间在迅速地繁衍传播中不断壮大。

这与近年来中国汹涌澎湃的媒介思潮有关，现阶段较为紧张的经济大盘和持续放缓的国民经济增幅，与依旧不断升高的物价市场形成鲜明的矛盾，从小接受理想主义教育的当代中青年陷入了窘迫的生活焦虑之中。造成焦虑的原因还有消费文化的不断扩大之势，以及处于人口最高峰值的巨大竞争压力和刚刚出台的鼓励二胎的政策等。在经历了求学、找工作的巨大竞争压力后的中青年人群，依然无法践行那些少年时代被允诺的生活状态，现实的威逼让前行无法继续，于是一面制造着现实层面的社会问题，一面制造着媒介层面的心理问题。所以我们可以看到，关注教育、青少年成长、原生家庭、心理健康的媒介文章和公众号屡屡出现爆款，广受欢迎，正是如今大规模的生存于焦虑中的中青年在寻找原因、寻找出路、寻找自我的鲜明写照。

五、产业分析：独立电影的市场策略

（一）制作模式：以作者为中心的独立电影

尽管《狗十三》是一部类型叙事的电影，但它的制作却是以作者为中心的独立制片模式。影片的缘起是由于北京电影学院金字奖剧本大赛，时为北京电影学院大四学生的焦华静以《爱因斯坦与爱因斯坦》（《狗十三》原名）夺得大奖，剧本的指导老师是《北京遇上西雅图》的导演薛晓路。一个长达五万字、在字数上并不符合市场主流类型剧本规范的学生编剧作品，能够被已经有《光荣的愤怒》《李米的猜想》两部作品的诸多奖项傍身的导演看到，与曹保平本人是北京电影学院文学系教授的身份有关。"当时我们几个答辩老师，我、薛晓路看了都认为这个剧本写得好……也没想着去拍，因为这个本子和我拍的东西距离太远……大概是过了一年的时间，一个特别偶然的机会，我又把这个剧本拿出来看了一遍，觉得当年的那种感动还在，就突然决定把它拍了。"[1] 影片前期的立项和制作都是以曹保平导演为中心的北京标准映像文化传播有限公司为主要投资方，另外还有一家公司（也是因为导演关系）仅作为资金支持，不参与出品。所以影片

[1] 曹保平、吴冠平、冯锦芳、皇甫宜川、张雨蒙：《〈狗十三〉曹保平对谈》，《当代电影》2014年第4期。

从制作上来讲，应属于以作者为中心的独立电影，在中国更多地被称作中小成本制作。而这种制作方式的选择与2013年的市场环境有关，当时最火爆的影片是奇幻类型和喜剧类型，还未以悬疑片作为类型标签的曹保平用这种方式来制作《狗十三》，在当时的市场环境下可以说是一种无奈，也是一种最佳的选择。毕竟，尽管成本较小，使得在置景、演员、设备等多方面耗材上的资金略微欠缺，但是在创作的独立性上，对于这一自我表达的剧本和作者化倾向的导演而言，却是较为完美的一种模式。

影片总成本共600万元人民币，因为影片场景和形式相对比较单一，所以制作上体量较小，运作周期相对较短，筹备期30天左右，拍摄期共28天，后期制作5个月左右，基本都按照预期计划完成。不过在此之前李玩的选角花费时间较长，"只能在十三四岁的年龄段上，让副导演去选表演最好的演员，看以前的作品，还有别人的推荐"[1]。

作为一部典型的独立制作，这部电影较好地完成了导演的构思，没有像上一部由华谊投资的《李米的猜想》那样受到较多的钳制和干涉，导致导演"一直坚持复杂性，而华谊那边在另一个方向上坚持，始终在这样的博弈过程中"[2]，最终留下很多遗憾。

（二）发行策略：密封五年等待市场契机

事实上，2013年拍摄完成后，《狗十三》已经拿到了龙标，而且是"在北京电影局报的，是获得最高分的一部片子。所有审片人员看完了以后都很喜欢，当时他们还自发地发了很多新奇和激动的观影感受。所以《狗十三》基本上没修改就通过了"[3]。从而，"密封五年"这一宣传语的背后，并不是大多数观众所期待的因审查而导致的电影"截肢"或是其他时代因素，而仅仅是作为独立制作，作为导演和制片人的曹保平认为"市场特喧嚣的时候也不是特别合适"[4]。

这一做法看似让成本的回收遥遥无期，但实际上是一种敏锐而准确的做法。2013—2017年间，中国电影市场、观众都经历了相当大的变化，曾经备受欢迎的武侠大片、奇幻大片和喜剧电影都逐渐被更具个性化、独特性的电影类型所挤压。2014年出现了《亲爱的》《催眠大师》，2015年出现了《烈日灼心》《心迷宫》《师父》《老炮儿》。其

[1] 见附录。

[2] 曹保平、吴冠平：《商业电影 资本与智慧的博弈——曹保平访谈》，《电影艺术》2008年第5期。

[3] 烟熏丁尼生：《迟到五年的〈狗十三〉，等到了它想要的时刻——专访导演曹保平》，导演帮2018年12月6日（https://mp.weixin.qq.com/s/8p-xPLc4ZyOEu4guYwQt1g）。

[4] 瘦八斤：《专访曹保平：能让观众产生共鸣是电影最大的力量，而不是煽情》，橘子电影2018年12月12日（https://mp.weixin.qq.com/s/CqLtSykwq18E6CPP3ON3QA）。

中《烈日灼心》是曹保平的作品，也是将曹保平的类型品牌确立下来的一部电影。2016年最受瞩目的影片是《罗曼蒂克消亡史》《湄公河行动》《七月与安生》和《美人鱼》等。中国电影市场逐渐向着类型更多元化的方向迈进，电影票房的成败越来越依靠口碑，而不是明星、类型、技术等更加外化的方面。市场运转逐渐走上良性轨道，对类型和风格更具包容性，这些都成为《狗十三》能够在2018年进入电影市场的重要原因。

但在这段时间里，曹保平也没有让《狗十三》压箱底，而是依然按照独立电影的运作模式，参加电影节，进行小规模放映，多方听取意见。2014年获第64届柏林电影节评委会特别奖和水晶熊青少年最佳影片提名奖，以及第21届北京大学生电影节最佳影片奖，并随后参加了韩国釜山电影节展映等活动。同时在电影学院等处组织放映和专家讨论，这些奖项和专家认可一方面是对于影片水准的明证，另一方面也是一种宣传形式，为未来的发行进行了品牌准备。

而能够让影片真正进入发行轨道的，是2018年电影市场中涌现的现实主义浪潮。2017年的《芳华》作为年代现实主义青春片获得了14亿元的票房，而2018年的《我不是药神》《无问西东》等具有严肃现实主义特质的影片，在市场当中也是叫好又叫座，且《我不是药神》的票房超过30亿元，成为年度爆款。公司内部认为这是一个市场机会，也成为决定2018年上映的第二个重要原因。

第三个重要原因是公司内部考虑到在《烈日灼心》《追凶者也》两部电影之后，曹保平的导演品牌在市场和口碑上都获得了进一步的确立，而这种确立会为《狗十三》的宣传起到推波助澜的良好效果。这也成为标准映像决定"要遵从自己内心的声音和影迷的呼唤，排除杂念和其他因素，让《狗十三》上映"的一个原因。

随后，在《追凶者也》时就合作过的营销公司麦特文化和阿里影业的发行公司淘票票决定加入《狗十三》的合作发行，光线影业、北京云图影视文化传媒有限公司和上海不那么空文化传播有限公司也作为出品方加入。

可以说，作为一部以作者为中心的小成本独立电影，"基于对导演品牌和作品的保护"[1]，不急于误入市场，等待更合适的市场契机，无疑是一种正确的做法。

[1] 见附录。

（三）低于市场预期的票房：档期市场与宣传策略的失效

《狗十三》迄今累计票房共5122.6万元，从成本票房比来看，《狗十三》可谓是大获全胜，但是从对这部电影、对曹保平的市场期待而言，这个数据又在某种程度上不尽如人意。

这就涉及了在确定2018年正式发行上映后的一系列宣发策略所出现的种种问题。标准映像及其后加入的两家主要宣发公司麦特文化和阿里影业，都为《狗十三》定档12月，其目的是为了接续《我不是药神》和《无名之辈》为现实主义题材作品所打开的市场缺口。但是，《我不是药神》在暑期档所掀起的现实主义市场狂潮，却在某种程度上经过贾樟柯国庆档的《江湖儿女》和11月的《无名之辈》后，达到了市场的饱和。这一方面与《我不是药神》本身超高的类型化使观众的接受度高有关，另一方面也与在此之前现实主义题材太少，处于市场缺口状态有关。而《我不是药神》建立的市场信任度又随着《江湖儿女》《找到你》等更具作者化、个人化的电影产生了一定程度上的流失，而《无名之辈》作为具有喜剧特征的现实主义作品，又几乎完整地喂饱了2018年最后一批目标观众。（见表3）

表3　2018年现实主义影片档期选择

	票房（亿元）	上映时间	口碑（豆瓣、淘票票评分）	同档期影片
《我不是药神》	30.7	2018.7.5	9.0，9.4	《邪不压正》《西虹市首富》《狄仁杰之四大天王》《蚁人2》
《江湖儿女》	0.699	2018.9.21	7.6，7.9	《找到你》《影》《悲伤逆流成河》《无双》
《无名之辈》	7.95	2018.11.16	8.1，8.9	《无敌破坏王2》《憨豆特工3》《你好，之华》
《狗十三》	0.51	2018.12.7	8.2，8.4	《蜘蛛侠：平行宇宙》《海王》

与此同时，《狗十三》的上映档期还与《海王》相冲撞。尽管看上去《狗十三》作为与《海王》风格迥异的电影，应该能够在差异化之下的档期选择中有所斩获——这也是之前《我不是药神》能够获胜的重要原因之一。但是实际上差异甚大，原因之一是《我

不是药神》所选择的档期是暑期档,暑期档的观影总人次高达 12.92 亿人[1],而 12 月单月的观影总人次仅有 1.24 亿人[2],仅仅是暑期档的十分之一。总人次的下滑也导致票房总量的下滑,12 月的票房总量仅为 43.75 亿元[3],而 7 月和 8 月的票房总量分别是 69.66 亿元和 68.35 亿元,这就使得 12 月档期本身就是一块小蛋糕。原因之二是暑期档也是众所周知的国产保护月,相对而言好莱坞优质大片数量较少。原因之三是经历了 10 月至 11 月大量现实主义题材影片的上映后,商业大片反而成为市场缺口。上半年的《复仇者联盟 3》是 4 月,《蚁人 2》是 7 月,《海王》又来自与前两者完全不同的 DC 漫画,这使得其本身的市场饥饿度大大提升。原因之四则源于《狗十三》与《海王》的用户画像颇为一致,根据阿里影业"灯塔专业版"对《狗十三》的想看用户画像[4],占观影人群最高比重的观众处于 20~24 岁,占比 38.5%;其次是 19 岁以下的观众,占比 24.7%。受教育程度在本科以上的观众占比高达 67.2%。《海王》的观影人群中 20~24 岁的观众也占比最高,为 35%;教育程度为本科的观众占比 65.5%。两者所竞争的核心观众事实上是重合的。

在宣传上,"每一场成长都是凶杀案"的宣传语起到了良好的效果,一方面契合了导演近年来悬疑犯罪的类型标签,可以让曹保平成为电影最大的品牌力量;另一方面则是较好地融合了电影内容,并提到了成长、爱与暴力这些最大的商业吸引点。

但是,密封五年看似准确,却似乎并没有达到饥饿营销的原有预期。事实上,"密封五年"这四个字尽管在饥饿营销上有一定效果,但在另外一个方面却产生了弊端。有文章称:"影片被禁五年是有道理的……拍完此片审查没有通过……内容过于片面真实,有错误诱导未成年人更加叛逆的可能性。"[5]密封五年被理解成被禁五年,没有上映被理解成不准上映。密封五年所带来的观众群除了了解情况的核心观众以外,还有大量对被禁怀有窥视欲的非核心观众。在观影的过程中,很多人都在寻找被禁的理由,反而导致观影感受不理想。事实上,电影在 2013 年就拿到了龙标,且几乎没有被要求任何改动,密封五年的饥饿营销反而导致了某种误导。

[1] 郝杰梅:《暑期档 174 亿元收官,2018 年总票房近 400 亿元 | 权威发布》,《中国电影报》2018 年 9 月 1 日(https://mp.weixin.qq.com/s/Mstnwg86iXyDvToO-x2Clg)。
[2] 数据来源:艺恩网(http://www.cbooo.cn/monthday)。
[3] 同上。
[4] 数据来源:灯塔专业版 App、阿里影业。
[5] 影评甲娱乐:《狗十三:影片被禁五年是有道理的》,2018 年 12 月 13 日(https://mp.weixin.qq.com/s/_xuNzZoo2TTQljkDw4VmrA)。

档期选择和宣传策略的失误可以说是《狗十三》最终排片不占优势、单场观影人次不高,从而导致票房没有达到市场预期的根本原因。但是,等待市场回暖再进行上映和发行,无疑是对于此类独立制作的类型电影的可供借鉴的市场方案。

电影工业美学要求一部电影"既尊重电影的艺术性要求、文化品格基准,也尊重电影技术上的要求和运作上的工业性要求,彰显理性至上"[1]。《狗十三》从剧作的精良程度、制片人中心制和体制内导演的现实主义精神等几个方面,都几乎实现了这一基本流程,这也是本片能够获得艺术上的好评并在商业上基本达标的根本原因。

<div style="text-align:right">(赵立诺)</div>

附录:《狗十三》导演、制片人及其宣发团队访谈

采访者:可否介绍一下您看过剧本以后的设计思路和方法?

曹保平:原来的剧本其实更作者化。编剧是一个很作者化的写作者,里面有很多很微妙的个人感受,这样一个剧本传达的方法就会有很多。对我而言,有两种选择,一个是尊重作者化,一个是按剧情片的方式来做。如果是前者的话,我会尽可能以我的角度去理解编剧想要传达的作为作者的方式。可能那些波涛汹涌的内容都藏在后面,我们表面看到的会更加生活化,因为这里面的生活其实是不动声色的,强烈的冲突很难外化出来。尤其是当人的地位不均等的时候,不管是阶级也好、地位也好、伦理也好,当处于一种巨大的、不相称的关系的时候,其实那个东西发出来的可能性就更小了。更可能像暗中的地火一样运行,不管矛盾也好、冲突也好、价值观也好,如果这样的话,就更写实、更作者化、更独特。但这样一种方式可能距离剧情片就更远一些,当然它的剧情也是有一个相对完整的内在逻辑链条的,但相比而言会较弱,人物、个性、状态这些东西会更多一些。后者则是更剧情化一点,让冲突、表达、意义这些都更外化一些,包括一些世俗化的标准,如上院线、更多的观众、有多少人能接受它等。后来考虑到这样一个

[1] 陈旭光:《新时代中国电影的"工业美学":阐释与建构》,《浙江传媒学院学报》2018年第1期。

探讨比较严肃的社会问题、家庭伦理问题的故事，如果按剧情片来做受众面可能会更宽一些。当然这可能也与我自身的创作习惯有关系，这是一个很慎重的选择，想了很长时间，到底拍成哪一种，最后还是选择了后者。

采访者：这样选择后，您对剧本有没有一个比较大的调整？

曹保平：非常有限，基本上还是原来的样子。电影奇妙和有趣的地方恰恰就在这儿，同样的基底、同样的材料，态度和倾向性不一样，它的结果就会很不一样。所以我们其实基本上还是按原剧本去拍，只是拍的方式可能更外化一些。

采访者：您认为自己是不是隐喻性的作者，或是寓言性的作者？

曹保平：我觉得肯定不算寓言或隐喻属性的作者。首先作者属性没有那么强烈，当然还是看你怎么界定作者这个概念。作者是一种风格，还是一种更深入的表达？这里面有一个概念界定的问题。我觉得能称之为作者的，某种意义上要看作品的取向和作品可能达到的深度。至少要达到某种意义上的文化价值和思想价值才能叫作者。当然我们现在经常混用一个概念，可能一个导演，相对有自己的风格、统一性，但这能叫作者吗，我觉得这不叫作者。比如，周星驰能叫作者吗？我觉得也不叫作者，仅仅是一种风格的电影导演。我觉得我也够不到作者的程度。真正的作者，像费里尼、伯格曼，有很多更深入的、文本的思考，扩散到不单是电影的范畴了，我觉得这是作者的东西。所以严肃的小说更能配得上作者的称呼，大多数就仅仅是一种风格吧。如果我们要说到作者这个概念，我觉得这种才算吧，比如达内兄弟相对是比较新的，我觉得像这种导演可能会多一些作者的属性，其他的谈不上。

采访者：您对成片最满意、最遗憾的地方在哪里？

曹保平：最满意的地方，一方面是表演，整体表演的完成度很高，张雪迎、果靖霖甚至奶奶、爷爷的角色，我都比较满意。另一方面，这样一部剧情片所触及的问题——家庭、青春、成长，在当下的中国电影中走得算是比较远的，或者说有意义，较一般电影而言更有意义吧。我觉得有价值和满意的地方在这里。

不满意的地方就是它也没有伟大到什么地方去。它要是足够伟大才叫满意，就是一部电影而已，就是看跟谁比。这是我很真实和客观的看法。

采访者：您对电影中的方言使用怎么看？

曹保平：截至目前，我的所有片子都是写实的，是现实主义的东西，这种风格最基本的前提就是真实。让观众觉得有代入感，方言是最有利的手段和表现方法，有可能的话还是最好用方言。很多时候我们是没有条件，想用的最好的、最优质的演员未必是当地的，还要考虑更多复杂的因素。学方言多少有些别扭，学得再努力也多少还是有一些距离的，而且这还只是剧情片的要求。如果是商业属性更强烈的电影，对方言会更有影响，这里面有一个平衡的问题。截至目前，我的片子都还是前者（剧情片），有能够着的地方，商业属性也没有达到商业大片的程度，所以尽量还是多用一些，质感可能会更强烈。《她杀》里面就没用方言。

采访者：有没有考虑过在其他文化环境、其他城市表现这个故事，比如让故事发生在北京？

曹保平：没往这方面想，剧本本身写的是西安，而且西安这个地方有方言、味道、寓言的特殊性。西安也合适讲孩子和父母之间的故事，因为它在某种意义上是最典型的传统中国的地域，有时候相对比较轴、比较封闭。这个故事发生在西安其实更合适，如果是比较国际化的、融通性比较强的地方，就不会显得这么轴。

采访者：您最喜欢在电影中表达怎样的爱情？

曹保平：复杂的爱情是我想要表达的，肯定不是简单的爱情。真正的爱情都是复杂的。简单的、美妙的爱情都是糖衣炮弹，那是给观众看的，不是真实的爱情。问题是生活中的爱情有善终的吗？真正意义上的爱情就没有善终的。

采访者：很多人说这部电影是青春残酷物语，但看您在其他采访中却一直在反对这个概念，为什么？

曹保平：这也是一个问题的两面，要拆开了看。故事中有很多残酷、复杂的东西，但从另一个角度看，其实也是生活原本的样子。很多我们所谓的残酷是藏在生活原本的样子下面的，如果没有拆解开残酷，你不会觉得残酷，会逆来顺受。因为生活本来就是这个样子，没有什么不对的，但是那个残酷会作用于你的一生，在很多未知的地方释放出来。这其实就是日常。你能说日常是残酷吗？很多人一生都意识不到它的残酷，只是浑浑噩噩地走完一生，更可怜的是会觉得它就应该是这个样子。一个作品的深刻和犀利

就在于能够在习以为常的生活里看到那些事实上不惯常的东西。就像我经常说门罗的小说，拆解出来的是那么多女人普通日常的生活——就是我刚才说的太平淡、太习以为常、太日常——但你不知道后面有那么多惊心动魄和那么多复杂。只是她的那支笔能够特别有力地把日常拆解给你看，让你恍然惊觉，原来底下这复杂。其实它一直就有，只是你一直麻木，一直看不到，她让你看到了，这就是小说家伟大的地方。我说的"否认它的残酷"就是因为很多人其实看不到，它就是生活习以为常的东西，从这个角度来说，你不能说它是残酷的。

采访者：李玩、李堂、高放像不像《七月与安生》？

曹保平：这不是七月与安生，也不是三角关系。这里想要表达的是，从李玩这个人物角度出发，即便是姐姐、喜欢她的高放，最后也是没有人能理解她的。因为她脑子里想的东西，是很多成年人都够不着的，这也是她悲哀的地方。或者是出于年龄，或者是出于伦理、情感，没有人真正理解她的想法，大家都是隔靴搔痒。也可以说她一开始对高放是有兴趣的，但是很快就没有了，因为跟他也是鸡同鸭讲。就算有一点喜欢，也不是出于青春期的性和懵懂，而是出于外部的渴望。她期待有人懂她，有一个倾诉对象，但是发现和她想的不一样，所以就迅速地结束了。李堂、李玩和高放之间如果是七月与安生的关系格局就小了。这不是为了表达普通意义上的情感关系，如果是那样就简单化了，玻璃心了。有一些更深邃的、无法与人言说的东西，比如那样的一个小孩的孤独。

当然，高放和李堂之间可能是情感关系。李堂对高放是一般意义上的青春期少男少女的爱情，但这里面其实是有更复杂的意义的，因为这和我们实际所谈的爱情不是一回事，它有很多复杂的成分，比如某种虚荣心的，和爱没有关系的，表明自己特立独行、有价值的一种体现。也不能说没有少男少女的纯粹的爱，但它是一种复杂成分的构成。因为少男少女的爱原本就距离真正的爱情还很远。这是懵懂。具体到李堂，我觉得她是一种"庸俗的聪明"，貌似可以理解很多情感、很多人，貌似很有爱、很有担当，但其实是一个很世俗化的生命体。对于李玩而言是一个毫无价值、毫无意义的生命体，她并不需要这样的同情、忍让和爱的给予。对于李堂是这样，但对于李玩这完全不是她想要的。只能说，李堂是一个世俗而聪明的普通人。

采访者：电影中吃饭的戏比较多，您有没有什么特别的设计？

曹保平：和爷爷奶奶吃饭大都是普通的吃饭，就是一般性的技术处理。拍三人以上

吃饭的戏都有一个轴线关系的问题,把其中的关系、味道拍清楚就可以了。但前面有一场戏,是李玩第一次见到狗,吃饭不重要,那个弦外之音很重要。有一只小狗,奶奶不敢跟李玩直说,所以这一场不是拍吃饭,而是拍这样一个弦外之音,有一个人物的目的在里面。

后面那两场比较麻烦,和爸爸的朋友吃饭,就比较复杂了,是成人世界和她的简单世界的对比关系。那场戏我也不是特别满意,就拍了一天,其实应该拍得更复杂一些,可能会有不一样的效果。现在是一个客观的角度,我们也想过拍李玩的角度。那场戏在原剧本里呈现的是,一切都是超然物外的,但是又身在其中。李玩一直在玩自己盘子里的海参,百无聊赖地切成各种奇形怪状,而成人在那里滔滔不绝。这两者之间的对比对应是重点。当时也考虑过从李玩的角度来拍,将那些对话作为画外音,不过这样的话和现在的电影调性就不一样了。如果更作者化地去设计,旁边这些人我都不会给画面,那样的话其实也会表达很多的东西,并充分展示李玩百无聊赖的状态。音画对位也会有第三重价值,也很有意思。当然这会削弱剧情片的观感,对于普通观众而言可能会有距离感,但对文艺青年、艺术片爱好者来说可能会更有代入感。现在的方法就是每个人都给到,没那么有意思,但是更明确。在另一次饭局中我拍了移动场面,带着李玩去敬酒,在貌似喜庆的环境里,让李玩面对每一张面孔。这其中还是有些不同的处理方法的。

采访者:请介绍一下《狗十三》的立项过程?

宣发团队:《狗十三》最初是因为导演作为北京电影学院金字奖的评委,在比赛中看中了这个剧本。决定要拍摄后,还是比较顺利地进入了立项、筹备等过程。

采访者:前期有哪些公司参与投资,这些合作是否顺利?

宣发团队:影片拍摄完成于五年前,投资相对单一,以曹保平导演为中心的北京标准映像文化传播有限公司为主要资方,另外还有一家公司仅作为资金上的支持加入,所以对于影片的创作和制作都没有太多干涉。

采访者:前期筹备、中期拍摄及后期制作的时间安排如何?

宣发团队:因为《狗十三》是一部体量相对小的影片,所以运作周期在计划上就相对较短。筹备期大概30天(选定饰演李玩的女演员花费时间较长,也开始得比较早),拍摄期共28天,后期制作5个月左右,基本上都是按照计划完成的。

采访者：《狗十三》完成后五年才上映，这期间有哪些工作促成了最终上映？

宣发团队：《狗十三》在拍摄完成后于2013年拿到龙标，没有选择立刻上映，而是先参加了一些电影节，也获得了一些奖项。如柏林国际电影节国际评委会特别奖、北京大学生电影节最佳影片奖，还参加了韩国釜山电影节展映等。之后的五年里，我们一直希望可以促成在院线上映，但是前些年国产电影发展旺盛，整体市场对于爱情、魔幻题材偏好明显，在商谈过程中大家对《狗十三》的市场表现各持己见。其后就进入了《烈日灼心》《追凶者也》等影片的拍摄和上映工作，《狗十三》就被搁置了下来。但是导演对《狗十三》牵挂有加，每年都会提到这部片子，很希望它能有机会与观众见面。正是这种强烈的愿望的驱使，2018年底在市场宽容度更高的行业环境下，借着现实主义影片相对回暖的春风，伴着影迷的口碑呼唤，我们终于促成了《狗十三》的上映。

采访者：影片在没有上映的五年期间，对于营销、发行工作有没有推进？

宣发团队：其实每年都会对《狗十三》上映的可能性做公司内部的探讨评估，也会邀请行业内营销发行的专业人士做共同讨论。大家基于对导演品牌的信任、影片的质量，以及故事本身所表达的成长话题，也都表现出对影片的强烈兴趣。但是基于对导演品牌和作品的保护，在影片的上映以及营销发行问题上大家各持己见，因此还是有所搁置。

采访者：在决定上映后，又有哪些公司参与合作？

宣发团队：2018年底我们决定，无论如何都要遵从自己内心的声音和影迷的呼唤，排除其他一切杂念让《狗十三》上映。能做出这样的抉择，主要是因为没有把市场摆在第一重要的位置上进行考虑，还是希望让好的作品跟大家见面，让在成长过程中与李玩有相似经历的人有所共情。决定上映后首先加入的是之前在《追凶者也》中就合作过的营销公司麦特文化和阿里影业的发行公司淘票票，他们在看完后都表达了对电影的喜爱和对导演品牌的信任，愿意一起完成这个有意义的项目。在确定了宣传、发行合作方后，又有光线影业、北京云图影视文化传媒有限公司、上海不那么空文化传播有限公司作为出品方加入。

采访者：宣发的主要思路和规划有哪些？

宣发团队：在最初的宣发讨论会上，我们就共同明确了影片宣传策略的核心思想：以作品本身为倚重，尊重《狗十三》作者性的一面；以此为核心来制定适合的宣发策

略;目标是精准触达电影最核心的观众,在此基础之上再辐射和影响更多感兴趣的观众。在12月跨年档期上映的考虑是,从《我不是药神》开始现实主义题材回暖并达到了一个较高的市场认可度,之后《无名之辈》也获得好评并成为爆款,加之这个档期多为好莱坞商业大片,也有差异化营销上的考虑。另外,年末的时候大家普遍倾向于总结自己过去一年的种种,这与影片回顾成长的主题和基调也有一种情绪上的趋同。

采访者:《狗十三》的海外发行情况如何?是否针对海外市场进行了相应的调整?

宣发团队:到目前为止,海外发行工作还在洽谈中。在中国大陆地区上映的就是影片的无删减版,海外也不会有变化。

<p align="right">采访者:赵立诺</p>

2018年
中国影响力电影分析　案例八

《无双》
Project Gutenberg

一、基本信息

类型：剧情、犯罪、动作

片场：129 分钟

色彩：彩色

国内票房：12.74 亿元

上映时间：2018 年 9 月 30 日（中国内地）、2017 年 10 月 4 日（中国香港）

评分：豆瓣 8.1 分、猫眼 8.9 分、IMDb7.0 分

二、主创与宣发信息

导演：庄文强

编剧：庄文强

摄影：关志耀

剪辑：彭正熙

美术：林子侨

录音：Dhanarat Dhitirojana、Kaikangwol Rungsakorn、Sarunyu Nurnsai

音乐：戴伟

动作设计：李志忠

视觉效果：林洪峰

主演：周润发、郭富城、张静初、冯文娟、廖启智、周佳怡、王耀庆

监制：黄斌

出品：上海博纳文化传媒有限公司、英皇影业有限公司、上海阿里巴巴影业有限公司

发行：上海博纳文化传媒有限公司、华夏电影发行有限责任公司、上海淘票票影视文化有限公司、发行工作室（BVI）有限公司（国际发行）、英皇电影（香港）有限公司（东南亚地区联合发行）

宣传推广：北京伽拾文化传媒有限公司

营销策划：北京如鱼得水影视文化有限公司

三、获奖信息

第 39 届香港电影金像奖最佳电影、最佳导演、最佳编剧、最佳摄影、最佳剪辑、最佳美术指导、最佳服装造型设计

2018 年导演协会年度表彰大会年度港台导演

第 13 届亚洲电影大奖最佳视觉效果奖

第 14 届中美电影节年度金天使奖、年度最佳男主角奖（周润发）

技艺与娱乐的极致：香港电影与"新港味"

——《无双》分析

一、前言

《无双》是 2018 年国产电影中最具影响力的合拍片，也是近年来港产电影的重要代表作。该片由香港著名编剧庄文强编剧并执导。影片由上海博纳文化传媒有限公司、英皇影业有限公司、上海阿里巴巴影业有限公司共同出品，由周润发、郭富城、张静初、冯文娟等主演，黄斌担任监制。电影讲述了擅长绘制伪作的画家李问（郭富城饰）与犯罪天才"画家"（周润发饰）看似联手制作超级伪钞，但实则另有内情的悬疑故事。

电影《无双》无疑是年度香港电影的爆款。该片于 2018 年国庆档期在中国内地和香港地区同步上映，在档期内累计于中国内地获得电影票房 12.74 亿元，以"黑马"之姿成为国庆档期的票房冠军，并在年度国产电影票房排行中位列第八。不仅如此，电影《无双》的整体品质和艺术水准也获得了电影节的认可。该片不仅包揽了 2019 年第 38 届香港电影金像奖中包括最佳电影、最佳导演、最佳编剧、最佳摄影、最佳剪辑在内的几乎所有重量级奖项，还以 17 项提名成为该电影节史上获提名最多的影片，令人瞩目。

关于《无双》的评论和分析多集中在对影片的情节、题材、明星和港片情结等方面的讨论，同时引发了观众和评论者对于独具港味的香港电影的再度关注。

《无双》复杂的情节和精妙的反转叙事引起了观众和评论者的热议，并由此引发了关于影片是否借鉴甚至抄袭了同类经典作品的争论。关于《无双》剧情的讨论多集中在对于李问和画家的身份关系，以及故事的真相上。有论者指出："对于剧情逻辑控的电影来说，影片层层悬疑、步步推理的结构，以及结尾处的彻底反转，都可以说既做

到了吸引眼球又做到了愉悦大脑。"[1]烧脑的剧情和该片剧作上最具特色的"神反转"也引发了大众对于影片是否抄袭了同类经典电影《非常嫌疑犯》和《搏击俱乐部》的讨论，导演亦对包括此争议在内的诸多影片疑点进行了正式回应。[2]

评论界主要从叙事创新、主题表达和作者风格等方面对影片中的情节反转和人物设定进行分析。评论者普遍关注到贯穿影片的"真假之辨"的问题，认为"《无双》探讨了众多'真与假'的问题……真假莫辨，为影片增加了诸多悬念和矛盾冲突，也引人思考故事表象之下的人生真谛"[3]。亦有论者从叙事风格入手，进一步关注到导演庄文强个人的作者风格对于这一类型范式的创新和突破。

《无双》在题材和类型上的创新也为评论者所关注，尤其是在香港电影相关题材与类型的创作传统和大众文化话语的双重视野之下，评论者着重分析了该片在香港同类电影创作传统下的创新。有论者从文化心理和逻辑的角度将《英雄本色》《喋血双雄》等经典港片与《无双》进行分类比较。此外，《无双》中周润发的出演和电影中诸多的致敬也引发了一部分观众的港片怀旧情怀，其背后的文化心理和大众文化语境的转变同样为评论者所重视。

在近年来港产电影日渐式微的背景下，《无双》的成功更具有了某种超越电影本身的标志性和象征意味。在感叹港片不死的同时，评论者也开始重新审视香港电影近年来的变化和发展，以及当下香港电影的艺术特性与文化特质。无论是作为一部品质过硬、成绩突出的合拍片，还是一部充满港味的香港电影，《无双》的出现都对海峡两岸及香港的华语电影创作和产业发展具有重要的意义。就作品本身而言，《无双》可以称得上是叫好又叫座，艺术质量与商业价值兼具，其创作经验对当下电影创作具有重要的启发和借鉴价值；如果将该片置于香港电影的传统和大众文化的脉络中，《无双》呈现出的问题则更为复杂。创作者在作品中反映出香港电影创作观念的传承和创新，观众对于电影文化与时代记忆的塑造、接受和改变，都在《无双》这部年度现象电影所引发的电影现象中有所体现。本文将从影片的叙事与类型、形式与风格、文化内涵与价值，以及影片项目运作等方面对该片进行全案分析，进一步讨论和总结《无双》所取得的成就，及其值得反思的问题与经验。

[1] 许乐：《〈无双〉：人性的命运和悲剧》，《当代电影》2018年第12期。
[2] Mtime 时光网：《〈无双〉所有疑点，导演全部回应在这篇——让庄文强告诉你为什么它不是〈非常嫌疑犯〉》，2018年10月15日（http://news.mtime.com/2018/10/15/1585112-all.html）。
[3] 郭艳民：《娱乐的艺术与艺术的娱乐——由电影〈无双〉谈起》，《中国电影报》2018年11月21日。

二、叙事与类型：香港犯罪片的类型升级与作者创新

从题材和类型上看，《无双》显然具有同类港片的创作传统和类型基因；但从具体的叙事方法和风格上看，《无双》又带有鲜明的创新性和作者性。无论是"双雄"的人物设置，还是多重反转的情节结构，《无双》都充分体现出该片在犯罪片框架下的类型升级和作者创新。

（一）警匪片之外：香港犯罪片的类型升级与作者创新

在香港的类型片传统中，与犯罪题材或主题有关的类型片尤其令人瞩目，不仅类型创作经验丰富，同时具有深厚的观影文化基础。与之相关的类型源流和演进也颇为复杂，警匪片、黑帮片、动作片、枭雄片、悍匪片、奇案片等类别相互交叠，界限模糊。同样，由于"由香港电影缔造出来的犯罪文化异常驳杂，涉及犯罪的影片往往渗透在香港电影的各种类型当中，很难从其中剥离出来"[1]。

从严格的电影类型分类上讲，《无双》属于犯罪片；同时，影片在犯罪片的类型基础上，通过运用巧妙的叙事技巧和对香港经典电影与人物形象的致敬等方式，加入了悬疑、警匪和动作的类型要素。如此，不仅使影片在具有鲜明类型特征的同时，内容更加丰富，更富娱乐性和观看性；并且，庄文强作为创作者的个人风格也在该类型框架下得到了充分的发挥，为香港犯罪片的创新提供了宝贵的经验和思路。

尽管很多评论和分析将《无双》归类为警匪片，[2] 但无论从人物设置、主题、叙事动因还是文化背景上看，《无双》都是一部标准的犯罪片。[3] 人物设置方面，《无双》的主人公李问和"画家"吴复生都是犯罪者，影片的视点也基本集中在这两个犯罪者身上。尽管也有警匪智斗、追逐周旋的场景，但这些内容只是作为贯穿故事的辅助线索，其中的警察角色也无一是主角。从主要内容和叙事动力的角度看，《无双》主要表现的是犯

[1] 许乐：《浅谈香港电影中的犯罪文化》，《贵州大学学报·艺术版》2011年第3期。

[2] 《〈无双〉：人性的命运和悲剧》（许乐）及《娱乐的艺术与艺术的娱乐——由电影〈无双〉谈起》（郭艳民）将《无双》划分为警匪片或警匪题材电影；《〈无双〉经典港片的回归》（马楠）则明确指出"《无双》电影是有关制造假钞的一部犯罪片"；其他一些重点评论和分析《无双》所呈现的香港电影风格的文章则相对笼统地将其归为港片。

[3] 陈宇在《犯罪片的类型分析及其在中国大陆的发展》（《当代电影》2018年第2期）一文中，从人物设置、戏剧行动推动者、空间设置、视听风格、主题与意识形态和审美特征等角度对犯罪片的边界进行了辨析，并与相关类型进行了比较。本文对于犯罪片的类型判定以此为主要参考依据。

图 1　影片主要展现了主人公制作伪钞的犯罪过程

罪者李问／画家为何要犯罪,以及如何完成犯罪的过程。(见图1)同样,李问／画家与警方之间的斗争既不主要,也不重要。从主题上看,《无双》的叙事核心是"李问何以走上伪造假钞的犯罪道路",因此电影《无双》最终想要呈现的是李问造假钞背后的心理动因和价值诉求,以此讨论关于人性的价值和情感等问题,而不是警匪片关注的正义与秩序,或是黑帮片探讨的情义与恩怨等话题。此外,现代犯罪片的产生也与在存在主义哲学和精神分析等现代主义思潮影响下发展出的犯罪学和心理学密不可分,而《无双》这个讲述两个互为分裂镜像的角色如何在理想与现实、超我与本我之间挣扎和选择的故事,也正说明《无双》的文化背景和主题表达都符合典型的犯罪片的特征。

选择犯罪片这一类型讲述造伪钞的故事,并加入悬疑和传奇的类型要素,也与庄文强喜欢强调剧作的戏剧性和逻辑性、擅长驾驭复杂叙事的个人风格密切相关。与气质硬朗、强调动作与对抗的警匪片和黑帮片相比,"犯罪片是商业类型片市场对严肃文艺留的一个后门,是商业电影观众审美能力'升级'后的自然选择"[1]。在《无双》中,庄文强不仅用自己擅长的叙事方法将本来就很有趣的伪钞故事讲述得惊心动魄,更借助对犯罪者李问内心世界的刻画和剖析,将自己投射其中,把自己身为电影创作者的情感、反思和价值观熔铸成电影的核心,从而在类型片的框架下完成了一次作者与作品交融互渗的艺术创作。

[1]　陈宇:《犯罪片的类型分析及其在中国大陆的发展》,《当代电影》2018年第2期。

（二）类型程式与复杂叙事的结构化组合

作为一部烧脑犯罪片，《无双》尤其以错综的人物关系和复杂的叙事为特色。多元立体的人物形象和复杂多线的叙事结构互为支撑，形成了这个以"李问—画家"为核心的复调故事。与一般的商业类型片相比，《无双》的人物关系复杂，情节线索多，故事密度高；但与《非常嫌疑犯》《搏击俱乐部》等非商业类型片的犯罪片相比，《无双》的故事又更为流畅简洁、易于理解。这得益于创作者对经典商业类型片程式和复杂叙事技巧的谙熟。作者通过分层结构化的方法将密集的场景和情节点以简洁、清晰的类型结构加以组织和呈现。（见表1）

表1 《无双》场幕结构表

幕次	序号	视点	场景
激励事件	1	何督察	李问被带出泰国监狱至香港警署
	2		何督察制造假证据逼李问就范
	3		阮文出面保释李问
审讯开始			
第一幕	4	李问	李问和阮文生活困窘，没钱交水电费
	5		阮文被经纪人发掘，李问艺术水平遭质疑；阮文为保李问自尊心欺骗李问，被李问发觉
	6		李问向阮文谎称作品卖出
	7		李问造假画被阮文发现
	8		阮文画展开幕，李问、阮文二人冲突爆发
审讯室，何督察提醒加快交代进度，"让画家出场"			
第二幕	9	李问	画家买下李问的假画，寻找作者
	10		画家大闹阮文画展，联系到李问
	11		画家与李问相谈甚欢，画家发出邀约
	12		阮文与李问争执，李问烧掉画离开
	13		李问约见画家，得知工作是造假钞
	14		李问看着阮文离开
	15		李问加入画家团队

（续表）

幕次	序号	视点	场景
	16	李问	造假钞团队在山区工厂开工
	17		团队鉴定国画，李问想出造水印的方法
	18		李问与鑫叔做电板，并聊吴家事
	19		团队东欧买印刷机
	20		李问帮画家买了10吨无酸纸
	21		李问归还阮文钥匙，决心以后再也不见
	22		画家教训李问，命令李问追回阮文，做阮文的"主角"
	23		团队在加拿大抢劫油墨并杀人
		审讯室，何督察下令寻找吴复生	
	24	何督察	李警官从加拿大来香港同何督察一起查案
	25		李警官找到鑫叔的古董店
	26		李警官扮马主教接近犯罪团伙
		审讯室，何督察提醒李问继续	
	27	李问	伪钞印好，画家和李问因买油墨杀人之事争吵
	28		伪钞相继出货
	29		李问发现变色汽车，与鑫叔调变色油墨
	30		画家见将军代表，李问调好油墨，初见吴秀清
	31		李问调好油墨，画家赠送度假别墅，二人和好
	32		画家复仇，血洗村寨
		审讯室转场	
	33	李问	秀清养好伤，画家给秀清改名为阮文
	34		阮文画展，李问与画家起冲突，秀清得知真相
	35		李问欲带秀清离开遭阻拦，马主教身份暴露
	36		画家处理鑫叔，李问与之冲突并受伤
	37		何督察与李警官准备与画家见面，二人约定任务结束后约会
	38		李警官在酒店被杀，画家绑架阮文夫妇，李问与之冲突，团队火拼，画家与阮文未婚夫等人死去
	39		李问与秀清在度假酒店，得知画家没死
	40		李问买机票时被捕，画家现身

(续表)

幕次	序号	视点	场景
	41	李问	香港警署拼出画像,何督察与阮文聊替身
	42		阮文接李问回酒店
	审讯室关灯		
第三幕	43	何督察	何督察在警局看到画家,发现是警局工作人员
	44	李问—画家	闪回蒙太奇,李问并不是李问,而是犯罪的画家
	45	第三人称	李问与阮文上游艇逃走
	46	李问—画家/吴秀清	闪回蒙太奇,阮文不是阮文,而是被整容成阮文的秀清
	47	何督察	警方根据秀清线索赶到,秀清在游艇引爆炸药,与李问同归于尽
	48	何督察/阮文	何督察找到山中写生的真阮文,得知当年李问与阮文只是邻居,并非情侣,甚至从未在一起过

从表2中可以看到:从情节密度上看,120分钟时长的《无双》共有主要场景48个,平均每个场景2.5分钟,属于情节密集型影片;同时,每个新场景都包括对上个场景的递进和反转,加速了情节的发展,增加了故事容量。从故事层次上看,《无双》包括"香港警署审讯抓捕"和"犯罪经过闪回"两个层次。其中,犯罪经过闪回又包括李问讲述的犯罪经过和以何督察视角补充的警方查案情节。以何督察视角展现的查案情节被插入到"假钞集团劫车杀人"和"血洗金三角山寨"两个重要情节之中,并且出现了一段非线性叙述,即何督察讲述的李警官查案过程实际上与之后李问讲述的售卖伪钞过程是同时发生的。李警官伪装成马主教接近伪钞团队的情节实际上应发生在金三角枪战之后。影片将真实时序上先后发生的两个情节倒置,从而形成了一个小的叙事闭环。从叙事结构上看,《无双》整体上采用了经典的三幕剧结构,将以上两个故事层次中的48个主要场景按照整体的线性逻辑整理为三幕。其中,以李问交代犯罪经过来展开的第二幕又划分为了五个段落。

值得一提的是,为了让观众能够跟上故事的节奏,理解不同时空中不同视点下的情节所组成的故事全貌,创作者有意将现在时空中的审讯场景作为划分故事结构的标志(每个序列和幕中间都加入了审讯室场景进行分段和转场),并将主持审讯的何督察设计为观众在电影中的代表,甚至代替观众来催促故事的进展。如交代李问与阮文情史的第一幕,铺垫较多、节奏较缓,因此第一幕结束处,导演就以何督察用打火机敲桌子的方式

代表观众表示抗议,并催促李问尽快让画家出场。从而也提醒观众,故事将在此进入讲述李问与画家这一主线故事的第二幕。

由此可见,《无双》通过类型程式和复杂叙事的结构化组合实现了将烧脑与流畅、复杂与简洁相结合的叙事效果,既建构了一个复杂精妙的精彩故事,又让观众能够第一时间跟上并理解故事情节,从而更加轻松愉快地享受观影乐趣。

(三)多重反转:人物关系的多重变奏

反转是电影《无双》在叙事技巧上的最大特色,以此达到建构悬念、出人意料的效果。既有情节上的多重反转,也有多个角色身份的多重反转。这一巧妙的设计既让这个本就题材新颖的故事在犯罪片类型中更加与众不同,同时也让影片在上映后引发该片是否抄袭了同类经典电影《非常嫌疑犯》的争论之中。

《无双》与《非常嫌疑犯》最大的相似性在于对反转的使用和对情景的设定上。但《无双》的不同之处在于,《无双》的反转不仅是剧情的反转,也是人物的反转;不仅是一个人物的反转,而是多个人物的反转。在影片的后半段,庄文强在揭示李问就是画家之后又增加了两重反转:首先,被整容成阮文模样的秀清最后欺骗了李问,与李问同归于尽。其次,作者借隐居山中写生的阮文之口说出了真正的阮文与真正的李问的真相:原来,画家阮文从来就不认识李问,李问所有与阮文相知相爱又分离的故事都是李问臆想出来的。因此,在整个故事中,不只是真正的犯罪者李问,还有画家、秀清、阮文,每个形象都有至少两重虚实难辨的身份,每个角色每重身份的转变都指向李问的内心世界。

如果说《非常嫌疑犯》的反转要解决的是"犯罪者究竟是什么人"的问题,那么《无双》的反转所要解决的问题则是"犯罪者究竟是一个怎样的人"。在《无双》的故事中,观众不仅对真正的罪犯如何犯案感兴趣,更对他为什么犯案、他到底是一个怎样的人感兴趣。更有趣的是,《无双》的结局并不是犯罪者的胜利,而是自作聪明、甘心作假的犯罪者,被并不甘心为人替身的爱人了结了性命。这不仅是出于审查的考虑,也表达了创作者自身的价值观,即"一旦犯罪,即便最后不是被绳之以法,犯罪这条路也会让一个人死得很痛苦,甚至比死更痛苦"[1]。(见表2)

庄文强对于《无双》结局处多重反转的处理也兼顾了对市场和观众的考虑。一方面,

[1] 许乐:《〈无双〉:人性的命运和悲剧》,《当代电影》2018年第12期。

表 2 《无双》情节节奏表

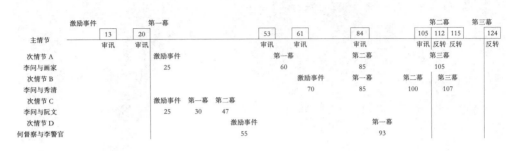

作为一部在主流院线上映的大投资商业电影，以反转的悬念作为影片的最大卖点是有很大风险的。影片的关键一旦被剧透，上映效果就会大打折扣。因此，要想达到就算剧透也好看的效果，就要在人物形象和人物情感关系上多下功夫，使之不仅仅是因为情节的反转才好看。但另一方面，故事的复杂度和表达效果也要兼顾观众的接受度。这也是庄文强作为一个作者型的商业电影创作者在艺术表达和类型规则之间做出的平衡。他认为，"想要震撼观众，必须要和观众达成沟通，第一位的事情就是要让观众看懂，所以庄文强很在意观众能不能清晰地看懂《无双》这个故事"[1]。《无双》这部作品也践行了庄文强的这种创作观，在充分表达个人艺术理念的同时和观众达成良好的沟通。

三、形式与审美：真假之辨中的自反性与造伪奇观中的游戏性

《无双》虽然是一部商业类型片，却有着导演鲜明的个人风格和艺术追求。这种风格和追求既体现在电影的视听效果上，更体现在电影深刻的主题中。《无双》以真假之辨为题眼，通过造假钞的题材探讨了有关艺术标准的问题。同时，影片的人物和主题也与作者的创作经历和电影观密切相关，更使影片带有强烈的自反性。不仅如此，《无双》本身所展现的造伪奇观也带有一定的游戏性，既满足了商业电影所要求的娱乐性，同时也一定程度上反映了作者的创作观念和对电影创作中真假之辨问题的思考。

[1] 贴吧咨询帝：《〈无双〉幕后 12 件事导演，我要拍的就是周润发啊》，百家号 2018 年 10 月 1 日（https://baijiahao.baidu.com/s?id=1613128501097236732&wfr=spider&for=pc）。

图2 《无双》探讨的是李问作为一个失败者的意义

（一）造假与"像真"：永不成真的"像真画"与当不了主角的失败者

真与假，造假与"像真"，是电影《无双》最重要的主题。不仅如此，创作者对于该主题的构思和表达也带有创作者本人作为电影从业者对于电影艺术和个人创作的自反性。以假乱真却没有原创力的作品是否也能够被称作艺术？当不了社会舞台的主角是否就注定是一个失败者？庄文强有意将制造伪钞的过程与拍电影的工作相类比；同时，作为一个既具有艺术追求，又是成功商业类型电影的创作者，庄文强本人数十年来在电影创作中的矛盾、困惑、思考与判断，也在李问这个角色上得以呈现。

作为一部犯罪片，电影《无双》讲述的是如何制作超级逼真的美金假钞的犯罪过程，但导演借助这个有趣的题材想要探讨的则是关于真伪和艺术标准的问题，这也是庄文强在收集资料、寻找素材的过程中能够被这个题材所吸引的重要原因。同时，电影本身也是最能够"造假"并做到"像真"的艺术门类，其中又以创造"真实的幻觉"的类型片最为"以假乱真"。

"任何事，做到极致就是艺术。"《无双》中天生擅长模仿而又郁郁不得志的李问因为这句话走上了造假钞的不归路。极为擅长模仿的李问在主流的艺术评价体系中无法获得认可，进而走向了主流的反面——在模仿的极致中寻找自己的价值。（见图2）因此，在《无双》中，造假钞是不是违法倒在其次，它首先成了一项艺术创作！在画家团伙的眼中，伪钞也不仅是一种有利可图但违法的违禁品，更是一种"有全世界最多人喜爱的像真画"。

于是,《无双》中造伪钞的犯罪过程就变成了一场精彩绝伦的艺术创作,这让本就刺激的犯罪活动变得更加令人激动。就像片中的艺术家阮文需要好的经纪人来发掘并助其声名远播一样,从另一个角度看,画家组织的犯罪团伙也是一个艺术家组织,而画家作为这个组织的领导和"经纪人",他发掘并帮助的最大的艺术家就是李问。这些造伪钞又杀人的亡命徒和艺术家一样身怀绝技,自命清高,除了做的事情犯法,其他特点与艺术家无异。他们将自己的违法行为视为艺术创造,还常喜欢聚在一起"解决一些艺术难题"(比如给古画鉴定真伪)。为了成为造假钞艺术家,创作"世界上最多人喜爱的像真画",他们甘愿领受成为死刑犯的代价,这就是这些犯罪者最重要的犯罪动机。

影片因此也将造假钞的过程包装成一场艺术创作的盛宴。首先就是将假钞和绘画作品相类比。不仅假钞的绘制过程与创作绘画的过程极其相似,一些重要的绘画作品也是影片的关键符号。德国画家丢勒的《骑士、死神与魔鬼》是影片的题眼,画家以此画为契机发掘了李问。在形式上,丢勒版画以精细的线条和丰富的细节闻名,版画的制作技艺也与美金的制作工艺相近,因此,能够成功复刻丢勒版画便证明了李问具有复刻美金的能力。在意涵上,《骑士、死神与魔鬼》表现了骑士在死神与魔鬼的威胁和诱惑中仍然保有对道义和信念的坚守,电影也以此暗示李问/画家这一角色的内心在欲望和道德之间的纠缠。还有促成李问转变的作品《四季》,以及帮助解决制作假钞水印关键技术的《偃松图》,这些绘画都承载了重要的情节功能和象征意涵。将美金置于这些艺术作品之中,也俨然是将美金作为一幅绘画作品来看待。

除此之外,电影的空间设计也着意在黑色电影的风格中加入艺术的元素。一方面,作者有意将艺术空间与犯罪空间进行类比:同样是鉴赏画作,主流艺术界是西装革履地在干净整洁、宽敞明亮的高级画廊里,而造假小分队的"艺术家们"则是不修边幅地在灯光昏暗、不能见光的破旧老房子里。另一方面,与犯罪有关的空间和视觉符号都带有一定的金属质感和墨绿色色调(如造假的旧厂房车间、警察局、泰国监狱等)。这也是有意与美金的质感和色彩进行呼应。除了视觉上的艺术化之外,影片的听觉系统也加入了优雅、华丽的元素,配合制作伪钞时风格化的色彩与慢镜头,女高音的咏叹调在徐徐吟唱,使观众不自觉地置身于一种艺术欣赏的氛围中,来欣赏这场"赏心悦目"的犯罪艺术。(见图3)

庄文强将造伪钞与拍电影相类比,他也在面临着与李问一样纠结的价值判断与个人选择。《无双》的剧本创作于影片上映的十年前,彼时的庄文强正处于事业低谷,电影剧本卖不出去,创作与生活都充满压力。这让庄文强开始反思自己的能力和选择,他认

图 3 造伪钞作为一场"艺术创作"

为自己更像是一个工匠，而不是像凡·高一样的创作者，这开始让他反思作为一名工匠的价值和命运，《无双》的主题也由此应运而生。在电影中，艺术品经纪人告诉阮文："凡·高只有一个，之后的模仿者都毫无价值。"导演本人也对电影艺术界的"凡·高"有着自己的标准："庄文强心中的凡·高式导演是贾樟柯、娄烨、王家卫。他记得二十多岁时第一次看贾樟柯的《小武》，看完在戏院里面动也动不了……这才是开创性的艺术创作……庄文强还认为博纳老板于冬很有投资的直觉，是电影投资领域的凡·高。"[1]虽然《无双》对香港电影经典作品的致敬很像是李问在《四季》中对大师手法的杂糅拼贴，对前辈大师的借鉴多过个人的独创性，但导演也借画家之口表达了自己的观点，即"任何事情做到极致，就是艺术"。作为一名电影创作者，庄文强始终坚持着自己的艺术风格和价值表达；作为一名创作类型片的工匠，他也坚持以最出色的技艺和最认真的态度去做到极致。如此，才成就了被称为画家的李问。当然，作者肯定的是李问在艺术追求上的价值，对于以犯罪的方式去达成极致的偏激之举，作者以"犯罪者必死"的结局鲜明地表达了自己的立场。

[1] 贴吧咨询帝：《〈无双〉幕后 12 件事导演，我要拍的就是周润发啊》，百家号 2018 年 10 月 1 日（https://baijiahao.baidu.com/s?id=1613128501097236732&wfr=spider&for=pc）。

（二）造伪奇观下的游戏性与暴力元素

除了有讨论真假之辨和艺术标准的深刻主题外，《无双》也是一部令人惊艳又富有趣味的优秀商业电影。在庄文强的笔下和摄影机下，造假钞不仅是具有高超技术和审美趣味的艺术创作，也是一场充满视觉奇观、令人欲罢不能的精彩游戏。《无双》中呈现出的游戏性和视觉奇观，也是该片作为商业类型片的娱乐性的重要组成部分。

《无双》的游戏性既体现在影片的叙事方法上，也在影片的视听表现中有所呈现。首先，《无双》与以黑色电影为代表的传统犯罪片不同，是一部带有烧脑和高智商属性的新犯罪电影，这也是犯罪片与心智游戏电影相结合产生的一种新的犯罪片亚类型。这种新犯罪电影的主要特征是"彰显犯罪者／复仇者的高智商和犯罪过程。新犯罪电影不仅消解了传统警匪片、侦探电影的英雄模式，并且让观众沉浸于对犯罪过程的描述中，以罪犯的视角洞察一切。观众认可新犯罪电影对罪犯个人主动性的表达。高智商型犯罪行为在电影中更像是一种思维游戏"[1]，《猫鼠游戏》《偷天陷阱》《惊天魔盗团》以及《无双》皆属此类影片。此类犯罪片不仅像游戏一样具有明确的任务目标，更会在电影的开端，即在犯罪活动开始前以类似游戏设定的方式将影片的主要人物（也就是犯罪团队的主要成员）、犯罪目标和犯罪活动的实施方案与关键环节交代给观众。此时观众对影片的大致走向已有相当的了解，因此观众的期待更多的是来自主人公及其团队是如何实施计划并克服其中的困难和危机的。

《无双》的整个犯罪过程也是在李问复述犯罪经过的一开始就以游戏设定的方式交代了：在李问烧掉画作《四季》、决心加入画家团队而登上飞机时，飞机上灯光一暗，如舞台聚光灯一样的追光投下来，画家向新加入的"游戏玩家"李问及与李问视角所代表的观众们逐一介绍"游戏团队"的成员和技能，同时明确交代了这场"造伪钞游戏"的几个主要关卡——做电板，找无酸纸和凹版印刷机，做浮水印，以及找变色油墨。除了找无酸纸和印刷机外，其余三项与技术有关的难关都需要李问来一一克服。目标已定，关卡明确，任务清晰，李问就开始了他一路"闯关升级"的造伪钞游戏之旅。

与高智商游戏感相配合的是影片对于造假钞过程艺术化、精致化以致奇观化的呈现。同样是与假钞相关的影片，黑帮片《英雄本色》讲述的是黑社会中法律、正义与道德秩序的对抗以及兄弟情义，其中假钞出场的镜头只有数个片段而已；而犯罪片《无双》则

[1] 崔辰：《模式融合、作者风格与文化变迁——美国新犯罪电影的跨类型、反类型与超类型》，《当代电影》2017 年第 8 期。

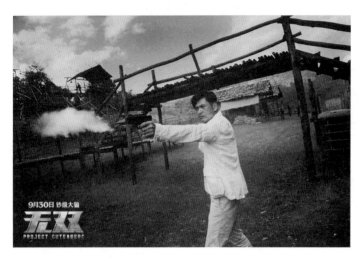

图 4 作为怀旧元素的暴力场景

主要是展现制作假钞的过程,导演不仅将这场犯罪拍成了一场精彩的艺术揭秘,而且将假钞制作展现为一场艺术奇观。影片开场,李问在泰国监狱中用鱼刺和墙壁上剥落的涂料绘制以假乱真的邮票一场戏就十分惊艳;此后,李问仿制《骑士、死神与魔鬼》、手绘仿制美金、用三合一的方法制作钞票水印、用极为精细的物理和化学方法制作电板等,导演将这些工作视为一场大型的艺术奇观,并用特写、对比蒙太奇等风格化的影像方式将造假钞展示为一种带有游戏性、传奇性与现实性的造伪奇观。

作为一部犯罪片,《无双》中的暴力情节和内容是极为克制的,除了帮助塑造画家的形象外,这些暴力情节更多的是作为引发李问与画家之间冲突的导火索,进而表达对于暴力的反思。(见图 4)

与黑帮片和动作片不同,"犯罪片的视听核心,并非以极致的动作场面和暴力美学来满足观众的感官刺激,因此,其视听风格相对倾向于现实主义"[1]。因此,《无双》中并没有过多地展现暴力,其中最主要的三个暴力场景——抢劫变色油墨并杀人,金三角捣毁武装力量据点和最后的团队内讧,都与画家和李问(主要是画家)的人物形象塑造密切相关。

[1] 陈宇:《犯罪片的类型分析及其在中国大陆的发展》,《当代电影》2018 年第 2 期。

四、文化与价值：香港电影的港味复归与港味迭代

无论从题材、风格，还是创作团队的构成上看，《无双》都称得上是一部港味十足的香港电影。因此，《无双》的成功也在某种程度上被视为香港电影复兴的重要标志之一。《无双》确实继承了香港电影的一些重要特质，同时又对其进行了改造和发扬，进而形成了一种香港电影的新港味：从技术和观念上讲，《无双》继承了香港电影强调技艺与极致娱乐的精神，但与此同时，香港电影的创作者和观众也随着时间的流逝和时代的发展而发生变化，出现了代际的更迭。《无双》所代表的文化潮流和时代观念也与此前的同类电影有了诸多改变。庄文强在《无双》中展现并回应了这种变化，也通过故事和影像传达出他心目中香港电影独特的品质和精神。

（一）港味复归：技艺与娱乐的极致

从2017年的《追龙》到2018年的《无双》，中国影市连续两年的国庆档都有一部品质过硬、票房成绩亮眼的香港电影带给行业和观众以惊喜。虽然目前在内地上映的香港电影严格来讲都属于合拍片，但除了《红海行动》《智取威虎山》这类主旋律特征明显的作品外，以《无双》《追龙》《廉政风云》《新喜剧之王》《美人鱼》等为代表的港味十足的合拍片仍然被人们冠以港片的称谓，而《无双》取得的成功也在一定程度上被视为"经典港片的回归"[1]和港味的复归，"难怪又一次有人感叹，港片不死"[2]！

所谓港味，常被用来指代和指认香港电影独有的文化、风格和品质上的特性。香港电影的港味颇具特色，却又难以概括和把握。在CEPA掀起合拍浪潮后，"水土不服"的港片曾在内地一度式微，更引起了学界和业界对于何谓港片之港味的重新反思和讨论。关于港片之港味，最具代表性和影响力的概述当属大卫·波德维尔在《香港电影的秘密》一书中对港味的概括——"尽皆过火，尽是疯狂"。波德维尔认为香港电影最大的特点在于它具备"无论高雅或通俗，现代或古典艺术皆推崇的素质"，即"精妙的结构""实用的风格美""有强烈的表现力""有诉诸普遍的情绪与经验"和"原创性"，而这一切"都与电影的大众性相关，影片一旦具备了这些优点，大抵便能吸引广大观众"[3]。

"任何事情做到极致，就是艺术。"这是庄文强通过《无双》这部港味十足的港片所

[1] 马楠：《〈无双〉：经典港片的回归》，《传播力研究》2018年第2期。
[2] 张隽隽：《"港片"不存在的怀旧和叹逝青春的情怀》，《中国艺术报》2018年10月17日。
[3] [美]大卫·波德维尔，《香港电影的秘密》，何慧玲译，海口：海南出版社2003年版，第24页。

表达的自己对于港片之港味的理解。既是"尽皆过火"的娱乐至上的香港电影文化，更是"尽是疯狂"的电影技艺所支撑的香港电影品质。正像《无双》中李问所代表的包括庄文强在内的香港电影艺匠们一样，"根植于商业电影的土壤，我们似乎很少听到他们谈论'艺术'与'娱乐'的尊卑贵贱，而更多地看到他们在勤奋务实地拍摄'好看的电影'"[1]。而他们所理解的港味，就是电影技艺与娱乐的极致。

《无双》之港味，首先体现在创作者对于电影技术和表现力的极致追求。正如波德维尔所说："要调配大堆吸引观众的元素，就必须要有技艺。"[2] 庄文强认为造伪钞和拍电影都是造假的艺术，而且追求的都是"把假的做得很真"，庄文强也因此将李问制作超级美金的极致技艺和专业精神发挥在了《无双》的创作中。庄文强不仅是李问这个角色在现实世界中的精神原型，为了让影片更具说服力，庄文强还和李问一样，跟他的团队实实在在地实践了一遍造假钞的过程，亲手制作了电影中以假乱真的道具假美金。由于要尽可能地展现假钞从无到有的整个过程，但又没有足够的经验可以参考，庄文强就请在香港工作室楼下印刷厂的师傅指导团队把整个印钞过程从头到尾做了一遍，除了印刷机的规格不一样外，所有的制钞过程几乎完全还原。[3]

将电影拍摄内外的技艺都做到极致，不仅是庄文强作为一个电影艺匠的个人追求，更是为了支撑他不断寻求电影类型突破和叙事创新的艺术追求。庄文强认为，专业是创新的前提。对于庄文强而言，《无双》的创新并不是选择了造伪钞这样一个好的题材，而是要用新的题材、技术和方法去提升类型的品质和丰富性："我们一直在挑战最好的……（犯罪题材影片）如果一直停留在枪战、打架、古惑仔就没有突破。犯罪片是一个容器，这次放了新的东西，所以要谈的是怎么去拍，而不是选择了一个怎样的题材。"[4] 庄文强因此认为，2018 年大热的《我不是药神》的成功，题材并不是决定性的因素，而是创作者扎实的技术让影片具有了过硬的品质。

庄文强对于技艺的执着，不仅为了创新，更在于好看，这也是他追求创新的一个重要目的。虽然《无双》有着相对一般类型片更复杂的叙事和主题，但作为一部同样好看的犯罪片，《无双》的类型要素和娱乐元素应有尽有。新颖的题材、鲜明的类型特色、

[1] 郭艳民：《娱乐的艺术与艺术的娱乐——由电影〈无双〉谈起》，《中国电影报》2018 年 11 月 21 日。
[2] [美]大卫·波德维尔，《香港电影的秘密》，第 24 页。
[3] 黑白文娱：《〈无双〉导演庄文强："宁愿让观众等你，也别让他们对你失望。"| 深度访谈》，搜狐网 2018 年 10 月 21 日（http://www.sohu.com/a/270363066_557336）。
[4] 《〈无双〉导演庄文强告诉你犯罪电影的真正意义》，腾讯视频 2018 年 9 月 30 日（https://v.qq.com/x/page/t0725ge366w.html?）。

刺激抓人的视觉效果和大牌明星一应俱全；枪战、爆炸、高智商、伪钞、周润发、郭富城……这些元素和标签说明了《无双》并不是一部曲高和寡的犯罪题材小众艺术片，而是一部要让观众觉得"爽"的犯罪类型商业片。

《无双》既是一部有深度的烧脑犯罪片，也是一部充满了喜剧色彩和幽默趣味的娱乐商业片。庄文强看重影片的娱乐性，同时也以"玩电影"的娱乐心态来拍摄电影。他直言，此次在没有老搭档麦兆辉合作的情况下独立担任编剧和导演，自己的创作更放肆一些，同时也兼顾了不同层次观众的观影需求。

庄文强对于电影娱乐性的追求，本质上是将电影的意义指向了观众的欣赏和接受。他认为，"不让观众失望"是电影工作者的使命和责任。除了"坚持作为香港题材本身所需要的表达与传递"[1]这种文化精神和社会心理层面的港味外，满足观众对于电影艺术和娱乐性的双重期待，是庄文强所代表的香港电影人继承和践行的另一重港味。庄文强认为，这种港味体现在香港电影人身上有两种特质："一种是'疯狂'，就是我们会为了完成一部电影去想尽办法，甚至做一些平时可能想都不敢想的事……比如这次我就亲手印了好多假钞；第二个特质就是'傻'，你爱一个人的时候往往就很容易变傻变笨，做香港电影的人也是一样……用最傻的方式去实现我们想要的效果，都是因为热爱这份工作，热爱香港电影，所以才会想要为它做更多的事。"[2]

正如《无双》中的李问对做"像真画"有着狂热的爱，庄文强对于拍电影这项事业也是因热爱而执着。所谓"尽皆过火，尽是疯狂"，郭富城饰演的李问完美诠释了香港电影人的"疯狂"和"傻"，以及他们所追求和造就的技艺与娱乐的极致。这是《无双》的港味，更是香港电影人理解和传承的港味。

（二）港味迭代：创作者与观众的双重代际更迭

作为一部颇具港味的电影，《无双》的港味中带有浓浓的怀旧气息，其中很大一部分的怀旧气质来自周润发。无论是周润发这一形象所承载的文化记忆，还是周润发所代表的香港电影黄金时代，都是最有分量的港味标签和专属于香港电影的独家文化记忆。然而时过境迁，曾经的港味也随着时代的发展而变化。《无双》中属于画家的英雄时代已经过去，新世代的主角变成了李问这样落魄迷茫的失败者；而香港流行文化的偶像，

[1] 列孚：《CEPA十年看香港与内地合拍片嬗变》，《电影艺术》2014年第3期。
[2] 黑白文娱：《〈无双〉导演庄文强："宁愿让观众等你，也别让他们对你失望。"| 深度访谈》，搜狐网2018年10月21日（http://www.sohu.com/a/270363066_557336）。

图5 《无双》在紧张的剧情中加入了幽默的元素,以增强影片的娱乐性

也从曾经的"小马哥"周润发变成了"四大天王"郭富城(甚至"四大天王"的时代也已过去了);学着"小马哥"用美钞点烟的一代年轻人也跟偶像一起成熟,成为社会与家庭里中流砥柱的中年人,其中也包括庄文强本人。从画家到李问,《无双》以港味复归的怀旧呈现出香港电影的港味的迭代,既是香港电影人的迭代,也是港片观众的迭代。

对港片的怀旧和致敬是《无双》创作的一大特色。这既是庄文强作为港片影迷的一点私心,也是近年来香港电影回潮的一大特色。关于影片的致敬,庄文强在采访中"承认的是,全片只致敬了两件事,除了我的偶像发哥之外,还有我们一直执着与热爱的香港电影"[1]。《无双》中呈现出的港味迭代,主要来自庄文强本人作为创作者和影迷的双重身份:他一方面以影迷的身份回望着周润发代表的昔日港片的英雄时代,同时也站在创作者的角度,有着跟李问一样既怀念往日辉煌又不得不面对当下困境的迷茫和挫败感。

由周润发出演画家角色无疑是《无双》的神来之笔,既以最完美的状态完成了角色的塑造,也为影片带来了无可比拟的港味、怀旧气息和话题度。(见图5、6)与其说是周润发塑造了画家这个角色,不如说是周润发借画家这个为自己量身定做的角色在银幕上成功地塑造了自己。庄文强以周润发的"小马哥"等经典角色为原型塑造了画家这样一个风流倜傥、亦正亦邪、天使与魔鬼集于一身的英雄形象,为此,庄文强还特意保留

[1] 黑白文娱:《〈无双〉导演庄文强:"宁愿让观众等你,也别让他们对你失望。" | 深度访谈》,搜狐网2018年10月21日(http://www.sohu.com/a/270363066_557636)。

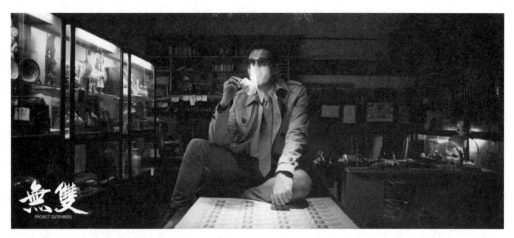

图 6 作为文化符号的周润发

了金三角城寨火并的大场面。主要的动作场面都是由动作指导和周润发一起合作完成的,极具 20 世纪 80 年代香港黑帮片的动作风格。

《无双》中的港味怀旧风之所以纯正,正是因为这还是一部"粉丝向"的电影,导演庄文强是以一种粉丝的心态来完成对周润发和港片的致敬的。因为等不到发哥的好电影,所以就自己进行创作;因为自己也是粉丝,也就更能了解老港片粉丝的喜好。

值得注意的是,虽然怀旧元素为《无双》加分不少,但它并不是《无双》获得成功的决定性因素。近年来,很多港片都主打港味怀旧的特色,但成绩却是忧过于喜,《追龙》《无双》之外鲜有成功。同样是致敬"英雄本色"系列的影片《英雄本色 2018》在票房和口碑方面都不甚理想,这正是创作者和观众的代际更迭造成的电影文化表达与接受上的错位所造成的,由此"暴露出身份建构上的文化失语与性别观念方面的极大倒退,在很大程度上造成了审美接受上的失陷"[1]。而《追龙》在进行代际间文化话语转化时的策略就更加有效一些,"《追龙》的创作者似乎也同样感受到了兄弟情义的'不合时宜',于是又做了进一步的算计——民族主义"[2],以此将上一代枭雄片强调的义利之辨和兄弟情义的主题进行了有效转化。

同样,《无双》在继承黑帮片和警匪片的怀旧元素与类型风格的同时,也与时俱进

[1] 陈亦水:《经典文本的翻新之困——评〈英雄本色 2018〉中的文本创新与文化失语》,《电影新作》2018 年第 1 期。
[2] 许乐、李岩:《〈追龙〉:香港枭雄片之辨》,《电影艺术》2017 年第 6 期。

地融入了新的文化话语，那就是郭富城饰演的李问所代表的新一代年轻人作为失败者的价值诉求问题。与意气风发，充满理想主义的20世纪80年代相比，当下互联网时代的中国年轻人显得更加焦虑有压力。因此同样是年轻人，20世纪80年代的"小马哥"英俊潇洒、风流倜傥，充满着青春的朝气和幽默的魅力，而三十年后的李问则迷茫困窘，落魄失意，在达不到的理想和不堪的现实中撕扯、焦虑着。他一面崇拜和羡慕老一辈风流潇洒的气质，一面又不认同他们建立起来的丛林法则和价值标准；他一面在残酷的现实中隐忍妥协，一面又极不服气与服输，希望怀才不遇的自己最终能够登上时代舞台，成为百万人中那个唯一的主角。

从画家到李问，从周润发到郭富城，《无双》中不仅有老港味的复归怀旧，更有新港味的迭代更新。这是时代的变革、香港社会的变革在电影文化中的必然呈现。而如今的港片也在新的时代语境和新一代创作者手中呈现出新的港味。

五、产业与市场：新合拍时代中的观念转变、机遇把握与技术创新

《无双》从筹备到上映的过程充满了偶然与波折。该片于2017年5月正式开机，次月杀青，后于2018年国庆档期上映。从开拍到上映的时间看，《无双》的发行放映工作进行得较为顺利，但导演庄文强曾在采访中表示，该片从剧本创作到正式上映经历了长达十年漫长的等待和筹备过程。十年磨一剑，从无人问津的剧本，到年度国庆档票房冠军，《无双》作为一个成功的商业电影项目，其运作过程既体现了十年来中国电影市场环境的发展及其变化为电影人带来的机遇与风险，同时也反映出合理有序的宣传发行工作和专业的前沿数据技术支持对于一部商业电影获得出色市场表现的重要性。

（一）新合拍时代的身份认同与价值追求转变

从《英雄本色》到《古惑仔》，再从《无间道》到《无双》，香港犯罪题材影片从黄金时代一路走来，在经历了20世纪90年代初期的港片辉煌、20世纪90年代后期的香港影市低潮、"九七"回归、新千年的电影业重振，以及CEPA的机遇与冲击等一系列发展和改变后，已经随着新合拍时代的到来而呈现出新的面貌。

与20世纪90年代香港电影的英雄片、枭雄片、黑社会片、古惑仔片等相比，《无双》从《无间道》等围绕着"九七"生发出的身份问题已经转到了对价值问题的思考。"无间道"

系列打破了善恶对立的二元模式，用双卧底的立体结构呈现出一种身份分裂的状态；《无双》也通过双雄的人物设置来展示新旧观念的冲突和分裂。但不同的是，《无间道》中的人物是独立的，两个人物作为一个整体又是分裂的；《无双》中的人物却是一个整体（画家和李问其实是同一个人），是一个看似分裂、实则统一的整体。《无间道》中的身份矛盾与其象征的社会矛盾和秩序冲突一样是无法调和的，因此"想做一个好人"的坏人永远也成不了好人，但他的悲剧在于他再也接受不了自己成为一个坏人。而《无双》中的画家和李问已经不再追问自己到底是谁或者是好是坏，对于李问来说，最重要的是如何实现自己的价值，不论自己已经是谁，或者究竟是谁。

因此，《无双》中的李问不再纠结于历史的断裂和身份的分裂，他的诉求看似务实又有些悲观，但其价值取向却是面向未来的。当下的香港电影对于自身的身份和价值归属的观念也正在发生着如此的转变。经过 CEPA 签订后香港电影及影人北上经历的一系列挫败、磨合和调整，对于如今的香港合拍片来说，再去追问一部作品是不是纯正的港片，或者"是不是合拍已经意义不大了"，"香港电影人带来的产业理念、工业化制作管理体制、职业精神、平民意识、娱乐精神等，都使中国电影受益匪浅，这些精神果实早已盐溶于水般化入中国电影，早已你中有我，我中有你了"[1]。越来越多的香港电影人也意识到了过度强调电影身份带来的问题。无论是港片还是合拍片，无论是要突出港味还是创作主旋律题材，本质上都是拍电影，拍"好看的电影"，这才是香港电影应该继承和发扬的"香港制造"的港味和品质。因此，有香港电影人也提出"应该把'合拍片'这个概念赶走"[2]，在所谓的身份之外，建构香港电影作品的"新香港性"："真正的新香港电影，需要走出围城后重建新的主体性。"[3] 这是超越身份焦虑的、面向未来的价值判断与文化表达。

对于最早从事合拍工作的一批电影人来说，他们"已经不会把合作方按香港人还是内地人这样去分开"[4]。正如我们不用再去区分《无双》中画家和李问到底是谁一样，他们尽管代表着不同的时代和文化观念，但显然已经融为一体。而以庄文强、林超贤等为代表的新一代香港电影人，已经挣脱港片的身份困扰，去重新追求拍好电影这项工作本身。庄文强觉得："现在拍电影的地域局限已经不是那么明显了，港片标志只是外界的一种看法，我们自己并没有感受到那么严格的界限，因为好的电影是不受题材、类型和

[1] 陈旭光：《改革开放四十年合拍片：文化冲突的张力与文化融合的指向》，《当代电影》2018 年第 9 期。
[2] 文隽、类成云：《香港元素促进了内地电影的发展》，《当代电影》2018 年第 9 期。
[3] 朗天：《香港有我——主体性与香港电影》，香港：香港文化工房 2013 年版，第 26 页。
[4] 丁一岚、彰侃、王玉玉、李博文、王礼筠：《回归二十年，回顾合作路》，《当代电影》2017 年第 7 期。

地域限制的，只看你有没有能力去拍好它。"而作为一个电影人，唯一应该关注的就是专注于拍电影本身，"电影人都不要自作聪明，除了努力做到专业，努力把电影拍好之外，没有别的选择"[1]。

（二）十年一剑：在偶然中把握机遇

《无双》的剧本创作于2008年左右，直到2015年才正式进入电影立项和推进阶段。其间庄文强曾多次想要促成这个项目，但一直因缺乏投资而受阻。影片的题材风险和叙事带来的宣发风险是这个项目一直让投资商望而却步的主要原因。此后数年，随着电影合作的逐步加深，中国电影市场也愈加成熟。类型电影尤其是警匪题材和犯罪类型电影蓬勃发展，观众对该类型电影的接受度变得更高，这使得伪钞题材已经变得不再敏感，像《无双》一样充满想象力和创造力的作品开始迎来转机。

《无双》的顺利上马，首先得益于出品方博纳集团在操盘合拍片方面的丰富经验。作为内地最早参与同香港电影人合作的电影公司，博纳集团在操盘合拍片，尤其是内地与香港合拍片方面积累了丰富的经验。因此，博纳不仅对于项目的判断更精准，对于整合香港方面电影资源的能力也更强。同时，作为一家以发行起家的电影公司，博纳对电影在发行放映环节存在风险的预判和规避方面尤其专业。这一点，在《无双》这个项目上体现得尤为明显。

电影《无双》最大的特色和看点在于电影结尾处人物和情节的反转，这也构成了该片上映后最大的销售风险，因为主打悬疑和谜题的影片一旦谜底被剧透，就会很大程度上影响观众进影院观影的意愿。但对于《无双》而言，这个反转作为该片最大的特色又必须被保留。虽然是一个看似无法规避的风险，但博纳对于这一风险的态度显然与其他投资方不同。于冬不仅看好《无双》的剧本，并为剧本的风险提供了解决方案：让影片"被剧透了也好看"。于冬的判断在庄文强看来是大胆"赌一把"，但其实更来自于冬多年来积累的经验，这使得他能够对电影品质和观众与市场的反馈做出精准的判断。事实也验证了于冬的预言。庄文强用最扎实的技术和最专业的态度将影片做到了"就算剧透也好看"的极致，电影的风格和品质也受到观众的欢迎和肯定。（见图7）

除了庄文强和于冬，成就《无双》这个项目如此巨大成功的还有另一个灵魂人物——

[1] 黑白文娱：《〈无双〉导演庄文强："宁愿让观众等你，也别让他们对你失望。"| 深度访谈》，搜狐网2018年10月21日（http://www.sohu.com/a/270363066_557336）。

图 7 《无双》的三位幕后推手：（左起）监制黄斌、出品人于冬和编剧兼导演庄文强

周润发。周润发不仅完美诠释了影片的关键人物"画家"，奠定了影片的怀旧风格，他的出演更成为推动《无双》项目顺利进行的关键。在获得投资后的筹备阶段，庄文强坦言最重要的就是"找到发哥"，在这之后，所有的准备就"像火车一样跑了起来"[1]，这个比喻并不夸张，而"找到发哥"的过程也充满了戏剧性。由于剧本的特殊性，《无双》对于寻找适合演员的需求比一般的电影项目更迫切。庄文强以周润发为原型创作了画家这一人物，但庄文强和于冬一直没有途径联系到周润发。庄文强在顺利邀请到郭富城饰演李问后，郭富城及其经纪人主动帮助联系了周润发，次日便取得联系并递送了剧本，隔天周润发直接约庄文强会面，并当即确定参与这一项目。

和于冬的加入一样，周润发的加入也看似充满了偶然和转机，但实则却有相当的必然性。真正促成周润发加入该项目的并不是郭富城经纪人的推荐，而是周润发本人与角色的契合度。对于《无双》而言，周润发是整个电影的灵魂所在；同样，对于周润发而言，画家也是近年来最贴合周润发出演的角色。如此一拍即合，才促成了《无双》这个项目的顺利上马。庄文强希望能够为偶像创作一部优秀的作品，希望看到一个自己心目中真正的发哥，这是创作者对于演员的期待，同样也是观众对于周润发和《无双》的期

[1] 超级报刊亭：《专访〈无双〉导演庄文强：我怎么请到周润发拍戏》，喜马拉雅 FM 2018 年 9 月 30 日（http://xima.tv/jWcJ1w）。

待。因此，在影片上映后，周润发的出演也引发了观众的广泛关注和讨论，为电影宣传起到极大的助推作用。

（三）"预期之中的胜利"：传统宣发理念与创新数据技术的联手[1]

《无双》上映期间热度不减，除了好看、烧脑、周润发这些标签外，还有一个关键词——逆袭。然而，在发行团队看来，《无双》的成功却是一场"预期之中的胜利"。《无双》的宣传发行工作由博纳公司和联合发行方阿里影业旗下的灯塔数据首度合作完成。稳扎稳打的传统发行策略辅以创新的数据技术，帮助《无双》在上映前并不太被看好的情况下步步为营，力压《影》和《李茶的姑妈》等前期呼声较高的大热影片，最终取得了连续24天日票房冠军的出色成绩和本年度国庆档期票房冠军的佳绩。

同大部分节奏较快、周期较短、注重时效的电影项目相比，《无双》的发行工作多少看起来有些"反常"。

《无双》发行工作的"反常"首先来自档期的选择。2017年6月《无双》拍摄完成后，并没有急于定档市场容量较大的春节档和暑期档，这其中既有公司对年度整体规划的考虑，更是因为发行团队重点考量了影片类型与观众和档期的匹配度。为了避开与同公司《红海行动》的竞争，《无双》没有选择在春节档期上映。2018年3月，原本准备定档暑期的《无双》最终决定在国庆期间上映。发行团队关注到《无双》的阵容和风格与年龄较小的主流观众之间存在代际差异，并在比较了其他已经定档暑期的影片后认为，《无双》在暑期档的比拼中并不存在比较优势；同时，《追龙》在上一年度国庆档期逆袭成功的经验也让发行团队对于《无双》在国庆档期取得好成绩更有信心。

《无双》发行工作的第二个"反常"来自宣发团队对影片映前宣传和首日排片的有意管控。从映前物料发布和首日排片来看，《无双》在上映之前的关注度和话题度并不高，尤其跟相对高调且卖点十足的《影》和《李茶的姑妈》相比，《无双》吆喝的声音还是小了一些，这也是《无双》在映前并不太被看好的主要原因，这一点在影片的首日排片上体现得尤为明显。

然而，看起来"润物细无声"的宣传和并不占竞争优势的首日排片率却是发行团队的有意为之。与以往只关注映前热度和首日排片率等绝对值的发行策略不同，陈庆奕和

[1] 本节中关于电影宣发的相关信息主要参考《无双》发行总监陈庆奕的专访，参见《专访〈无双〉发行"掌舵手"：一切都在我们的预期之中》，淘票票2018年10月31日（http://www.sohu.com/a/272346873_745022）。

团队关注的始终是相对值,即影片与市场反响的匹配程度,如映前物料的精准度和信息量,以及上映首日排片率与上座率的平衡。陈庆奕在采访中对这个"反常"的发行工作思路进行了总结,他表示"作为发行公司,要确保一部影片在整个放映周期有一个比较好的成绩,首日排片必须要跟上座率达到相对平衡。排片率这个指数我们要参考,但不是我们唯一追求的数据。在前期排片的把控上,我们是根据影片前期的测试,包括对大家预期的管理,制定了排片比率,基本上达到我们预期的标准"[1]。从国庆档期的排片率、上座率和票房走势来看,确实如发行团队所预料的,《无双》从第二天开始稳步反超,并在上座率与排片率相匹配的情况下逆袭了之前占据优势的《影》和《李茶的姑妈》,并在之后20余天中始终保持着较高的关注度,更取得了连续24天成为日票房冠军的优秀战绩。(见图8~10)

《无双》发行工作的第三个"反常"是对周润发这一营销重点的有意押后。一方面,宣发团队在映前试映数据的分析中关注到影片演员阵容与主流观众群体的代际差异;另一方面,宣发团队对影片特质的判断也非常专业、准确。团队通过分析认为:"如果前期过多宣传发哥或者卖小马哥的情怀,会让大家走入误区,觉得这就是一部普通港片,但其实影片的故事让我们觉得这不是一部传统港片,它是一部新概念港片。不能简单地拿发哥出来做宣传,或者拿小马哥的情怀做卖点,对这部影片不是一个很好的营销切入点,我们有意识地把围绕发哥的宣传押后。"[2] 随着影片热度的提升和有关周润发话题的自然发酵,宣传团队也配合着观众的反馈循序渐进地介绍关于周润发的资讯和信息,收效良好,也为影片后半程的持续发力起到了关键作用。

总的来看,《无双》在宣传发行工作环节取得成功,既得益于创新的数据技术为团队提供的分析参考和支持,更得益于成熟发行团队宝贵的工作经验。《无双》的宣发工作以电影自身的品质为基础,以数据为助力,以质量为标准,以影片信息和观众需求的匹配度为核心,让博纳公司这种看似"反常"的传统宣发理念不仅经受住了新市场环境的考验,更为宣发行业提供了一种创新的工作思路和宝贵的实践经验。

[1] 淘票票:《专访〈无双〉发行"掌舵手":一切都在我们的预期之中》,搜狐网2018年10月31日(http://www.sohu.com/a/272346873_745022)。

[2] 同上。

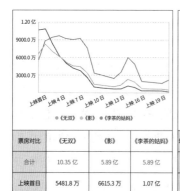

图8 《无双》《影》《李茶的姑妈》日票房走势图

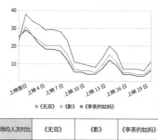

图9 《无双》《影》《李茶的姑妈》日场均人次走势图

图10 《无双》《影》《李茶的姑妈》日排片场数走势图

六、全案评估

《无双》是2018年度最受瞩目的香港电影,也是近年来香港电影的代表作之一。《无双》不仅在激烈的商业电影竞争中表现突出,取得了令人欣喜的票房成绩,同时其艺术品质和技术水平也获得了行业内的一致认可。《无双》的热映引发了电影观众对于香港电影黄金时代的怀旧热潮,也引发了业界和评论界对于当下香港电影和合拍片创作的再度关注。

从叙事和类型上看,《无双》的故事题材、叙事模式和人物塑造都带有鲜明的港片元素和类型特色。这是一部以伪钞为题材,以反转为叙事特色的新犯罪电影。影片在犯罪片的类型基础上,通过运用巧妙的叙事技巧和对香港经典电影与人物形象的致敬等方式,加入了悬疑、警匪和动作的类型要素。《无双》的成功再次证明,港片元素独特的魅力对于当下的观众仍具有很强的吸引力。在香港同类电影深厚的创作传统和丰富的创作经验的影响下,《无双》在类型上的创新和题材上的开拓是必然之举,同时也为香港电影人如何从港片传统中汲取营养来丰富和提升当下的电影创作提供了新思路。影片沿用了香港电影中经典的双雄人物设置,但又创造性地将两个主角设计成一对既相互补充又互为镜像的人物形象,以此隐喻和象征着两个不同的时代与精神风貌。《无双》在故事情节上多重反转,尤其注重情节和人物之间的平衡。创作者重视观众对影片的观感和

接受度，并以此为标准平衡影片的类型要素和个人表达。这也是对香港电影重视观众、将自身纳入大众文化体系的工业属性与创作传统的自觉承袭。

从形式与审美上看，《无双》没有将自身局限在类型标准和商业电影的娱乐功能内，而是对犯罪片的内涵在人性层面上进行了更为深入的主题开掘，并在其中纳入了创作者对于艺术观念的反思，呈现出商业体制内的电影创作者在艺术表达和类型创作上的双重自觉。以真假之辨为题眼，《无双》通过造假钞的题材探讨了有关艺术标准的问题。影片的人物和主题也与作者的创作经历和电影观密切相关，更使影片带有强烈的自反性。同时，作为一部商业电影，《无双》也呈现出一定的游戏性和奇观性，从而突出了影片的娱乐性。《无双》中的动作场面和暴力场景较少，表现较为克制，其设计并不强调对动作和暴力的展现，而以怀旧和致敬的功能为主。

从文化与价值上看，《无双》继承了香港电影的诸多重要特质，同时又对其进行了改造和发扬，进而形成了一种新香港电影的新港味：在技术和观念上，《无双》继承了香港电影强调技艺与娱乐的极致精神；同时，香港电影的创作者和观众随着时代变化出现了代际的更迭。《无双》在继承黑帮片和警匪片的怀旧元素与类型风格的同时，也与时俱进地融入了新的文化话语，探讨了新一代年轻人作为"失败者"的价值诉求问题。因此，与内容和形式上的借鉴和致敬相比，《无双》所呈现的港味更深入地反映在对香港电影创作观念的继承和发扬上，以及对于香港时代精神变化的深切关注中。

从产业与市场上看，《无双》是一部中等体量的商业类型片，同时也具有可与商业大片相媲美的电影工业美学水准和票房表现。但作为一部非商业大片量级的合拍片，《无双》这一电影项目也因其自身较大的商业风险而受到多方面因素的制约。《无双》的筹备周期较长，项目推进中遇到的有关敏感题材的审查问题，以及对作品本身市场风险控制的问题，都体现出近年来中国电影市场环境的变化和发展。同时，作为博纳集团与阿里影业灯塔数据首个合作项目，《无双》在宣传发行环节的成功很大程度上得益于传统发行观念与创新数据技术的结合。《无双》发行工作的最大特点在于稳定而精准的节奏把控，以影片信息和观众需求的匹配度为核心的发行观念也经受住了新市场环境的考验。

总而言之，《无双》是近年来最具代表性和示范性意义的香港电影。它不仅具有浓厚的港片味道，证明了香港电影自身的魅力和特色对当下的电影观众仍具有强烈的吸引力；它也是一部具有高电影工业水准的中等体量的商业电影。与商业大片相比，拍摄这类具有高工业水准的中等量级的优秀电影对于当下中国电影产业的发展具有更重要的意义。对于此类电影，《无双》的创作观念是可资借鉴的，它的创作经验和技术也是可以

学习和仿效的;它还是一部成功的合拍片,在香港电影几乎完全融合并纳入内地电影产业的环境下,它也为电影人的合作以及合拍片的运作和营销提供了新的范本。

在香港电影产业逐渐衰落,香港电影创作日渐式微的背景下,《无双》的成功虽然显得有些稀缺,但并不是一次完全不可复制的偶然性事件。恰恰相反,《无双》的成功印证了它所要表达的主题,即技艺本身是具有价值和意义的——"任何事情做到极致,就是艺术"。

七、结语

《无双》在 2018 年刮起了一股港味十足的怀旧风潮,也让港片这个现在看来已经有些年代感的概念再度回到大众的视野之中。《无双》杀青的 2017 年是香港回归二十周年,《无双》上映的 2018 年又是 CEPA 协议签订 15 周年,在这样的历史节点上,以及香港电影日渐式微的背景下,《无双》的成功本身就具有标志性的意义。无论从近年来香港电影发展的纵向历史脉络看,还是从本年度香港电影创作的横向比较看,《无双》的成功都更像是一座"孤岛"。《无双》的导演庄文强是香港电影发展局的委员之一,他曾多次在采访中提及对当下香港电影业所面临的人才短缺、亟待振兴等问题的深切担忧,而《无双》也像是他本人为未来香港电影与电影业走向何方这一问题交出的一份答卷。《无双》在第 38 届香港电影金像奖的评比中获得了 17 项提名、7 项获奖,一举成为香港金像奖有史以来获得提名最多的影片,也足见香港电影业对于重振香港电影的迫切之情。尽管 20 世纪的港片黄金时代可能再难复制,但香港电影深厚的文化传统和丰富的创作经验却是可以传承和复制的。《无双》继承了香港电影追求技艺与娱乐极致的创作传统和工业精神。事实证明,这种创作观念在当下仍被观众所认可和需要,也是可资中国电影创作者借鉴和发扬的精神。

<div style="text-align:right">(李诗语)</div>

附录:《无双》导演访谈

《电影》:《无双》在2006年就开始构思,为什么现在才拍呢?

庄文强:因为没钱。第一,没人肯给钱的原因是这个题材很敏感。2013年电影市场发达了,票房高了,审查松了,审查OK了就有人肯投资。另外一点,就是很多投资者认为,这部电影一剧透就不好看了,而他们觉得不可能不剧透,那样就血本无归。而且,他们不相信我能拍出来,因为演员一定会在现场要求改剧本,但故事那么精密,改一个地方,整个就塌了。

《电影》:那这次有没有改?

庄文强:没改,演员很听话。最主要是剧本(不能改)。跟发哥沟通后,大部分是微调。他说,你想说什么,剧本已经全告诉我了,我又何必再听你说一次呢?他也会告诉我他会怎么演,问我有没有问题,我听了,有问题的,我会跟他说。

《电影》:这个年龄层的许多演员都特别好。

庄文强:可以这么说,因为他们熬过,吃过苦。其实不只是演员,我们这个行业每一个岗位都要吃苦。比如这个剧本,我想出来的时候应该是我生活最艰苦的时候。大概是2006年、2007年,我与麦兆辉刚开第一家公司,几个剧本都不过审,演员也不肯接我们的戏,拍了一部《大搜查之女》(2008),被剪得稀烂。感觉很糟糕,觉得自己在艺术或创意上没办法超越其他人。那我是不是完蛋了?于是就想到李问这个角色。

《电影》:所以您从伪钞案件中看到许多对艺术的追求,看到许多光荣与破败?

庄文强:是啊。就是自己的这些经历。我看到案件会有共鸣,觉得里面很多人都是在艺术上失败的。他们无法创造出什么,就去做一些作奸犯科的事。我那时很有共鸣,觉得很快就混不下去了,很怕自己也得去装神弄鬼。

《电影》:从一开始的设定来看,周润发与郭富城这两个角色是否代表了光荣与破败的对立?

庄文强：所谓光荣与破败，我自己回看，更觉得是我们这一代与发哥那一代对时代的看法的冲突。发哥的角色不断地告诉你，我们爱一个人要专一，即便那个人不爱我们，我们也要爱他们。我们不能放弃，这很浪漫。而郭富城的角色一点浪漫都没有，他是现实的，他认为命运是这样的，那就这样了。于是，这就不是郭富城与发哥的冲突，而是两个想法的冲突，也是我这代人的冲突。谁都想有专一的爱情、能坚持的事业，但能不能做得到？我没有答案，只是提出问题。而且，我也觉得这个拉扯的冲突很好看，就在电影里表达了。

《电影》：《无双》很好看，也要归功于结构很厉害。

庄文强：我不会用一个俯视镜头去看结构。这几年我写剧本，是一步一步走出来的。有时设定一些结构，或起承转合，其实是行不通的，因为假如不对的话，人物会反抗。我会顺着人物去写，这个剧本有一个好写的地方是，其实真真正正的人物只有郭富城一个，那我就顺着他来写。当然，难度在于他经常在同一时间有三四个动机，有大的，有小的，但幸好他是一个人。如果只要处理一个人的心路历程，其实是比《窃听风云》系列（2009—2014）容易很多，因为那个至少要处理三个。

《电影》：郭富城喜欢挑战自我，您给了他什么挑战说服他参演？

庄文强：就是刚才说的，他经常在一个场面里有两三个动机，他在设计的角色里要分得很清楚。在这里我的动机如何？大的又是哪个？有时候他在行动上是一个小动机，但心里却有一个大动机，这样他的表演与内心就会有冲突，当然好玩的地方也在这里。有时候他在动作上多了，我就会跟他说，你的心理动机是比这个大的，一说他就明白。演的时候，他的脑子经常要"走进走出"，不然不像嘛。

《电影》：您说您从小就看着发哥的电影长大……

庄文强：谁不是呢？

《电影》：写剧本的时候，是不是照着他来写的？

庄文强：不是。写剧本的时候，我是想写一个很像发哥的人，但没想过找他拍，因为当时钱都没有，怎么请得起？后来，我找了Aaron（郭富城），他的经纪人问我，你想找谁演画家？我说，其实我正在找发哥。他说，正在找？你找不到他？我说，找不到啊，

一直都找不到。他说,不如我帮你打电话给他。他们合作过《西游记之大闹天宫》和《寒战2》。一打电话发哥就问我要了剧本,第二天出来聊,两小时,就答应了。他还问我,你不找我演,找谁演?有了发哥,后面的事就好了很多,钱啊什么的都来了。真的很感谢他,不然这个故事就没了,毕竟拿剧本出去没有人要。

《电影》:发哥接了这部戏后,有没有增加什么动作?

庄文强:没有。我写剧本时一向会把动作写上去,发哥一看就知道是自己的动作,我想这也是吸引他的地方。我这几天才知道,原来他之前在访问中说过不再拿枪,而我让他重新拿枪,一定是有原因吸引他。现在的年轻人不知道发哥拿枪有多好看,其实没有任何一个演员拿枪能比他好看。拍戏的时候也是他教我拍枪,他在这方面很厉害。

《电影》:具体厉害在哪里呢?

庄文强:有时我们设计了动作却拍不出来,但他有很多方法帮我们拍出来。比如换弹夹,他就教我们,放掉这个弹夹,上另外一个弹夹是不对的。他一弄弹夹,手一放,再从左腰拿出来,就可以直接"砰砰砰"了。在泰国村他拿着两支小枪扫射,我拍了几次后问他:"你是不是记住自己开了多少发子弹?"他说:"当然啦,我每一支枪都留一发的。"我说:"要不要这么夸张,拍《英雄本色》啊?"他说:"不是啊,导演,如果我连最后那一颗子弹都打出来,枪是会退膛的,那就不好看了嘛。"他真是很厉害、很恐怖的,不是乱来的。还有很多技巧,很感激他能教我。

《电影》:您觉得新世纪的发哥,这次表现出什么不同的气质?

庄文强:20世纪80年代,他都是演一些冲动的或性格、背景、动机比较单一的角色,但这一次他的动机不断在变。在电影前面的大部分时间里,你会觉得这家伙是不是神经病,他是神经病,因为没人会这样。但到了后面你会看到,他是在展示自己——我演什么都可以的——这就很让人敬畏。前面我们也调整过,他问我:"导演,我会不会太过火了?"我说:"发哥,其实你过火也没问题的,你就应该是这么过火的。"他说:"是啊,我也觉得是,那干脆我们都别想了。"于是就越拍越过火。(笑)

《电影》:双雄电影在香港有很多,如何设计其中的平衡感?

庄文强:一向的做法是 阴 阳,就是有一个沉稳,另外一个冲动。我也说过,这

一次处理的是新旧观念的冲突。发哥代表了我们以前很珍而重之的道德、感情观念，Aaron则代表了我们"废青"一代的想法的冲突。有了这些极端的设计与想法，平衡感自然会出现。如何实现？就是通过冲突。

《电影》：回过头来看，"无双"这个片名起得特别好。

庄文强：我小时候有部电视剧叫《无双谱》（1981），当时觉得很适合我的电影，写完后才改名的。

《电影》：那原本叫什么？

庄文强：原本他们想叫"××风云"，我就说不要啦。其实也要多谢于老板（于冬），是他一口咬定说"无双"这个名字能卖钱，别叫什么风云。他是有料的。

《电影》：拍完《无双》后，接下来有什么想尝试的？

庄文强：我写了很多故事、很多剧本，但没有人投资。这么多年一直如此，也不知道为什么每次都是于老板投资，他真是比较大胆。（笑）我有一个剧本是2006年写好的，比《无双》还早，我当时是写着玩，没想到又有人拿出来说拍这个。我自己都要问，行吗？其实我没怎么想过究竟下一步是怎样的。我的电脑里有十几个剧本，甚至有大型战争片，也是没人肯投，因为里面有一些很古怪的东西。希望大家看了这部电影后能有些信心，觉得可以投。

《电影》：您的作品普遍质量较高，是怎么保持的？

庄文强：不是，其实拍戏最重要的是自己过瘾。我经常教学生，你们对别人的电影要求那么高，经常骂人家的电影是烂片，那你们自己做的时候，就做好一点啦。我的电影起码得先过自己这一关。我觉得拿出来是要见人的，不要那么难看，（像是）骗钱的。

采访原文刊于《电影》杂志，2018年第10期

2018年
中国影响力电影分析　案例九

《无问西东》
Forever Young

一、基本信息

类型：剧情、爱情、战争
片长：138 分钟
色彩：彩色
内地票房：7.54 亿元
上映时间：2018 年 1 月 12 日
对白语言：普通话、英语
评分：豆瓣 7.6 分、猫眼 8.6 分、淘票票 8.6 分

二、主创与宣发信息

导演：李芳芳
编剧：李芳芳
主演：章子怡、黄晓明、张震、王力宏、陈楚生、铁政、祖峰、米雪、韩童生
摄影指导：曹郁
美术总监：朴若木、曹久平
制片主任：何小明
剪辑指导：李芳芳、朱琳
声音指导：陈光、陈晨
出品：上海腾讯企鹅影视文化传播有限公司、中国电影股份有限公司、北京太合娱乐文化发展股份有限公司、文津时代文化创意（北京）股份有限公司、江苏幸福蓝海影业有限责任公司、深圳市腾讯视频文化传播有限公司

三、获奖信息

第 10 届澳门国际电影节最佳男主角、最佳女主角

数据库叙事、银幕诗性与互联网主控电影

——《无问西东》分析

一、前言

2018年1月12日，由青年导演李芳芳自编自导，章子怡、黄晓明、张震、王力宏、陈楚生主演的电影《无问西东》在中国内地上映。两天后的1月14日，该片票房破亿，电影引发的话题持续发酵；2月7日，即上映后的第27天，票房突破7亿元。据统计，影片票房累计达7.54亿元，"无问西东"也成为2018年的一个跨文化热词。同年12月，王力宏和章子怡凭借该片，分别斩获第十届澳门国际电影节最佳男女主角。

作为清华大学校庆献礼片，《无问西东》并未赶在清华百年校庆（2011）时面世。从杀青（2012年12月）到上映，有长达五年的沉寂期，它似乎进入了看不到头的冬眠。与此同时，华语电影市场一直在不断探索、变化：与《无问西东》在类型上有交叉的《致我们终将逝去的青春》（2013）占据时间先机，率先取得7.19亿元的不俗成绩；"青春+剧情"的《中国合伙人》（2013）、《同桌的你》（2014）、《芳华》（2017）等也在这五年里陆续上映，影响、调教着观众的口味。在这样的情况下，《无问西东》作为李芳芳的第二部电影作品，要想继续勾起观众的好奇心，引爆大众的讨论欲，并实现票房价值、产生社会效应，确实面临着诸多不可控的未知数。未料在严峻的挑战中，它竟取得了不错的成绩，成为一匹票房"黑马"。

赞美与批评纷至沓来，引人深思。赞美者通常把目光聚焦在影片的立意和艺术品质上，认为"对一部'订制'电影来说，这已经是传奇般的历程了……它的追求是对艺术品质的追求，它的品格是对艺术品质执着追求的结果"[1]；"电影更接近于一部大学精神、

[1] 冯锦芳：《〈无问西东〉：一部"订制"电影的追求与品格》，《中国电影报》2018年1月17日。

民族精神的礼赞，对于当代社会具有强大的现实意义"[1]；"中国电影的发展就需要有更多像李芳芳这样富有情怀的导演出现，只有这样，中国才能拍出更有价值意义、更有人文关怀、更具时代和历史价值的电影"[2]。批评者则更多的是针对作品的技巧和"硬伤"，指出"大叙事杂乱，导致剪辑逻辑紊乱……故事比例严重失调，重点不突出……前后转场衔接突兀，不够流畅"[3]；"摄影机仅仅发挥着基本的叙事功能，极少存在有意味、有风格的运镜，显示出导演对影像语言的把握和创造能力的限度"[4]；"调度的贫瘠、剪辑上的创意单薄、符号的直白功能、配乐的杂乱无章都随处可见"[5]。

还有两种中立的解读：一种是研究影片所探讨的文化问题。如牛蕾指出，影片中有宏大历史感与厚重命运感的融合，激荡着文人电影特有的浪漫主义情怀。[6]有人从知识分子的文化定位与价值选择入手，认为《无问西东》较好地解答了这一问题。[7]另一种是将《无问西东》放在更大的文化序列中，探讨其在大文化背景下的身份特征。陈旭光、赵立诺撰文将《无问西东》放在2018年中国电影谱系里，指出它与《我不是药神》一样，属于积极现实主义的类型化书写。[8]尹鸿、梁君健认为，《无问西东》是符合"新主流电影"特征的"标杆"影片。[9]

不论是褒扬、批判还是中立的研究都折射出一个事实：《无问西东》具有丰富的阐释空间。它所受到的注目，促进了中国电影批评体系的进一步成熟，也印证了中国电影市场正在朝兼容并包的多元化方向发展。而本文的任务，就是对这部影片进行综合评估，探索其票房"黑马"的成因，探讨它进入年度电影影响力前列的原因，梳理其经验教训及可借鉴性，揭示它在中国电影发展中的意义，并对中国电影的发展做出谨慎的预测。

[1] 朱敏芳：《〈无问西东〉的话语调和》，《电影文学》2018年第13期。

[2] 田振华、张芳：《〈无问西东〉："真实"是实现个体价值的永恒诉求》，《电影文学》2018年第20期。

[3] 闵媛春：《〈无问西东〉创作之优劣》，《声屏世界》2018年第6期。

[4] 唐宏峰：《〈无问西东〉：常规技术下的光芒问题》，《当代电影》2018年第3期。

[5] 灰狼：《〈无问西东〉：女导演的历史局限性与感伤怀旧》，新浪娱乐2018年1月14日（http://ent.sina.com.cn/m/c/2018-01-14/doc-ifyqrewi0785237.shtml）。

[6] 牛蕾：《〈无问西东〉：文人电影中的历史观与命运观》，《电影评介》2018年第4期。

[7] 曾杰、叶家春：《知识分子的文化定位与价值选择——以电影〈无问西东〉为例》，《绍兴文理学院学报》2018年第5期。

[8] 陈旭光、赵立诺：《现实精神、类型美学、媒介融合语境与新力量导演——绘制2018年中国电影文化地形图》，《中国文艺评论》2019年第1期。

[9] 尹鸿、梁君健：《新主流电影论：主流价值与主流市场的合流》，《现代传播》2018年第7期。

二、题材选择与数据库叙事

（一）题材选择：命题作文、三位一体、以小证大

要想取得好票房，电影的故事必须吸引人，这就要求影片在题材选择上不落俗套。《无问西东》讲述的故事是四代清华人在不同年代怎样做出人生选择。影片包含三个显而易见的关键词：清华、青春、文艺。"清华"是最基本的词根，《无问西东》就是为清华大学百年校庆准备的献礼片，片名取自清华大学校歌中的"立德立言，无问西东"，故而"命题作文"是影片的本质身份。在此之前，李芳芳仅执导过一部名为《80'后》的影片，清华大学敲定这样一位青年导演，可见其推陈出新的魄力和关注新锐的决心。

如何凸显与清华大学的关系是影片的首要任务。《无问西东》通过讲述四代清华人的故事，串联起清华大学的校史，展现了清华大学的风貌，准确地表达出"大学精神代代相传"这一主旨。

其次，影片也打出在华语电影市场中方兴未艾的青春牌。影片的四代主角都是清华大学的学生，他们的经历容易引发同龄人的共鸣。与一般意义上的青春片不同，《无问西东》还有一颗为青春片革故鼎新的野心，在很大程度上深化了青春片的内涵。如果说，一般的青春片注重表现校园情结、纯真情爱，顶多再加上些对似水流年的唏嘘，那么《无问西东》则以对真实的询问、对理想的追求提升了青春片的层次。但若只停滞于"青春"的招牌下，影片的格局、受众都将不可避免地窄化。为此，影片围绕着四代主角设置了其他一些角色，如孤儿、商界白领等。次要人物的丰富，降低了"青春"对影片的独控力，减少了"青春"对其他内容的不必要干扰，增强了影片的现实主义色彩，使影片在广度、厚度与深度上均有拳脚可施展。

最后，影片平衡了文艺与剧情的关系。与一般的剧情片相比，《无问西东》有更明显的文艺元素；与一般的文艺片相比，又有更强的剧情支撑。先来看文艺元素。影片中有一个片段，清华学子在雪地上拉小提琴。这一段启用了冷色调，泛青的雪地上是北国之冬交错的枯枝；枯枝之上是干净的蓝天，琴声就在这层层的冷色中上升盘旋。富含文艺情调的片段是影片审美属性的坚实"后台"，保证了影片的艺术品质。再来看剧情。影片以四代清华人的人生选择为主要线索，又穿插了旁逸的次要情节，如张果果的上司David 和 Robert 之间的钩心斗角等。翔实的情节增强了影片的真实感，也使贯穿其中的文艺元素不至于架空。

总的来说，《无问西东》在题材的选择上是独特的，既突出了清华、青春、文艺这

几个重点，又避开了概念化和浅白化的雷区，同时不失剧情性和可看性。

（二）叙事策略：四线交叉，繁而不乱，相辅相证

在电影中，最常见的叙事模式是使用一条主要的叙事线索，将一个故事沿着顺叙的肌理展开。但《无问西东》面对的是清华大学一百年的校史，如果只设置一个故事，要想涵盖百年的时间就会有很多困难。为此，影片分出了四条叙事主线，采用多线叙事的策略，围绕着"选择"这一关键词，以四个时期的四个故事为针，串联起清华大学的精神传承。

简单地梳理一下。故事一是吴岭澜的学业选择（20 世纪 20 年代），故事二是沈光耀的入伍选择（20 世纪 40 年代），故事三是王敏佳、陈鹏、李想三角结构的多维选择（20 世纪 60 年代），故事四是张果果的人生选择（当下）。其中，吴岭澜做出了转向文科的选择，成为沈光耀的老师，把梅贻琦校长"不要忽略内心真实"的信念传递给了沈光耀。沈光耀选择参军救国，在当飞行员时常常省下口粮，将飞机开到难民聚居地上空，向孤儿们投食。其中一位孤儿就是陈鹏。陈鹏在选择远赴西北进行科研工作前，对李想说"生者如斯"。李想本就对王敏佳有愧，陈鹏的话点醒了他。后来支边医疗队在雪山遇到大风雪，李想把所有的食物都留给队友，自己却牺牲了。他的队友，就是张果果的父母，而张果果在和平年代选择无私地帮助四胞胎家庭。

从吴岭澜到张果果，清华大学的精神是一脉相承的。人生的探索和选择，始终是贯穿影片的主题。为了避免乏味的说教，在大主题的统摄下，四条叙事主线都有各自的独立性。这种叙事方式并不是李芳芳首创，格里菲斯的《党同伐异》就讲述了四个时间跨度超过两千年的故事。《云图》《通天塔》《巴黎，我爱你》等讲述的也是几个故事。李芳芳将这种多线条的叙事手法落实到主题中，使影片一分一缕皆有联系。"影片用非线性叙事的手法，将人物置于不同的历史背景和社会环境中，四个故事看似独立，却有其内在关联，对生命和真实的思索，对正义与无畏的宣扬，都深深镌刻着百年清华的光辉烙印"[1]；"不难发现，四段故事都发生在近代史中十分具有代表性的时期，影响格局自然也得到升华"[2]。独特的叙事策略和谋篇布局是《无问西东》异于其他国产电影的地方；不同时期的四个故事极大地扩充了电影的容量，增加了电影的信息密度，将一部百年清

[1] 闵媛春：《叩问"真实"，电影〈无问西东〉的母题建构》，《东南传播》2018 年第 7 期。
[2] 胡爱莲：《〈无问西东〉叙事策略：时间在电影叙述中的作用》，《电视指南》2018 年第 4 期。

图 1 两条长辫子的王敏佳（章子怡饰）是白衣天使

华校史讲述得有血有肉、有情有义。这是电影取得良好口碑和票房的坚实保障。

（三）叙事特征：当青春叙事撞上数据库思维

1. 青春叙事

电影叙事首先要服务的是观众在影院里的"看"和"听"。青春叙事是《无问西东》最显性的叙事特征，在影片里，青春叙事至少包括了作者、叙述者、被叙述者、叙述语调的青春化。多声部的交织带来了其他影片所不具有的听觉体验。

《无问西东》延续了李芳芳在《十七岁不哭》和《80'后》里对青年群体的一贯关注。青年、困惑、时代、主体确立，是青春叙事的四大要素。"任何的青春叙事都包含着一个'主体化'的核心题旨，所谓长大成人最终是指成为一个'主体'，在社会构造中寻找到属于自己的结构性的位置。小说或电影中的主人公虽然必须要克服重重困难，完成某个外在的行动或使命，但伴随这一过程产生的却是他（她）心智、品格的内在完形。现代中国的青春叙事有一个集中特征，就是个体的成长总是和他（她）身处中的共同体的命运紧密联系在一起。"[1]（见图 1）

《无问西东》背后的那位叙述者有全知的视角，但它并不急于抛出答案。它带动观众一起思考，有了答案后才借主人公之口把所思所想直接说出来。例如，张果果有一段

[1] 孙柏：《〈无问西东〉的青春叙事和历史书写》，《电影艺术》2018 年第 2 期。

说给四胞胎/观众的话:"愿你在被打击时,记起你的珍贵,抵抗恶意;愿你在迷茫时,坚信你的珍贵,爱你所爱,行你所行,听从你心,无问西东。"这段本该由全知叙述者说出的话,借青年张果果之口说了出来。青年化的叙述语调,构成了整部影片的叙述基调,也传递着隐含的价值期待:希望每个人都像青年一样,认真对待人生,珍惜自我,锐意进取。至此,影片在作者、叙述者、被叙述者、叙述语调等方面完成了青春叙事的统一。

2. 数据库思维

在编剧时,李芳芳显然不想把故事说"死",而是要让叙事具有数据库思维的特征。《无问西东》是一种"'百科全书式'的'显性数据库'叙事"。列夫·马诺维奇认为,数据库是"结构化的资料汇集","数据库以其特有的技术形态正在成为人类重新认知世界、重塑自我表达的主导文化形式"[1]。他进一步提出"数据库电影"的概念。电影可以"把一切可能使用的元素聚集成一个数据库。整个作品的设计过程都围绕这个数据库展开"[2]。在数据库电影里,叙事不再是唯一的元素,其他的数据(元素),如图像、声音等也在加入电影。将这些多维元素连接起来形成轨迹,这就是叙述。"从狭义视角出发,数据库叙事特指多线索、多线性、以蒙太奇剪辑的方式将之综合的叙事方式。数字文化天然具有多线性的特点,而多屏幕、多视窗的电脑界面则让蒙太奇叙事成为某种'数字叙事'的基本范式,从而数字文化的流行变成一种美学形式,也让蒙太奇叙事,多线性、多线索的叙事被'网生代'的人们所接受。"[3]

在《无问西东》里,每一个故事都是一个数据库。以沈光耀的故事为例,这个数据库里主要的叙述链是沈光耀的参军选择,包含的数据(元素)有:西南联大校史、飞虎队、驼峰航线、沈母千里劝子、冰糖莲子汤、云南孤儿村等。这些数据不全是叙事,有的是图像,有的是声音,有的是符号,它们参与到沈光耀的故事中,构成了一个数据库。这个数据库还设置有链接的按钮。只要点击云南孤儿村这个链接按钮,就能进入另一个数据库(陈鹏的故事)里去。四个子数据库共同构成清华百年校史这一大数据库,彼此间又由链接的按钮联通。整部影片视角独特、体量丰富、链接灵活,带给观众不一样的观影体验。

[1] 李迅:《数据库电影:理论与实践》,《北京电影学院学报》2017年第1期。

[2] 车琳:《马诺维奇的数据库理论》,《北京电影学院学报》2017年第1期。

[3] 陈旭光、赵立诺:《现实精神、类型美学、媒介融合语境与新力量导演——绘制2018年中国电影文化地形图》,《中国文艺评论》2019年第1期。

三、诗性追求与诗意呈现

（一）诗性追求

《无问西东》的魅力还在于它用富有诗意的笔法营造了一个美的世界。对诗性的追求将影片的艺术品格推向了新的高度。

1. 浓郁的抒情性

《无问西东》的抒情性十分浓郁，有不少是直接话语抒情。例如，陈鹏对王敏佳表白心迹时说："你别怕，我就是那个给你托底的人，我会跟你一起往下掉。不管掉得有多深，我都会在下面给你托着。"直抒胸臆的对话（实际上是讲给观众听的话）重新展现了语言的魅力，但也被部分人诟病为过于煽情，显得不真实。确实，影片中的直抒胸臆已经饱和了，如果再满就会造成抒情泛滥、审美疲劳。

影片中的一些情节也很抒情。沈光耀牺牲的那一段戏就赚足了观众的眼泪。其实《无问西东》要传之"情"正是它所秉持的理想：珍惜自我、对自己真实、无愧于青春、坚定地去践行信念等。要注意的是，如果没有强大的剧情支撑，电影的理念就容易沦为廉价的心灵鸡汤。之所以这些抒情还不至于太过突兀，能在大部分观众的接受范围内，是因为其背后有完整的故事作保。尽管如此，影片的抒情仍显得有些单薄、空洞、概念化，容易被认为"影片过于煽情，通过很多手法来刻意累积、推高观众的感动情绪"[1]；但是反过来，假若不抒情，影片的理念又很难只通过故事情节去传达。

以青春成长题材的小说来比较。在里尔克的《马尔特手记》中，人物的所思所想、内心困惑都可以通过大段的文字直接陈述出来。可电影不能简单地借用文学的手法，在这里电影显示出它在叙事与抒情之间的两难性。《无问西东》在抒情上遇到的问题也是其他有着抒情诉求的电影面临的挑战。

2. "诗性"作为一个维度

"诗性"是《无问西东》的一个重要维度。在影片中，诗性的作用是发现美、呈现美，并赋予影片超越世俗的感染力。王敏佳受伤后，陈鹏把她送到蘑菇村，随后离去。他独自走在一条铺满金黄银杏叶的路上。不久后，王敏佳收到陈鹏寄来的一个盒子，打开盖子后，一层金黄的银杏叶就跳了出来。在以上片段里，镜头始终没有去捕捉陈鹏和王敏佳的面部情绪，只用银杏叶作为二者千里相思的中介物。

[1] 唐宏峰：《〈无问西东〉：常规技术下的光芒问题》，《当代电影》2018年第3期。

关于王敏佳的最后一幕是她去西域大漠寻找陈鹏。这时，镜头终于给了她的脸部一个特写。她还包着头巾，但是单凭一双眼睛，观众完全可以读出她在历经劫难后的坚定。她抱着一定要找到陈鹏的信心，头也不回地行走在大漠里。与出场时戴着口罩一样，包着头巾的镜头也暗示我们，这个开放式的结尾有无数种阐释的可能；它所携带的神秘性、所包蕴的想象性，印合的正是诗性的特质。

总之，在影片中，诗性与校园、青春、真心等关键词相交叉，但又自成一格。诗性，源于抒情又归于抒情，它是《无问西东》的又一个重要维度。

（二）诗意呈现

《无问西东》的诗性品质，依托于诗意得以呈现。有人认为："《无问西东》是一部个人化风格极强的作品，在诗意影像包裹下蕴含着冷静而理性的思考。"[1] 也就是说，影片中的诗意营造不是即兴的、随机的，而是经过精心的安排，并通过电影特有的视听语言表达出对美的认知。

1. 清华园寒冬：虚实相生的韵致美

冬日的清华园银装素裹，一身淡青色棉袍的吴岭澜出现在走廊下。想到转系的事，他心事重重。墨绿色的走廊和两旁堆了雪的树，整个冷色调的画面都是他清冷心情的写照。随后，吴岭澜走进校长办公室，画面色调开始变暖。梅校长坐在窗前，吴岭澜坐在他对面，阳光打在两人的侧脸上。接着，镜头拉远，阳光洒在窗户上，窗户呈现出暖黄色，预示着人物的情绪有了变化，人物的内心困境也有了转变的契机。在这一幕中，雪景、教学楼、校长办公室内的布局都是"实"的，人物心情、光和色调的变化则是"虚"的。实与虚盛放在一个空间里，相互缠绕，共同构成故事的情境。

冬天是一个适合沉思的季节，影片把吴岭澜的故事安排在冬天，而不是色彩更为明快的春夏秋，更能凸显出沉思的意味。这幅清华园寒冬图，因为有主体的贯穿而更具灵韵，有着一份虚实相生的韵致美。

2. 静坐听雨：动中有静的意境美

雨季到来时，西南联大的老先生在新修的棚屋里上课。雨从顶篷的缝隙中漏下来，窗外更是风雨交加，同学们根本听不清老师的话。老先生索性不上课了，他在黑板上写下"静坐听雨"四字。坐在窗边的沈光耀推开窗，只见仍有渔翁戴着斗笠坚守在小河边；

[1] 王晓旭：《诗意影像、精神问答与青春抚慰——评电影〈无问西东〉》，《艺术评论》2018年第3期。

远处,是冒着大雨跑步前行的联大学子。在瓢泼大雨中,"一二三四"的口号声整齐铿锵。

这一段里,先生和学生是静的,渔翁也是静的;大雨、雨声和跑步的学子是动的。这一幕极具中国传统诗学意味。静坐听雨是一种懂得顺应逆境的智慧。它不仅要求心静,还要求在聆听中有智性的参与,敏锐地领悟雨声的魅力;雨愈大,心愈静,在雨声中修心,进一步打通天地人的关系,获得豁达、洒脱的心境。同时,《无问西东》还赋予"渔翁"这一古典诗学形象一种新的精神,即乐观坚强,坚持自我。

3. 西域大漠:罗曼史与陌生美

空间线索在不声不响间营造出陌生化的审美体验。影片的时空跨度很大,有战争前夕的华北、抗战时期的西南,还有革命建设年代的西北。陈鹏到达西北大漠时,银幕上出现他和同事们分成两列走在铁轨两侧的镜头。在广角镜头下,黄沙在他们脚下不断扬起。夜间,沙漠的天空变成了玫瑰色。陈鹏背靠土塬,想念着远方的王敏佳。黎明时,一行人又开始上路,在黄沙中留下跋涉的脚印。

西域大漠是陈鹏理想开始的地方,也是王敏佳的爱情圣地。影片赋予这片壮阔的土地一种理想色彩,也赋予它一层爱的诗意。对于多数人来说,遥远的西域是一片神秘的处女地。雄奇的沙漠景观,为影片带来了另一重陌生的审美。这个所指丰富的陌生空间,折射了一代科学家为国奉献的无私精神,洋溢着爱情与追寻的蜜汁。它充满诗意,充满无限可能,它就是"远方"。

四、文化内涵与精神追求

(一)文化内涵:历史维度的文化构建

《无问西东》能成为票房"黑马",从自身质量上来说,还是本于深刻的文化内涵。首先,影片延续了儒家知识分子的情怀。古代儒家知识分子有一种入世情怀,他们心怀忧患,在关键时刻会率先履行历史使命。这是沈光耀的选择,也是陈鹏的选择。遇到困难时,他们不会轻易退让,而是积极应对。影片中,西南联大的学子们在极其艰苦的条件下求学,即使是在防空战壕里,老师们依然泰然自若地传道授业,学生们也在认真学习。在国家危亡的重要时刻,中华民族正是靠着这种坚忍不拔的民族精神,这种有担当、有大义的士人情怀,才能战胜艰难困苦。

其次,影片表现了勇于开拓的精神。西南联大建校之初,条件非常艰苦,可关乎民

族未来的教育不能落下，学校依然在建设中，这就是一种集体的开拓。沈光耀挺过了飞虎队的魔鬼式训练，成为一名优秀的空军；李想写下血书，请求组织把自己调到条件最艰苦的边疆；陈鹏放弃城市里的优越生活，跑到偏远的大西北研究核武器……这些个体身上也凝聚着勇于开拓的精神。

最后，影片传递出尊重文化、处处为学生着想的教育理念。吴岭澜看榜时心情颇为沉重，老校工安慰学生们："这次没考好啊，下回再努力呗。"西南联大搬到昆明后，建筑物料价格上涨，学校的建设经费困难。校长第一时间想到的是雨季快来了，若校舍未建好，学生们将极为不便。以上情节，都传递着尊重知识和文化、真诚为学生考虑的教育理念。这种理念是古代儒家教育理念与现代教育理念的结合，它构成了影片独特的文化内涵。

（二）精神追求：新时代的精神传承

《无问西东》能创下佳绩，也与其高迈的精神追求分不开，而当代中国需要的正是一种超越性的精神。张果果的故事讲的就是这一主题。站在良心、道德和利益的十字路口，该何去何从？他的最终选择包含着影片的良苦用心，也是影片传递的价值信息：在新时代，要继续传承先贤们用青春和生命保存下来的人性里最高贵的那一部分，因为它就是一个民族的精髓。

1. 对真实和真心的追问

"真实"（真心）是反复出现在影片里的关键词，它就是影片的一个子母题。吴岭澜想转系时，校长提醒他说，每天让自己沉浸在书本里固然有一种盲目的踏实，但是还忽略了一件事，那就是真实。沈光耀也曾听飞虎队军官说这个时代"缺的是从自己的心里给出的真心、正义、无畏和同情"。（见图2）

"'真实'是实现个体价值意义的永恒诉求，也是彰显人文精神的重要支撑。"[1] 寻找真实，有助于认识自己、认清自己的人生方位。放眼历史，寻找真实也有助于去蔽和祛魅，有助于认清发展的方向。

2. 爱的奉献与入世情怀

"爱"也是隐含于影片中的价值诉求。爱是什么？爱就是沈光耀说的同情。他一次次冒险违抗命令，节约口粮向孤儿投食。张果果资助四胞胎是出于爱；陈鹏对王敏佳不离不弃是一种爱；李想甘愿牺牲自己、救助他人，更是一种大爱。爱生生不息。

[1] 田振华、张芳：《〈无问西东〉："真实"是实现个体价值的永恒诉求》，《电影文学》2018年第20期。

图 2 沈光耀（王力宏饰）选择了舍生取义，这种精神代代相传

影片中还有明显的入世情怀。在战乱年代，入世情怀是沈光耀式的舍己为国；在和平年代，入世情怀是吴岭澜式的做好本职工作……入世情怀其实也是一种英雄主义：战乱年代有战乱年代的英雄，和平年代有和平年代的英雄。不论哪一种英雄，都忠于真实、心怀大爱，他们身上彰显着家国情怀和中国精神。

《无问西东》在题材选择、叙事策略、美学品位上，都有着不同于其他国产电影的地方。而真正使它从一众电影中脱颖而出，并占据品格制高点的决定性因素，是文化内涵和精神追求。影片包含着深刻的忧患意识：对当下国民性的观照，对中华文明未来发展的设想。它希望能在这个复杂的社会中为迷惘的人心提供良药，也为一代青年乃至全社会增加士气。这种意识催促着影片的精神探索一直往上攀，最终占据了制高点。站在高处的《无问西东》带着强大的力量切入历史和社会，发出深沉的现实主义之问，展示出一幅理想的社会图景。

五、《无问西东》的产业沉思

《无问西东》上映时已错过清华百年校庆的宣传期，但它还是取得了 7.54 亿元的票房，成为 2018 年国产电影市场的第一匹"黑马"。如上文分析，这份不俗的答卷与影片过硬的质量有关，也与整个产业环境有关。研究电影的产业环境，有助于更全面地把握这部电影的特质，了解与它相联动的电影市场；也有助于吸收有效经验，为其他影片提供启发和借鉴意义。

（一）互联网主控电影的制片宣发

1. 观影用户群定位

《无问西东》最早的身份是清华百年校庆献礼片，校园师生自然是重要的观影群体之一。在错过校庆档期后，影片又沉寂了五年多。2014年10月，企鹅影视决定投资《无问西东》。

《无问西东》是企鹅影视作为第一出品方参与的首部电影。在影片正式上映前，企鹅影视组织了30场观影活动进行市场摸底，观众有学生、白领等，涉及不同年龄层。企鹅影视副总裁常斌说："他们给予的评价非常高，我对这部电影最大的信心就是口碑。"[1]这次摸底也表明，《无问西东》的观影用户群是多元的、可拓展的，在宣发时有必要考虑多类型、多层次的观众。

从票仓分布来看，影片在二线城市占比最高。（见图3）观影用户活跃地区占比为：北京30.3%，上海18.5%，广州24.9%，深圳26.3%。（见图4）"而这种有着文艺片气质的电影，往往票房集中于一二线城市的高知人群中。"[2]北上广深等地区不仅高知人群较为密集，学生群体与白领群体也具有相当的体量，他们都是《无问西东》的潜在用户群。对用户群的摸底说明，影片的宣发离不开数据分析，这正是互联网出身的企鹅影视所擅长的。"作为互联网影视公司，用户分析、数据能力是其优势所在。而结合腾讯视频多年积累的用户观影大数据、微信等腾讯系平台的宣发优势，为《无问西东》打开了最大范围的观影用户群。"[3]

2. 档期选择

档期选择直接影响着影片的票房及口碑。2017年12月6日，《无问西东》举行新闻发布会，公布影片上映时间是2018年1月12日。1月中旬是一段相对比较安静的时期，对《无问西东》来说再适合不过。其优点是：（1）2017年刚刚过去，观众对2018年的电影市场充满期待。《无问西东》的出现，正好有一种"开启2018年"的仪式感，迎合了观众对2018年的想象与期待。（2）这个时期贺岁档的热闹还未开幕，给《无问西东》让出了空间。毕竟这是一部需要深思的影片，若放在贺岁档前后上映，观众可能会失去仔细咀嚼的耐心。"《无问西东》适合观众在一个相对安静或者说不浮躁的状态下去看，

[1] 秦泉：《在〈无问西东〉"走心"爆款后，企鹅影视未来只做"主控"项目》，百家号"三声"2018年1月19日（https://baijiahao.baidu.com/s?id=1590001664860024066&wfr=spider&for=pc）。
[2] 吴燕雨：《〈无问西东〉票房逆袭："文艺"商业如何兼得？》，《21世纪经济报道·数字报》2018年1月26日。
[3] 同上。

图 3 《无问西东》票仓分布（数据来源：猫眼）

图 4 《无问西东》观影用户活跃地区（数据来源：猫眼）

而和那些喜剧色彩很浓的电影如果在同时期放映,对我们来说是一种伤害。"[1](3)1月也不是最冷的档期,它具有辞旧迎新的意义,又在贺岁档之前,有望掀起年度电影的第一次高潮。"这个时间段既能获得贺岁档烘热市场的红利,又避开了春节前两周的大盘降温以及春节档电影的巨量宣传噪音。"[2](4)好口碑的电影需要足够的释放时间,从1月中旬到2月中旬的贺岁档,中间的时间正好能用于《无问西东》的话题发酵和口碑释放。"对于口碑很好的片子,最佳档期是一个长一点的口碑释放档期","1月上映,这个档期符合较长的释放周期。前面热闹的商业片已经基本消化,后面没有大商业片将其拦腰截断,基本可以稳稳地走到春节"。[3](5)冬季气候寒冷,室内活动的时间相对较多。这个时候在电影院看《无问西东》是个不错的选择。影片中积极向上的力量也适合在冬季蔓延,给观众带去热情和温暖的体验,从而有利于影片的口碑宣传。

这次档期选择是对的。影片上映两天后票房突破1亿元,4天后票房突破2亿元,与当时正在热映的《勇敢者游戏:决战丛林》基本持平。接下来,票房破3亿元用时7天,破4亿元用时9天,破5亿元用时12天,破6亿元用时16天。票房每突破1亿元,用时平均在2~4天,基本上是稳步增长。到第26天时,影片票房突破7亿元。(见图5)

再将《无问西东》与《勇敢者游戏:决战丛林》和《神秘巨星》进行对比,进一步说明档期与票房的关系。同档期的《勇敢者游戏:决战丛林》[4]仅在上映一天后(1月13日)就达到了1亿元的票房峰值(其中分账票房9427.1万元),但此后票房一直呈下跌状态,1月14日、15日跌幅较大,一天时间下跌了4756.3万元。1月20日和1月27日有两次小回升,但已无法改变后期票房低迷的状态。相比之下,《无问西东》前一个月的票房有几次回升,分别在上映第6、9、16、23日。《无问西东》上映之初的票房不似《勇敢者游戏:决战丛林》达到峰值,但凭借影片质量和持续的宣发,每日票房在起伏中逐渐达至峰值,整体的票房收益也超过了《勇敢者游戏:决战丛林》。(见图6)

与前后档期的印度电影《神秘巨星》[5]相比,《神秘巨星》在中国大陆的总票房是7.47亿元,与《无问西东》相差不大。它的首日票房为4366.7万元,那一天《无问西东》的票房刚好跌到了上映8日以来的最低值(3302.0万元),可见《神秘巨星》的上映对

[1] 许嘉:《现象级的〈无问西东〉不可复制?但是,好的电影永远可以复制!》,《南方都市报》2018年1月22日。
[2] 同上。
[3] 吴燕雨:《〈无问西东〉票房逆袭:"文艺"商业如何兼得?》,《21世纪经济报道·数字报》2018年1月26日。
[4] 该片于2017年12月20日在美国上映,2018年1月12日在中国大陆上映。
[5] 该片于2017年10月18日在印度上映,2018年1月19日在中国大陆上映。

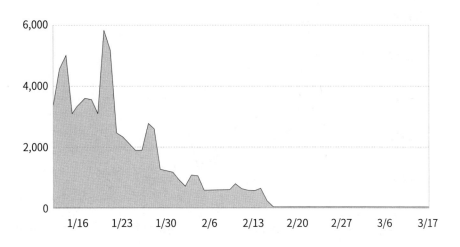

图 5 《无问西东》票房走势（数据来源：猫眼）

图 6 《无问西东》与《勇敢者游戏：决战丛林》票房走势对比（数据来源：猫眼）

《无问西东》有一定的冲击。在接下来的 1 月 20 日，《神秘巨星》的票房达到 6770.3 万元的峰值，《无问西东》的票房也在紧锣密鼓的宣传中回升到 6274.4 万元的峰值。之后，《无问西东》的票房基本呈下降趋势，而《神秘巨星》在上映后第 9、10 天（刚好是双休日），分别取得了 4819.0 万元、4445.5 万元的成绩。（见图 7）

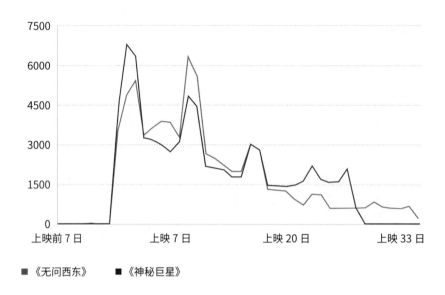

图 7 《无问西东》与《神秘巨星》票房走势对比（数据来源：猫眼）

通过对比发现，《无问西东》选择了一个最适合自己的档期。它遇到的第一个挑战，是与同日上映的《勇敢者游戏：决战丛林》对决，后者有好莱坞的光环加持，又有道恩·强森等明星加盟，上映之初便票房不俗。但是接下来这种冒险、动作、奇幻的类型容易让观众产生审美疲劳。相比之下，《无问西东》让人觉得新鲜，刷新了观众的观影认知，因此它在票房上逐渐胜过了《勇敢者游戏：决战丛林》。《无问西东》遇到的第二个挑战是《神秘巨星》。来自宝莱坞的《神秘巨星》同样有制胜的卖点，如特有的印度电影风格、由阿米尔·汗主演等。在此之前，阿米尔·汗的《三傻大闹宝莱坞》等影片就颇受好评，在中国也颇有观众缘；2016 年他出演的《摔跤吧！爸爸》[1] 更是引发热潮，可以说在《神秘巨星》上映前，《摔跤吧！爸爸》的余热仍未退去，中国观众对他的新作品充满期待。好在档期不一样，《神秘巨星》的首映比《无问西东》晚了一周。在前面的 7 天里，《无问西东》已逐渐被观众熟知，积累了大量口碑，具备了相当的话题度，这一受众基础有利于它在《神秘巨星》上映后仍能保持自己的节奏，稳步获取票房。由此可见，档期的选择与票房紧密相连，"若做回事后诸葛，《无问西东》选择在 1 月 12 日登陆大银幕，

[1] 该片于 2017 年 5 月 5 日在中国大陆上映。

确实是着好棋"[1]。

3. 观影活动和路演

《无问西东》的宣发由企鹅影视总控，麦特、太合、影联等团队也参与合作。这次宣发打的是综合牌，企鹅结合自己的互联网优势，分析了用户大数据，并借助微信等腾讯系的新媒体为《无问西东》联合造势。

正式上映前，企鹅影视组织了30场观影活动，每场选取10名"黏性很强"的观众。300位观众来自不同群体，"涉及每个年龄段人群，比如学生、职场白领、中老年观众，甚至还有家长带孩子来看的"[2]。不同观众的反馈为下一步宣发打下了基础。

在路演方面，《无问西东》则不打常规牌。从2018年1月9日起，《无问西东》在7天时间里一共做了15场路演，平均一天两城。主演黄晓明、章子怡、陈楚生都非常积极地配合。至于路演城市，宣发团队并没有纠结于是一线还是二线，更多的是结合主演们的粉丝基础来敲定，次要的考虑因素则是该城市是否为票仓城市、当地传媒发达程度、艺人的时间协调等。例如，最后一场路演是在黄晓明的老家青岛，由于黄晓明在故乡有良好的粉丝基础，这次路演十分成功。

观影活动和路演的主要目的是让观众了解电影，同时激发讨论欲，使其获得情感触发，带动起对影片的参与感。首先，"让观众有讨论欲的电影可能成为爆款"[3]；有讨论欲，就意味着《无问西东》可能会成为公共话题，从民间生发的话语力量可能会自发引领社交媒体上对该影片讨论的热潮。由于宣发兼顾到了不同层次、不同年龄的观众，影片的影响力自然就辐射到不同的领域。常斌发现很多与电影关系不大的领域（如亲子教育领域）都在聊《无问西东》，甚至把"无问西东"作为公号文章的标题，说明这部电影的渗透力是可观的，它已经具有了不可忽视的影响力。其次，情感触发也是一个关键点，崇高美促成了独特的感染力，影片对不同人群都发挥着广泛的共情作用。陈鹏向王敏佳告白的片段、沈光耀牺牲的片段都是泪点所在。在2018年1月9日清华大学的首映礼上，《无问西东》就被现场观众誉为"史诗级的催泪卸妆大片"，影片后来的热映也证实，真实的情感触发是它获得好评的重要原因。（见图8）

[1] 许嘉：《现象级的〈无问西东〉不可复制？但是，好的电影永远可以复制！》，《南方都市报》2018年1月22日。

[2] Grace：《口碑发酵，票房逆袭，〈无问西东〉背后的故事比电影更精彩》，21世纪商业评论2018年1月21日（http://www.myzaker.com/article/5a647caad1f149ac06000035/）。

[3] 秦泉：《在〈无问西东〉"走心"爆款后，企鹅影视未来只做"主控"项目》，百家号"三声"2018年1月19日（https://baijiahao.baidu.com/s?id=1590001664860024066&wfr=spider&for=pc）。

图8 《无问西东》清华大学首映礼

4. 物料投放和品牌效应

一部好电影的成功离不开物料的助威。《无问西东》在物料投放方面用足了心思。首先是预告片的投放。2017年12月6日《无问西东》发布了"只问深情"版预告片，播放量达到4958万；12月13日发布了"他们为何而来"人物情感特辑；12月17日发布了"青春长歌"特辑；12月27日宣传曲《无问》MV正式发布。进入2018年后，人物版预告片（1月11日）、同名推广曲MV（1月15日）、"真实的你"版预告片（1月17日）、"背家训"正片片段（2月7日）陆续发布。

再来看海报的投放。《无问西东》在海报投放上造足了声势。从时间上来划分，有"时间引擎"定档海报、预告海报、倒计时海报、公映海报。其中，最早的海报曝光时间是2017年11月30日，即影片上映前43天。随后，海报又按照影片的上映节奏依次投放，确保了其宣传贯穿于影片上映的始终。从类型上来划分，有正式海报、物料海报。正式海报又包括人物海报（深情版人物海报、真实版人物海报、盛放版人物海报）、台词海报。物料海报则包括MV海报、歌词海报、热点海报。（见图9）

海报的侧重点各不相同，总的来说，突出了青春、治愈、盛放、勇敢等主题词。此外，影片还有动态海报、现实问题海报、诙谐版海报、乐高新年海报等。在影片上映5天后，票房已突破2亿元，《无问西东》海报的合辑开始攻占各种网站和自媒体，继续为影片造势。1月17日，海报宣传达到高潮，关于这部电影海报设计技巧的剖析文也出现在网上。看来《无问西东》的海报除了完成宣传任务外，还成为教科书级别的模板。

制作多种类型的影像及平面物料,是为了扩大宣传面,吸引不同群体的观众。例如,有的人可能会被某句台词戳到心底,有的人可能会对剧中的某个人物发生兴趣……易于传播、一目了然的海报是电影宣传的好搭档,对于《无问西东》这样一部充满文艺气息的电影来说,丰富的海报也构成了其宣传特色的一部分。

其次,品牌效应的宣传作用也功不可没。清华大学这个招牌本身就是一个大IP。影片的主演章子怡、黄晓明、张震、王力宏、陈楚生以及主题曲的演唱者王菲,也有强大的粉丝号召力,是影片宣发的坚实保障。还有老戏骨米雪、"80后"实力演员铁政等,影片的艺人阵容十分强大。他们囊括了不同年龄段的粉丝,其自身的

图9《无问西东》"爱你所爱"海报

品牌效应就是最佳的宣传力量。在清华大学的首映礼上,导演冯小刚、陈可辛,电影人史航、程青松,演员梁静,主持人陈鲁豫,时尚集团总裁苏芒等友情出席,亲友团的宣传作用亦不容小觑。

在整个宣发流程中,《无问西东》并不依靠夸张的噱头,而是紧抓青春、真实、清华等几个关键词,自然地依托于明星自身的品牌效应;在影片上映后又以质取胜,吸引了徐峥、陆川、张纪中、李冰冰、周冬雨等微博大V的关注,让话题再次发酵。(见表1)

表1《无问西东》新浪微博数据

大V推荐度	67%
关注人次	21210
点评人次	1216331
视频播放	13.8亿

同时，吸取了以往文艺片的教训，在物料投放上不再那么高冷，以期在最大层面上捕捉观影群体，抓住观影主力。将《无问西东》与文艺片《黄金时代》对比，就能发现前者的宣发更接地气。《黄金时代》讲的是民国女作家萧红的故事，由著名导演许鞍华执导，在演员阵容上也囊括了汤唯、王志文、郝蕾、袁泉、黄轩等人，可谓是强强联合。但影片票房惨淡，仅有5154.47万元。仔细分析，在《黄金时代》的观众中，硕士学历及以上的高知人群占比较高。这个群体主要集中在一、二线城市，尤其是一线城市，但他们显然不能构成市场的主力。《无问西东》则不那么高冷，在宣发上大打青春牌，吸引了更年轻占比也更大的观影群体。（见表2，图10、11）

表2 《无问西东》与《黄金时代》观众活跃地区（数据来源：灯塔）

活跃地区	《无问西东》	《黄金时代》
一线城市	16.80%	45.30%
二线城市	41.10%	35.00%
三线城市	17.60%	9.40%
四线城市	24.50%	10.20%

（二）电影工业美学下的市场分工

1. 高校联动

《无问西东》最初的设定是清华大学百年校庆献礼片，与清华大学渊源颇深。据悉，清华大学推动了影片的投资，影片的总策划人之一尹鸿亦是清华大学新闻与传播学院教授。在影片策划前期，清华大学对于影片的立意、题材都进行了把控。清华大学的背景为影片提供了一定的便利。一是场地的支持。影片中不少场景（如吴岭澜去见校长、陈鹏拉着王敏佳奔跑）都拍摄于清华大学校园内，首映礼也在清华大学举行。二是宣传的支持。清华大学对影片的宣传、其他媒体以清华大学为切入点对影片的宣传，都在客观上分流了宣发的压力，也使宣发的面向更加多元化、辐射面更广。不管是场地支持还是宣传支持，都在一定程度上降低了影片的成本，有利于影片的成本控制和制作控制。

《无问西东》与清华大学的合作亮出了一张新颖的牌，在华语电影市场中开启了一种新的影片生产制作方式。一方面，这种方式以高校深厚的文化底蕴为保证，高校的参与为影片提供了主流意识形态上的可取经验，确保影片能获得上游文化的支持；另一方

图 10 《无问西东》观众教育程度
（数据来源：灯塔）

图 11 《黄金时代》观众教育程度
（数据来源：灯塔）

面，影片又与有着理想情怀的制片方合作，通过不拘一格、敏锐灵活的制作方式寻求多样化的市场契机，以争取口碑和市场的双赢。迄今为止，在中国，大学宣传片仍是一个新事物。虽然北京大学、中山大学、西安交通大学等都拍摄了宣传短片，但一是没有得到大面积的推广，二是这些短片还远远达不到电影的体量。"相比之下，美国高校在'公共关系'领域所做的探索，的确颇为前卫、大胆。"[1] 可以大胆地猜想，随着教育事业的发展、社会大众对教育的日渐重视和电影市场的进一步成熟，国内的高校宣传片会有很大的突破空间和上升空间。对高校方和电影方来说，这种合作既是机遇又是挑战；从其实践中碰撞出来的文化活力、市场活力，都是值得我们倾心期待的。

2. 制片人中心制下的作者电影

《无问西东》的导演李芳芳早年以少年作家的身份成名。早在 1994 年，年仅十八岁的她就出版了轰动一时的文学作品《十七岁不哭》。四年后又凭借同名剧本问鼎飞天奖一等奖和金鹰奖一等奖，成为两个奖项有史以来最年轻的编剧。后来，李芳芳前往美国

[1] 《论 2038 年版〈无问西东 2〉拍摄之必要性与可能性》，澎湃新闻 2018 年 1 月 23 日（https://baijiahao.baidu.com/s?id=1590361979286804002&wfr=spider&for=pc）。

留学，就读于纽约大学电影学院研究生院导演系，是李安的同门师妹。在美国的学习为李芳芳开阔了更大的视野。作为一名新锐导演，她既有自己的艺术理想，又必须服从于制片人中心制，以在电影市场中谋求一席之地。为此，她选择了一种灵活的方式来拍摄《无问西东》。

在题材与思想上，《无问西东》有明显的向主流靠近的倾向，可归入"新主流"之列。以往的国产电影在处理类似的大题目时，常常过于严肃，使电影与生活严重脱节，难以调动起观众的兴趣。然而，李芳芳的处理却一反传统手法，有轻快的一面。影片的剪辑虽有交叉，但故事的叙述行云流水；悲壮、崇高与清新、日常始终相连相缀，既能触发观众情绪，又能带动观众深思，给人以喘息的空间。这种处理方式中有女导演的细腻与柔情，亦能显示出导演调适自身位置的能力。李芳芳吸取好莱坞制片人中心制的经验，适应中国体制，在中西融合的视野下，努力做好一名能讲好中国故事的（跨）类型片导演。同时，她也发挥自己的文学素养为电影锦上添花。这表明在电影工业美学的背景下，"作者电影"的理想依然有实现的空间，这需要导演具有明晰的体制内作者的身份意识，"置身商业化浪潮和大众文化思潮的包围之下，将电影的商业性和艺术性统筹协调，达到美学的统一"[1]。

总而言之，李芳芳走出了一条适合她的道路。她在自我身份上的灵活转变、对自身优势的整合利用，为其他导演（尤其是个人风格明显的导演）提供了相应的借鉴。在《无问西东》里，我们看到了李芳芳的立场，感受到了她的情感，她的个人风格更是给我们留下了深刻的印象。

3. 口碑效应：媒体、观众与市场需求

在华语电影市场逐渐转型的今天，随着观众审美能力的提升，电影市场对影片的实力提出了更高的要求。其中，口碑效应标志着电影市场的进一步成熟。

在理性的电影市场里，依托于质量的口碑效应才是站得住、靠得稳的真理。《无问西东》的出品方之一太合娱乐正是看中了影片过硬的质量，"《无问西东》中的青春展现了时代风骨，格局之宏大是近年来国产电影中绝无仅有的，它传承了中华民族的气节，并体现了可贵的时代精神，这样的气质符合太合娱乐一直以来的选片态度：电影除了追求商业利益以外，更要注重正向价值观和积极世界观的表达。在情怀沦为谈资的今天，太合娱乐以对高品质内容的坚守来表述自己的文娱理想，对《无问西东》七年的陪伴印

[1] 陈旭光、张立娜：《电影工业美学原则与创作实现》，《电影艺术》2018年第1期。

证了其在支持精品上的坚定决心"[1]。企鹅影视的常斌也说:"我对这部电影最大的信心就是口碑。"[2]

最终,《无问西东》真诚、美好的气质打动了观众,影片的家国情怀、时代风骨、人性真实,提升了观众的观影体验。《无问西东》口口相传的口碑效应,为同样追求深度与高品质的影片及影片制作发行方提供了一条迈向高端的可行性经验:打造精品—依托成熟观影群体—口碑效应—往产业链上游发展。(见图12~14)

4. 同类型电影示范

电影的类型化与市场需求、产业格局紧密相连。"中国电影的类型化发展之路,也是中国电影的市场培育之路。"[3] "从中国电影的历史发展进程而言,类型的概念自引入起便早已泛化,不同的社会结构下有不同的电影制作模式,特定的意识形态里产生出特定的类型。"[4] 而《无问西东》的成功营销,体现出中国电影市场在类型化探索的同时亦保持多元化追求,表征着观影群体对电影产品的需求并不局限于类型化范式,电影市场的空间有进一步拓展的可能,而一种更加开放、灵活的电影生态正在形成。

《无问西东》兼有故事片、青春片、文艺片的特质,也具有校园片、爱情片、战争片的元素,任何一种类型规定,都是对它的窄化与浅化。它并非热门电影类型,宣发时也不能只打某一种类型牌。为此,企鹅影视从作品思路而不是产品思路入手,立足于影片内容,对其进行全面的剖析与宣发。他们既不把《无问西东》简单地定义为文艺片,也不粗暴地将其定义为商业片,"《无问西东》是一个纯粹的电影,具有很高的电影属性"[5]。他们关注的是电影是否有一个好的"中国故事",是否具有深切的人文关怀和真挚动人的情感。这些因素才是一部电影成功与否的支点。

作为一篇"命题作文",《无问西东》的故事很难被其他影片复制;其类型模式也很难在短期内被复制,即使有模仿的片子,也不一定能达到《无问西东》的水准和收益。但正是这种"非类型片""作品而非产品"的设定,以及它在艺术电影、类型电影和商

[1] 《〈无问西东〉票房破7亿 太合娱乐7年坚守终等花开》,新浪娱乐2018年2月7日(http://ent.sina.com.cn/m/c/2018-02-07/doc-ifyrkrva4692264.shtml)。
[2] 秦泉:《在〈无问西东〉"走心"爆款后,企鹅影视未来只做"主控"项目》,百家号"三声"2018年1月19日(https://baijiahao.baidu.com/s?id=1590010664860024066&wfr=spider&for=pc)。
[3] 陈旭光、石小溪:《中国当下类型电影的审视:格局与生态、美学与文化》,《民族艺术研究》2017年第6期。
[4] 张义华:《中国电影的类型探索之路及展望》,《电影文学》2018年第21期。
[5] 红拂女:《看47分钟样片就拍板加盟,这家公司投〈无问西东〉的勇气是什么?》,百家号"娱乐资本论"2018年1月18日(https://baijiahao.baidu.com/s?id=1589892222468581936&wfr=spider&for=pc)。

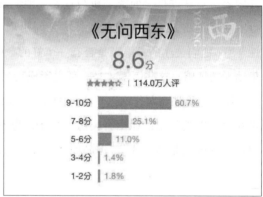

图12 《无问西东》豆瓣评分

图13 《无问西东》猫眼评分

图14 《无问西东》淘票票评分

业电影之间的平稳桥接，能为其他非类型片、跨类型片提供有益的借鉴，有助于电影市场多元化格局的形成。

5. 市场潜力

（1）互联网主控电影的前景

2014年，企鹅影视副总裁常斌在看了《无问西东》47分钟样片后被深深地吸引，决定投资。随后，企鹅影视成为影片的第一出品方，《无问西东》也成为企鹅影视首部主投主控、作为第一出品方亮相的电影。"此前，这家公司以打造出多部精品网剧闻名，在电影领域还一直是参投的角色。"[1]

企鹅影视全称为上海腾讯企鹅影视文化传播有限公司，隶属于腾讯旗下，参投过的作品有电影《捉妖记2》《夏洛特烦恼》《绣春刀2》《建军大业》《拆弹专家》、网剧《鬼吹灯之精绝古城》、纪录片《风味人间》等。对这家尚且年轻的公司来说，参投就是试水，就是去了解整个行业的现状，为下一步发展做准备。但一味地参投并不能推动它在行业中脱颖而出，由于参投环节繁冗、参投声音太多，作品的品质也难以保证，造成了资源的极大浪费。为此，不少互联网出身的影视公司都交了学费。

从《无问西东》起，企鹅影视开始主控电影，其作为互联网影视公司的控片力方始显现。而企鹅影视今后的发展计划，正是逐渐放弃参投，转向主控及联合开发项目。所谓主控，就是在项目中作为第一出品方，拥有最大的话语权。一方面，从项目发掘、团队选择到宣发都进行全面把控，全程参与；另一方面，在电影制作上又选择与传统的电影公司合作，高效吸取制作经验，确保电影的质量。企鹅影视在运营模式上的转变，显示了其对电影市场的野心。事实上，企鹅影视并不是腾讯旗下唯一的影视公司。在进军电影市场时，腾讯开启的是双影视公司的发展模式。除企鹅影视外，腾讯还拥有腾讯影业，有媒体将两家子公司的竞争与平衡形容为"双子互搏"[2]。

对《无问西东》这样一部难以归类又明显带有文艺色彩和高知内容的电影来说，传播是一个巨大的挑战。弄不好很有可能会像《黄金时代》那样"壮志未酬、孤芳自赏"，所以营销非常重要。企鹅影视的参与是《无问西东》的福音。第一，作为第一次进行主控的公司，企鹅影视有勇气摒弃一般的套路，用新颖的方式进行宣发。不管是受众定位还是物料投放，都显示了不走寻常路的魄力。第二，企鹅影视是腾讯系公司，互联网数据分析和网络传播是其优势，这对于《无问西东》这样需要获得认可的影片来说是十分

[1] 红拂女：《看47分钟样片就拍板加盟，这家公司投〈无问西东〉的勇气是什么？》，百家号"娱乐资本论"2018年1月18日（https://baijiahao.baidu.com/s?id=1589892222468381936&wfr=spider&for=pc）。

[2] 李甜、李静：《〈无问西东〉爆款背后 腾讯旗下"双子"互搏影业》，新浪科技2018年2月4日（http://tech.sina.com.cn/roll/2018-02-04/doc-ifyreuzn2501279.shtml）。

便捷的有利条件。第三,《无问西东》与企鹅影视互为"试验品",影片本身的质量符合企鹅下一步的发展走法,即打造精品,走产业链上游;影片的内容、质量也都与企鹅的计划相得益彰,碰撞的效果自然翻倍。第四,《无问西东》是企鹅影视主控的"初恋",故而企鹅更用心,在坚决出新的同时也保持必要的谨慎。对整个宣发环节的设计正是基于这样的谨慎考虑。例如,在票房从2亿元向5亿元突破的过程中,宣发方投放了大量海报,在物料方面乘胜追击,以减轻票房攀升时依靠口碑孤军奋战的负担。

好的制片方对好的影片而言是锦上添花。企鹅影视对《无问西东》的主控,显示了互联网公司作为一股新力量主控影片的潜力。"互联网＋电影"的发展模式要追溯到2015年前后。2011年乐视成立了乐视影业。2014年上海电影节上保利博纳总裁于冬预言,在将来电影公司都将给"BAT"[1]打工。2015年互联网公司成立影业公司的现象呈井喷之势,但"互联网行业进入电影圈是带着一丝尴尬的,毕竟,钱太多的'门外汉'很可能是一个搅局者……电影圈毕竟是一个拿作品说话的地方"[2]。很多互联网影视公司并没有赚到想象中的第一桶金。以腾讯影业为例,2016年12月腾讯影业主控的《少年》就惨遭滑铁卢,总票房仅1587.8万元。这说明互联网虽然具有信息、数据、流量、效率等方面的优势,但这些优势对电影来说不是绝对的。电影既有产品的一面,又有艺术品的一面。所以,在短时期内互联网影业很难取代传统电影公司一统天下。近年来,互联网影业也在慢慢摸索市场规律,了解更多与电影相关的知识,对电影的内容、质量提出更高的要求,部分公司的投资在慢慢回温并取得成果。以《无问西东》为例,企鹅影视对它的主控便是本着慢工出细活的标准。

互联网主控影片的现象已经改变了传统的电影格局。目前,新的产业链仍在生成中,其布局尚未定型,电影市场的话语权也处在变革阶段,这把双刃剑对于所有的参与者既是机遇又是挑战。而新的行业机制正在这种多方位的探索与磨合中逐渐形成,无论这个过程是快是慢,互联网与电影相互渗透、弥补、学习的趋势都将延续下去。

(2)《无问西东》与新主流电影

《无问西东》也为艺术片向新主流电影靠拢提供了宝贵启示。传统观念认为,艺术片与主旋律、商业片是很难兼容的。为打破这个魔咒,1999年马宁首次提出"新主流电影"的概念:"'新主流电影'是相对主流电影的困境而提出的战略性创意。……应该发挥国

[1] BAT 是百度(Baidu)、阿里巴巴(Alibaba)、腾讯(Tencent)三家互联网公司的首字母缩写。
[2] 肖扬:《互联网＋的电影之路需要踏实的精耕细作》,《北京青年报》2017年5月11日。

产电影的'主场'优势,利用中国本土或者传统的文化'俚语环境',有效地解放电影的创造力。应该在以较低成本赢得较高回报的状态下,恢复电影投资者、制作者和发行者的信心。"[1] 马宁所说的"小成本"在日后遭到了现实的颠覆,"新主流电影"也成为一种"新的话语"被广泛接受。陈旭光认为,新主流电影是对电影"三分法"的跨越:"一是主旋律电影商业化","二是商业电影主流化","三是艺术电影主流化"。[2]

"《智取威虎山》《湄公河行动》《战狼2》《红海行动》《无问西东》等近年来产生广泛影响力的作品,使得主旋律、商业、艺术这三者人为的分界线变得模糊了。于是,人们开始用一个新的概念来表述这种现象——'新主流电影'。"[3]《无问西东》也具有新主流电影的特征,实现了艺术电影的主流化和商业化。先来看主流化。影片中传达的善良、真心、正义、同情以及年轻人敢于担当的精神,正是社会的稀缺品,也是影片的爆发点。这样的价值诉求使影片与主流实现了无缝对接。再来看商业化。一般来说,艺术片要想获得商业效益是比较困难的,但主旋律的内在价值呈现是《无问西东》打开市场的坚实推力。在大众的艺术欣赏力还不是特别稳定的今天,伴随着主流期待视野的进一步明晰,具有鲜明理想主义、爱国主义立场的《无问西东》在市场上找到了坚固的立足点。同时,在主流话语的覆盖下,在商业配置的影响下,影片仍然保持着独立的艺术品质,能在众多作品中被一眼认出来。(见表3)

表3 近年来较有影响力的几部新主流电影对比(数据来源:猫眼、豆瓣、中国票房网)

片名	上映日期	票房(亿元)	年度票房排名	豆瓣评分
《无问西东》	2018.1.12	7.54	21	7.5
《智取威虎山》	2014.12.23	8.81	20	7.7
《红海行动》	2018.2.16	36.5	1	8.3
《战狼2》	2017.7.27	56.83	1	7
《湄公河行动》	2016.9.30	11.86	6	7.9

《无问西东》能向新主流电影靠拢,与它自身融合了剧情、艺术等多种类型有直接

[1] 马宁:《新主流电影:对国产电影的一个建议》,《当代电影》1999年第4期。
[2] 陈旭光:《中国新主流电影大片:阐释与建构》,《艺术百家》2017年第5期。
[3] 尹鸿、梁君健:《新主流电影论:主流价值与主流市场的合流》,《现代传播》2018年第7期。

关系。多类型的融合，有利于影片与不同的方向挂钩，在多个层面上寻找突破口，并向综合式的新主流电影迈进。这种趋势并不是个别现象：在各种类型的新主流电影中，故事都不乏精彩，内容新奇饱满，整体制作趋于精良，这本身就体现了电影的发展。而新主流电影的市场效应则反映了曾经困扰着类型片的死结正在被解开、激活，国产电影的思想、美学层面正在与市场产生深刻的联结；一切都被纳入市场的考量下，在这样的先决条件下，电影的内容、质量就成了竞争力中的核心因素。在这个方面，《无问西东》也做出了良好的示范。

六、全案评估：艺术质量与市场运营的双赢

在 2018 年的国产电影中，《无问西东》具有较为领先的影响力。从艺术质量上来说，影片较好地把握了独特的题材，在 138 分钟的时间里讲述了四代清华人追问真心、无愧于自我选择的人生故事，以人为本，别出心裁地勾勒出一部百年清华大学校史。影片从头到尾都呈现出与众不同的风貌：在叙事上，借鉴数据库思维，采用多线交叉的叙事方法，每个故事都丰满、立体；在美学上，影片有浓郁的诗性特征，一景一物、一言一行莫不关情，富有诗意的视听语言提升了整部电影的审美属性；在文化内涵上，影片以丰富的文化积淀为基础，追问真心，追求理想，充满入世情怀，具有积极、超拔的精神属性。综观 2018 年的国产电影，精雕细琢的《无问西东》以质取胜，像一股清新的春风，刷新了观众的审美感受力。

从市场运营上来看，互联网公司（企鹅影视）主控是《无问西东》收获 7.54 亿元票房的坚实保障。在宣发策略上，制片方通过大数据分析，结合以往的文艺片经验教训，对影片的观影用户群进行了科学的定位，兼顾到各线城市的不同年龄段，打出青春、清华、西南联大、真心等不同口号；理性地投入相关的观影活动和路演，最大限度地锁定观众。同时制定合理档期，选择不冷不燥的 1 月，避开与贺岁档争抢热度的冲突，也避开电影市场低迷的冰冻期，迎合观众对新一年电影的期待。同时，紧扣影片上映进度投放物料，物料尽可能出彩，使物料自身也成为独立的话题。而各位主演自带的品牌效应，在影、视、歌方面的重叠影响力更是影片自带的宣传优势。

从电影工业美学的角度来看，《无问西东》见证了国产电影的产业升级和工业美学建构。电影工业美学是陈旭光在 2017 年提出来的概念，它立足于电影本体的特征，也

兼顾电影的商品属性和市场属性,是一个在电影产业中动态发展的观念体系,"而且应该是一个复杂多元的体系性构架"[1]。陈旭光认为,电影工业美学要侧重于文本,即电影的内容层面;也要兼顾电影的技术、工业层面;最后要落实到"电影的运作、管理、生产机制的层面"[2]。以《无问西东》为例,影片在电影工业美学的三个层面上都做得较好。第一,好的故事、高尚的精神追求已经让它胜出了第一步;第二,影片的剪辑与特技(如沈光耀当飞行员的片段)也忠实地为内容服务,做到了不满不缺、恰如其分,能出色地辅佐影片思想和情感的传递;第三,影片的商业运作也非常出彩,超出了预期的效果。

影片在市场上的成功,见证了互联网公司在电投上的决心、艰辛和经验,透视出互联网公司主控电影的未来。《无问西东》现象也促使我们思考这样的问题:电影市场的资源正在重组中,互联网资本对电影的觊觎或许不是纯然的坏事,二者的碰撞与交融必定会促进行业的发展。总之,新的行业机制正在形成,在这个过程中,除了博弈的各方之外,我们希望电影作品本身也是受益者,希望在不断革新、调整的产业格局中,国产电影的质量会有更大的提升。

七、结语

在任何时候,票房的逆袭都是电影市场的兴奋点。但是,这样的幸运儿毕竟只是少数。如果说票房的逆袭是表象,那么质量才是影片广受欢迎的深层原因。《无问西东》于2011年开机,2018年才正式上映,中间补拍、调整若干次。慢工出细活,是为了等到最好的时机华丽绽放。它所受到的瞩目,证实它挺过了观众的检验和市场的考验。《无问西东》现象印证了内容、口碑之于电影的重要性,也揭示出电影内部亘古不变的某些真理:虽然市场瞬息万变,但好的作品永远散发着光华;或许噱头能制造一时的风光,但以质取胜才是硬道理。在短时期内,《无问西东》很难被复制,但它的跨类型性、新主流电影属性以及与此配套的宣发经验,仍然能为其他的跨类型影片提供诸多启示。影片的成功也见证了国产电影市场正在发生的变化,如今,高质量的影片有了更多的生存空间。如何将影片质量与大众接受有机对接,在取悦大众、实现市场价值的同时完成电

[1] 陈旭光:《新时代中国电影的"工业美学":阐释与建构》,《浙江传媒学院学报》2018年第1期。
[2] 同上。

影自身的严肃使命,《无问西东》无疑做出了表率,给了我们更多的勇气和"真心"。希望它的成功不是孤篇,而是会在不久的将来孕育出更多的种子。

(杨碧薇)

附录:《无问西东》导演访谈
——故事好拍,难的是拍出一片时光

拍摄缘起

梁君健(以下简称梁):您最早决定接这个项目时是基于怎样的考虑?因为它有点类似于泛命题作文,是为清华大学百年校庆拍的一部故事片。这样的一个题目在哪个方面打动了您?您是怎么去判断它,或者说怎么去预设它的?

李芳芳(以下简称李):最开始的时候我觉得这是一部不能被拍摄完的电影,因为一百年的跨度太长了。有什么主题需要用一百年的故事来讲述,而且还得在两个多小时的时间内讲完?

忙完《80'后》回来,我刚下飞机,又被叫到学校去,他们说:"我们在你之前找了好几个导演,他们都说能拍,只有你说这个事儿不行。但我们觉得,你说的那些理由都对,所以,请你来看看我们的校史,再决定接或者不接。"

在花了几个月的时间集中看了可以堆满一整个房间的、有关近代史的书和资料后,我被感动了,被这一代又一代的人在一百年中的作为感动了。我们的这些祖辈、父辈的青春,或许可以拍成一部电影。

我写出了剧本,按程序送给校史馆和档案馆的老师看。我说,老师们,你们先看着,我出去溜达一圈。等我回来之后,两个老师都看哭了,因为电影中所有的事情都是有真实依据的。

编剧技法：情节与价值

梁：当然，回到编剧上，这是一个非常专业的问题，就是您如何在编剧上来构建整部电影？

李：第一，就是如何选取这四个年代中的故事。关于20世纪，我大概读了几百万字。到了20世纪20年代，那一代人有了更多的选择。那个时代的每一个故事都在讲如何能够在继承传统的同时，又可以开放地拥抱西方的思想。

20世纪40年代，我读校史，读出的是知识分子如何在战乱中自处。西南联大是当中非常重要的一个时期。所有这些名人轶事和抗战中的故事最后都汇聚到一点，就是读书人在战乱的环境下该如何安身立命，如何平衡自我的生命追求和对国家命运的责任与担当。

20世纪60年代这一段，在大时代和大环境下，你既然决定不了这个世界怎么对你，也决定不了明天会发生什么事，但是你依然能决定在浩劫之下自己的所作所为。

梁：这部影片能看到人的力量、人的情感、人的理性和非理性是怎样一点点跟这个时代发生关系的。

李：时代在人们的命运中肩负着非常重要的角色，但是人选择不了自己身处什么样的时代。那么，如何自处，如何不被时代的光环或者疯狂影响，就是非常重要的一件事了。还有一点是如何给当下的年轻人展示所谓"大人的世界"，编导在电影中轻易转换视角是非常危险的，所以定下来以后我就一直保持一个视角。这个视角就是年轻人的视角，年轻人需要知道自己是珍贵的，需要自爱、自尊、自强。

梁：有人说，现代戏的部分生命的力量就没有那么张扬了。

李：现代戏的部分是唯一一个改了三遍的段落。

20年后或者50年后，回望我们今天这个时代，有什么是一定会被提及的呢？有三件事情是会被后人关注的。第一件事情是安全问题，如食品安全、空气安全、水的安全等。这是关系到现在所有人和下一代人健康的事情，是每个人都身在其中、无法回避并且需要给后代一个交代的问题。

第二件事情是人与人之间的安全感。你忽然发现在学校里学的正直、勇敢、真心、正义、无畏和同情，到社会上要先收起来。你需要把自己包上一个外壳，防止谁都能伸

手来捏你一下。整个社会要求你不能轻易表露自己的感受。

第三件事情是不同受教育程度、不同收入的人群之间产生的难以对话感。高收入和低收入人群之间怎么相处？如何取得基本的信任感？善意能否成为打通不同阶层之间的桥梁？这是一个非常重要的问题，也是今天知识分子应该完成的社会担当。

梁：您在创作过程中遇到了哪些挑战？

李：我在编剧时完全是由心出发。这是编剧要处理的第一个核心问题：记得初心。

第二个挑战是，你要写一个大学的历史，所有的史料必须得是真的。

第三个挑战是，如果只是拍一年或者一段时间的故事，主题截在支目录上就行了。但是你要拍一个跨越一百年的故事，你的主题必须是在根目录上的。这部电影的主题到底是什么呢？在人生的根目录上截取哪个点？这还是得回到第一点上，编剧最初的感动是什么？

梁：吴岭澜是一个戏剧性没有那么强却在整部电影中特别点题的人，回过头来可以仔细琢磨梅贻琦当时和他说的那段话。在那个时候，吸引人的文化事件很多，您当时是怎么想到用泰戈尔访华这一事件的？

李：我关注的是在20世纪20年代风华正茂的那群年轻人。突然有一段时间，所有当世的名人全站在那儿，有当时最杰出的年轻人，也有久负盛名的大儒。对于戏剧来讲，它就是一个重要的时刻。在这么重要的场合，泰戈尔讲的是，你要了解你们的民族文化，你们要保持你们的真心与真性。

视听还原："拍一片时光"

梁：怎么想到要拍出"时光感"的？

李：我想起当初在纽约泡博物馆时看画的经历，我可以在一幅名画前待一周甚至一个月。好的作品能够给你带来时光感。你被这个艺术品打动，流下了眼泪，这幅画留住的就不只是你的注视，还有你的时光。在这片时光中，你和这幅画本身产生了很大的共情。

确定要拍摄的是一片时光后，所有技法的选择就有了依据。比如，整体的叙事节奏要温和，各部分不是强行关联，而是要体现传承，体现人与人之间，甚至一代与一代之间的相互影响。因为是一片时光，电影中即使是只有两三场戏的管家和一场戏的"静坐

听雨"的老师,也要确保高水准的出演。电影中的很多闲笔要保留,这部电影不能只成为主演们的故事,而是要让观众感受到那个时代的氛围。因为是一片时光,影片需要扎实的场景还原和海量道具,确保观众第二次、第三次进入这片时光时能看到更多的细节。

梁:能说说特别的场景吗?比如西南联大,听说您在那边重搭的西南联大花了不少工夫,当初也看到您的设计图以及小的纸模型,那是怎样一种过程?在做空间的过程中,有没有激发出关于剧本细节的重新思考,在处理空间和还原图片史料的过程中,您有怎样的创作体会和感触呢?

李:空间是电影技法中非常专业的一个词汇,空间是最重要的。首先,你先要占有史料;其次,你必须要针对故事,来选择和构建空间。举一个例子,当时有一场西南联大的宿舍戏,就是沈母来了,要让沈光耀跪下来背家训。美术出了十几张图,全都是当年西南联大各种各样的真实宿舍的照片,这时候导演就要对史料做一个选择,就是要选哪个宿舍的空间。因为沈光耀要下跪,所以那个空间必须得有半封闭的性质,一定不是大通铺,否则,那么得体的母亲就显得不得体了。戏剧需要他必须跪,就只能跪在一个相对封闭的宿舍环境中。

梁:西南联大是一个特别典型的空间营造。此外,20世纪60年代语文老师的家庭和家中的四合院,越到后面,空间给我们交代的内容越多,而且越支撑起整个故事的发展。

李:四合院的空间难度非常高,因为是实景,我们不能为了拍某个好看的机位就把墙拆了。当时在很多的四合院中我们选了影片中的这个,最主要的原因是走廊里的两棵树深深地打动了我。它们被迫在那么狭窄的走廊里朝夕相对,为此,我加了老师和师母在门口相遇的一场戏。拍四合院的戏必须要事先把所有的方位都安排好。比如,两人的床怎么摆,她到哪儿找出王敏佳的作业本,他在哪儿摔茶杯,两人在哪儿对质。

梁:影片是用胶片拍摄的,这是跟摄影指导商量的结果,还是您自己的坚持?
李:这是我跟摄影指导曹郁共同的决定。第一,我们俩都很热爱胶片,因为我们都理解胶片的宽容度;第二,胶片的质感也会更符合年代戏的要求。

梁:在电影中,声音是除了影像之外另外一个非常重要的维度。在声音的设计上,您是怎么去还原那个时代的特征的呢?

李：首先，客观的声音都要有，然后就是心灵上的声音。比如，沈光耀和管家打拳那场戏，在中国文化中，秋虫在呢喃，吉他声音传过，风静静地吹过，远处有一些嬉闹声，打水洗衣服的声音……这些就构成了一幅月下打拳的中国场景。电影不但要讲故事，最终还要完成意境感。比如，在海拔三千公尺以上的蘑菇村落，一定要能听到高原的风声，我非常喜欢那些大雁的声音。在中国文化中，雁鸣所代表的不论是回家还是悲伤，都有很多特别的意味。这些也都是时光感的一部分。

受访者：李芳芳（《无问西东》编剧／导演）
采访者：梁君健（清华大学新闻与传播学院副教授）
整理者：王静
《当代电影》2018年第3期，本文为节选

2018年
中国影响力电影分析 案例十

《地球最后的夜晚》
Long Day's Journey Into Night

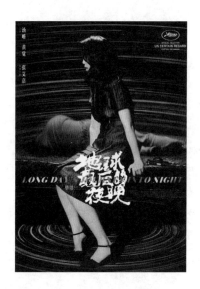

一、基本信息

类型：文艺、剧情、悬疑

片长：140 分钟、130 分钟（戛纳版）

上映时间：2018 年 12 月 31 日

对白语言：贵州方言、汉语普通话

色彩：彩色

上映时间：2018 年 12 月 31 日（中国）、2018 年 8 月 22 日（法国）

票房：2.76 亿元

二、主创及宣发信息

导演：毕赣

编剧：毕赣、张大春

主演：汤唯、黄觉、李鸿其、陈永忠、张艾嘉

监制：沈旸

摄影：姚宏易、董劲松、David Chizallet

配乐：林强、许志远

剪辑：秦亚楠

艺术指导：王志成

录音：李丹枫、司中林

制片人：单佐龙

文学顾问：张大春

制片主任：徐征

联合出品人：陈聪、韩寒、杨扬、程武、唐季礼、叶如芬、郑志昊、张宁、陈少忠、张歆艺、黄晓明、杨伟东

制作公司：浙江华策影视股份有限公司、荡麦影业（上海）有限公司、华策影业（天津）有限公司、霍尔果斯太合数娱文化发展有限公司、上海亭东影业有限公司、上海腾讯影业文化传播有限公司

发行公司：华策影业（天津）有限公司、北京合瑞影业文化有限公司、上海淘票票影视文化有限公司

三、获奖信息

2018 年第 71 届戛纳国际电影节一种关注大奖提名

第 55 届台湾电影金马奖最佳剧情长片（提名）、最佳导演（提名）、最佳摄影、最佳音效、最佳原创配乐

艺术创新与资本创造的博弈

——《地球最后的夜晚》分析

一、前言

《地球最后的夜晚》不同于其他类型化电影的叙事模式，它打破了以讲述一个完整故事为核心的经典电影原则，使之呈现出一种流动和飘浮感，表达了一种独特的个人观念。它用流动的时间、飘浮的情感、涌动的场景与观众一起创作了一个沉浸式、体验性的当代艺术作品。它用魔幻的叙事、抒情的台词、意象的选择带来了强烈的艺术隐喻，同时也带来艺术创作的断裂，进而凸显为一种电影实验。电影不仅仅可以讲故事，相反，电影可以表达观念，电影可以哲学化思考，电影可以一起创造。

事实上，围绕《地球最后的夜晚》的电影创作，学术界也展开了热烈的讨论，甚至引发了相当大的争议。围绕《地球最后的夜晚》的影像风格、美学特质与叙事表达，批评与赞扬俱有。李迅在《当代电影》上发表《3D电影美学初探：一个中国理论视角》，不仅对《地球最后的夜晚》技术创新加以肯定，而且将其上升到一个可能的理论问题——将毕赣的影像与中国造园艺术进行类比，"即在3D电影技术和VR技术持续发展的基础上，建立一个基于中国造园艺术和园林美学的电影美学体系"[1]，从而实现技术创作与观看美学的双向互通。《电影艺术》2019年第1期发表了《源于电影作者美学的诗意影像与沉浸叙事》[2]主创访谈，邀请了导演、摄影指导、声音指导和剪辑指导四位主创，就《地球最后的夜晚》的创作构思、美学基础和创作经验进行深入讨论，对摄影表达、空间转换、视听语言塑造、沉浸式叙事等具体的美学指征进行了详细的解读。张慧瑜在《中国电影

[1] 李迅：《3D电影美学初探：一个中国理论视角》，《当代电影》2019年第1期。
[2] 毕赣、董劲松、李丹枫、秦亚楠、李迅、苏洋：《源于电影作者美学的诗意影像与沉浸叙事》，《电影艺术》2019年第1期。

报》发表《影像自觉与新的文化经验》[1]一文,对《地球最后的夜晚》独特的作者气质、地缘政治的边缘与中心、毕赣的作者风格之于中国艺术电影的意义做了深入的阐发。这些文章均在不同层面肯定了毕赣的影像风格、叙事表达和艺术追求。也有一些相对中性甚至是批评的文章出现,法国《电影手册》副主编让—菲利普·戴西在2019年1月号刊出的影评中说:"无法想象会存在比这一部更做作、更无聊和更令人发昏的电影,霓虹艳影式蒸汽拖拽着冗长而又莫名其妙的故事。和《路边野餐》一样,两部电影的核心都是一个夸张的长镜头,我们既可以吹嘘这是奇迹,也可以对这种虚荣浮夸惋惜。现在回想,《路边野餐》看起来虽像一张简陋的草稿,但取得的却是比这个复制品更大的成就。真心希望这位并不缺乏才华的导演能够赶紧从这'地球最做作的夜晚'中回来。"[2]《电影艺术》在2019年第1期也发表了法国巴黎第一大学电影理论博士开寅的文章《一场拉康主义能指漂移游戏》。文章公允客观,既肯定了《地球最后的夜晚》所拥有的艺术创新探索,也对这种拉康主义的能指游戏到底对电影创作有什么帮助提出了质疑。开寅博士提出了这样一个问题:"所有这些技巧上瞠目结舌的华丽与精致(包含能指漂移系统的构建在内)是否突破了文本表意的理性目标而真的在影片中衬托起内在主旨的情感重量?它们究竟有没有突破'虚晃一枪'的匠气游戏设置,形成一个情感整体而真正击中普通观众的感性体验意识?还是让他们仅仅停留在了'谁是谁/谁又变成了谁'的技术层面困惑上?"[3]可以说,这个问题拷问了《地球最后的夜晚》在艺术层面上的创新与探索,使之浓缩为一个几乎所有艺术电影都必须要面对的问题:艺术电影的创新探索究竟应该是一种目的还是一种手段?《电影评介》发表了笔者所写的《电影工业美学视阈下的艺术电影生存拷问》,将《地球最后的夜晚》上升到艺术电影的生存话题上,用电影工业美学的原则分析了这部电影,并对"是谁害了毕赣"[4]这个问题做出了深刻反思。可以说,围绕《地球最后的夜晚》,学术研究与电影创作的双向互动得到了很好的彰显,不失为理论与实践的一次有效融合。

舆评中《地球最后的夜晚》也呈现出较为明显的分歧。在国外的著名电影打分网站IMDb上,《地球最后的夜晚》获得了7.2分的高分;在MTC中,《地球最后的夜晚》获得了88分的好评;在烂番茄上,《地球最后的夜晚》的好评率超过89%。在国内的

[1] 张慧瑜:《〈地球最后的夜晚〉:影像自觉与新的文化经验》,《中国电影报》2019年1月16日。
[2] [法]让—菲利普·戴西,引自《电影手册》2019年第1期。
[3] 开寅:《〈地球最后的夜晚〉:一场拉康主义能指漂移游戏》,《电影艺术》2019年第1期。
[4] 李立:《〈地球最后的夜晚〉:电影工业美学视阈下的艺术电影生存拷问》,《电影评介》2018年第20期。

豆瓣网站上《地球最后的夜晚》获得了6.8分；在猫眼网站上《地球最后的夜晚》最低时只有2.6分，现在定格在3.7分。如果说学术圈的争议还是一种小圈子里的游戏，那么舆评中的打分则体现出一种大众的权力。可以判断的是，猫眼的打分鲜明地表现出一种大众文化的态度——观众对这样的电影是拒绝的。《地球最后的夜晚》与观众之间的关系是脱节隔离、彼此不能产生共鸣的，打分所体现出来的观众趣味与判断又成为文化分析最生动的表情，折射出艺术电影与大众文化审美冲突的平衡性问题。

《地球最后的夜晚》成为中国艺术电影进入大众公共文化空间的一个典型案例。从《地球最后的夜晚》的海外参展到国内上映，再到难言的结局，相关新闻层出不穷，《地球最后的夜晚》成为窥视当代中国艺术电影生存的一个重要表征。"拙劣的营销""被骗进影院""看不懂"几乎成了观众的集体无意识，艺术电影到底应该尊重观众的感受还是尊重作者的感受？艺术电影到底应该试图去国外拿奖，获得国外认同，还是立足国内，老老实实地讲好中国故事？身份与路径探索成为新时代中国艺术电影发展的选择题。怎样才能找到一条属于中国艺术电影的健康而有效的路径，这个问题不仅成为官方的思考，也成为所有人的思考。

与此同时，《地球最后的夜晚》在制片、营销和发行上引发了巨大争议，甚至成为影响中国艺术电影生态发展的一个重要事件。因此，综合研判、仔细读解、认真分析《地球最后的夜晚》，无疑具有一种征候的力量。

二、叙事分析

《地球最后的夜晚》上映后口碑两极分化，大部分观众愤然离场，其中最具争议的就是叙事问题。《地球最后的夜晚》的叙事更像是"没有叙事"，它的情节线完全断裂，人物与人物之间并没有一种必然的关系，粗糙的影像风格与悬疑的故事结构很难搭界，电影类型很难归类。它既不是悬疑的类型电影但又存有着类型电影的悬念，既不像爱情式的生死挣扎但又饱含着个人情绪的极端苦痛。《地球最后的夜晚》的叙事策略显得非常断裂，它努力地通过影像的风格化实现与观众的和解，但对于大多数人来说，还是没能坚持到3D眼镜后的第二部分叙事，和解显得没什么价值。观众反应最大的是《地球最后的夜晚》到底是不是在讲一个故事？是不是在讲一个有人物、情节、内核、矛盾冲突的完整故事？而我们要问的是，作为艺术电影，是否可以不讲故事？或者只是讲一个

让自己更感兴趣的故事?

美国故事教父罗伯特·麦基在一次采访中回答了这个问题:"先锋艺术家们的问题在于,比起别人,他们对自己更感兴趣。他们想要施展自己的才华和想法。当然,偶尔我也看到一些实验性的、很棒的电影,它们的创作基于纯粹的巧合和生命的随机性。"[1] 作为一代剧作宗师,麦基对人物、时间、空间、时代背景、事件、情节、矛盾、陡转做出了如同教科书式的讲解,但是麦基面临着同样的困惑:艺术电影要讲一个什么样的故事,艺术电影可以不讲故事吗?

麦基的批评是有道理的,作为艺术电影的《地球最后的夜晚》并不是不讲故事,也不是不想讲好故事。毕赣和他的主创团队始终都有故事上的要求,这在他们的创作采访中清晰可见。"《地球最后的夜晚》跟《路边野餐》不一样,就是因为它有类型化的外壳。"[2] 但问题在于,在具体的拍摄和制作中《地球最后的夜晚》最终走向了不可控,它的类型化外壳变成了虚无,最终造成了它的叙事追求和表意追求之间呈现为一种不可调和的矛盾。叙事的规范性和类型性被压制在表意的主动性和资本的控制性之下,毕赣只能选择"他更感兴趣的"——带有先锋艺术追求的长镜头。《地球最后的夜晚》之所以和以往的艺术电影有所不同,就在于此处的分裂——电影的叙事功能与表意功能的分裂。正因如此,《地球最后的夜晚》不失为一部在叙事风格和电影语言上值得探讨的作品,通过对这部电影的叙事分析,或许会对艺术电影如何叙事做出更为现实的思考。

(一)线性叙事的打破:记忆碎片的迷宫和真实梦境的逃离

《地球最后的夜晚》的叙事是一种迷宫般的叙事,讲述的是罗纮武如何迷失,又在何处寻找的故事。故事从白猫的死开始,而影片讲述的却是在这之后发生的故事。长镜头就像是影片执迷寻找的一个通道,是罗纮武进入梦境后寻找出口的历程,犹如凯珍的那句台词:"梦就是忘了的记忆。"

《地球最后的夜晚》就是在呈现这个"迷宫"并将其分为两个部分。记忆碎片的牵绊是第一部分,梦境中与真实记忆的和解是第二部分。在第一部分中,毕赣设置了一条清晰的线来辅助观众了解进程。从影片的讲述空间出发,罗纮武回到故乡凯里,参加父亲的葬礼,收起父亲凝视的钟表,发现母亲烧掉照片,那些电话号码仿佛是能够通关的

[1] [美] 罗伯特·麦基:《故事浅薄,往往是因为作者认为受欢迎比真实更重要》,书房公众号 2018 年 6 月 15 日。
[2] 毕赣、董劲松、李丹枫、秦亚楠、李迅、苏洋:《源于电影作者美学的诗意影像与沉浸叙事》,《电影艺术》2019 年第 1 期。

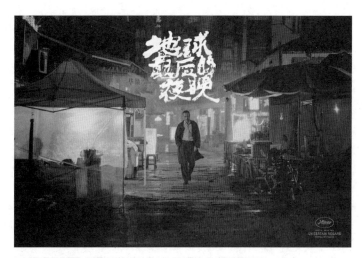

图 1 罗纮武回到故乡

密码。(见图1)正是在这条线上，毕赣插入了碎片化的回忆，将记忆与真实、碎片与整体交织在一起。每当罗纮武在寻找时，叙事时空便呈现出一种游离状态，而与万绮雯的一切都是回忆。罗纮武成为记忆的主体，掌控着叙事的主导权，在记忆的碎片中讲述者与替身交叉相连。这种粗野的碎片拼接，就如同罗纮武想要看清的碎玻璃一样，看似黏合在一起，却还是碎片个体。这正是毕赣着力于打破类型叙事的手段——通过物象的隐喻来阻断叙事，于是毕赣在每一处都插进了与现实产生某种关联和象征的记忆。

当罗纮武在桥洞中推着坏了的货车前行时，插入了在桥洞中万绮雯的照片，相似场景触发了时空转换；当监狱里万绮雯的旧友讲到绿皮书的故事，插入了过往那一夜万绮雯告诉他的扉页咒语；在白猫的妈妈那里聊天，说到自己的母亲伤心时会连核吃掉一整个苹果，插入了想象的世界。寄情于人，白猫此时只是在麻痹与逃避自我中的幻想。第一部分的叙事在现实时空与梦幻时空中交叉，把十二年前的梦、幻觉、记忆与想象进行多元化转换，让人扑朔迷离。第二部分则是从戴上3D眼镜后开始的，这一部分的设定是为了让观众沉浸式体验罗纮武的真实感知，当主人公所处的2D叙事空间变得越来越不可感知、脱离真实之际，3D空间便成了感知真实与轻盈的幻觉空间。(见图2)

"记忆分不出真假，它随时浮现在眼前。"这既是一种真实的知觉经验，也是一种电影的私密语言。这是对第一部分叙事所寻找的合理性，也是为第二部分叙事感知的声明。3D梦中的罗纮武在矿洞中遇见戴着面具的12岁小孩，对应十二年前万绮雯打掉的孩子。乒乓球拍上的老鹰对应白猫的父亲，他穿上孩子父亲的衣服，并为他取名小白猫。当他

图 2、3 罗纮武与万绮雯

与白猫父亲成为同一身份后,间接杀害白猫的他得到了救赎,失去孩子的他也走出了心结。梦中的凯珍想当歌手,爱吃野柚子,一切都如 2D 空间的万绮雯一样,这魂牵梦萦的女人让罗纮武在梦中拥有了飞起来的能力。路上遇到的红发女人拿着火把,企图与养蜂人私奔,那是他的母亲。他试图忘记的过往,只因母亲的两句话——"我吃了太多苦了,至少在他那里蜂蜜是甜的。""我牵挂的人还小,他很快就把我忘记了。"——他便促成了母亲的离去。他会失魂落魄地吃着苹果,向梦中的凯珍寻求安慰,他们一起去寻找会旋转的房子,竟然找到那年因母亲私奔而引起火灾的、真的会旋转的房子。至此,罗纮武彻底放下对母亲失踪的不安与无措。母亲找到了自己的真爱,为幸福远走,而他也找到了"万绮雯",他们能让爱人的房子旋转起来,这是对他所有遗憾的弥补,旋转房子中的那一吻成就了魔幻的结尾。(见图 3)《地球最后的夜晚》看似在讲爱情,实际

上是在讲心理分析，讲背叛与成全、梦境与记忆、真实与幻觉。一切就像是在做梦，《地球最后的夜晚》仿佛进入了记忆的迷宫，在记忆的河流里，在具身的认知中寻求找到主体、获得救赎的可能。

（二）情绪性的台词

"许多夜晚重叠，悄然形成黑暗，玫瑰吸收光芒，大地按捺清香，为了寻找你，我搬进鸟的眼睛，经常盯着路过的风。"这是《路边野餐》中的台词，在毕赣的电影中，大量台词以诗句的方式呈现。诗意化的台词流动着镜头的波涛，雕琢着难以名状的情绪。

《地球最后的夜晚》延续了《路边野餐》的风格，并做了适当的取舍。除开篇和结尾的散文诗、比喻句外，其他时候的台词也颇具诗情画意。更重要的是，《地球最后的夜晚》的台词充分展现了"在地性"的文化特色，它用独有的凯里方言说出了一个朴实的道理——语言是存在的家。"我要是找到野柚子，你就帮我实现一个愿望"，"反正你的事都像是一个谜"。方言的演绎让这种矫情的台词凸显为一种独特的文化奇观，以文字的力量缝合了地域的气息，在地性的语言魅力也匹配了电影的魔幻风格。（见图4）

不仅是在地性，台词也为主观叙事的观点做了有效的铺垫，尤其是在内心独白中表现明显。"只要看到她，我就知道，肯定又是在梦里面了。"这样的语言将观众带入作者的世界，并为梦境的成立构建了合理的逻辑链。尽管有部分台词尚显生硬，但这些台词恰是这种逻辑性的有力延展，台词成为推进叙事的线索。在台词所塑造的环境里环环相扣，通过语言召唤人物，通过人物揭示意义。甚至我们可以这样说，电影的台词就是毕赣的观念。正如毕赣所言："人一旦晓得自己在做梦，就会像游魂一样，有时候还会飘起来；在梦里面，我总是怀疑我的身体是不是氢气做的，如果是的话，那我的记忆肯定就是石头做的了。"[1]"电影和记忆最大的区别就是电影肯定是假的，是由一个又一个镜头组成的，而记忆分不出真假，它随时浮现在眼前。"[2]电影就是以记忆的方式留存的世界，虚假的电影镜头铭刻了真实记忆的痕迹，折射出镜头背后广阔的生活世界。（见图5）美国电影哲学家斯坦利·卡维尔说电影是"看见的世界"，就是这个道理。卡维尔的理论充分阐释了《地球最后的夜晚》中梦幻空间与真实空间的关系。镜头构成了电影中闭合的空间，而在这个闭合空间里，记忆的裂痕犹如种子肆意生长。细细推敲那些影片

[1] 郑中砥：《毕赣：我如何创造了〈地球最后的夜晚〉》，《中国电影报》2019年1月3日。
[2] 柳莴：《地球最后的夜晚：梦境亦是现实的一种》，《21世纪经济报道》2018年11月19日。

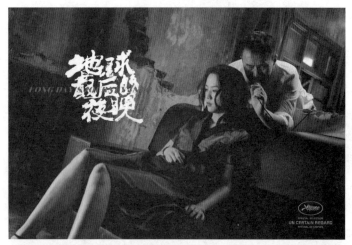

图4、5 电影中的一组镜头

中的台词,少之又少而又大量涌现的旁白就是浇灌种子的雨水,它表达了强烈的个人情绪,滋养着个人记忆的蔓延,诉说着毕赣的个性和才情,拓展着文本之外的生活空间。

(三)强烈隐喻含义的意象选择

影片耐人寻味的地方还在于毕赣对意象的选择以及灌入其中的隐喻意义。潮湿泥泞的凯里、破碎的玻璃、苹果、台灯、乒乓球拍、黑桃A、燃烧的烟花,这些破碎的意象在镜头的流动中被叠加出新的意义,仿佛一种逝去时光的咏叹调。在这个以时间为结构的叙事中,罗纮武的寻找注定是一场无意义的行动,他越是对时间执着,就越是对时间妄想。在这个意义上,毕赣的电影就是在探寻时间的意义,因此看毕赣的电影总会想起

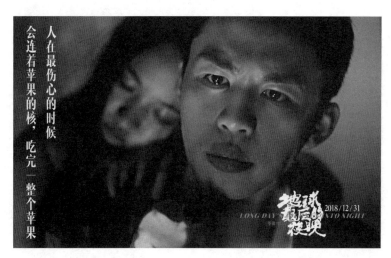

图 6 电影中吃苹果的镜头

王家卫。而谈及王家卫,毕赣本人的形容是"他也很莫迪亚诺"。莫迪亚诺对记忆的塑造方式大多采用破碎式的手法,毕赣的电影语言中也常用此种方式表现,只不过毕赣比莫迪亚诺更执迷于对"身份缺失"和"自我虚构"的体现,对无法确定的时间的确定。莫迪亚诺在作品中常用时间、地点和父亲记忆来构建"身份缺失"。毕赣也是如此,与《路边野餐》中的凯里、荡麦一样,《地球最后的夜晚》中也出现了这两个地方,父亲在两部作品中同样缺失。山峦层叠,追寻看似能够得到的爱情,一切都在时间的流逝中迭代。在毕赣的电影中还有塔可夫斯基《潜行者》的影子,他用杯子的移动来展示精神世界对现实的影响,而毕赣则用杯子的移动来展现时间的不受控制。苹果的意象也是对时间的复现。罗纮武吃苹果,第一次是寄情于人,他的幻觉中出现白猫,而那个少年实则是他自己。第二次出现则是运用了塔可夫斯基《伊万的童年》中的第四则梦,这个镜头是为了给罗纮武吃苹果做铺垫。最后一次出现苹果是罗纮武放母亲私奔,吃掉没送出去的苹果,甘甜苦涩自己体会,学会自我承受,找回自我意志。(见图 6)

与苹果一样,表也具有深度的隐喻和象征意味。凯珍说:"表是代表永远的意思。"罗纮武过世的父亲盯着表,表里有妻子的照片,那是对时间的叹息;罗纮武把母亲的表送给凯珍,代表着把自己的爱都给了她,那是对时间的企图把握。在毕赣塑造的影像中,时间往往无法把握,是飘逸的、零散的、碎片的,甚至这种由时间所引发的美学观念使得一切固定的意象都显得飘逸,意象由此成为推动叙事进程的重要参照物,对叙事有着

图 7 《路边野餐》中表的意向

充分的铺垫作用。白猫被推进矿洞的那一场，推他进去的那个人脚下踩了一张黑桃 A，这意味着杀白猫的人与杀老 A 的人是同一个人。父亲常盯着的钟表里拿出的照片，是万绮雯存在的先决条件，因为万绮雯像照片里的人。而在梦境的开始，照片被扔进火堆，象征着对第一部分叙事的否定，他以为的最终答案并不能让他走出迷宫，烧掉也许是因为认识到了错误，也许是想要寻求真正的出口。在种种意象与时间的组合之中，物与台词，在记忆的快门中获得了永生。（见图 7）

三、美学分析：光影氛围与空间架构

（一）关系美学

在《地球最后的夜晚》中，种种意象构成了一个复杂的关系，组成了一种神秘、危险、暧昧的氛围。毕赣想要的"就像一场梦一样，不要表现得太过清晰，但是一切又像童话一样"[1]的效果被完全呈现。

[1] 刘敏：《毕赣：再过 10 年 20 年，等待观众理解我的作品》，新浪娱乐 2018 年 11 月 16 日（https://www.baidu.com/link?url=Zdd8vUgK-uAhk_OQpFlzBQQuSjW9CCcrNQHy8M99otAWRBzGPXdaRL9bXQA7UsXstv_gCPPY4gccWVV3rqNrGWVJGWqxfl-PrdJ9w9Rq_6N8_vFUCLO__pcTPG-Z_Cq3&wd=&eqid=e5c2f46b00000526000000035cb71b50 ）。

图 8、9 电影中的魔幻色彩

罗纮武深陷于内心迷宫,而我们深陷于光影造型。配乐缓慢又轻柔,引入感极强,娓娓道来的一段梦境诱人进入,所有的一切都缓慢缠绵。当情节转回现实中的罗纮武时,色调变冷,灯光变亮,罗纮武的衣服也是以白色为主。而在回忆的画面中,万绮雯每每出现都是顺滑妩媚的墨绿色丝绸裙装和性感微启的高饱和度红唇,罗纮武则多是墨蓝或黑色服饰的造型。光线与人物、服饰、色彩的搭配,使得镜头之间构成了一种关系的美学,灯光、色彩、场景设计与声音构成了魔幻风格的副文本。无论是开场的提示性文字,还是戴上眼镜后才出现的那个风格诡异的片名标题,都让观众被这种带有互动性质的关系设定所深深吸引,让整体风格浮现出想象的魔幻色彩。(见图 8)

本片的空间装置也很用心,毕赣对镜子的运用可谓惊艳。漏雨旧屋的顶灯拧亮,地面泥泞潮湿,罗纮武拿下钟表打开后盖,泛着水光的泥地反射出表盘的指针。当罗纮武校准时间,逆时针方向运动的指针使时间倒退,突然切入的跨时空镜头成为回忆最好的铺垫。再如人物对话场景,不同于多数电影的正反打切换,毕赣选择把两位演员安排在镜子前,万绮雯背对镜子,罗纮武侧正面对镜子。他们相视的所有细节都通过变焦景深来实现。每当说话者发出声音时,镜头便聚焦在其脸部。当罗纮武说话时,镜头就聚焦在镜子中罗纮武的脸上。镜头不需要移动,镜子也不单是拍摄的道具,而是情绪的折射。另一处镜子安置在理发店内,罗纮武绕到前方进门,镜头在窗边停止对他的跟随,转而越过窗子在房间里横向运动,扫过内景停留在另一面镜子上。镜子的出场使得人物关系的表达更为自然流畅,也为整部电影的影像风格粘连出一种魔幻的情感。(见图 9)

图10《路边野餐》中时间的意象

（二）荒诞美学

毕赣本人在接受新浪采访时说这个爱情故事是残酷的，自己内心同当下年轻人一样是绝望的。在《地球最后的夜晚》中，我们常常感悟到电影中蕴藏的绝望。毕赣希望的是时间的永恒，想通过时间去把握时间，因此寻找成为叙事的主要动力，然而让他绝望的也是时间，时间的流逝毫不理会他的个人意志，抓不住的时间终究灰飞烟灭，刹那间的烟火飞快燃烧。正因为这样的观念冲突，《地球最后的夜晚》始终带有挣扎的意味，它的美和它的荒诞是并存的，它的美是一种荒诞残缺的美。在《地球最后的夜晚》的影像关系中，始终充满着柔和美好与荒诞无情的二元对立。一方面它想带给人希望，另一方面它却始终带给人绝望。它的视听语言带给我们破碎的、复杂的、断裂的知觉体验，从而深化出对人生荒诞性的认识。法国存在主义哲学家加缪对荒诞曾做过这样的描述："在一个突然被剥夺掉幻象与光亮的宇宙里，人觉得自己是一个外人、一个异乡人，既然他被剥夺了对失去家园的记忆或对已承诺之乐土的希望，他的放逐是不可挽回了。这种人与生命以及演员与场景的分离就是荒谬的情感。"[1]

在《地球最后的夜晚》中，我们似乎也可以看见毕赣所呈现出的这种荒诞，看到这种寻找没有结果，看到这种人生际遇没有意义，甚至看到这个观念的苍白——越想把握时间，越把握不住时间。（见图10）荒诞感犹如所有文学艺术作品中所呈现出来的一样，

[1] ［法］加缪：《西西弗斯神话》，闫正坤、赖丽薇译，南京：江苏文艺出版社2012年版，第44页。

在现实中放弃，在记忆中寻找，在没有意义中去寻找意义，在没有故事中成为故事。也只有在这个意义上，我们才明白为什么毕赣说这是一部不断生长的电影。

四、视听语言分析：从模仿到创造

在《地球最后的夜晚》中，最让人惊艳的无疑是一小时的长镜头。在那个缓慢而悠长的长镜头中，毕赣把他的创造性、想象力和对于电影的理解全部倾注其中。也正是如此，在所有的解读中，围绕这一小时的长镜头争议颇多，但无论争议如何，这一小时的长镜头足以载入中国艺术电影史。

（一）"时间—影像"的延续

从一开始，毕赣就以时间为要素，对时间做加减法，用缓慢而悠长的长镜头剥离出日常生活中的场景，并将这种日常生活与人物关系叠加在一起。片中罗纮武出场即是一例。钟表被取下，罗纮武挂上遗像，镜头缓慢左移，罗纮武点燃一根烟。无须任何交代和铺垫，罗纮武与死者的关系已然清晰明了。当罗纮武打开父亲的钟表后盖拿出照片后，镜头缓慢下移，泥水中倒映的时间波动，指针开始倒转，奇妙的展现手法讲述着曾经的过往。（见图11）

在长镜头的把握中，毕赣充分利用了景深空间，通过景深来转换界限使回忆连贯，使声音、画面、色彩成为"完整电影的神话"。用景深来转换界限，就是通过"时间—影像"的方式来重建主体。比如，在桥洞下推车时，镜头后移，车与镜头运动方向相同，车追着镜头走，镜头率先进入雨幕一片模糊，镜头左移穿过桥洞石壁，在雨幕中渐渐清晰。镜头与车同时运动，身着绿色绸裙的万绮雯穿过一堵墙，从模糊到清晰，已是另外一个时空。毕赣的镜头以超越人们可视范围的摄影角度让我们真切地感受到时间的变化。

再如罗纮武想到与万绮雯温存的记忆，镜头从两人交缠的头颈后退下移，景别越来越小，镜头渡过晃动的水波在草丛中失焦。在现实中，罗纮武找到万绮雯后来的老公，镜头回到记忆的方式，与撤离时一样的场景，从晃动着水波的草丛中游回去，来到水边商量电影院刺杀行动的记忆。通过"时间—影像"来处理镜头的运动，通过时间的流逝来构建长镜头的景深，使视角缓慢推进，使镜头语言变成主观的具身语言，从而使观众长时间沉浸于梦幻之中，并进而反思真实记忆的残存痕迹。

图 11 左宏元

（二）梦境般的长镜头

毕赣说："你们看最后一个镜头花了一小时的时间，我们拍那一条的时候也是花了一小时的时间。我和演员、工作人员与你们同时处于一个时间线里面，我很享受这样的时刻，无比珍视，但它又是一个梦。"[1]

毫无疑问，一个人真实的视角就是连续的 3D 视角，长镜头的存在就是对人真实视角的复制，正是在 3D 镜头中梦境得以实现。梦境中凯珍说的话"梦就是忘了的回忆"，也成为整个梦境情景成立的基石。长镜头从忽明忽暗的矿洞中一脸惶恐的罗纮武开始，镜头一直保持着罗纮武的运动轨迹，从他的头、身体、背影甚至到手。当打开锁着的柜子，戴面具的男孩出来后，镜头有了可以运动的两条轨道，即跟随男孩的运动轨迹或罗纮武的运动轨迹，3D 长镜头的出现把这两者全部统一起来。两人打乒乓球，男孩输后走回相对的方向——罗纮武的站立点，递给他衣服，两人同时出现在镜头中，男孩把带走的镜头又带回到罗纮武身上。这种观感同构了真实的做梦，当我们进入梦境，注意到周遭的一切事物，甚至会脱离自己的主观视角，会跟随每一个注意到的运动对象不断地切换。毕赣以长镜头替代了观者的眼睛，并通过沉浸的注意力转换实现了镜头的游移。罗纮武看到拿着红色火把的女子，离开了凯珍迅速追赶，在栅栏门前问母亲："你就没有牵挂的人吗？"那一刻，他从自我视角变成旁观者视角，而回到凯珍的房间后，吃苹果的他

[1] 郑中砥：《毕赣：我如何创造了地球最后的夜晚》，《中国电影报》2019 年 1 月 3 日。

图 12 罗纮武与万绮雯（凯珍）

终于对自我释怀，爱人的房子旋转起来，他与自己的爱人拥吻，在烟花绚烂燃烧时与永恒的时间和解。（见图12）

毕赣的长镜头受塔可夫斯基的影响很深，他的第一部作品《路边野餐》就是以塔可夫斯基1979年的同名电影命名的。塔可夫斯基在长镜头中用时空变换展现潜意识和外部世界的交互，将难以表现的精神世界塑造出来。受其启发的毕赣结合故乡凯里的精神养分，用长镜头描绘出梦与现实的割裂和交错。凯里盘山的小路、漫山遍野的绿、氤氲着水汽的潮湿仿佛要溢出银幕。这样的故乡塑造是一种地域性的文化设定，是一种典型的故乡标签，具有一种诗性的特征；它仿佛按下了时间的暂停键，让我们驻足停留。而长镜头的存在，将现实完全融化，让现实空间中的我们感受到3D电影的虚拟真实，那是我们的生活空间，那是我们的时间维度，那是我们的记忆之门。

五、产业分析

（一）制片成本分析

《地球最后的夜晚》在制片过程中所经历的拍摄、停工、协调演员、参展及上映，各种遭遇几乎可以成为分析当代中国艺术电影的绝佳案例，其中所暴露出来的问题无疑具有进一步研究的空间。从公布的数据来看，"《地球最后的夜晚》拥有一个庞大的制

作团队,细分工种多到不亚于任何一部过亿制作的商业电影。期间成本追加,三度引入投资方,最终背后出品方多达16家,创造了国产艺术片之最,涵盖了中国、中国台湾、法国三方制片"[1]。最终的投入达到了创纪录的7000万元,这几乎是国内中等偏上工业电影的体量。从20万元的《路边野餐》到7000万元《地球最后的夜晚》,资金与艺术的角力注定是一场不平凡的战斗。(见表1)

表1 《地球最后的一夜》出品方入局顺序

引入批次	引入阶段	组成公司	
第一批资方	筹备期间	荡麦影业	华策影视
		华文创股份有限公司（中国台湾）	太合娱乐
		亨东影业	Wild Bunch（法国,预售）
		CG Cinema（法国）	
第二批资方	拍摄阶段	中影影视文化投资	道来影业
		境界文化新沂有限公司	
第三批资方	后期制作	中南影业	自有酷鲸影业
		优酷（预售）	蓝色星空影业
		腾讯影业	猫眼微影文化

从金马奖创投的400万元预算到随后敲定的2000万元,《地球最后的夜晚》开始了艺术电影在千万平台上的博弈之路。中国台湾华文创股份有限公司成为第一批投资方,紧随其后《地球最后的夜晚》申请到法国CNC电影基金的支助,并且被送到戛纳。可以说,《地球最后的夜晚》在国外发行营销上布局良好,几乎撞开了艺术电影所遇到的资金壁垒,成为艺术电影的一个标杆。

但仅仅有资金并不能成就艺术电影,谁也没有想到《地球最后的夜晚》所走的路会如此艰难。在制片人单佐龙所写的《地球至暗的时刻》中,青年电影制片人的无力感表露无遗。《地球最后的夜晚》在监制、演员、摄影、灯光、美术、剪辑等各个环节都请到了行业内最顶尖的人物,但在工业化流程的拍摄制作过程中却矛盾丛生。工业化和标准

[1] 资本娱乐论:《〈地球最后的夜晚〉背后的融资局:16家出品方救场?》,虎嗅网2019年1月2日(https://www.baidu.com/link?url=7R9CC9uK4bYXf3RzVzswqTM1k7gebP58suXuIPZCf2s0IaqmasXLbIdeW9RL5pg6WS47JSGPU-_zNol6-RNnrq&wd=&eqid=813f9cea0014014e000000035cb6bab7)。

化完全没有有效地体现在制片环节上,相反呈现的是一种不可控状态,这也使得《地球最后的夜晚》成为一部不断在"杀青"的电影。布景有问题,场景有问题,摄影有问题,演员时间有问题,一切矛盾都需要不断地协调和沟通。艺术创作的想象力与工业美学的流程化在不停地撕咬,艺术的创作问题最终被资本的介入问题所控制。从 2000 万元的断裂到 5000 万元的追加,再到最终 7000 万元定格,在这场艺术创新与资本冒险的角力背后,我们看到了一名年轻的艺术导演为了适应电影工业制作所经历的试错和探索,同时也让我们看到了一部艺术电影想要在国内生存下来,在资本市场上所能拥有的诸多可能性。

当然,这其中还隐藏着另一个问题,也就是权力的问题。《地球最后的夜晚》为什么屡屡化险为夷?资金为什么可以不断增加?是谁赋予了《地球最后的夜晚》这种权力?电影投资是一种高风险行为,为什么大家明明清楚却还愿意投资?我们对《地球最后的夜晚》进行制片成本的分析,也涉及对制片观念总结。在制片人单佐龙看来,无论从投资格局、演员阵容还是制作模式上看,《地球最后的夜晚》都更像是一部商业片。"我认为艺术电影也应该用商业电影的模式来做,这是我们的一次试水。"[1]《地球最后的夜晚》所出现的问题恰恰是对这句话的反叛,对于普通观众而言,艺术电影和商业电影是有着明显区别的两种电影,艺术电影满足小众观赏趣味,为什么非要套用商业伎俩?把艺术电影当成商业电影来打造可以看作试水,但是把艺术电影当成商业电影来营销岂不是对观众的欺骗?

(二)宣发分析

《地球最后的夜晚》的宣发给中国艺术电影上了生动的一课。作为 2018 年末、2019 年初的爆款电影,《地球最后的夜晚》在元旦前夕备受关注,过 2 亿元的预售在艺术电影史上创造了纪录。但是电影在首日获得 2.63 亿元的高票房收益后,遭遇严重的口碑反噬,猫眼电影评分仅有 2.6 分。作为 2018 年末备受瞩目的影片,在开年即受到如此重创,不禁令人深思该片到底错在哪里。如此高制作的艺术电影为何受到与预期不相符的口碑抨击呢?

回顾《地球最后的夜晚》的营销事件也许我们会更清楚地明白问题所在。2018 年第 55 届金马影展公布了本届开幕影片为毕赣导演的《地球最后的夜晚》,这部在戛纳全

[1] 新浪娱乐:《从新人到新贵,他助毕赣两度入围国际 A 类电影节:专访制片人单佐龙》,新浪 2018 年 5 月 28 日(http://k.sina.com.cn/article_5936041758_161d0cf1e027009zhl.html)。

球首映时就已经斩获极高评价的影片,当这一消息放出时更加让国内观众翘首以盼。随后,该片公布60分钟的梦幻长镜头,在获得陈凯歌、韩寒等人的力挺后,加上窦靖童与田馥甄的献唱,更是引发圈里圈外一片叫好。可以说,这场事先张扬的宣发事件勾起了年轻观众对浪漫、梦幻爱情电影的期待,从甜蜜相吻的海报到极具仪式感的宣传标语,都将该片浪漫温情的一面推向高潮。"如果可以,我希望买到《地球最后的夜晚》跨年的电影票,然后跟自己喜欢的人一起去看,在电影结束的时刻接吻相拥到第二年。"[1] 这句话在抖音、微博等平台火爆的同时,也让年轻观众抱着浪漫跨年的期待走进影院。就营销手段而言,《地球最后的夜晚》成功地充当了网红的角色。在某种程度上,这样商业化的宣传模式确实存在欺骗观众的嫌疑,毕竟电影本身并不能满足观众的预想。那些对电影抱有想法的观众走进影院,发现电影本身与宣传大相径庭,故事情节晦涩难懂、令人一头雾水,导致猫眼电影的43万用户怒打差评。在经历了票房断崖式下跌的惨剧后,排片量更是从首日的34%下跌到次日的13.7%,第三日为7.7%,第五日为0.4%,在中国电影史上,这样的情况实属罕见。(见图13)

可以说,这是一次严重的错位营销事件。同时也说明艺术电影是否符合大众的审美期待,应该交由市场考量,而不是引发舆论导向。艺术电影虽然在受众有限的空间中生存艰难,但是一个成熟的商业体制,本身就应该容纳不同的电影类型;用商业化的运行机制对待艺术电影市场,反而是一种得不偿失。对于《地球最后的夜晚》这样融合了类型元素的艺术片来说,在营销上更应该突出自身的艺术特质,营销方案要围绕自己的核心受众展开。《地球最后的夜晚》也暴露出中国电影市场在文艺片和商业片分线发行机制方面的不足。艺术电影走向市场是一个不断探索的过程,对于相对晦涩的文艺片来讲,选择适合的营销方案能在很大层面上弥补其受众面窄、票房收益不乐观等问题。文艺片要想取得商业上的成功,不仅要在档期选择上煞费苦心,更要依托于适合的平台来对受众进行精准定位。

毕赣团队的经验和教训应该让更多艺术电影创作者明白,一个充满希望的导演不仅要选择适合的营销策略,更要有精准的市场定位。对中国电影市场而言,只有建立完善成熟的商业环境,艺术电影才能走得更远。

[1] 任思雨:《票房2.7亿元 口碑2.6分:〈地球最后的夜晚〉哪错了?》,中国新闻网2019年1月4日(http://fun.youth.cn/gnzx/201901/t20190104_11833994.htm)。

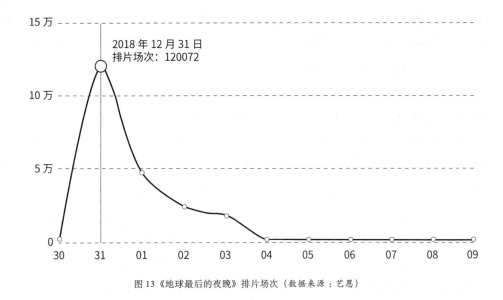

图 13 《地球最后的夜晚》排片场次（数据来源：艺恩）

（三）精准营销：档期的选择

对于即将上映的影片来说，档期选择是极为重要的一环，它决定了影片的口碑与市场走向。就档期选择而言，国内电影最热门的档期当属暑期档和春节档。这两个档期是国产电影上映的最佳时机，几乎每年的国产电影在这两个档期都会扎堆上映。春节档较之暑期档更具吸引力，成为热门国产片的最佳选择；而春节档之前的元旦档则相对平稳，没有竞争异常激烈的景象，使众多没有贺岁噱头的影片选择在这一时期上映。《地球最后的夜晚》正是看中了这一点而选择在元旦上映。

以下是近三年元旦与春节档期上映的影片：2017 年元旦与春节档上映的国产热门影片有《冒牌卧底》《那年假期你去了哪里》《情圣》《你好，疯子！》《健忘村》《大闹天竺》《西游伏妖篇》《功夫瑜伽》《乘风破浪》等影片。2018 年元旦与春节档上映的影片有《师父》《无问西东》《卧底巨星》《捉妖记 2》《唐人街探案 2》《红海行动》等热门影片。2019 年元旦与春节档上映的影片有《地球最后的夜晚》《四个春天》《流浪地球》《疯狂的外星人》《飞驰人生》《新喜剧之王》《神探蒲松龄》等影片。通过对这些影片的档期梳理可以看出，这些影片的热门程度、票房收益、口碑影响在很大程度上受益于档期的选择。就《地球最后的夜晚》而言，在 2018 年 10 月 26 日该片上映前的第 66 天官

方宣布定档于12月31日，可以说选择得非常巧妙。因为2018年已经过去，观众怀着对2019年的憧憬，加上元旦假期，正好开启了充满仪式感的对新年的期盼。而片名《地球最后的夜晚》也刚好契合了新年辞旧迎新的氛围。事实证明，这次的档期选择无疑是正确的。预售票房超过2亿元，首日票房达到2.63亿元，微博热门话题阅读量高达4273万。获得这样高关注度的另一个重要原因在于，影院在映的影片除《云南虫谷》《来电狂响》《蜘蛛侠：平行宇宙》《海王》外，没有太强劲的对手。

从《地球最后的夜晚》上映首日的排片对比可以看出，在2018年12月31日这一天，全国电影放映的总场次为352755场，《地球最后的夜晚》的排片场次为12072场，占比34.04%；《来电狂响》的排片场次为70170场，占比19.89%；《云南虫谷》的排片场次为34518场，占比9.79%；《海王》的排片场次为31276场，占比8.87%；《蜘蛛侠：平行宇宙》的排片场次为29069场，占比8.24%。（见图14、表2）此时，《来电狂响》已上映三天，《云南虫谷》上映两天，相较于这两部影片，《地球最后的夜晚》无论是话题热度还是观众期待值都居于首位，对于"地球"的上映，二者均不足以与之抗衡。另外两部超级英雄影片上映已久，热度呈递减趋势。其中，《蜘蛛侠：平衡宇宙》上映达10天之久，《海王》上映超过20天，观众期待值均有所下滑。综上所述，《地球最后的夜晚》在档期选择方面无疑是成功的，作为2018年的最后一晚，无论是片名还是营造的氛围，"地球"都满足了观众的跨年预期，同时高回报的首日票房收益也再次印证了档期选择的重要性。

（四）依托网络平台的营销策略

在分析了《地球最后的夜晚》的营销后我们认为，该片依托网络平台所做的营销相当具有创新性价值，是对传统电影营销方式的极大提升。

传统电影营销大致可分为以下三个阶段：前期新闻发布会宣布开机定档，届时将提前为电影造势，公布演员阵容以及影片主题。中期举行各种路演以及线下活动，配合物料信息的发布。后期举行首映典礼，释放终极预告，揭秘内幕信息等一系列环节。我们可以看出传统的宣传策略形式单一、固定，不仅传播范围有限，且不一定能被现阶段主流的观影群体所接受。

以《地球最后的夜晚》为例，从观影群体的受众分布来看，20~29岁年龄段的观众占总人数的72.62%，为主要群体；其次是19岁及以下人群。"90后"观众习惯于通过互联网渠道自主获取信息，电影的营销策略也从社交媒体过渡到短视频媒体，短视频平

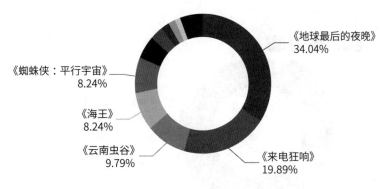

2018年12月31日 周一 全国总场次：352755场

图14 《地球最后的夜晚》上映首日排片对比（数据来源：艺恩）

表2 《地球最后的夜晚》上映首日排片对比（数据来源：艺恩）

影片	排片场次	场次占比
《地球最后的夜晚》	120072	34.4%
《来电狂响》	70170	19.9%
《云南虫谷》	34518	9.8%
《海王》	31276	8.9%
《蜘蛛侠：平行宇宙》	29069	8.2%

台逐渐成为电影宣发营销的新战场。短视频平台是继直播平台之后又一新的潮流，也是年轻群体打发业余时间的新平台。类似抖音、微视这样拥有众多实时互动用户的平台，正与当今主要观影群体的性情相对应。也就是说，抖音、微视这样的短视频网络平台在电影市场中扮演着与目标用户接轨的重要角色。（见图15）

《地球最后的夜晚》以12月6日为宣发活动的开端，除微博带动话题，引发大V转发外，更具规模性的宣传恰恰来自抖音。一些浪漫温情的宣传标语刷爆抖音，将《地球最后的夜晚》的话题热度推向顶峰。在话题互动环节，抖音传播量甚至超过微博，形成的效应不仅扩大了电影的影响力，也起到了非常好的宣传效果，大大增加了观影群对该片的期待值。

图 15 《地球最后的夜晚》受众分布（数据来源：艺恩）

图 16 《地球最后的夜晚》映前想看日增（数据来源：猫眼）

从"映前想看日增"图表中可以看出，2018年12月6日该片在抖音的宣传成为爆款后，映前想看日增较前一日呈直线式增长趋势，仅一天时间新增22910人，达到峰值。12月7日官方顺势曝出甜蜜版预告片，话题热度依然不减，映前想看日增又新增21389人。至12月10日增加21011人后逐渐呈下降趋势。（见图16~18）

图 17 《地球最后的夜晚》映前想看日增（数据来源：猫眼）

图 18 《地球最后的夜晚》映前想看日增（数据来源：猫眼）

《地球最后的夜晚》依托抖音等网络平台，形成了与实际观影体验不符的错位营销，并造成了严重的口碑反噬。但如果抛开影片的特质与被刻意放大的爱情基调来看，这种营销方式无疑是值得借鉴的。它对受众的定位是传统营销模式难以衡量的，由《地球最后的夜晚》引发的宣发争论，既为以后的电影提供了宣发经验，也会让类似该片的错位

营销方式难以遁形。正如本文开篇所提及的,对《地球最后的夜晚》进行综合解读,无疑具有一种征候的力量。

六、平衡:《地球最后的夜晚》所需要的原则

近年来,陈旭光提出的电影工业美学理论所强调的精髓正是平衡。在陈旭光的文章中,电影工业美学"既尊重电影的艺术性要求、文化品格基准,也尊重电影技术上的要求和运作上的工业性要求,彰显理性至上。在电影生产过程中弱化感性的、私人的、自我的体验,取而代之的是理性的、标准化的、协同的、规范化的工作方式,力图寻求电影的商业性和艺术性之间的统筹协调、张力平衡而追求美学的统一。相应地,就导演的维度而言,电影工业美学原则的建构还需要导演具有'体制内的作者'的身份意识,导演应该在统一规范中寻找自己有限的个性"[1]。但如何能够做到平衡却是一个值得思考的问题,平衡不是一种理论的推演,而是来自试错的实践。

长期以来,我们习惯于艺术电影和商业电影的两分法。理论界往往以艺术电影的形式创新和语言创新去推动理论创新,艺术电影往往成为各种理论创新的经典案例。理论介入创作,固然有其合理之处,但也有失偏颇。理论对感性的敏感性显然没有电影对商业的敏感性来得准确,这也是《地球最后的夜晚》中过度理论化的结果,过度的理论化造成了过度的小众化,而当这种小众化、个性化的艺术创新与大众化、普遍化的商业诉求相碰撞的时候,矛盾就不可避免地产生了。这其实也在提醒我们,如何在商业电影和艺术电影中去找到一个精准的、平衡的点,这个点既可以满足个性化的艺术创新需要,也可以满足大众化、普遍化的商业美学要求。

我们试着以《地球最后的夜晚》为例加以分析。在剧本方面,它会不断提问编剧:如何平衡人物和叙事?如何处理寻找的线索和梦境的线索?寻找和回忆究竟为谁服务?这到底是一个类型化的故事还是一个故意张扬的个人情感离歌?在演员方面,它会不断地提问导演:到底需要什么样的演员?为什么是汤唯?是否具有替代性?在营销方面,它会不断提问制片人:我的目标观众是谁?我要做一个怎样的营销才适合我的体量?我是选择一种全方位、无死角的立体营销,还是选择精确的特定阶层和范围推广?我是将

[1] 陈旭光:《电影的工业美学原则与创作现实》,《电影艺术》2018年第1期。

受众人群定位为热爱电影的文艺青年，还是热爱抖音短视频的"90后"？在映后阶段，它会提问整个剧组：如何处理危机公关？在批评之声甚嚣尘上时，如何为电影、为创作者、为剧组营造更积极正面的舆论导向？总而言之，用电影工业美学的理论透视《地球最后的夜晚》，在全过程中我们都可以提出这样的问题：在艺术电影中，我们如何处理好作者风格的艺术表达和基本商业需求之间的平衡？

平衡问题不仅体现在《地球最后的夜晚》中，也体现在相当多的艺术电影中，甚至变成一个普遍现象。平衡也成为创作界的一个难题：一旦个人的作者美学至上，艺术电影的实验风格和影像语言便极容易脱离大众趣味；一旦工业流程加持、类型配方上身，艺术电影又面临着何以体现艺术性的问题。

要实现平衡，首先要做到叙事与表意的平衡。《地球最后的夜晚》随处充斥着断裂式的叙事、插叙式的旁白、心理分析式的无意识和梦境式的游走，这些影像成为毕赣个人的一种自怨自艾。这种个性化的影像风格在《地球最后的夜晚》中被无限放大，甚至演变成一种观念上的刻意——艺术电影可以不用讲故事。我们承认电影有很多种表达方式，甚至可以不讲故事，但是我们更要承认，不管是艺术电影还是商业电影，讲故事是最有效的话语实践方式。《地球最后的夜晚》中刻意的去故事化，最后演变成当代艺术中的影像艺术、观念艺术和行为艺术，使电影退化为光和影的博弈。如果影像的叙事功能都可以被当代艺术的观念功能取代，那么又为什么要拍这样一部电影呢？

其次，要努力实现叙事与风格的匹配。《地球最后的夜晚》因为去叙事化的动力机制，导致个人化的观念表达至上，所有的影像语言都围绕着寻找展开。它将梦境与心理分析联系在一起，从而削弱了具体故事的内核，因此它的影像和叙事是分离的，影像语言始终是悬置、飘移的。它看上去没有讲述故事，但又有故事的线索；它看上去是在表达影像观念，但它的影像语言又始终想把这个不完整的故事表达完整。这种暧昧的叙事和影像语言之间的矛盾隐含了一个非常重要的问题：作为艺术电影，一定要清楚自己的诉求是什么。你的诉求决定了你的影像语言，你的影像语言决定了你的艺术风格。叙事与风格是必须匹配而不能断裂的。

最后，宣发与映后要平衡。正如前文所分析的，《地球最后的夜晚》在宣发环节做得非常出色，正是这种出色使得《地球最后的夜晚》成功地抢占了观影市场，培养了人们商业大片式的期待视野。而一旦观众发现观影效果与自己的期待大相径庭，那么这种受欺骗的愤怒会被报复性地放大。《地球最后的夜晚》所体现出来的正是这种宣发和映后的不平衡，固有的平衡被瞬间打破，期待视野的满足迅速被愤怒填充，谩骂、失望的

话语暴力与日俱增，宣发的失败与映后的公关完全脱节，导致《地球最后的夜晚》最终走向失控的状态。

七、《地球最后的夜晚》所带来的启示

《地球最后的夜晚》带给我们的反思在于，未来的中国艺术电影是否可以探索出一条适合中国国情需要、适合电影工业美学需要、适合个人艺术表达需要的生存之路。

类型化与精准营销也许是一条路径。长期以来，我们似乎觉得只有商业电影才能够走类型化的道路。其实不然，纵观国外的艺术电影，总有自己的生存平台、传播路径和类型特色。也就是说，艺术电影也可以有类型化，甚至有与类型化相匹配的精准市场。也正因如此，艺术电影能够成为国家电影的有益补充，甚至成为国家电影的品牌标识。这其实给中国电影上了一课，尽管今天我们也在不断地打造艺术院线，不断地简化审批手续、放开艺术电影的制作空间、鼓励并容纳更多的艺术电影出现，但是这中间依然需要一个桥梁性的纽带。如何站在国家电影宏观管控的角度去引导艺术电影类型化生产，去匹配艺术电影生产所需要的一切条件，甚至去匹配艺术电影终端所需要的精准市场？如果真的能够建立起这样一种机制，《地球最后的夜晚》的"悲剧"就可能避免，艺术电影整体的生存环境就可以被净化，资本的强势就能得到有效遏制，从而使艺术电影获得更好的发展。

而要真正做到类型化和精准营销，需要的是中国电影大数据的支撑。就目前的实践来说，中国电影已经具备了用大数据来评估电影产业链的可能。和所有电影创作一样，类型化的电影创作有其自身规律，大数据的测算显得尤其重要。大数据的价值在于可以用一种理性的判断来测算类型化的电影需要什么样的明星、什么样的美学配方、多少资金、多长周期，应选择哪个档期，预期会有多少票房。要做到这一点，对于艺术电影来说无疑是一种艰难的选择，因为这意味着艺术电影同样要接受市场的考验，接受大数据的评估。艺术电影必须要学会约束自己的才气，更加务实与接地气，而这个过程中的自我博弈无疑是艰难的。《地球最后的夜晚》如此固执，《大象席地而坐》难道不也是一样吗？与之相反，对比相对成功的艺术电影，甚至是一些小成本电影，如《四个春天》《无问西东》《无名之辈》《家在水草丰满的地方》《狼图腾》，都取得了类型化与艺术性的双赢。艺术电影自身的类型化尝试既是一种博弈的艰难历程，也是一种有益的开拓之旅。对于

有强烈主体创作意识和艺术冲动的年轻导演来说，向艺术电影类型化迈进的道路既是一种艺术成熟的标志，也是一种人生经历的修炼。

如果总结艺术电影生态，除了电影工业美学所要求的平衡，以及用大数据来把握电影的类型，做好精准营销，我们是否还可以在观念上找到艺术电影的生存之道呢？如果电影工业美学作为一种从实践中总结出来的经验，大数据作为一种市场层面的实证，那么在思想观念上，我们能否对艺术电影有一个新的认识？

对艺术电影而言，把艺术电影作为文化创意产品来看待，在产业链的每一环都精耕细作，实现"创意制胜"是一条稳妥而现实的路径。"未来的发展趋势是，一部影片从前期策划、宣传，到剧本定稿、实施拍摄、后期制作，再到最终发行上映，各个环节的创意主体通力合作，达到创意的互通和相互激发，实现多方利益的最大化和最优化。"[1]

把电影看成全程无缝连接的文化创意产品是一种很好的观念判断，但问题在于怎样做到精耕细作、创意制胜，这就需要回到电影的原点，回到电影工业的链条中去。与传统的电影工业链条不同，新的电影工业链条极其重视宣传和营销，创意的作用越来越明显，营销人才和宣传人才越来越重要。正如陈旭光所言，这是一种"自下而上的创意实现方式，这就要求各个环节的电影创意人才，虽然各自分工不同，但都应该对每个重要环节均有所了解，而不是自我封闭式地进行闭门造车，应该自觉具备合作意识、通盘意识、大局意识、观众意识、市场意识"[2]。

回到《地球最后的夜晚》，它面临的最大问题是，既然这部作品的定位就是高端小众艺术电影，那么宣传和发行的工作能否做在前面，能否精确营销，能否与其他制片部门通力合作、通盘考虑，真正地尊重观众、尊重市场？尊重不仅是一种对待工业化的姿态，也是一种美学所要求抵达的情感本色。显然，《地球最后的夜晚》在这方面还做得很不够。

对于以作者风格为主的艺术电影来说，坚持电影工业美学所要求的平衡原则，坚持把电影作为文化创意产业项目，力图实现创意制胜，这条道路依然在探索。艺术电影之所以艰难，就在于今天的电影生态发生了巨大的变化，"资本通吃"任性地挤压着艺术电影的生存空间。艺术电影的生机正处于夹缝中，"创意制胜"必须要回到内容为要、观众为王、传播至上的路径上，深入思考何谓创意、如何创意、创意如何引人入胜等一系列关键问题，以不可替代的创意展示和实现作为评判艺术电影成功与否的主要标准。

[1] 陈旭光：《中国电影：创意产业、创意主体与创意人才》，《杭州师范大学学报》2008年第7期。
[2] 陈旭光：《当代电影生产：作为一种创意产业与"创意制胜"》，《创作与评论》2014年第11期。

因此，以创意为核心的艺术电影就必须要树立一个观念，这不是一个人在战斗，而是一群人在战斗。只有通力合作，才能拥有不可替代的创意，才能实现创意制胜。只有树立了这样的观念，中国艺术电影才能够获得新的历史契机，在资本强势主导的电影市场缝隙中杀出一条路来。在资金相对短缺的时候专注于内容生产，深耕故事的创意表达，如《喜马拉雅天梯》《我在故宫修文物》；在资金相对宽裕的时候，强化创意的展示过程，同时融入自身的个人情怀与艺术判断力，努力实现创意的不可替代性，如《北方一片苍茫》《狼图腾》。在可以"任性"把握资本的时候，做好自己的目标市场判断和选择，尊重艺术电影的属性，尊重观众的选择，不要刻意地去要求市场的回报。而无论如何，都要树立文化创意产品的核心观念。电影是一种独特的文化创意产品，电影的成功是创意的成功，而不是个人英雄主义式的行为艺术。对于艺术电影而言，都需要具备叙事行动价值、文化差异价值、观念表达价值的核心创意元素，需要在各个环节中有创意的质量标准、规范流程、监督手段和完整线索，需要团结、合作、不屈不挠的精神。只有在这个意义上，我们才能真正明白《地球最后的夜晚》作为艺术电影的案例带给中国艺术电影的价值，以此为反思和总结，中国的艺术电影才能够获得更为广阔的发展空间，为中国电影的强国之路贡献新的力量。

八、全案评估

《地球最后的夜晚》在叙事上呈现出"反叙事"的特征，并采用了类型杂糅的手法，它的影像风格充满探索精神，具有个性化、地域化、象征化的艺术价值，但是影像风格始终大于故事表达，使这种叙事策略无法与观众达成有效和解。

《地球最后的夜晚》在美学层面上充分体现了艺术观念的探索性，它以时间为线索构筑了一种关系美学，借助声音、画面、节奏、色彩形成一个"完整电影的神话"。尤其是探索性的长镜头，使得电影的沉浸式美学与具身性认知得以彰显，这是毕赣个人的探索，但也是中国艺术电影史上值得纪念的瞬间。

《地球最后的夜晚》在产业上的最大问题是宣发与映后严重不平衡。它的营销策略混淆了艺术电影的目标受众，没有尊重观众，也没有尊重市场。它暴露出来的艺术创新与资本创造的博弈问题，使得艺术电影的生存环境得到了更多人的关注。

因此，《地球最后的夜晚》所引发的争论不能简单地理解为一个独特的个案，而是

映射出中国艺术电影最真实的生存状态。这种生存状态不应仅仅落脚于对《地球最后的夜晚》的激烈批评，相反，应该通过这种批评看到更为广阔的艺术电影发展空间，看到其中的典型问题与应对良策，看到中国艺术电影年轻的制片人、导演、摄影师在异军突起；看到有更多丰富的、个性的、类型化的艺术电影在寻求创意制胜的突破，看到电影工业美学在艺术电影断裂之处的理论反思和具体修复，看到整个电影界对艺术电影的关心和理解。只有这样，中国的艺术电影才会迎来属于自己的春天，在一个更为务实、更加良性、更为宽容的生态环境中为中国电影贡献出自己的独特力量。

（李立、苏美文、席鹏卿）

附录：《地球最后的夜晚》主创访谈
——源于电影作者美学的诗意影像与沉浸叙事

影像建构诗意

李迅：我的第一个问题，是摄影如何为导演建立全篇的影像逻辑，以及摄影如何用光影表现人物的基调和个性。尤其像毕赣导演的这种特殊的叙事方式，我会称之为空间叙事。各个创作部门在技术方面如何去实现空间叙事，这是非常复杂的，也是很令人感兴趣的。

董劲松（摄影指导）：《地球最后的夜晚》和毕赣自身的成长贴得很紧密，我特别喜欢他的作品。我们都是用很现实的材料，但总是会超越现实，这是最有意思的。毕赣的魅力就在于此，因为他能看到过去，也能感受到未来。

毕赣（导演）：董老师抓得非常准确，《地球最后的夜晚》是一个涵盖过去、现在、未来三重空间影像的东西。

李迅：咱们可以从空间角度具体谈一谈很物理、很写实的场景是如何产生诗意的。导演刚才说，诗意可能是很具体地来自物理的东西，而不是说只有缥缈虚幻的东西才是诗意的。

毕赣：比如吃火锅那一场，开始拍的时候我跟董老师都觉得不对。我们一直在聊，也在琢磨、探索到底是哪个地方不对，后来把焦点调到背景上，后面山峦的所有轮廓全部出来以后，一下子就觉得对了。

李迅：幸好当时没有用长焦来拍。

董劲松：我们很少用长焦，导演对于空间的很多认知，跟中国古典绘画挺像的。像凯里的自然风貌，有雾、水、山的层次变化，就像国画是有留白的。

毕赣：凯里有自己独特的视觉经验。摄影机只是在里面游移，只想最后让素材自动组织起来，而不是在两个人的动作之间剪辑。

李迅：这是在一个镜头或一个空间里，人物视线在移动中对不同距离外景物的感受。这完全是3D空间的思维。观众的"看"是在意识中对不同距离景物的选择。

毕赣：到准备拍长镜头的时候，我们对视觉的思考也很成熟了，只剩下叙事组织和建构场景上遇到的困难。那时候我们已经非常清楚，长镜头伊始，罗纮武进入场景时应该是一个什么样的景别。在矿洞里面，甚至要求摄影机的光圈尽量到什么数值，进入后应该是怎样的黑暗状态。

董劲松：影片的第一个镜头就特别动人。我在拍那个镜头的时候跟导演聊了很多，我想要特别清楚地了解这个人物是谁，他是干什么的，这个房间出现的女人是干什么的，他俩什么关系。导演给我讲了很多关于这两个人物的故事，在这些故事里，我们可以梳理人物的关系。

毕赣：讲他为什么会待在这个场景里。

董劲松：对，这个镜头有一个从过去时到现在时的空间转换，非常魔幻。

声音塑造空间

毕赣：关于声音这方面，就是全景声的制作。一般而言，对声音好像一直没有那么重视。如果有重视的话，好像也只是技术指标达标就可以了。所以当时我们觉得，在声音方面可不可以有更多的想象力。

李丹枫（录音指导）：我们聊得比较多的是怎么让这个空间里的观者有更强的沉浸式体验。在人物之外，或者说在画面之外，用什么样的方式去营造一个整体空间，创造不一样的电影听感。

李迅：用空间中不同距离、不同位置的声音创造沉浸感。

李丹枫：对，让声音更有氛围，更有包围感。

毕赣：我们真正想的是，整个长镜头段落应该非常理性。我为什么中间不剪？一定不是因为我要更多的信息量，这对我来说没什么意义。更多的信息量不一定要用长镜头去完成。我们想要的不是镜头长不长，想要的是完整的地理，包括完整的声音。沉浸感就是来自这方面。比如，长镜头开始时罗纮武走到洞的顶端，那里有个木门，有门就会有风声，门打开以后风声会强烈。

李丹枫：是的，你可以想象，那个通道真的是从电影院通过来的。也可以想象，那个通道就是一个很迷茫的、大的、长长的迷宫的入口，有风带着他进入洞里。这就是我们选择全景声的好处，它可以把空间建立得更立体。

毕赣：包括罗纮武把装着小白猫尸体的矿车推下矿坑那场戏，那些运动中的声音定位都非常清晰，矿车声音的比例也做得很精确。

毕赣：我们想过、讨论过很多声音设计的问题。我们发现，细节是真实的，但是每

个细节如果用显微镜去看的话,就像用显微镜看细胞会非常清楚,它甚至变成了一幅图画。这个例子能很好地解释我们的声音设计。在罗纮武的人物设计上,我们做了很多声音设计,是非常近距离的,也是极其超现实的。好玩的恰恰是这些超现实的东西。

李迅:我感觉影片在地理空间的沉浸感中也融合了近距离沉浸的声音设计。

李丹枫:我们的确做了很多实验,想了很多办法。我们选了比较特殊的话筒,也有相对比较特殊的方式,包括黄觉的感觉或者他的语音,怎么能够更像是贴在耳边耳语的感觉。甚至包括长镜头,就像刚才说的,罗纮武和凯珍飞起来的那部分,我觉得他们像是漂在海里,两人轻轻地说话。我们能够感受到被包裹在极近的、听觉沉浸的氛围里。

李迅:不仅这个部分,在影片展开的每个时刻观众都能感受到声音的质感、位置和它们的变化。

李丹枫:用小凤餐厅来举例,就是后妈把照片挂在墙上这个细节。在镜头里,开始你看不到那边有水,看不到画外的人。但是在镜头慢慢移动的过程中,你会一点点地发现在整个场景空间里发生了什么。

毕赣:那一场的声音跟画面的视觉做了相反的处理,因而显得比较主观一些。镜头先是一面白墙和钟,我们会听到一些搬家的声音,有一点点杂乱的声音。后妈挂好照片后镜头慢慢移到罗纮武,声音的定位非常清晰。这种对比让罗纮武显得特别孤独。这种手法恰恰表明,那个空间并不属于他。然而,一旦声音变成主体,那个空间、那个场景就属于他了。

李丹枫:我们用声音让它们的存在感变得很强。

毕赣:画面只是一个平面,而声音则代表整个空间。单纯依靠视觉去处理是不行的,因为2D画面跟长镜头不一样。声音维持着非常真实的感受,所谓的真实就是很多细节是被我们放大的,比如水滴是在玻璃外面,不可能听到,但是一直保持着一种节奏上的存在。最后落幅的时候,细心的观众就会看到,原来水声是从那儿来的,然后下一场会

接到下雨时经常会漏水的那间房子。这些我们很在乎的东西,不一定是普通观众所在乎的。但如果知道这些、了解这些,再去看这部电影,我觉得会更有趣一些。

李迅:从你们所讲的视听设计中,感觉到你们是在重建一种在国内电影界久违的电影观念。观众一般都只看最前景的人物关系是怎么样的,故事是怎么样的,他可能不会注意影像和声音是怎样跟人物一起叙事的,一起表现人物内在状态的。一般观众可能会丢掉这个关键部分,甚至国内很多电影人也把它丢掉了。而这些对《地球最后的夜晚》非常重要,因为电影不仅仅是讲表面的人物故事、人物关系,而是用电影化的手段,也就是声音、影像把内在于空间的东西、内在于人物的东西表现出来。这才是电影。

李丹枫:关于人物的内在感受,我们做了很多尝试。比如有蓄水池的房间那场戏,罗纮武出水之前,我们看到的真实空间是水面上的空间,但我们想做的是能够在某个时段相对地打破这个空间,完全进入这个人物的视角和内心感受。

毕赣:那场戏特别有趣。当时我跟他们聊,我们都觉得声音也是一种材质。画面开始的时候声音是闷闷的,而我们看到的只是一个水池,水面平静,看不到罗纮武。也就是说,我们并未跟随他在水下潜泳,却听到了他感觉到的水下声音。等罗纮武出水的时候,客观的声音一下打断了主观的声音。在他冒出水面的那一刻,画面的爆点也是声音的爆点。也就是从那时候起,声音从主观一下子变成客观了。

李丹枫:对,其实想起来就觉得有特别多有趣的内容。比如隧道里罗纮武跟踪万绮雯那场戏,从整体视觉的设计、运动来看,我们觉得应该是一个割裂的空间。一个是在车里,一个是在车外;一个是相对真实,一个是梦境,声音的处理也是交替的。

毕赣:跟董老师筹备拍摄的时候突然觉得,为什么现在和过去两个空间不能是一样的?于是我们决定用这条隧道,当然在画面和细节上做了一些适度的处理。结果就算声音再不一样,灯光也有差异,你还是发现两个空间一模一样。我们觉得这样特别魔幻,很迷人。

毕赣:隧道"换"了一个,现实换成了记忆,现在时换成了过去时。这个跳跃跟前

面谈过的那些场景的电影观念是一样的,即主观和客观的无缝转换、现在和过去的无缝转换。在同一条隧道,车里车外,声音在不断地变化,也就是说,主观声音和客观声音是交汇在一起的。

李丹枫:他们两个人在画面里也许看上去很接近,只是一个车内、一个车外的区别,但在那条隧道的环境里,你的听感完全是两个空间。

毕赣:的确是两种极端的听感。当时我们觉得这两个人刚刚认识不久,他们不应该在声音上那么亲密。视觉与此相对应,也是男人不动,女人在不停地走动。那场戏原先的调度更复杂,董老师提醒我,最后两个人真正开始交谈的时候,不要让他们有那么多的运动,应该让他们稳定下来。然后两个人就这么慢慢地走着、聊着,很动人。那一刻应该保持着动人。

李丹枫:其实罗纮武下车以后,不管是画面还是声音,都让观众忽然沉浸在隧道的客观空间里。这是主客观空间交替变化的终点。

剪辑沉浸情感

李迅:这场戏我们也聊过。作为黑色电影的人物设定,这场戏之前的那些戏他们会是什么样的,以后是什么样的,我们都聊过。比如在黑色电影中,男女主角相识后很快就会接吻,但导演在这里把黑色电影的这个程式剪得更短。

毕赣:之前在剧本里我们选择不拍它,或者我们拍了,但是选择不剪进去。好多人提出同样的问题,他们问我,两个人谈恋爱,刚刚认识就接吻了?我说,你应该问一下自己,为什么两个人刚刚开始认识、谈恋爱,很快就接吻了。我们当时就是按照这个思路去想的。

秦亚楠(剪辑指导):罗纮武和万绮雯从跟踪、释放这两场初识的镜头直接到了接吻甚至是性爱的镜头,这样的剪辑让他们的关系显得更危险。

毕赣：更危险，更直接，更破坏，更破裂。

秦亚楠：而且我们希望对于记忆的呈现是沉重的、割裂的、模糊的，所以选择了记忆里的关键片段，而不是慢慢酝酿情绪谈恋爱。

毕赣：要让这些阅读者一起参与进来是一件很难的事情，但我们觉得这样更好、更美妙。它作为60分钟整体结构的一部分就应该是这样的。当我们只有60分钟的时候，我们觉得这样的精致程度是最好、最简单、最有效的。

秦亚楠：我一直在寻找有效的东西，这也是导演想要的。暗示比直白的表达要有力很多。

李迅：剪辑就是把一个个空间接起来吗，还是说有比较深入的想法？

秦亚楠：剪辑的工作和建筑的工作挺像的。我和导演必须找到它独特的结构。剪辑的工作是明确这个结构背后的逻辑，并且把这个逻辑无形地寓于精彩的故事之中。

李迅：在剪辑的过程中，怎么能把各种不同的影像片段按照特定的叙事逻辑呈现出来？关于这一点，你们是不是有特殊的想法？

毕赣：第一，要确定它的逻辑是否成立，按这种逻辑组接起来，有没有达到我们真正想要的那些情感的点。第二，要进一步去问，这是不是我们想要的那种美学。

秦亚楠：《地球最后的夜晚》跟《路边野餐》不一样，就是因为它有类型化的外壳。它的人物、故事的线索特别庞杂，到后期的时候要重新梳理出一个新的、更符合拍摄素材的人物逻辑。

毕赣：剪辑师得阅读全部素材。其实好多的戏都没有使用，只是拎出了罗纮武和万绮雯的爱情线索，维持住特定类型的一些感觉，把其他的都砍掉了。

李丹枫：还留了一场戏，就是白猫吃苹果。这是为什么？

毕赣：在剧本里，罗纮武开始时像一个侦探一样寻找万绮雯，最后在张艾嘉那里知道了这个女人所有的骗局。这时影片叙事特别需要一个情感的支点，而这个支点我们想了好久。我们反复问自己：这个支点一定在罗纮武身上吗？这个支点是万绮雯的退场吗？我们觉得这样还不够动人。如果这个支点是一个跟他们关系没那么紧密的人呢？如果是白猫这个隐形于整个叙事中的人的哭泣面庞呢？当我们最后决定用白猫哭着吃苹果这个支点的时候，我们都觉得很好。

李丹枫：或者那个位置需要很饱满的情绪表达。

毕赣：作为支点，我们肯定需要饱满的情绪。这就像写诗句的时候，最后一个词，我突然不想落在那儿了，想换一个词。那个词跟所有语句的逻辑都没有关系，但跟"那儿"的情感是有关系的。这不就是诗吗？

李丹枫：从结构逻辑的角度讲，就像刚才亚楠提到的，看完前面的2D部分，好像一直在时间和空间的一个错乱的层次里面游走，但最后看完那个长镜头的时候，你是能找到答案的。

毕赣：丹枫的意思是，我们的整体逻辑肯定没问题，只不过我们在最强音上没有按叙事常规选择应该选择的镜头。

李迅：这场戏的确很动人，但大部分观众也的确会觉得莫名其妙。

毕赣：这当然不是所有人阅读电影的习惯，也不是我阅读电影的习惯，但这就是诗的逻辑，首先在大逻辑上没问题。那么为什么不好好阅读一下这样的电影呢？试一试吧。

<div style="text-align:right">

受访者：毕赣、董劲松、李丹枫、秦亚楠

采访者：李迅

整理者：苏洋

</div>